中国艺术研究院基本科研业务费项目资助

中国艺术学大系 A Series of Chinese Arts　总主编　周庆富

A History of Chinese Television Art:
1958–2018

# 中国电视艺术史
## （1958—2018）

许婧　著

生活·讀書·新知　三联书店

Copyright © 2023 by SDX Joint Publishing Company.
All Rights Reserved.
本作品版权由生活・读书・新知三联书店所有。
未经许可，不得翻印。

图书在版编目（CIP）数据

中国电视艺术史/许婧著．— 北京：生活・读书・
新知三联书店，2023.10
（中国艺术学大系）
ISBN 978-7-108-05137-0

Ⅰ.①中… Ⅱ.①许… Ⅲ.①电视史 - 艺术史 - 中国 -
现代 Ⅳ.① J909.2

中国国家版本馆 CIP 数据核字（2023）第 042635 号

责任编辑　唐明星
装帧设计　刘　洋
责任印制　李思佳
出版发行　生活・讀書・新知 三联书店
　　　　　（北京市东城区美术馆东街 22 号 100010）
网　　址　www.sdxjpc.com
经　　销　新华书店
制　　作　北京金舵手世纪图文设计有限公司
印　　刷　北京建宏印刷有限公司
版　　次　2023 年 10 月北京第 1 版
　　　　　2023 年 10 月北京第 1 次印刷
开　　本　720 毫米 × 965 毫米　1/16　印张 28
字　　数　412 千字　图 21 幅
定　　价　129.00 元

（印装查询：01064002715；邮购查询：01084010542）

中国艺术学大系编委会
（2023 年 7 月）

**顾　问：** 王文章
**总主编：** 周庆富
**编　委：**（以姓氏笔画为序）
丁亚平　王文章　王列生　邓福星　田　青　吕品田
朱乐耕　刘　祯　刘梦溪　李心峰　李修建　杨飞云
吴为山　宋宝珍　张庆善　张振涛　祝东力　贾磊磊
贾德臣　韩子勇
**编委会办公室主任：** 陈　曦　程瑶光

# 目 录

引　言　仪式与消费：技术与艺术、文化与生活的同构…………1

## 第一章　中国电视事业的发轫（1958—1966）…………18
- 第一节　电视的诞生与传播…………19
- 第二节　电视节目的基本构成…………28
- 第三节　早期电视剧的美学形态…………47
- 第四节　广播、戏剧、电影美学观念的影响…………56

## 第二章　艺术停滞，技术发展（1966—1976）…………66
- 第一节　极左路线的专政工具…………67
- 第二节　电视节目十分单调…………70
- 第三节　电视记录时代风云…………74
- 第四节　电视事业建设全面提速…………78

## 第三章　电视本体意识的觉醒（1976—1982）…………82
- 第一节　拨乱反正：电视业全面复苏…………83
- 第二节　自己走路：电视文艺观念的转变…………86
- 第三节　娱乐意识：引进剧和电视广告…………92
- 第四节　兼收并蓄：电视剧拓展美学形态…………96
- 第五节　积累经验：合拍电视纪录片…………109

## 第四章　独立艺术样式的范式建构（1982—1990）…………114
- 第一节　文化新格局：中国电视业新气象…………115

第二节　主流节目形态：电视综艺晚会和栏目化探索…………126
　　第三节　电视剧：彰显电视化意识的美学品格…………132
　　第四节　纪录片：纪实美学观念和栏目化实践…………163

**第五章　电视艺术繁荣发展和产业化改革（1990—2003）**…………173
　　第一节　电视与我同在：电视节目大繁荣…………175
　　第二节　电视连续剧类型多样和世俗审美…………194
　　第三节　电视纪录片的话语变迁和多元共生…………234
　　第四节　中国电视动画片的发展和民族风格…………244

**第六章　电视艺术转型：作为文化产业的内容生产**
　　　　　**（2003—2018）**…………257
　　第一节　内容生产格局：技术进步和文化产业…………260
　　第二节　电视综艺节目：品牌化路径与媒介伦理…………282
　　第三节　讲述中国故事：电视纪录片的生动语态…………303
　　第四节　"剧领中国"：文化消费、意义生产与美学嬗变…………319

**终　篇　文化迭代：互联网趣味的内容孵化与传播**…………414

**附录1：2000—2018年国产电视剧发行许可剧目总数及题材比**
　　　　**统计**…………431
**附录2：2013年央视、卫视引进海外版权模式娱乐节目一览表**…………433
**附录3：中外参考文献**…………437

# 引 言 仪式与消费：技术与艺术、文化与生活的同构

在人类文明的长河中，技术、艺术、文化、生活不断在独立与交织中重构，正如法国文艺理论家丹纳所言："艺术是文化最早而优秀的成果，艺术的任务在于发现和表达事物的主要特征，艺术的寿命必然和文化一样长久。"[1]因此，艺术样式永无终点，到目前为止，电视艺术是所有艺术样式中最年轻的视听综合艺术。作为现代工业文明缔造的产物，它同样经历了艺术样式从幼稚到成熟，艺术地位从依附到独立的艰辛转变过程，不断汲取着人类文明的精华和一切优秀物质成果的养分，终于在技术与艺术共融、文化与产业共振中成为集大成的独立艺术样式。

相对于古老的艺术门类和集成现代科技文明成果的电影艺术百多年历史，世界电视事业诞生至今不过80余年，中国则是60多年。而中国电视艺术真正迅速的成长、繁荣、壮大，只有短短40多年时间。它是随着电视机的日益普及、互联网和移动互联网的畅联、长短视频平台的内容竞合、移动终端的全民化和"自媒体化"，而得到长足发展的。如果将互联网化改造后的电视视作第四代"流媒体"，那么，电视艺术无疑是当代社会传播最广、影响最深的大众流行艺术样式，是文化产业的"急先锋"。在所有的艺术门类中，电视艺术尤以电视剧为最，是以最快速度深入千家万户，成为人们"日常生活伴侣"的。以互联网为主的视窗资讯时代，视觉狂欢引领了大众文化消费热潮，传统电视经由"电视网络化"到"网络电视化"，终至一个媒介深度融合的"社会化电视"（Social TV）[2]时代，电视

---

[1]［法］丹纳：《艺术哲学》，傅雷译，天津社会科学院出版社2007年版，第54页。
[2] 指借助社交媒体，观众与电视台和节目制作方更好地互动，从而提高关注度与收视率。"人们对它的评论不错（76%）""主题和故事情节吸引我（64%）""我喜欢看别人喜欢看的剧（16%）""听起来有争议（8%）"等是引发话题效应和观剧热潮的主要原因。参见肖明超：《新媒体时代电视剧的应对之策》，《电视研究》2012年第10期。

加持新媒体力量，继续印证着现代科学技术改变人类社会文化生活的奇迹。

从传播角度看，电视艺术本质上的大众属性和雅俗共赏的文化传播理念，奠定了其在全球范围内成为观众覆盖面最多、影响辐射最深，尤其体现个人与社会最大化交往的重要艺术方式。信息技术的发展，改变了媒介和受众之间单向传播的强制性，出现了双向交流的第二类现实的媒介公共空间，媒介功能从传播本位向受众本位过渡。受众不仅在观看、宣泄、沟通、互动中体会到身在其中的参与、互动、分享的乐趣，还完成了艺术和社会多重意义上的身份转换：在内容的消费中接受，在传播中又成为新的生产者，还是事实上的网络时代的"民兵"，民间的智慧和力量成为社会监督不容小觑的"第三方"。

从接受角度看，电视作为大众媒介，是大众文化的主要寄宿场域，人们看电视节目不仅仅是基本的娱乐需求，还是勾连个体和社会经验的意义持续过程，是达成社会认同最具通约性的文化行为方式，并且，永远处在不断生成"新意义"的过程中。在通俗意义上，由于大众文化的艺术普遍被视作"怎么都行的艺术"，其之所以被消费是"因其具有的意义、认同感和快乐"[1]。那么，中国社会所需要的有意义的文化体系便是关乎民族文化传统和中国特色社会主义价值观的认同。鉴于电视有着传播速度快、覆盖面广、渗透力强、影响力大等其他媒介无可比拟的特殊性，在重视不同层次民众的心理诉求时，在文化层面上以何种方式引导消费需求，是电视艺术工作者应该格外重视的问题。一方面，各级电视台是国家的强势媒体，肩负着传播先进文化、反映时代精神、汇聚民心民意的职责；另一方面，又要重视文化产业战略发展的质量指标和一种事业内在的精神指标，以匹配中国作为"文明型国家"崛起的大国风范。

## 一、电视艺术作为"一门独立艺术"的逻辑起点

电影诞生于1895年，仅仅20年成为"一门艺术"乃至"一门独立

---

[1] [美]约翰·菲斯克：《解读大众文化》，杨全强译，南京大学出版社2006年版，第3页。

艺术",法国的乔治·梅里爱、美国的大卫·格里菲斯为此做出重要贡献;最早在理论上确立电影艺术地位的论述则是意大利诗人和电影先驱乔托·卡努杜,其1911年的"第七艺术宣言"[1],将电影排在建筑、音乐、绘画、雕塑、诗歌和舞蹈之后[2]。而电视艺术直到20世纪八九十年代,还是一个在中国电视理论界尚存争议的问题。

什么是电视艺术?这是电视媒介传播文艺节目之初就面临的一个首当其冲的尖锐问题。电视艺术是不是独立的艺术样式?是电影艺术的附庸,还是影视艺术"同质异构"?或者就是独立的第八艺术?其作为家庭艺术的观看方式、作为覆盖社会的大众艺术、作为有影像内涵的综合视听艺术、作为比之电影的屏幕艺术等艺术属性,是否界定其为电视艺术的"纯粹"特性?学界为此争论不休。

"电视不是艺术"的持论者从媒介本体论出发:"电视是一种最有效的文化信息传播媒介。这一本性规定电视最主要的功能是社会文化的交流——接受者从电视屏幕的反光镜中建立自我个体与社会群体的认同;而略具艺术性的低度娱乐只是电视的一个附属功能。"[3]"电视是艺术"的持论者主要从传播对象角度认定:"电视是艺术,而且是很纯的艺术;电视中有艺术,而且还有许多艺术!当然,并非所有的电视节目都是艺术节目,如新闻、专题、服务、电教等节目,但也不能否认它们都是有一定程度的艺术性。"[4]

两种观点存在着将"电视"和"电视艺术"概念混淆的实质。事实上,"电视,是信息传播的媒介和载体;而电视艺术,则是被电视所传播的'艺术形态'"[5]。很多学者在此基础上做了大同小异的理解和阐释。其实,早在20世纪60年代,苏联电视界就围绕"电视是不是一种崭新的艺术?一种独特的、新的艺术门类"进行过深入的逻辑推演。反方认为电影

---

[1] 词条"第七艺术宣言",见许南明、富澜、崔君衍主编:《电影艺术词典》(修订版),中国电影出版社2015年版,第29页。
[2] 另有学者指出卡努杜忽略了当时已被艺术界肯定为独立艺术的戏剧艺术和摄影艺术。
[3] 钱海毅:《电视不是艺术》,《当代电视》1987年第4期。
[4] 谢文:《问题成堆》,《当代电视》1988年第4期。
[5] 高鑫:《电视艺术美学》,文化艺术出版社2005年版,第71页。

和电视是艺术的一体两翼,美学本性相同,是先驱和承继的关系,所谓的"小银幕电影",基本归结到"影视同源论"范畴;正方认为电视作为新的艺术门类,具备了以美学的态度能动地反映现实的艺术表达功能,终结这场争论的是80年代苏联电视理论家A.瓦尔坦诺夫站在各艺术门类共融中彰显自身价值的方法论基础上的观点:"具有某些重要的共同特征的非艺术和艺术形式的统一,便证明我们是在跟新的创作现象打交道。这个新现象赋有某些它所独具的反映现实的才能"[1]。

在其他国家,有的从艺术技巧层面界定,如英国广播协会的萨·巴尔托雷特所言"电视纯属戏剧的副产品"。有的则进行理性思辨,像德国电影理论家鲁道夫·爱因汉姆在1935年面对"蹒跚学步"的电视所做的描绘:"电视是汽车和飞机的亲戚;它是一种文化上的运输工具。当然,它只不过是一种传递的工具,它并不提供对现实进行艺术处理的新条件——在这一点上它不同于无线电和电影。"有的做出富有历史意义的实践预言,如美国评论家E.怀特的推断:"电视将会是对现代世界的考验。"

今天看,这并非一个复杂难辨的概念。电视艺术和电影艺术虽在媒介传播、接收对象、观看方式、付费形式上有显著区别,但电视节目多样庞杂、兼收并包的艺术样式和分类,以及"非艺术"信息的传播,关键是作为"后起之秀"承袭其他艺术门类尤其是电影的"影响的焦虑",令其在确立自身艺术地位道路上的"突围"更加曲折。同为视听综合艺术,早期电视捉襟见肘的艺术表现力使它相形见绌:"电视像个穷亲戚似的,从美术、文学、戏剧、电影以及广播中东借西借,才组成了一种集娱乐、信息和(最根本的)广告于一身的电子媒介。电视最初是一个媒介的熔炉。在艺术方面,电视剧的形式与内容首先来自戏剧,而戏剧又一直受到长篇小说和短篇小说的直接影响;其次是美术世界;再次则是广播;最后则是电影。渐渐地电影成为最有支配力量的影响"[2]。

界定一门艺术样式的独立地位,在于它是否具备有别于其他艺术样式

---

[1] 李邦媛:《荧屏往事知多少》,《当代外国艺术》1988年第7辑。
[2] [美]威廉·哈维斯:《美国电视剧》,美国亚拉巴马大学出版社1986年英文版,第2页。转引自苗棣:《电视艺术哲学》(修订版),中国广播影视出版社2015年版,第15页。

的反映客观事物的"特质",正如马克思所言,"每一种本质力量的独特性,恰好就是这种本质力量的独特的本质"[1]。电视艺术之所以能够被确定为"一门独立的艺术",正是因为有其独特而纯粹的本体特征:电视艺术具有克服时空羁绊的"即时传真"功能、复现其他艺术样式的"兼容性"审美特质,以及媒介融合延伸而及的"参与性"和"社交性"的新交互属性。这些根本特性是电影和其他艺术样式所没有的,电视发明的初衷就是"使处于甲地的物体在任意一处乙地被看到"[2]。由此彻底改写了人类视觉文化的经验和历史,赋予拥有即时传真特性的电视艺术身临其境的"现场感",特别是电视通信卫星覆盖全球后的具有典型意义的"媒介事件",让世界各地的人们作为"见证者"进入任何民族性的、国家性的、世界性的,并且带有仪式性、节日性、文化色彩的"有历史意义的现场"[3]。

电视艺术普遍被认可的概念是"以电子技术为传播手段,以声画造型为传播方式,运用艺术的审美思维把握和表现客观世界,通过塑造鲜明的屏幕形象,达到以情感人为目的的屏幕艺术形态"。简言之,通过电视传媒播出的、以虚构艺术手法创作的节目,即"凡能够给观众带来审美愉悦的电视节目就是电视艺术"[4]。而以"非虚构艺术手法"制作的如新闻、体育、科教等传播意义上的节目不在此列。因此,电视作为艺术的传播载体有两层含义:一是传播艺术学上的意义,即艺术地传达新闻、体育、军事、科教等信息;一是艺术审美意义上的文艺作品的展播,诸如今天已成为三大主流节目类型的电视剧、电视综艺节目、电视纪录片。

中外在电视事业发展初期关于"电视是否是艺术""电视艺术能否成为一门独立的艺术"掀起的激烈争鸣,奠定了电视艺术研究的逻辑起点和理论价值。电视艺术已经毫无争议地与电影艺术一起被视为20世纪艺术样式中最年轻的姊妹艺术,皆是集文学、戏剧、曲艺、音乐、舞蹈、美

---

[1]《马克思恩格斯文集》第1卷,人民出版社2009年版,第191页。
[2] 朱羽君等主编:《中国应用电视学》,北京师范大学出版社1993年版,第4页。
[3] [美]丹尼尔·戴扬、伊莱休·卡茨:《媒介事件:历史的现场直播》,麻争旗译,北京广播学院出版社2000年版,第1页。
[4] 高鑫:《电视艺术美学》,文化艺术出版社2005年版,第74页。

术、摄影等各种艺术元素于一体的综合性视听艺术。作为现代工业文明缔造的产物，凝聚了人类文明和艺术发展的全部结晶，而且不断借力科学技术日新月异的进步与时俱进，成为最具传播影响力的现代艺术样式。

站在更为宏观、系统、完整的艺术学理论体系及学科建设立场上看，电视艺术作为"一门独立艺术"的学科体制确立和学科学理的自觉探索，是伴随90年代艺术理论界孜孜以求"总结现代有中国特色的艺术自然体系"[1]"建立中国艺术学"[2]的热潮中孕育生发的。李心峰在其90年代撰写或主编的多种著作中探讨"艺术的基本门类"所构成的现代有中国特色的艺术体系时，始终将电视艺术视作独立的艺术门类。东南大学1994年6月设立中国第一个艺术学系，试点艺术学二级学科，并相继于1996年、1997年获得硕博学位授予权，正式得到学科体制的认可。此后，拉开了建构中国特色艺术学理论话语和知识体系的序幕。1997年"广播电视艺术学"二级学科设立，2011年艺术学从一级学科升为门类学科，在一级学科"戏剧与影视学"下设"广播电视艺术学"二级学科。由中国传媒大学赵玉明教授主持的2005年立项的教育部人文社会科学重点研究基地重大课题"广播电视学学科体系建设研究"推出一系列学术成果，比如，赵玉明的广播电视史学研究、郭镇之的广播电视传播学研究、胡智锋的广播电视文化艺术学研究、孟建的广播电视理论研究等。中国传媒大学"211工程"项目成果"电视剧艺术学丛书"，较全面地涉及了电视剧艺术资料学、艺术理论、艺术史、艺术批评和艺术比较研究五个方面；"211工程"项目成果《中国广播电视文艺大系（1977—2000）》具有珍贵的历史文献价值，包括"理论·批评卷""广播剧卷""电视纪录片卷""电视小品卷""广播电视文学节目卷""电视戏曲卷""电视综艺节目卷""史料·索引卷"。其间，电视艺术在基础理论和史学研究上不断向多视角、多学科纵深拓展，美学、艺术学、文化学、社会学、受众学、叙事学、语言学、心理学、批评学等领域的广泛介入，深化了电视研究的学理性。

---

[1] 李心峰：《艺术的自然分类体系》，《文艺理论与批评》1992年第6期。

[2] 张道一：《关于中国艺术学的建立问题》，《文艺研究》1997年第4期。

可以说,"中国现代意义上的艺术学,经过近三十年的探索,已经基本确立自己的专有研究对象领域,开始勾画出比较清晰的理论框架体系,并且逐渐形成自身知识体系追求和学科建设追求的学术自觉。这样一种发展趋向,对于我们从艺术学学科的角度去对艺术现象作整体性、系统性的把握,从而深入研究作为一种社会历史现象和文化现象客观存在的人类艺术活动,具有前所未有的意义"[1]。

## 二、中外电视节目类型界定的不同模式和标准

在中国电视艺术发展史上,无论是围绕电视艺术的概念界定和文化品格的争鸣,还是电视产业化过程中社会效益和经济效益的博弈,电视艺术是在海纳百川般的借鉴吸收、本土转化、中国式创新的实践探索,以及理论拓展、批评和争鸣中不断发展壮大的。其历史分期,鲜明地体现了艺术观念转变、媒介技术变革、艺术实践跋新,凸显了电视艺术发展中革故鼎新的每一次起始,同时又是渐趋本体的过程。

约翰·费斯科将电视看作"高度类型化的媒介"。电视节目模式、主题节目栏目化存在方式和电视剧类型都印证了一个事实:"一次就结束并脱离已有类型片种类的节目相对来说很少",电视剧的类型界限是依据文本的相似性鉴别得以确立的,其界限更接近行业规则而非艺术原则。正是这个原因,"电视戏剧作者"除外,"没有谁会撰文赞扬游戏节目设计者的艺术创造力,从而试图把他们的作品和伟大的作家、画家的作品相提并论。这也许反映了一个事实:电视从来就没有和'高尚'艺术并驾齐驱的地位,批评家也从未试图把电视产品和伟大艺术家的作品并排在一起"[2]。电视剧创作高于普通娱乐节目的艺术地位,随着越来越多专业影视人才的加盟,得到了提升,但是并不够,电视剧的"类型化"特质依据行业规则的事实并未得到多少改变,有待在"电影化"制作和艺术品质

---

[1] 王文章:《中国艺术学的当代建构——〈中国艺术学大系〉总序》,《文艺研究》2011 年第 6 期。
[2] [英] 利萨·泰勒、安德鲁·威利斯:《媒介研究:文本、机构与受众》,吴靖、黄佩译,北京大学出版社 2005 年版,第 58 页。

上进一步提升。

关于电视艺术的认识和分类，中美有截然不同的思维方式和研究视角。除了"真实节目"和"虚构节目"这一常见的西方分类模式，美国文化学者约翰·卡威尔从20世纪50年代开始，就针对大众文化做了有效考察，他超越了简单判断的"高级/低级"的二元模式，于1969年提出"程式"这一触及大众文化内核的重要概念，从艺术角度而非技术主义、媒介传播、意识形态或别的方向研究电视艺术。美国学者霍拉斯·纽卡姆一脉相承，1974年出版了《电视：最流行的艺术》，指出电视艺术与传统艺术最大的不同在于"应直接的商业诉求而生，并非纯粹的艺术创作的冲动使然"，他不仅视电视艺术为"流行艺术"，还将电视的本质归结为"程式化的媒体"，严肃地探讨电视中的文化垃圾现象是必要的，但相对于严厉的苛责和价值判断，电视研究最主要的工作是发现电视里蕴含的"艺术和美"。基于此认知和方法，纽卡姆建立在"程式"观点上的电视艺术类型区分简洁明晰："1.情景喜剧和家庭剧，2.西部片，3.神秘剧，4.医生和律师，5.探险秀，6.肥皂剧，7.新闻、体育、纪录片，8.新型的电视类型。"其中，在"情景剧和家庭剧中，总是在传达一些主流的价值观——爱、平安、欢乐"[1]。并且是以一种"让人放心"的方式，来叙述那些建立在"互爱"基础上的人际或家庭的"冲突"，这构成了对观众的强大稳固的吸引力。

中国电视节目的分类则是依据内容和题材，有学者将电视艺术节目细分为五类：1.电视文学类：电视小说、电视散文、电视诗、电视报告等4种。2.电视艺术片类：电视风光片、电视风情片、电视民俗片、电视音乐片、电视舞蹈片、电视专题片、电视文献片、电视文化片等8种。3.电视戏剧类：电视小品、电视短剧、电视单本剧、电视连续剧、电视系列剧等5种。4.电视综艺节目类：电视文艺节目、电视综艺栏目、电视综艺晚会等3种。5.电视纪实艺术类：电视专题片和电视纪录片[2]。这种分类涵

---

[1] 易前良：《美国"电视研究"的学术源流》，中国传媒大学出版社2010年版，第134—137页。
[2] 高鑫：《电视艺术美学》，文化艺术出版社2005年版，第77—78页。

盖了中国电视史上几乎所有存在过的文艺节目样式，包括后来很少甚至消失的种类。需要注意的是，唯独"电视专题片"横跨两个类别，既是电视艺术片类，又属电视纪实艺术类。而"电视专题片"与"电视纪录片"的区别，是电视艺术史上另一个旷日持久的争鸣焦点。

另一种广义上的电视节目类型界定的方法，是CSM媒介研究从收视份额统计角度，接近传播和收视实践的划分，一贯为15类，参照2018年收视比重排序依次是：电视剧、新闻/时事、综艺、生活服务、专题、青少、电影、体育、法制、音乐、财经、戏剧、教学、外语、其他等[1]。

相对于美国的"类型"意识，中国重视题材规划，分类主要考虑时间坐标（当代—现代—近代—古代）和题材性质（常规—特殊行业—重大），类型和准类型为辅。比如，"当代题材"中细分当代军旅、当代都市、当代农村、当代青少、当代涉案、当代科幻、当代其他等，"现代题材"中细分现代军旅、现代都市、现代农村、现代青少、现代涉案、现代其他，"近代题材"中细分近代革命、近代都市、近代传奇、近代传记、近代其他等，"古代题材"中细分古代传奇、古代宫廷、古代传记、古代武打、古代神话、古代其他等，"重大题材"则分为重大现实、重大革命、重大历史3种。在实践中，受到观众和市场欢迎的主流题材由于其日渐成熟的"类型化"特点、循序渐进的序列化的出品和规模化的数量基数，而被约定俗成地称作家庭伦理剧、都市情感剧、青春偶像剧、涉案剧、刑侦剧、反腐剧、英模剧、军旅剧、医疗剧、农村剧、历史剧、宫斗剧、抗日剧、谍战剧、商战剧、年代剧，以及类型泛化的"行业剧"等不少"准类型"称谓。这是依据故事属性和主要角色的形象主体身份进行点题性概括，优点是画龙点睛，题材范畴确定无歧义，缺点是互有交叉重合，边界不清，因时而生，显示了动态的发展的不确定性。因此，中国电视剧的艺术分类并存官方和民间的"二分法"，这种中国特色有悠久历史和文化传统的元素，更是着眼于中国"百花齐放""寓教于乐""艺术源于生活""艺术为人民大众服务"等文艺方针和创作原则的使命意识。

---

[1] 丁迈主编：《中国电视收视年鉴2019》，中国传媒大学出版社2019年版，第53页。

中国对电视艺术的认识和类型分类着眼于价值判断和文化的角度，这与我们源远流长的历史根基决定的民族思维基因有关。同理，美国没有传统文化依凭的短暂历史，既是这个移民国家的文化软肋，也赋予了他们小心翼翼地规划"历史"的严谨务实的精神，注重实践指向、企图确立放之四海而皆准的主导性、普世性价值观，便成为美利坚合众国民族立身和理论研究的思维密码，这当然改变不了其作为世界超级大国崇尚"霸权"、推行"伪善"民主的事实。而媒介文化作为 20 世纪的新事物，理所当然地受到了美国文化学者广泛的支持。

## 三、文化是一种生活方式，电视整合日常生活

电视是后现代媒体，强调视觉性、片段性、通俗性。单部电视剧与一部电影拥有"单一的""非连续性"的艺术完整性不同，电影艺术奠定了"世俗神话"的地位，电视则是"世俗场景"的展示与窥探。电视整合日常生活，文化变成"一种生活方式"的观点成为共识。

在虚构艺术的叙事成规上，美国学者约翰·艾利斯认为电视和电影的主要区别在于它们"被消费的方式"，电视的"片段性"和"家居背景"的组合，显示的是更为休闲的消费方式，直接影响了电视的叙事手法——传递一种"正在进行时"的感觉，最终达到"连贯、整体的叙事闭合目标"，而叙事艺术的无限开放性决定了保有人们不厌其烦地看同类故事的期待。正是这个原因，电视剧给观众造成的现实错觉才会那样真实，看电视剧，意味着看不同的人生和各种生活方式。但是，不能照搬生活原样，只有让观众感到电视剧故事与生活既熟悉又陌生的印象，才对观众构成真正的吸引力。于是，"叙事形象需要通过同时混杂熟悉因素和未知因素而进行构建"[1]，这个原则不仅对媒体工业具有重要性，也潜在地充分认可了观众"窥隐"的视觉心理。正是由于电视剧艺术虚构对意识形态的表达具

---

[1] [英]利萨·泰勒、安德鲁·威利斯：《媒介研究：文本、机构与受众》，吴靖、黄佩译，北京大学出版社 2005 年版，第 64—66 页。

有隐蔽性，才容易打动人，让人相信。观众爱看的小人物的逆袭、英雄主义、女性传奇等主题故事，都是因为能够从中获得"替代性满足"，也即鲍德里亚所说的大众媒介是通过"反衬"的手法美化人物和日常生活，让人们在艺术的假象中获得愿望实现的心理路径。所以，电视剧对日常生活、人物、理想的整合，提供了艺术可行的解决方式，文化的确变成了"一种生活方式"。

电视文化的艺术品格涉及怎样认识大众文化的问题。西方研究成果显示，高级/低级文化的二元对立始于中世纪，掌控了主流文化的教会和知识精英阶层，膜拜艺术为超越俗尘直达灵魂的智慧和修养，鄙夷大众文化为诉诸感官乃至生理反应的低级情感，是发端于偏僻乡村的不入雅流的民间文化，与城市里受过良好教育训练并有大量闲暇享受文化的"有闲阶级"不同，艺术家是提供这种服务的帮闲或附庸。这种源于"特权阶层"的文化意识，出于守成自保的恐惧心理，对大众文化潜在的破坏颠覆既有社会秩序、价值观念、文化趣味、教育权利、政治地位、经济改革等充满了戒备和敌意。在电视诞生之前，欧洲的文化守成主义者已将"伟大传统"和"大写文化"推到文化等级制度的高位，注定了电视艺术卑微文化身份的出身。在欧洲文化批评传统中，德国法兰克福学派的"文化工业"理论从意识形态角度断定电视加速审美衰微，理查德·瓦格纳的"整体艺术"观因电视的杂烩而陷落。

相对于德国法兰克福学派的批评立场，美国许多学者对大众文化抱有深刻的理解和同情，C.赖特·米尔斯认为传统礼俗血缘纽带注定被单纯的现代契约关系取代，大众传媒把"公众"（Public）变成"群氓"（Mass），建构了一个新的地理和心理意义上的"大众社会"；爱德华·希尔斯认为高级文化中也有糟粕，而大众媒介能传播艺术和美，并从市场得到物质回报，从此不必再依附权贵。他坚决反对"大众文化"（Mass Culture）中Mass带有"乌合之众"的侮辱意味的称谓，倾向于"通俗文化"（Popular Culture）；史蒂文·约翰逊认为大众文化的流行让我们变得更聪明，日益成熟化的游戏、影视剧、电视节目、网络都提高了人们的IQ值和认知能力。英国学者雷蒙德·威廉斯在欧美大众文化批评和马克思主义传统理论

的基础上，辩证地提出全新的"文化唯物论"观点，认为"文化是一种生活方式"，"大众"是每一个活生生的个体，不存在"同质化"，各种人为观念定义了虚妄的"大众"概念。高度日常化的电视媒介是"建立社会联系的潜在文化形式"，电视呈现了生活实景又艺术化为"戏剧化社会"，电视与日常生活彼此交融互视。

其实，站在何种文化视角看待电视艺术中的各种现象及其社会功能，决定于其对大众文化认识的妖魔化守成还是唯物式宽容，从人类社会进化的纵横角度看，相当数量的理论争鸣和互斥有着阶段性的鲜明烙印。大众文化的多样性决定了其不是一种共同文化，要复杂于多元文化格局中其他成分的构成比如官方、精英，必然受制于受众的年龄、性别、学识、阅历甚至地域和阶层的各种"亚文化"因素。此外，大众文化作为某种启智、启蒙的文化，不是导致大众审美趣味恶化的祸水，而是提醒创作和传播主体更全面地超越传统认知、教育的艺术功能，即将娱乐合法化、审美化而非庸俗化、低俗化，以审美的娱乐实现艺术的娱悦、宣泄、抚慰、超越乃至宗教等其他功能。至于以艺术的名义炮制的山寨娱乐基本指向纯粹的生理快感，多是初级阶段的物欲炫耀或低级趣味的模仿拼凑。未经艺术提纯和情感提升的浮夸创作，即便穷尽商品的一切消费视野和标新立异的盲目猎奇而获得市场认可，但缺乏审美内涵和经典印迹的无意义生产，已难谈艺术，更非好的大众娱乐产品。

## 四、电视文化的世纪转型与时代精神的感召

电视艺术的功能是什么？相比电影，电视艺术在传播理念、国家导向、技术载体、表现形式和观看方式上的不同，以及"在地性"属性，导致了根本不同的目的和效果。

首先，电视的信息传递和即时传输的技术特性，是电影所不具备的，尽管在数字技术君临天下的时代，人们可以借助电脑、iPad、手机等移动终端的电子设备收看观摩。

其次，中国电视甫一诞生就非常注重民族文化的传承和正统道德价值

观的传达，这是由国家的严格管理、电视功能、从业者职业素质和服务本国所有受众的推广普及性质决定的。随着商业资本浪潮席卷全球从而加剧一体化的经济趋势，相伴而来的是文化的全球流动与转型，价值多元、娱乐狂欢、视觉文化鼎沸、物欲纷扰，一定程度上造成对民族文化的侵蚀和传统价值观的隐性颠覆。裹挟在"文化产业"中的电视艺术的"文化成色"已是一个十分复杂的命题，价值取向、文化消费和大众娱乐成为考验国家、从业者、创作者等多方势力的管理水平、职业底线与艺术功力的纵横坐标。

最后，中国电视的社会角色和职能是任何时候都不能松懈的文化命题，特别是在全球化大背景下。商业化时代，电视既要考虑收视率，又要兼顾媒介的伦理职能和社会效益；既要肩负主流意识和文化思想的传播，又要起到满足疏堵解困、稳定社会的作用，还必须尊重观众雅俗共赏的审美习惯。电视一方面作为国家的强势媒体，另一方面又是文化产业的排头兵。电视艺术讲究"亲民性"，并肩负传承民族文化和社会主义核心价值观的重要使命，在意识形态导向、政策指导和艺术审查上，艺术性、思想性、娱乐性的尺度格外关键。鉴于其传播速度快、覆盖面广、渗透力强、影响力大及新媒体辅助等无可比拟的媒介传播特性，既要重视不同层次民众的心理诉求，又需在文化和产业的层面上以正确方式引导健康有益的娱乐需求，平衡文化和产业的各自发展规律，找到"观众想看的"和"媒介想让观众看的"分寸点，科学合理地策划、选材、表现，或趋向有针对性的分众定制。

今天，严肃文化和大众文化的森严壁垒已被打破，传统文化阶层的二元构架，被改写为三足鼎立的话语格局：国家、精英、大众。而转型社会文化结构中最有意思的呈现模式是：蕴含着尖锐矛盾冲突的"二元对立"层面的极致化"共时性并置"。认真而专业地对待娱乐，有底线地尊重观众的需求，制定娱乐和传播的行业准则，还大众文化以具有教化作用、启迪意义的理想模式的传播姿态，应该是"内容创意"产业的基础和艺术标准。在所有的大众媒介中，电视仍然是凝聚、提升全民道德水平和文化素养的最有力的介质，理应发挥电视节目在传达思想、教化社会、达成共

识、结成民族命运共同体方面的巨大作用。其中,电视剧是电视艺术中的主流节目类型,最为广大观众喜闻乐见,被喻为这个时代的"长篇小说",也是大众文化产品中最流行的文艺样态,承载着日常生活、社会心理和集体愿望,是解读社会变迁和现代性的绝佳样本。纵览中国电视剧艺术的发展历程,早期在观念和手法上深受戏剧、话剧、传统文学、电影等相关艺术门类的浸淫,在技术上则是随着电视机、网络、新媒体大众化普及得以突飞猛进地发展,在形式、内容和功能上不断演进,尤其是视频网站崛起和弹幕流行的2010年前后,倍加彰显其以大众传媒为依托的媒介叙事的纯粹性、受众本位的内容生产、文化产品的多元属性、网络文学和游戏模式的渗透等大众文化活动、商业互动的特点。产业化发展拓展了电视剧艺术的创作空间,体现出风格、类型、题材、表现方法的多样性和多元文化的共融,很好地平衡了电视剧在政治属性、艺术属性和商品属性之间有机的内在联系,为国家写史、为民族塑像、为时代铸魂,业已成为新时代的文艺创作方向。换言之,它既讲政治,也遵循艺术创作规律,兼顾受众快乐接受的趣味,贯穿核心价值引领。也唯其如此,才充分施展了电视剧艺术"润物细无声"的通俗文化魅力。

20世纪90年代以来,电视剧类型化创作日趋成熟,在题材类型、艺术表现、创作观念上有着质的飞跃。许多优秀作品致力于挖掘日常生活的真善美、推崇精神层面的追求、彰显信念信仰的力量、重塑家国同构的理想、抒发文化大国的人文情怀,逐渐成为中国社会一种重要的全民性的文化消费现象。出现了《渴望》《北京人在纽约》《过把瘾》《一地鸡毛》《一年又一年》《贫嘴张大民的幸福生活》《不要和陌生人说话》《中国式离婚》《父母爱情》《马向阳下乡记》《好先生》《大江大河》等现实题材剧;《编辑部的故事》《我爱我家》《武林外传》等情景喜剧;《雍正王朝》《大明宫词》《走向共和》《汉武大帝》《孝庄秘史》《大明王朝1566》和《后宫·甄嬛传》(简称《甄嬛传》)、《琅琊榜》系列2部、《大秦帝国》系列3部、《大军师司马懿》系列2部等古装剧、历史剧;《乔家大院》《大清盐商》《鸡毛飞上天》等商战剧;《茶馆》《平凡的世界》《白鹿原》等文学名著改编剧;《长征》《历史的天空》《亮剑》《士兵突击》《生死线》《我的团长我的

团》《人间正道是沧桑》《战长沙》《延安爱情》《革命人永远是年轻》《永不磨灭的番号》《北平无战事》《历史转折中的邓小平》等军旅、革命历史题材剧;《暗算》《潜伏》《身份的证明》《黎明之前》《借枪》《悬崖》《伪装者》《风筝》等谍战剧;《无悔追踪》《营盘镇警事》《刑警队长》《人民的名义》等警察、刑侦、反腐题材创作。以上优秀作品均成为各类题材电视剧创作的艺术标杆。

回望世纪之交中国电视剧回应产业消费诉求在意义生产和文化策略上的变脸，及其引发的"守望电视剧精神家园"的焦虑与争鸣，折射了"转型社会的知识分子"适应时代变化的文化变通和艺术调整。自此之后脱颖而出的电视剧佳作，无不是在意识形态和大众娱乐的钢丝绳上，以匠心独运的艺术修辞策略，成功地解构了政治工具时代的"高大全"模式和偏执极端的表达方式，逐步化解了观众对"主旋律"的逆反心理，扭转了革命历史题材创作的观念认识误区。虽然娱乐泛滥下的"三俗"劣质电视剧大量存在，但艺术沉渣终将如过江之鲫。随着国家对精品制造的规模化运作与投放市场后良好反馈，观众鉴赏水平得到较快的提升。"思想精深、艺术精湛、制作精良"的艺术标准，不仅成为剧集生产追求文化内涵的精品标杆，也内化为大众衡量优秀作品的自觉意识。实践证明，这往往也是每个时代最好看电视剧的共性。

## 五、艺术航标：内容生产的意义在于凝视自身的话语自信

2019—2021 年分别是新中国成立 70 周年、脱贫攻坚取得全面胜利、中国共产党建党百年的重要历史节点，中国电视荧屏形象地呈现了中国人站起来、富起来、强起来的故事，赢得各年龄层观众的击掌点赞，增强了民族凝聚力，显示了可贵的"话语自信"。当然，在建党百年之际，内容表达体现出可贵的"话语自信"。以自信的中国话语呈现"中国故事"，讲述一个民族、国家和政党的光荣与梦想，有效地剔除了外媒"滤镜"和西方故事话语体系带来的"影响的焦虑"。未来，中国的电视荧屏上仍会延续书写"理想照耀中国"的华彩新篇章。

在开启下一个百年的时刻，从中华民族更为宏观的维度思考，相对于中国在世界上创造的经济奇迹、中国共产党40年间带领7亿多贫困人口告别绝对贫困缔造人类减贫史上奇迹的壮举、人均国民收入超1万美元和中国正在跨越中等收入阶段等一系列令人振奋的成果，我们文化产业的发展相伴中国社会全面建成小康社会之际尤其不能忽略一个严峻事实：物质中产不等于文化中产！文化产业从数量增长向质量增长转型，意味着不仅要更加重视标准、原创和格调，还要在国人日益增长的文化消费能力和需求的大环境下，全面提升国民的艺术品位和人文素质，培养崇尚"仰望星空"的群体基数。如此文化产业的战略目标，无疑更具备一种事业内在的精神指标，足以匹配一个"文明型国家"的崛起。

回顾中国电视艺术60年的发展历程，经受住实践检验的电视文艺、纪录片和电视剧的精品佳作，无不指向艺术发展坚守的主流方向，"必须以'大众化'作为电视艺术创作的价值取向，以'市场化'作为电视艺术创作的产业导向，以'精品化'作为电视艺术创作的努力方向，还要进一步强化节目营销意识和操作"[1]。处于经济全球化、文化多元化时代的电视艺术创作，更要扎根"民族化"的土壤，立足文化的民族性，在技术同质性的大趋势中，保有文化的异质性，守住借鉴外来优秀文化的价值底线。同时，在重视收视率的传播标准时，建立与之匹配的文化评判标准，保持有"中国气派"的独特文化身份和主体立场，做到与时俱进，真正使内容生产体现出民族性与时代性、大众性与专业性、多样性与创新性、技术性与艺术性相兼容的完美艺术指标。

以优秀的作品鼓舞人、教化社会、凝结共识，是文艺创作最重要的社会价值和文化功能。自北宋以来，中国文人就有"为天地立心，为生民立命，为往圣继绝学，为万世开太平"的志向和传统，自觉地肩负起时代使命，为现实为人生而艺术，所谓"文章合为时而著，歌诗合为事而作"。

中国广播电视事业的宣传方针是"宣传政治、传播知识、充实群众文化生活"，提倡以多样化的内容发挥电视新闻传播、社会教育、文化娱乐

---

[1] 杨伟光主编：《蓝皮书：中国电视艺术发展报告》，中国广播电视出版社2007年版，第39页。

和信息服务等四大功能。电视艺术作为寄身大众传播媒介的艺术样式，一向受到严格的意识形态管控和技术进步的影响。因此，国家宏观导向下的电视艺术生产带有鲜明的政治、经济、文化等阶段性特点。党的十八大以来，党和国家对文艺方向、文化自信的导正实践，具有深远意义。习近平总书记2014年《在文艺工作座谈会上的讲话》中指出："低俗不是通俗，欲望不代表希望，单纯感官娱乐不等于精神快乐。"他旗帜鲜明地指出："文艺是时代前进的号角，最能代表一个时代的风貌，最能引领一个时代的风气。'文变染乎世情，兴废系乎时序'。"[1] 2016年年底，在《在中国文联十大、中国作协九大开幕式上的讲话》中再次号召广大文艺工作者切实做"真善美的追求者和传播者"，以充盈着崇高价值、美好情感的作品重聚高尚道德的艺术感染力。这些靶向式引导成为新时代中国文艺创作复兴光荣传统的号角，带给行业发展未来可期的精神航标。

---

[1]《习近平：优秀的文艺作品触及人的灵魂》，人民网，http://politics.people.com.cn/n/2015/1014/c1024-27698729.html。

# 第一章　中国电视事业的发轫（1958—1966）

电影、电视都是科学时代伟大的创造发明，其他传媒则是科学时代前的技术。有一种说法：19世纪是"殖民主义与小说、歌剧的时代"，20世纪是"极权主义、精神分析和电影的时代"[1]。以此逻辑，不妨继续推断：21世纪则是一个全球化、视觉文化与媒介融合的时代。

电视作为20世纪大众传媒领域传播辐射时空最自由广大、影响人类物质与精神生活最深刻、以即时性和直感性的交流为特色的科技发明，从根本上导致视觉文化转型并改写了其经验、对象与历史。现代电子技术的更新和互联网的"活性"拓展，还将进一步改变社会历史文化记忆的形态和保存方式，扩容以往通过文字、身体、纪念碑、博物馆、档案馆等物质载体为主的传统手段[2]。

世界公认的电视事业诞生日是1936年11月2日，英国广播公司（BBC）在伦敦市郊的亚历山大宫开办了世界上第一座正规电视台。中国的电视事业诞生日则是1958年5月1日，北京电视台（中央电视台前身）试验广播。电视甫一问世就被视为"魔盒"，其魔力从一项科技发明最初的神秘、神奇，演变为拥有更为深刻的"改变力量"的全球化媒介。

---

[1]［日］四方田犬彦：《日本电影100年》，王众一译，生活·读书·新知三联书店2007年版，第256页。

[2]［德］阿莱达·阿斯曼：《回忆空间：文化记忆的形式和变迁》，潘璐译，北京大学出版社2016年版，第198页。

## 第一节　电视的诞生与传播

"电视"最常用的英文简写是"TV"（Television）。其前缀 tele 源于希腊文，意为"遥远、从远处、远的"；词干 vision 是拉丁文，意思是"看见、远距离传送画面"。

"电视"一词的首次出现，据苏联学者尤罗夫斯基考证，是由在俄国任教的保加利亚人康斯坦丁·彼尔斯基 1900 年 8 月 25 日在巴黎第一届国际电气技术会议上宣读论文时提出，当时，电视还未面世。20 世纪 30 年代最早看到电视演播影像的苏联观众称之为"形体的幻象"，继而出现了"世界第八奇迹"的喟叹。

对早期的电视及其艺术样式，苏联美学家尤·鲍列夫这样概括："无论摄影、电影、电视，在发轫伊始时从审美观点看来都类似一种娱乐设备，借自己的新颖和'怪模怪样'（因技术不完善）而独辟蹊径地打动观众。"[1] 在苏联政治书籍出版社 1963 年出版的《简明美学辞典》中，美学家对"电视"这一尚处"形成过程中"的新艺术种类的认知，是基于技术层面的艺术形式与传播作用的把握："综合了电影、戏剧、小型杂艺等艺术种类的特点，还同文学和音乐有密切的联系，而又有一系列通过电视播放的客体和形式表现出来的特征。电视产生于 20 世纪，它是通过远距离播送画面（静态的和活动的，黑白的和彩色的）以及音响配合，向观众直观地报道生活现象和艺术现象的现代方式之一。在社会主义社会，电视被广泛利用来培养先进的审美观点和审美趣味，宣传世界艺术文化的成就"[2]。

### 一、世界电视事业的诞生

电视在 20 世纪初问世，但其发明、研制和试播的过程——声像结合

---

[1] 李邦媛:《荧屏往事知多少》,《当代外国艺术》1988 年第 7 辑。
[2] [苏] 奥夫相尼柯夫、拉祖姆内依主编:《简明美学辞典》,冯申译,高书眉校,知识出版社 1981 年版,第 154 页。

并即时传播,要比电影复杂得多。它经过了漫长的一个世纪,可以上溯到19世纪初,是随着信息符码系统的发展,经过了从电报、电话、有线广播、无线广播、音频广播,直至视听兼备的电视,这样一个循序渐进的科技发明过程。换言之,电视事业是沿着技术进步和艺术发展两条线索成长壮大的:"一条线索由绘画、照相到电影,反映出人类尽可能完美地记录现实世界的轨迹;另一条线索由古代通讯方式、电报到无线电广播,反映出人类力争实现远距离快速传递信息的轨迹。两条线索通过电视交合在一起,在人类挣脱自然的束缚,冲破时间与空间的双重障碍的历程中,树立了一座光辉的里程碑"[1]。

在瑞典、英国、德国、澳大利亚、俄国、法国等世界各国的电视发明家中,成就最大的是被后世称为"电视之父"的英国科学家约翰·贝尔德,他从1924年起就开始尝试用电视播放物体的轮廓,做电视表演试验,在实验室里接收较为清晰的电视图像,致力于远距离传送电视图像等的研发。

1926年1月26日,BBC利用贝尔德的机械发明设备,在英国伦敦进行了世界上第一次无声图像的电视无线传播,扫描线每帧30行,每秒5帧,画面中的人的面孔依稀可辨;1929年,BBC开设电视台试验性播出,每周5天,每次30分钟,到1930年,已可以播出声画同步的电视图像;1930年7月14日,BBC声画同步地播出了世界电视史上第一部电视剧《花言巧语的人》,图像质量不佳,全剧总共三个角色的中景、近景及其手部的特写交替出现。电视艺术晚于电影出现,因而在镜头语言上避免了电影最初固定机位、舞台式全景、一镜到底的刻板,得以汲取电影典型的蒙太奇手法,通过不同镜头组接叙事。这种借鉴既显示了影视艺术的某些共性和千丝万缕的"姻缘",又使电视艺术在此后相当长的时间里被"同质异构"的说法缠身,不得不为争取"独立的艺术地位"而做艰辛的努力。电视艺术在寻找不同于电影大银幕的更适合小荧屏的景别选择上的"明智",说明了媒介艺术对自身艺术形式"纯粹性"的某种自觉。

---

[1] 苗棣:《电视艺术哲学》(修订版),中国广播影视出版社2015年版,第36—37页。

BBC第一次正式播出是在1936年8月26日，节目内容包括英国纪录片《从头至尾》、美国影片《如你所愿》片段、歌唱家海伦·麦凯的独唱直播。这标志着世界电视广播事业的真正起点，并且显示了电视以现场直播和播放影片起家的即时传播特点，电视也由此成为电影"最有意义的技术"。BBC在1936年11月2日正式开办电视台，以一场盛大的歌舞拉开了此后广为称道的高质量视听画面和规范有序的节目播出，内容从表演、音乐、戏剧、游戏、拳击到板球比赛、加冕典礼、外事活动等各种户外转播。每天播出2小时，电视扫描线从之前的每帧30行达到204行，在交替使用了英国新兴的百代电气音乐公司（EMI）的设备后[1]，扫描线提升到405行，画面每秒25帧，图像清晰度进一步提升了。1938年9月30日，BBC进行了世界上第一次实况转播，播出了报道英国首相张伯伦从慕尼黑谈判归来的新闻节目《我们时代的和平》，使用了三台摄像机拍摄。世界电视艺术发展迈入一个崭新的阶段。[2]

美国对电视的研发试播曾领先于世，最早展开了机械电视的试验活动，后因经济大萧条有所延迟。1928年9月11日，位于纽约州斯克内克塔迪市的美国通用电气公司广播电台（WGY），试验性地播出了世界上第一部情节剧《女王的信使》，声音由广播电台播出，画面由试验电视台播出，图像扫描线仅41行，接收器屏幕4×3。次日，《纽约时报》报道了这一历史性事件，"在历史上第一次，一个戏剧表演由广播和电视同时播出（当时的电视图像信号和伴音系统还是分别传送的）。在这个40分钟的广播戏剧中，声音与动作通过空间同时传来，高度同步，严丝合缝"[3]。这部脱胎于独幕剧的老式间谍情节剧，只有两个角色，很适合当时的电视拍摄条件，便于用两台固定机位的摄像机轮番对准两位演员拍摄，第三台按照戏剧情境拍摄演员手拿各种道具的镜头，经由导演现场切换，观众便看到了男女角色的中景、近景，以及间或插入手部特写的画面。1930年，隶属于美国无线电公司（RCA）的全国广播公司（NBC）在纽约设立广播电视

---

[1] EMI由几家唱片公司和电气公司组成，其中有美国无线电公司的技术和股份。
[2] 刘习良主编：《中国电视史》，中国广播电视出版社2007年版，第13页。
[3] 苗棣：《电视艺术哲学》（修订版），中国广播影视出版社2015年版，第14页。

台，哥伦比亚广播公司（CBS）紧随其后，于1931年也在纽约试验电视广播。在1939年4月30日举办的纽约世界博览会上，NBC播出了由罗斯福总统主持的开幕式。有史以来，电视上首次出现的国家首脑就是美国总统。

事实上，无论是最早的世界电视诞生日，还是电视屏幕上出现的第一位领袖形象，既不是英国的，也不是美国的，而是纳粹德国的。1935年3月22日，德国柏林正式播出定期节目，在电视诞生仪式上高调宣布："今天我们迈出了全球电视节目的第一步，我们将完成最伟大、最神圣的使命：把领袖的形象深植于每一个德国人心目中。"[1]1936年8月举办的第11届德国柏林奥运会得到了盛况空前的报道，德国在各地设立电视集体收看点，十多天的运动会期间，观众达到16万人，这是世界上最早的电视直播的体育赛事。然而，纳粹政府的反人类性质和罪行，决定了纳粹国家的电视诞生日不可能成为世界电视诞生的纪念日。

可见，早期世界电视研发中，英国、美国、德国的贡献最为卓著，一些令人瞩目的历史事件被"新生"的电视捕捉并反映，这是最早的"媒介事件"的雏形。同期，苏联莫斯科电视台于1931年4月29日首次试播，1939年3月10日定期播出节目；法国巴黎于1932年建立试验性电视台，1935年不定期播放电视节目；意大利于1939年进行电视试验播出。在第二次世界大战爆发前，英、美、法、苏、德、意等6国加入了电视的研发拍摄和传播阵营，相继完成提升画面清晰度和视听同步的技术支持工作。

世界电视事业由于"二战"爆发停滞，直到20世纪50年代才步入正轨得到迅速发展。此时，欧美等发达国家的城市电视网已经粗具规模。"二战"期间只有美国的6家商业电视台能够坚持电视的试验播出，并完成了彩色电视的研制。1954年，NBC成为世界上第一个开办并播出彩色电视节目的电视网。1958年，美国试验并成功发射了通信卫星，推动了卫星电视的出现和电视事业的重大变革。

在世界范围内，欧洲国家在"二战"后纷纷开办电视台，德国分成

---

[1] 郭镇之：《中外广播电视史》（第二版），复旦大学出版社2008年版，第22页。

西德（联邦德国）、东德（民主德国），分别于1952年和1955年建成电视台。波兰、捷克斯洛伐克、南斯拉夫、罗马尼亚、匈牙利、保加利亚等东欧国家相继播出电视；大洋洲的澳大利亚于1956年开办电视台；亚洲是菲律宾最早办电视台，其次是日本，均在1953年，其他国家基本是20世纪60年代才拥有电视台，约有13个国家，到70年代已达30个国家；非洲最早办电视台的是摩洛哥，在1954年，大部分国家70年代才逐渐发展电视。到1955年，世界上开办电视台的国家达到20多个，1958年增加到50多个。80年代初，世界上还有约20个国家没有电视台[1]。20世纪六七十年代，电视在世界范围内即时传播释放的影响倍增，渐渐从技术性的"魔盒"走向认识论意义上的"元媒介"，从根本上改写了视觉文化的经验历史，改变了人类的符号环境。

## 二、中国电视事业的新生

中国电视事业的孕育、诞生和成长，有着复杂的国内政治环境和"两个阵营"分立的国际背景，是在积贫积弱的中国社会集体求发展的艰苦奋斗语境中创业，在跌跌撞撞、苦撑苦熬中挣下一份家业，甚至不乏惨痛的经验和教训，终至日后辉煌之境。

20世纪50年代是社会主义和资本主义两大阵营壁垒森严、"东风"和"西风"较量的对峙时期。社会主义国家中，继苏联在1945年5月7日恢复电视播出和民主德国拥有了电视台后，捷克斯洛伐克和匈牙利分别在1953年、1954年建立电视台。各项事业百废待兴、蒸蒸日上的新中国建设自然不甘落后，中国共产党和中央第一代领导集体非常重视广播宣传，在新中国举办开国大典前的四个月，于1949年6月5日成立了中央广播事业管理处（12月5日更名中央广播事业局）。1951年12月，中国加入以苏

---

[1] 数据参见李邦媛：《荧屏往事知多少》，《当代外国艺术》1988年第7辑；刘习良主编：《中国电视史》，中国广播电视出版社2007年版，第13、14页；郭镇之：《中外广播电视史》（第二版），复旦大学出版社2008年版，第24页。

联和东欧社会主义国家为主的"国际广播组织"(OIR)[1]。1953年,时任中央广播事业局局长的梅益当选为该组织的主席,5月,中国与东道主捷克斯洛伐克签订了第一个广播电视合作协定,并派遣10名技术人员前往学习电视技术[2]。

此后的1956—1959年间,中国陆续与苏联、罗马尼亚、匈牙利、波兰、民主德国等国家签订广播电视合作协定,广泛派遣留学生学习电视技术,表现出"社会主义大家庭"成员兄弟间的亲密无间。其中,中捷合作最全面,签订于1959年4月30日的协议展开七个方面的合作:1.每月交换1—2次新闻报道材料,尤其是两国人民生活中具有重大意义的内容;2.交换各种艺术性的电视、电影;3.交换电视剧本和文艺节目;4.中方寄送京剧和歌剧片段,捷方寄送歌剧音乐会和芭蕾舞片段;5.交换广播电视工作及技术方面的经验,发展广电技术领域的合作;6.双方在OIRT主办或参与举办的活动中,以及其他双方都感兴趣的广电领域活动中合作;7.展开两国间广电技术人员的互访交流,并给予技术帮助和必要协助。[3]

中国电视的正式诞生尽管是在1958年热火朝天的"大跃进"形势下,但创立中国广播电视体系的设想,早在1952年中国共产党提出过渡时期总路线时就已列入国家发展日程,经过了多年的孕育。

最早提出办电视和发展对外广播设想的是毛泽东主席,这一指示在1954年的国务院文教办一次会议上得到传达。1955年2月5日,中央广播事业局向国务院提交报告,提出了1957年在北京建立一座中等规模电视台的计划,2月12日得到周恩来总理的批示:"将此事一并列入文教五年计划讨论。"[4]5月28日,刘少奇听取了中央广播事业局的汇报后,认为

---

[1] 该组织成立于1946年6月,总部设在捷克斯洛伐克首都布拉格,对应的是西欧国家的"欧洲广播联盟"。1959年改名为"国际广播与电视组织"(OIRT),1960年1月建立了国际电视节目交换网。
[2] 刘ży良主编:《中国电视史》,中国广播电视出版社2007年版,第15页。
[3] 杨伟光主编:《中央电视台发展史:1958—1998》,北京出版社1998年版,第60—61页。转引自常江:《中国电视史:1958—2008》,北京大学出版社2018年版,第24页。
[4] 《当代中国的广播电视》编辑部:《中国的电视台》(《广播电视史料选编》之五),北京广播学院出版社1987年版,第2页。

发展电视广播很重要，提出四点意见：首先要发展黑白电视，重点放在彩色电视研发上，因为彩色比黑白"更接近自然、更接近生活"；其次是最好自己生产电视接收机和发射机，以便节约外汇；再次是建议开办自己的剧院，解决电视创办初期节目可能匮乏的问题；最后是建设一所专门培训广播干部的大学。所有意见在之后都得到了一一落实。1958年春，中国第一套黑白电视发射与播出设备研制成功，只有显像管等少数元器件需进口；1959年9月7日正式成立北京广播学院，这是中国传媒大学的前身。

在电视设备研发、筹备的紧张过程中，一个偶然事件加速了中国办电视计划的提前实施。1957年下半年，海峡对岸传来一个消息，台湾将获得美国RCA帮助，于1958年10月10日开播电视。尽管这一信息最终未能如期成形[1]，却促使党中央于当年8月17日紧急成立北京电视台实验台筹备处，赶在1958年五一国际劳动节播出。当时的苏联专家组组长契阿年柯认为中国"还缺乏发展电视的条件"[2]，但迫于政治需要，以及在第五次全国广播工作会议关于"广播工作大跃进"方针的激励下，1958年5月1日北京电视台（中央电视台前身）如期试播节目。时任北京电视台第一任台长的罗东曾在《我的回忆》中这样描述："设备都是自己制造的，应该说还没有完全过关，不时出现故障，不是这台摄像机出现杂波，就是那台设备没了图像。原来的节目设计突然被打乱，二号机坏了，赶紧拉过另一边的一号机顶上。地上到处是电缆，我在导演室里急得满头冒汗"，自此以后的"每次播出都是一场'危机四伏'的战斗"[3]。

此后，经过四个月的努力，北京电视台9月2日正式播出，节目播出次数由之前的每周四、日两次，至每周二、四、六、日共四次；1959年1月1日增加到每周六次；1960年1月1日试行固定时间节目表，每周每天

---

[1] 中国台湾地区在日本技术的支持下，直到1960年5月20日才首次进行电视试播——现场实况转播蒋介石继任"总统"的大典。台湾地区开办的第一座电视台是在1962年2月14日试播的教育电视台。1962年4月，台湾电视事业股份有限公司（简称"台视"）成立，标志着台湾地区电视事业的真正开端。1969年10月，台湾中国电视事业股份有限公司（简称"中视"）的正式开播，结束了台视一家独大的局面。
[2] 陈志昂主编：《中国电视艺术通史》（上），中国文联出版社2000年版，第58页。
[3] 《中国中央电视台30年：1958—1988》，中国广播电视出版社1988年版，第104—105页。

播出，共八次，周日上午增加一次。

## 三、电视初创的坎坷波折

北京电视台率先垂范后，拉开了中国电视连续"跃进"的发展热潮，一些大中城市踊跃开办电视台。在1958年的10月1日、12月20日，上海电视台、哈尔滨电视台（黑龙江电视台前身）先后问世并试播；1959年的7月1日、10月1日，天津电视台、长春电视台（吉林电视台前身）相继建成试播；1960年7月1日，广州电视台（广东电视台前身）正式播出。它们成为中国电视事业最早的垦荒者，揭开了中国电视事业的崭新篇章。

1956年，毛泽东主席提出"百花齐放、百家争鸣"，这是社会主义时期科学文化事业发展的根本方针，也是每个时期繁荣中国文艺创作的基石。1958年4月7—18日召开的第五次全国广播工作会议上，确立了"政治是广播工作大跃进的统帅"的宗旨，以此组织广播节目宣传政治、普及知识、文化娱乐的三大任务；1959年2月23日到3月3日召开的第六次全国广播工作会议，发出"广播要更大更好更全面地配合大跃进"的倡议；1960年3月1—15日召开的第七次全国广播工作会议，延续"大跃进"思路制定了三年规划（1960—1962），明确指示：三年内，一是基本建成"完整的国内广播系统"，实现电视广播从中央到省、市、自治区乃至生产大队各级地方的全方位覆盖；二是实现原定7—12年完成的农村广播网的普及任务；三是电视台从现有的9座发展到50座。自此，电视会战热浪席卷全国大中小城市。

1960年5月，中央广播事业局在哈尔滨召开全国电视台工作经验交流现场会，哈尔滨电视台作为"自力更生第一台"的"土法上马"经验得到推广，一批条件不成熟的电视台仓促上马，到1960年年底，全国的电视台、试验台、转播台达到29座，1963年是36座[1]，很多台不具备制作节目的能力，经营难以为继。1958—1960年，由于"大跃进"、人民公社化、

---

[1] 郭镇之：《中国电视史》，文化艺术出版社1997年版，第8页。

"反右倾"斗争、自然灾害和苏联单方面撕毁对中国的援建协议,国民经济遭遇严重困难。1961年1月,中共八届九中全会确定了"调整、巩固、充实、提高"的八字方针,以改变"大跃进"盲目追求高速度、高指标的错误做法。1962年5月,广播电视系统依照国家有关决定和部署进行调整,提出"紧缩规模、合理布局、精简人员、提高质量"方针,精办节目、改进广播电视宣传工作同步进行。只保留京津沪、广州、沈阳5座电视台,以及哈尔滨、长春、西安3座实验性电视台,共8家。太原、南京、武汉、安徽等实验台只办教育节目,齐齐哈尔、鞍山、抚顺等11家电视实验台和苏州电视转播台不得不在1962年停办,直到1965年恢复。1960年5月1日,北京电视台彩色电视试验播出成功,中国成为世界上第6个开始彩色电视试播的国家,也是因为国家经济困难,试验停止。

虽然中国电视事业迈出了决定性的第一步,北京和地方电视台发挥的作用仍然有限,面临广播电视技术基础薄弱、缺少外汇购买设备、电视发射功率小、接收机数量有限、电视远未普及等问题。诸多现实客观条件叠加,电视传播所能达到的"大众"影响力还不大。

北京电视台1958年试播时,北京市电视机仅有50台左右,天津电视台一年后开播时,全市也不过100多台。中国最早的固定观众是包括中央领导人在内的党和国家的高级干部,电视机大多集中在机关厂矿和部队学校等集体单位,对绝大多数中国人和中国家庭来说遥不可及,拥有者凤毛麟角,是一种需要在集体场合买票观看的奢侈享受,带有公共色彩,远非后世的商业化消费型大众媒介。"政治需要"虽是首位,但遍地建台显然不切当时实际,特别是在新中国"一穷二白"物质极端匮乏的经济面貌和中国电视事业尚处于初创期的情势下,建台"大跃进"委实是一次盲目冒进的失策之举,如同还没学会走就要跑的婴儿,跌倒是必然的,教训深刻。然而,那是一个理想飞扬的年代,各行各业踌躇满志地投身火热的社会主义建设,全国人民崇尚一个信念——"没有条件创造条件也要上",广大电视工作者也不例外。

中国电视事业起步于贫困交加、内忧外患的国内外局势中,是基于政治意义因陋就简艰难起步的,不啻一番壮举,从此揭开了中国电视事业充

满希望的新篇章。毕竟,当中国首次电视播出时,世界上已经有67个国家完成了电视播出。一个历经磨难、九死不悔地寻求民族独立,最终建立人民政权的新中国,自然是不甘也不愿重蹈"被动挨打"的覆辙。正是让中国电视屹立于世界之林的愿望,支撑着电视人知难而上、排除万难、矢志不渝地前行。即便中间道路曲折,思想有些激进,决策不免失误,走过不少弯路,但从未动摇发展社会主义事业的理想和初心。而自力更生的中国精神,更是中国人民宝贵的精神财富,从中国电视事业一路走来的艰辛历程和百折不挠的信心,可见一斑。

## 第二节　电视节目的基本构成

中华人民共和国成立后的前十七年(简称"十七年"),是中国社会一个特殊的发展时期,有着特定的经济、科技、文化、政治背景。国内外局势动荡、运动风波迭起,"左"倾思想危害和遗毒不断积蓄成"文革"浩劫,山雨欲来风满楼。电视深受影响,以自身承载节目的方式,在内容和形式上"显影"了丝丝缕缕的典型环境印记。第一代电视工作者所处的时代背景,决定了他们有着高度的使命意识和充沛的工作热情,既担负起党和政府宣传喉舌的光荣任务,又克勤克俭地在刚刚起步的中国电视事业中全身心投入,奠定其此后发展的一切物质基础。尽管方方面面的条件有限,仍然制作播出了"一批具有开创意义的电视节目,为电视事业的发展奠定了基础"。[1]

中国电视节目及其形态是在发展中成熟的。电视界有"六分法""四分法"之说,前者是新闻类、言论类、知识类、教育类、文艺类、服务类节目的总称;后者从电视节目所发挥社会作用的角度合并同类项,简化为新闻类、社教类、文艺类、服务类四大节目形态。与国际惯例接轨的"四

---

[1]《中国电视台综览》编辑委员会:《中国电视台综览》(第一卷),北京出版社1994年版,第3页。

分法"应用得更普遍,也是中国电视台节目设置和电视节目评奖工作的参照标准[1]。本书采纳"四分法"的分类标准,具体子类项分类略有差异,比如,纪录片横跨新闻类和社教类,服务类从最初寥寥无几的《气象预报》《节目预告》《实用知识》,到后来垂直细分为品类齐全、内容丰富的服务类,名副其实。

在1958—1965年间,今天所见的文艺形式几乎都有所涉猎,内容和形式虽然难免幼稚、粗糙,但形象、真实地记录了电视文艺从简单到复杂、从低级到高级、从不足到丰富的成长足迹。各类电视节目形态体现了民族性与时代性结合的特点,盛满了那个特定时代的思想感情,印证着艺术发展的规律——"每个形势产生一种精神状态,接着产生一批与精神状态相适应的艺术品。因为这缘故,每个新形势都要产生一种新的精神状态,一批新的作品。也因为这缘故,今日正在酝酿的环境一定会产生它的作品,正如过去的环境产生过去的作品"[2]。毫无疑问,早期电视节目在浓厚的政治意味之余,也有其特定的历史意义和艺术价值,奠定了中国电视文艺在20世纪80年代蓬勃发展的坚实基础。

## 一、电视台节目的构成与功能

中国电视台在初创期大多是发扬"自力更生"精神,齐心协力,克服各种困难办起来的,最突出最具时代感的经验总结便是"土法上马"的特点,它成为概括和形容中国电视早期拓荒行为时使用频率最高的词汇。因此,电视节目的播出时间、频次、栏目常常做不到固定,电视文艺节目播出样式带有各地的地域文化特色,节目类型比较单调,也不成熟,但充分体现了电视人力求内容多样的良苦用心,发挥了广播电视事业新闻传播、社会教育、文化娱乐和信息服务等四大功能。

早期电视节目播放是从政治节目、纪录片、电视文艺、文教节目、故

---

[1] 欧阳宏生、段弘主编:《广播电视概论》,北京大学出版社2013年版,第133页。
[2] [法]丹纳:《艺术哲学》,傅雷译,天津社会科学院出版社2007年版,第54页。

事影片五类样式开始其历史的,从内容到形式都比较简单。全国各电视台自办节目量都很小,主要是小型的演播室节目和新闻纪录电影机构提供的新闻片;文艺节目靠各文艺单位无私支援,播出内容以故事影片和剧场转播为主,除了纪录片、科教片、故事影片,其他节目大多是在演播室现场排练,以黑白摄像机拍摄的直播形式;各台均尝试自己编演的电视剧,北京电视台制作最多,占总量的逾40%,依次是广州、上海、哈尔滨、长春、天津、西安等电视台。这一时期,电视工作者承担的主要任务就是保证顺利直播。

从北京电视台首次试验播出、试验播出前两周、正式播出后首周的节目单,以及上海、哈尔滨、天津三家电视台播出节目的内容及比例,可以清晰地看到早期电视节目的基本构成与播放特点。

**北京电视台 1958 年 5 月 1 日试播节目单**[1]

19:09　直播政治节目　《工业先进生产者和农业合作社主任庆祝"五一"节座谈》

19:15　新闻纪录片　《到农村去》

19:25　直播文艺节目　诗朗诵《工厂里来了三个姑娘》《"大跃进"的号角》

19:30　直播舞蹈　《四小天鹅舞》《牧童与村姑》《春江花月夜》

19:50　苏联科教片　《电视》

**北京电视台试验播出的前两周(每周两次)节目单**[2]

星期四

19:00　开始标志和开始曲　本日节目预告

19:05　第一周　文艺节目　（包括小型歌舞短片和猜谜娱乐节目）

---

[1]《当代中国的广播电视》编辑部:《中国的电视台》(《广播电视史料选编》之五),北京广播学院出版社1987年版,第4—5页。

[2] 刘习良主编:《中国电视史》,中国广播电视出版社2007年版,第17页。

第二周　对儿童广播节目　　　　　　（包括木偶、动画片）

19:35　第一周　科技卫生和实用知识节目（包括科学教育影片）

第二周　政治节目　　　　　　　（包括自摄新闻性、

综合报道影片）

20:00　故事影片

22:00 左右　三日气象预报，节目预告，终止

星期日

18:45　开始标志和开始曲　本日节目预告

18:50　《新闻周报》影片

19:00　转播剧场实况节目、运动场实况节目或放送故事影片

22:00　三日气象预报，节目预告，终止

北京电视台 1958 年 9 月 2 日正式播出后首周（每周四次）节目单[1]

9 月 2 日（星期二）

19:32　本台开始正式广播的几句话

19:35　音乐舞蹈

20:00　新闻

20:15　"新学年开始了"

20:30　苏联故事影片《失踪的人》

9 月 4 日（星期四）

19:32　电视剧《党救活了他》

20:00　新闻

20:10　力一同志讲《从我国第一个原子反应堆谈起》

20:30　科学教育影片《向原子能时代跃进》

21:30　越剧舞台纪录片《拾玉镯》

9 月 6 日（星期六）

19:32　对少年儿童广播

---

[1] 陈刚主编：《中国电视图史：1958—2015》，中国传媒大学出版社 2019 年版，第 14 页。

20:00　新闻
20:10　科教影片《科学与技术》
20:30　故事影片《红霞》

9月7日（星期日）

19:30　实况转播北京人民艺术剧院在人民剧场演出的节目——《难忘的岁月》

　　北京电视台试播第一天的节目中，节目形态的功能性构成特点显著。中央新闻纪录电影制片厂（简称"中央新影"）摄制的《到农村去》和反映社会主义建设的座谈节目，属于新闻性政治宣传节目，奠定了中国电视台作为党和国家"喉舌"的宣传工具性质。中央广播电视剧团[1]演出的诗朗诵和北京舞蹈学校的舞蹈表演是文艺节目，旨在丰富人们的文化生活。莫斯科科学普及电影制片厂制作的《电视》有科普教育作用。实验播出期间，增加了少儿节目、故事影片和《新闻周报》，不定期播出外国电视节目。可见，北京电视台自建立开始，就在忠实地履行作为国家电视台的性质和使命："担负起宣传政治、传播知识和充实群众文化生活的任务。在实验期间，电视广播很难担负起党的各项宣传任务，但在定期播出的节目中，必须根据党的方针政策，尽可能地反映当前国家和人民政治生活中的重大事件，报道社会主义建设成就，宣传科学技术知识以及介绍各种优秀剧目和艺术影片，并为少年儿童观众准备一定数量的节目。"[2]

　　这一时期的新闻节目《新闻周报》（也称纪录片）基本由"中央新影"长期大量提供，故有"新闻纪录片时代"的说法。《新闻周报》后，主要

---

[1] 中央广播电视剧团前身是1954年2月成立的"中国中央人民广播电台广播剧团"，1957年年初成立"中央广播电视实验剧团"。随着电视的出现，1958年改名"中央广播电视剧团"。1962年1月1日，改名"中国中央广播文工团广播电视剧团"。"文革"期间撤销建制，直到1973年恢复。1980年5月，改名"中国广播艺术团广播电视剧团"。1983年3月，广播电视部将中央电视台电视剧部、电视艺术委员会录制部和中央广播电视剧团合并，组建"中国电视剧制作中心"，10月18日正式挂牌，成为中央电视台下属的专门从事电视剧创作生产的单位。

[2]《当代中国的广播电视》编辑部：《中国的电视台》(《广播电视史料选编》之五)，北京广播学院出版社1987年版，第160页。

是室内的演播室直播和舞台演出转播，以及户外的现场实况转播。播出最多的还是电影，占75%，戏剧转播占15%，自办节目10%。到1959年年底，电影被压缩到50%，戏剧提高到30%，另外20%的节目是《新闻周报》、纪录片、科教片和演播室节目。所以，早期电视又被称为"缩型影剧院"。截至20世纪50年代末，全国电视机数量是1.7万台，一般安置在公共场所，以观众集体收看方式为主，电视被视作"小电影"，是深受观众欢迎的"小剧场"。当时，雷锋、欧阳海、王进喜、焦裕禄、王杰等先进人物，大庆、大寨等先进集体，均是通过电视报道妇孺皆知的。电视还拥有优先于电影院或同时放映新影片的特权，1958年5月4日，电视台首次播放电影《林冲》，电影院首映是7月。相对而言，当时看电视的人是少数，不会冲击票房影响收入，反而像是为影片做宣传预热，这个优势一直保持到"文革"前。电影片源有限，远远满足不了电视播放节目的需求，旧片重播率极高，招致观众不满。

　　早期电视剧都是现场直播的小戏，1958年6月15日，中央广播电视剧团在北京电视台演出了中国第一部电视剧《一口菜饼子》；9月4日演播了电视报道剧《党救活了他》；10月1日，对天安门广场阅兵式、群众游行和焰火晚会的实况转播，是北京电视台首次承担报道党和国家重大政治活动的任务；1959年5月1日，实况转播了天安门广场首都各界人民庆祝"五一"大会和群众游行的盛大活动。此后，每逢庆祝"五一""十一"的群众集会和国家活动，北京电视台都实况转播。

　　北京电视台1960年年初试行固定播放节目时间表，设置了《电视新闻》《少年儿童》《体育爱好者》《祖国各地》《故事影片》等10多个栏目，后来又开设了20多个专栏节目，电视节目逐渐丰富多样，体现出新闻性、知识性、娱乐性等多种功能。在北京电视台初创期近两年的时间里，沈力是唯一的电视播音员，也是我国第一位电视主持人，负责全部节目形态的解说和串联，包括节目预告、人物访谈、政治节目、国内外新闻片、纪录片和文艺节目等。

　　上海电视台1958年10月1日18:30第一次试播节目，先放台标，播放音乐《社会主义好》，第一个节目是上海市民在人民广场庆祝国庆的新

闻片，然后，女高音歌唱家周小燕演唱两首歌《朵朵葵花向太阳》《小扁担两头弯》，最后，播放国产电影《钢人铁马》。[1]在1958—1959年播出节目的比例是：政治节目14%，文艺节目72.5%，文教节目9%，科学常识2%，少儿节目2.5%[2]。1958年10月25日首次播出电视剧《红色的火焰》，到"文革"前最后一部电视剧《政治连长》，共演播电视剧39部。

哈尔滨电视台1958年12月20日18:30首次试播，先是黑龙江省委书记电视讲话、两位全省先进生产者和劳模出镜，之后，由黑龙江广播电视文工团和广播说唱团演出十多个节目，包括歌曲、诗朗诵、相声、山东快书、西河大鼓、相声等。1959年12月20日，为庆祝建台一周年，首次播出电视剧《生活的赞歌》，到1966年播出电视剧16部。

天津电视台1959年7月1日试播节目，是继北京、上海、哈尔滨电视台之后开播的第四家。1959年10月，制作播出了第一部大型电视纪录片《河北省天津市各界人民庆祝建国十周年大游行》。1960年3月20日正式播出综合节目，每周三次，主要是《电视新闻》《图片报道》《少儿节目》《电视讲话》和戏剧、曲艺、音乐、电影等节目。内容比例是：政治节目15%，新闻节目10%，文艺节目50%，科学常识10%，少儿节目5%，体育节目10%[3]。不同于前三家电视台较早地演播电视剧，天津电视台直到1964年春节，才首次播出电视剧《搬家》，该剧和后来的电视剧《第一和第二》、一些少儿短剧和《文化生活》栏目都是采用直播和录播相结合的方法。

综上所述，北京、上海、哈尔滨、天津等电视台试播期间的节目类型大同小异，但主要播放内容都是文艺节目，电影转播占有特别重要的位置，基本上遵循广播电视节目"新闻性、知识性和文艺性三者并重"的发展方针办台。电视从一开始就显示出作为大众媒介教化社会、凝结共识的潜质，同时具备强大的政宣功能和满足文化娱乐诉求的根本属性。各台正

---

[1]《三集纪录片〈人民的电视〉揭秘上海电视50年》，《东方早报》2008年11月19日，第10版。
[2]《当代中国的广播电视》编辑部：《中国的电视台》(《广播电视史料选编》之五)，北京广播学院出版社1987年版，第146页。
[3] 刘习良主编：《中国电视史》，中国广播电视出版社2007年版，第23页。

式播出后，自办节目和类型节目的播放各有侧重，但总体上都很重视并配合党和政府对中国广播电视事业的性质、任务、功能的具体规定与要求，确立了电视在意识形态训导、知识传播和文艺教化功能上的工具属性认识，以此构成中国电视节目的基本播放格局。

## 二、初创期电视节目形态雏形

中国电视初创期的电视工作被纳入中央广播事业的统一管理中，"宣传政治、传播知识、充实群众文化生活"的电视宣传方针，是节目构成的基本框架，政治、教化、娱乐三位一体。在"政治第一"的时代语境中，电视人秉承"文艺为政治服务、为工农兵服务"的创作宗旨，其他知识教育、文艺娱乐节目都服务于政治需要，多少带有宣教色彩。

初创期的电视节目形态按内容题材分为三类：新闻宣传节目（含新闻片、纪录片、出国片、电视现场直播）、社会教育节目（含知识性节目、讲话节目、少儿节目、电视大学）、文化娱乐节目（含演播室节目、电视剧、文艺晚会）。早期电视节目的样式和名称，囿于技术的制约，艺术形态相对简单初级，与今天的内涵和外延有所差异。比如，早期的电视剧都是演播室直播节目，时间较短；电影的首映首发往往在电视，没有今天的"电影窗口期"和票房威胁一说；早期的"电视新闻片"与电视纪录片没有明显界限，按片长和时效分为新闻片、纪录片，创作手法一致，沿袭纪录电影的程式，同电影的差别也仅是制作迅速、篇幅长短自由、在1980年前一直使用胶片格式拍摄（电影用35毫米的，电视用16毫米的）；纪实类节目包括早期的社教专题节目和后来具体指认的电视纪录片，两者的区别主要是纪实程度的高低。

由于全国电视机的数量极少，电视信号传输质量和覆盖范围远不及广播，而电视的海外市场广阔，中国又有着强烈的意识形态诉求；于是，中央广播事业局非常务实地确立了北京电视台建台宣传方针"立足北京，面向世界"和"以出国片为首要任务"的工作目标，负责向外国电视机构提供翻译好的介绍中国社会主义建设成就、重大事件和人民生活的电视新闻

片。实践证明,这种充分发挥广播、电视各自优势,兼顾内外宣传效果,区别对待的决策是正确的,体现了实事求是的精神。1963年4月,首次全国电视台对外宣传会议在广州召开,1965年8月再次召开,两次会议讨论了提高"出国片"质量的问题,并以供片数量考核国内硕果仅存的8家电视台(第二次会议增加了太原、武汉两家电视台)。

中国电视的国际交流最早体现在"出国片"交换上,世界上的两个阵营各有自己的广播电视组织,在成员国之间展开合作、交换节目或互购节目。中国第一部"出国片"是1959年4月21日的《第二届全国人民代表大会第一次会议专题报道》,时长7分钟,航寄给苏联、波兰、捷克斯洛伐克、民主德国、罗马尼亚、匈牙利六个国家[1]。北京电视台1959年寄出61条,1962年是最繁荣的时期,向33个国家寄送476条,到1965年,与36个国家的电视机构建立双边合作协定[2],既丰富了中国电视荧屏,又打开了一扇世界看中国的窗口。在1963—1965年第二、三、四届阿联(今名"埃及")国际电视节上,上海科学教育电影制片厂拍摄的《金小蜂与红铃虫》和北京科教电影制片厂制作的《对虾》获得科教片二等奖,《水地棉花蹲苗》获得教育片一等奖。北京电视台先后在1960年7月和1963年1月,与非社会主义阵营中的两个机构——日共主办的电波新闻社和英联邦国际新闻影片社(1964年更名"维斯新闻社",隶属路透社),达成交换协议。与苏联、东欧国家关系交恶后,这两个机构成为中国和世界交流的重要窗口,但国际新闻的内容选择和采用率则依据我国意识形态需要而定。

我国第一次实况转播是在1958年6月19日,即"八一"男女篮球队同北京男女篮球队的友谊表演赛;中国历史上第一次举办世界性体育比赛是1961年4月4—14日的第26届世界乒乓球锦标赛。两次比赛都是北京电视台实况转播。

社会教育节目服务意识强,话题经常有现实针对性,突出栏目的对象性、知识性、教育性和实用性,而且内容丰富,题材广泛,社会、政治、

---

[1] 张长明:《让世界了解中国——电视对外报道40年》,海洋出版社1999年版,第70页。
[2] 李舒东主编:《中国中央电视台对外传播史(1958—2012)》,人民出版社2013年版,第9、11页。

军事、文化、历史、收藏、艺术、科学、医学、教育、竞赛、游戏、体育等兼容并包。

第一类是"知识性节目"。由于不容易受极左思潮的影响,宣教色彩弱,是真正意义上的普及知识,如《文教节目》《学校生活》《卫生节目》《新书介绍》《集邮爱好者》《摄影爱好者》等。最早的科普知识栏目是1960年创办的《科学知识》《医学顾问》,它们与创办于1961年以专业人士品位、精英文化气息见长的《文化生活》专栏,以及1962年改为固定栏目的《国际知识》,是当时影响较大、开办时间较长的栏目,《生活知识》在各类节目观众来信中获赞最多。

第二类是"讲话节目"。这是早期社教节目的基本形态,从播出的内容和形式看,主要是嘉宾讲述,最早的电视讲话就是北京电视台首次试播的"五一"节座谈。这类节目担当着重要的教育任务,凡是能够反映时代风貌的典型人物,都是首选的讲话对象,英模人物先进事迹介绍是主要内容,除了"向雷锋同志学习"的热潮,最轰动的是"铁人"王进喜的电视报告会。

第三类是"少儿节目"。以德育为核心的少年儿童节目备受关注,这与党和政府重视作为"祖国未来""无产阶级革命事业接班人"的青少年教育有关,强调做好少年儿童的"共产主义"教育,发挥电视积极的社会教化作用。各地电视台基本以播出美术片、木偶片和儿童表演的歌舞、诗朗诵、猜谜娱乐为主,动画片以上海美术电影制片厂出品的居多。北京电视台自办的第一个少儿节目是1958年5月29日播出的《两个笨狗熊》(由中国木偶艺术团演出)。9月开播的《少年儿童节目》是中国最早持续时间最久的对象性专栏,固定报幕员是名叫"王小毛"的木偶,其中的《少先队号角》是新闻性内容,《小小俱乐部》是儿童文艺表演和木偶剧。自1961年年底始,北京电视台陆续开办了一系列主题性周播固定专栏,《革命传家宝》以介绍革命文物进行革命传统教育、《在地球仪上》传播国内外大事、《聪明的机器人》是科普节目、《少年俱乐部》是文艺鉴赏节目、《好朋友——书》推介课外读物、《万能的手》教做手工、《有趣的故事》是讲故事等。其他有1961年元旦开播的少儿综艺节目《新年

猜谜会》[1]、推广毛笔字书法竞赛的《大字比赛》和美术比赛等。此时的少儿比赛节目应是 20 世纪 80 年代盛极一时的竞赛节目的先声。那些注重趣味性、寓教于乐的节目受到少年儿童的喜爱，有失活泼太过严肃的刻板宣教，反而效果不佳。

归入社教节目的"电视大学"，其实不算纯粹的节目形态，也非常规的高等教育机构，"而是将电视的社会教育功能进行制度化的一种独特的尝试，在世界远程教育与开放大学（Open university）建设领域有举足轻重的地位"[2]。分别在 1960 年 2 月、3 月创办的上海电视大学和北京电视大学，都开设了数学、物理、化学三个专业的实况直播课程，上海设有中文函授教学课程，1960 年 6 月开学的长春电视大学同样开设了数理化课程。"电大"虽然不能等同于正规大学，但在发挥电视教化功能、让更多无法进入大学的年轻人继续接受"再教育"、提高文化素质上的作用不可低估。遗憾的是，这一历史创举被十年"文革"所终止[3]。另据学者考证，上海、北京的城市电视大学和南非大学，都是世界上应用广播电视大众媒介和函授方式进行多种媒体教学的远程开放大学的先驱，早在 1969 年创办的国际知名的英国开放大学（UKOU），比日本放送大学早 25 年。

电视文艺节目在所有节目诸如时政、经济、文教、科普、体育等众多内容中占很大比例。第五次全国广播工作会议上提出的文艺节目"三三制"，基本是早期节目构成和排播的一个原则，体现为"传统、现代及配合当前中心工作和运动的作品各占三分之一，今二古一，中七外三。具体运用时可灵活一些"[4]。

演播室直播节目对戏剧、话剧、歌舞剧的大量转播丰富了电视节目。各地电视台纷纷演播电视剧，创作异常活跃，八年中，全国直播的电视剧达 223 部（集）左右。像北京电视台的《一口菜饼子》《党救活了他》、上

---

[1] 1962 年更名《新春猜谜会》，改在正月初一播出。
[2] 常江：《中国电视史：1958—2008》，北京大学出版社 2018 年版，第 76 页。
[3] 丁兴富：《中国特色一流开放大学的成长之路——上海电视大学半个世纪发展的历史经验》，《开放教育研究》2010 年第 3 期。
[4] 刘习良主编：《中国电视史》，中国广播电视出版社 2007 年版，第 7 页。

海电视台的《红色的火焰》《姊弟血》、天津电视台的《搬家》《雷锋》、广东电视台的《毛泽东时代的人》、长春电视台和哈尔滨电视台联合播出的《三月雪》等，鲜明地体现了文艺"为政治服务""为现实服务"的宗旨，成为快速而及时地反映现实生活和时代精神的"文艺战线的轻骑兵"[1]，得到党和政府的高度肯定。

最早的电视文艺晚会是上海电视台1958年12月31日直播的《欢庆新年》，15个沪上文艺团体表演了歌舞、相声、朗诵、杂技、沪剧、评弹、器乐演奏等节目。北京电视台1960年也开始尝试在演播室排练播出有歌舞、相声、诗朗诵在内的春节文艺晚会，显示了文艺晚会综合性艺术样式构成的节目特点。

20世纪60年代初，由于中苏关系恶化出现的"两反"（即"反右倾""反修正"）和毛泽东强调阶级斗争的指示再次冲击着1960—1963年的文艺界，其间，文艺政策及时得当的调整挽救了濒临衰退的态势，文艺创作出现了民主、宽松的气氛。1961—1962年间，戏剧界在"挖掘传统"的口号下，开放了一批传统剧目。中央广播事业局局长梅益指示，应该扩大娱乐节目的取材范围，要有意义，并且能够引起观众的兴趣，使电视比广播与人民生活的联系更加密切。

于是，在1961—1962年连续举办三次的《笑的晚会》应运而生。第一次是在1961年8月30日举办，节目均是相声，导演是笪远怀；第二次是在1962年1月20日举办，以相声为主，增加了很多喜剧样式的节目，包括话剧片段、独角戏、洋相和笑话，总导演是耿震，电视导演为王扶林；第三次在1962年9月30日举办，是为国庆节组织的晚会，减少说唱，突出表演，主要由电影和话剧演员表演小品、活宝节目，还有被滑稽处理的京剧、话剧片段和独唱，电影导演谢添和相声演员侯宝林担任艺术指导，特邀导演为杜澎，电视导演是王扶林。三次《笑的晚会》通过对适合电视演播的戏剧节目的创作，在创新电视文艺节目的艺术形态和表现形式上，进行了弥足珍贵的探索，即便其中有些节目的格调不高，但也绝非

---

[1] 系著名剧作家田汉1959年在《人民日报》上发表的电视剧时评。

如后来被责难的那样"低级庸俗",甚至上纲上线为"修正主义毒草"。某种意义上说,三次《笑的晚会》确立了20世纪80年代中国电视综艺晚会和央视"春晚"[1]中语言类喜剧节目在节目构成框架中的支柱地位,历史已经证明了它深远的影响。

## 三、早期电视节目的制播特点

电影和演播室直播的文艺节目在当时最受欢迎,其次是戏曲戏剧节目的转播。早期自办节目能力低,戏曲、戏剧的舞台转播归入电视文艺范畴。"文艺"概念是一个相对开放的范畴,广义上指称文学和艺术,导致业界对电视文艺的概念理解不尽相同。本书泛指各种文学艺术形式经由电视表现手法,通过电视载体呈现和传播,完成审美接受的一切新的艺术形态,包括电视剧、电视报告文学、电视综艺、电视专题文艺、电视综艺晚会、电视纪录片、电视动画片、电视音乐、电视戏曲、电视谈话等节目。虽说电视文艺真正繁荣,在观众中产生广泛影响是在20世纪80年代,然而,许多节目形态滥觞于早期电视节目。

这个时期的电视节目与创作,不同于报纸、广播"术业有专攻"的产出和单兵作战的方式,表现出人才队伍"跨界"整合、节目来源"跨媒介"合作、制播理念"精英主导"和节目制作"多兵种作战"等特点,是集体智慧的结晶。

一方面,第一代电视从业者大多来自广播业、电影界。具体说,在中国电视的初创期,电视新闻和电视纪录片工作者,来自纪录电影和故事片领域,最早的电视台记者是从事纪录片创作的,而电视剧导演常常是电视文艺节目的主力军,电视剧摄像也从事新闻和纪录片工作。电视节目广泛借鉴广播、电影、戏剧等艺术形态的表现形式和美学观念,在一定程度上制约了行业对电视媒介本体意义的正确认知。

---

[1] 追溯文艺晚会的雏形,则是1956年由中央新闻纪录电影制片厂制作的纪录电影《春节大联欢》,在广播中播出。

但是，在学习中快速成长的电视人，依然迸发出探索电视自身表达手段和节目形态的自觉意识，几乎各类文艺样式的节目都可以在这个时期找到雏形，创业阶段的创新活力旺盛。"一遍过"和集体合作是此时电视剧和文艺节目的共同特点，锻炼了电视艺术的早期拓荒者。而他们在简陋的客观条件下以饱满的热情自觉自愿地努力工作，齐心协力，尽可能地把适于表演的文艺形式都搬上荧屏，有诗朗诵、舞蹈、演唱、曲艺、杂技等短小节目，也有话剧、京剧、昆曲等各类戏剧演出，还有国内重大庆典活动和文体盛事的实况转播，包括像1959年苏联芭蕾舞团访华演出的《天鹅湖》、乌兰诺娃主演的舞剧《吉赛尔》和《海侠》片段，外国文艺从此进入中国电视文艺节目的视野。

另一方面，新兴的电视业对专业人才、技术力量的需求，使来自北京大学、北京广播学院、北京电影学院、南开大学、南京大学、华东师范大学等名牌大学的毕业生被分配到各地电视台，充实到电视业人才队伍中。在当时文盲率高达80%的中国，这些高级知识分子自觉履行广播电视宣传的三大任务，积极配合政治中心工作完成"教化"使命，节目制作贯穿精英式的强化和灌输。从业者和观众当时对"电视"的认知停留在"不过是电影和戏剧的替代品"阶段，却意外达成了完美合谋，"民众从电视中获得娱乐和美学的陶冶，文化精英则借助电视对民众进行审美的教化，双方一拍即合"[1]。为了加强对少数民族地区的报道，1965年9月，北京电视台新闻部着手培养中国第一批少数民族电视摄影记者，分别从中央民族学院和内蒙古大学选派藏族、蒙古族、哈萨克族、维吾尔族、彝族、傣族的9名少数民族干部，到北京广播学院学习新闻和摄影的专业课程，为期半年。

中国电视纪录片是在继承电影纪录片传统的基础上发展起来的，它脱胎于革命年代的新闻纪录电影，真正起步是中国电视诞生后。1958年5月1日，第一部时长为10分钟的纪录影片《到农村去》播出；6月1日北京电视台首次播出"本台记者"拍摄的电视新闻片（又称"新闻影片"）《中共

---

[1] 常江：《中国电视史：1958—2008》，北京大学出版社2018年版，第37页。

中央理论刊物〈红旗〉杂志创刊》。在相当一段时间里，电视纪录片的制作理念、拍摄方法、放映方式同电影是相通的，均是意识形态话语主导的"形象化的政论"。最初拍摄电视纪录片的骨干力量，也是来自"中央新影"和八一电影制片厂。1958—1966年，电视纪录片忠实地记录了新中国各项建设成就和国家重要政治活动，包括：宣传党的大政方针，报道重大节庆和外事活动，介绍祖国锦绣河山、社会主义建设新貌、先进人物和典型事件等，进行思想教育和爱国主义教育。

北京电视台不断推出在题材范围和表达方法上有开创性的电视纪录片，缔造了多个"第一部"：1958年6月播放了第一部电视纪录片《英雄的信阳人民》(孔令铎、庞一农拍摄)，报道信阳人民抗旱救灾坚持生产的事迹；最具时效性的是1959年10月1日当天拍摄当天播出的《中华人民共和国建国10周年庆典纪实》(编辑、记者集体创作)；第一部有声光学黑白纪录片是《为钢而战》(1960)，并且，主题音乐由作曲家专门创作；第一部运用同时、多点方式采写拍摄同一主题的是《当人们熟睡的时候》(1961，众多记者创作)，表现在十多个岗位上辛勤值守夜班的普通人，展现出影视艺术的时空叙事优势；北京电视台于1963年同时拍摄了两部有声电视纪录片，一部是我国首部反映长江沿岸风貌的《长江行》(孔令铎、田亨九、戴维宇、陈汉元、左耀东等创作)，另一部是《珠江三角洲》(庞一农、王娴等创作)，表现珠江三角洲欣欣向荣的地域特色和季节特色；第一部由电视新闻片汇编成有声大型纪录片的是1963年12月31日播出的《第一届新兴力量运动会》，其最初是由记者在雅加达拍摄的电视片；第一部少数民族题材的是《欢乐的新疆》(1965，冀峰、朱景和、王娴等创作)；第一部风光题材有声片是反映桂林溶洞景色的《芦笛岩》(1965，林钰等创作)。

这一时期，产生了深刻而广泛影响的作品是北京电视台1966年6月摄制并播出的《收租院》(陈汉元、朱宏、王元洪等创作)，时长35分钟，有着强烈的意识形态色彩，是"文艺为无产阶级政治服务"的集中体现，代表了当时纪录片模式的经典范式。以四川大邑县"地主庄园陈列馆"展出的一组揭露恶霸地主刘文彩逼迫农民交租恶行的大型泥塑群为主线，将当事人的陈述，与史料和收租院泥塑相结合，批判地主阶级的罪恶。由于在

艺术表现形式上调动一切视听元素，画面中静态的、无声的、冰冷的历史物料活了起来。平顺流畅的镜头，亲切朴实的解说词，加上从影片《苦菜花》、纪录片《百万农奴站起来》、大型音乐舞蹈史诗《东方红》等十多部作品中精选的音乐旋律的烘托，使这部纪录片情感真挚、声画俱佳，受到群众欢迎，产生了时势与民心共振的良好效果。除了电视播出，《收租院》还印制成35毫米电影拷贝全国发行，在影院放映8年之久，这在中外纪录片史上都是非常罕见的。

1960年2月以后，北京电视台记者陆续走出国门，进行国际新闻的采访报道，并精编成新闻专辑、专题片、纪录片在国内播出，有的还分寄国外电视机构，如《老挝在前进》《周总理非洲之行》，以及《英雄的越南南方人民》《保卫北方》《战斗中的越南》《越南青年突击队》等"越南系列"，为新中国赢得荣誉。1965年10月拍摄并及时发布的美国空军轰炸越南义安省琼瑠麻风病院的消息，震动国际新闻界。时任越南总理的范文同感慨道："一条重要的电视片，对敌人的打击比消灭他一个师还痛。"[1]

原始察终，电视纪录片的节目形态源于西方，制作模式则沿用苏联斯大林时代的电影模式，即"形象化的政论"，从而形成后来被称为"新影模式"的中国纪录片形态，它既是指导新影的创作原则和传统，又是影片的内容和样式[2]。初创期的中国电视纪录片深受效仿苏联模式的中国新闻纪录电影的影响，意识形态主导话语，宣教大于审美。由于列宁对新闻影片"形象化的政论"的界定，塑造了早期中国新闻片和电视纪录片共同的创作模式，以致并未形成各自独立的形态和风格。这一时期的纪录片创作者都是知名的记者、摄影师、编辑，诸如孔令铎、朱景和、戴维宇、陈汉元等，他们成为20世纪80年代电视纪录片的创作主力，也决定了60—80年代中国纪录片创作手法和风格的一脉相承，创作理念都是"教化与指导"，创作特征体现为三条：重视文本、依赖解说、声画分离。[3]

---

[1] 朱景和：《我当电视记者30年》，大众文艺出版社1997年版，第43页。
[2] 张同道：《中国电视纪录片50年》，人大书报资料中心《影视艺术》2009年第1期。
[3] 高鑫：《中国电视纪录片创作理念的演递及其论争——为"中国纪录片20年论坛"而作》，《现代传播》2002年第4期。

世界性体育项目的大型赛事转播，特别能彰显电视作为全球化媒介的传播魅力和辐射四海的广泛影响。中国对第 26 届世乒赛转播有诸多突破意义：首次向联邦德国、巴西、澳大利亚等国出售电视片，引起世界关注；奠定了此后中国体育赛事转播的解说风格和报道基调；开启了中国乒乓球运动崛起的"国球时代"并赢得"乒乓大国"的国际美誉；体育比赛隐含微妙的意识形态内涵，中国人高涨的民族主义和爱国主义情绪，成为"三年困难时期"凝聚人心、提振士气、坚定前行意志的有效社会动员；赛事转播期间，万众瞩目，万人空巷，如临"狂欢节"，北京市的万台电视机前人头攒动，电视利用率空前高，电视台数天内接到 3000 多封观众来信和几千个电话，显示了大众媒介的威力和魅力，电视在中国诞生 3 年后终于崭露头角，坐上"第一把交椅"[1]。电视实况转播对重大事件在全球传播的优势，以及作为一种典型的"历史的现场直播"所拥有的"媒介事件"的巨大影响力尽显。

早期的直播实践，确实存在技术粗糙、形式稚嫩的客观问题。然而，中国电视人在党的统一领导下展现出来的敬业、吃苦、拼搏的创业精神，以及对电视媒介传播特征朴素的正确的伦理认知，成为中国电视事业发展宝贵的精神财富。

各文艺团体支援电视业的同时，电视编导们也极力发挥想象力和创造力，应用电视媒介进行二度创作，在跨界合作中丰富各艺术样式的"跨媒介"表现力。比如，1961 年播出的小提琴协奏曲《梁山伯与祝英台》，由北京电视台与中央广播乐团管弦乐队合作，有着高雅的审美格调和文化趣味。导演黄一鹤将乐曲分为七个段落，分别以越剧戏曲影片为之配画，加入精练而富有诗意的解说词，镜头的运动和切换与音乐的结合娴熟流畅，极富创意，成功地将音乐、文学、电影巧妙地融合在一起，第一次展现了具有本体意识的电视化表现手段的特质。由于是现场演出的实况转播，尚不成"片"，但可以视作电视艺术片的源头。

而且，此时的电视文艺创作也显露出群体性的主体觉醒，意识到电视

---

[1] 郭镇之：《中外广播电视史》（第二版），复旦大学出版社 2008 年版，第 177 页。

独有的镜头语言和传播特点,不少优秀电视人导播电视节目时都在尝试打破舞台"三面墙"的时空局限,比如,邓在军导播的舞蹈《赵青独舞》、杨洁与莫宣导播的甬剧《半把剪刀》、王扶林和金成导播的话剧《七十二家租客》等。正是这些卓有成效的探索、创新,使得电视与文艺结合时"不再仅仅是作为一种单纯的传播手段,而是在参与的过程中开始有意识地从自身的角度进行衡量和创新,逐渐形成了具有电视特色的新的文艺形式"[1]。

1958年6月26日,北京电视台首次剧场实况转播了由伤残军人演出的文艺节目,之后对戏剧戏曲的转播增多,相继播出了梅兰芳的《穆桂英挂帅》、尚小云的《双阳公主》、荀慧生的《红娘》、马连良和张君秋的《三娘教子》、张君秋与叶盛兰和杜近芳的《西厢记》、周信芳的《四进士》等经典戏剧曲目。为庆祝京剧表演艺术家周信芳舞台生涯40周年,在1961年12月11—19日举办周信芳系列戏曲专题演播,包括《打渔杀家》《乌龙院》《打瓜招亲》《宋世杰》《张飞审瓜》《斩经堂》《四进士》《海瑞上疏》等剧目,这是第一次规模宏大的连续转播活动。第二次大规模转播是在1965年2月8日开始的历时百天的抗美援朝主题演出活动,34个文艺团体进行了音乐、歌舞、戏剧等共44次106个节目的表演,占当时电视文艺节目播出总量的40%。"自此,为了配合某一时期的中心任务组织大规模电视文艺广播成了我国电视文艺的传统。"[2]

北京电视台1964年12月底开始试用黑白录像技术录制电视文艺节目,第一次录播的是表演艺术家常香玉主演的豫剧《朝阳沟》第二场,以及京剧《红灯记》中的"智斗鸠山",在1965年元旦晚会中播出。

电影界和戏剧界对初创期的电视节目播出,给予了大力支持,电视不仅享受电影新片的优先供应,戏曲转播费也是微乎其微,仅限于放置摄像机占用的座位票价和用电耗费。1963年后,国际国内形势骤然变化,江青、康生等人也别有用心地欺骗,导致毛泽东主席下达了对文艺形势做出

---

[1] 朱宝贺:《电视文艺编导艺术》,中国广播电视出版社1996年版,第10页。
[2] 钟艺兵、黄望南主编:《中国电视艺术发展史》,浙江人民出版社1994年版,第387页。

错误判断的"两个批示"。整个文艺界为之错愕,随即电影界和戏剧界成为"重灾区"。城门失火殃及池鱼,银幕上乏善可陈,荧屏上也面临节目荒。一场猛烈政治风暴已是迫在眉睫,给文艺事业带来致命的打击。

从 1964 年到 1966 年上半年,在极左批判浪潮中,电影又被推到风口浪尖上。1964 年 7 月,康生在全国京剧现代戏观摩演出大会的总结上,把《早春二月》《北国江南》《舞台姐妹》《逆风千里》等影片和《李慧娘》《谢瑶环》等戏曲定为"大毒草";12 月,江青又把《林家铺子》《不夜城》《红日》《革命家庭》《球迷》《两家人》《兵临城下》《聂耳》《大李小李和老李》《阿诗玛》《烈火中永生》等影片也定为毒草,批判所谓的"反动的资产阶级夏陈路线"[1]。基于此,有人认为"文革"从 1964 年的"京剧革命"就开始了。从此,"大写十三年"和"以阶级斗争为纲"的政治理念左右了文艺创作,优秀作品大都难逃作为毒草被公开批判的厄运。

北京电视台于 1963 年 11 月自检 1962 年以来播出的文艺节目,自曝了很多问题。诸如,《李慧娘》《红梅阁》《钟馗嫁妹》有鬼戏,《大登殿》宣扬投敌思想和一夫多妻观念,《莲花剔目》为了自我的牺牲带有个人奋斗色彩,《汾河湾》《桑园会》《武家坡》宣传封建道德和男权思想。甚至音乐节目中的《晴朗的一天》(歌剧《蝴蝶夫人》咏叹调),也有不健康的情调。三次《笑的晚会》问题更多,第二次晚会最后一个群口相声《诸葛亮请客》有荒诞讽刺意味,招致国务院办公厅一位负责人来信批评,认为是讽刺经济困难时期的粮食政策。第三次晚会引发的非议更大,认为大部分节目是小型晚会上演过的"不登大雅之堂的""非艺术性的""耍活宝"的洋相,一人演三个角色的独角戏《不速之客》、王景愚表演的哑剧《吃鸡》、模拟公鸡下蛋的小品《来亨先生》和后来被扣上宣传"和平共处"帽子的小品《骑虎女郎》等被批评思想内容不健康,表演粗俗,"纯粹是以廉价的方式来向小市民趣味讨好"[2]。

广州电视台自 1963 年下半年开始就掀起了演播革命现代戏的热潮,

---

[1] 夏、陈分别指时任文化部副部长,共同主管电影工作的夏衍和陈荒煤两位同志。
[2] 杨伟光主编:《中央电视台发展史(1958—1998)》,北京出版社 1998 年版,第 53—54 页。

大量播出以阶级斗争为主的剧目，转播了歌剧《血泪仇》，粤剧、歌剧《白毛女》，粤剧、歌剧、话剧《夺印》，潮剧、歌剧《江姐》，粤剧、话剧《山乡恩仇记》，粤剧《杜鹃山》《李双双》《九件衣》，话剧《千万不要忘记》，越剧《祥林嫂》，绍剧《三打白骨精》等，一时风头无两。继而于1965年7月1日到8月15日，乘势举办了中南区戏剧观摩演出大会，大演特演革命现代戏，将剧目悉数搬上电视荧屏，工农兵的高大形象彻底把统治着戏剧舞台的帝王将相、才子佳人、神鬼妖怪、死人洋人赶尽，电视屏幕变得更加单纯、净化、革命化。[1] 戏剧界从此经受了脱胎换骨的革命洗礼，而染上"左"的色彩的革命现代戏的命运也是悲剧性的，在此后的大起大落中成为"个人野心的牺牲品"[2]。

可以说，在20世纪60年代文艺领域极左批判浪潮日益严峻的形势下，电视界虽不像电影界、戏剧界那样遭受重创，但也无法幸免，弥漫行业的"左"倾思想在"文革"前就已显露无遗。

## 第三节　早期电视剧的美学形态

举世公认的第一部电视剧是英国BBC公司1930年播出的《花言巧语的人》(又名《嘴里叼花的人》)，是改编自意大利剧作家皮兰德罗的多幕剧。从此，电视剧逐渐成为世界各国电视台重要的艺术样式。中国也不例外，"在当代中国，称覆盖面最广、影响最大、观众最多的电视剧艺术是一门'显学'，诚不为过"[3]。60多年来，中国电视剧在艺术上精进的同时，既是社会文化生活的"多棱镜"，也是人们放松、休闲、娱乐的重要的生活方式。

所谓"电视剧艺术"，是指"运用电视的技术与艺术手段，融文学、

---

[1] 钟艺兵、黄望南主编：《中国电视艺术发展史》，浙江人民出版社1994年版，第390页。
[2] 郭镇之：《中国电视史》，中国人民大学出版社1991年版，第20页。
[3] 仲呈祥：《异军突起结硕果》，人大书报资料中心《影视艺术》2009年第2期。

戏剧、电影的诸多表现方式，以家庭传播为主，故事性较强的屏幕叙事形态。[1]最初是"电视小戏"，即在荧屏上播出的戏剧，才称为"电视剧"，它以戏剧美学为支撑，表演、制作、观赏同步进行。但随着电视本体美学观念的凸显，电视剧概念今非昔比，在创作观念、艺术表现、表演方式、时空处理、制播方式等方面大为改观，美国将此类电视剧称作"电视电影"，苏联称为"电视故事片"，中国则继续约定俗成地沿用"电视剧"的称谓。

## 一、直播电视小戏

中国电视和电视剧都是诞生在"大跃进"年代，因物质条件差，同世界电视技术在彩电、录像、卫星通信上的发展不可相提并论。中国早期电视剧的基本形态是演播室里直播的戏剧——"直播电视小戏"，均是黑白图像、单本剧，时长短则10—20分钟长则135分钟，是一种"在演播室里搭景，演员在特定戏剧情境中演戏，经过多机拍摄、镜头分切的艺术处理，运用电子传播的手段，通过电视屏幕，直接传达给电视观众的特定艺术样式"[2]。这种表演、摄影、制作、传播和观赏同步完成的艺术形态，在形式上更接近舞台剧、话剧、戏剧，而非电影，但又不同于对舞台艺术和电影等的转播，是一种新型艺术样式。重播意味着从表演、摄制到播放这一流程的重新来过，乃至多次"重新演播"的过程。所以，在中国电视的初创期，由于还未出现电视录制技术，直播电视剧没有留下任何影像资料。

在1958—1966年间，全国电视台播出的电视剧总共有223部（集）左右。北京电视台从第一部"直播小戏"《一口菜饼子》开始，八年间共直播电视剧90部。广州电视台40多部，上海电视台39部，哈尔滨电视台28部，长春电视台20余部，天津电视台5部，西安电视台1部。[3]相

---

[1] 高鑫：《电视艺术美学》，文化艺术出版社2005年版，第182页。
[2] 钟艺兵、黄望南主编：《中国电视艺术发展史》，浙江人民出版社1994年版，第148页。
[3] 1958—1966年电视剧播出总量223部，而非之前广泛援引的210部左右，系地方电视台出品最新核查数据。参见常江：《中国电视史：1958—2008》，北京大学出版社2018年版，第56页。

较于地方电视台，首都北京人才济济，中央广播电视剧团曾是当时唯一承制电视剧的专业机构，制作电视剧55部。[1]据不完全统计，执导电视剧数量较多的导演有：梅邨自己和其他人合作近20部，王扶林11部，蔡骧七八部，笪远怀4部，顾守业2部。北京电视台少儿组总共生产电视剧30多部，专事少儿节目和儿童剧的果青导演了十六七部。[2]

每个时代都有独属于自身的社会、政治、文化的标签，早期电视剧同样遵循"为工农兵服务""为无产阶级政治服务""为现实服务"的文艺创作总方针，内容上侧重政治宣传、思想教育，更多的作品是"宣传品"而非"艺术品"，具有两个鲜明的特征，"一是它的时效性——及时地反映社会生活动态和党的方针、政策……二是它的纪实性——在真人真事的基础上，经过艺术加工创作而成……这种时效性和纪实性，构成了电视剧总体观念的基础"[3]。与此相对应，早期电视剧的美学形态是"电视直播小戏"和"电视报道剧"两种。其典型的代表作品分别是《一口菜饼子》和《党救活了他》，各种题材的电视剧创作基本被纳入这两种美学形态。"直播电视小戏"顾名思义，是指在演播室里演出并播出的戏剧，遵循戏剧创作模式，以戏剧美学为支撑，初步显示电视技术特质的舞台小戏；"电视报道剧"有浓厚的新闻性，强调真人真事，即"一新二真"，是对源于生活的真实题材的艺术反映，介于"新闻和艺术的边缘"，而且，"报道是第一位的，剧的因素是第二位的"[4]。

## 二、题材、主题、风格

早期电视剧以思想教育为宗旨，注重教化和社会意义，现实题材占绝对数量。应该说，从过去到现在，对现实题材的重视始终是中国电视的优

---

[1] 赵玉嵘主编、陈友军编著：《中国早期电视剧史略》，中国电影出版社2008年版，第23页。
[2] 冯温玉：《中国电视剧发展简述》，见中国电视剧制作中心编：《电视剧研究资料选编1》（1984年内刊资料），第29页。
[3] 高鑫：《电视艺术美学》，文化艺术出版社2005年版，第183—184页。
[4] 冯冠军：《电视报道剧在新闻和艺术的边缘》，见中国电视剧制作中心编：《电视剧研究资料选编1》（1984年内刊资料），第317—318页。

良传统。

在钟艺兵、黄望南主编的《中国电视艺术发展史》中，翔实地列出北京电视台播出的90部电视剧的剧名和播出时间，并将演播题材细分为六个方面[1]。早期电视剧在题材创作上紧跟形势，兼具多样化和时效性的特点，既有贴近现实生活和社会主义建设的新人新事新风貌，也有反映旧社会苦难和革命传统教育的历史题材，还有民间传说、儿童题材和外国题材；在艺术风格和类型上，积极探索电视小戏、电视小品、报道剧、诗剧、喜剧、神话剧、儿童剧等创作，显示了百花齐放的良好氛围。具体表现在以下四个方面。

一是配合党和政府中心任务的"写中心、演中心、唱中心"。《一口菜饼子》（陈庚编剧，胡旭、梅邨导演，文英光、冀峰、化民摄像），改编自《新观察》杂志刊载的许可同名短篇小说，是为了配合当时忆苦思甜、节约粮食的宣传，由"姐姐"讲述旧社会逃荒途中父母双亡的悲惨经历，让妹妹意识到浪费粮食的错误，告诫大家不能"好了伤疤忘了疼"；《女状元》（耿明良编剧，孟浩、王维超导演，文英光、王喜明、王明远摄像）歌颂人民公社大办食堂；《辛大夫和陈医生》（王扶林导演）通过两个医生救治病人的不同方法传达破除陈规、解放思想的主题；电视小品《一打手套》（高方正编剧，梅邨导演，王喜明、庞一农摄像）讲述节约劳保手套的故事，宣传"增产节约"思想；《生活的赞歌》（北京：高方正编剧，王扶林、梅邨导演，庞一农、王明远摄像；哈尔滨：马青导演）讲述工业战线上青年人技术革新的故事；《青春曲》（曹惠编剧，王扶林、梅邨导演，文英光、王明远摄像）讲述一位农村女孩中学毕业后，配合"知识青年上山下乡"的国家号召，毅然放弃留城工作返乡的故事，这是第一部在新落成的北京电视台"新楼"里600平方米的演播厅排练播出的电视剧[2]。

二是讴歌真实的新人新事新风貌，多是电视报道剧、电视小品。如

---

[1] 钟艺兵、黄望南主编：《中国电视艺术发展史》，浙江人民出版社1994年版，第4—15页。
[2] 即位于西城区复兴门外大街国家广播电视总局大院内新建的楼，设有一个由6台摄像机讯道组成的黑白电视中心机房，一个由2台彩色摄像机讯道组成的彩色电视中心机房，建筑面积分别为600平方米、150平方米、40平方米的三个演播室。

《党救活了他》（又名《邱财康》。高方正编剧，胡旭、王扶林导演，文英光、李华、孔令铎摄像），反映上海优秀工人邱财康因抢救国家财产被严重烧伤又被救活的事迹。该剧可谓中国最早的"时代报告剧"，从报纸刊登出真实事件的通讯报道，到电视剧播出，只用了30小时，时任文化部副部长的夏衍肯定了电视剧的发展前途；《焦裕禄》（北京：高方正编剧，胡家森、李晓兰导演，王喜明、王俊岭、刘瑞琴摄像；哈尔滨：徐士惠编剧，徐士惠、张扬导演）根据河南兰考县委书记、党的好干部焦裕禄的事迹编写，是"文革"前最后一部电视剧，也是当时最大型的电视报道剧，代表了早期电视剧水平，人物形象塑造卓见功力；《新的一代》（高方正编剧，王扶林、笪远怀导演，文英光、王明远、庞一农摄像）讲述大学生参加首都"十大建筑"设计和建设的光荣故事；电视小品《穿花布拉吉的姑娘》（高方正编剧，胡旭、笪远怀导演）是提倡美化生活的题材；1959年除夕播出的电视小品《守岁》（胡旭编剧，王扶林、张弦导演，文英光等摄像）应时应景，通过一家人除夕守岁时各自畅谈一年的工作成绩，反映各行各业的风貌；《麦贤得之歌》（金成编剧，金成、赵玉嵘导演，王明远、师英杰摄像）根据《人民日报》《解放军报》关于海军战士麦贤得事迹的报道编写，它与同名长诗改编的《阮文追》（胡家森、刘湛若导演）都是电视诗剧。

三是缅怀英烈的革命传统教育。最早的"电视诗剧"《火人的故事》（孟浩编剧，孟浩、张弦导演）讲述抗美援朝期间中国人民志愿军攻占某高地的故事，由一位朝鲜老人和三个儿童以诗朗诵的形式问答串讲，战士没有台词只有形体造型。其他有：根据陶承同名长篇革命回忆录片段改编的《我的一家》（夏之平编剧，张弦、许格生导演，文英光、李华、王喜明摄像），根据梁斌长篇小说《播火记》片段改编的《绿林行》（李云龙导演，文英光摄像），根据罗广斌和杨益言长篇小说《红岩》片段改编的《江姐》（蔡骧导演）。

四是民间传说故事、儿童题材和外国题材。《长发妹》（曹惠编剧，姜坦、梅邨导演）是神话剧的代表作。儿童剧创作中，根据小说、童话和现实生活改编的居多，北京电视台开播时就有少儿节目，1959年10月专门成立少儿组，开创了中国儿童剧创作多个"第一部"纪录：第一部儿童剧是

1960年3月26日播出的电视报道剧《刘文学》（张庆仁编剧，许辖生、赵宏裔导演，王明远、沈乃忠摄像），根据刘文学事迹编写，叙述英雄少年同恶霸地主英勇斗争的事迹；第一部外国题材儿童剧是1960年8月播出的《愤怒的火焰》（果青导演），反映朝鲜少年与美帝国主义斗争的英勇事迹；第一部农村题材儿童剧是《韩梅梅》（蔡骧编剧，果青导演），根据作家马烽同名小说改编；第一部舞蹈题材儿童剧是《东郭先生》（果青导演），根据中国古代寓言故事创作；第一部革命历史题材儿童剧是《送盐》（蔡骧编剧，果青导演，王俊岭、王明远摄像），根据廖振同名小说改编；第一部童话儿童剧是《时间走呀走》（王芝瑜、谢瑞霖、李咸编剧，果青导演，王明远、刘瑞琴、李振立摄像），教育孩子们要珍惜时间；第一部由作曲家专门谱曲的儿童剧是《不当"小金鱼"》（马联玉、果青编剧，郁富南、果青导演，王俊岭、章北沂摄像，宋珑作曲）；第一部幼儿电视剧是《赵大化》（果青编导），改编自张天翼童话《不动脑筋的故事》；第一部电视化创作的儿童剧是《校队风格》（郑树敏、果青编剧，果青导演，陈贵林、李振立摄像），首开直播整场外景戏和全用电影胶片摄制的先例。其他代表性作品有：《小松和小梅》（果青、罗锦鳞导演）改编自皋向真小说《小胖和小松》，《虾球传》（石梁编剧，蔡骧、梅邨导演，王俊岭、王明远、王喜明摄像）改编自黄谷柳同名小说，《小八路》（曹惠编剧，姜坦、李晓兰导演）改编自刘真同名小说，《要多长个心眼儿》（马联玉、果青编剧，蔡骧、梅邨导演，陈贵林摄像）根据少先队员张高谦的事迹改编，等等。

外国题材电视剧创作中，《明知故犯》《莫里生案件》《白天使》《海誓》《火种》《小马克捡了个钱包》《像他那样生活》等都是典型代表。其中，三部电视剧影响最大。第一部是1962年1月13日播出的《莫里生案件》（蔡骧编剧，蔡骧、梅邨导演，王喜明、文英光、陈贵林摄像），根据美国作家艾伯特·玛尔兹取材于20世纪50年代的"芝加哥审判"的同名作品改编，揭露非美活动调查委员会迫害进步人士的不公正审判，该剧播出次日，《人民日报》刊登了抗议这一事件的消息；第二部是1963年8月17日播出的《火种》（陈嘉平编剧，王扶林、孙企英、金成导演，文英光摄像），反映了美国的种族矛盾和阶级矛盾，当天，报纸和广播报道了20万美国

黑人抗议种族歧视与迫害的大规模示威游行；第三部是广州电视台1965年播出的《像他那样生活》(金敏捷导演，李恕先摄像)，讲述越南民族英雄阮文追的事迹，当时正逢援越抗美的热潮。其他代表性作品还有：改编自日本作家坪内逍遥同名独幕剧的《回声》(果青导演)，根据苏联剧本改编的《暴风雨中》(果青导演)，根据苏联戏剧家丹钦柯改编自契诃夫短篇小说的独幕话剧改编的《明知故犯》。

地方电视台的"第一部电视剧"在配合国家大政方针、反映火热的生活、抓取真人真事典型素材和勿忘历史的革命传统教育上都可圈可点：上海电视台的《红色的火焰》(1958.10.25播出，李尚奎、沈西艾编剧，周峰导演，朱盾、邹志民、萧振芬摄像)是配合上海技术革新活动的献礼剧，反映先进青年工人的事迹；哈尔滨电视台的《生活的赞歌》(1959.12.20播出)是为工业战线技术革新创作，迟于北京电视台1958年9月30日播出的同名电视剧；天津电视台的《搬家》(1964年春节播出，俞炜编剧，俞炜、陈耀华导演)根据同名独幕剧改编，讲述的是教育后进青年工人重视安全生产的故事；长春电视台的《三月雪》(1960.7.16播出，高兰编剧，长春导演：何仁、石英；哈尔滨导演：马青、王甦)是与哈尔滨电视台合作，长春提供剧本，哈尔滨广播电视文工团演员负责演出的，根据肖平同名小说改编，讲述一名女大学生在入党时，追忆作为中共党员的母亲刘云壮烈牺牲在一棵三月雪树下的故事；广州电视台《谁是姑爷》(1960.1.1播出，王维超编剧、导演)，内容不详；西安电视台早期唯一一部电视剧《天宝轶事》根据同名话剧改编，编导是借调到西安电视台参与创建工作的胡旭，播出时间不详。

中国第一代电视剧的编导们同当时的电影工作者一样，一方面把"文艺为政治服务"纳入自觉的使命意识，一方面在叙事形式上孜孜以求地进行大胆创新，极力触摸电视剧艺术的规律，针对丰富的题材探索艺术表现手法的多样化。同样是用串讲方式衔接剧情，也根据题材和体裁有所不同。《一口菜饼子》由剧中角色"姐姐"回忆串讲；《火人的故事》以多人现场诗朗诵的问答形式串讲故事；《窝车》(曹惠编剧，梅邨、王昌明导演)由相声演员侯宝林和郭全宝串讲；根据冯忠谱小说改编的《桃园女儿嫁窝

谷》(蔡骧编剧,白羽、梅邨导演,王明远、王喜明摄像),由西河大鼓演员马连登以评书形式串讲,讲述了年轻的生产队长因为爱情,为赢得未来老丈人认可而改变村子贫困落后面貌的故事,宣传了互帮互助、共同致富的思想;根据李季同名叙事诗改编的诗剧《海誓》(王扶林、滕敬德、金成导演,王明远、王俊岭、王喜明摄像)讲述的是一个流传于日本民间的有情人难成眷属的悲剧故事,善良和幸福被邪恶势力毁灭有着明显的隐喻色彩。《海誓》《江姐》都是采用画外诗朗诵的形式串讲。

喜剧创作中,反响强烈的是《相亲记》(石梁编剧,蔡骧、梅邨导演,文英光摄像),根据柯岩同名话剧改编,通过纱厂女工和饭店服务生机智地冲破岳母的百般阻挠相亲相爱的喜剧故事,歌颂了新社会新风尚,以及服务行业的新面貌。时任北京市副市长的万里号召全市服务员都看,中国戏剧家协会主席田汉率员到电视台座谈,称赞该剧为"文艺的轻骑兵"。其他有:《球迷》(王扶林、梅邨导演,王喜明、王明远、王俊岭摄像),上海电视台根据同名戏曲喜剧改编的《葛麻》(奚里德编导),哈尔滨电视台根据同名相声改编的《糊涂知县》(马青编剧,马友骏导演)等。

以青年男女相爱展现新旧思想冲突和时代精神的电视剧颇有生活情趣,《桃园女儿嫁窝谷》《相亲记》等是典型代表。特别是《相亲记》,从1963年2月到5月共演播了4次,甚至在第二年到广州电视台又演播一次,是当时播出次数最多的剧。其他重播电视剧还有:《一口菜饼子》继1958年6月15日首播后,又在6月23日和北京电视台迁入"新楼"后的1960年5月1日重播过,前后共3次;《三月雪》在长春电视台首播后又重播一次,哈尔滨电视台两次重播此剧,成为保留剧目;《像他那样生活》根据同名作品改编,北京和上海都演播了同样的故事,但广东电视台的情节最为感人,反响最大,应观众要求重播了两次。

### 三、早期电视剧制播特点

与电影相比,中国早期电视剧创作有三个特点。

首先,从北京到地方的儿童剧播出都很可观,改编自文学、戏剧的电

视剧和儿童剧创作占比大，这是一个非常宝贵的可喜开端。以北京电视台为例，改编电视剧约占30%，儿童剧约占40%，达到了36部[1]，这得益于国家和早期儿童电视剧工作者对下一代教育的高度重视。这一时期是中国儿童电视剧发展历史上第一个也是绝无仅有的"黄金期"。

其次，早期电视剧主创人员，主要来自广播文艺机构，北京电视台比地方电视台拥有得天独厚的人才调配和培养优势。如胡旭、梅邨、蔡骧、王扶林、文英光、曾文济、陈庚、曹惠、姜坦、胡家森等，都是多面手，将广播、新闻工作中的感觉敏锐、反应迅速等作风带入到创作中，赋予电视剧灵活多样的创新空间：反映现实快、制作周期短、可视可感强、篇幅长短自如、表现手法融合各艺术形态之长等。

最后，由于直播需要一气呵成，没有精雕细琢的打磨时间，演播现场的画面选择和切换须在瞬间完成，任何一个环节都不允许出丝毫纰漏，要力保播出万无一失，这极大地锻炼了早期的电视导演。在现场，所有工作人员需要默契配合，因此需要每个人事先将分镜头剧本烂熟于心。笨重的老式摄像机不能随意升降俯仰、没有变焦镜头、拖着粗长电缆线，需要靠人工移位取景时，还不能出丝毫响声，更不能将电缆拧成"麻花"。导演是总指挥，组织镜头及切换，照明人员要上下左右地及时打光，话筒跟踪员要准确地将麦克风递到演员合适的距离，在场人员不能"穿帮"。这种条件也非常考验演员，除了表演还要兼顾现场、配合导播、控制节奏，当剧情需要任何喜怒哀乐的情绪时，如拍摄"眼泪"的特写镜头，演员必须做到像自来水一样随时有，掐准摄像机被抬到面前的时间和距离，表演到位。所有这些都大大超过了电影和舞台剧的表演难度，这当然也成为锻炼演员、磨炼演技的机会。一场戏下来，所有人都极度紧张，大汗淋漓，"过来人曾将此形容为一场高度紧张的多兵种综合战斗"，劳作之余，大家更多的感受还是一种面对新生事物勇于实践的"创造的兴奋"[2]。不仅如此，由于没有录像和远距离传送设备，电视台之间无法交换节目，早期电

---

[1] 钟艺兵、黄望南主编：《中国电视艺术发展史》，浙江人民出版社1994年版，第16、292页。
[2] 弘石：《直播期中国电视剧的实践和观念》，《当代电影》1994年第1期。

视人为了相互观摩，交流经验，只能采用"整编搬演"方式，让剧组携布景、道具到异地排演，中央广播电视剧团曾以这种方式将《相亲记》《岭上人家》在广州电视台播出。

早期电视剧受制于技术和理念的初级，在艺术样式和单本形态上难免粗糙、简单，在主题思想和内容表达上也存在狭窄、肤浅的问题，一些儿童剧创作的政教意味和成人化倾向，忽视了童心和童趣的基本属性。然而，那是一个政治主导一切的宣教时代，电视尚是"实验媒介"，电视剧尚在"襁褓中"，电视机的普及和故事消费的大众文化时代远未到来。这种语境下的电视艺术发展，绝无精致完美的艺术形态可言，诞生即成熟的理想状态是不切实际的空想。可贵的是，在当时捉襟见肘的有限条件下，电视人仍然想方设法，学习一切艺术之长，孜孜以求电视自身的主体意识，在电视剧创作和拍摄上体现出某种自觉性。同时，忠于党和国家的广播电视事业，无私奉献，不计得失，言不及利，让人肃然起敬。

正是第一代电视人如此"苦中作乐"的艺海求舟、努力耕耘的创业精神，才让中国电视剧迸发出顽强的生命力，在广阔的艺术天地里大有作为，成就气候。尽管早期电视剧已无缘得见，但可以说，电视剧艺术的早期拓荒给后世留下的是可贵的精神财富：真挚火热的时代精神、坚韧不拔的艺术追求、生动鲜活的美学形态。

## 第四节　广播、戏剧、电影美学观念的影响

各种艺术都有自己纯粹的特性，又在相互渗透中不断汲取其他艺术样式的经验，在渗透中创新。早期文艺节目的孕育、成长，充分体现了这一艺术规律，特别是很多创作人员来自广播、戏剧、电影等领域，难免保留着广播、戏剧、电影等媒介艺术形态的表现痕迹，即便是新闻，也未能避免。

## 一、唯美主义视觉取向

中国早期的电视新闻阶段被称作"新闻纪录片"时代，不仅仅是"中央新影"长期提供《新闻周报》的缘故，还与北京电视台的编辑、摄影、剪辑人员大多来自"中央新影"、八一电影制片厂和北京电影学院摄影系有关。工作背景、学习经历和对电视传播规律认识的局限，决定了他们的"电影观念往往压倒电视观念，艺术素质常常超过新闻素质"[1]。这种影响又缔造了另外一种特殊现象："许多人后来改行从事艺术性的电视纪录片，成了优秀的编导，称他们为'摄影师'似乎比'电视记者'更合适。电视片的拍摄便是以'摄影师'为中心。这些摄影师一度每月要完成'两长八短'（电视片）的高定额，还要转播政治性集会和文艺播出的实况，甚至拍摄早期的直播电视剧。"[2] "两长"就是指初期的电视纪录片。

正是因为早期电视业发展的实际情况、人员队伍的构成和时代形势的需要，才使各类电视节目的制作普遍带有一种艺术性、审美化、精英式的美学风格。1963年12月，北京电视台特意成立了电视美术咨询小组，由叶浅予、郁风、方成、陈叔亮等国内著名美术家组成，专事指导电视节目的视觉风格。而北京电视台在1964年开展的关于电视真实性的讨论，其实是探讨影片拍摄方法，并非针对电视新闻。有学者指出，当时国内电视台对记者、编辑的培训基本上无意于新闻业务，而是由北京电影学院主要承担的关于摄影、剪辑、洗印等技术的培训。那么，这一时期的一切电视节目形成"技术审美主义"的风格便不足为奇了。[3] 因此，电视台自制的新闻片，深受纪录片和电影观念的影响，重视视觉语言的美感，忽略新闻真实性原则，导致早期电视新闻与纪录片相仿。一方面"继承了新闻电影端庄、严谨、规范、干净的优点，也带有纪录片面面俱到、千篇一律的公式化弊病"，为了追求艺术效果，甚至采用补拍、摆拍手法；另一方面，几乎都是成就性报道，缺乏社会新闻、批评报道，电视新闻的社会功能作用被抑

---

[1] 郭镇之：《中国电视史》，中国人民大学出版社1991年版，第13页。
[2] 刘习良主编：《中国电视史》，中国广播电视出版社2007年版，第24页。
[3] 常江：《中国电视史：1958—2008》，北京大学出版社2018年版，第37、88页。

制。[1] 由此，中国电视对真实性的认知、对纪实精神的实践，双双被政治挂帅、精英美学、文化传统和审美喜好所牵制，缺乏合适的发展土壤。真正有电视新闻节目形态的反而是由新华社和中央电台供稿的图片报道、简明新闻，以及播音员出境的口播新闻和外国电视机构定期寄送的国际新闻这四类。

即便如此，技术审美主义对电视文艺包括戏曲转播和电视剧，却是有益无害的。春江水暖鸭先知，早期电视实践者并非一味机械地师从广播、戏剧、电影之长，而对电视这一新媒介的特性浑然不察，他们往往从亲身经历出发，第一时间感受到"电视"的特质，以及与广播、戏剧、电影的差异。

就舞台艺术的"二度创作"而言，电视台通过转播戏曲节目，部分弥补了自办节目有限的问题，转播并非照搬舞台实况，而是尽量融入电视化手段的"戏曲改编"。电视导播为了丢掉舞台拐杖，对戏剧节目进一步电视化再创作的方法是，把戏剧或话剧演员请到演播室，按照分镜头剧本和场面调度的需要重新表演，使情节更加连贯紧凑，演员的表演和舞台场景更加生活化，增加观赏性，比去剧场方便，看得也更清楚，从而"使电视文艺真正成为名副其实的'家庭艺术'"[2]。用这种方法加工的第一部戏剧是 1961 年的话剧《伊索》，此后播出了类型多样的戏曲，如革命现代京剧《红灯记》、评剧《双玉蝉》《祥林嫂》、昆曲《李慧娘》、川剧《艳艳》等。采用电视化手段加工的曲目，可视性得到强化。

## 二、艺术形态的借鉴与创新

从早期电视剧艺术形态的探索实践看，借鉴之余的创新尤其难得。《一口菜饼子》的编剧陈庚，时任中央广播电视剧团副团长，是之前同名广播剧的创作者；导演之一的胡旭，曾负责北京电视台筹建并任副台长，最早从事戏剧创作和导演工作，后来又从事舞台剧、电影，执导了新中国第一部广播剧《一万块夹板》(1950 年 2 月 7 日播出)；另一位导演梅郸，则

---

[1] 刘习良主编：《中国电视史》，中国广播电视出版社 2007 年版，第 34 页。
[2] 钟艺兵、黄望南主编：《中国电视艺术发展史》，浙江人民出版社 1994 年版，第 382、385 页。

是独幕剧版《一口菜饼子》的导演。工作经历使胡旭萌生了强烈的创作冲动：能否用电视手段创作一种像舞台剧式的现场表演，像电影一样的分切和组接镜头，像广播那样传播出去的戏剧形式？[1]三人考虑到电视台演播室场景狭小、设备简陋、摄像机笨重等不利因素，为了顺利播出，要求直播小戏的场景不能多、情节必须集中、故事不能复杂、时间跨度不能长、人物不能多。就这样，他们选择了自己擅长，也吻合形势的《一口菜饼子》。这个故事先是被改编成广播剧，再是独幕剧，最后才是电视剧。他们都有着丰富的艺术实践和导演经验，强强联合，以极其有限的电视技术条件获得了较好的艺术效果。

在电视剧的"广播化"探索中，电视人的"跨界"身份，让他们对不同艺术形态共性与特性的体悟有一定自觉意识，将广播和电视有共同规律可循的特性归纳为："这些规律可以归纳为几个'性'，几种要求：a. 电视广播的'随意性'，带来了对播出的'质'和'量'的要求；b. 收听收看的'习惯性'，带来了对播出的'连续性'的要求；c. 电视广播的'社会性'，带来了对节目内容的'现实性'的要求；d. 电视广播的'群众性'带来了对节目的'通俗性''娱乐性'的要求；e. 亿万观众的'差别性'，带来了'多样性'的要求。"[2]

这个时期的电视剧如饥似渴地博采戏剧、广播剧、电影的众长。早期电视剧作为"直播电视小戏"，深受传统戏剧美学观念的影响，恪守时间、地点、动作同一的"三一律"，遵循矛盾冲突戏剧化的情节编织原则，叙事延续开端、纠葛、发展、高潮、结局的戏剧式结构模式，重视人物刻画，有较强的舞台假定性，基本是叙事线索单一、情节高度集中、主题凝练、人物不多、室内布景、场景集中、篇幅有限；广播剧常用的第一人称串讲的叙事方式，也在电视剧中得到灵活运用，如《一口菜饼子》《火人的故事》《桃园女儿嫁窝谷》《窝车》《海誓》《阮文追》等。

《一口菜饼子》中的"姐姐"是以第一人称的方式回述事件，既是汲取广播剧的常用手法，又类似于电影的画外音，叙事手法也是苏联和东欧

---

[1] 李东：《探索可贵，创新最难——访我国第一部电视剧导演胡旭同志》，《电视剧》1988年第4期。转引自弘石：《直播期中国电视剧的实践和观念》，《当代电影》1994年第1期。
[2] 蔡骧：《关于电视剧的"电影化"和"广播化"》，《文艺研究》1982年第4期。

《一口菜饼子》直播现场和"破窝棚"场景

国家电视剧经常采用的。在直播过程中,导演借鉴了电影里最简单的蒙太奇和镜头调度,配合演员表演进行景别切换,特意穿插了一些空镜头如残垣断壁、屋檐滴水、摇曳的蛛网、接雨的破碗等交代环境、烘托悲凉气氛。其中,风雨交加、电闪雷鸣的镜头来自电影《智取华山》,播出后效果很好,8天后,再次演播。种种有"蒙太奇思维意识"的处理,增加了艺术感染力,使《一口菜饼子》虽然借鉴了广播、戏剧、电影的元素,但又不同于三者,正如具有广播特点的戏剧称作"广播剧"一样,具有电视特点的戏剧就是"电视剧"。从此,一种新的艺术形态诞生了。而且,在这种看似简单的形式和内容中,寄寓着一种艺术样态和类型在日后无可限量、大有作为的艺术创作空间,"这部中国最早的电视剧以姐妹冲突为题材、以日常生活为背景、以忆苦思甜为主题,在一定程度上代表了以后20年间中国电视剧'政治文化'的传统,并成为国家主流意识、集体伦理价值、现实认同趋向的表达载体"[1]。

## 三、循序渐进的电视化意识

直播电视剧与电影的时空自然不同,无法在现场插入广阔的视野,也

---

[1] 尹鸿:《中国电视剧文化50年》,《电视研究》2008年第10期。

难以进行镜头画面的蒙太奇剪辑,这激发了中国电视剧事业拓荒者孜孜不倦的探索热情,逐步摸索出符合电视剧艺术规律的方式,意识到应该多用内景、近景,借助对话或旁白交代背景和刻画人物,注重演员表演的镜头感,多用特写镜头。有人把初创期电视剧创作经验编成顺口溜,"一条主线,两三个景。四五个人物,七八场戏。六十分钟,二百个镜头"。比如,《一口菜饼子》在独幕剧剧本基础上,参照电影剧本格式和电影创作手法,完成了具有电视特点的分镜头台本,在60平方米的狭小演播室中排演现场,仅有破窝棚一堂景,三个机位,四个角色,少量过场戏,时长二十分钟,不足一百个镜头。基本遵循舞台剧的"三一律",是实实在在的"小戏"。

早期电视剧工作者不甘于简单的置景和有限时空的束缚,不断拓宽电视的表达空间。如果说《一口菜饼子》脱胎于舞台剧,舞台痕迹较浓,根据真人真事编写、注重时效性和纪实性的报道剧《党救活了他》则在置景、结构、场景衔接上有明显的电视化特点,不再是"一个剧一场景"。曾参与了这两部早期电视剧导演工作的胡旭后来在1988年回忆:"如果说第一部电视剧是根据舞台剧改编的,尚未摆脱舞台剧的痕迹,而这部电视剧则是专门为电视创作的,结构布局、场景衔接上电视特点更加鲜明。"[1]比如,开辟了两个演播室和一段走廊的三个场景,安置了三部摄像机分别切换,将实景和布景结合,收到很好的效果。因此,夏衍看完该剧后向中央广播事业局的领导表示:电视剧"是很有发展前途的艺术品种"。

1959年10月17日播出的《新的一代》,开始摆脱舞台独幕剧的布景模式,突出电视布景特色。该剧作为向国庆10周年献礼的创作,是北京电视台第一部多场景、播出时间最长的大型电视剧。全剧有十几个人物、六七场外景、三个季节的情节跨度,时长七十多分钟,甚至使用16毫米电影胶片拍摄清华大学、颐和园等外景,插入回忆和倒叙部分。这种"电影插播"的方式在当时是一种新鲜尝试,只是辅助手段成本较高,少数剧目的少量外景中才会偶尔使用,很多导演对这种方式持"慎用"态度。"有一度,我们想借助十六毫米电影胶片扩大视野,搞'电影插播'。不久

---

[1] 高鑫、吴秋雅:《20世纪中国电视剧史论》,学苑出版社2002年版,第4页。

就发现，这种做法并未增加电视剧的魅力，反而使电视剧变得苍白贫乏，风格也不统一。从那以后，我发誓不再搞'插入'的东西，尽量用电视剧自己的手段进行创作。"并指出："电视剧应该遵循'焦点集中'的原则，在有限时空中做文章。"[1]《火种》因层次分明的镜头切换、场景调度和摄像机机位运动的娴熟处理，获得好评。

1966年3月播出的《焦裕禄》有6个场景，时长100分钟。根据同名大型话剧改编的《南方汽笛》（罗国良编剧，王扶林、罗国良导演，王明远、王俊岭、王喜明摄像）是早期电视剧制作规模最大的，时长135分钟，由中央广播电视剧团和中国铁路文工团合作完成。广东电视台播出的《像他那样生活》时长100多分钟，300多个镜头，对时空表现的突破性更大，在直播电视剧中很难得。它在600平方米的演播室里搭建了12个场景，是当时场景转换最多的电视剧，而且"采用了片段的布景以及硬景接软景的方法，显得真实而富于透视感。《像他那样生活》的导演金敏捷和李恕先把镜头调度和切换点全部背下来，保证了镜头的切换准确流畅，全剧的演员、摄像、美工、音响、灯光都极为严肃认真，配合得协调、默契，三次直播中，没有一个环节出现过失误"。[2]当时越南驻广州的领事一次不落地看了三次直播，给予高度评价。

在电视剧制播实践中，一些借鉴其他艺术样式的生硬之处不断得到矫正，电视剧导演用一切手段挖掘电视自身的潜力。如：强化美术场景设计的作用，增加场景的意境、地域环境和时代特色，重视道具在细节上的配合，硬景和软景交替使用；在镜头景别上做文章，多用中景、近景、特写。同时，强化音效设计的辅助等。这也是第一代电视剧导演居功至伟之处。

可见，戏剧、广播、电影等艺术都对电视剧的艺术形态产生了深刻影响，最终形成了与社会主义电影较为一致的美学体系：在题材和主题上，以高度的政治觉悟和社会责任感，自觉地将创作纳入马列主义和毛泽东文艺思想的指导下，对革命历史和社会主义建设进行正面的光明的歌颂，体

---

[1] 蔡骧：《关于电视剧的"电影化"和"广播化"》，《文艺研究》1982年第4期。
[2] 陈志昂主编：《中国电视艺术通史》（上），中国文联出版社2000年版，第87页。

现英雄主义、集体主义和爱国主义的社会主义价值观，阐释"没有共产党就没有新中国""只有社会主义才能救中国"的政治理念；在叙事结构上，强调戏剧化的矛盾冲突、家国同构的伦理化表述、人物性格的英雄化塑造等观众喜闻乐见的艺术形式，而不一定按照现实主义艺术地再现客观世界去创作；在美学风格上，十分注重清楚地交代故事的"政治气氛和时代脉搏"[1]，由于展现波澜壮阔的革命历史题材和代表着无产阶级的劳动者形象，"崇高美"成为主要的艺术风貌，它既充分地反映了时代精神，又明显地约束了艺术家的创作个性，在反映社会多侧面的生活、人物丰富的内心世界方面显示出不足。

## 四、理论建设：实践出真知

中国电视艺术理论的研究是伴随着电视艺术的发展实践，从无到有、由表及里、由简至繁地逐步完善的，经过了最初的混沌到自觉，在广度和深度上不断学术化和规范化。

早期中国电视在经济极度困窘的国情中起步，其幼稚的初创期和电视理论的匮乏同步。"观众来信"是最早获得的电视评论，这种来自民间的、自发的、对电视节目的直观感受可谓初级的自觉。由于早期电视节目的制作理论和传播技术的落后，因而缺乏具有审美意义的电视实践，对技术和宣传导向的重视是主要内容。1955年10月创刊的全国性理论刊物《广播业务》，在1964年前刊发的有关电视研究的文章，主要在电视拓荒期的技术应用、艺术探索和作为传播媒介层面上，对电视艺术潜力的理论进行探讨，田汉、裴玉章、康荫、许欢子、李子先等人做了奠基性工作。

虽然这个时期电视艺术的理论萌芽还不足以体现自身独特的美学特征，借鉴戏剧、电影、文学等艺术形态的美学话语，主导了电视节目的评论视角，但是，早期的电视剧工作者就是在向其他姊妹艺术不断的模

---

[1] 夏衍：《写电影剧本的几个问题》，见罗艺军主编：《20世纪中国电影理论文选》（上），中国电影出版社2003年版，第436页。

仿、借鉴中，循序渐进地摸索出一条适合电视剧媒介特色和艺术创作规律的路径。"文革"前，仅刊登在中央广播事业局编印的业务刊物《广播业务》上的研究文章就有40多篇。其中，电视演员、编导赵玉嵘发表的7000多字的长文《电视剧浅议》，是中国第一篇电视剧理论研究文章，肯定了电视剧有着"独立的艺术形式"并系统阐释其特性。她从"电视剧的特点""关于舞台剧的电视处理""直播电视剧与电视剧影片"三个部分展开条分缕析的阐释，论证了电视剧与电影艺术片、舞台剧、广播剧的共性与区别，指出三者"都是诉诸观众或听众活生生人物形象的艺术，但因它所依附的表现工具不同，又各有其独特的长处和局限而构成独特的表现手法。电视剧也因为它具有自己的语言（即表现手法），才成为独立的艺术"。实况转播的舞台剧存在形式（电视屏幕）和内容（舞台剧）不统一的问题，而在演播室里经过排练演播的舞台剧，则需要进一步电视化，在剧本、摄影角度和表演上进行适合观众观看的必要调整；直播电视剧有其优势，尤其在重大政治事件和新人新事的反映上，有着电影望尘莫及的宣传时效，是"一种能迅速投入战斗的艺术形式"。但直播电视剧无法达到"高质量"的事实，也不能"充分发挥蒙太奇作用"的遗憾，以及种种"直播"无法克服的缺陷，都说明了电视剧的发展趋势是录播，一味强调直播是电视剧唯一或主要的生产方式，会使电视剧"走进一条狭窄的胡同"[1]。

以上这些建立在艺术比较基础上，对电视剧美学特征总结概括的观点有一定的预见性，具有十分重要的研究价值，且在中国电视剧的发展脉络中得到一一印证。其他像胡旭、蔡骧、文英光、周峰、奚里德、曾文济等活跃在一线的第一代电视人，探讨电视艺术都是基于实践出真知，并未脱离电视所处的具体的时代语境。即便电视是诞生在"大跃进"的年代，依然无法妨碍拓荒者们怀揣探究媒介艺术规律的科学态度和忠于信仰的初心，认真干事。因而，这时的理论建设囿于客观实情虽弱，但并未缺席，不存在理论的"空白期"，历史思维和理论依据有着朴素的、扎实的、辩

---

[1] 赵玉嵘：《电视剧浅议》，原载《广播业务》1964年第8期。全文另见中国电视剧制作中心编：《电视剧研究资料选编1》（1984年内刊资料），第170—182页。

证的实践根基。应该说，在理论建设上，电视剧研究扎根于实践，几乎同步于实践，而电视实践从一开始就注重新媒介自身特质的开发。

## 结语

"十七年"是中国特殊的历史时期，由于长期政治斗争和阶级斗争养成的革命思维，新生的执政党一面应对错综复杂的国内国际局势，一面开创社会主义新生活的建设，很容易让它为巩固政权表现出不自信，体现为一系列的政治运动，"政治一感冒，文艺创作就打喷嚏"，形象刻画了文艺与政治尤为敏感的关系。于是，伴随着文艺政策以政治运动为导向的不断调整，电视发展和艺术创作呈现出有鲜明时代烙印的政治品格。在一个"宣传品"而非"艺术品"主导创作主流的时代，既出现了缺乏艺术审美、直白生硬地宣传党的政策和革命道理的作品，又产生了探索电视艺术表现手段赋予雅致的审美情趣的文艺节目。因此，早期电视节目是共和国刚从战争废墟中站起来转入和平建设时期的"活化石"，形象地记载了一个新生政党在新旧交替后依然艰难曲折的成长历程，波诡云谲的政治风向和火热昂扬的时代氛围，从未如此矛盾又如此和谐地交融在一起，成为我们了解那个特殊年代的特殊钥匙。

正因为这个时期的电视发展和文艺作品创作过多地和政治需求、社会生活、民族心声挟裹在一起，政治性、阶级性、民族性贯穿在艺术创作中。而电视技术条件的孱弱、"大跃进"的盲目、"左"倾错误思想的干扰，带给作品不可避免的时代标签。因此，对"十七年"的电视艺术发展如何评价，是一个需要兼顾时代语境，以历史的、辩证的、客观的眼光看待艺术探索的问题。回顾往昔，审视那些镌刻着岁月年轮的艺术形态和文本面貌，考察它们在中国电视艺术史上清晰而鲜明的"童年期"印痕，还是有许多经验值得思考和借鉴的。

# 第二章　艺术停滞，技术发展（1966—1976）

1966年5月至1976年10月，长达十年的"无产阶级文化大革命"席卷中国。这场"由领导者错误发动，被反革命集团利用"[1]的内乱，给党、国家和人民带来严重灾难，是一场中华民族的浩劫。

"文革"期间的中国电视发展表现出一种分裂的矛盾状态。一方面是电视艺术的停滞和混沌，电视成为阶级斗争的激进工具。在艺术领域，几乎一切独立的艺术创作都被终止了，人才被打压摧残，理论研究工作完全停顿，刚刚起步的广播电视事业遭受重创，止步不前，甚至是倒退，产生了巨大的消极影响，与世界先进水平的电视发展拉开距离。

另一方面，出于强烈的"政治需要"，中国电视事业反而难得地在技术和机构建设上取得长足进步。第二轮全国性建台的"电视会战"热潮使电视广播的全国人口覆盖率截至1976年年底达到36%[2]，彩色电视研发成功并播出，电视节目制播系统逐步完善，以北京为中心的全国电视广播网基本建成，利用彩色电视转播车开始尝试卫星技术传输电视节目和实况转播，黑白电视逐渐向彩色电视过渡，电视广播进入"联播"时代。这些技术储备为"文革"结束后中国电视事业的全面恢复和振兴夯实了物质技术基础。

---

[1] 中共中央文献研究室：《关于建国以来党的若干历史问题的决议注释本》（修订），人民出版社1983年版，第30页。

[2] 赵玉明主编：《中国广播电视通史》（新一版），中国广播影视出版社2014年版，第281页。

## 第一节 极左路线的专政工具

"文革"序幕拉开的导火索，始自 1965 年 11 月 10 日姚文元发表在上海《文汇报》上的《评新编历史剧〈海瑞罢官〉》一文。1966 年 2 月，由江青在上海主持召开"部队文艺工作座谈会"，后经毛泽东三次修改形成了《林彪同志委托江青同志召开的部队文艺工作座谈会纪要》，并于 1966 年 4 月 16 日下发，成为"文革"的文艺纲领。1966 年 5 月 16 日，中共中央政治局扩大会议通过《中国共产党中央委员会通知》（简称"五一六通知"），标志着"文革"开始。

中央广播事业局受到巨大冲击，首先是局长梅益和党委书记丁莱夫在批判"走资本主义道路的当权派"的声浪中下台，1966 年 12 月 31 日，全国广播电视宣传的领导权落到江青等人把持的"中央文革小组"手中，奉行一套荒谬的宣传方针，煽动极左路线，鼓吹个人崇拜，一切服务于篡党夺权的阴谋。尽管周恩来总理把广播大楼和中南海、人民大会堂等列为重点警卫的 11 个单位，并反复告诫红卫兵"绝对不能冲击"广播电台、电视台这些机密的要害单位，依然有严重越轨事件发生。在 1967 年 12 月 12 日到 1973 年 1 月五年多的时间里，中央广播事业局实行军事管制，对保障广电系统无政府状态下的安全播出起到了积极作用，但由于军管小组从属于"中央文革小组"的领导，根本无法改变电视被操纵利用，并成为推波助澜的舆论工具的局面。

"五一六通知"下发后，"宣传政治、传播知识、丰富人民文化生活"的电视宣传方针，被批为"修正主义"，知识性、教育性、娱乐性节目被批判为"封、资、修"而禁播。北京电视台迅速出台了《关于宣传社会主义"文化大革命"的一些安排》，包括 5 项内容：（一）在《简明新闻》里播送有关"文化大革命"的消息和重要文章摘要；（二）从 5 月 15 日起，在社教节目里举办专题栏目《高举毛泽东思想伟大旗帜，摘掉反党反社会主义的黑线》；（三）拍摄有关"文化大革命"的电视新闻；（四）少儿节目将适当组织少年学生批判邓拓、吴晗等人的"反党反社会主义言行"；（五）文

艺节目主要从正面树立典型，宣传高举毛泽东思想红旗的好节目。[1]

5月下旬，北京电视台又制定了文艺节目编选、制作、播出的5项措施，具体如下：

（一）编审人员加强政治责任心和阶级斗争观念，"不播毒草"。

（二）"文革"前制作的大量节目"一律不播"，并划定优秀节目的选编范围：1. 宣传毛泽东思想，塑造革命英雄，反映工农兵生活，为社会主义服务的好节目，尤其要突出革命化、民族化、大众化，其中的"样板性"节目应反复播出；2. 配合政治宣传、中心任务和重大节日编选旗帜鲜明、战斗性强、小型多样的文艺作品；3. 积极扶植工农兵和青年学生的业余文艺活动，设立《工农兵业余文艺》专栏；4. 根据电视文艺宣传的需要，自办一些文艺节目，如电视小品、电视剧等。

（三）详细规定不准播出的8类内容"坏节目"：1. 歪曲历史真实，专写错误路线的；2. 描写英雄人物却是犯错误的，歪曲英雄形象的；3. 描写战争恐怖、渲染苦难、宣传和平主义的；4. 专写中间人物的，丑化工农兵形象的；5. 美化阶级敌人、模糊阶级界限、调和阶级斗争的；6. 提倡资产阶级人道主义、宣扬人性论和所谓"人情味"的；7. 写谈情说爱，宣扬资产阶级、小资产阶级思想感情的；8. 传统剧目，包括帝王将相、才子佳人和鬼戏，不管中国或外国的一律不播。

（四）区别对待外国文艺团体的演出，播出时注意镜头处理，不要突出落后内容。

（五）扩大节目来源，加强采访工作。[2]

从此，电视节目的信息、教育、娱乐、服务等功能发生了根本性逆转，彻底沦为阶级斗争的工具。从新闻性节目到知识性社教节目、文艺节目的播出，均受到不同程度的影响，随政治运动风向而转。政治性节目大幅增加，《在祖国各地》被红卫兵专题节目取代，《国际知识》《卫生常识》《科学知识》《文化生活》《少年儿童节目》等社教栏目停播；

---

[1]《当代中国的广播电视》编辑部：《中国的电视台》(《广播电视史料选编》之五），北京广播学院出版社1987年版，第17页。

[2] 刘习良主编：《中国电视史》，中国广播电视出版社2007年版，第79页。

荧屏上唱响的是"语录歌"和《东方红》《大海航行靠舵手》《国际歌》《三大纪律八项注意》等歌曲,《歌曲》改为《革命歌曲》,《每周一歌》改为《每周一首革命歌曲》;除了《电视新闻》《电视讲话》这类以学习毛泽东著作心得体会的政治性节目,就是转播政治性演出节目,诸如首都红卫兵演出的大型音乐舞蹈《毛主席革命路线胜利万岁》、驻京部队"革命派"文体战士联合演出的歌舞《毛泽东诗词组歌》《井冈山的道路》,以及大型音乐舞蹈史诗《无产阶级文化大革命万岁》、工农兵文艺节目《热烈欢呼全国山河一片红》等。地方电视台的节目调整也是如此,大同小异。十年间,中国文艺创作百花凋零,日趋概念化、脸谱化、样板化。

由于电视宣传唯一的中心是"文化大革命",一切节目的播出安排均要服从这一大局的需要,自办文艺节目和扩大节目来源完全无法做到。而且,由于全国各行各业都投入到这场史无前例的运动中,工人停工,学生停课,专业文艺团体停止演出,节目失去来源,看电视的人数大幅下降,加之"造反夺权"的一派群众组织不时冲击各级电视台,全国电视台卷入"停播闹革命"的热潮中。北京电视台1967年1月6日一度暂停播出,到2月4日再次播出的近一个月内,因遇重大政治任务仅播出过两次。之后,播出频率锐减且不规律,直到1971年10月4日才恢复较为正常的秩序,每周播出7次节目。

受此影响,全国13家电视台中的绝大多数纷纷停播,广州电视台勉强维持少量节目播出,只有上海电视台"一枝独秀"。上海作为"中央文革小组"的主阵地,电视强大的宣传造势功能被充分利用,开办了实况转播的一类节目"电视斗争大会",对中共华东局和上海市的党政领导人及文艺界著名人士进行公开的批斗、凌辱、迫害,成为上海激进派造反夺权的工具,这种电视批斗会多达100余次。有学者对其中两场针对上海音乐学院院长贺绿汀的电视批斗会,做了"极富戏剧性"的如实描述,电视荧屏上既呈现了造反派的穷凶极恶、气急败坏,也展现了一位刚正不阿的人民音乐家的光辉形象,他以不向黑暗势力屈服、妥协的铮铮铁骨和革命气节,粉碎了阴谋,也免除了"电视斗争大会"可能波及全国受迫害人士的

更大灾难[1]。电视即时传播、真实再现、影响舆论的媒介特性由此可见一斑。

"四人帮"为抢班夺权制造舆论，充分利用了电视宣传的优势，借口"突出正面人物"打压他们反对和不喜欢的人士，还从镜头多少和画面景别上做文章，给"自己人"和"正面人物"以特写镜头和近景，给"反面人物"以小全景或画外音处理。这种别出心裁的伎俩与样板戏电影创作遵循的"三突出"原则如出一辙："在所有人物中突出正面人物；在正面人物中突出英雄人物；在英雄人物中突出主要英雄人物。"并创造了与之相配套的电影语言"敌远我近，敌暗我明，敌小我大，敌俯我仰"。即在景别安排上，英雄居中在前，敌人溜边靠后；在照明用光上，英雄要亮，敌人要暗；在造型比例上，英雄高大，敌人渺小；在机位角度上，仰拍英雄，俯拍敌人。此外，在色彩冷暖对比上"敌寒我暖"，英雄打暖调的红光，敌人打冷调的蓝光，总之，"都要造成英雄人物压倒一切的气势"，而且，在镜头数量和景别上，"所有人物都要为主要英雄人物让路"，绝对不允许"谁有戏就把镜头给谁"[2]。凡此种种利用电视媒介和艺术手段党同伐异的行为可谓登峰造极。

## 第二节 电视节目十分单调

中国自古就重视教化，新中国成立后的文艺创作与政治生活更是密切勾连，意识形态领域内的斗争深深地影响着艺术发展。"文革"十年因此成为电视艺术发展的停滞期，电视节目极度匮乏，许多电视栏目的制作播出被干扰甚至中断。荧屏上除了"文革"需要的节目、8个"样板戏"[3]，

---

[1] 钟艺兵、黄望南主编：《中国电视艺术发展史》，浙江人民出版社1994年版，第393—394页。
[2] 陆弘石、舒晓鸣：《中国电影史》，文化艺术出版社1998年版，第135页。
[3] "样板戏"一词是康生在1964年与时任"八一"厂厂长陈播的一次谈话中提出，特指"京剧现代戏"，沿用至今。

就是新闻片、反映工农业建设成就和颂扬革命传统的电视纪录片、根据毛泽东语录谱写的"语录歌"、毛泽东思想业余宣传队文艺节目、"老三战"电影[1]、样板戏电影、少数外国影片、每年"五一"和"十一"的天安门焰火晚会、少量外国文艺节目等。

"样板戏"前身是京剧现代戏，最早可追溯到1951年国家根据新形势需要倡议的戏曲改革指示，许多剧种都进行了现代戏改造。1964年6月5日到7月31日，全国京剧现代戏观摩演出大会在北京举行，出现了一批现代京剧剧目《红灯记》《沙家浜》《智取威虎山》《奇袭白虎团》《海港》，后经几度修改，同芭蕾舞剧《红色娘子军》《白毛女》和交响音乐《沙家浜》共同成为8个保留节目，即通称的8个"样板戏"。由于江青参加观摩并发表了《谈京剧革命》的讲话，还曾对一些剧目提出过修改意见，她顺势把8个现代戏树为"样板"并强力推进，形成"文革"中相当长的时间内8亿人民只能看8个样板戏的文化景观。

1967年5月末，电视屏幕上开始反复播放8个"样板戏"。从1968年9月到1972年10月，第一批8个样板戏陆续拍摄成电影。到1974年，又陆续推出《杜鹃山》《平原作战》《沂蒙颂》《磐石湾》等十多部样板戏电影，大多反响一般，远不及8个经典样板戏。由于样板戏基本上改编自群众熟悉的各地方剧种、小说、话剧、电影等，又是迎合了时代潮流和民众热情的革命历史题材，最后用改良了唱腔的京剧和其他艺术形式演绎而成，所以，在全国上映后盛极一时、家喻户晓，以至于到今天都给人们留下不可磨灭的印象，那时的机关、厂矿、学校都有毛泽东思想文艺宣传队，样板戏是保留剧目。可见，样板戏从产生到普及有着广泛的群众基础，是那个时代"应运而生"的产物，对京剧改革成果的记录和京剧艺术较广范围内的普及也是有效的，其不幸在于被过深地搅进政治旋涡中而难以为后世言明。

2008年年初，教育部对九年制义务教育阶段的音乐课程进行修订，增设有关京剧的教学内容，在10个省市区的20所中小学试点，15首规定京剧教学曲目中，有11首是样板戏唱段，如《红灯记》中"穷人的孩子早

---

[1] 指《地道战》《地雷战》《南征北战》三部电影。

当家""都有一颗红亮的心",《智取威虎山》中"甘洒热血写春秋",《沙家浜》中"要学那泰山顶上一青松""智斗""你待同志亲如一家",《奇袭白虎团》中"趁夜晚",《红色娘子军》中"接过红旗肩上扛""万紫千红分外娇"等[1]。此举在社会上引来一些质疑,说明理性地认识样板戏及其衍生样式都需要时间沉淀。

在当时的政治形势下,"样板戏"虽然在电视台播出节目中挑大梁,衍生出"八亿人民八个戏"的文化景观,但若说"文革"中只有8个样板戏并不符合史实。"从1966年至1976年的10年间,国家政治形势忽明忽暗,政策管控时松时紧,文艺舞台上不时也冒出了对'四人帮'而言是离经叛道的节目。这类节目之所以能偶尔出台,原因可能是:其一,为了应付某一宣传中心任务而一时难以拿出新作,只能从过去的作品中寻求现货以应急;其二,为了应付某项涉外宣传任务而又无现货可取,降格以求;其三,由于政治斗争或争议需要,从旧货中寻求'炮弹'以攻击异己;其四,也有一批步'样板戏'后尘的'革命'畸形儿。"[2]

周恩来总理对如何办好广播电视文艺节目,更好地服务于人民的问题非常重视,无论是日理万机,还是疾病缠身乃至病重住院的情况下,他都对广播电视事业的发展关怀备至,事无巨细地予以指导和支持,忍辱负重、鞠躬尽瘁、死而后已。1969年4月以后,他积极推动对极左思潮的批判,针对"四人帮"假大空为要义的"帮八股"文风,以及肆意破坏电视宣传工作的嚣张恶劣行径,倡导认真、严肃、活泼、扎实的优良文风;在1971年"九一三"林彪叛逃事件和1972年全国开展的批林整风运动中,他又从路线和文风两个方面重点整顿;1970年"五一"节当晚,他曾指示北京电视台要加强群众文艺宣传工作,文艺节目不能太贫乏;1970年8月,他积极促成一度中断的体育比赛实况转播的恢复,从而在1972年及时圆满地转播了第一届亚洲乒乓球锦标赛,对亚乒联的成立表达了诚挚的祝贺。他提出转播国际体育比赛"友谊第一,比赛第二"的方针,以友谊

---

[1] 朱大可:《样板戏教材的"三宗罪"》,《中国新闻周刊》2008年第7期。
[2] 钟艺兵、黄望南主编:《中国电视艺术发展史》,浙江人民出版社1994年版,第397页。

的声音、镜头、画面传达中国人民的友好态度，挫败了"四人帮"横加阻挠干涉的阴谋，取得外交上的伟大胜利。[1]其他一些体育节目专栏在1971年后也陆续恢复，不定期播出《体育爱好者》《体育之窗》等。周总理深知广播电视宣传的重要性，在原则性问题上始终坚持不懈，认为："电视事业大有可为，目前在我国虽然还处于落后状态，但不久将会影响很大而且是很重要的宣传工具。"[2]

当时，北京电视台对一些重要节目都进行了直播和转播。比如，1970年10月24日，实况直播了首都人民纪念中国人民志愿军赴朝参战20周年大会，并播放《英雄儿女》《打击侵略者》《奇袭》等老片；1975年10月，为纪念红军长征胜利40周年，播出《长征组歌》和话剧《万水千山》。偶尔也有与中国交好国家的盛事和外国文艺团体演出节目的转播活动，比如，在1970年9月，为庆祝越南民主共和国成立25周年，播放《英雄的昏果岛》《上前方之路》《决心战胜美国侵略者》等电影；还曾转播过越南南方解放军歌舞团访华演出、阿尔巴尼亚人民军艺术团的演出、日本松山芭蕾舞团的演出。

在以阶级斗争为纲的年代，实况转播中的突发状况时时让电视工作者如履薄冰。比如，松山芭蕾舞团访华演出的舞剧《白毛女》，出于艺术要求恢复了"样板戏"中杜绝的男女亲昵行为，剧终后饰演黄世仁和白毛女的两位演员又牵手向观众鞠躬谢幕。这些画面往往令导播者措手不及，胆战心惊，这种再正常不过的礼貌之举，在那个时代却有可能被上纲上线地解读为"阶级敌人手拉手"，是调和阶级矛盾的行为。类似事件在日常电视转播工作中，经常出现，轻则被扣上"现行反革命"帽子，重则升级为严重的"政治事故"。在要求如此严苛、绝不能出错的政治高压下，频繁转播"样板戏"也磨砺出一批技术过硬的导播人员，因为"这类政治意义大于艺术价值的节目要具备特殊的政治要求，导演事先须写出详尽的转播

---

[1] 赵玉明：《中国广播电视史文集》，中国广播电视出版社1993年版，第169页；赵玉明：《中国广播电视史文集》（续集），北京广播学院出版社2000年版，第18、30页。
[2] 中华人民共和国史广播电视编辑部编：《当代中国广播电视回忆录3——周恩来与广播电视》，中国广播电视出版社1994年版，第178页。

分镜头台本,让参与转播的人员人手一份。这样,导演练就了一套镜头处理的本事,和集体协调一致制作的素质,对提高电视文艺转播技艺确有好处"。[1]因此,早期电视工作者的初心不改与艰辛付出值得被永远铭记。

## 第三节 电视记录时代风云

"文革"期间的纪录片创作,不允许个人思想和个性表达的进一步拓展,但是,却在创作技巧上有所提高,选材立意更加鲜明、艺术感染力得到强化。在电视工作者兢兢业业的努力下,制作出一批比较优秀、有着鲜明时代特色的电视纪录片,留下了一个特定年代里火热的社会主义建设成就和国内外大事的珍贵纪录影像。摄制内容主要是毛泽东、"文革"应时宣传、国内外重大事件、基础设施建设、先进模范事迹等鼓舞民族士气的题材,制作了诸如《毛泽东主席畅游长江》《南京长江大桥》《成昆铁路》《红旗渠》《毛主席的好战士王杰》《深山养路工》《太行山下新愚公》《兰考人民战斗的新篇章》《三口大锅闹革命》《中国武术》《放鹿》《幼儿园的一天》《中国释放全部在押战犯》《马王堆汉墓》《海空雄鹰团》《欢呼发射导弹成功》等纪录片。

其中,反映登山运动员的《再次登上珠穆朗玛峰》创造了职业摄影师最高登山纪录——海拔8200米;短片《下课以后》(1975)参加"日本教育节目"竞赛,受到国际好评,在中国驻外使馆长期放映;赴外国拍摄的一批电视纪录片《澳大利亚掠影》《千塔之都开罗》《独立的苏丹》《中国上海芭蕾舞蹈团访问朝鲜》《访美纪实》《情深意长》等,开阔了观众的眼界,有的还发往被拍摄国家,增进了各国人民之间的友谊;在少量反映少年儿童生活、成长的电视纪录片中,也出现了一些较好的作品,《革命精

---

[1] 钟艺兵、黄望南主编:《中国电视艺术发展史》,浙江人民出版社1994年版,第399—400页。

神代代传》反映的是"毛泽东号"机车组工人的革命干劲，《大轮船来了》讲述少年儿童学雷锋做好事的事迹，《户县少年爱画画》表现的是陕西户县小学生的美术活动，《南瓜生蛋的秘密》介绍了边疆少数民族儿童和解放军的友谊；1973年5月，我国第一部彩色电视纪录片《欢庆"五一"》播出，从此，重大活动的新闻纪录片一般都是彩色摄制。

值得一提的是，应美国NBC香港分社、日本NHK、日本电视网等电视机构要求卫星转播周总理治丧活动的要求，经邓小平批准，北京电视台冲破阻力，于1976年1月12日、15日、16日通过卫星向英国、美国、意大利、墨西哥、日本、菲律宾、伊朗、埃及等世界上14个国家和地区的电视机构，播发了3部彩色电视纪录片《向周总理遗体告别》《首都人民吊唁周恩来总理》《追悼周恩来总理大会》，英国维斯新闻社和欧广联节目交换网都接收并转发。

不仅如此，电视如实地记录下1976年1月那个举国悲恸、首都百万民众十里长街泪送总理的感人场面，为后世留下中国人记忆中最寒冷的冬天里最折射人心向背的珍贵影像；也记录下之后的"四五"运动这一围绕"天安门事件"在全国掀起的自发性抗议运动，表达人民对周总理逝世的深切悼念，以及内心积压已久的对"四人帮"倒行逆施的愤慨。9月9日，毛泽东主席的逝世再次点燃了全国人民的悲痛激愤之情，北京电视台和上海电视台都播放了沉痛悼念领袖的电视片、电视纪录片和相关追悼活动，世界上26个国家和地区接收了北京电视台卫星播送的电视片，甚至应一些国家如朝鲜、加纳、坦桑尼亚、塞拉利昂等的要求寄送电视片。

1976年10月6日，中共中央粉碎了"四人帮"反革命集团，收回了所有中央新闻机构。10月23日至26日，北京电视台实况转播了首都百万军民庆祝粉碎"四人帮"声势浩大的集会游行及其电视纪录片。上海军民连续在20日至24日举行的庆祝集会，被上海电视台如实报道、实况转播。十年阴云一朝得扫，举国欢庆尽享胜利的喜悦，中国电视事业重回正轨。电视纪录片创作从题材到形式都发生了新变化，突出"纪念和教育"的意味，较好的作品有《毛主席在中南海住过的地方》《周总理的办公室》《金溪女将》《牧马姑娘》等。

"文革"中电视节目的涉外宣传工作受到极左思潮的极大干扰,鼓吹领袖个人崇拜的狂热宣传、精心炮制以偏概全的"典型报道"、千篇一律的假大空批判文章等激进、极端、强加于人的宣传风格,引发许多国家的反感,出国片数量锐减。1969年,北京电视台仅向16个国家寄送了86条新闻片和纪录片。自1970—1975年调整后情况得到改善,出国片数量逐年回升。中外电视机构的合作与交流也日益频繁,许多西方国家在新中国成立后首次派员来华制作纪录片,从不同方面介绍新中国的风土人情和巨大变化。1972年8月18日美国NBC派出以露西·贾维斯为首的8人电视摄影队,拍摄了反映中国工人的日常生活、工作,以及中国社会新风貌和名胜古迹故宫的电视片,取名《故宫》在美国播放;同年10月20日,墨西哥首次派出6人摄影队,由广播局节目制作部主任冈萨雷斯率队来华采访拍摄电视片,次年3月在墨西哥第四电视台播出;1973年3月,英国BBC首次派出一行7人的电视报道队到中国拍摄文物古迹,回国制作播出了电视片《中国的珍宝》;1973年6月11日,荷兰VPRO电视摄影队3人来华拍摄了4部纪录短片;1973年9月20日,美国广播公司(ABC)一行7人的电视摄影队在制片人戴维·杰尼率领下,在上海等地采访拍摄,制作了电视纪录片《人民中国的人民》。这些电视纪录片,对加深外国观众对中国的了解,有着积极的影响。[1]

安东尼奥尼拍摄纪录片《中国》所引发的文化冲突,是"文革"中另一个典型的政治事件。得到周总理的批准,1972年5月13日至6月16日,意大利左派导演安东尼奥尼率队来华进行为期一个多月的采访拍摄活动,这是"文革"爆发后西方国家中首个前来拍摄的团体。回国后,从80小时的拍摄素材中,剪辑制作成208分钟的大型纪录片《中国》,次年1月,在罗马播放,反响巨大。美国ABC迅速购入版权于1月11日播出,其被评选为1973年全美"十佳纪录片",还曾在苏联和中国台湾地区播出,在中国大陆合法上映已是2004年。令人颇感意外的是,该片在1974年受到严厉批判,被认为是有意丑化中国人,将其定性为"一个严重的反华事

---

[1] 刘习良主编:《中国电视史》,中国广播电视出版社2007年版,第112页。

件"。个中原因不单是由于展现了未经中方安排的拍摄内容,最重要的是,它成为江青一伙攻击周总理的借口。当然,在舆论的强势操纵下,普通人也未见得能正确理解作品的真正内涵,这也是一代中国人对"文革"中特殊涉外文化事件的集体记忆。

"文革"后期的中国社会处于相对保守落后的封闭状态,普通大众难以理解安东尼奥尼走街串巷摄取各种鲜活影像的艺术观念和拍摄方法。相反,他的活动是受到限制的,"关于他可以经过和不可以经过的路线,他们一行人曾经在房间里和中国官员讨论了整整三天,最终他唯一可以选择的方案是'妥协',放弃原先从意大利带来的长达近半年的计划,在短短22天之内匆匆赶拍"[1]。此外,那段时间的中小学生在学校里通常被这样嘱咐:有外国记者到北京在大街小巷拍片,近段时间着装要整洁,碰到外国人,答话要文明礼貌,不卑不亢。[2]

事实上,安东尼奥尼的创作初衷是真实再现一个古老而"谜一样的国度",正如享誉世界的意大利哲学家、文学批评家和作家安贝托·艾柯的理解:"导演其实想通过这部片子告诉欧洲资本家和右派分子:其实过那样的贫穷生活可能比过你们富裕的生活更幸福,而当时大多数中国人的想法却是:'你怎么会拍了那么一部片子来展示我们的贫穷?'"[3]毋庸置疑的是,发生在艺术作品的创作和接收之间的解读错位,始终是文化传播过程中无法避免的现象,具有超越时间和空间的特性。而从这部纪录片中,观众今天依然可以看到当时中国的外交政策、外国人眼中的中国、神秘美妙的中国文化。

显然,《中国》生不逢时,但它的出现作为一个重要的文化事件,在政治影响、艺术启发、文化冲突等方面有着意味深长的含义。起步之初的中国电视纪录片,从传播方式到美学特征都被纳入意识形态统一指导的思想框架中:展示中国礼仪化的、经过修饰的美好形象。这也是至今我们所无法漠视的一个民族在特定时期的传统审美定式,有学者指出,它微妙地

---

[1] 崔卫平:《安东尼奥尼的〈中国〉》,《中国新闻周刊》2004年第45期。
[2] 系笔者对经历那个年代的过来人的口述采访。
[3] 万佳欢:《中欧文化高峰论坛:世界喜欢可被理解的中国》,《中国新闻周刊》2010年第40期。

折射出东西方电视纪录片创作判若云泥且无法通约的纪实理念。

归纳 1958—1979 年中国纪录片的发展特色,仍在意识形态规训下,延续"形象化的政论"模式,传递国家声音。具体表现为:从性质上讲,是作为服务于国家建设社会主义事业的舆论宣传工具,是"党的喉舌",承担着意识形态宣传作用,而非艺术审美;从功能上讲,要实现教化观众、统一思想的最高目标;从美学上讲,形成了整套的主题先行、说教式解说词、声画脱离的"形象化政论"的制作模式;从艺术表现看,排斥"摄影式"的如实再现生活的画面质感,通过摆好姿态甚至补拍手段、蕴含"空间的道德秩序"的摄影观念,仪式化地展示"正面的、鼓舞人心的、有秩序的题材",达到美化拔高日常生活的效果[1]。

## 第四节　电视事业建设全面提速

十年动乱,导致中国电视文艺节目从中央到地方都十分单调,屏幕上一片萧瑟之气。但是,这个阶段中国广播电视事业发展被各方优先考虑,并放到重中之重的地位主抓,奠定了较为坚实的工业基础。1968 年前后,之前曾因客观条件被迫停建、停播的省级电视台,陆续恢复重建或者播出。在 1970 年的"电视会战"热潮中,受到及时、稳定、清晰地"传送毛主席的光辉形象"的激励,一些西部省份积极开办电视台。到 1971 年,总共有 27 个省、直辖市、自治区开办了 32 座电视台。

"文革"期间,正值世界电子技术高速发展,彩色电视进入稳定期,电视工业一派繁荣的时段。赶超先进、解决国家时政需要的双重诉求,促使中央广播事业局、四机部、解放军通信兵部和电信总局在 1970 年年初联手启动"彩色电视会战"的攻坚。其实,老一辈无产阶级革命家一直十

---

[1]　[美]苏珊·桑塔格:《论摄影》,黄灿然译,上海译文出版社 2008 年版,第 169 页。

分关心广播电视事业的发展。早在 1956 年和 1959 年，刘少奇同志就提出彩色电视攻关任务，1960 年 5 月，用美国 NTSC 制式建立了一座彩色电视站，这项事业因国家困难而下马。1970 年，当中央广播事业局再次确定以北京电视台和少数地方台为试点，分地区迈向电视彩色化建设时，全球已形成 3 种制式：美国 NTSC、联邦德国 PAL、法国 SECAM。1972 年 2 月，美国总统尼克松访华"不仅打开了中美交流的大门，而且也打开了中国电视界的视野"[1]。

彩色电视会战的艰巨性，以及出于政治需要和领导人安全的考虑，最终让中国政府下定决心直接引进外国先进的技术设备，并决定采用 PAL 制式。中央广播事业局一面获准少量进口一些配套的彩色电视设备，一面派出电视技术考察团向西方先进国家学习，双管齐下。北京、上海、天津、成都是率先进行彩色电视会战攻坚的城市。1973 年 4 月 14 日，北京电视台进行了彩色电视为时一个小时的首次试播，5 月 1 日，北京电视台向首都观众试验播出了一个半小时的彩色电视，10 月 1 日宣告正式播出。此后，上海电视台在 8 月 1 日、天津电视台在 10 月 1 日、成都电视台（今四川电视台）在年底前先后播出了彩色信号。与彩色电视配套的彩色电视中心的建设迫在眉睫，依然是北京、上海打头阵，北京电视台 1976 年开始推进建设新台的设计方案，上海电视台则于 1975 年 10 月率先在省级电视台中实现了彩色电视的全频道播出。

电视设备和电视信号长距离传输技术也得到长足发展，早先北京电视台的节目主要是本地观众才可收看到，1964 年 9 月 9 日，天津电视台通过微波成功地转播了北京电视台的节目，示范意义巨大，奠定了此后我国发展卫星和有线电视前电视节目传送的基本模式和行业格局。随着全国微波中继干线的初步建成，最终形成了节目传输以北京为中心辐射全国的电视广播网，到 1977 年年底，信号覆盖全国 26 个省、市、自治区。

1975 年年初，北京电视台通过微波线路向外地传送电视节目从黑白、彩色交替改为全彩色，截至 1976 年年底，彩色电视节目传送已达 25 个

---

[1] 郭镇之：《中国电视史》，文化艺术出版社 1997 年版，第 14 页。

省、直辖市和自治区首府，仅西藏、新疆、内蒙古和台湾除外。1977年7月25日，北京电视台的两套节目（2频道向全国传送黑白、8频道面向首都播放彩色）也全部彩色化。而且，每逢重大国事活动和重要节日，各地电视台都转播北京电视台节目，并作为一种传统惯例延续至今。

  值得注意的是，由于外交活动的需要，电视台在1972年租用卫星地面站、彩色电视转播车、彩色胶片冲洗设备，分别于1972年的2月、10月转播了尼克松总统和日本首相田中角荣访华的实况，这是我国利用卫星现场报道、传送电视节目的开端[1]。1973年1月，扎伊尔总统蒙博托访华，中国用自己研发的设备协助扎伊尔电视台通过卫星进行了3场对外转播，开中国卫星电视技术的先河。自1976年后，中国利用国际通信卫星，向世界传送国内重大时政新闻、电视片、纪录片等节目，比如，吊唁追悼周总理和毛主席的报道与纪录片，以及粉碎"四人帮"的庆祝集会游行和之后的审判等。

  进口彩电设备无疑是尽快缩小差距的关键环节，1973年后，北京电视台引进彩色录像设备和电视转播车，不仅提高了电视文艺节目的艺术表现力，还使其制作、保存和交流有了质的飞跃。比如，在1973年至1976年秋，录制了大批优秀的传统戏曲和曲艺节目，使一些著名艺术家濒临失传的代表作得以传世，十分珍贵。北京电视台在北京录制了《斩红袍》《红娘》《逍遥津》等京剧名角红线女、李和曾、赵燕侠、彭俐农、左大玢、王爱爱、谭元寿表演的经典曲目，以及河北梆子《辕门斩子》等80个剧目，还有相声演员侯宝林、郭启儒合说的相声段子《关公战秦琼》《阴阳五行》《戏剧与方言》《婚姻与迷信》《改行》《醉酒》《买佛龛》等；在湖南长沙录制了包括京剧、花鼓戏、湘剧、粤剧、晋剧、汉剧等剧种的71个传统剧目。一些著名戏曲和曲艺艺术家濒临失传的代表作及地方传统剧目得到完好的保留，在文化遗产的抢救和保存上可谓功德无量。

  录像技术和彩色电视的发展，使得电视剧开始尝试"单本剧"拍摄的制作方式，尽管在"文革"十年中，电视剧勉强才有5部，且4部都是

---

[1]《中国电视台综览》编辑委员会：《中国电视台综览》（第一卷），北京出版社1994年版，第4页。

"为政治服务",图解时代精神的传声筒。1967年,我国有了磁带录像设备,北京电视台制作了宣传"反修斗争"的电视剧《考场上的斗争》,它根据报纸上的一篇新闻报道编写,讲述了中国学生留苏期间在大学考试时同教师发生的争论:就肖洛霍夫的小说《一个人的遭遇》,如何评价正义的反法西斯战争。这是中国电视史上唯一用黑白录像设备拍摄的电视剧;北京电视台1973年拍摄的《架桥》是我国第一部彩色电视剧,是由学大寨为主题的小说改编而成,但因艺术和技术的原因没有过关;1974年10月12日,北京电视台在少儿节目中播出了童话剧《小白兔盖房子》;另外两部电视剧《公社党委书记的女儿》《神圣的职责》,都是反映知识青年上山下乡扎根农村的故事,由上海电视台1975年录制、播放。

在那个政治错乱的年代,对于建立在"艺术虚构"创作方法上的电视剧,如果全然背离了艺术规律和创作自由,数量少对电视工作者和观众来说也未必不是一件幸事。

## 结语

"文革"带给中华民族的磨难是惨重的,痛定思痛,必须认清一个真理:电视在所有艺术中有着出类拔萃的"宣传"作用!但它同中国政治、上层建筑盘根错节的渊源,使其暴露出"工具"背后的陷阱——"双刃剑"的属性:当有着强大民众动员能力的艺术和媒介被掌握在少数的别有用心的人手中时,特别是在缺乏人文精神辅助下被极端使用时,它必将在"四人帮"文化专断中变成满足私欲、打击异己、戕害理性的"匕首"。

# 第三章　电视本体意识的觉醒（1976—1982）

1976—1982年是中国广播电视事业全面恢复的过渡时期，也是中国电视发展史上至关重要的转折阶段。电视业在拨乱反正中渐渐恢复元气，电视管理的体制改革和机构调整酝酿了其日后蓬勃发展的时代先声。

1978年12月18—22日，中共十一届三中全会召开，从思想上彻底清理"左"的错误，陆续出台一系列重大决策。邓小平批评了不符合马克思主义思想的"两个凡是"[1]，肯定"实践是检验真理的唯一标准"[2]。之后，"解放思想，实事求是，团结一致向前看"成为党在新时期的指导方针，正如恩格斯论述俄国历史时的精辟论断："没有哪一次巨大的历史灾难不是以历史的进步为补偿的。"[3]

1978年1月1日，《新闻联播》正式全国联网开播，5月1日，北京电视台更名为中央电视台（简称"央视"），启用CCTV台标。1979年5月16日，今北京电视台成立，这几乎是全国省级电视台中最后筹建的一个，仅早于1985年8月20日成立的西藏电视台。原来以省或首府城市命名的电视台效仿央视，台名先后统一改换为各省头衔。至此，29个省、市、自治区都拥有了本地电视台。1981年4月在青岛举办的全国电视新闻工作者座谈会，被公认为中国电视新闻发展史上的里程碑，它明确了《新闻联

---

[1]"两个凡是"即"凡是毛主席作出的决策，我们都坚决维护，凡是毛主席的指示，我们都始终不渝地遵循"，系华国锋领导集体授意下，在1977年2月7日的《人民日报》《解放军报》及《红旗》杂志等"两报一刊"上刊发的社论《学好文件抓住纲》中提出的纲领。

[2] 1978年5月11日，《光明日报》转载了中央党校内部刊物《理论动态》的文章《实践是检验真理的唯一标准》，引发全社会对真理标准的大讨论。文章得到邓小平的支持，他曾撰文《"两个凡是"不符合马克思主义》（1977年5月24日），提出应该用"准确的完整的毛泽东思想来指导我们全党、全军和全国人民"，见《邓小平文选》第2卷，人民出版社1994年版，第38—39页。

[3]《马克思恩格斯文集》第10卷，人民出版社2009年版，第665页。

播》在官媒中的权威地位，规定全国各地方电视台必须同步实时而完整地转播这档新闻节目。一年后，它又将时间提前到每天 19:00 准时全国联网播出。从此时起，《新闻联播》与作为党和国家的喉舌的"两报一刊"平起平坐；1982 年 5 月 4 日中央广播事业局升格为广播电视部（吴冷西任第一任部长），电视首次与广播并列，在中国政治体系、思想领域、社会发展、文化生活中扮演起越来越重要的角色，并后来居上为"第一媒体"。

"文革"结束，中国电视艺术的发展和百废待兴的中国社会一样，都是经过两年徘徊期，才真正步入正轨。业界普遍认可将 1979 年 10 月前后"庆祝建国 30 周年全国电视节目联播"，至 1982 年 10 月央视召开"节目栏目化"专题研讨会，视为中国电视文艺转型期，是电视文艺繁荣发展和成熟的前潮。[1] 过渡时期的电视艺术探索一方面体现出鲜明的学习意识：在实践中更新思想观念，在引进中开拓艺术视野，在合拍中汲取创作经验，在博采众长中探索发展创新之路。另一方面，许多节目不可避免地带有浓厚的政治气息，开辟自办节目源的过程中，剧场转播和影片播放仍然是重要补充，延续着"微缩影剧院"的特点。

## 第一节 拨乱反正：电视业全面复苏

从 1976 年年底到 1978 年大约两年的时间里，中国电视事业本身是国家全面拨乱反正中的一部分，荧屏上也如实地显影了这一时代氛围，许多优秀的戏曲、音乐、歌舞、话剧重现舞台，充实了电视文艺节目。以庆祝和纪念为主的大型文艺晚会居多，诗朗诵、音乐会是主流表达形式，虽带有强烈的政治色彩，但十分吻合时代精神和社会心理，尽情地抒发着群众压抑良久的愤懑和胜利的喜悦。封闭了十几年的国门打开，外国译制片与

---

[1] 钟艺兵、黄望南主编：《中国电视艺术发展史》，浙江人民出版社 1994 年版，第 408 页。

香港片陆续引进，丰富了银幕、荧屏和观众单调的文化生活。

1976年12月下旬，北京电视台播出的节目陆续释放出"文艺的春天"来临的信号。21日，实况转播《诗刊》编辑部主办的诗歌朗诵音乐会，表达对周总理的深切缅怀；29日，播出长期被禁锢的故事片《洪湖赤卫队》；31日，播出舞台艺术纪录片——大型音乐舞蹈史诗《东方红》。自此拉开文艺界大规模平反昭雪的序幕，是文艺领域解冻的风向标。

北京电视台纪念毛泽东、周恩来和其他著名文艺人士的节目，以及重要时间节点的文艺演出相继播出。1977年1月，在周恩来逝世一周年纪念活动中，播出《纪念伟大的无产阶级革命家、杰出的共产主义战士周恩来总理逝世一周年文艺演唱会》和《诗歌朗诵音乐会》，以及彩色纪录片《敬爱的周恩来总理永垂不朽》。1月18日播出文艺专题《我们永远怀念您啊，敬爱的周总理》，3月5日播出中央广播文工团和《诗刊》编辑部分别举办的纪念周总理诞辰80周年的诗朗诵音乐会；9月9日转播《隆重纪念伟大领袖毛主席逝世一周年文艺演出》，同日，播出话剧《杨开慧》。1978年12月26日在毛泽东诞辰的日子，播出歌颂毛主席诗歌朗诵会和话剧《秋收霹雳》；1977年转播了纪念台湾"二二八"起义30周年、中国人民解放军建军50周年和庆祝俄国十月革命胜利60周年的文艺演出；1978年11月21日，播出鲁迅、郭沫若诗朗诵会，26日选播了《亿万人民的心声——〈天安门诗钞〉》。反映与"四人帮"斗争的话剧转播，群众反响空前，1978年11月7日转播了由上海电视台传送的话剧《于无声处》，后又录播话剧《丹心谱》《左邻右舍》，元旦期间转播话剧《霓虹灯下的哨兵》。

优秀电视栏目的荧屏回归和新栏目创办，展现了新气象。1977年5月23日，《文化生活》栏目复播，趣味高雅，融文化、艺术和知识为一体，有很高的文化起点，扩大了观众视野并陶冶情操；1977年10月26日开办的《世界各地》，每周一期，每次15分钟，与11月创办的中国最早的电视文艺栏目《外国文艺》，共同开辟了"电视观光"瞭望世界和赏猎外国优秀文艺节目的窗口，互为补充；1980年2月15日除夕晚间开播的《人民子弟兵》，取代了《解放军生活》，宣传解放军生活及其典型人物为主，首期播出的电视纪录片《干枝梅颂》描写军人模范事迹，从普通人角度出发，全

无以往的"高大全"痕迹，受到观众好评。此后，针对不同年龄观众，有关科技、体育、教育、军事等专栏节目诞生，诸如，以科普知识为主的《科技与生活》、介绍运动员生活和日常训练以及转播国内外赛事的《体育之窗》、足不出户"坐游中国"的《祖国各地》等介绍中外最新文娱信息、文体盛世和文艺欣赏的栏目，都令人耳目一新，开阔了观众的眼界。

在少儿教育性栏目中，既有面向 3—6 岁儿童的《春芽》（后于 1985 年 6 月 1 日改名《七巧板》），又有《文学宝库》这样以高品质内容涵养少年儿童人文素养的教育性栏目，它运用电视形象化的综合视听手段，介绍中外文学史上有益于儿童成长的著作及其作者，将作品拍成电视小品和电视剧，以图片、照片等资料讲述作家生平。比如，安徒生及其《卖火柴的小女孩》，契诃夫和《万卡》，格林兄弟和《白雪公主》《灰姑娘》，莫里兹和《七个铜板》，迪安·斯坦雷和《小珊迪》，鲁迅和《故乡》《孔乙己》《阿Q正传》，严文井和《南风的话》等。1978 年 8 月，央视播出了第一部儿童剧《玻璃亮晶晶》。

一批传统保留戏曲节目开始与观众见面，诸如湖南花鼓戏《十五贯》、京剧《闹天宫》《打渔杀家》《杨门女将》、昆曲《大破天门阵》等。

各类文艺晚会的制作播出洋溢着红火热闹的气息，尤其是北京电视台1978 年 2 月 6 日除夕举办的"文革"后首次春节联欢晚会，有歌舞、小品、猜谜、新编京剧等，让国人感受到温暖、轻松的时代风貌和电视文艺焕发出的勃勃生机。1979 年 1 月 28 日除夕播出的"迎春文艺晚会"新颖别致，大胆地以交谊舞暖场，第一次出现了"春晚"延续至今的茶话会形式，还奠定了综艺晚会强调节目"现场感"和观众"参与性"的特色。

中国的影视剧创作与播出，向来与国家外交和外事活动紧密相连，总是传递着一种时代性的"意识形态"讯息。配合外国首脑来访和我国领导人出访，播出对方国家的电影和电视剧，与通过转播重要的国际体育赛事一样，都是铺设连接世界人民之间友好交往的纽带，既是服务于我国外交事业的重要手段，也是一种通行世界的文化交流方式。1977 年 9 月 1 日和 4 日，配合南斯拉夫总统铁托访问中国，北京电视台先是播出南斯拉夫电影《瓦尔特保卫萨拉热窝》《桥》，后又分为两次播出电视剧《巧入敌

后》[1]。《桥》的插曲《啊，朋友再见》风靡中国，悠扬壮美的英雄旋律感动了一代又一代人，其词曲改编自意大利游击队队歌；1978年10月，邓小平副总理访问日本，重启了1972年以来停摆的中日邦交，央视播放了日本影片《望乡》《追捕》；1979年1月1日中美建交，邓小平1月29日访美，两国中断了近30年的外交关系正常化，美国影视作品纷纷登陆中国荧屏。

不只是中国渴望了解世界，世界对中国同样抱有好奇。BBC电视二台1978年2月4日举办的"中国电视周"为外国首次，放映了《西藏——世界屋脊的太阳》《内蒙古》《连心坝》《北京动物园》《愚公移山》《中国的农业》等14部电视片。其他中外节目交换或赴外拍片正常化，丰富了中国荧屏。

引进影视剧吸引着饥渴已久的中国电视观众，荧屏上呈现的异域陌生的花花世界，引起国人的极大兴趣和迷恋，也在潜移默化地改变着人们的生活方式和价值观念，架设起中国影视剧创作的借鉴、创新之路。

## 第二节　自己走路：电视文艺观念的转变

电视的传播魅力，是随着中国改革开放步伐的加快日益凸显的。1977年年初，全国电视人口覆盖率是36%，理论意义上近3亿人居住地可以收看电视；从1979年起，家庭为单位的电视机拥有量不断提升，实际电视观众逾亿，呈现规模性增长态势；到1981年年底，电视机社会拥有量为1000万台左右，人口覆盖率是45%；1982年达到2761万台，人口覆盖率为57.3%。相对于广播人口覆盖率从1980年年底53%提高到1982年年底

---

[1] 关于《巧入敌后》，1977年播出的版本其实是南斯拉夫1974年上映的电影《黑名单上的人》，影片大获成功，贝尔格莱德电视台继续拍摄了12集，于1976年12月24日完整播出13集电视剧。中央电视台1979年译制了全剧并播出。

64.1%，电视人口覆盖率拉升强劲[1]。一些国家重大事件的电视实况转播，比如，中国女排在日本参加世界杯比赛期间，每天1亿多人收看；审判"四人帮"时，电视观众达2亿[2]。电影、剧场的观众因此逐年流失，自1981年起，电影发行放映的场次和观众数量逐年下行，而人们看电视的时间也远远多过书籍报刊等平面媒体。种种迹象显示，电视正在缔造中国媒体和全民文化的新版图。

适逢体制改革、自负盈亏的电影，明显感受到电视传播影响力的直接威胁，与日俱增的电视人口已经对电影票房构成实质性损害，电视从曾经孱弱不堪的"小兄弟"成长为不容小觑的对手。1979年6、7月间，中国电影发行放映公司终止了以往向电视台几近义务的供片，有些剧团也提高了电视录制新戏的收费标准。这对自制节目不足1/3、新闻时政是点缀、主要靠电影播映和剧场转播为生的电视来说压力巨大，危机重重。经过多方斡旋，1979年10月24日，文化部与中央广播事业局签订了《关于供应电视台播放影片的规定》，施行新的供片方式：中外新影片发行头轮放映半个月到一个月后，可供央视向北京播放，收费标准提高一倍，按播出次数收费。每年元旦、春节、五一、十一供应一两部影片全国播放。中国电影发行放映公司引进片，凡未购买电视播映权的，电视台不准播放，购买电视播映权的，发行半年后方可向全国播放。可想而知，协议具体执行情况毫不理想，电影业采取消极的合作方式，影视之间的行业分歧和敌意已无法调和。无论如何，中国电视业都到了必须扔掉拐杖、自力更生的转折关头。

为了解决节目来源短缺的困境，中央广播事业局于1979年8月18—27日召开第一次全国电视节目会议，号召"凡有条件的电视台，都应该办电视剧，现在没有条件的创造条件，尽快把电视剧办起来"，因为"电视剧是文艺花圃中的一朵新花。它反映现实生活快、艺术感染力强，比起电影，制作周期短，成本低，电视中需求量大，要大力提倡和发展"。这次

---

[1] 赵玉明主编：《中国广播电视通史》（新一版），中国广播影视出版社2014年版，第303页。
[2] 冯温玉：《中国电视剧发展简述》，见中国电视剧制作中心编：《电视剧研究资料选编1》（1984年内刊资料），第36页。

会议指明了中国电视业今后发展的切实路径：坚持"自己走路"的方针独立自主办节目、"大办电视剧"、进口国外影视剧。这是中国电视首次审视自身媒介优势，挖掘潜力，摆脱以往守着金饭碗"讨饭吃"窘迫状况的开端。

"自己走路"口号的最早提出是新中国成立之初，新闻总署署长胡乔木对广播电台的要求。1979年5月，央视台长左漠在面向记者站负责人召开的会议上，重提这一电视业务指导方针。1980年10月7—18日在北京召开的第10次全国广播工作会议上，广播事业局局长张香山再次确认并深刻阐述了"自己走路"对发挥广播电视之长，更好地服务于国家现代化建设的重要意义。在此后的两年间，从电视新闻第一时间的迅速发布、尖锐电视评论的创办、主持人节目新形式的出现、远程电视教育积极开办"空中大课堂"，到各地录制电视剧的热潮和海外电视剧的批量引进，让中国电视业在发展过渡期开始学会走路，这是国家拨乱反正举措在行业上的体现。

最先产生广泛影响的是"庆祝建国30周年全国电视节目联播"，这是我国第一次大规模的电视节目交流汇演，节目交换和联播模式都是世界范围内通行的做法。央视与地方台合作，于1979年9月15日至10月21日举办了为期36天的联播，23个省市自治区选送了100多个小时的节目。这种以竞赛形式对全国自办节目力量的集中检阅，坚定了中国电视"自己走路"的信心。到1982年年底，自办电视节目的面貌已大为改观，人物专题片、电视风光片、电视音乐片纷纷出现。

特色性栏目的创办别开生面，出现了中国电视史上的经典节目。首先是国际性专栏各具特色。1981年12月31日开播的《动物世界》，是对购自国外野生动物纪录片的录像带进行编译、配音，介绍各种野生动物的生活习性、种群繁衍、自然生态。作为首开生物多样性宣传，具有环保意识的专题节目，以知识性、趣味性、教育性、观赏性饮誉业界，赵忠祥任解说员，他的声音与栏目形成了不可割裂的品牌标签；改革开放年代，很多人海外留学，国内也急需外语翻译人才，教育节目一向有现实针对性，务实为要，外语教学节目是其中较早设立的节目类型，央视1982年1月播

出的《跟我学》，购买了BBC的节目版权，是中国第一个英语电视教学节目，此后，各种外语节目开播，如《英语讲座》《法语入门》《基础德语》《交际俄语》。

其次是生活服务类专栏异军突起。央视服务型栏目《为您服务》影响最大，1979年8月12日创办，每周1次15分钟，主要是介绍节目，回答观众来信的问题，1981年划归专题部，1982年8月正式筹建该栏目的节目组；广东电视台1981年1月播出的《家庭百事通》，综合之前的《群众生活》《卫生与科学》《科技天地》。这些专栏对百姓个体生活的关注和服务意识，是电视台全方位挖掘电视功能，急人民之需，播人民之要，更好地为人民服务的具体表现。

再次是电视评论专栏深化报道。央视1980年7月12日创办了中国第一个固定的评论性专栏《观察与思考》，是一档不同于报刊、广播的电视述评新样式。融现场实况报道、记者出镜采访、即时点评为一体，侧重报道民生问题和经济话题，突出百姓视点，强调纪实性与思辨性，充分体现音响、画面、文字视听结合的综合性、电视化特色和媒介独有的优势，很好地发挥了电视的社会影响和舆论引导的功能。首播节目是《北京居民为什么吃菜难》，结尾字幕中的"主持人"庞啸是第一批被批准出镜采访的5名记者之一（实际是3位记者出镜），也是中国电视业第一位新闻性节目主持人。从此，记者、摄影师、主持人有了较为明确的区分。节目播出后社会反馈与互动效果良好，电视新闻节目从过去单一的播音方式和"喉舌"作用，转变为连接社会的纽带和桥梁，进行富有人情味的人际化传播。

最后是竞赛类节目热潮。广东电视台1980年6月1日推出的《"六一"有奖智力测验》是最早竞赛性电视节目，借鉴了香港同类节目《温故知新》，由主持人引导节目流程，提升了参与互动的乐趣，节目获得1981年全国第一次电视节目评选一等奖。自此，竞赛类节目波及全国。央视在1981年7月28日—11月17日，举办了13场《北京中学生智力竞赛》，每周二播出，节目中"老师"出题、点评、公布答案，赵忠祥客串主持人，默契的配合和个性化串联，显示了出色的主持才华。

广东电视台毗邻香港,深受香港无线电视台(TVB)和香港亚洲电视台(ATV)的节目熏染,各类节目体现出"敢为天下先"的创新意识,内容活泼,形式新颖,结构灵活,服务观众的商业意识浓厚,节目"寓教于乐",而较少直白的政治色彩和教化气息,收视率不断提高,是全国率先实现电视节目"栏目化"播出的电视台。据不完全统计,广东省的电视机社会拥有量在全国遥遥领先,1982年年底达到160多万部,70%的家庭拥有电视机。[1]电视机的普及、优越的地理位置、改革开放的桥头堡、海洋文明哺育的地域性格等综合因素,解释了它为什么能在中国电视台中最先实现了文艺节目80%栏目化的播出,并享有"中央二台"的美誉。其中,综合性杂志型的文艺专栏《万紫千红》《百花园》代表了电视娱乐节目的水平。《万紫千红》是在1981年元旦开播的现场直播综艺栏目(1995年停播),每两周播出一次,是当时最成功的综艺节目。它内容丰富,形式多样,从风光旅游专辑、主题文艺晚会、竞赛性节目、电视小品、历史典故、逸事趣谈、各类节目拼盘集锦,到观众自娱自乐的节目,无所不包,被认为是内地综艺节目的"鼻祖",开创了综艺晚会和栏目化结合的先例;专栏节目《百花园》创办于1981年11月,播出经过遴选和重编的优秀保留节目,以小而美见长。

央视和广东电视台的节目探索,对全国其他电视台相关特色栏目的开办,起到了良好的示范作用。此外,电视教学自1979年年初恢复,全国28所省市的广播电视大学重新开办,满足了千千万万错失教育的青年人强烈的求知渴望。

"大办电视剧"激励着中断了十多年的国产电视剧的制作。中国电视剧制作从1978年恢复,5月22日,央视以录制形式播出我国第一部彩色电视剧《三家亲》,这也是中国第一部室外实景拍摄的电视剧。1980年6月4日播出的中日合拍电视剧《望乡之星》,根据真人真事改编,反映抗日战争中国际主义战士的抗日事迹,邓小平亲笔题写了剧名;广东电视台

---

[1] 刘炽:《电视剧题材的选择及其他》,见中国电视剧制作中心编:《电视剧研究资料选编2》(1984年内刊资料),第25页。

与中国广播电视剧团合拍的惊险电视剧《神圣的使命》，首开地方电视台制作电视剧的纪录，该剧1979年6月9日在央视播出；新成立的北京电视台1980年录制了该台首部电视剧《结婚现场会》，根据马烽同名小说改编；广西电视台录制的首部电视剧是1980年播出的反思"文化大革命"灾难的《百鸟鸣春》；湖南电视台1982年摄制的《杨老师》，是中国第一部幼教题材电视剧；上海电视台1982年制作了自己第一部历史题材连续剧《秦王李世民》。

央视播出电视剧的数量从1978年的8部、1979年的19部猛增到1980年的131部，1981年是128部、1982年上升为277部、1983年则达到382部[1]。6年间，央视总共播出电视剧945部（集）。实际上，全国各地电视台录制的电视剧远超央视的播剧量，电视剧的年产量开始令电影望尘莫及，1981年发生了逆转，电视剧年产量150部左右，电影100部[2]。

随着电视剧数量的增加，题材开始多样化，从历史到现实，从农村到城市，从描写老一辈革命家到扎根现实，聚焦普通百姓生活，还有民族题材；单本剧、电视连续剧、电视小品等电视剧样式交替出现，《乔厂长上任》《何日彩云归》《凡人小事》《新岸》等单本电视剧锐意创新，得到学界和社会的肯定；从形态到艺术的探索走向深入，出现了中国第一部真正意义上的电视连续剧《敌营十八年》，以及代表了同期电视剧最高水平的电视连续剧《蹉跎岁月》《武松》《鲁迅》。仅仅3年，电视剧就取代了电视屏幕上的电影，成为最吸引观众的艺术形态。"大办电视剧"取得丰硕成果，人们用"初绽的蓓蕾"形容这一"新兴的艺术样式"。

1982年广播电视部的成立，标志着"自己走路"掀开了新篇章。在同年11月召开的全国电视台台长会议上，吴冷西提出明确目标——"扬独家之优势，汇天下之精华"，这是对"自己走路"业务方针更加具体深入的重要补充。

---

[1] 钟艺兵、黄望南主编：《中国电视艺术发展史》，浙江人民出版社1994年版，第19—37页。
[2] 赵玉明主编：《中国广播电视通史》（新一版），中国广播影视出版社2014年版，第313页。

## 第三节 娱乐意识：引进剧和电视广告

中国电视剧的复苏是在1978—1982年，1979年后开始规模性引进、播放外国电视剧。有人说，中国电视剧最初的历史更像是一部"引进史"。引进剧启蒙了国人的娱乐意识，带给中国电视剧类型创作的观念启蒙和实践指导。

1977年11月29日，北京电视台第一次播出的外国译制片是南斯拉夫电视剧《巧入敌后》。1978年1月27日，播出了由上海电影制片厂和北京电视台联合译制的英国BBC电视连续剧《安娜·卡列尼娜》。此时的影视剧翻译采用专业配音演员"对口型"的配音方式，已非简单的字幕，工作量大，之前仅上海、长春两地的电影制片厂具备译制能力。1979年5月，央视成立译制组，7月，首次译制了菲律宾驻华使馆赠送的电影《我们的过去》，配合菲律宾总统夫人访华；后与上海电影制片厂联合译制了法国驻华使馆提供的《红与黑》（上下），1980年1月3、4日播出。这为后续引进剧快速、专业的译制，打下良好基础。广东电视台和上海电视台后来相继成立译制组，广东电视台作为国内港剧引进的主阵地，承担起粤语和普通话的互译工作。

第一次全国电视节目会议后，央视立即购买了10部香港电影和1部17集的美国科幻电视剧《大西洋底来的人》。1979年12月31日的《迎新晚会》上首播了直接购买的香港故事片《春雷》。此后，引进了英、美、法、苏、德、日和朝鲜、南斯拉夫、印度等国家的电视剧，如《卡尔·马克思的青年时代》（苏联/民主德国）、《娜拉》（挪威）、《居里夫人》（英国）、《鲁滨逊漂流记》（墨西哥）、《铁臂阿童木》（日本）、《卡斯特桥市长》（英国）、《达尔文》（英国）、《大卫·科波菲尔》（英国）、《老古玩店》（英国）、《姿三四郎》（日本）、《敌后金达莱》（朝鲜）等，优选古典名著改编和有积极社会意义的作品。其中，美学趣味高雅的电视剧对知识分子阶层构成极大的吸引力，普通市民阶层和年轻人对商业元素突出的美国电视剧及武打题材情有独钟。这种曲高和寡的现象恰恰是由电视的大众媒介特质和大众

文化的总体环境所决定的，大众性艺术总是以"通俗性"换取获得最广大观众注意力的通行证，不管是市场经济体制还是产业性、商业性体制。所以，电视艺术传播遵循的是市场选择逻辑，电视艺术发展则要靠美学指标加以提升，这种双重性造成口碑和收视常常分裂的原因。情节剧模式的通俗电视剧娱乐性十足，普遍具有大众文化的审美元素，其典型特征是：情节新颖曲折、人物关系复杂、情感表达开放、人物类型化等。名著改编剧极大地拓展了本土电视剧的创作视野，在美学观念和拍摄手法上提供了借鉴样本，电视剧的本体意识开始觉醒。同时，引进剧塑造着我国观众的趣味，养成了观剧心理定式，也衍生出一个个特定年代里影响中国人生活的文化事件，《大西洋底来的人》《加里森敢死队》完成了中国观众最早对"偶像"的想象，今天许多观众迷恋美剧，是有迹可循的。

《大西洋底来的人》是中国引进的第一部美国电视剧，自1980年1月5日—4月19日每周六晚播出1集，英俊的男主人公麦克所佩戴的墨镜及其泳姿、喇叭裤、飞盘运动、电子琴瞬间成为年轻人的最爱。在久已封闭的视听空间和看惯了中国文艺写实传统作品后，这部略显幼稚粗糙的连续剧，因离奇的情节、甜美的爱情和时尚的打扮令人大开眼界，沉醉在西方光怪陆离的生活和简单的"惩恶扬善"的故事中，不能不说是时势造英雄带来的奇迹。今天看，国人当时对艺术上并不高明的《大西洋底来的人》在着装上标新立异的模仿，只是这部剧风靡大陆的表象，最关键的影响是打开了国人瞭望世界的新视野，刺激了人们的想象，重构着文化艺术和社会生活的新空间。正如有人对力大无穷、风度翩翩的哈里斯充满怀旧意味的文化想象，"英俊的麦克·哈里斯同时具有了两重意义：第一，他是大西洋底来的人；第二，他是太平洋彼岸来的人。双重身份营造了双重的传奇，当麦克·哈里斯潜入深海的时候，我们享受了科幻的刺激；而当他登陆上岸的时候，我们看到了异域的生活"。[1]当然，还有地球人和"外来者"曲折动人的复杂关系，这样的故事一向是美国影视所擅长的。

26集《加里森敢死队》1980年10月11日播出，它对所谓"坏人"

---

[1] 宋强、郭宏：《电视往事——中国电视剧五十年纪实》，漓江出版社2009年版，第3页。

的人性化描写，颠覆了中国人的审美定式。观众无法理解监狱中的死囚居然可以戴罪立功，最后成为美国人民的英雄，显示了东西方对好人、坏人的塑造模式有着重要的区别。叙事情节的"小分队模式"成为后来中外影视剧承袭的经典情节模式。该剧除了惊险样式及其悬念迭起的情节，枪战和徒手格斗的场面尤其令前所未见的观众感到新奇别样，酋长的飞刀绝技引发了校园里铅笔刀嗖嗖横飞的危险景象，颇有酷感和敬畏之意的"头儿"一词流行起来。当时，自1979年南疆军事行动以来，新一轮的爱国主义和英雄崇拜盛行，剧中的铁血男儿勇闯虎穴的行为，既唤起了20世纪五六十年代生人关于战争的浪漫想象，又激发了六七十年代生人的英雄梦想，青春年少不是仅有"少年维特之烦恼"。由于男孩子们如痴如醉地模仿剧中人的危险行为，该剧开播3个月12集后就被勒令停播，余下的十多集与观众见面时已是1992年。事实上，停播非常正确，剧中的作案技巧诱发了此后现实中刑事犯罪案件的激增，使该剧在美国也被视为"一部拙劣作品"。

正是青春期狂热无拘、不计后果的效仿，才让家长、学校和公安部门倍感忧虑，一部"打斗胡闹的纯娱乐片"对社会造成的破坏性影响，是人们始料未及的。有评论说："正是这种善意的'干预'，反而使看过这部惊险剧的'曾经少年'对它梦萦魂绕。如果要写一部从20世纪80年代发端的'青春史'或者'校园史'的话，相信很多人会认同这样的观点：围绕《加里森敢死队》发生的悲欢，确实是铭刻在一代人心灵中的'甜蜜的遗憾'。"[1] 不止于此，该剧的致命影响是迥异于中华民族集体主义文化心理的西方个人主义至上的个体意识的抬头，这是影视剧中暴力言行侵扰现实的开端。

地方电视台也在引进外国电视节目，广东电视台最为突出，被誉为"南风窗"。不仅购入先进电视设备，还直接向境外电视台和制作公司代理机构购买节目，与香港电视台合作密切，广东电视台以丰富的栏目、灵活的节目形态和服务观众的观念为业界瞩目。

---

[1] 宋强、郭宏：《电视往事——中国电视剧五十年纪实》，漓江出版社2009年版，第19页。

不少引进剧暴露出来的问题，有作品艺术水平不高的原因。比如，1981年中国大陆引进的第一部26集日本电视剧《姿三四郎》征服了京沪两地的观众，评论认为这是一部"充斥着腐朽道德的枯燥说教和矫揉造作的感情纠葛的武打片"。也有文化差异造成的"文化折扣"现象。比如，对《这里的黎明静悄悄》中女兵洗澡情节脱离故事内容的偏差理解，对《安娜·卡列尼娜》中"婚外恋"行为道德绑架的错位认知。因此，伴随引进剧的热播，是争议和停播。许多文艺工作者呼吁正视电视剧"家庭的艺术"属性和观众层次的复杂性，电视艺术的"涵化效果"在世界各国都是不容忽视的传播议题。引进剧引发的社会反响受到中国政府的高度关注，进口电视作品管控趋严。1982年2月27日，国务院颁布《关于严禁进口、复制、销售、播放反动黄色下流录音录像制品的规定》；3月16日，中央广播事业局成立录音录像制品管理处；12月23日，国务院批准并作为国务院文件下发了广播电视部制定的《录音录像制品管理暂行规定》。[1]

1979年，一个全新的消费现象渗透到百姓的日常生活中，观众很直观地感受到电视广告的扑面而来，这是一种新的服务类节目，最初主要是两类商业广告——产品介绍广告和外商广告。上海电视台在1979年1月28日的大年初一，播出中国电视历史上第一条长度90秒的商业广告《参桂养荣酒》，一种上海药材公司的药酒。时值中国人最重视的春节，又是晚辈买酒孝敬长辈的内容，隐含文化礼仪和养生保健双重含义，广告播出3天，价格不菲的产品售罄，电视广告的威力可见一斑。之后，上海电视台3月15日，播出第一条时长60秒的外商广告《瑞士雷达表》；3月9日，首次在赛事转播中插播广告《幸福可乐》；7月16日，与香港《文汇报》、电视广播国际有限公司签订5年广告业务合作协议；11月，与香港太平洋行签订为期1年的日本西铁城手表报时广告。

上海电视台的一系列举动旋即引发连锁效应，广东电视台和央视步其后尘。广东电视台1979年4月13日第一次播出商业广告《荔江工厂的

---

[1]《广播电视简明辞典》编辑委员会：《广播电视简明辞典》，中国广播电视出版社1989年版，第375、376页。

"泥斗车"》，当年制作播出了30多条中外广告，外国广告最多。央视9月30日播出首条商业广告《美国西屋电气》，12月播出首条自制广告《首都出租汽车公司》[1]；1980年3月10日起，央视每天播出日本西铁城手表的广告，这是它长期播放的第一个外国商品广告；1980年12月7日，第一次带广告播出了儿童系列节目——日本52集科幻系列动画片《铁臂阿童木》。

商业广告的出现，一是生逢其时。政策开明，得到时任中宣部部长胡耀邦的支持。面对外商广告引发的顾虑，中央1979年11月正式下文明确了广播、报刊、电视台发布外商广告的合法性，肯定其在社会建设中的积极作用。二是现实需要。电视台要开辟节目源，捉襟见肘的经费令其举步维艰，广告收入部分缓解了电视台制作节目经费紧张的问题。

商业广告播出的重要意义在于，培养了大众最初的消费意识，显示了电视作为"家用媒体"、日常媒介对社会消费能力的巨大拉动。而中国电视业此后的发展、繁荣、崛起，无疑要仰赖于民众不断增长的旺盛的消费诉求，这是电视业试水市场经济改革的先声，在经济建设中发挥了重要作用。

引进剧和电视广告播放背后折射的是日渐温和的政治风气、开放的传播理念与包容的媒体管理方针，电视业获得喘息之机，在休养生息中慢慢复苏。同时，中国人的消费意识伴随改革开放的脚步，逐渐从物质领域的变化延展到精神生活的增长诉求，初现文化消费融入国民经济的端倪。

## 第四节　兼收并蓄：电视剧拓展美学形态

20世纪70年代末80年代初的电视和电视剧让人感到新鲜、惊奇、痴迷，是中国即将拥抱一个新时代并融入世界的开始。中国电视剧的发展伴

---

[1] 陈刚主编：《中国电视图史：1958—2015》，中国传媒大学出版社2019年版，第142页。

随着中国改革开放，日新月异地绽放着独有的魅力，一面从其他姊妹艺术的学习中汲取艺术养分，一面借鉴引进剧的叙事技法，最终在感性层面上意识到：电视剧在长短容量上有区别于其他艺术样式的独立的媒介优势，博采众长、为我所用，成为电视剧发展的必由之路。虽然人们深刻地感受到，吸收借鉴外来技法是必要的，但就像广为流传的那句话所言"东方是东方，西方是西方"，文化上的区隔是必然的，民族美学传统的承继发扬才是本土电视剧发展壮大的内驱力。

在"录像电视剧"时代，中国电视剧创作在技术条件和生产方式上有了明显改善，电视剧年产量逐年上升，题材多元，内容丰富；现实主义创作方法是主流，叙事时空越加自由灵活，展现出新的美学形态演进趋势。先是涌现出一批注重文学性、按照电影观念和手法拍摄的"电视单本剧"，继而在篇幅形式上由短而长，从电视小品、电视短剧到电视连续剧、电视系列剧等"多本剧"。

常规的电视剧量化标准是：短篇电视剧基本是1—2集的电视单本剧，中篇电视剧为3—8集，长篇电视剧在9集以上。资料显示，1982年的电视连续剧达到14部共60集，从1982年3月1日到1983年2月28日，全国生产电视剧348集，央视播出277集，平均4天播3集，电视剧创作在一长一短两种类型中摸索着并行。既有单本剧《周总理的一天》（河南电视台）、《家风》（上海电视台和鞍山电视台）、《奖金》（中国广播艺术团广播电视剧团）、《继母》（央视和北京广播学院）、《还愿》（西藏电视台）、《明姑娘》（云南电视台）和儿童剧《小不点儿》（上海电视台）、《新来的班主任》（湖南电视台），又有电视小品《司机王宝》（4集系列剧《多棱镜》中的一集，中国广播艺术团广播电视剧团）、《人与人》（广东电视台），还有电视连续剧《蹉跎岁月》（央视）、《赤橙黄绿青蓝紫》（央视）、《武松》（山东电视台）、《鲁迅》（浙江电视台）、《上海屋檐下》（上海电影制片厂电视剧部）。

1978—1982年，中国电视剧在观念、题材、风格、样式的拓展中向电视艺术美学靠拢。尽管时代性的技术局限带来诸多缺憾，但创作者以饱满的热情、孜孜不倦的艺术探索，反而造就了中国电视剧艺术发展史上一个绝无仅有的精品胜出的时代。对艺术内涵的自觉追求，使这个时期的许多

电视剧都在社会上引起热烈反响,《新岸》导演王岚的创作体会具有普遍代表性:"在艺术表现上,我们做了两个探索:一是沿着人物的思想逻辑,努力挖掘那些最能揭示人物性格特征、人物关系、人物丰富的内心世界的行为和动作、语言和细节,在性格冲突中展示人情美,寓情于景,情景交融;二是要使观众有身临其境感,使观众进入艺术世界之中,从而得到美的享受。"[1]

当然,电视剧数量增长的同时,也暴露出明显的"教化"色彩和满足于讲故事的肤浅层面,艺术审美和艺术手法创新不足,普遍存在主题直白、叙事拖沓、画面不讲究、表演虚假的问题,经常发生题材撞车、追求猎奇、质量粗糙的现象。针对这些现象,1980年10月,央视和中国戏剧家协会联合召开电视剧座谈会;11月,两家又联合北京电视台和中国电影家协会召开电视剧本创作座谈会,文艺界人士汇聚一堂献言献策;12月,央视主办的全国电视剧情况交流会,专门研究了如何改进和提高电视剧质量的问题;1981年3月1日,全国电视剧座谈会重提电视剧的创作质量,倡议以现实题材创作为主,发挥电视剧长短灵活的优势,使单本剧、连续剧和电视小品各显其能;3月14日,第一次全国电视剧编导经验总结会召开,交流如何提高电视剧的编导艺术;1982年3月,全国电视剧座谈会上,重申提高电视剧艺术质量,以现实题材创作为主,长短剧结合的要求。这些研讨会对电视剧质量的提高起到了积极作用。

## 一、短剧独领风骚的黄金时代

我国在1977年没有电视剧问世,恢复电视剧制作是在1978—1982年,其间制作、播出的基本是短篇电视剧。总体艺术特点是:遵循文艺为人民服务的文艺方针,题材选择与社会发展同步,深入现实生活,反映时代新风新人,聚焦普通人生,在内容主题和情节叙事中,探索多种表现形

---

[1] 赵群编著:《电视剧长短录》,东方出版社1996年版,第119页。

式，基本呈现了与时代精神相吻合的创作宗旨——平凡中的崇高精神和通俗中的深刻思想。其中，《有一个青年》《凡人小事》《女友》《乔厂长上任》《新岸》《家风》等是最具典型意义的短篇电视剧。这些作品对现实热点和日常生活的关注，凸显纪录传播的视像化媒介特性，以及对纪实性美学品格的自觉追求，展现了既挣脱戏剧艺术束缚，又适当地蕴含与电视思维结合的朴素的"本体意识"。

这个阶段的儿童剧制作不比"文革"前，但仍保持稳定的比例，主要是现实题材和"文学宝库"系列，在创作和制作上精益求精，有童趣，有新意，许多剧目都反复重播，深受小观众欢迎。

1978年5月后，央视播出的8部电视剧中，文艺部录制了4部：《三家亲》（根据同名锡剧改编，许欢子、蔡晓晴导演）、《窗口》（根据同名小说改编，王岚导演）、《痛苦与欢乐》（根据同名独幕剧改编，蔡晓晴导演）和儿童剧《教授和他的女儿》（根据同名小说改编，蔡晓晴导演）。少儿部录制了4部，类型各异：《安徒生和他的童话：卖火柴的小女孩》（"文学宝库"栏目第一部，演播室内抠像技术合成制作）、《爸爸和妈妈谁好》（电视小品，徐家察导演）、《奔腾吧！小骏马》（电视剧，顾守业导演）、《来历不明的黑鲨鱼》（儿童科幻电视剧，果青导演）。

央视1979年播出的19部电视剧都是单本剧。其中，自制6部：《有一个青年》《他们》（电视小品，与抚顺市话剧团联合录制）、《岳云新传》（儿童剧）和少儿部制作的"文学宝库"栏目中的《万卡》《七个铜板》《灰姑娘》。上海电视台5部：《玫瑰香奇案》《永不凋谢的红花》《选择》《祖国的儿子》《约会》。广东电视台3部：《神圣的使命》（与中国广播艺术团广播电视剧团联合录制）和儿童剧《小哥俩》《谁最能》。其余5部分别是湖南电视台《爸爸病危》、浙江电视台《保险高兴》、天津电视台《人民选官记》、河北电视台《海浪》、黑龙江电视台《从森林里来的孩子》。

1980年至1981年3月，央视播出131部电视剧，其中，共播出儿童电视剧23部；年度电视剧的录制单位从央视、中国广播艺术团广播电视剧团，扩大到全国26个省、市、自治区和大连、青岛、丹东3家市级电视台共31个单位，仅西藏、贵州的电视台除外。9月27日至10月26日

国庆期间举办的以电视剧为主的全国电视节目大联播中，播出47部电视剧，《人民日报》《光明日报》《工人日报》等给予高度评价："题材广泛，样式新颖，触及生活，针砭时弊。"[1]

1981年4月3—13日，第三次全国电视节目会议在北京召开，决定每年举办一次"全国优秀电视剧评选"，对1980年至1981年3月31日在央视播出的电视剧评选，28部获奖，一等奖是《凡人小事》《女友》《有一个青年》，儿童电视剧一等奖是上海电视台的《好好叔叔》和央视的《故乡》，其他23部获奖剧目为《洞房》《唢呐情话》《乱世擒魔》《乔厂长上任》《瓜儿甜蜜蜜》《宝贝》《家乡红叶》《结婚现场会》《鹊桥仙》《首席法官》《微笑》《何日彩云归》《神圣的使命》《最后一班车》《响铃公主》《深情》《这仅仅是开始》《铁蛋》《小淘气》《阿凡提和孩子们》《什么在闪光》《红军洞》《他们走向哪里》等。

1982年获得第二届"全国优秀电视剧评选"一等奖的是《新岸》。1981年、1982年两届优秀电视剧评选中，获奖作品全部是电视单本剧。

1983年，第三届"全国优秀电视剧评选"正式命名为"飞天奖"，《鲁迅》《上海屋檐下》《还愿》获特别奖，《蹉跎岁月》获连续剧一等奖，《周总理的一天》获单本剧一等奖，《小不点儿》获儿童剧一等奖，《司机王宝》获短剧小品一等奖。评委会还特别授予28个年产5部以上的电视剧制作单位"1982年电视剧丰收奖"。[2]

促进电视剧生产和提高质量的有效举措，除了大办电视剧、电视剧联播、引进海外剧，就是开展电视剧评奖活动，3大电视剧评奖活动诞生。开中国电视剧评奖先河的是天津广播事业局创办的《广播电视杂志》，1981年1月首次举办"优秀电视剧评选"，获奖作品均为短篇，《有一个青年》《乔厂长上任》《何日彩云归》等12部剧入选优秀榜单；其次是"飞

---

[1] 钟艺兵、黄望南主编：《中国电视艺术发展史》，浙江人民出版社1994年版，第23页。
[2] 钟艺兵、黄望南主编的《中国电视艺术发展史》中第35页，依次列出28家电视剧制片机构，年产15部以上的7家：中国广播艺术团广播电视剧团、北京电视制片厂和广东、上海、湖南、浙江、山东等电视台；年产10部以上的9家：云南、陕西、山西、河南、湖北、江苏、安徽、辽宁、宁夏等电视台；年产5部以上的12家：上海电影制片厂电视剧部和天津、大连、四川、河北、重庆、黑龙江、吉林、广西、丹东、青海、福建等电视台。

天奖"前身"全国优秀电视剧评选",被视作"政府奖";最后是浙江省广播事业局在1980年10月创办了全国第一份通俗电视刊物《大众电视》,发行量最高时达到96万册。《大众电视》在1982年3月进行了首届"繁荣电视剧奖"的评选活动,1983年正式设立"大众电视金鹰奖"。当年,《鲁迅》《上海屋檐下》获特别奖,《武松》《蹉跎岁月》《赤橙黄绿青蓝紫》获优秀连续剧奖,《周总理的一天》《家风》《继母》《喜鹊泪》《明姑娘》获优秀单本剧奖,《多棱镜1:司机王宝》《第五家邻居》《人与人》获优秀短剧、小品奖。该奖完全由观众投票选举,每年评选一次（1997年更名为"中国电视金鹰奖",简称"金鹰奖"）。

从1983年开始,以"飞天奖""金鹰奖"等为代表的全国优秀电视剧评奖活动中,观众选票成为重要依据。人们看电视剧的热情、行业制作电视剧的动力、评奖选优树立行业标杆的举措,与短篇电视剧的繁盛局面交相辉映,这确实是中国电视剧艺术发展史上一个可遇不可求的短剧独领风骚的时代。

事实证明,经过最初沸沸扬扬的影视播出分歧,为解决节目饥荒而"大办电视剧"的举措成效显著,立竿见影。此后,每年输送到央视播出的各地录制的电视剧不断增多。上海电影制片厂是第一个介入电视剧制作的电影机构,1980年3月,与上海电化教育馆合作拍摄了首部电视剧《新郎之死》。1982年成立电视剧部,单本剧《卖大饼的姑娘》（集体创作,宋崇、申怀其执笔,宋崇、于杰导演）,采用轻喜剧手法,颂扬了将理想落地、为民服务到里弄的脚踏实地的精神,批评了歧视服务行业的旧观念。该剧获得第二届"全国优秀电视剧评选"二等奖。

仅靠电视台制作电视剧,远远满足不了播出需求。1981年5月,时任中央戏剧学院院长、全国剧协副主席的戏剧家金山写信给时任中宣部部长胡耀邦,建议电视、电影和戏剧界加强合作,发动专业剧团生产电视剧,所谓"两条腿走路",得到中宣部的批准和拨款。1982年1月4日,金山发起成立了中国电视剧艺术委员会,5月划归新成立的广播电视部领导（后于1985年11月并入央视中国电视剧制作中心,1988年6月改名"中国电视艺术委员会",简称"艺委会",广播电影电视部部长艾知生兼任主任）,其成立对电

视剧创作起到了积极推动作用，央视6月5日开辟了全国第一个专门介绍新上映影片和戏剧的栏目《舞台与银幕》。

## 二、短篇电视剧绽放艺术芳华

随着电子技术的进步，电视观念在悄悄发生着质的转变。首先出现的是以电影方式制作的电视单本剧，长度一般是1—2集，不超过3集，相当于单部电影的长度。由于叙事形式短小精悍，故事情节沿着发生—发展—高潮—结局的完整脉络推进，可以像创作电影那样精益求精，在表现手法和影像语言上进行多维度的艺术探索与创新。因此，电影美学成为电视剧观念中继戏剧美学后第二个重要支撑点。

电视短剧（含小品）受到观众欢迎，《多棱镜》《电视塔下》《人与人》等电视短剧和展现新时代妇女美德的电视小品《第五家邻居》都是优秀作品。这是电视剧中篇幅最短的剧型，从几分钟到几十分钟不止，不超过常规电视剧每集45分钟的长度。因此，电视短剧人物较少、场景单一、情节紧凑、结构明快。其艺术特征是短小精悍，言简意赅，但又绝非简单的讲故事，而是在有限的容量中，从大千世界凡人生活的广泛题材中，提炼富于哲理性和诗意的内涵，给人以美的享受，让人回味思考。

学界普遍认为电视单本剧由于在艺术形态、故事结构、叙事风格上接近"电影"的特质，是"真正精粹的电视艺术品"，电视发展史佐证了这一论断，"凡是在艺术上有所创造、有所出新、有所开拓的作品，大多属于短篇电视剧"。[1]

农村生活题材的电视单本剧《三家亲》，表现了反对铺张浪费提倡勤俭节约办喜事的新观念。全新的实景录制方式带来真实自然的环境和灵活多变的场景，观众倍感亲切，称其为"小电影"。从此，"电视剧的创作由室内走向了室外；由在演播室搭景，走向实景拍摄；由三维空间走向多维

---

[1] 钟艺兵、黄望南主编：《中国电视艺术发展史》，浙江人民出版社1994年版，第147页。

空间；由时空限制，走向时空自由"[1]。由于环境自然、场景多变、镜头灵活、色彩逼真，电视剧跟上了电影追求"真实"的美学理念，进入"录像电视剧"时代。

《神圣的使命》《有一个青年》是最先引发观众对电视剧兴趣的作品，随后涌现出不少高质量的电视单本剧，小说改编电视剧开创了借助大众传媒推广优秀作品的新风气，1980年播出的电视剧大部分改编自小说或电影文学剧本。十一届三中全会激发了文艺界的创作热忱，艺术工作者们从迷茫困惑和重重疑虑中走出，以饱满充沛的热情拥抱"文艺的春天"。1979年11月30日至12月6日召开的中国文学艺术工作者第四次代表大会，揭开新时期中国文艺新的一页，反思文学、报告文学、改革文学中涌现出一批轰动社会的作品，直接成为电视剧的最佳取材对象，那些内容有鲜明的时代色彩、主题有积极的现实意义、人物形象塑造凸显乐观励志意味的改编电视剧，同样受到观众欢迎。

《神圣的使命》根据畅销小说《刑警队长》改编，潘霞导演，借刑事侦破的"壳"反映公安战士与"四人帮"分子斗争的主题，与同时代"拨乱反正"的呼声一脉相承。《人民日报》6月11日刊发评论《一朵新花——电视剧》，称赞该剧"彻底从舞台框框跳出来，导演艺术处理和构思比较好地运用了电影艺术的表现手段，也考虑到电视屏幕不同于银幕的特点"，被认为是国家权威报刊对新时期电视剧创作的最早发声。[2]

《有一个青年》(张洁、许欢子编剧，蔡晓晴执导)根据张洁小说《有这样一个青年》改编，1979年10月2日播出，讲述了"文革"中错失学习机会的一个青年人，在新时代加倍努力积极上进的故事。它"以积极的态度和乐观的精神表现了伤痕主题，这使它有力地区别于当前某些专以灰色调子写青年的作品"[3]，也符合生活中相当一批青年真实而常态的情状，避免了艺术虚构中"矫枉过正"的反思通病。

《乔厂长上任》(王岚、赖淑君执导)改编自蒋子龙的中篇小说，这是我

---

[1] 高鑫：《电视艺术美学》，文化艺术出版社2005年版，第184页。
[2] 刘习良主编：《中国电视史》，中国广播电视出版社2007年版，第169页。
[3] 谢冕、陈素琰：《在新的生活中思考——评张洁的创作》，《北京文艺》1980年第2期。

国新时期小说创作中最先拥抱改革并引发社会轰动效应的作品，顺理成章地成为我国电视剧中最早报道中国经济体制改革的作品。观众和评论界都给予了好评，"欢迎乔厂长到我们这里来"成为许多工厂工人的口头禅。

央视录制的《凡人小事》（1集，于永和、陈文静编剧，赖淑君导演）改编自杜保平的短篇小说《绣花床单》，质朴自然地呈现了普通人真实的日常生活，既批评了"当官不为民做主"的不正之风，又歌颂了人民教师的高尚师德和解决群众疾苦办实事的优秀党员干部形象，富有现实主义品格；河北电视台录制的《女友》（根据汪遵熹、严明邦、史淑君同名电影文学剧本改编，罗捷导演），是有励志意蕴的"伤痕电视剧"，通过两个有门第落差的青年男女不同的人生观、价值观、爱情观对比，给人启迪，这是较早的批评特权阶层和爱情门户观念的电视剧；丹东电视台和央视联合录制的新闻报道剧《新岸》（李宏林根据自己创作的报告文学《走向新岸》改编，王岚导演）讲述了失足女青年走向新生的曲折故事，有强烈的新闻性和纪实性，深刻挖掘了女主人公的内心世界，表现她的"自我救赎"和走向光明的艰难之路，其深刻意义在于主创者向社会发出了"救救失足者"的深情呼吁。

央视录制的《大地的深情》（凌儿、晨原编剧，蔡晓晴导演），改编自孟伟哉小说《一座雕像的诞生》，讲述志愿军未婚女军医在抗美援朝后，不畏世俗眼光，毅然抚养烈士遗孤的故事；新闻报道剧《永不凋谢的红花》（1集，黄允编剧，李莉导演）是献礼中国共产党建党58周年的作品，虽然艺术上比较粗糙，主要意图是报道宣传，艺术性是其次，但张志新烈士为真理献身的感人事迹见报一个月后就播出电视剧，极具时效性，彰显了电视媒介反映生活的迅捷之势；《周总理的一天》（1集，柴云清编剧，孙宪元、邱传海导演）视角清新，选取了一个普通平常的休息日，通过表现周总理一天的生活、工作等繁忙行程的细节，展现了一代伟人平易近人的人格魅力。

其他产生影响的电视单本剧不在少数，由央视和福建电视台联合录制、王扶林导演的《何日彩云归》是第一部台湾题材的电视剧；《岳云新传》填补了电视剧古典题材的空白；湖北电视台录制的《洁白的手帕》通过讲述宋庆龄抗战胜利后偶然中营救两个孤儿所体现出的伟人境界；《爸爸病危》批判了子女争夺遗产的不良社会现象；《继母》思考家庭成员间

非亲血缘关系如何相处;《家风》(李莉导演)弘扬新式门户观念;陕西电视台录制的《喜鹊泪》控诉"文革"期间农村买卖婚姻;《奖金》(周锴编剧,周寰、张建民导演)根据张英短篇小说《邻居》改编,以喜剧手法讽刺批判了轻视知识分子的陈旧教育观念;《还愿》表现两代藏族人的信仰分歧。

李宏林是这个时期富有代表性的编剧,在 1980—1982 年共创作了 16 部短篇电视剧,《乔厂长上任》《新岸》《家风》等脍炙人口,1984 年出版的《李宏林电视剧本集》是我国第一部电视文学剧本专辑。

## 三、电视连续剧方兴未艾

引进剧对观众构成了强烈的吸引力,而电视单本剧的容量已远远不够,渐渐出现了 3 集以上的电视连续剧,故事讲述的时空变得更加丰富、曲折、弹性,显示出多集连续叙事的优势,"通过多集电视剧的艺术形态,容纳更广阔的社会生活,叙说漫长的人生命运,满足观众长期收看的审美嗜好,跨越了模仿戏剧、模仿电影的阶段,终于发现了自我——电视美学的支撑点"。[1]

央视在 1981 年 2 月 5 日的春节,播出了第一部国产电视连续剧《敌营十八年》(9集,唐佩琳编剧,王扶林、都郁导演),这是中国最早的谍战剧,根据唐佩琳发表在贵州文学月刊《山花》上的电影文学剧本改编,突出了惊险性和娱乐性。在看了《大西洋底来的人》《加里森敢死队》后,这部国产连续剧让很多普通观众感到新颖,兴趣盎然。始料未及的是,批评的声音也不绝于耳,甚至被专业评论彻底否定,站在传统立场上,指责它制作粗糙、歪曲事实、生编乱造、曲意逢迎、情节不堪推敲,是一次"不成功的尝试"。认为"内容有较严重的错误……剧中大肆宣扬'美男计',歪曲了中共地下斗争的真实情况"[2]。对一部如此实验性质的艺术样态的探索努力视而不见地苛责,多少是件令人遗憾的事,即便真实历史

---

[1] 高鑫:《电视艺术美学》,文化艺术出版社 2005 年版,第 187 页。
[2] 赵玉明主编:《中国广播电视通史》(新一版),中国广播影视出版社 2014 年版,第 344 页。

确如曾经深入敌营的地下党员所感受的：如果像男主角江波那样搞地下工作，别说18年，要不了18天就会被敌人发现。这也足见封闭已久的中国观众和专家对艺术创作中真实与虚构、生活逻辑与叙事策略、"寓教于乐""文以载道"观念的根深蒂固，电视剧也不例外，绝非单纯的娱乐，是被作为等同于文学、电影等严肃的艺术来鉴赏受教的，并未意识到这是在大众媒介上传播的娱乐品，也许是有着5000多年文明熏陶的民族已经深入骨血的文化基因使然。然而，该剧在大年初一播出，带给观众不曾有的惊喜，有了"贺岁"的意味，片头曲中"胜利在向你招手，曙光在前头"的歌词成为1981年经典的流行文化语。此外，该剧不仅拉开了长篇电视剧的创作帷幕，还渗透了更多的商业性元素，在情节上注重悬念的惊险设置和戏剧性的冲突，无论是"美男计"还是每集留下的"且听下回分解"的悬念诱惑，在后来的影视作品中都不鲜见。一切毁誉都源于它是第一个"吃螃蟹"的探路者，必须承认，在面对引进剧和国产剧中出现的问题，确实出现了一种"严于律己，宽以待人"的双标评论现象。

另外，从当时观众对《敌营十八年》中少量所谓蜻蜓点水的"床戏""黄色"等敏感画面的反馈看，影视观众的区别一目了然，存在陌生人之间和亲人之间的不同忌讳。这说明电视剧作为在"家用媒体"上播送的娱乐内容，有着深受传统伦理道德观念约束的观看模式和叙事机制，必须充分考虑观众的"小群体审美经验"。有文化学者在对影视观众的区别性考察中，洞察了媒介叙事的天壤之别："电视观众与关系松散的影剧院观众不一样，其成员之间的关系或是夫妻儿女，或是兄弟姐妹。这种亲缘性使电视观众的交流偏重于积极的理性的认识，并避讳隐秘的性爱的讨论。由于观众是老少同堂，相互之间具有更为突出的责任感。因此，他们往往针对屏幕形象中的某种情境，发出目的在于影响这一群体或该群体中某成员的言论。这种抒情和议论常常隐含着规劝训诫的性质。它既是屏幕形象所触引的不由自主地内在爆发，更是对周围亲缘观众的具有针对性的言语行为。它是表面无意其实有意的偏于理性认识的抒发和评说。"[1]

---

[1] 刘隆民：《电视美学》，文化艺术出版社1990年版，第9页。

其实，在《敌营十八年》之前，上海电视台录制的 3 集电视剧《玫瑰香奇案》是最早探索连续剧形式的先驱，也是较早的刑侦题材电视剧，郭信玲执导，取材于一起真实的凶杀案，大胆借鉴了外国侦探剧的手法，七天完成拍摄。"福尔摩斯探案集"的畅销和《尼罗河上的惨案》的热播，启发了中国影视剧对刑侦题材的创作。

全国播出的第二部电视连续剧，是广东电视台根据黄谷柳尚未完成的长篇小说拍摄的 8 集电视剧《虾球传》（1982，张木桂编剧，耿明宸、高纮、潘浩导演），讲述 20 世纪 40 年代一个流浪儿成长为游击队员的故事。这是地方电视台制作的电视剧中首部获得全国影响力的作品，也是首部打入香港及东南亚地区的中国内地电视剧，"粤语电视剧"的观看风潮肇始于此。

1982 年，《蹉跎岁月》《赤橙黄绿青蓝紫》《鲁迅》《上海屋檐下》等 4 部电视连续剧产生了较大反响，分别在社会影响、文化启蒙、美学实践上显示了电视连续剧的艺术魅力。

4 集伤痕题材连续剧《蹉跎岁月》（1982，叶辛根据自己同名小说改编，蔡晓晴导演），是第一部产生了巨大影响的展现知青生活的电视剧，反映了知识青年在十年动乱中上山下乡的坎坷之路，以上海知青柯碧舟下放到贵州农村后，从自卑消沉到觉醒振作的发奋之路，表现的是"岁月蹉跎，人非蹉跎"的励志精神。电视剧播出后，带给知青们以心灵慰藉，而且对知青返城后就业困难的时代处境做出艺术的回应，为广大待业青年提供了新的人生坐标。"岁月蹉跎志犹存"蕴含的挥别过去面向未来的情怀，既是知青题材热的文化先声，又是让人奋发的时代主旋律的强劲和声，主题歌《青春的岁月像条河》唱出了青春与岁月的和解。

3 集连续剧《赤橙黄绿青蓝紫》（1982，晨原编剧，王扶林导演）改编自蒋子龙的同名小说，是他继《乔厂长上任记》后第二部描写改革的作品，反映了 20 世纪 80 年代青年人的精神面貌。主人公刘思佳是不为保守世俗所赏的叛逆青年，又是心怀理想在关键时刻勇于担当的出格英雄，这种混合的矛盾的性格，是历经浩劫后的一代青年人在改革和保守交锋时期苦闷彷徨的代表，象征了新旧观念的激烈交锋，他的每一次挑衅、发难、出格都是对不良现状的宣言，带有典型的时代症候。有意思的是，这样一个以

往荧屏上罕见的外冷内热、貌似混世实则务实的复杂人物，得到了观众的喜爱，获得"大众电视金鹰奖"的垂青，反倒是在专家评选主导的"飞天奖"中败北，这种有些保守僵化的立场，难道不正是该剧所批判的社会现象吗？其实，该剧只是一个"缩影"，很多电视剧投向市场后都可能遇到一个悖论：观众喜欢的往往得不到专家认可，专家激赏的常常被市场冷遇，创作者意欲传达的精英理念大多会事与愿违。大众文化及大众文化产品的认知始终是很多专业人士的短板，这是一个值得严肃对待并认真研究的文化现象。

史践凡导演的 30 集电视连续剧《鲁迅》，拍摄周期长达数年，为当时鲜见。4 集《鲁迅》（1982，童汀苗、史践凡编剧，史践凡导演）是我国第一部传记题材电视剧，以鲁迅的幼年时代为线索，再现周家的由盛而衰，成为一个动荡社会变迁的缩影。鲁迅的一生是伟大的革命的一生，然而，描写其一生有所讳忌。因此，该剧从鲁迅幼年着手，受到一致好评。史践凡此后完成了 2 集《鲁迅在南京》和 4 集《鲁迅在日本》（1986，史践凡编剧，史践凡、奚佩兰导演）便罢手，再拍 20 集《鲁迅与徐广平》已是 2001 年。当时这部"未完成的交响乐"因尊重历史令人信服的真实品质、叙事详略得当，以及在编、导、演、摄、美等方面综合性较高的艺术造诣，被电影艺术家尤里斯·伊文思视为"所看过的最好的中国电视剧之一"。该剧奠定了传记题材叙事的经典范式，不仅引发了浙江电视台后来继续拍摄传记片《华罗庚》，更在全国掀起了拍摄人物传记连续剧的热潮。据导演蔡骧统计，1985 年后总共摄制了约计 30 部，平庸的居多。《鲁迅》的成功，得益于浙江电视台台长林辰夫的艺术眼光和组织能力，搭建了一个强有力的电影人才组成的创作队伍，他还是"大众电视金鹰奖"的发起人，2003 年 11 月 13 日晚，在第 21 届金鹰奖 20 周年颁奖典礼上，林辰夫获得"中国电视金鹰特别贡献奖"。

3 集连续剧《上海屋檐下》（1982，集体改编，杨在葆、申怀其执笔，杨在葆导演），改编自夏衍的同名话剧，是第一部改编自"五四"以来著名话剧的电视剧，表现了抗战前夕上海小市民和知识分子的悲苦生活与命运。

8 集连续剧《武松》（1982，王汉平、赵长海编剧，王俊洲、郑柳导演），根

据施耐庵所著古典文学名著《水浒传》中的具体人物改编。该剧被赞誉为"有鲜明的民族风格、中国作风和中国气派",虽然在人物塑造上,有美化拔高武松之嫌,但一连串设计精彩的武打场面令观众看得目瞪口呆,非常过瘾。《武松》同这一年出现的电影《少林寺》、之前的《姿三四郎》和之后中国内地引进的第一部香港电视剧《霍元甲》(20集,1983,香港亚洲电视台)、令金庸小说热销中国内地的59集香港电视剧《射雕英雄传》(1985)一起在社会上掀起武术热,持续着影视剧"武侠文化热"的浪潮。山东电视台对有地域性特点的文学名著施以"人物志"的改编思路,后来陆续将《水浒传》小说中的人物鲁智深、李逵、林冲、宋江等拍摄成电视剧。

电视连续剧方兴未艾之时,电视单本剧的创作依然稳中有升。但随着电视技术的发展和节目的丰富,电视短剧的容量有限,市场收视远不如长篇电视剧有优势,渐趋落寞,电视小品也逐渐被纳入许多电视栏目或晚会中的一类艺术样式,这是时代的进步,也是艺术的遗憾。

## 第五节 积累经验:合拍电视纪录片

中国电视纪录片1980年进入全盛期,是有史以来年产量最高的一年,全年仅央视就播出193部彩色纪录片,短则10分钟,长则50分钟,20分钟以上的占56%,分别在《祖国各地》《人民子弟兵》等专栏和其他临时增设的时段中播出。

《祖国各地》是我国第一个固定播出的纪实栏目,1978年9月30日创办,以播放祖国山水风光、各地名胜、风土人情、文化艺术和社会主义建设新貌为主,每周1次,每次20分钟,逢元旦、春节、五一、国庆等重大节日安排增播。从1980年元旦到1981年2月的13个月里,共播出87部纪录片,题材涵盖7类:介绍城市、地方的24部,如《大连漫游》《古都邯郸》《太湖明珠——无锡》《逛冰城》《边陲行》;山水风光的19部,

如《香山秋色》《三峡的传说》《西湖》；反映某一领域或事业的18部，如《藏医》《卫生之乡》《开发中的柴达木》；文化或工艺类的10部，如《西泠印社》《文房四宝》；名胜古迹的9部，如《圆明园》《西陵散记》；民族题材的4部，如《瑶山行》《草原印象》；宣传先进人物的3部，如《青年采煤队》《千里碧波赞新风》。"从此时起，纪录片摄制水平被看作电视台自制节目水平高低的标志，也成为保证电视文化品位的重要文化因素。"[1]

中日合拍的大型电视系列片《丝绸之路》，在纪录片观念更新和艺术形式上的突破，意义深远。改革开放后，中国开始重视国际文化交流与合作。1979年8月8日—1980年9月1日，央视与日本广播协会（NHK）合作拍摄电视纪录片《丝绸之路》，这是中国电视界第一次与国外合作拍片，也是中国第一部电视专题系列片。

丝绸之路的神秘色彩和文化吸引力，使得早在20世纪30年代就有国际人士慕名希望来华拍摄丝绸之路，但始终未能成行。当日本广播协会（NHK）得益于邓小平访日获得来华合作拍摄丝绸之路的机会时欣喜若狂，中国电视人同样喜出望外，既可以获得充足的拍摄经费，使用先进的电视技术设备，又能够与国外同行交流切磋，积累摄制经验和技巧，是一次很好的学习机会。但是，这次合作算不上成功，良好的愿望被国人依然落后的纪录片观念牢牢束缚住了手脚，引发了继安东尼奥尼拍摄纪录片《中国》后，第一次合作拍片实践中的中外纪录片美学观念的正面冲突。结果，中日双方历时13个月，行程15万公里，摄制了45万尺胶片，最后各自剪辑制作。

纪录片观念的差异和艺术视野所限，导致了《丝绸之路》（中方主创：孔令铎、屠国璧、裴国章、戴维宇、金德显、曹兴成、任远、吕斌、吴明训、王纪言等）中日两个版本截然不同的国内外境遇。中国版17集《丝绸之路》1980年5月1日在国内播出，由于循规蹈矩地制作成一部反映西部社会主义建设成就的宣传片，各集长短不一，播出时间不固定，没有重视宣传推广等原因，反响甚微；日版的14集《丝绸之路》（含序篇）1980年5月7

---

[1] 刘习良主编：《中国电视史》，中国广播电视出版社2007年版，第182页。

日本土首播时盛况空前，创下了非娱乐节目收视率罕见的超21%的纪录。日版强调了栏目化播出方式，每集15分钟，黄金时间排播，每周定时播放，隔周安排重播；还利用丝绸之路的编余素材，按照自然、民族、文物等分门别类地制作了24集系列特辑连续播出。尤其是NHK史无前例地举办"丝绸之路"展览，让观众免费参观，营造了良好的收视氛围。日方摄制组和顾问井上靖因该片获得日本"菊池宽"奖，其中1集《古国楼兰行》（楼兰秘境的素材由中方单独拍摄）获得日本文部省举办的电影电视艺术节奖项，6卷《丝绸之路》画册专辑销售120多万册，欧美各国影视杂志等机构纷纷购买该片或相关资料，日方迅速回收了全部摄制经费。[1]

两版《丝绸之路》的实质症结除了对真实理念的分歧，还有美感心理的民族特点导致的不同审美趣味。比如，日本导演意欲拍摄雨中渭桥上的熙攘人流，营造"渭城朝雨浥轻尘"的意境，而中方担心脏乱差有碍观瞻，特意打扫干净清退人群再拍；拍摄收哈密瓜的场景时，日方取景真实自然的劳作中的农民，中方则请文工团演员扮演；日本人欣赏夕阳美，总是在纪录片中选择这种意犹未尽的落日美景收尾，而中方翻译则道出中国人喜欢"朝阳"。其实，这种文化差异不仅仅存在于同行和相同社会阶层人士的沟通中，拍摄期间，日方要求一位维吾尔族老人赤脚在沙漠上行走，让今天的人们想不到的是，老人居然愤怒地喊道："你们就是要强调贫穷！你们也是安东尼奥尼！"[2]这确实是一个交织着意识形态、文化积淀、民族心理的复杂语境。

日本制作人接受的是西方的"纪实"理念，强调现场真实自然的纪实性和同期声，以与国际接轨的纪录片理念看世界，所以，在国际上掀起"丝路热"。而中国延续了旧的"照相式"观念，在国内都无法令国人产生共鸣。转型期的纪录片创作虽然拓宽了表现领域，在思想性、人文性和表现形式上有所提升，但随着国内外电视剧的热播，渐渐被冷落。原因是，纪录片创作的整体观念保守落后，缺乏艺术感染力，对观众缺乏吸引力。

---

[1] 刘习良主编：《中国电视史》，中国广播电视出版社2007年版，第183、184页。
[2] 郭镇之：《中外广播电视史》（第二版），复旦大学出版社2008年版，第279、280页。

正像陈汉元指出的：直接反映"四化"建设及其人物的创作少，观众很难共鸣；主题"大而全"、内容庞杂散乱、深度不够；忽视真实性，人为制造情节和细节；画面不精，解说空洞，大多数没有同期。

应该承认，这次合作最积极的意义是开阔了中国电视人的国际视野，推动了纪录片观念的转变。而且，日方对电视语言的娴熟运用给中国电视人留下深刻印象，"跟随拍摄行进中的人物和运动中的事件；使用大景别的运动镜头保持情节的连贯性；重视同期录音，大量采用采访对话和记录现场状态；讲究特技摄影和后期编辑中特技技巧的运用，讲究场面的选择与画面构图；力求记录的真实感、亲切感和观众的参与感；尽力掘弃单一思维，追求大型系列片史诗般的深度与广度"。[1]这些都启发了《话说长江》《话说运河》等划时代纪录片的创作。从这个意义上讲，中日合拍《丝绸之路》是"历史上一件伟大的工作"[2]。

中国电视纪录片在新旧观念的摩擦碰撞和艺术手法的借鉴学习中不断成长，政治色彩在淡化，人文气息在抬头，人情味和烟火气开始升腾，它山之石可以攻玉，铸就了日后的辉煌。

## 结语

以 1978 年十一届三中全会为标志，中国电视艺术进入一个变革与探索的"新时期"，它以对电视本体意识的觉醒为特征。首先是改变了电视降格为单纯政治宣传"传声筒"的工具地位和单一模式，开发各类文艺节目样式，异彩纷呈；其次是各种文艺思潮和海外剧的引入，打开了国人视野，启蒙了中国电视剧在形态、内容和形式上的借鉴探索；最后是找到了电视可持续发展须自己走路、自办节目的根本路径，扭转依附于剧场转播和电影播映的早期生存方式，逐步走出电视节目播出荒的困境。

从媒介塑造文化现实的角度看，1976—1982 年中国电视事业的过渡、

---

[1] 刘习良主编：《中国电视史》，中国广播电视出版社 2007 年版，第 184 页。
[2] 姬鹏飞副委员长在 1979 年 8 月 25 日举行的《丝绸之路》开机典礼上会见日方代表时的评价。

转折并非简单意义上的恢复生产或复苏,"而是同时在社会结构和主流话语层面实现了根本性的转承。从此以后,电视就不仅仅是诸多媒介之一,而是媒介的代表、最重要的一种媒介。同样,电视文化也不再是对社会现实的简单反映,而开始以更为积极主动的姿态参与整个中国当代文化的塑造"[1]。

电视普及率的数字变化,在中国电视事业的发展中起到了"支点"作用。早年间的电视是作为高级奢侈消费品和并非有钱即可拥有的一种显赫存在,这个时期非常短暂,从商业部和中央广播事业局在1976年对全国电视机总量的统计数字,可以洞察电视作为大众媒介所不可遏制的全民普及的必然趋势:截至1975年年底是46.3万台,按当时8亿人口折算,每1600人有一台电视机。其中,城市占68%,人口绝对多数的农村占32%。到1979年达到485万台,并且还在以每年几百万甚至上千万台的增幅递进[2]。1980年达到902万台,5年翻了近20倍,平均每千人拥有11台。在江浙和广东等沿海经济发达地区,这一数字更高。电视机正以一种令人惊奇的速度普及千家万户,成为中国家庭中的日常消费媒介,电视文化从少数人的享受和现代都市的标签,演变为全民共享的大众文化。以"娱乐性"为主体的大众文化潮流正汹涌而来,文化消费诉求日益凸显。

---

[1] 常江:《中国电视史:1958—2008》,北京大学出版社2018年版,第197页。
[2] 郭镇之:《中国电视史》,文化艺术出版社1997年版,第15、20页。

# 第四章　独立艺术样式的范式建构
# （1982—1990）

随着改革开放的深入，越来越多中国人将电视机作为家庭必备的"三大件"之一。电视机的社会拥有量大幅飙升，1983年是3611万台，到1987年年底已近1.2亿台，全国47.8%的家庭拥有了电视机，电视观众数量达到6亿多，约占全国总人口的56%。而在1978年，拥有电视机的家庭只有2%，电视观众仅8000万。[1] 1987年年底，中国电视机年产量近2000万台，黑白电视机产量位居世界第一，彩色电视机产量位居世界第三。1989年年底，全国电视机的社会拥有量达到1.4亿多台，观众有7亿人；1990年，这两个指标分别为1.6亿多台和8亿人。这种拥有量远远超过了与中国经济实际发展水平所相匹配的人均购买力，说明电视在中国家庭中的重要分量。

1984年是一个不能忘却的年份，不仅仅是电视的艺术地位非比往日，还有电视机的普及和彩电的出现、中英两国政府签署1997年7月1日香港回归的联合声明。港台影视剧继续席卷内地，民族认同感高涨、流行文化鼎盛。香港武侠片风靡内地，余音袅袅，对民间英雄的憧憬浮现；台湾电视剧人伦叙事的传统文化韵味，尤其是苦情、悲情的叙事风格，带来与港剧不一样的感受。同时，拉美肥皂剧的长篇、室内等特点，推动了中国电视剧生产模式的改变，也孕育了中国室内剧和长篇剧集《渴望》的出现。

事实上，电视机的居家陈设位置也是摆在醒目的客厅中心，接收国家信息并享受私人娱乐，电视将"家"与"国"就这样牢牢地做了休闲与文化、物理与精神双重空间的勾连。电视机20世纪80年代末在中国燎原式地蔓延，"看电视"成为一种日常化的普遍生活方式，这是中国电视节目

---

[1] 郭镇之：《中国电视史》，文化艺术出版社1997年版，第57页。

在八九十年代百舸争流、千帆竞技、百花齐放的强大社会动力。同时，也与中国改革开放激发经济活力、政治环境稳定宽松、多种文化思潮共存、艺术交流活跃、人民文化消费意识渐长、电视业自己走路丰富播出节目源、"四级办电视"国策等，有着千丝万缕的密切关系。

中国电视业自1982年后迎来了艺术发展的"黄金时代"，开启了电视晋升为"第一媒介"后在社会、政治、经济、文化中的重要在场角色和记录历史的重要功能。英国学者约翰·埃利斯将电视看作"国家和民族的私生活"，文艺评论家陈丹青认为"电视剧是生活的副本"，这些精辟扼要的论断，伴随中国电视前进的足迹——被时间验证。电视成为国家政治领域和百姓社会生活的中心，塑造着新的文化形态，不断抹平传统各个阶层、年龄层、地域城乡、男女老少等的界限，这是社会的进步，也在利弊互现中增加了许多甜蜜的烦恼。

## 第一节　文化新格局：中国电视业新气象

电视作为"新兴媒体"所蕴藏的革命力量，长期以来囿于各种复杂因素的叠加，一直是处于从属性质地位上的应用发展。1982年，正式在国家行政体系和行业管理中获得迟到的"身份正名"，并从宪法上确立了新闻广播电视事业在国家发展中为人民服务、为社会主义服务的性质。

第一，机构调整。1982年5月4日全国人大常委会通过《关于国务院部委机构改革实施方案的决议》，中央广播事业局撤销，成立中华人民共和国广播电视部，赋予"电视"在国家信息生产与传播体系中名正言顺的地位，按照媒介发展的先后顺序准确界定广播与电视各自独立的属性和作用，电视媒体的重要性得到提升。各省市自治区的垂直管理部门相应地更名为"广播电视厅"或"广播电视局"，已连续召开10次的"全国广播工作会议"更名为"全国广播电视工作会议"。这是"广播电视"及其简称

"广电"成为一个行业统称的肇始。

第二，强化国家话语。在 1982 年 9 月 1—11 日召开的中共第十二次全国代表大会上的开幕词中，邓小平第一次明确了"建设有中国特色的社会主义"的思想，号召全党全面开创社会主义现代化建设的新局面。同时，央视被正式确立为重大新闻独立的首发机构，自 9 月 1 日起，原在中央人民广播电台《各地人民广播电台联播》中 20:00 首发的重大新闻，改由央视《新闻联播》中首播，时间提前到 19:00。重大新闻发布方式的变化，代表了电视不仅仅是记录时代和社会变迁的工具，更是深深嵌入中国改革开放的伟大历史进程中，承担起团结全国力量，凝聚民心共识，结成道德和意志的共同体，参与见证建设奇迹的桥梁纽带作用。

第三，构建多级立体的电视传播网。1983 年 3 月 31 日至 4 月 10 日，第十一次全国广播电视工作会议在京举行，发布中央 37 号文件，决定在全国施行新的广电事业建设方针"四级办广播、四级办电视、四级混合覆盖"。这意味着自 1949 年以来仅限于中央、各省办广播电台、电视台的权利，根据需要和条件可以扩大到省会城市与省辖市、县一级，确保地方电视台向《新闻联播》及时提供重要新闻，中央政令精神畅达全国最基层。广电事业"分级管理、双重领导、条块结合、以块为主"的领导体制再次被肯定。具有首创精神的上海电视台在全国成为一面旗帜，所谓"上海是先锋，北京是主帅"。城市电视台从 1983 年的 46 家，迅速发展到 1987 年的 366 家、1991 年的 543 家（含部分县级市电视台），电视人口混合覆盖率达 80.7%。一个多级立体的电视传播网络逐渐成形，城市电视台依托各自的地缘优势获得长足发展，而全国电视台又形成了"一个十分紧密的协作体"[1]。

第四，确立艺术地位。1984 年 5 月，第一届全国电视文艺座谈会在北京召开，第一次从认识上提供理论支持——明确电视文艺是"艺术的独特门类"，电视艺术发展应符合文艺发展规律；1987 年 3 月 20—26 日，第一届中国电视剧美学研讨会在太原举行，电视剧的美学特点、美学范畴等

---

[1] 刘习良主编：《中国电视史》，中国广播电视出版社 2007 年版，第 295 页。

进入研究视野；由于革命历史题材创作具有特殊性，是"献礼"性质的创作，涉及改变了历史进程的中国共产党的重要人物、事件的准确定位和历史评价，有其特殊的审查要求。1987年8月，经中共中央书记处批准，革命历史题材影视创作领导小组在京成立（后改名"重大革命历史题材影视创作领导小组"）[1]，由中宣部和广播电影电视部共同领导，对革命历史题材影视作品在剧本通过、制作、审查上进行宏观规划和统一协调，提倡历史真实和艺术真实相结合的创作原则"大事不虚，小事不拘"。

上述举措，为电视全面整合中国人的日常生活，塑造新的文化格局搭好了四梁八柱。

## 一、电视节目格局焕然一新

1982年10月下旬，央视召开"节目栏目化"专题研讨会，并筹办新的春节晚会。中国电视文艺节目从1979年"庆祝建国30周年全国电视节目连播"肇始的以恢复/探索为主要特点的"转型期"宣告结束。此时的中国电视人已经有了初步的观众意识，开始尝试以固定栏目培养稳定的收视群，各类文艺专栏、综艺节目、竞赛节目相继诞生，成为中国电视向着有明确服务意识、规范化定期播出、版块化节目设置等目标迈进，完善电视文艺节目形态的最早努力。

1983年，央视举办了第一届"春节联欢晚会"（简称"春晚"）[2]，由黄一鹤、邓在军导演，在名称、内容、形式上奠定了"春晚"此后风格化的节目形态，具有划时代意义。这是电视文艺晚会中的"航母"，从节目规模、演出时间、参演人员、收视覆盖、连续性到国内外影响都独占鳌头，它伴随着电视走进千家万户，逐渐成为中国人心目中独一无二的"新年俗"。从最初"笑的晚会"开始，就显示了它是一档在欢歌笑语中辞旧迎新的"仪式性"文化节目，兼具庄重、大气和神圣感。每年的晚会主题有

---

[1] 1996年，中宣部、广电部对重大革命历史题材影视创作领导小组进行调整，由党史、军史、文献、影视等方面的专家组成，成员由10人增加到22人。
[2] 1979年和1982年央视都曾录播过"迎新春文艺晚会"，但录播的方式没有直播影响大。

微小差异，唯有"团结""欢乐"贯穿始终，成为代表中国人精神风貌的文化盛宴。尽管到后来众口难调，备受多方指责，但可以确定的是，"春晚"在一年一度的除夕夜不可或缺。而且，央视于1987年1月28日首次在彩电中心最大的演播室向全国现场直播春晚，并与国际广播电台合作同步进行英语直播。其发展逐渐溢出"民族性"域界，日益演变为在全球传播的盛大节日，是现代大众文化传播中具有持续性、典型性的"媒介事件"。"春晚"独树一帜的文化意义和传播价值在于，隐秘地承载着反映中国社会变迁和珍视集体主义传统的时代记录功能，通过在时间、空间上的"征服"进行"历史的现场直播"，实现了询唤全球华人共有的文化身份和民族血脉纽带的重要功能。同时，见证了电视成为中国"第一媒体"的足迹。

20世纪80年代从事纪录片、电视剧和电视文艺工作的第二代编导，有着较高的文化素质和艺术修养，很多人术有专攻，眼界开阔，富有开拓进取精神，追求有文化内涵、哲理性、诗意见长的精品创作。他们凭着对屏幕艺术规律的孜孜探索、服务观众理念的感性认知、弘扬民族文化的自觉意识、加强地方文化传播的良好愿望，努力开发文艺节目栏目化多姿多彩的空间，对旺盛成长期的各艺术样态，灌注了强烈的现代意识和创新意识，开创了一个充满活力的时代，深深地影响了中国文化形态的构建和社会发展。

1982年9月17日，全国第一家电视剧专业制作单位"北京电视制片厂"成立，1985年5月16日改名"北京电视艺术中心"。1983年10月18日，央视成立了"中国电视剧制作中心"（CTPC）。两家专业机构以出品"京味"电视剧和大型历史剧、文学名著改编剧享负盛名，标志着中国电视剧创作进入一个新阶段，是艺术造诣和文化品格双向建构的起点。在2000年前，前者出品了《四世同堂》《凯旋在子夜》《便衣警察》《渴望》《编辑部的故事》《皇城根儿》《爱你没商量》《北京人在纽约》《过把瘾》《一年又一年》《贫嘴张大民的幸福生活》，后者推出中国古典四大文学名著改编电视剧和《蹉跎岁月》《寻找回来的世界》《努尔哈赤》《唐明皇》《宋庆龄和她的姊妹们》《苍天在上》《大雪无痕》等。

此时，很多电影制片厂一改对电视嗤之以鼻的不屑态度，纷纷效仿上海电影制片厂成立电视剧部。一些文艺团体和非电视业务机构也竞相加入到拍剧行列中，不乏浑水摸鱼的"草台班子"，非正规、不专业导致电视剧的粗制滥造，广告植入混乱。据统计，1985—1989年，电视连续剧产量翻了十倍多：1985年12部121集、1986年63部559集、1987年79部639集、1988年110部689集、1989年276部1232集，连续剧的"连续性"对观众构成强大吸引力，在篇幅、情节、人物塑造上最能彰显电视剧优势的本体特征，也被行业创作者普遍认同，连续剧逐渐成为市场主流；短篇电视剧发展未见明显涨幅，最终演变为"电视电影"的类型：1985年315部510集、1986年372部585集、1987年325部580集、1988年309部734集、1989年431部672集。[1]

之后，央视于1988年10月规范了本台播出电视剧的标准，连续剧至少3集起；单本剧1—2集，每集50分钟；短剧30分钟；小品15分钟。"飞天奖"遂从1990年第10届开始，分别针对中篇（3—8集）、长篇（9集以上）电视剧设奖，直到2011年第28届；"大众电视金鹰奖"在1993年第11届将电视连续剧划分为中篇、长篇评奖，直到2006年第23届。也就是说，短篇电视剧创作的艺术鼎盛时代是在1982—1988年间，佳作频出，无人敢质疑电视剧的艺术性和美学价值，1989年后，不仅产量逐年下降，出类拔萃的作品也几乎不见。而1985年是电视连续剧进入大发展的分水岭，逐渐蚕食着短篇电视剧的市场空间。1989年年末艺委会召集相关电视剧制作单位开会交流生产、经营、管理经验，最早提出了电视剧基地化、企业化的设想，释放了电视剧商业化、市场化、长篇电视剧崛起的信号。

## 二、电视剧题材规划与制度规范

20世纪80年代初，大批电影导演涉足电视剧领域，将电影美学观念

---

[1] 钟艺兵、黄望南主编：《中国电视艺术发展史》，浙江人民出版社1994年版，第188页。

注入电视剧创作中，开辟了中国电视剧艺术质量的黄金时代。从单本剧到连续剧的质量和数量在稳步上升，从贴近现实的家庭题材到鸿篇巨制的名著改编、从凡人小事的人文关怀到时代改革的火热氛围、从现实主义风格到通俗娱乐化创作，都出现了代表中国电视剧艺术成就和美学高度的优秀作品。如《新闻启示录》《今夜有暴风雪》《走向远方》《四世同堂》《红楼梦》《努尔哈赤》《凯旋在子夜》《秋白之死》《雪城》《便衣警察》《末代皇帝》《篱笆、女人和狗》等。

与英美不同的是，中国非常重视电视剧题材（而非"类型"）的规范化管理，1983年年底，广电部委托艺委会、央视CTPC联合召开全国电视剧1984年选题规划会，研讨年度电视剧质量问题，规划来年创作题材，并形成此后每年一次的题材规划管理制度。

1986年1月，电影从文化部划归广播电视部，更名为"广播电影电视部"。与电视的复苏和快速发展相比，进入20世纪80年代，电影观众的数量在逐年下降，到1989年观众人次降到168.5亿人次。如果说重艺术探索轻视类型创作、忽视观众欣赏心理是造成电影观众流失的一个重要方面，那么，通俗电视剧的引进和本土制作对观众构成了格外的吸引力，使1983—1989年的电视剧在快速发展中日趋成熟，数量上从1983年的502集上升到1989年的2000集，题材类型不断拓展。

20世纪80年代中后期，随着电视剧数量上的自给自足，质量却每况愈下，优秀作品比例低，平庸之作居多。对此，广电部部长艾知生在多个场合做出批评，在央视1986年1月6—12日昆明召开的全国电视剧题材规划会上，他提出了贯彻至今的电视剧创作必须正确处理好的6个关系："数量与质量的关系；社会效益与经济效益的关系；思想内容与艺术形式的关系；题材多样化与突出重点的关系；学习马克思主义与电视剧创作的关系；电视剧工作者与群众的关系。"[1] 1986年5月，广电部宣布建立发放电视剧制作许可证管理制度，以提高电视剧创作质量。1989年10月31日正式发布《关于实行电视剧制作许可证制度的规定》：自1990

---

[1] 钟艺兵、黄望南主编：《中国电视艺术发展史》，浙江人民出版社1994年版，第66页。

年1月1日起，凡在各级电视台播出的电视剧，制作单位必须持有重新换发的许可证，禁止私人制作电视剧；制作单位应具备独立摄制电视剧，拥有编、导、摄、录等专业人员的创作队伍，主创人员要有专业对口的大专以上文化程度，或摄制过3部以上的电视剧且在省级以上电视台播出过的专职人员；有拍摄电视剧的专项资金。[1] 专业门槛和资质的设置，对中国电视剧在形态、形式、内容、风格上的艺术探索产生了积极意义，为日后电视连续剧艺术样式的繁荣发展奠定了良好基础。因此，广告和电视剧在90年代的电视产业化改革中成为排头兵，率先实现了制播分离，在引进影视剧的学习和借鉴中诞生出今天所见的各种电视剧类型。

总的来说，中国电视剧在90年代前已经突破了教化功能的简单认知，完成了艺术本体的演进和美学观念的飞跃，以及从"宣传品"到"作品"的审美价值转向，不断巩固着自身作为一门独立艺术样式的地位，以及在文化内涵和美学品格上的价值。

### 三、关于引进剧的集体记忆

引进剧丰富了一个特定时代中国人单调、贫乏的业余娱乐生活，这些作品的艺术质量良莠不齐，但足够丰富，中国社会各阶层观众都受到程度不同的影响。

1984年，央视与美国CBS签订协议，每年引进其64个小时的节目；12月，与澳大利亚新闻集团签订协议，允许20世纪福克斯公司的影片在央视播出；先后引进播出了《米老鼠和唐老鸭》（1984）、《蓝精灵》（1986）、《变形金刚》（1988）等美国系列动画短片，《花仙子》（1985）、《尼尔斯骑鹅旅行记》（1983）等日本系列动画片；辽宁儿童艺术剧院译制了296集日本动画片《聪明的一休》中的104集，分别在1983年、1989年播出。在中国尚无能力制作系列动画片的时代，这些动画片成为一代人难忘而美好的童年欢乐记忆。

---

[1] 钟艺兵、黄望南主编：《中国电视艺术发展史》，浙江人民出版社1994年版，第97页。

其他热播的代表性引进剧还有：29集日本电视剧《血疑》（1984）、43集美国电视剧《神探亨特》（原版153集，1988）、均是第一部在内地播出的两类港剧——25集黑帮剧《上海滩》（1985）和30集警匪剧《流氓大亨》（1988）。

自《霍元甲》塑造了民间英雄后，《上海滩》的"英雄神话"再创新辉，掀起民国剧、年代剧制播的热潮，华语电影、电视剧诞生了第一个真正意义上的"偶像"。剧中人物的时尚范儿不仅成为当年街头模仿的潮流，直到今天的年代剧、抗日剧、谍战剧中的"小喽啰们"，都能让人看到"上海滩式帮派人物的服饰扮相"的模式化因袭。同时，内地和香港两种"上海叙事"代表了由来已久的两种艺术传统——民生的、世俗的和类型的、商业的，类型叙事暗合了大众文化心理。有人将《上海滩》在华语电视剧史上的位置比喻为《教父》之于美国电影，但即便如此，该剧引发的"香港滩"的争议和批评，是对传统艺术经验"真与假""像不像"的挑战，所谓艺术真实和历史真实的观念分野与文艺批评，迄今不变。

拉美肥皂剧在20世纪80年代风行全球，100集巴西电视剧《女奴》（1984）是我国第一部拉美引进剧，之后是2部墨西哥电视剧《诽谤》（60集，1986）和《卡卡》（110集，1987），都有很高的收视率。它们受到观众欢迎的原因是轻松好看，悬念抓人，情节跌宕起伏。精英阶层则认为质量不高，难谈美学价值。引进剧若没有暴力、血腥和其他导致社会负面因素的问题，多半采取或冷眼旁观或边看边吐槽的立场，毕竟还有高品质的名著改编引进剧。因此，不同类型的引进剧，满足了精英、知识分子和观众各取所需的审美趣味。

在电视剧具有非凡吸引力的80年代，引进剧的新奇感和异国风情，对国人单调贫乏的社会生活的调剂补充是毋庸置疑的。温和的评论人客观地看到国人是需要这些剧的，"许多对《卡卡》持批评态度或是不屑一顾的人，也不得不承认，他们是一边骂、一边看"[1]。剧作家吴祖光为《广

---

[1] 解玺璋:《〈卡卡〉现象》,《当代电视》1988年第3期。

播电视杂志》撰文《在电视剧前面》，描述了其夫人新凤霞当时所喜爱的海外剧类型："凤霞能够眼睛不眨、兴高采烈、从头看到底的电视片，仍是那几部外国电视连续剧《娜拉》《大卫·科波菲尔》《居里夫人》《安娜·卡列尼娜》……我想，这倒不是崇洋媚外，而是应当承认名著之所以是名著，他们的深度和水平是值得学习的。"[1]

改革开放初期，还有作为内参片的外国电影和港台片电视播出，如《偷自行车的人》《红菱艳》《出水芙蓉》《战争风云》《画皮》《三笑》等；港台地区和欧美中文字幕的电影录像带也不断输入内地，如《醉拳》《东京大劫案》《烈火战车》《西线无战事》《伦敦上空的鹰》《茶花女》等；少量电视录像带甚至先于电视台播放，在民间流传甚广，如《射雕英雄传》《上海滩》等。这些影视片对渴求娱乐产品多样化的观众而言，确实留下了难以磨灭的时代记忆。不止于此，正如研究者指出的："今天观众常见的室内剧、情景喜剧、肥皂剧还不都是从外国学来的？各电视台经常播出的综艺节目、谈话节目、游戏节目等，不也是引进的节目形态吗？译制片恰恰起到了引进国外节目形态的桥梁作用。"[2]

## 四、中外电视节目合作与交流

随着改革开放的深入，中国电视对外交流与合作愈加频繁，包括栏目拍片、合拍电视片或电视剧、联合录制晚会、互派摄影队、节目交流与交易、参与或组织国际电视活动、专业人员培训等。这种合作为中国电视人提供了提高电视业务水平、学习新技术新设备、节约拍摄资金的机会，尤其是电视纪录片方面，使中国电视人在很短的时间里，就制作出与世界水平接轨的精品。而外国来华拍摄的电视节目，也基本是以客观立场介绍中国的真实面貌，促进了世界观众对中国的了解。总之，在20世纪80年代，中国电视业按照"内外并举"的对外宣传方针，从"开眼看世界"

---

[1] 转引自刘习良主编：《中国电视史》，中国广播电视出版社2007年版，第166页。
[2] 刘习良主编：《电视译制片的重要性》，《中国广播电视学刊》2001年第1期。

和"让世界了解中国"两个方面，开展了形式多样的艺术、技术、经验的交流。

1980年4月8日，中共中央正式成立对外宣传小组，以向世界展示中国改革开放良好的国家形象，在全球经济贸易和文化交流中获得更多的发展空间。1985年3月7日开播的《华夏掠影》是中国第一个对外专题栏目，因缺乏专门的对外传播频道，并未真正对外播出，只是地方台向央视提供的"出国片"，国内播出；央视在1989年末岁初编播了4集由台湾天际文化事业有限公司制作的专题文艺节目《潮——来自台湾的歌声》，介绍一批台湾新歌，台湾主持人首次现身大陆荧屏；1990年10月重阳节之际，播出与台湾电视制作机构首次联合制作的综艺节目《远山含笑》，台湾版本地播出时第一次基本完整地保留了大陆的表演节目，并自行提供给美国的华人台播出。

央视与外国合作最多。1987年，配合联邦德国总理科尔访华，与联邦德国电视一台（WDR）合作录制了大型电视晚会《北京—波恩之夜》；协助美国NBC完成电视新闻实况报道特辑《变化中的中国》，共有90多个专题，美方在天安门广场、故宫、长城设立3个卫星转播点，于1987年9月25日—10月1日在NBC《今日节目》《晚间新闻》中实况播出，为期一周，每天3.5小时；1988年10月1日，央视与苏联电视广播委员会联合制作介绍中国改革开放的专题节目，时长1小时；1988年元旦，法国电视一台组织发起并利用异地远距离电视传送技术直播节目《世界青年大聚会》，中、美、法、日、苏、印度、巴西、科特迪瓦、突尼斯等9国的青年，在各自国家电视台就共同关心的国际问题、社会问题展开对话；出生于中国桂林的美籍华人靳羽西，主持美国公共广播协会（PBS）制作的电视栏目《看东方》，其中有三分之一的篇幅介绍中国，在全美48个州的518个电视台播放，成为1985年美国最受欢迎的20个节目之一，促进了美国人对中国的了解和认知，因此被中国媒体誉为"现代的马可·波罗"[1]。她为央视制作的52集《看世界》节目（实播

---

[1] 于友：《靳羽西成就的启示》，《国际新闻界》1988年第2期。

48集），每集15分钟，于1986年2月23日在《世界各地》栏目中播出，向中国介绍世界其他国家的风光、人文、历史，在东西方文化交流中有突出贡献。

地方电视台的对外合作量力而行，广东电视台和上海电视台较为突出。上海电视台1984年4月与日本大阪读卖电视台结成友好关系，次年，同联邦德国汉堡电视台建立合作关系。其他像江苏电视台，与联邦德国南德意志电视台在1987年建立节目交换关系，曾合办电视晚会《闪闪发光的中国》。

电视剧合拍方面较少，不如中外联合制作的大型系列纪录片《话说长江》《黄河》《龙的心》影响那样大。1982年，央视和美国儿童电视公司（CTW）合拍的儿童电视剧《大鸟在中国》（1集，Jon Stone、Joseph A.Bailey编剧，Jon Stone导演）是为美国PBS儿童教育电视节目《芝麻街》拍摄的一辑，采用布偶与真人同台演出的形式，在北京、苏州、桂林取景，拍摄了21天，获得1983年度美国"艾美奖"最佳儿童电视节目、加拿大比乃夫国际电视节最佳儿童片奖。同年，上海广播电视局协助日本广播协会制作《真理子》，获得当年日本艺术节日本文化厅奖项。

国际电视节目评奖，是展示中外节目交流的重要平台。1986年12月10—16日，上海发起举办了第一届上海国际友好城市电视节，16个国家的24家电视台参加，搭建了中国第一个国际性电视业务综合交流平台。从1988年开始，增设评奖单元"白玉兰奖"，两年一届，成为节目评奖、节目市场、设备展览集于一体的国际电视节。国际电视节目评奖推动了上海纪录片创作的繁荣和纪录片栏目的开设，在全国产生了示范效应；1990年2月，四川成都举办"1990年四川国际友好电视周"，14个国家和地区的170多个电视机构参加。1991年7月24—29日，正式举办首届"金熊猫奖"国际电视节目的评选、交易、电视设备展览和学术研讨等，这是中国第二个国际性的电视节。"白玉兰"和"金熊猫"两个国际电视节隔年交替举办，前者逢双年、后者逢单年，搭建了年年与国际电视界交流学习的平台，是中国广播电视对外交流的重要窗口。

## 第二节　主流节目形态：电视综艺晚会和栏目化探索

　　探索有中国特色的电视节目栏目化形态，是电视学会自己走路后走向成熟的开始。1982—1990年间，精心设计和编排的中国电视栏目全面崛起，仅央视就达到50多个，一改"微缩影剧院"的消极被动局面和落后观念，体现出清晰的电视主体立场。新闻节目、社教节目、娱乐节目是此时的三大主流节目，电视连续剧、电视综艺晚会、电视专栏节目则是拥有稳定收视的三类娱乐节目。

　　这个时期的电视栏目已基本是自办节目，普遍在内容和形式上追求多样化，专题系列的文艺节目增多。系列化节目连续播出以培养观众，是电视从广播汲取和继承的长处。节目制作中，精细的流程编排，活泼有趣的主持串联、固定栏目、固定时间、固定主持人的周期性播出，这些稳定因素对打造一档栏目的社会知名度、留住观众起到了四两拨千斤的作用。每一个品牌栏目背后，都有一批忠实的观众，得以保持较高的收视率。每一种媒介出现都会带来新的信息，搅动内容革新，催生新的价值评估体系。而"用户媒介时间是其中述说一切逻辑演进的关键"[1]，新用户的产生意味着内容在供求关系和艺术样态上的洗牌。

### 一、电视综艺晚会：旗舰型文艺节目

　　电视综艺晚会中的"综艺"二字，顾名思义，是指容纳了多种文艺形式的演出形态。它不同于单一的电视节目形态，具有综合性特征，能够照顾到各年龄层、各阶层、各圈层观众的审美喜好，是最常见、最受欢迎的节目形态，也最能体现电视作为家用媒体的本体属性。特别是在以家庭成员为收视基数的举国欢庆活动中，电视是核心传播载体，拥有一骑绝尘的

---

[1]《每月视点｜郑维东：用户媒介时间演进图谱》，公众号"收视中国"第1582期，2021年8月30日，https://mp.weixin.qq.com/s/。

"全民向"受众覆盖优势。从社会学意义上看，电视以强大的庆典功能、家庭式的伴随功能、共享化的大屏场景和内容集成的传播力，独享其他媒介无可比拟的凝聚功能。同时，在讴歌时代精神，彰显家国情怀，体现文化身份，强化民族共同体意识上，非综艺晚会莫属，也最能发挥电视媒介的"仪式性"功能。

央视"春晚"是中国电视文艺节目中规模最大、参演人员最多、演出时间最长、收视率最高、社会影响最大的旗舰型综艺晚会。小品、相声、歌舞是三大支柱。综合性、时代感、民族化、多样性、创意性、参与性是节目总体特色，突出家国一体的团圆欢快气息。首届春晚在"团圆、欢乐、希望"的主题下打响了节目品牌，奠定了晚会调性。1984年的主题是"爱国、统一、团结"，呼应中央解决台港澳问题提出的"一国两制"构想，海峡两岸暨香港、澳门宾朋齐聚，张明敏的《我的中国心》、奚秀兰的《阿里山的姑娘》从此脍炙人口。此后的晚会都会在总基调下加入有时代精神的主题，如"奋进""向上""祥和"等。因此，每年一度的欢庆晚会是观众包饺子、放鞭炮之外必不可少的"年夜饭""新民俗"，是国家和人民欢聚一堂，共同告别过去迎接新的一年，有着美好吉祥寓意和未来希望寄托的盛典。

"春晚"是最早开辟"实时直播节目"的少有类型，影响了后来很多栏目。"零点倒计时"是典型的媒介仪式性场景，象征着中华民族传统文化中的"守岁"习俗。零点将临的最后时刻，主持人邀请明星和在场嘉宾跟随时钟画面，一起高声诵读从10到1的倒计时数字，充盈着"家国一体"的温馨场面和温暖情愫。这种蕴含特殊文化符号所指的意义场景，是通过特定的仪式化空间和仪式化时间得到双重建构的，伴随中国人和全球华人走过岁岁年年。

值得一提的是，黄一鹤曾担任1983—1986年和1990年共5届的"春晚"总导演，他搭建了春晚延续至今的节目构成和组织形态，主要表现在两方面，一是为吸引观众，在首届"春晚"中大胆采用现场实况直播形式、进行有奖竞猜并设置电话点播节目专线、设置主持人、语言类节目占有相当比例、请中央领导出席等5个方面，首届春晚的4位主持人是王景

1983年央视"春晚"的4位主持人

愚、刘晓庆、马季、姜昆；二是以人为本，发掘春晚人才，以突破文艺禁区的勇气，起用李谷一、蒋大为、马季、姜昆、陈佩斯、朱时茂、冯巩、赵本山、巩汉林、黄宏等参演。1983年的春晚，虽非互联网时代的产物，却可算是最早的"有互联网思维"的节目，直播、点播、有奖竞猜等极大地激发了观众参与互动的热情，搞活了全民体验和共享欢乐的气氛。

## 二、文艺栏目建设：地方特色鲜明

全国性的文艺栏目建设自1983年后拉开，到1988年，各地电视台都积极办起了具有浓郁地方色彩、注重艺术性和知识性、栏目定位鲜明、内容多姿多彩的文艺专栏。央视陆续推出《艺苑之花》《音乐与舞蹈》《曲艺与杂技》《戏曲欣赏》《短剧与小品》《百花园》《电视剧场》和《周末文艺》（1988年调整为两个独立专栏《文艺天地》《旋转舞台》）、《文化生活》（后改名《花信风》）等文艺栏目；广东电视台开播《南粤戏曲》，广东新成立

的岭南台开设栏目《一曲难忘》《共度好时光》；上海电视台推出具有上海地方特色的歌舞、曲艺、杂技的栏目《大世界》、针砭时弊的讽刺幽默小品专栏《笑一笑》，《大世界》《大舞台》连续4年收视率名列前茅；湖南电视台开办《家庭小世界》和影像资料改编而成的《星期文艺》。其他如北京电视台的《大观园》《五彩缤纷》、天津电视台的《画中曲》《戏曲之花》、河北电视台的《每周一歌》《观众之声》、安徽电视台的《点播歌曲》《舞台精英》《家庭影剧院》、陕西电视台的《秦之声》、吉林电视台的《艺林漫步》、湖北电视台的《心声》等。

从中央到地方涌现出一批服务类节目。上海电视台1981年2月2日开办的《生活之友》栏目，最初是不固定播出，主要介绍地方菜烹调方法，1982年拓展到各种生活常识和实用方法，1983年后固定播出，成为百姓日常生活的好帮手。栏目重视观众的兴趣，主要普及实用知识，举办相关竞赛，如"生活用品系列知识竞赛""现代家庭装饰与布置电视点评"；山西电视台的《电视桥》1988年7月4日开播，其中的《电视征婚》版块是我国第一个征婚节目，节目形式简单，由主持人和征婚者在相互问答中，将每个人的条件和要求清楚地介绍出来。

《为您服务》几次调整节目，1983年改版后于元旦推出，确立了"想观众之所想，急观众之所急，为观众排忧解难"的栏目宗旨，每周1次20分钟，采用拼盘式结构。节目70%多的内容出自观众来信，不只是传播日常生活中实用的科学知识，还有更好地服务和指导人们生活的目的，从居家布置、养花喝茶、艺术爱好到穿衣打扮，都体现出对"美"的理解。曾经举办类似"国庆家宴邀请赛""服装设计大赛"等比赛，从生活品质和审美意义上提供日常生活指南。这是一档率先设置固定主持人的节目，沈力由此成为我国电视界第一个栏目专职主持人，且全程负责参与到选题的策划、组织、采编、播出等每一个具体工作环节。她有着温文尔雅、礼貌亲切、端庄稳重的气质，把观众当作亲朋好友一样如话家常的生活化主持风格，打造了一种不同于播音的成熟的个性化台风，得到行业、舆论、观众高度一致的认可。沈力对中国电视专栏节目主持人的崛起和职业化进程发挥了至关重要的示范作用，甚至影响了纪录片《话说长江》两位主持人。可以

说，沈力以一人之力开启了"主持人节目"风格清新、语态怡人的新时代。

另一位重要的电视主持人是赵忠祥，作为中国电视节目主持人的引路人，继沈力之后，是第二位受到观众喜爱的支持人，开创了多个"第一"：1959年入行，是中国第一位男播音员；1978年《新闻联播》第一位出境播报的男主播；从1969年到20世纪90年代主持国庆大典9次的纪录至今无人超越；1979年随邓小平访美采访美国总统卡特，成为央视记者首次采访美国总统的人；1979年在央视译制组的第一批译制片《红与黑》为于连配音；主持1983—2000年共13届春晚；长期主持《正大综艺》、配音解说《动物世界》《人与自然》等节目，独特的个性化配音风格，是我国八九十年代名牌综艺栏目最具标识性的"符号"。在播音员和主持人身份转换上，赵忠祥清醒地认识到两者的不同表达方式："播音员是照本宣科，不代表个人，带有强烈的工具化色彩；而主持人以第一人称出现，可以有自我，有自己的感觉，它标志着工具化向个人化色彩的转化。"[1]

竞赛性电视节目是这个时期颇有人气的节目，从最早的知识型延展到技能型、从智力型到生活型。上海电视台的竞赛节目在多样化、娱乐性和游戏性上力拔头筹。"电视竞赛热"降温后，文艺竞赛节目取而代之。"全国青年歌手大奖赛"最具代表性，第一届是在1984年5—11月由央视与29个省级电视台联合举办。此后保持了定期连续举办的方式，两年一届，截至2013年4月1日最后一届，共计15届。《CCTV青年歌手电视大奖赛》（简称"青歌赛"）成为竞唱类电视节目的源头，是首个国家级电视声乐权威赛事，引领了地方大规模地进行演艺选拔赛的模式。上海电视台1987年举办的《第二届外国友人唱中国歌比赛》，也是轰动一时的文艺竞赛节目。

竞赛节目因群众广泛参与、竞争激烈精彩、艺术上雅俗共赏获得良好收视效果，从而带动了戏曲、相声、曲艺、谜语、舞蹈、民族器乐等其他艺术形式连续或非连续性竞赛节目的举办。这些活动为春节、元旦、国庆期间举办的晚会提供了节目选择空间，也推动了文艺新人的选拔和梯队式辈出，在丰富荧屏节目时，满足并提高了观众的文化需求和鉴赏水平。

---

[1] 赵忠祥：《浅谈电视节目主持人》，《中国电视》1994年第11期。

在电视专题节目中，各地电视台纷纷推出类似央视《祖国各地》的栏目，介绍本地自然山水、名胜古迹、风土人情、历史文化，展现神州大地的多彩风貌。电视音乐片创作中出现了《黄河魂》《北国音画》《西部畅想曲》《好大的风》《黄土情》等好作品。

文艺节目的发展繁荣，推动了评奖事业，全国电视文艺节目评奖始于1987年设立的"星光奖"，主要是按照栏目设奖，评奖范围是电视剧除外的在电视上播放的各类文艺节目。

## 三、教化性栏目：社教节目和公益广告

电视社教节目总是在开发顺应时代需要的实用内容，在20世纪80年代，服务于改革开放和对外交流的外语教学节目、助力经济建设的工农商专题讲座节目、补充有限教学资源的电视"空中课堂"等如火如荼，是社会主义精神文明建设的重要阵地。电视社教节目指"以自然科学、社会科学、新兴学科和专业技术为题材，以传授知识和技能为目的的狭义社会教育节目。它同时兼具传播信息、服务社会和文化娱乐的作用"[1]。1978年，央视成立电视教育部，教育部成立中央电教馆，电教课程教学节目1984年前由这两家负责录制，1984年后由中央电教馆和1986年7月成立的中国教育电视台接手。电视社教节目、栏目开办的主力军，一直是央视和地方电视台。1981年设立"全国优秀电视专栏节目评选"，1990年更名"全国优秀电视社教节目评选"。

随着全国"栏目化"节目的纷纷开办，企业赞助渐多，电视商业广告的收益逐年增加，1991年达到10亿多元人民币，占全国全年广告营业额的28.5%。但同时，文艺节目的精品数量也在锐减。电视广告观念在改变，除了经济诉求，还服务于精神文明建设，公益广告随之出现。1986年，贵阳电视台播出我国第一条公益广告《节约用水》。

公益广告日常化、栏目化、固定化播出，是电视业现代化的标志，代

---

[1] 刘习良主编：《中国电视史》，中国广播电视出版社2007年版，第215—220页。

表着中国电视的巨大进步。首个公益广告栏目是央视1987年10月26日开播的《广而告之》，第一条公益广告是宣传交通安全的主题——"高高兴兴上班，平平安安回家"。每天在《新闻联播》后播出约2分钟，以"提倡、批评、规劝"为宗旨，采取巧妙而亲切的劝善引导方式，对净化社会风气、树立正确的道德价值观起到了良好的促进作用，得到社会的普遍好评；江西电视台1989年开办栏目《想想、看看》，主要宣传社会公德；湖南电视台1990年开办专栏《公益广告》。

电视作为一种传播工具，对所有节目其实都有树立服务意识的内在要求，栏目化播出是一种必然趋势。它意味着将同类性质和内容的节目集中编排，以相对固定的时段、时长和周期播出，有利于打造栏目品牌特色。同时，由于栏目选择方便观众收看的时间播出，观众逐渐养成了固定收视的习惯，形成相对稳定的收视群。节目和观众间形成交流，观众的信息反馈便成为节目制作和改善的重要参考。如此看，电视台有针对性地服务、观众有选择性地收看，双方的良性循环，对提升节目质量大有裨益。

观众数量和节目质量间的关系与调研陆续受到全国电视台的重视，西方传播学将媒介、受众、信息、收视率、意见反馈、传播效果、双向传播等理论和概念传入中国。广东电视台最早在1984年以调查表的形式进行受众调查，央视1986年4月5日—7月15日首次在全国28个城市展开大规模的电视受众问卷调查。通过对回收数据的研究，分析观众的收视喜好、习惯、目的和问题，据此有效地改进节目。这些积累为1991年央视正式铺开"全国电视观众调查网"的建设积累了经验。

## 第三节　电视剧：彰显电视化意识的美学品格

电视的宣传工具作用，在世界各国都是大同小异的，其"号令天下"的媒介传播特性，对任何一个主权国家及时向外昭示自己在政治、经济、

军事、科学、文化、生活等方面的进步和实力极具诱惑力。美学家、艺术工作者看到了蕴含其中的朴素道理:"电视担负着提高我们整个民族的艺术素养和艺术水平的责任。在这一点上,电视剧大大超过了任何一种艺术,也超过了电影。"[1]

20世纪八九十年代是中国电视剧从相对严肃的艺术创作,走向商业观念初萌,在娱乐化、类型化上进行探索的时期,精英主导的审美范式赋予电视剧独立的艺术品格,以中国古典四大文学名著改编、苦情戏加情节剧模式的通俗剧、现实主义风格的现实题材电视剧创作为代表。电视剧渐渐从作为政治宣传的教化工具中抽身,显露出"纯艺术"的创作观念,或作为流行文化的娱乐本质。正是由于电视这种大众媒介与大众和市场的天然亲和力,恍如"日常生活"伴侣,才使电视在80年代迅速普及千家万户,成为影响力最大、受众最广泛的"第一媒介"。

1983年,在知识界、文化界、大学校园流行的是存在主义哲学,这是一个民族在遭遇了动荡和国家转型的大变革后,几乎必然入心的西方思潮。如果说1980年译制的法国电影《红与黑》为刚刚沐浴到开放春风的知识分子,做了较早的人文启蒙意义的影像推广,让人们意识到"个体"的存在,并相信通过个人奋斗可以改变生存状态的前景。那么,到了1983年,从当年引进的两部日本电视连续剧《排球女将》(36集,原版71集)和《阿信的故事》(297集,原名《阿信》,每集15分钟),可以看到这一时代风尚的端倪。前者应合了中国女排走向三连冠的拼搏精神,后者激发了国人下海经商艰苦创业的热情,但都是在成功的传奇经历中寄予坚定不移的创新、变革和励志的信念,应时应景,在两国播出都创下高收视纪录。赵忠祥曾言"不同情苦难,但欣赏励志",这正是当时的时代精神写照。

这一年,浙江电视台录制的6集连续剧《华罗庚》(1983,陆天明、徐宏、顾迈南编剧,王犁导演),取材于初中毕业自学成才的大数学家华罗庚的故事,讲述了其在青少年时代历经磨难为理想而奋斗的故事,这是我国第一部为在世名人立传的连续剧,为传记体叙事提供了有益的创作经验;央

---

[1] 李泽厚:《我对电影、电视的一点看法》,《中外电视》1987年第2期。

视 CTPC 录制的 3 集电视连续剧《生命的故事》（1983，周锴编剧，周寰、张建民导演），以感动了无数青年人的张海迪事迹为基本素材进行艺术虚构。一个高位截瘫的姑娘身残志坚，以百倍千倍于常人的努力，度过了生命中痛苦和懦弱的日子，是"希望"的信念照亮了未来生命的航程。这种面向未来、勇往直前的豁达的人生态度，对青年人有着巨大的激励作用。

电视剧从广义上讲，是一种传播主流价值观的艺术样式。取材于现实生活中先进人物和真人真事的创作，使这个时期的电视剧虽处在"伤痕岁月"的反思中，但已然在超越时代的局限，回归坚忍不拔的个体意志与顽强信念的书写，从而日益深刻而壮怀激烈，愈发显露出精英知识分子的启蒙意识。而许多贯穿了文化寻根和社会变革主题的现实主义创作，都表达了振奋民族精神、重塑个人价值和人生励志等积极向上的时代主旋律。

少数民族题材电视剧创作得到国家的扶持和艺术工作者的努力耕耘，在数量和质量上均取得一定成就，有关各民族题材和民族英雄、传奇人物的传记片创作，涌现出《巴桑和她的弟妹们》《努尔哈赤》《山林的雾》《葫芦信》《冼夫人》《王昭君》《爱河流淌着一支歌》《愤怒的白鬃马》等优秀作品。1986年设立的少数民族题材电视艺术"骏马奖"，两年举办一届，针对电视剧、电视艺术片评奖，后增设了儿童电视艺术片、电视专题纪录片、少数民族语言译制片等奖项。1988年6月，在第二届"骏马奖"评奖期间，中国电视艺术家协会少数民族电视艺术研究会在昆明成立。次年9月，在宁夏银川召开"第一届少数民族电视艺术研讨会"。这些举措，对少数民族题材电视剧的繁荣起到了实质性的推动作用。

## 一、电视剧艺术发展的"黄金时代"

发挥电视剧在社会主义建设中的主旋律导向和多功能作用，一直是广电管理部门紧抓不放的工作，从年度题材规划、电视剧展播、评奖活动到"控制数量，提高质量"的生产方针，始终保持了文艺记录时代新风、为人民服务的方向。

此时的电视业主流是一派风清气正，自省求变、奋发向上、锐意创

新，不仅是这个时代的最强音和电视剧创作的整体艺术风貌，也是广大电视艺术工作者"为艺术"而战的纯粹年代，虽然青涩，却成就了中国电视史上一段"激情燃烧的岁月"。大批电影导演涉足电视剧领域，将电影美学观念注入电视剧创作中，展现出独有的审美品格，涌现出相当数量的电视剧精品，也培养了新一代的电视剧编导，如孙周、张光照、戚健、王宏、林汝为、李新、许雷、陈家林、齐兴家等。

短篇电视剧被形象地称作电视屏幕上的"文艺轻骑兵"，因其反应迅速，能够几乎同步地反映现实生活中的新人、新事、新问题、新冲突，出色地发挥历史赋予的艺术能动于社会的使命。譬如，《人民日报》白天报道了浙江海盐衬衫厂厂长步鑫生的创业事迹，晚上就播出了据此改编的《女记者的画外音》（单本剧，1983）。

在影像语言上，短篇电视剧普遍注重造型语言，按照审美原则构图布光，强调诗意、哲理、对比、反差、象征、隐喻等意向，在内容与形式的结合上富有探索创新意识。比如江苏电视台的《秋白之死》（上下集，1987，果子、冒炘编剧，虞志敏导演），采用写实、写意、象征交织的手法，讲述伟大革命家瞿秋白的诗人之死，将革命性与诗意、思想性与文学性融合，荡气回肠；珠江电影制片厂电视剧部录制的《丹姨》（上下集，1986，张化声、邓原编剧，张泽民、邓原导演）是一部具有哲理性的悲剧，将写实与写意结合，在表现主义的视觉风格和充满象征意味的意向中，进行现实主义的纪实性叙事，展现了丹姨悲惨的一生，其人生价值的思辨性考问催人反思；央视、上海戏剧学院、重庆电视台、陕西电视台联合录制的《希波克拉底誓言》（上下集，1986，张鲁、钱滨编剧，王苏源、潘小扬、何为、林俊熙导演）是典型代表，通过年轻实习医生的视角，围绕一起医疗事故的始末，表现了三位医生不同的职业态度和医疗道德。古希腊医学之父希波克拉底的灵魂拷问，使该剧得到主题上的哲学升华，提升了医疗题材的美学品质。屏幕造型语言极度风格化，在偏重象征、夸张、表现主义的形式中表现医德问题，产生了强烈的视听冲击力。该剧获得1987年第7届"飞天奖"单本剧一等奖。像《太阳从这里升起》《病毒·金牌·星期天》《有这样一个民警》等单本剧都突破了传统审美模式，赋予生活以思辨和哲理的深刻内涵。

在艺术风格上，短篇电视剧争奇斗艳，涌现出喜剧、悲剧、哑剧、悲喜剧、轻喜剧、生活流、意识流等艺术精品，如武汉话剧院和青山热电厂录制的喜剧样式的电视短剧《老梅外传》（1983，朱春牛编剧，温士冲导演），用漫画手法塑造"老梅"这一忽视安全生产的典型形象，寓庄于谐，有现实教育意义；四川电视台录制的儿童电视系列剧《小佳佳游园》（1983，唐毓椿、张惠娟编剧，张惠娟导演）以哑剧手法塑造少年儿童的美好品质，幽默诙谐；江苏电视台的短剧《满票》（1986，程玮编剧，虞志敏导演）根据乔典运同名小说改编，以轻喜剧风格讲述了一个失去群众信任的老村长落选的故事，以小见大，寓意深长，该剧获得1987年第7届"飞天奖"短剧小品一等奖；山西电视台和大同市公安局录制的《有这样一个民警》（上下集，1989，孟繁元、尹铁牛编剧，石零改编，张绍林、郭大群、张纪中导演），取材于大同已故交警郭和平的模范事迹，通过对先进人物生活化细节的表现和平凡书写，塑造了80年代"十佳"民警任劳任怨、无私奉献的感人形象，朴实生动，意味深长。它摆脱了以往英雄人物的取材空间和叙事方式，展现了纪实美学的魅力，获得1990年第10届"飞天奖"单本剧一等奖。

在题材和类型上，电视剧一面力求多元化，一面吻合时代语境和观众审美变化，通俗性日益被重视，虽然不少热播剧有着艺术手法简单粗糙之处。然而，对时代新鲜气质和血液的观察呈现却是共性，离生活和现实很近，并不局限于改革题材，这也是受到观众欢迎的原因。其中，根据现当代小说改编的电视剧不在少数。

地域化创作是另一个有着鲜明地方特色和时代气息的文化现象，诸如京派、海派、津味、岭南风、关东剧、港台剧等。上海电视剧制作中心、上海氯碱总厂联合录制的《上海的早晨》（18集，1989，赵孝思、陈刚编剧，张戈导演）根据周而复同名长篇小说改编，被称作"正宗海味电视剧"，它再现了新中国成立初期民族资本家接受社会主义改造和思想转变的艰难历程；天津人民艺术剧院录制的《乔迁》（8集，1989，航鹰编剧，王岚、秦竞虹导演）将旧城拆迁住房分配中的不正之风和大公无私进行对比，是津味十足的佳作。

毫无疑问，这是中国电视剧发展史上的"黄金时代"，更是真诚创作

和勇于创新的时代,贡献了众多经典作品和典型人物形象,成为显影一个时代永不褪色的画册。由张鲁、何为、潘小扬、李俊中组建的"重庆电视台青年创作集体",是短篇电视剧创作中引人注目的创作群体,他们执导的作品成为这个时代标志性的艺术精品。蔡晓晴、杨洁、虞志敏等导演的艺术坚持和探索也弥足珍贵。虽说在计划经济年代,一定程度上提供了搞艺术的天赐机缘,但创新意识和艺术定力在任何阶段都是不容易做到的事情。潘小扬所坚持的"不迎合",要"创造一种适应"的艺术理念,一直是行业稀缺的品质,这种"用艺术劝诫世俗、引领人生"的精英立场,真正让电视剧成为"作品"。

任何时候,经典作品都是精英创作的文本,经得住时间磨砺。正是相当一批电视导演秉承的"精品"意识和过程中的"不妥协",才贡献了值得后人铭记的华彩乐章。他们以精益求精的艺术态度,创作了一批人物典型、生活真实、思想深刻、富有诗意和哲理、艺术感染力强的精致的艺术作品,它集中体现为一种时代性的艺术症候。80年代电视剧创作者在文化品格上的求索是弥足珍贵的,其在艺术形态上的创新实践,以一种有艺术质量和文化含量的严肃态度,对"娱乐艺术"投入最大的创作诚意,寄寓着精英艺术家的人文思考和忧患意识,使这一时期的电视剧带着一种庄重品格的荣光,迈入90年代。

## 二、长篇电视连续剧:文学名著改编铸就经典

文学改编作品提升了电视剧的艺术品质,扎实的文学基础赋予电视剧较为深刻的主题思想和性格鲜明的人物形象。

央视和CTPC录制的《西游记》(25集,1982—1988,戴英录、邹忆青编剧,杨洁导演),是中国第一部神话剧,根据中国古典文学名著明代吴承恩同名长篇小说改编,以"忠于原著、慎于创新"的改编原则,原著100回中的重要情节在剔除封建和重复内容后都得到呈现。1982年首播了前11集,1988年2月25集完整播出,创造了89.4%的收视奇迹,至今无法企及。得益于"文化的亲近性",其播映权销往新加坡、泰国、韩国等亚太地区。

之后，中国四大古典文学名著逐一纳入改编日程。央视CTPC录制的《红楼梦》（36集，1986，周雷、刘耕路、周岭编剧，王扶林导演）改编自清代曹雪芹同名长篇小说，以贾史王薛四大家族的兴衰荣辱为背景，讲述了宝黛的爱情悲剧。原作是代表了"中华文化近古盛世"的皇皇巨著，集中国文学、艺术、社会、典章制度、文史知识之大成的经典地位，带给电视剧创作极高的难度。播出后毁誉参半，存在文学版本章节改编上的认知偏差，四大家族和宝黛爱情的悲剧定论也值得商榷，但学者总体上肯定了改编的积极意义，体现了"红学"研究的最新成果。反之，电视剧过多受制于"红学"研究成果，沉重的"历史包袱"妨碍了其在文学意义和电视本体属性上的艺术想象空间的更大提升。1986年5月，在央视和香港亚视同时播出后，收视热烈，央视创下70%的收视率；1987年6月18日，中国电视国际服务公司与联邦德国北德电视台就首次在德播出《红楼梦》签署协议，这是央视第一次向欧洲电视网输入大型电视连续剧。"红楼热"持续两年之久。该剧获得1988年第8届"飞天奖"特别奖、第6届"大众电视金鹰奖"优秀连续剧奖。今天的许多观众仍然把1986年版的《红楼梦》视作"无法逾越的经典"。

中国电视剧历史上第一部真正意义的长篇电视剧《四世同堂》（28集，1985，林汝为〈执笔〉、李翔、牛星丽编剧，林汝为总导演，史可夫、蔡洪德、史宪富导演），根据老舍同名长篇小说改编，是导演林汝为的成名作。在日本国内对"教科书问题"蠢蠢欲动的背景下和抗日战争胜利40周年之际播出，别有深意。该剧忠于原著，对白几乎照搬原样，深得书迷嘉赞。爱国主义的激昂主题、现实主义的表达手法、雄浑鲜明的民族风格、丰满生动的各色人物、跌宕起伏的故事情节，受到观众和评论界的一致好评，被海外华人视作当时中国内地"唯一具有经典意义的家族剧"。该剧获得1986年第6届"飞天奖"特别奖、第4届"大众电视金鹰奖"优秀连续剧奖。在外来文化冲击、信仰危机蔓延的80年代中期，通过对民族文化和心理积淀的史诗性揭示，表达了主题曲唱的"千里刀光影，仇恨燃九城"的切肤之痛和"重整河山待后生"的强国之梦，大气磅礴地宣示了民族灾难不能忘记、历史不容篡改的民族心声。

《四世同堂》海报

林汝为认为老舍先生的原作不是单单有立意高远的爱国主义重大主题，而是诚挚犀利地将文化传统投影在民族性格上的美德和弱点揭示出来，"真实、深刻地剖析了人们的审美趣味、价值观念、道德规范、思想意识以及行为准则"。电视剧力求体现老舍作品"京派文化"的神韵，栩栩如生的各色人物、平民生活的鲜活气息和诙谐幽默的对话，影响了此后同类创作。

《四世同堂》另一个重要意义在于，继电视剧巩固自身拥有独立艺术样式的美学特色后，尽显史诗叙事的长篇优势。

### 三、伤痕题材电视剧：人文思考

新时期文艺思潮的最早表征是深刻反思"十年浩劫"带来的沉痛教训，文学引领了潮流。1978 年，卢新华描写"文革"政治灾难小说《伤痕》，在社会上引发强烈震动，"伤痕文学"的概念由此而生。随后波及伤痕电影、伤痕电视剧的创作，出现了《泪痕》《苦难的心》《神圣的使命》

《枫》《苦恼人的笑》《生活的颤音》《小街》《天云山传奇》《被爱情遗忘的角落》《牧马人》《燕归来》《巴山夜雨》《小巷名流》《芙蓉镇》等代表作，从社会、历史、文化的层面剖析了"十年浩劫"历史悲剧的根源。有专家认为，"伤痕电影"没有产生类似鲁迅"国民性"解剖那样深刻的作品，没有在历史、哲学和文化的层面上达到应有的高度。

对作为大众艺术的电视剧来说，伤痕题材电视剧带给观众的是强烈的心灵抚慰，是抚平创伤和社会性集体阵痛后的情感释放与共情。梁晓声、叶辛关注知青生活和境遇的文学作品，被改编成电视剧。《蹉跎岁月》成为"伤痕电视剧"代表作的重要原因在于：它将政治风潮中"上山下乡"的方针，同极左路线的错误执行区别开来，对于时代的谬误不再抱怨，没有愤世嫉俗。山东电视台的《今夜有暴风雪》（4集，1984，李德顺、孙周编剧，孙周导演）更进一步，通过知青大返城前几乎失控的激烈对峙的一夜，浓缩10年知青生活，直面社会矛盾和知青内心的创痛，但更主要的是进入艺术审美的最高境界——哲学层面，从人生价值和超越历史的高度看待得失，与所失相比，精神财富的获得无法估量。电视剧保留了梁晓声同名中篇小说的精髓，体现了作家想要传达的思想："我认为他们是极为热忱的一代，真诚的一代，富有牺牲精神、开创精神和责任感的一代，可歌可泣的一代。他们身上，既有那个特定的历史时期内鲜明的可悲的时代烙印，也具有闪光的可贵的、应予以肯定的一面，仅仅用同情的眼光将付出了清纯和热情乃至生命的整整一代人视为可悲的一代，这才是最大的可悲，也是极不公正的。"[1] 该剧围绕三个人物的心理变化，采用了三线并行的叙事线索，将过去与现实交织，这种"一夜十年"的戏剧张力，产生了"一叶知秋"的艺术效果；在影像上有很强的视觉冲击力，画面刻意弱化彩色，突出黑白，大量运用两极镜头——特写和长镜头，强化人物情感的刻画渲染，并展现出北国风光的壮美和知青生活环境的恶劣残酷。剧中，挎枪站岗的裴晓云靠着一棵白桦树，冻成雪白的冰雕的牺牲场景，产生了一种无与伦比的"美学的崇高感"，观众深切地感受到"悲剧"带来的震

---

[1] 宋强、郭宏：《电视往事——中国电视剧五十年纪实》，漓江出版社2009年版，第52页。

撼心灵的力量。该剧兼顾了电影化语言的艺术提升和电视作为屏幕艺术的视觉观赏特性，获得1985年第5届"飞天奖"连续剧一等奖、第3届"大众电视金鹰奖"优秀连续剧奖。

黑龙江电视台和黑龙江省艺术研究所联合录制的《雪城》（16集，1987，孟烈、李文岐编剧，何继营、李文岐导演）根据梁晓声同名长篇小说改编，与《今夜有暴风雪》是姐妹篇，是知青题材在20世纪80年代的现实续演，表现20万兵团战士返城后重建个人生活、工作、爱情和家庭的艰难历程。该剧的艺术成就逊于《今夜有暴风雪》，有评论认为剧中几个知青家庭太刻意，情节假。即便如此，其紧扣时代脉搏，在崔健"一无所有"的摇滚身影和原始粗犷的"西北风"交集的社会语境里，站在"人道、人性、人爱"的角度上，描写理想与现实的冲突，传达生活固然艰难困苦然美好希望并未泯灭的主题，显示了创作诚意。或许是深深触动了现实生活中大部分普通人真实的生存状态，引发了强烈共鸣，主题歌《心中的太阳》唱响大江南北。该剧获得1988年第8届"飞天奖"长篇连续剧特别奖、第6届"大众电视金鹰奖"优秀连续剧奖。

南京电影制片厂和江苏音像出版社联合录制的传记电视剧《严凤英》（15集，1987，顾而镡、王冠亚编剧，金继武、葛晓英导演），描写了黄梅戏大师严凤英的一生，如实展现了其在"文革"中被迫害致死的真相，有强烈的历史反思意识。"以人带史"的叙事也再现了黄梅戏的发展史。该剧获得1988年第8届"飞天奖"优秀连续剧一等奖。

央视CTPC录制的《寻找回来的世界》（12集，1985，楚雪、战楠编剧，许雷导演），根据作家柯岩同名长篇小说改编，讲述的是工读学校的老师如何帮助失足少年找回迷失的心灵家园的故事。这是部"源于生活，高于生活"的作品，柯岩在工读学校20多年的生活经历，让作品饱满、真挚、情真意切。电视剧以诗意的镜头语言和怜惜的悲悯情怀注目失足群体，挖掘人物的内心世界，产生了比之前同类题材《新岸》更强烈的艺术感染力。"文革"后，青少年犯罪率激增。"救救孩子"的社会呼声强烈，在此背景下诞生的电视剧反响巨大。人们用4句话评价："以纯美的诗意抚摸现实，用戏剧的冲突再现人生，感受着真挚的爱，寻找回自己的良知和尊

严。"该剧获得 1986 年第 6 届"飞天奖"优秀连续剧一等奖、第 4 届"大众电视金鹰奖"优秀连续剧奖。当年,电影《少年犯》同样引发轰动,这些艺术工作者扮演了"社会良知"的角色,有着高度的文化使命感和道德责任感,以强烈的精英意识和人文情怀,深情注视并还原一代人伤痕累累却不失悲壮豪迈的青春岁月,留下真切的历史印迹,并发出放眼于中国未来的忧患意识。

## 四、改革题材电视剧:立此存照

处于变革期的中国社会,欣喜与迷惑相伴,憧憬与矛盾杂生。洋溢着时代精神的改革题材电视剧应运而生,呼应了一个处在上升期的民族在观念上推陈出新、重建美好生活的社会心理。

改革题材和伤痕题材的电视剧都是特定历史阶段的一类题材创作,同属现实题材,发生在十一届三中全会后,有着鲜明的时代印痕和社会情绪。不同的是,改革题材电视剧持续的时间更长,一直延续到 20 世纪 90 年代,特指以"呼唤改革、宣传改革、反映改革中的人和事"为创作宗旨的电视剧。在主题表达上,伴随改革开放的深入而在思想内涵上同步更新认知,是精英思想对大众社会醍醐灌顶的观念启蒙或情感共鸣;在题材上,不限于城市和经济领域,广泛地表现在农村和各领域,几乎与各种行业题材都有杂糅,最后归结到现实题材和现实主义的创作方法上;在人物塑造上,不囿于知名人物和劳模,普通人在大时代潮流涤荡下新旧观念的交锋和精神洗礼,更能折射改革开放的春风是否照拂到每一寸中国的土地。从另一个角度,显示了中国电视剧行政管理每年都进行题材规划的优势,保证了文艺反映火热的现实生活的品质,真正为人民喜爱。

继改编自蒋子龙两部改革题材小说的电视剧《乔厂长上任》《赤橙黄绿青蓝紫》后,《女记者的画外音》《新闻启示录》《燃烧的心》《走进暴风雨》《走向远方》等电视单本剧,反映了创作者直面现实,坚持公平正义,勇于触碰敏感社会问题的态度,以及在艺术手法上的创新意识,展现了非商业体制下创作者们对艺术精品的个性化追求。这些优秀的改革题材电视

剧为时代画像，为改革留影，将处于社会前沿的知识精英"舍我其谁"的意气风发记录下来，是对80年代改革者、奋斗者最传神的"精神素描"。创作者追求新闻性和纪实美学的艺术自觉，使改革题材电视剧对普遍社会心态的临摹入木三分，真实朴素地再现了一个让人热血沸腾的纯真年代，显示出一种超越艺术形式的社会学和文化学意义上的重要价值。

浙江电视台的《女记者的画外音》（2集，1983，张光照、奚佩兰编剧，奚佩兰导演）从女记者的视角再现一场改革官司，塑造了一位以新的管理模式走市场、创名牌的新型企业家形象。用"报告文学"式的理智、清醒的主体立场，在快节奏的叙事中表达对芜杂现实的深沉思考，主观与客观交错进行，纪实性和意识流交融；广东电视台的《燃烧的心》（上下集，1983，王冀邢编剧，欧阳山尊、沈忆秋导演）根据王冀邢的中篇小说《刻在雕像上的字》改编，塑造了一位离休前站好最后一班岗，坚持党性，大公无私的好干部王雨清；浙江电视台的《新闻启示录》（上下集，1984，张光照编剧，张光照、戚健导演）引入电影纪实美学，开创了一种风格独特的电视剧形式：在戏剧化的结构和生活流叙事中，以纪实手法表达知识精英的现代思考，将电视政论性和电影蒙太奇对接，其现代性也包括以电影手法拍摄电视剧的前卫做派；湖南电视台录制的短剧《走向远方》（上下集，1984，孙卓、王宏编剧，王宏导演），通过一个街办小厂的艰辛改革，描写了处在复杂亲情和人情关系网中的改革者周梦远步履维艰的悲剧故事，从民族灵魂的深处透视推进改革，建立新的经济体制，必须在更深层次上重建新的道德、新的观念和人与人之间美好情感的命题。上述4部剧均荣获1984年、1985年"飞天奖"电视单本剧一等奖。央视CTPC录制的《走进暴风雨》（1984，顾笑言、卢伟编剧，潘霞导演）根据冯骥才同名小说改编，同样塑造了一位忠于党，心怀人民甘苦，勇于抵制不正之风的党委书记贺达的形象，与《燕儿窝之夜》（1983，王苏江编剧，沈耀庭导演）同获第2届"大众电视金鹰奖"优秀单本剧奖。

太原电视台录制的12集电视连续剧《新星》（1985，李新编导），根据柯云路同名长篇小说改编，该剧与一年前播出的《新闻启示录》一起被视为"参与型"电视剧。《新星》影响更大，除了篇幅长，还有贴近生活和

时政的原因，一经问世，就出乎意料地轰动全国，远远不能单从娱乐角度衡量其高收视率和社会反响。彼时，全民同仇敌忾"不正之风"的呼声空前高涨，可谓顺应了民心民意，该剧获得1986年第4届"大众电视金鹰奖"优秀连续剧奖，实属意料之中。它通过描写一个山区小县的县委书记李向南在政府内部大刀阔斧改革，使古陵县改头换面的故事，浓缩了中国农村改革的全部风貌，展示了种种现实的社会困境。这种表现有一种实验和示范的色彩，因而受到关心农村改革、关心知识分子的群体的欢迎，也正好吻合了当时关于改革派和保守派观念对立的时政内涵，释放了百姓迫切变革的心声。它还保留了小说犀利的政治批判，对官场中过去讳莫如深的种种政治权谋和意味深长的官僚语调，用影像做了心有灵犀式的传递，达到了心理的真实。正是突破了禁区的前沿创作，使得这部艺术上乏善可陈、人物塑造上有说教嫌疑的作品，超越了电视剧艺术批评的范畴，对现实中的政治体制改革产生了积极的推动作用，成为这个时期重要的社会文化现象，影响了之后同类题材的情节模式，如《苍天在上》(1995)、《抉择》(1997)、《大雪无痕》(2000)、《忠诚》(2001)、《省委书记》(2002)、《国家干部》(2006)、《正午阳光》(2013)等。

改革带来的影响渗透在中国社会的每一个角落，从胡同到大都市，概莫能外。江苏电视台的《裤裆巷风流记》(6集，1988，郑明编剧，徐平欧导演)根据范小青小说改编，在一派江南韵味的画卷中，镜头对准居住在状元府中不同阶层、身份的8户人家，面对改革感受到的"猛烈震荡"和历史不可阻挡的民族意志，如同时代的缩影，悲喜交加；上海电视剧制作中心录制的《大酒店》(12集，1989，钱石明、方艾编剧，郭信玲导演)以中外合资企业为故事线索，志在描写处在社会转型阶段的人物及其价值观念发生变化后对人生信仰的思考；广州电视台录制的《公关小姐》《商界》，都是反映20世纪80年代商业大潮席卷下人们在观念和生活方式上的变化。《公关小姐》(22集，1989，邝健人编剧，黄加良导演)诞生在粤港电视剧竞争加剧、"一国两制"设想已然出炉的背景下，是最早表现改革中新鲜事物和第一部公关行业题材的电视剧，成为当时改革开放中的广州的"形象广告"，显示了创作者的敏锐。该剧表现了公关行业职业女性的工作生活，

女主角香港身份的设计，映射了地域文化、现实生活和政治背景的诸多症候，受众意识较强。爱国主义主题和港剧都市言情的拍摄手法，令该剧播出后让粤港两地的观众都倍感亲切，带动了很多城市和企业纷纷成立公关协会、公关部，广东电视台播放时创下最高收视率90.78%的佳绩。《商界》（12集，1989，姚柱林、杨澄壁编剧，成浩、袁军导演）根据钱石昌、欧伟雄同名长篇小说改编，描摹了商品经济对人们心理和情感的冲击与考验，塑造了新一代企业家形象。

《大酒店》《商界》《公关小姐》受到观众欢迎，但也备受严肃评论的指责，认为是表现了令人艳羡的新的生活方式，渗透了初期的浮躁心理。其实，这种现象不独此时有，也不独中国有。许多都市情感剧对时代风尚的展现和中产阶级生活场景的向往，毫不掩饰，有过之无不及。很多美国电视文化学者认为，美国电视里的故事所反映的美国社会结构与现实截然相反："从事专业、受过良好教育的中等和中上阶层的认识，比蓝领阶级、劳工以及贫户为多。而真正的穷人，除了用作象征性的背景点缀之外，几乎从来不曾在电视上出现过。"[1]领风气之先的上海、广东电视剧既展示都市文化、新兴行业、繁华街景、华丽厅堂，也扫描地方生动的生活气息和特定时代的新鲜氛围。

体现改革开放时代气质的普通人越来越多地出现在荧屏上。央视CTPC、大庆石油管理局、长春电影制片厂电视部联合录制的《铁人》（8集，1989，蔡霈霖、李国昌编剧，张笑天改编，王驰涛导演）根据真人真事创作，再现了20世纪60年代初松辽石油会战中可歌可泣的奋斗者群像，将时代精神与艺术理想结合，塑造了社会主义建设中的新人形象。该剧获得1990年第10届"飞天奖"中篇连续剧一等奖、第8届"大众电视金鹰奖"特别奖；山西省忻州地委、山西省话剧院联合录制的《葛掌柜》（8集，1987，杨友军、芦润泽、黄冲编剧，史启发导演）是新时期第一部塑造农民企业家的电视剧，有着浓郁的乡土气息和喜剧色彩；央视、武汉电视剧

---

[1] [美]乔治·康姆斯多克：《美国电视的源流与演变》，郑明椿译，台北远流出版公司1992年版，第137页。转引自苗棣：《电视艺术哲学》（修订版），中国广播影视出版社2015年版，第111页。

制作中心录制的《汉正街》(8集，1989)是新时期第一部以个体摊贩为主角的电视剧，真实塑造了商品经济大潮中执着地追求精神世界、文化生活的陈思和这一艺术形象。其他像聚焦大背景下小人物的真实人生和世俗趣味的《大马路小胡同》(3集，1987)、塑造有独立人格的知识分子不断自我反省的《高原的风》(1987)等短剧，都是引人注目的作品。

中国电视剧艺术委员会、央视和《中外电视》(1984年10月在北京出刊)在京召开"改革题材电视剧研讨会"。批评的观点认为，在新时期10年中，改革题材电视剧的调门很高，有泛化态势。创作者有局限，一是达不到对改革更高的站位和更深刻的认识，二是人物的典型性不足，难见人生深度，三是伪浪漫主义创作流于空洞肤浅的说教，影响了现实主义创作和悲剧意识的体现。然而，肯定了这个时期优秀作品对时代的真挚记录，带有浓厚的"作者"气质和创新意识，将理想主义情怀灌注在纪实化叙事中。

## 五、农村题材电视剧：文化寓言

如果说，哪一类题材在广度和深度上，最能折射改革开放遍及全国的巨大影响，那一定是农村剧最具典型性，对男性、女性、成人、孩子的描写，展现了古老土地上人们挣脱传统枷锁的艰难。

重庆电视台录制的单本剧《巴桑和她的弟妹们》(上下集，1985，张鲁、陈俊中编剧，潘小扬、何为导演)根据扎西达娃同名小说改编，采用散文式结构，以非戏剧性的纪实手法，将镜头对准拉萨老街"八角街"上沐浴在改革春风下的一个普通之家孩子们的所思所想，描写了藏族人民的朴实生活，深刻揭示出现代文明与传统文化的冲突和渗透。运动摄影、偷拍跟拍、自然光效和非职业演员出演等纪实手法，营造了生活实感，展现出浓厚的自然主义风格。该剧获得1986年第6届"飞天奖"电视单本剧一等奖。

山西电视台的《太阳从这里升起》(上下集，1986，石零编剧，张绍林导演兼摄像)在散文式结构中，将传统文化与现代文明的激烈碰撞，置于社会变革的产业语境下。世代居住的小村庄、土窑洞将被铲平，建设现代化煤矿，人们内心涌起波澜。配合故事内容，采用了有鲜明反差、对比的视

觉形象，风格凝重深沉。该剧传达了一个积极的主题：相对于技术和物质，观念的开蒙启智，才是现代化建设的根本，比重建家园更重要的是构建新的精神世界。

珠江电影制片厂电视剧部制作的《刘山子的喜怒哀乐》（6集，1986，王进、杜敬编剧，王进导演）是一部以现代开放意识批判封建思想残留的作品，根据宋海清中篇小说《山上的树啊岭上的小花》改编。该剧将中国传统文化中的优良品质与民族劣根性，集于在荒僻山林路段巡道的铁路巡守工刘山子一身，塑造了一个"哀其不幸，怒其不争"的鲜活形象。全剧人物极少、场景极简，却有着丰富精妙的镜头语言，给人以千变万化之感，中国山水画意境般的画面和诗意风格，让这部电视剧仿佛是一则"中国人的文化寓言"，内容和形式完美融合。

河南电视台的《冤家》（4集，1986，李澈编剧，芦苇、王宝善导演）改编自李準的长篇小说《黄河东流去》部分章节，是一部出色地描写性格即命运的电视剧，采用白描手法，现实主义地呈现抗日战争时期河南农村一对新婚夫妇逃难到异乡生存，最终分道扬镳的命运故事。妻子的进取意识和坚忍不拔，与丈夫的保守落后和小农意识形成对比。

辽宁电视剧制作中心和辽宁电视台联合录制的《雪野》（7集，1986，原名《风流寡妇》，王宗汉编剧，齐兴家总导演，金韬导演），塑造了吴秋香这一关东农村妇女泼辣强悍地追求爱情的典型形象，以其坎坷半生的命运描写，表现改革开放年代农民在心态和观念上的巨大变化。该剧透视农村在物质生活上的改变，从心理层面关注女性争取独立的处境，而且超越了城乡题材地域区分的形象描写，从"女人"的情感与欲望角度，去塑造吴秋香这一"崭新的女性"。有评论指出，在她身上"集聚着人类亘古常存的永恒追求和永恒困惑"。东北方言的纯熟地道，赋予典型环境中的典型人物以独特的气质。《雪野》是平民关怀、女性意识的肇始之作，获得1987年第7届"飞天奖"电视连续剧一等奖、第5届"大众电视金鹰奖"特别奖。

大连电视台和瓦房店市政府联合录制的乡土题材电视剧《篱笆、女人和狗》（12集，1989，韩志君、韩志晨编剧，陈雨田导演），根据韩志君长篇小说《命运四重奏》改编，与《辘轳、女人和井》（12集，1991，韩志君、韩

志晨编剧，陈雨田、可人导演）、《古船、女人和网》（14集，1993，韩志君、韩志晨编剧，吴珊、张扬导演）称作"农村三部曲"，从另一个角度看，也可以视为农村改革的"三部曲"，是"一个古老的中国与一个现代的中国"初遇后电石火花的激烈碰撞。作者怀着"写人，写心、写魂"的创作心态，通过诠释三个主题"无爱的痛苦""爱的折磨""自己对自己的束缚"，描写农村妇女枣花对自由和爱情的三次精神挣扎，最后还是不得不向命运屈服的悲剧，展示了中国当代农民挣脱了篱笆和古井后，无可奈何地落入"心网"的现实困境。"农村三部曲"也是一则"文化寓言"，寄予了深刻的人文思考，折射传统和现代在保守落后与改革开放碰撞中的撕裂、矛盾、阵痛。创作者直面新旧生活方式、价值取向的困惑，摒弃美化现实的大团圆结局，留给观众有意味的思考。

## 六、儿童题材电视剧：回归主体

儿童是祖国的未来，民族的希望。利用电视节目、动画片、儿童连续剧培养少年儿童的科学文化素质和思想道德品质，有事半功倍的作用。中国早期儿童电视剧创作，业界公认的分期是：1960—1966年是"黄金期"；1978—1982年是"复苏期"；1983—1987年是"成长、失落期"；1988—1992年是"发展期"，5年中，产量回升，在成人剧和儿童剧边界的理论争鸣中，儿童剧"主体失落"的创作误区得以矫正。尹力、富敏、张惠娟、金萍都是坚持儿童影视剧创作的优秀导演。

中国儿童电影制片厂的《好爸爸，坏爸爸》（6集，1988，诸葛怡编剧，尹力导演）从孩子视角出发，以生动有趣的生活点滴事件，表现父子之间的矛盾与和解，传达了在独生子女教育中，良好亲子关系是建立在平等、理解和相互尊重基础上的现代理念；天津电视台、中国儿童电影制片厂联合录制的单本剧《病毒·金牌·星期天》（上下集，1988，冯小宁、刘佳编剧，冯小宁导演）讲述了5个素昧平生的孩子在一天里的相识和面对成人世界的质朴与困惑，病毒和金牌遗失情节的设计，是观察和考验孩子们如何选择的参照物，该剧将孩子们的爱国品质和家庭冷漠并置，以一个令人伤感

的结尾引发思考；四川电视台的《男子汉虎虎》（上下集，1988，张惠娟编剧、导演）生动描写了虎虎对成长为"男子汉"的热切心理，对两个男女小主人公的性格展现，活灵活现，情趣盎然，以符合儿童心理和行为的逻辑自然地驱动情节发展。

央视、黑龙江电影制片厂、中国儿童艺术剧院联合录制的《师魂》（9集，1988，诸葛怡编剧，杨韬导演）聚焦职业教育这一新生事物，主题是破除传统教育观念中对职业高中有社会普遍性的偏见，讴歌教师传道授业解惑的职业精神和为人师表率先垂范的道德品质，满怀诚意地致敬起步艰难的中国职业教育；央视CTPC录制的《绿荫》（8集，1988，张兴华、高文华编剧，赖淑君导演）围绕新旧教育理念和教育方法构建剧情，在开放式教学和读死书模式的戏剧化对比中，孰优孰劣，事实胜于雄辩，水到渠成地得出既形象又有思辨性的结论：升学不是唯一目的，德智体全面发展才是教育的根本。这对当时正热的教育改革，提供了建设性思路；四川电视台录制的《神圣忧思录》（3集，1988，苏亚平编剧，马功伟导演）改编自同名报告文学，因袭了其文体框架，将新闻专题和艺术虚构结合，采用纪实手法展现当前教育存在的问题，富有危机意识和思辨性，体现为"论"强"戏"弱的风格，电视化特色不足；山西电视台录制的《百年忧患》（4集，1988，石零、张凡编剧，张绍林导演兼摄像）根据真人真事改编，源于生活的创作有血有肉，无说教之嫌，如实呈现农村贫困山区小学令人堪忧的小学教育现状，以及基层教育工作者呕心沥血地奔波劝说集资办学的感人之举。

观众在学识、阶层、行业上的多层次，带来了信息解读的复杂性，使电视剧的价值传播和接受信息经常有差异，甚至天壤之别。北京电视艺术家协会主办的《电视艺术》的主编蔡骧中肯地指出不同观众对教育剧大不相同的反应："文艺工作者比较欣赏《师魂》；教育工作者比较欣赏《绿荫》；舆论界对《神圣忧思录》的立意与追求给予肯定；《百年忧患》似乎赢得了所有人的好感与好评。"[1]

央视CTPC录制的《家教》（9集，1988，叶辛编剧，蔡晓晴导演）根据

---

[1] 钟艺兵、黄望南主编：《中国电视艺术发展史》，浙江人民出版社1994年版，第207页。

叶辛的两部中篇小说《家教》《家庭奏鸣曲》改编,侧重于家庭伦理剧,通过一个家庭几对子女面对爱情婚姻的不同选择和结果,反映了陈旧落伍的封建观念在改革开放时代的不合时宜,代沟问题和代际冲突从此成为家庭剧、教育剧中一个永恒的主题;央视、上海电视台联合录制的《十六岁花季》(12集,1989,张弘编剧,富敏、张弘导演)通过对中学生所遭遇的不公、偏见和歧视等几类典型事件的描写,刻画了孩子们得不到成人世界理解的孤独感,一面批评社会、家庭、学校的冷漠,一面以理想化老师的塑造,完成了问题解决的替代方案。该剧对80年代中学生精神风貌和独立意识的描写,有鲜明的时代气息,受到中学生观众的好评,获得1990年第8届"大众电视金鹰奖"优秀儿童剧奖。《师魂》《好爸爸,坏爸爸》《病毒·金牌·星期天》分别获得1989年第9届"飞天奖"连续剧一等奖、儿童连续剧一等奖、单本剧一等奖。

相比此后迄今儿童剧创作的萎缩,早期儿童剧总体上保持了业界高度重视和稳定产出的特点,凸显了艺术工作者高度的责任意识,力求发挥电视剧通俗易懂、春风化雨的教化功能。此间的儿童剧创作,业界和社会的反响不一。一些儿童剧过多地掺杂了成人忧患意识,直接装置令人困惑的严峻的"家庭问题、教育问题、社会问题",全然忘却了儿童剧的本分和儿童的心理承受能力,把儿童剧变成"儿童问题剧""社会问题剧""袖珍版成人片"。一个创作现象引起业界的关注,在1988年度、1989年度的11部获奖剧目中,只有3部儿童剧专为儿童拍摄,2部兼顾儿童,其他都是成人剧,原因是"忧患意识"在强烈地控制着编导,左右着创作和舆论,影响着理论研究,"而过去我们却不曾察觉:忧患意识有时竟会像'魔鬼'那样给满怀真诚的人'帮倒忙'"。[1]

这种创作误区引起业界注意并积极行动起来,在1987—1990年三年间,先后举办了4次儿童剧理论研讨会和两次儿童电影观摩创作研讨会。1987年10月,中国电视艺术家协会和四川电视艺术家协会暨中国广播

---

[1] 蔡骧:《莫让忧患意识吞噬了童心——谈谈儿童电视剧编导的心态》,《中国电影周报》1990年6月28日。

电视学会四川分会在乐山举办"中国首届儿童电视剧理论研讨会",围绕"儿童剧"的概念、主题定位、审美把握、儿童接受心理,以及题材、风格、样式的多样化和未来发展等重要的学术问题,进行有理论深度的宏观审视和微观对策的研讨,尤其强调突出儿童剧美育功能的必要性,在情节上真实、自然地体现儿童的心理、视点、童心、童趣、情趣等,创作出适合并有益于儿童身心健康的作品。央视少儿部主任徐家察以《儿童电视剧漫谈》一文准确地界定了"儿童剧":"儿童电视剧是专为儿童拍摄的,并能为儿童所接受(喜爱)的电视剧。它可以直接反映儿童的生活、儿童的心态、儿童的世界,也可以从儿童能理解的视角描绘成年人的世界,成年人的心灵、行为和生活。它也可以两者兼而有之,反映和儿童切身利益相关的,带有普遍性的问题以引起社会的关注和思考。"

之后,1988年4月,《电视艺术》《电影艺术》在京召开"儿童剧理论建设问题研讨会",儿童影视剧评论专家就儿童剧概念及其理论建设的联合行动达成共识;1989年10月,艺委会在京召开"儿童电视剧理论与实践学术研讨会",从事影视剧研究与创作、儿童文学、儿童教育的专家,共同观摩中外儿童影视作品,讨论中国儿童剧创作中的问题;1990年6月,中国电视艺术家协会、中国少年儿童基金会、全国少年儿童文化艺术委员会在天津召开"儿童电视艺术创作讨论会",全国电视台的儿童文艺工作者和专家进行经验交流;1989年、1990年,儿童电影制片厂两次举办儿童电影观摩和创作讨论会。这些研讨会明确了儿童剧的本体概念、接收群体和怎样创作的核心命题,在理论和实践上有着重要意义和指导价值。到1990年,大部分儿童剧编导都意识到为儿童观众服务,将叙事重点放在剧中孩子们身上,使儿童电影、电视剧的创作均取得突破性进展。

儿童电影制片厂拍摄的电影《我的九月》(1990,罗辰生原作,杜小鸥编剧,尹力导演),成为践行"儿童片"理论成果集大成之作。其艺术与技术、内容与形式的高度匹配,导演与表演、童心童趣与思想内涵的相得益彰,得到各界专家学者的盛赞,实现了该片编导的誓言:"决不能再让人说我们拍的不是儿童片。"蔡骧激赏编导"发现儿童"的努力,认为"把一个原来讲老师的故事"拾掇成彻头彻尾的孩子戏,"简直就是发现了一

个世界"。

在这样的世界里，儿童剧的创作同样熠熠生辉。央视影视部和河北电影制片厂联合录制的《少年毛泽东》（4集，1990，辛卫、闵非、狄平编剧，陈力、马树超导演）作为首部从儿童视角讲述伟人少年时代的电视剧，选取了毛泽东8—16岁的成长岁月，采取了容易引发共情的平视视角，从少年儿童共性和区别于普通孩子天赋的两个层面艺术再现，不避讳历史传统和家庭环境给人的影响，将韶山冲的物土风俗民情对其性格的滋养做了充分展示。该剧对革命领袖传记题材电视剧创作的有益探索，至今值得珍视，体现了普遍的艺术规律，获得1991年第11届"飞天奖"儿童连续剧一等奖；四川电视台的《一个真实的童话》（上下集，1990，钱滨、王华、王焰珍编剧，张惠娟导演）是以纪实手法拍摄的儿童剧，记录了中国武术少年山山应联邦德国黑森州电视台之邀，出访格林童话的故乡之旅，该剧得到黑森州电视台的协助拍摄。虽有很多即兴发挥内容，但台词精彩、音乐优美、画面精美、叙事流畅、结构完整、风格统一、剪辑出色，获得第11届"飞天奖"儿童单本剧一等奖；央视CTPC、成都电视台、四川省共青团省委、宋庆龄基金会联合录制的《赖宁》（4集，1990，孙云晓原作，钱滨、刘敏编剧，金萍导演）根据少年赖宁为扑灭山火而英勇献身的事迹改编，由于小英雄的高尚行为是全国少年儿童学习的榜样，社会报道非常详尽。该剧采用了差异化的叙事策略，在形式上避开单纯讲一个大家熟悉故事的套路，通过画外音串联，生动呈现了赖宁成长过程中各种美好品质和成为英雄的必然性，取得良好传播效果，获得第9届"大众电视金鹰奖"优秀儿童电视剧奖；河南省电化教育馆、河南省音像出版社联合录制的《小槐树》（上下集，1990，孟宪明、张广智、李频编剧，陈胜利导演）根据发生在司马光故乡河南光山县"赖宁式"英雄少年胡迪秀舍己救人英勇献身的事迹改编，讲述小学生秀秀救助三个溺水女学生遇难的感人故事，风格清新质朴，浸润着浓郁的民族文化和淳厚的地域民风；中国儿童电影制片厂、央视影视部、国务院妇女儿童工作协调委员会联合录制的《小法官的证词》（上下集，1990，卢刚编导）被认为是"一部拍得比较巧妙的法制教育片"，讲述发生在学校模拟法庭和社会真实法庭的两组情节线平行推进的故事，

父母与子女间面对情、理、法的心理波动和反转叙事引人入胜。

儿童影视剧作品的"逆袭"和对儿童题材创作的崭新语汇，与之前举办的几次理论研讨和观摩创作的会议密不可分，理论和实践的互动，结出了理想的硕果。

## 七、纪实报道剧和军旅剧：真实真切

现实题材创作在叙事视角、表现形式、艺术风格上，出现了一批不可多得的精品，显示出较高的艺术造诣，文学性、哲理性和文化内涵兼备，往往超越了题材本身的社会性和故事性，在故事内容和艺术形式的结合上具有突破性，很多作品可遇不可求。另外，受西方现代派思潮影响，对视听语言的探索和纪实美学的尝试，从电影界第四代、第五代导演的实践波及电视界。

《长江第一漂》(3集，1987，葛广建、陈祖继、马龙骧、苏亚平编剧，马龙骧导演)和《长城向南延伸》(3集，1989，金涛、周永年、李响、白山杉、唐毓椿编剧，唐毓椿导演)是此时两部优秀的纪实性电视剧，完全超越了演戏、拍戏的职业范畴，在业界引发震动。四川电视台摄制的《长江第一漂》的原型是首漂长江遇难捐躯的西南交大青年摄影师尧茂书，摄制组实地实景拍摄中国大江大河的漂流壮举，展现了同样的为艺术献身的敬业精神，获得1987年第7届"飞天奖"集体荣誉奖、1988年度"美国电影电视节大奖赛"历史传记类优秀创作奖；国家南极考察委员会和四川电视台联合录制的《长城向南延伸》是一类融风光、科考、新闻、艺术创作为一体的纪实报道剧，有着半即兴的创作方式，把科考队员实际的科研活动和日常生活，艺术虚构和演员表演相结合，完整记录下中国南极考察队第一次远征南极成功建立"长城站"的光荣事迹。主创人员以考察身份随科考队前行，屡屡涉险完成拍摄，饰演老生物学家的演员金乃千在归途中病逝，成为业内首位以身殉职者。这是中国电视剧发展历史上的一个创举，创下"最远的征程、最小的编制，又是最多人的一个摄制组"的纪录，获得1990年第10届"飞天奖"中篇连续剧特别奖。

两部军旅题材电视剧《高山下的花环》《凯旋在子夜》唤起了人们的爱国热情。《高山下的花环》(3集，1983，李德顺、于景编剧，滕敬德、席与明导演)根据李存葆同名中篇小说改编。围绕位卑未敢忘忧国、人民至上的故事主题和军民鱼水情的情节线索，讲述了对越自卫反击战前后，上自解放军指战员，下至沂蒙山老区人民群众不惧牺牲、报效祖国的感人故事。曾是"曲线调动"下连队的赵蒙生深受教育，经历了精神洗礼后身心蜕变。该剧塑造了靳开来、梁三喜、雷军长、梁大娘、玉秀等众多鲜活生动的人物形象，获得1984年第4届"飞天奖"连续剧一等奖、第2届"大众电视金鹰奖"优秀连续剧奖。《凯旋在子夜》(11集，1986，韩静霆根据自己同名小说改编，尤小刚导演)采用倒叙结构，通过一对北大荒知青返城后天各一方的工作、爱情、生活经历，描写了一代人的青春伤痛、迷茫绝望和不甘命运摆弄、挣扎奋斗的心灵史。虽历经苦难，依旧热爱祖国，在南疆前线战场上甘洒热血，完成了爱国主义情操和崇高道德品质的精神素描。该剧得到部队的支持配合，拍摄了许多部队出征、实战、凯旋的真实场面，代入感极强，受到部队、战士和观众的一致好评。创作者出于观赏性考虑而强加的一些戏剧性反差和冲突，反而节外生枝，给人留下臆造的画蛇添足之感，有失生活和艺术的逻辑，为该剧减分，这是遗憾。但瑕不掩瑜，该剧受到观众欢迎，1987年第5届"大众电视金鹰奖"评选中，以票数第一的纪录与《红楼梦》《秋海棠》等剧获得优秀连续剧奖。

　　1985年8月25日，山东省委省政府表彰并奖励山东电视台，记大功一次。因其录制的《武松》《高山下的花环》《今夜有暴风雪》，连续三年获得"飞天奖""大众电视金鹰奖"电视连续剧奖三连冠，这在全国尚属首次。

## 八、历史人物传记：现代意识观照

　　历史题材电视剧甫一问世，就被置于"历史真实"和"艺术真实"的文艺争鸣语境中，并直接成为如何界定"历史剧"的理论依据。我国通常意义上的类型划定着眼于其呈现的历史内容和时间断代的中性词义范畴，

而不涉及艺术创作的美学原则。在历史题材电视剧中，"历史"到底是不宜改动的素材，还是个人主观性的认识，历史研究的最新成果能否作为史实依据进入艺术创作的视野，情节和人物艺术虚构的界限在什么地方等美学意义上的认识，决定了历史题材电视剧的审美方向。

同时，时代文化氛围也决定了历史剧呼应当下思潮的主题取舍。1984年的"文化寻根热"，是文学艺术界对于民族文化饱含深沉忧患、既爱又恨的迸发，回归传统文化和对民族劣根性的批判是明显的基调。这一时期的历史题材创作主要是人物传记电视剧。

央视 CTPC、沈阳市文联、中国新闻社联合录制的电视连续剧《努尔哈赤》（16集，1986，俞智先、高揆、刘恩铭编剧，陈家林导演），取材于中国真实历史人物，具有非同凡响的史诗品格，获得 1987 年第 7 届"飞天奖"电视连续剧一等奖、1988 年第二届少数民族题材电视艺术"骏马奖"最佳连续剧奖。该剧以唯物辩证的客观立场塑造了一个背负着族群宏大夙愿征战疆场，却不得不面临艰难抉择、备受煎熬的悲剧人物，绝非单纯的女真族英雄的传奇赞歌，也非中原民间演绎的势同水火的异族入侵者，而是从人性和心理层面触摸历史中"大写的人"，体现了史学界清史研究的最新成果和哲学界关于"历史哲学"的认识高度，展现了现代意识观照下，一代英雄努尔哈赤的宏图霸业和家庭幸福不可兼得的悲剧命运。同时，难能可贵地用出色的视听语言影像化了真实的历史和人物的气质。该剧以深刻沉郁的历史视野、元神饱满的努尔哈赤形象、以往少见的宏阔战争场景赢得了观众、影视学者乃至历史专家的一致喝彩。央视 CTPC 录制的历史传记连续剧《末代皇帝》（28集，1988，王树元编剧，周寰、张建民导演）在对溥仪半生的描写中，同样深邃地呈现了一个封建王朝为什么走向穷途末路的历史根源，该剧获得 1989 年第 9 届"飞天奖"电视连续剧特别奖、第 7 届"大众电视金鹰奖"优秀连续剧奖。《努尔哈赤》《末代皇帝》被视作"清宫戏"的前身，"清史热"的一个重要前提是文化冲突中华夏文明坚实的文化根基凸显。

《努尔哈赤》遵循了"实事求是"的史学依据，古代历史题材剧目大多遵循神似历史的"三分实事、七分虚构"的创作原则。湖北电视剧制作

中心和湖北电视台联合录制的《诸葛亮》(14集，1985，胡三香、邹云峰、王凯编剧，孙光明导演)，根据中国古典文学名著罗贯中长篇小说《三国演义》中的特定人物改编，主要展现诸葛亮在赤壁之战和六出祁山事件上的智谋韬略。该剧先期试播了5集，受到批评后推倒重来，精修剧本，使情节紧凑，人物鲜明。再播后获得好评，尤其是诸葛亮的形象，被誉为堪可媲美小说、戏曲中的又一个成功的典型艺术形象；山西电视台的《杨家将》(3集，1984)改编自民间故事，宣传爱国主义主题；山东电视台的《李逵》(6集，1985)根据中国古典文学名著施耐庵长篇小说《水浒传》部分章节改编；辽宁电视台的《木鱼石的传说》(6集，1985，陶重华编剧，金守泰导演)依据民间传说创作，讲述了王尔烈博学多才、为官清廉、受人爱戴的故事。

历史人物传记题材受到欢迎的原因在于，以现代意识重新对中国文化追根究底地探寻，显示了一种重整民族凝聚力、确立个人文化身份的迫切心情。它不单是一个民族痛定思痛后发人深省的愿望，还是在改革开放的洪流中，面对中国社会转型期出现的拜金主义、价值失衡、道德失范、个人迷失等社会现象的一次"认祖归宗"式的文化问诊。

## 九、通俗剧创作：越通俗越流行

所有艺术探索都不能无视观众的欣赏习惯和承受底线，中国的艺术传统讲究"喜闻乐见"。电视与电影一样，需要满足观众对"梦想"的期待。区别在于，电视是一种在人们的日常经验中接受信息的状态，擅长表现现实生活的细枝末节，一切平凡的事和人再没有比电视更适宜表现的了，与人们的"心理距离"非常近。因此，须掌握好与现实恰当的距离和分寸，这是缓解焦虑、适当宣泄压力、稳定社会情绪、达到抚慰心理的安全良药。20世纪80年代港台流行文化能在内地大行其道，是时势所然，符合了百姓的心理期待。琼瑶小说改编的影视剧热，以"梦幻爱情"俘获了无数少男少女们的芳心，史蜀君导演的《月朦胧鸟朦胧》是大陆观众最早看到的由琼瑶作品改编的电视连续剧，之后是90年代的《几度夕阳红》《星星知我心》《昨夜星辰》《婉君》等俘获了无数少女的心。在精英文化主导

的80年代，电视剧出现了平民化和通俗化的类型，是大众文化和媒介特性带来的必然趋势，也是通俗剧在90年代君临天下的时代先声。

通俗剧创作迎来良好的开端，风格不同，题材各异。北京电视艺术中心、公安部政治部联合录制的《便衣警察》（12集，1987，海岩编剧，林汝为、蔡洪德导演）是海岩剧的开山之作，另辟蹊径地采用通俗流行的剧作技巧，驾驭一向是主旋律领域的公安题材，塑造了一个理想主义气质的公安干警形象。以人性、爱情佐味警察的世俗情感和悲剧意识，是海岩此类作品的标签，该剧获得1988年第6届"大众电视金鹰奖"优秀连续剧奖。

CTPC、艺委会、青岛电视台联合录制的连续剧《夜幕下的哈尔滨》（13集，1984，任毫、焦乃炽、王悦俭编剧，任毫、邵宏来导演），改编自陈玙同名长篇小说，是1985年前最长的电视剧。借鉴了广播剧"报幕人"的形式，设置了串联全剧的说书人，融入惊险和悬疑的元素，以新颖的方式讲述中华民族的抗战往事，颇受观众喜爱。该剧和《武松》《霍元甲》获得1985年第3届"大众电视金鹰奖"优秀连续剧奖。导演赵宝刚在2007年翻拍此剧，以唯美时尚的方式演绎共产党人的有勇有谋、风流倜傥，是一部偶像版的重拍之作，依然得到年轻观众的喜爱。

湖南电视台的《乌龙山剿匪记》（18集，1987，水运宪根据自己同名长篇小说改编，宋昭导演）被有些人视作中国第一部"警匪剧"，这种归类不准确，严格讲，应是革命军事题材的"准类型"延伸。该剧以20世纪50年代初中国人民解放军湘西剿匪的历史为依据改编，但并非历史正剧。其热播，除了题材占优，更有引人入胜的悬念，紧张曲折的故事，极强的可视性、娱乐性和传奇色彩，最大限度地实现了向通俗审美靠拢，还与整个80年代围绕一些边远地区展开的文学寻根热有关。湘西代表了"楚文化遗迹"，湘西凤凰小镇也是旅游的热门地域，地域性题材的创作是中国电视剧的特色之一。

央视CTPC录制的《甄三》（10集，1986，胡源、陈浩伟、刘保毅编剧，林大庆导演）以江湖艺人甄三和师傅的坎坷遭遇呈现民国时期10年间的北京风貌，被誉为"活的民俗教材"，代表了"雅俗共赏"的艺术理想境界；内蒙古电视台、中国电影家协会安徽分会联合录制的《啼笑因缘》

（10集，1987，朱振凯、吴桐棋编剧，王新民导演）根据张恨水同名代表作改编，编、导、摄、美、演俱佳，无论是悬殊爱情的描写，还是老北京鼓书艺人的生活，都活灵活现地复刻了时代氛围和岁月沧桑感，也是一部真正体现雅俗共赏的杰作，颇受业界认可。其间，产生较大影响的作品还有，吉林电视台的《少帅传奇》（5集，1984，李政、赵云声编剧，姚秀兰导演）将民间传说做了富有历史感的呈现；河南电视台的《包公》（18集，1986，亢君编剧，钱学格、顾琴芳导演）以传奇手法塑造中国民间传说中清官包公的形象；上海电视台的《济公传》（12集，1985，乔谷凡、钱实明、薛家柱编剧，张戈导演）以诙谐自由、妙趣横生的喜剧风格，赢得了民间的喜爱和好评，轰动一时；上海电视台的《秋海棠》（12集，1986，周以勤编剧，郭信玲导演）根据秦瘦鸥同名小说改编，讲述京剧名角与军阀姨太太之间的爱情悲剧；峨眉电影制片厂的《海灯法师》（16集，1985，谢洪、王岳军、丁学书、范应莲编剧，谢洪导演）以传奇手法演绎武僧，名噪一时。

20世纪80年代，学者一致推崇的是文艺性、思考性、人文性的电视剧，对通俗剧则报以轻慢的态度。但是，民间对娱乐性的拥抱，则不以专家的心志为转移。事实上，"娱乐"是电视剧的本性，不是缺陷，也并非不高级。有文化学者中肯地指出："真正能够适应现代的日常化审美的是现代大众艺术，它从诞生之日起就充分体现了高度专业化创作的，能够大规模复制的，适合于日常化接受的现代性艺术特征。大众艺术的标准文本总是顺畅的、易解的和平面化的，能让现代接受者在日常的环境中也能获得某种比较表浅的审美愉悦，却很难真正收到涤荡灵魂、陶冶情操的功效。"此外，"人们总以为大众艺术的粗陋浅薄同大众本身的文化和审美素质太差有关。其实现代大众比起传统时代的民众来，文化及审美素质还是有了极大的进步。大众艺术之所以浅薄，在很大程度上是由于日常的接受状态限定的。事实上，即使是自认为有文化，有较高审美情趣，有能力对艺术作品进行专家级鉴赏的人，在没有进入鉴赏心态的日常情况下，经常也会显示出对于'低级趣味'的爱好，更喜欢比较平直浅易的大众艺术"[1]。可见，

---

[1] 苗棣：《日常行为与当代审美》，《现代传播》1997年第4期。

大部分人对媒介特质的通俗艺术形态叙事的本体认知远远不够。

## 十、戏曲电视剧：中国式歌舞音乐剧

戏曲电视剧是电视艺术样式家族中的一个新品类，是最古老的戏曲艺术和最现代的电子技术联姻的产物，既承袭了戏曲音乐的灵魂基因，又在电视化的创新改造中，将戏曲艺术语汇中的写意性、程式性和现场性，对应地趋近于视听艺术的写实性、生活化和影像化。在不断突破戏曲舞台时空限制的创造性转化中，成为一种拥有自身独特美学特征的中国式歌舞剧，一种产生独特审美享受的新的电视节目样式。

戏曲电视剧最初有多种称谓，如戏曲电视片、电视戏曲、电视戏曲片、电视音乐戏等，中国电视艺术家协会在1985年创办戏曲电视剧的全国性评奖时，正式称作"戏曲电视剧"。

王国维在《戏曲考原》中，将戏曲的本质精要地提炼为"以歌舞演故事"[1]；张庚进而补充论述了中国戏曲的主要艺术特征："综合性、虚拟性、程式性"[2]；叶长海归纳为"总体性、写意性和现场性"[3]。孟繁树以"民族电视新歌剧"的提法指称戏曲电视剧，其文章《论戏曲电视剧》在国内是较早地全面而系统梳理戏曲电视剧与电视渊源流脉，以及遵循屏幕艺术规律衍生的戏曲电视剧的本体意义和美学特色。

电视诞生之初，是靠转播戏曲舞台剧弥补电视台自有节目不足缺憾的，这是戏曲电视剧与电视结缘的初级阶段。其所呈现的艺术形态雏形是将剧场中的现场演剧，搬到演播室里，电视以"复制"方式记录并传播出去，并未改变戏曲艺术的美学形态及本体特征。这时的电视戏曲片还是新生的电视的"救兵"。第二个阶段是戏曲的电视化实践。戏曲从剧场、舞台进入摄影棚拍摄，自觉吸纳电视表现方法，实景拍摄开始介入，出现了"电视戏曲片"。林辰夫将1979年浙江电视台在实景中拍摄的《桃子风波》

---

[1] 王国维：《王国维戏曲论文集》，中国戏剧出版社1957年版，第163页。
[2] 《中国大百科全书·戏曲曲艺》卷，中国大百科全书出版社1983年版，第4页。
[3] 叶长海：《曲学与戏剧学》，学林出版社1999年版，第19页。

（越剧）和上海电视台的《孟丽君》（越剧）的出现，视作戏曲电视剧的正式亮相。之后，戏曲电视剧迅速发展。第三个阶段是戏曲和电视日益深入地融合，戏曲电视剧的独立美学地位彰显。电视界和戏曲界的有识之士加强合作，让戏曲电视剧在收视市场占据了一席之地，并成功进入全国性的电视评奖序列，戏曲电视剧的艺术价值和美学特征得到确立。

以"飞天奖"为例，"优秀戏曲连续剧"奖项自 1986 年第 6 届首设（个别届有空缺），当年的一等奖、三等奖分别授予湖南电视台的 3 集《喜脉案》（花鼓戏，1985，叶一清、吴傲君编剧，阿因导演）、江苏电视台的 5 集《秦淮梦》（越剧，1985，谢光宁、邢雁、刘荆原编剧，贾德荣、王庆昌导演）。第 7 届优秀戏曲电视剧奖颁给武汉电视台的 3 集《狱卒平冤》（京剧，1986，罗慕磊、贾之实、贾海泉编剧，贾海泉导演）。第 8 届一等奖、二等奖分别授予浙江电视台和浙江越剧院电视剧部联合摄制的 3 集《九斤姑娘》（越剧，1987，改编自传统剧目《箍桶记》，梁永璋、方海如编剧，张容桦、江涛导演）、央视 CTPC 和北方昆曲剧院联合录制的《南唐遗事》（昆曲，1987，郭启宏编剧，袁牧女导演）。第 9 届二等奖、三等奖被安徽电视台的 2 部剧摘得：5 集《朱熹与丽娘》（黄梅戏，1988，吴英鹏、林之行编剧，胡连翠导演），4 集《这家没男人》（黄梅戏，1988，丁式平改编，张饧奇导演）。第 10 届一等奖是武汉电视台和湖北省京剧团联合录制的 4 集《膏药章》（京剧，1989，余笑予、谢鲁、彭志淦编剧，贾海泉导演）。二等奖 2 部：四川电视台首次将外国戏剧搬上荧屏的 3 集《四川好人》（川剧，1989，改编自布莱希特剧作，刘少匆、吴晓飞编剧，倪绍钟导演），安徽电视台 4 集《遥指杏花村》（黄梅戏，1989，改编自祁述权短篇小说《一个年轻寡妇的罗曼史》，许成章编剧，胡连翠导演）。三等奖 3 部：宁波电视台《田螺姑娘》（甬剧，1989，余盛春、苏立声编剧，王梨导演），南京军区电视艺术中心和盐城市京剧团联合录制的 2 集《草莽皇帝》（京剧，1989，唐修华编剧，时韬导演），吉林电视台的 1 集《摘幌》（拉场戏，1989，逯贵编剧，杨海岩导演）。第 11 届一等奖是辽宁电视剧制作中心和辽宁电视台联合录制的 2 集《原野上的马车》（拉场戏，1990，刘子成、张惠中、张超编剧，张惠中、刘继书导演）。二等奖 2 部：南京市越剧团、南京电影制片厂、央视联合摄制的《哑女报》（越剧，1990，王鸿、汪复

昌、邱中义），浙江越剧院电视部《胯下将军》（越剧，1990，郑瑞棠、胡学纯编剧，张容桦、江涛导演）。三等奖4部：山西电视台的《风流父子》（太谷秧歌剧，1990，王东满编剧，李希茂导演），潇湘电影制片厂和央视影视部联合录制的《镇长吃的农村粮》（花鼓戏，1990，夏儒今导演），安徽电视台的《黄山情》（黄梅戏，1990，包朝赞、吴行龙编剧，吴文忠、陈估国导演），湖北电视剧制作中心和黄冈地委宣传部联合录制的《貂蝉》（黄梅戏，1990，王冠亚编剧，黎式恒导演）。

"大众电视金鹰奖"自1983年成立时就设有"优秀戏曲片"奖项，对各地电视台选送的电视戏曲片评奖，与"飞天奖"专家评选不同，它主要是大众投票，每年基本评选1部优秀电视戏曲作品。从每年获奖作品看，观众最青睐的剧种是黄梅戏，多是安徽电视台摄制。如上海电视台《西园记》（越剧，1983，庄志改编，马科、薛英俊导演）、上海电视台《璇子》（沪剧，1984，张佩俐编剧，许诺、杨文龙导演），安徽电视台《郑小娇》（黄梅戏，1985，龙仲文、田耕勤编剧，陈估国、朱茂松、吴文忠导演）、安徽电视台《七仙女与董永》（黄梅戏，1986，濮本信编剧，吴文忠导演）、安徽电视台《女驸马》（黄梅戏，1987，王兆乾编剧，朱茂松导演）、安徽电视台《西厢记》（黄梅戏，1988，胡连翠导演）、安徽电视台《朱熹与丽娘》（黄梅戏，1988）、安徽电视台和黄山音像出版社及海威特音像有限公司联合摄制的《天仙配》（黄梅戏，1989，曹建坤导演）、《黄山情》（黄梅戏，1990）。

除"飞天奖""大众电视金鹰奖"外，还有其他众多全国戏曲电视剧评奖活动，如"鹰像奖""长城杯""金三角杯"等。可以说，戏曲电视剧自出现后就显示出旺盛的生命力，参赛和获奖剧目增速很快，越剧、黄梅戏、京剧构成了戏曲电视剧的三大剧种，主要表现内容，或是根据传统剧目、民间传说、历史故事改编，或是取材现实生活的现代戏。1990年8月10—14日，艺委会、《电视艺术论坛》编辑部在京召开"全国戏曲电视剧研讨会"，观摩了"飞天奖"第10届6部获奖戏曲电视剧，贾海泉、倪绍钟、胡连翠等导演谈了各自的创作经验。这次研讨会就戏曲电视剧取得的成绩与发展中的问题、美学特点与创作规律、多样化形态与未来发展，以及如何弘扬民族传统文化等问题，进行了广泛深入的交流。

业内的观点是，《喜脉案》《狱卒平冤》《南唐遗事》《膏药章》《四川好人》等都是基于成功的戏曲舞台剧基础上的创作，稍加电视手段的写实化改良，比如场景转换、造型意识、活动影片、实景拍摄等，但主要遵循的还是戏曲的美学原则，体现戏曲艺术的审美意蕴，最大限度地保留了戏曲的原汁原味。屏幕艺术化了的戏曲的画面表现力得到提升，可以让人方便看、清晰听，完全不受时空和距离的限制。这种方式，深得戏迷观众青睐。

《九斤姑娘》《胯下将军》等都是专门为戏曲电视剧量身而做，电视化意识明显加强。人物形象更加鲜明，主题的现代性内涵进一步强化，故事讲述靠近生活化包括演员的表演。《九斤姑娘》中频繁使用影视艺术常用的"闪回"手段，交代人物关系的过去与现在。实景拍摄的程度提高后，不仅仅是戏曲时空向电视时空的转化，戏曲的程式化、虚拟性也开始同步转换为有生活实感的表演，弱化写意性，加强写实性。戏曲艺术和电视手段恰到好处的结合，赢得了戏迷和电视两类观众的认可。

安徽电视台胡连翠导演的《西厢记》《朱熹与丽娘》《遥指杏花村》，在创新上走得更为极致，人物的言行完全生活化，与电视剧无异；戏曲音乐是戏曲电视剧的灵魂，但也采用了现代音乐的处理方式，演唱方法受现代歌曲的影响，以致有人说这不是"黄梅戏"，而是"黄梅歌"。导演也不认为自己拍的是戏曲电视剧，而是"黄梅戏音乐电视剧"。这类创作虽有争议，但青年观众额手称庆。其他像《田螺姑娘》《风流父子》《原野上的马车》中的口语化台词，与常规电视剧难有差别；《草莽皇帝》《貂蝉》中的武打和战争场面，都是写实性的，注重气氛营造，绝不会像戏曲一样在开场亮相，戏曲中许多写意化的象征和程式，过渡为真实的造型和生活化场景；《风流父子》中的地方小戏——太谷秧歌曲调，被唱出民歌的味道；"多剧种戏曲电视剧"《楚女择婿》（1集，1991，央视、武汉电视台录制，李云彦编剧，贾海泉导演），被认为是开"泛剧种"先河的作品，至少出现了楚剧、京剧、花鼓戏等三种唱腔，且风格统一，别有韵味。

电视拥有技术性、兼容性、共享性等优势，从诞生起就汲取姊妹艺术的精华，探索符合银幕艺术规律的各种电视节目新品类，比如电视音乐、电视小说、电视散文、电视戏曲、电视报道剧等，体现出"合金文化"的

特质；同时也贡献着优质的即时传播平台，以多样化的电视节目品类为人民服务。戏曲电视剧对传承戏曲艺术，拓展其发展的生命力，有重要意义。

## 第四节 纪录片：纪实美学观念和栏目化实践

伴随着国家政治经济生活的巨大变化，富有人文精神的艺术创作喷涌而出，反思和寻根成为这个时期的文艺思潮。精英意识主导下的文化寻根，使这一时期的电视纪录片创作深入民族灵魂深处，大多转向了一个个具有文化含义的地理载体，试图寻找一个民族灵魂寄存的心理坐标。电视纪录片纷纷通过个体诠释其承载的民族精神，在丝绸之路、长江、黄河、运河、长城等亘古不变的永恒意向中，找寻曾经失落的精神家园，重整民族凝聚力。借"祖国山河"抒发"爱国主义""改革开放""民族意识""文化启蒙"的主题成为创作重心，艺术风格丰富多样。

### 一、从合拍到独立制作：精英塑造文化形态

历史人文风光片和政论片是20世纪80年代两类主要的纪录片形态，文化精英以高雅的美学趣味主导创作，虔诚地以一种严肃格调和价值理念引导着大众文化前行，体现了"文人电视"共同推崇的雅俗共赏目的，以审美的语汇创作有独立品格的节目，带有文学性和诗意，自觉行使电视启迪教化的功能。

中日合拍纪录片《丝绸之路》带给中国纪录片观念的深刻转变，在这个时期全部显现出来。25集《话说长江》(中方主创：戴维宇、陈汉元、乔广礼、魏中涛、赵化勇、张茂西、王时光、李近朱等) 1983年8月播出，由央视和日本佐田雅志企划社（私营）合拍，这是中国继《丝绸之路》后第二次与日方合作；32集《话说运河》(主创：戴维宇、陈汉元、冯骏、李近朱等)

《话说长江》发行音像制品

是中国独立拍摄的大型纪录片,1984年开拍,1986年7月5日—1987年3月28日播出,由于是边拍摄边播出,观众来信中的很多意见在后续内容中得到体现,激发了观众参与和收视的热情,反响超过《话说长江》。两部纪录片都是每周播出1集,开启了中国电视纪录片走向规范、成熟的第一个浪潮。两部纪录片也记录了电视媒介的变化,《话说长江》用胶片拍摄,《话说运河》则开始用上摄像机,纪录片的显影介质从电影过渡到电视。

长江题材纪录片至此已有3部,1963年的《长江行》时长30分钟,1980年的《万里长江》是央视记者马靖华拍摄的4集电视系列片,但只有《话说长江》产生轰动,被赞誉为"激动人心的爱国主义画卷""爱国主义教育的生动教材",连续播出半年有余,创造了高达40%的收视奇迹,一扫《丝绸之路》的尴尬。有意思的是,日本版的《长江》播出后反响平平,并未重现之前《丝绸之路》的空前盛况。

中国电视人汲取《丝绸之路》前车之鉴的教训,汲取日方经验:一是开始重视传播特性,让两位主持人陈铎和虹云出镜,拉近与观众的距离,提升节目的亲和力,这在系列专题节目中尚属首次;二是在体例上采用传

统小说章回体和类似民间说书的"话说"模式分集,进行标准化、规范化、系列化的有序播出;三是在制作编播上固定时长,每集20分钟,固定栏目,每周播1次,培养观众的收视忠诚度;四是调动观众参与互动的积极性,专门以2集篇幅开辟"答观众问"的内容,表现出强烈的受众意识;五是在播出宣传上首开宣传造势营造社会关注的话题意识。《话说长江》的成功被归结为两点:"对电视特性的把握"和"把握住了时代的脉搏"[1]。的确,《话说长江》契合了走出灾难阴影的国人需要文化提振信心的民族心理,以及国家通过影像放低姿态与民携手共同描绘新山河的温和表情。在任何时代,优秀的艺术创作总能点燃人们的爱国主义情感。

较之《话说长江》,《话说运河》是央视首次独立摄制的电视纪录片,开创了纪录片电视节目化的先河,每集25分钟,播出时间长达9个月。《话说运河》的创作理念更为自觉,邀请著名作家参与创作,保证了该片文学性、历史性、哲理性兼备,文化含量很高。该片一面沿用《话说长江》首次在大型系列节目中确立固定主持人的方式,真正办成了"主持人节目";一面体现出大众"参与性",让主持人从演播室走向现场,同与运河相关的各方人士广泛交流,边采访、边拍摄、边编辑、边播出。多机位拍摄,保留现场被采访者说话的同期声,以平等的姿态拉近同大众的距离,在互动中提升纪录片的文化亲和力。该片获得1986年全国优秀电视节目专栏系列片一等奖。

两部纪录片的总编导戴维宇这样形容它们的创作基调:"长江是狂草泼墨,运河是花鸟工笔。"应该说,美学观念的纪实迁移呈现了与过去迥异的"中国山河":两部"话说"作品自觉地以贴近生活和纪录片本性的写实理念,摒弃了虚假粉饰的场面镜头,让摄影机探入生活采撷鲜活生动的细节。有浓郁文学色彩并带有实地考察亲身体验的优美解说词,很好地把历史史料同今日长江、运河流域的风土人情、民生民态的画面结合起来,让观众感受到从未有过的亲切和厚重。两部指向民族灵魂深处的寻根之作,代表了中国纪录片在形态、文化和美学上独有的"典型性":"在性

---

[1] 欧阳宏生主编:《中国电视批评史》,北京大学出版社2010年版,第107页。

质上属于文化纪录片；在文化形态上属于精英文化，而不是意识形态话语；在美学形态上实现了从传统画面加解说模式向纪实美学的迁移，独立思考与艺术个性开始呈现。"[1]

12集社会政治类纪录片《龙的心》（又名《中国人》），由央视电视服务公司、中国新闻社、英国鹰头——羚羊电影公司、香港天龙影业公司联合摄制，1984年完成，每集50分钟，深入翔实地介绍了中国人的价值理念、名胜古迹、社会政治、家庭婚姻、农村改革、司法体制、教育、艺术，等等。英文版发行到全球80多个国家的电视、教育机构，美国全国广播公司播出了两个小时的精编特辑。

中外合拍纪录片的同时，立足本国力量，用自有经费和设备独立策划、摄制大型纪录片的动议，在1982年2月广西召开的全国电视台部分专题节目会议上就提出来。随后，央视联手地方电视台打造了国内独立策划制作的两部大型系列纪录片，第一部是央视与云、贵、川、陕、鄂、渝等地电视台合作的25集《蜀道》，1988年11月25日播出，每集20分钟，介绍了分布在我国大西南跨越8省区，包括13条古道、8条公路、5条铁路、长江纤道和川江支流的广义蜀道，对改革开放时代交通对经济发展的重要意义，进行了历史、文化、地理的古今贯通思考，具有思辨性，获1989年度全国优秀电视社教节目文化系列类一等奖；第二部是央视与青海电视台联合拍摄的20集《唐蕃古道》（主创：王娴、王怀信、张文达、黄升民、丁广师、杨小平、常立岗等），1983年发起倡议，1987年11月4日开播，每集20分钟。在对历史闻名的古道风貌、建筑、文物、民风的细腻描绘中，讴歌了汉藏人民团结一心开发西部建设的动人篇章，获1987年度全国优秀电视系列片一等奖。

## 二、喧哗与躁动：如何审视历史传统

改革开放过程中经济过热的问题和"西化"发展思路的抬头，以及在

---

[1] 张同道：《中国电视纪录片50年》，《电视研究》2008年第10期。

政治思想领域内出现的过激言论，使中共中央 1987 年在党内开展了反对资产阶级自由化倾向的活动，以矫正偏差认知。文艺创作和艺术探索当然必须在政治正确的方向下进行，在高速行驶的经济列车上，如何看待黄土文明和西方文明，以历史唯物主义的辩证立场清醒地审视中国历史和传统便显得尤为重要。

电视纪录片的创作日益繁荣深入，在"独立思考"和"艺术个性"上走得更深更远的作品开始出现。1985 年 5 月 7 日，央视与日本放送协会签约合拍纪录片《黄河》（中方主创：王宋、高长岭、郭宝祥、屠国璧、庞一农、贾志杰、吴明训、张忠令、徐右宁、王有才、张旭奎、张希岑等），历时近 3 年，行程 40 万公里，航空拍摄素材 200 小时，从黄河源头拍摄到入海口，再现了黄河两岸的自然地理和人文风貌，探源黄河文明与中华文明的内在关系。30 集《黄河》在 1988 年 2 月 20 日播出，每集约 30 分钟。该片有完整的结构、丰富的内容、精良的制作，播出后在中日两国都反响良好。

央视军事部拍摄的 12 集大型军事系列专题片《让历史告诉未来》（1987，何晓鲁编剧，刘效礼导演），是为纪念中国人民解放军建军 60 周年而制，每集 20 分钟，在 20 世纪 80 年代影响巨大。该片前卫地采用了同期声采访，打破时序，史论结合，历史与现实紧密勾连。60 年间的宏大事件疏而不漏、脉络清晰。同时，也没有湮没历史人物丰富生动的生活化塑造，可谓疏密有致，在今昔对比中生发历史之思与当代启迪，极富哲理性和史诗性。另外一部具有独特美学意蕴的军事专题片是微型纪录片《军人与僧人》（孟大雁编导），时长 20 多分钟，在两种从生活到追求截然不同的人身上，挖掘了共同的人性和信仰，提炼出崇高的人生境界与哲理，优美的自然风光和恬淡的生活场景相得益彰，流淌出一种充满诚意的诗意和质朴，带给人精神的升华，代表了和平时期军事题材创作的突破和趋势。

10 集《共和国之恋——献给科技界的朋友们》，由央视社教部在国防科委、中国科协、中科院、电子部等十几个单位的合作支持下摄制，献礼国庆 40 周年，每集 20 分钟。有较高的史料和艺术价值，反映了共和国 40 年的国防科学发展的辉煌成就和光荣历程，讴歌了科学家们献身祖国伟大

事业,奋斗终生的崇高境界。该片获得 1989 年全国优秀电视社教节目系列类特别奖。

### 三、纪录片栏目化:别开生面的国情教育

20 世纪 80 年代是纪实节目创作的鼎盛期,央视推出多个全国知名的品牌专栏,方便观众集中收看到全国各地的优秀纪录片,如《祖国各地》《兄弟民族》《世界各地》《地方台 50 分钟》《神州风采》等。《祖国各地》在 1983 年数次改版,节目小型化,将不同地方的节目进行主题性编播,形式灵活多样。1986 年年底央视专题部改革,一度中断制作,1988 年 5 月 4 日复播,每周播出增加到两次。1997 年确定了"城市年轮""旅游探奇""中国一绝"三个版块,时长 30 分钟;纪实栏目《兄弟民族》1983 年 10 月 2 日开播,每周一次 20 分钟,被誉为"形象的民族史"[1]。主要是介绍 55 个中国少数民族特色的纪录片,从地理分布、语言、人口到历史、文化、风俗,真实全面地展现少数民族的前世今生,比如《中国哈萨克族》《呼伦贝尔情》《川藏路纪行》《基诺族的黎明》等获奖作品。该栏目 1986 年年底合并到《九州方圆》栏目中,1991 年元旦以《民族之林》栏目播出,每周一次 15 分钟。

央视 1989 年开辟了一长一短两个固定栏目,专门播放地方台的优秀文艺专题、艺术片、纪录片,中坚制作力量是地方台,目的是鼓励精品创作。《地方台 50 分钟》1 月 9 日开播,每周一次,播出 1 个地方台的 1 部 50 分钟的优秀专题节目,这样的篇幅加大了创作难度,翌年 5 月 4 日更名《地方台 30 分钟》。此后的 3 年间,各地电视台制作并选送了有代表性的中国纪录片的标杆作品,比如,《方荣翔》《扬州第九怪》《两个孤儿》《半个世纪的乡恋》《沙与海》《龙脊》《回家》等;《神州风采》3 月 18 日开播(1997 年 4 月停办),是在 73 位全国人大代表和政协委员的建议下开办的社

---

[1] 李灵革:《纪录片下的中国——二十世纪中国纪录片的发展与社会变迁》,清华大学出版社 2008 年版,第 97 页。

教栏目，在《新闻联播》后播出，专门播放加强爱国主义教育，弘扬民族文化的微型纪录片、专题片。每集5分钟，每次讲述一事或一人或一景，短小精悍，7年间播出2400多期，堪称生动别致的国情教育百科全书。

这个时期的纪录片已经不是简单的意识形态传声筒，审美品格上升为主体，尽可能地考虑观众的欣赏趣味，从题材到形式不断拓展。人物、城市风光、历史文化、宗教民俗等题材的纪录片，在技巧上突破了传统的报道式的新闻纪录片形式，散文化的、报告文学式的、政论性的文体得到发展。表现著名雕塑家在清贫的生活中执着进行艺术创作的《雕刻家刘焕章》（1983，25分钟，陈汉元编剧，李绍武导演）、讲述雷振邦和雷蕾父女两代作曲家艺术人生的《朝阳与夕阳的对话》（1989，程捷编导，吉林电视台）、从纯净的风光和虔诚的行走中顿悟人与自然关系的《西藏的诱惑》（1988，50分钟，刘郎导演）等都是影响较大的成功作品。纪实手法的运用，朴实无华的解说词，对生命个体的关注，哲理性的思考等，都标志着精英氛围笼罩下浓厚的文化意识。

但是，"画面加解说"的模式仍然一统纪录片天下，缺乏同期声的运用，即画面纪实的同时，声音没有纪实地同步跟进。对有些片子而言，采用同期声效果可能会更好，因为电视技术此时早已不成障碍，只是在普遍意义的实践中无法做到完全充分利用技术的便利，不管怎样，纪录片已经走进全面更新递进的新时代。

## 结语

随着电视技术的提升，制作经验的积累和电视剧制作体制的完善，电视剧产量大幅增长，精品生产却并未出现同步增长，艺术上出类拔萃之作越来越少。以致1988年、1990年"飞天奖"评选中短篇电视剧一等奖"空缺"，尽管精益求精、宁缺毋滥是体现奖项权威性和公信力的正常之举，然而中短篇电视剧精品快速落潮的现象，还是让人明显地感觉到了不适。文艺评论家刘扬体发出感慨："80年代初期，当《凡人小事》《新岸》《女记者的画外音》《新闻启示录》《巴桑和她的弟妹们》《希波克拉底

誓言》《秋白之死》联翩出现时，电视单本剧是那么英姿飒爽，神采奕奕，那时的编导热情如火，他们为了追踪时代的步伐，赋予单本剧以朝气蓬勃的活力，曾经有过怎样一种创作劲头啊！如今，单本剧仍在播映，但却很少呈现出往昔那股充沛的热情。热心的观众应当问一问多情的电视界：是谁冷落了单本剧？"[1]电视剧商业化类型化的制作趋势，遵照的是流水线工业生产模式下的标准化产品，留给艺术家追求个性和创作自由的空间不断萎缩。当代艺术创作活动必然受制于大众文化形态和工业化生产体制的制约，非艺术家的良好愿望所能扭转，这是导致单本剧衰落的主要原因。刘扬体的遗憾注定是时代的遗憾。

电视艺术作为在大众媒介上传播的大众文化，自有其媒介特质和艺术发展规律，不同艺术样式提供不同的审美活动，当代审美文化是多层次的，强求一致既非必要也不现实。这是因为"传统美学竭力强调人类的本质力量，竭力强调对于现实生活的创造，竭力强调审美活动的无功利性，竭力强调审美活动的重要性。这在历史上意义重大：从此审美有了独立性。然而，一味如此，也难免使美学陷入困境。最终就走向了另一极端：具备了超越性，却没有了现实性；使自己贵族化了，却又从此与大众无缘；走向了神性，却丧失了人性"。[2]理解大众文化的本质，是我们正确对待电视剧雅与俗的开始，是对人民享有正当的娱乐诉求的尊重，也是真正对那些以真诚、专业的艺术态度认真对待电视剧创作的艺术家的由衷致敬。

对"真实"的追求是中国观众往往超乎艺术创作的苛求，很多时候又关乎历史史实和生活逻辑。否则，就不会出现指责《敌营十八年》歪曲中共地下斗争实情的声音，营造了"一边是海水一边是火焰"的热播景象；也不会在《上海滩》得到主流评论的艺术肯定后，正统的"老上海"们仍因其不真实而坚持是"香港滩"的批评立场。大部分观众很喜欢这两部电视剧，因为流畅的、日常的、浅层的、梦幻般的审美愉悦，都是大众文化的娱乐基础。

---

[1] 钟艺兵、黄望南主编：《中国电视艺术发展史》，浙江人民出版社1994年版，第165—166页。
[2] 潘知常：《反美学》，学林出版社1995年版，第330页。

毫无疑问，严肃地对待"娱乐"，将焦点放在认识论上而非美学上，是认识"电视"作为"一种修辞工具"的开始："电视本是无足轻重的，所以，如果它强加于自己很高的使命，或者把自己表现成重要文化对话的载体，那么危险就出现了。具有讽刺意义的是，这样危险的事正是知识分子和批评家一直不断鼓励电视去做的。这些人的问题在于，他们对待电视的态度还不够严肃。"[1]不能对电视剧艺术进行高雅的、深刻的本体界定和理想化投射，但创作者可以借此反映大众社会的理想追求与文化趋势。正是由于中国电视艺术80年代在独立艺术样式上的本体探索和范式建构，才在进入90年代后迎来真正的成熟，大放光华。

电视艺术理论研究真正受到重视是在1978年后。随着中国电视事业的快速发展，电视艺术样式本体地位的建立，电视文艺形式日益多样化，文化影响力顿显。以广播电视为主要研究对象的刊物增多，打头阵的是《北京广播学院学报》（1995年改名为《现代传播》），《广播电视杂志》也是电视业最早的刊物。重要的还有央视的《电视业务》（1989年改名《电视研究》）、广播电视部的《广播电视战线》、中国广播电视学会的《中国广播电视学刊》、艺委会的《电视文艺》等。刊发的文章从初期实践经验的总结，拓展到电视艺术创作规律、基础和应用理论、决策和传播理论。

中国社科院、中国人民大学、北京广播学院（今中国传媒大学）、复旦大学等相继建立电视研究机构，众多专家学者从不同视角阐发电视艺术，各种研讨与评奖活动也如火如荼地开展起来。有关电视文艺、电视纪录片和电视剧的代表性研究成果纷纷出现，它们从电视艺术自身的审美特征出发，从美学、哲学、文化、历史、心理等方面辨析电视艺术的内涵。甚至拓宽研究思路，可以针对一部作品、一个栏目、一种样式、一类题材或一个人的创作进行研讨，如关于电视专题片《河殇》的争鸣、《地方台30分钟》研讨会、电视艺术片研讨会、革命历史题材和当代人物传记电视剧研讨会、邓在军电视艺术研讨会、张绍林创作集体学术研讨会等，推动了电

---

[1]［美］尼尔·波兹曼：《娱乐至死·童年的消逝》，章艳、吴燕莛译，广西师范大学出版社2009年版，第16、17页。

视艺术理论研究步入正轨,渐趋丰富、理性。

　　中国广播电视学会1986年10月成立后,组织编写的《中国广播电视学》(1990年出版),是中国第一部广播电视学的研究专著,"标志着中国广播电视学已经开始形成"。北京广播学院1987年编纂的总共18本的套书"电视节目制作丛书""是我国第一套电视专业理论书籍"。在此基础上,1992年又开始组织撰写长达230万字的重要理论著作《中国应用电视学》(1997年出版),"从基础理论、节目制作、制作技艺和电视技术几个方面勾勒了电视应用理论的全貌,较全面、系统地建立起了中国应用电视学的理论框架"。在电视史学的研究中,广播电影电视部组织编写的《当代中国的广播电视》"是我国第一部全面、系统、翔实地记述中国广播电视事业的发展历史、主要成就和主要经验的大型著作",它同从1986年就开始逐年编辑出版的《中国广播电视年鉴》为电视史学研究提供了基础。[1]

　　"电视学"的概念自20世纪90年代出现后,中国电视艺术理论经过了最初的混沌和本体意识的自觉,在广度和深度上渐趋学术化和规范化。

---

[1] 刘习良主编:《中国电视史》,中国广播电视出版社2007年版,第266页。

# 第五章　电视艺术繁荣发展和产业化改革
# （1990—2003）

随着电视机的全国普及，有线电视宽带网建设、卫星电视发展、网络电视诞生和电视产业化改革实践，中国电视事业全面进入迅猛发展的历史时期。新的电视观念、传播理念和电视理论趋向成熟，电视传播日益"窄化"，电视节目制作走向分众化，电视剧类型不断丰富，各种题材、内容、风格、功能的电视文艺节目形态呈现了齐头并进多样化发展的格局。大众旺盛的消费需求被彻底激发出来，电视节目的娱乐化商品化已不可避免。

1992年6月16日，中共中央、国务院下发《关于加快发展第三产业的决定》，广播电视被纳入继工业、农业后的"第三产业"，从此具有了"事业""产业"的双重属性，即"事业性质、企业管理"。这一举措解放了广播电视的生产力，卫星电视、有线电视、网络电视发展提速，加上高新技术的应用、电视体制的深刻变革，中国电视产业步入繁荣发展的"快车道"，电视艺术面貌相应地发生了质的变化。诸如经济承包、广告经营、自负盈亏等"以商养文"的市场化运作，广电传媒产业深入推进集团化发展等。1993年，电视广告收入第一次超过国家财政拨款，电视业经济自立的端倪初现。同年，央视的《东方时空》《夕阳红》实行"制片人制"（也即"栏目承包制"）。1999年，除新闻节目以外，大部分电视节目社会化生产的商业模式"制播分离"被正式提出，业界从概念到理论上都做了广泛的讨论。"制播分离"概念最早来自英国，是指在电视台策划、投资并拥有版权的前提下，将部分节目的制作业务委托给外部制作机构或独立制片人[1]。中国第一个制播分离的电视娱乐新闻节目是在1999年7月1日，由民营节目制作机构"光线传媒"推出的《中国娱乐报道》，全国有30家电

---

[1]　郭小平、王子毅：《论2009年中国广播电视改革的维度》，《现代视听》2010年第2期。

视台购买了播映权，2000 年 1 月 1 日达到 106 家，节目固定观众 3.15 亿，全国平均收视率逾 10%[1]。

20 世纪 90 年代初，国际政治形势动荡不安，东欧剧变，苏联解体，形成了世界多极化、经济全球化、文化多元化的发展格局。1994 年 1 月 24—31 日，广电部在京召开了 90 年代以来第一次规模较大的"全国广播影视宣传工作会议"，这次会议与 24—29 日召开的"全国宣传思想工作会议"套开。重申坚持"二为"方向"双百"方针，繁荣社会主义文化等任务，有三点影响至今：一是确定"一个根本方针"：以邓小平建设有中国特色社会主义的理论武装全党。二是第一次明确提出，"我们的宣传思想工作，必须以科学的理论武装人，以正确的舆论引导人，以高尚的精神塑造人，以优秀的作品鼓舞人"。三是肯定中国电视剧创作的指导方针"弘扬主旋律，坚持多样化"，具体阐释是："弘扬主旋律，就是要在建设有中国特色社会主义的理论和党的基本路线指导下，大力倡导一切有利于发扬爱国主义、集体主义、社会主义的思想和精神，大力倡导一切有利于改革开放和现代化建设的思想和精神，大力倡导一切有利于民族团结、社会进步、人民幸福的思想和精神，大力倡导一切用诚实劳动争取美好生活的思想和精神。"[2]

这些既是此后中国宣传思想工作的指导思想，也是推进广播影视事业的目标任务：适应改革开放形势，正确把握舆论导向，大力弘扬主旋律，坚持娱乐功能、教化功能并举，社会效益、经济效益并重，促进社会主义精神文明建设。

对中国电视艺术发展产生至关重要影响的另一个观念是"精品意识"，第一次提出这个关于电视节目质量标准的概念，是在 1993 年 5 月央视召开的电视工作座谈会上。1995 年 2 月召开的全国广电工作会议上，广电部部长孙家正做出指示"强化精品意识，全面提高节目质量"。精品节目的内涵被界定为：思想深刻、艺术精湛、有强烈的吸引力和感染力、产生

---

[1] 段世文：《〈中国娱乐报道〉火爆荧屏，节目制播分离前景看好》，《新闻传播》2000 年第 3 期。
[2] 江泽民：《在全国宣传思想工作会议上的讲话》，载《全国宣传思想工作会议文件汇编》(内部发行)，学习出版社 1994 年版，第 41、50 页。

广泛社会影响的优秀作品,是融思想性、艺术性、可视性、知识性、趣味性为一体的寓教于乐的节目。此后,央视在全国率先实施"精品战略"。1996年,江泽民总书记进一步完善了文化艺术产品的完整标准,"思想精深、艺术精湛、制作精良",即在政治标准、艺术标准上,加入技术标准。至此,从1993年"精品"概念的提出,到"精品战略"实施,再到"精品"内涵和外延的科学诠释,勾勒出中国电视节目精品生产具体清晰的指标。[1]

1995年,广电部报请中央和国务院批准的《关于进一步加强和改进广播电影电视工作的报告》(简称"30条")下发全国,这是继1983年10月颁布的《关于广播电视工作的汇报提纲》后,又一个指导广电工作的重要文件。1997年8月11日,国务院发布我国第一部全面规范广播电视活动的国家法规《广播电视管理条例》,9月1日起全国实施。它明确了广电管理、发展、繁荣的关系,肯定了广电宣传、事业建设、行业管理"三位一体"的中国特色社会主义广电体制,在广播电视法制建设历史上具有里程碑意义。1998年3月,原广播电影电视部改组为国家广播电影电视总局(简称"广电总局")。

## 第一节 电视与我同在:电视节目大繁荣

20世纪90年代,电视传播技术快速发展,我国的卫星电视、有线电视、网络电视在点面结合中走向区域化网络和数字空间的无缝覆盖。新闻节目、综艺节目、电视剧成为三大主流电视节目,包揽了中国观众最主要的接受信息渠道和娱乐休闲方式,基本上养成电视观众日日看新闻、周间看剧集、周末看综艺的收视习惯,也由此形成了电视台延续至今的电视节

---

[1] 刘习良主编:《中国电视史》,中国广播电视出版社2007年版,第426页。

目排播传统。技术让丰富多样的电视节目插上翅膀，飞入千家万户，融入日常生活，真正"与我同在"。

## 一、中国信息高速公路三网建设立体传播

1991年年底，全国电视机社会保有量达到2亿台，电视观众覆盖人数8亿多，电视在中国传媒业中跃升为无可匹敌的"强势媒体"，接轨世界先进水平的三网建设迅速启动。

有线电视网建设具有战略意义，它是以电缆、光纤为信号收传载体的区域化网络。1990年11月16日，国务院批准广电部发布第2号令《有线电视管理暂行办法》，这是国家有线电视管理的最高法规，标志着中国有线电视进入规范化和法制化的建设轨道。到1995年，一系列具体实施管理的细则、网络系统设备技术指标、网络技术体制等相关政策法规出台，全国兴起城市有线电视网的建设热潮。1993年4月，中国国际电视总公司全国有线电视供片中心在全国30个省市自治区建立供片站，形成一个较为完整的全国有线电视供片网络；1997年4月，广电部召开首次全国有线电视台台长会议，确立了有线电视台、无线电视台同为"党和人民的喉舌"，以及作为社会主义精神文明建设重要阵地的性质和作用。到2000年，基本形成遍布全国城乡的有线电视网。

1996年年末开始整顿清理"四级办电视"过多过滥的问题，全国电视台从1997年的923座，降到1998年的347座，原来的中央、省、市、县四级体制调整为中央、省、市三级。

中国卫星电视正式起步于1985年，央视率先通过卫星传送电视节目。1990年，央视第1、2、3套节目全部由国内卫星传送。4月，中国代亚洲通信卫星公司发射"亚洲1号"卫星，打开了中国电视节目全球传播的空间。1992年10月1日起，以台、港、澳观众为主要服务对象的央视第4套国际频道节目，通过卫星向海外80多个国家和地区播出。到1995年11月，央视陆续开设的第5至第8频道均由卫星转播。之后，卫星电视节目传送开始从模拟技术向数字技术过渡，1996年8月1日，央视第3套戏曲

音乐节目和第4套节目通过泛美2号、3号、4号、5号卫星和"热鸟3号"卫星向全球传送。美欧日等从1994年后纷纷发展数字卫星直播业务，我国于1998年年底首次进行数字卫星直播业务试验，1999年10月，广电总局的"村村通"卫星直播平台扩展到39套全国的电视节目。省级电视台卫星电视（简称"卫视"）的开端始自山东电视台、浙江电视台1994年1月1日上星播出节目，到1999年10月，随着海南卫视的开播，全国31个省级电视台全部实现了电视节目卫星传送。

中国幅员辽阔，人口众多，分布不均衡，发展卫星电视的初衷是向老少边穷地区提供优质信号节目，彻底解决15%电视人口的覆盖盲区。虽然有线电视以灵活的方式和高清视频图像，满足了85%人口的多样化需求，但仍有很多农村地区覆盖不到，或频道少，节目有限。卫星电视解决了这些难题，且有投资小见效快的优势。随之而来的缺点是，省级卫视收视率低于本地台，节目定位不再限于地域性内容，反倒给人千篇一律的"大杂烩"印象。频道增加了，观众收视忠诚度必然下降，加剧了卫视平台间的竞争白热化，上演着优质节目资源的争夺战，央视全国收视份额难以撼动的稳固地位，令省级卫视处境尴尬。

央视1996年申请国际互联网域名，开办了第一个电视台网站，全国电视台照此效仿，2000年已近200家。1999年6月1日中国虹桥网正式开通，这是中国第一家网络电视台，标志着中国网络电视的诞生。8月20日央视网站启用并实现了网络直播，曾播出《1999年春节联欢晚会》。网络电视台利用现有节目资源和有线电视网，开发节目网络系统平台，展现出四大优势：多元畅通的传播、可再生的内容资源、节目传输的互动性、受众主体地位的回归[1]。2000年，全球网络用户达到4亿，中国是1500万用户。

伴随技术的飞速发展，理论界出现了"电视学"的概念和学术探讨，电视实践中围绕电视新闻、电视专题的分类和界定的研讨增多。收视率引入市场机制后，电视观念的嬗变日趋实务，新的传播理念逐步确立。各种

---

[1] 刘习良主编：《中国电视史》，中国广播电视出版社2007年版，第392页。

电视节目形态渐趋成熟，通俗化平民化的节目风行全国，综艺节目普遍栏目化，大型文艺竞赛节目形态定型，形成功能定位多元、风格形态多样、布局较为立体的电视艺术传播格局。

## 二、电视节目栏目化及其个性化多样化发展

新闻节目是非虚构节目，不属于电视艺术样态。但如果将其放在"娱乐"背景的大概念下，或者电视事业总体发展和改革框架中，从功能、目标、效果来看待电视节目在技术、传播、专业化、栏目化上的演进，就会发现其与文艺节目和电视剧在互有交叉中同步前行，彼此之间在概念和内涵上的界定是逐步分离分别清晰起来的，显示了中国电视现代化演进的路径，从中管窥电视观念的进步和技术赋予电视节目的无限潜力空间。

20世纪80年代确定的"新闻立台"观念真正落到实处是在90年代，"1992年以前我国电视观众看电视主要是为了'娱乐消遣'，而1992年以后'了解世界、获取信息'成为观众收看电视的首要动机，电视新闻节目成为最重要的新闻和信息来源"。[1]《新闻联播》自1996年1月1日开始，由录像播出改为直播，结束了中国电视新闻全国联播录像方式播出共18年的历史。央视第1套节目全天13次新闻全部实现了直播。以《新闻联播》为代表的消息类综合性新闻栏目，实现了整点播出和重要新闻滚动播出。

大型电视新闻杂志节目《东方时空》1993年5月1日播出，最初由《东方之子》《金曲榜》《生活空间》《焦点时刻》四个版块节目组成，类似拼盘混搭的专题，之间无关联，还算不上纯粹的"新闻栏目"，直到1996年1月改版后才体现出鲜明的节目定位。它标志着"制片人制"释放行业活力的成功实践，培养了观众早间看电视的新习惯，以平民化语态和民主姿态深入人心，进而带动了时事杂志栏目的成熟和深度报道意识，以及全国性的纪实类访谈节目制作，新闻评论开始具有电视特色，强化了舆论宣传的社会效果。这些节目让观众破天荒地获得了"被尊重"的感觉，极大

---

[1] 刘习良主编：《中国电视史》，中国广播电视出版社2007年版，第311—312页。

地方便了观众对资讯的选择，养成择时收看的固定习惯。不仅如此，中央电视台在1985年提出的全部节目栏目化播出的目标，也是以《东方时空》的播出为标志，推动了中国电视栏目化观念的成熟，为全国的栏目化实践提供了形象标准、风格设计、生产传播等反面的宝贵经验，到20世纪90年代中期，全国电视台基本形成了以栏目化建设促节目规范化的自觉意识。

在全国范围内，综合性、对象性电视综艺栏目的创办，自1990年进入高潮。1990年3月14日和4月21日播出的《综艺大观》《正大综艺》，是90年代闻名全国的两个综合性文艺专栏。表演类综艺节目《综艺大观》（2004年停播），采用"明星＋表演"的模式，是在《周末文艺》《文艺天地》等专栏基础上拓展的新品牌。节目设固定主持人，双周播出，包括相声、小品、歌舞、杂技、魔术等多种文艺形式，兼顾观赏性、知识性、娱乐性、趣味性、报道性、参与感。在栏目的若干个小版块中，"开心一刻""天南地北"是常设版块，是此时央视唯一现场直播的综艺栏目，也是最受观众欢迎的王牌电视综艺栏目；《正大综艺》是央视与泰国正大集团联合制作的节目，由"世界真奇妙""五花八门""名歌金曲""正大剧场"等版块节目组成，男、女主持人各设一名，赵忠祥和杨澜成为观众喜爱的节目搭档。

央视第3套节目在1991年后推出一系列杂志式的综艺栏目，相继有《曲苑杂坛》（1991年下半年开播）、《艺苑风景线》（1992年7月开播）、《东西南北中》（1993年3月25日开播，前身《百花园》）、《文艺广角》（1993年8月8日开播）等。大多采取版块结构，富有民族性、地域性和时代特色的节目编排，由于杂糅了各种文艺形式、内容上综合性兼容度高、播出时间长、在黄金时段播放，形成全国的"综艺热潮"。后来逐步向形态单纯的专业化方向演变，《戏曲欣赏》1993年11月改为《九州戏苑》，《曲苑杂坛》专司"曲艺"，《中国音乐电视》主攻"MTV"，《文化视点》讨论各种文化现象，《旋转舞台》致力"江河湖海系列"，体现了贴近时代、贴近群众、多元立体的社会需要和文化风尚。这种改变与全国电视栏目的大繁荣有关，从"星光奖"评选的设奖类别可见一斑，"星光奖"自1993年第7届起不再延续以往按照央视栏目的设奖方式，而是根据电视文艺内容设奖，作品

奖涵盖 7 个门类：综合性文艺节目、专题类文艺节目、音乐节目、歌舞节目、戏曲节目、曲艺杂技节目、电视戏曲小品节目。

电视社教节目长期以来基本以电视专题片的形态存在，电视栏目化普及后，从单一的专题片形式扩展到谈话类、竞技类、游戏类等多样化形态。社教类节目在走过一段师从综艺节目大型化、兼容性、杂志式靠拢的误区后，逐渐回归栏目内容专题化、节目形式多样化、传播目标对象化的本体特征，出现了法制类、健康类、生活服务类、文化类、自然类、人文类、知识类等专题型的社教栏目，央视的《今日说法》《社会经纬》《健康之路》《万家灯火》《读书时间》《中华民族》《人与自然》《环球》等是典型代表。

得益于受众意识传播理念的加强，20 世纪 80 年代中后期出现的服务于不同收视群的"对象性节目"，在 90 年代蓬勃发展，不同年龄段、知识层的受众逐渐拥有了"自己的节目"。针对老年人、女性、青少年、儿童、知识分子、球迷等开办的栏目，往往有着较高的收视率。自央视 1985 年开办最早的青少年节目《七巧板》、上海电视台 1987 年 6 月 15 日开播《我们的大学生》后，央视 1991 年 12 月推出面向大学生的第一个演播室形态的栏目《十二演播室》；1994 年 4 月创办了以服务、引导、娱乐中学生为宗旨的竞赛型栏目《第二起跑线》（2008 年 6 月 1 日停播）；1995 年 6 月 1 日开播中国第一个杂志型少儿栏目《大风车》（合并了原来的 6 个栏目：《七巧板》《天地之间》《蒲公英剧场》《同一片蓝天》《聪明屋》《和爸爸妈妈一起看》）；1993 年 1 月 16 日，专门开辟了播放动画片的栏目《红黄蓝》，每周 1 次，播放引进和国产的电视动画片，受到孩子和家长的欢迎。这些栏目基本形成了覆盖儿童、少年、青年等几个年龄段人群的整体优势。到 1994 年，全国四分之一的地方电视台开办了少儿栏目，固定栏目达到 78 个，如《七色光》（北京电视台）、《五彩贝》（天津电视台）、《开心娃娃》（上海电视台）、《丑小鸭》（哈尔滨电视台）等。

对象性栏目涉及很多领域，主要配合社会发展和现实需要，满足不同生活方式和兴趣爱好观众的多样需求。上海电视台走在前列，1987 年 7 月 6 日播出《女性世界》，1988 年"五一"节当天推出《当代工人》。面对中

国进入老龄化社会的现象，央视1993年10月22日播出面向老年观众的综合性社教栏目《夕阳红》，以适合老年人的节目开阔他们的视野，丰富其精神生活，进行心理疏导，真正反映服务对象的所思所想和乐趣所在。地方电视台的老年人节目，以《金色时光》（北京电视台）、《多彩时光》（江苏电视台）、《老头湾》（哈尔滨电视台）影响较大；第四届世界妇女大会在北京召开的契机下，央视1994年12月1日试播女性栏目《半边天》，1995年1月1日正式开播，宗旨是"关注社会性别，倾听女性表达"，致力于提倡女性独立自主、维护女性权益和社会发展空间；体育节目在任何时期，都是收视热点，有广泛的受众基础，除了国内外重大体育赛事报道、现场直播和体育专题，版块结构为主的杂志型栏目发展较快，广东电视台仅在1993年就开办了14个形态各异的体育栏目。央视1996年1月2日开播电视体育深度报道栏目《世界体育报道》，4月4日推出面向足球爱好者的杂志型栏目《足球之夜》，这是当时播出时间最长的现场直播节目，由《中国足球》《国际足球》《中场休息》三个版块组成，颇受球迷和足球界的欢迎。大型综合性体育专栏《中国体育报道》1997年1月6日开播，由北京电视台、上海东方电视台、广东电视台联合制作，融时讯、评论、专题为一体，依托京沪穗三地丰富的体育赛事资源，全方位地反映中国体坛重要的消息、热点、赛事、趣闻、风云人物等，节目在全国29家电视台播放。

  电视文艺的综合性、通俗化和娱乐化是市场的刚性需求。吉林电视台1990年年初开办新栏目《盼今宵》，设有6个版块节目，包含歌曲、舞蹈、戏剧、曲艺、小品、杂技等艺术形态。5月推出《你好周末》；云南电视台1990年3月1日开播《云屏艺苑》，以选播云南、全国和海外优秀的音乐歌舞和其他文艺作品为主，设有观众点播节目，深受观众喜爱；浙江电视台1990年9月17日播出《调色板》，由12个版块节目组成，内容新颖，形式多样，有鲜明的地方特色，集知识性和趣味性、教育性和娱乐性为一体；上海电视台1990年7月15日开播《今夜星辰》，设有7个小栏目，是综合性影视文艺节目的荟萃，收视率位居上海电视台自制节目的首位。其在1993年1月24日播出的《快乐大转盘》是全国第一个游戏娱乐

节目，1994年6月20日播出的《智力大冲浪》是竞猜益智游戏综艺节目；1994年北京电视台开办了《开心娱乐城》《黄金乐园》；四川电视台1994年推出《综艺大世界》。

将这类娱乐消遣为主的节目推向高潮的是湖南卫视1997年7月11日开播的《快乐大本营》，有强烈的动作性和参与性，迎合了观众游戏、宣泄、释放、愉悦的心理，在游戏中获取知识。年轻主持人具备与观众打成一片的现场掌控力，热情活泼如邻家哥姐，随机应变能力很强。第37期节目获得1998年第16届金鹰奖综合性文艺节目大奖，电视娱乐节目的"娱乐性"和观众的"娱乐需求"被业界认可，游戏娱乐观念生根发芽。

其他如益智类的《幸运52》《开心辞典》，体育游戏型的《城市之间》，综合类的《周末喜相逢》，模仿秀类的《梦想剧场》《欢乐总动员》，相亲类的《玫瑰之约》，等等，都是这一时期影响较大的品牌娱乐节目。

## 三、电视谈话节目深挖声音传播意义的潜力

顺应信息社会人们对交流的迫切需要，以及拓宽电视节目本体语言的表现力，电视纪实语言节目"谈话节目"应时而生，它与当时开放宽松的良好环境、丰富的社会话题资源、电视成为"第三产业"的国策和传播观念的变化有十分密切关系。成立于1993年1月18日的上海东方电视台当月创办的《东方直播室》是中国第一档谈话节目，追求谈话的自然真实。1996年3月16日开播的《实话实说》（崔永元主持）则代表了这类栏目的最高水平，也是全国影响最大的谈话类节目，恰切地体现了传播观念从居高临下到百姓生活的视点转向，双向互动见长的人际传播被成功地引入大众传播，实现了大众传播与人际传播的有效结合，也是电视重视受众进行人本化传播的深入体现。它通过搭建受众与传媒沟通的对话平台，广开言路，提高认知和观念的水位。话题贴近民生问题和现实生活，现场谈话气氛平等友好、轻松愉快、诙谐幽默，巧妙地对鲜活个体的生活原貌予以感性的再现和理性的升华，在信息交流和情感体验的互动中获得审美认知，达成符合主流意识的、有积极意义的价值判断。在星期天播出的《实话实

说》是当时有高收视率的流行节目，对数百万中国观众产生了巨大的吸引力，一定程度上改变了人们的收视习惯、生活习性和思维方式。优秀谈话类节目的美学追求是充分展现电视纪实语言节目形态的魅力，强化现场即兴发挥的真实感，尤其仰赖主持人的能力和素养，所以，决定此类节目含金量和收视高低的两个重要因素，是主持人的个性、临场发挥能力和选择的话题、与嘉宾的沟通状态。后来的《小崔说事》延续了崔永元个人的主持魅力，使栏目保持一定的文化水准和审美品位。

《实话实说》与《东方之子》有内在的承继拓展关系，突破了《东方之子》谈话者标准高和仅有8分钟时长的局限，创造了一种更大更多元的趣味性谈话空间，让老百姓广泛参与并畅言己见。大获成功后，全国电视谈话节目制作一发不可收拾。央视继续开发出不同类型的品牌节目，《对话》围绕经济热点话题，与焦点人物展开对话；《东方之子》以记者对名人的访谈形式，追踪人物的闪光思想和感人事迹；《大家》的采访嘉宾都是社会高端人士，未必在节目形式上多么自由轻松，但气氛友好，良师益友的节目定位，给观众以"听君一席谈，胜读十年书"的豁然开朗之感，其精神震撼和心灵启迪非同凡响；2000年12月22日首播的《艺术人生》一经推出，收视率就位居央视第3套节目第二。"用艺术点亮生命，用情感温暖人心，探讨人生真谛，感悟艺术精神"的栏目定位，视角独特，邀请文艺界知名人士回顾艺术经历，在宾主对话和情感交流中有感人至深甚至未曾披露的生活细节，将访谈变成艺术与人生辉映的曲折叙事过程。观众从主持人和嘉宾的交流中，从艺术家们的艺术经历和生活中为人处事的点滴细节，分享到不乏励志因素的成长、奋斗、感悟等宝贵的人生经验。随着时间的推移，节目嘉宾从最初高标准严要求的真正"艺术家"意义上的遴选，到后来扩而大之到知名演艺人士登台，以满足大众的探知欲望，加上主持风格的过度煽情处理，都招致很多观众的不满和批评的声音。

地方电视台涌现出一批较有影响的同类节目，如《国际双行线》（北京电视台）、《有话大家说》（上海电视台）、《岭南直播室》（广东电视台）、《北方直播室》（黑龙江电视台）、《午夜相伴》（山东电视台）、《周末沙龙》（河南电视台）、《谈话》（浙江电视台）、《周末夜话》（云南电视台）、《龙门阵》（重

电视谈话节目《实话实说》

庆电视台)、《夜谈》(广州电视台)等。到 2000 年,全国电视台的谈话节目达 70 多个。但是,大多数节目同质化,并不具备语言机锋和交流意义,靠猎奇话题和敏感内容吸引观众,注定长久不了,湖南电视台《有话好说》因某期节目涉及不恰当话题而停办。火爆电视节目的追风效仿热潮总是此起彼伏,每每随着"个性化"栏目的出现,雷同节目被大量复制,大浪淘沙后优胜劣汰,几乎是电视节目在每个发展阶段都必然出现的带有普遍性的现象,中外皆然。

中国兴起谈话节目热,深受美国电视节目的影响。美国 NBC1954 年 9 月推出的《今夜》(Tonight),被视为电视谈话节目(Talk Show,中译名"脱口秀")的鼻祖,由喜剧演员斯蒂夫·阿伦担纲主持,以幽默诙谐的谈话表演为特色。此后,谈话节目逐渐成为西方电视节目的主流样式,更是代表美国电视业发展的一面旗帜,尤其在 20 世纪 90 年代得到快速发展,渐渐形成夜间谈话、日间谈话、新闻访谈等三类典型模式。美国一向有以新闻娱乐公众的传统,其新闻脱口秀同样具有浓浓的娱乐性。60 年代美国各大电视网和节目制作公司复制的夜间谈话节目,都无法抗衡《今夜》;1972 年出现的《唐纳·休访谈》(The Phil Donahue Show)是最早的日间谈话节目,主要面向家庭妇女,倾谈方式富有亲和力,带动了此类节目在

七八十年代的繁荣发展；美国有限新闻网（CNN）1985年推出的夜间新闻脱口秀《拉里·金现场》（Larry King Live）是美国邀请名人嘉宾最多的节目，主持人温和的沟通方式和绵里藏针的提问，提供了相对严肃专业的娱乐内容；1986年国王世界节目制作公司推出的面向女性群体的《奥普拉秀》（Oprah Winfrey Show），保持了十几年如一日的高收视率，这档节目由美国女性心目中"最具同情心的女朋友"奥普拉·温弗瑞主持，以女性赋权内容享誉世界，奥普拉被称为"日间电视女皇"；90年代颇受欢迎的日间谈话节目《莉基·莱克》（Ricki Lake Show）、《杰尼·琼斯》（Jenny Jones Show），都是以年轻人为收视主体，话题极具戏剧冲突性，以致出现了更为出格的定位于敏感的不伦情感话题的"垃圾电视"节目《斯普林格秀》（Jerry Springer Show）；1993年，在午夜前后两个晚间时段，CBS制作的《大卫·莱特曼深夜秀》（The Late Show with David Letterman）、《更晚节目》（The Late Late Show）和NBC制作的《杰伊·雷诺今夜秀》（The Tonight Show with Jey Leno）、《与柯南·奥布莱恩共度午夜》（Late Night with Conan O'Brien）双双展开捉对擂台赛，打破了《今夜》一枝独秀的夜间谈话节目状况。这些美国电视谈话节目都成为媲美其王牌新闻杂志节目《60分钟》（CBS制作）、《20/20》（ABC制作）的经典电视栏目。

相比其他娱乐节目和网络，中国电视上播出的脱口秀节目较少。"脱口秀"是广播、电视节目中的一种主持风格，由主持人和嘉宾交谈，不需讲稿，即兴发挥，分为新闻评论类和娱乐类两种。1926年首次出现在美国，1950年后，随着电视机的普及，收视率逐年攀升，与肥皂剧一起成为电视节目中最稳定且影响广泛的电视娱乐节目。在美国，各种类型的脱口秀节目占到电视节目总量的40%，为中国人熟知的是有着25年历史、稳坐美国脱口秀节目收视冠军的《奥普拉秀》[1]。中国内地的脱口秀栏目，一般是借鉴了美国夜间脱口秀节目如《卡森今夜谈话》的形式，基本上是主持人的表演和嘉宾访谈。《实话实说》是国内最早的脱口秀节目，直面社会生活中的敏感、热点话题，主持人的机敏犀利和诙谐幽默

---

[1] 该节目于2011年9月9日停播，美国媒体用"一个时代的终结"评价。

相得益彰，给了这档娱乐节目以"智慧"的标签。但这档节目的实质不在"娱乐性"，现场的电声乐队充其量算是某种娱乐元素，担负着调节气氛和转场的作用。

诞生于欧美的脱口秀，从最初新闻、时事、热点的评论，发展到后来披露个人生活隐私，显示了西方媒体热衷私人话题公开化的倾向。上自总统绯闻、明星花边、名人行踪，下至普通公民的生活琐事、情感困惑、色情凶杀，几乎穷尽一切个人信息，以致演变成"狗仔队"行为，暴露了以民主的旗号迎合市民享受八卦乐趣的猎奇心态和热衷肥皂剧的心理。相较之下，由于文化、国体、传媒体制和行政管理等诸多差异，脱口秀在中国内地涉及话题与对象的范围都有严格的把控尺度。中国的电视谈话节目与美国大不相同，主流文化、精英文化的管理和制作体制，决定了大众文化的基本价值取向和娱乐审美原则，提倡追求电视节目的文化品位和思想内涵，发挥电视媒体正向积极的社会传播影响力。《实话实说》受到各阶层观众的普遍欢迎和官方认可，与其健康的节目基调和善意诚恳的社会引导有关，制片人曾指出"国外的'talk show'往往拿政治和性作为一种玩笑或者幽默的表演，而这对我们是不适当的。我们的谈话内容既不能政治化也不能隐私化"。[1] 这从另一个方面也代表了中国电视节目制作总的根本性原则。

电视是一种声画结合的传播媒体，更是"一种家用媒体"或"一种谈话的媒体"，那些围绕交谈来组织的电视节目如访谈节目、电视剧均是"由可视的谈话构成的"，适合人们扫视或听，不必时时高度盯视荧屏[2]。或者，像以简单有效的故事叙述方式包装"硬新闻"、以严肃老派的风格做出深度的《60分钟》那样，"首先是给耳朵讲的故事，其次才是给眼睛看的节目"[3]。从"听电视"的角度讲，谈话节目恰恰提醒着人们所忽视的电视独有的特性：电视与观众、与家庭环境的关系，形塑了一种与电影和

---

[1] 时间、乔艳琳主编：《实话实说的实话》，上海文化出版社1999年版，第10页。
[2] [英] 尼古拉斯·阿伯克龙比：《电视与社会》，张水喜、鲍贵、陈光明译，南京大学出版社2007年版，第144、150页。
[3] 苗棣等著：《美国经典电视栏目》，中国广播电视出版社2006年版，第39页。

其他艺术类型都不具备的"交谈式"生活方式,彼此在谈话互动中产生了积极的心理反应和良好的社会影响。

## 四、大型文艺晚会专业化常态化的连续举办

电视文艺晚会是中国文艺独有的、具有中国特色的艺术形态,"家国同构"的仪式化场景和文化功能,使它成为承载国家意识形态和传播主流话语的最佳方式。因此,文艺晚会注定是中国最具生命力的"常青树"形态。

20 世纪 90 年代初,电视文艺晚会的举办趋向普遍化、日常化,内容和形式日益成熟而多样。不仅仅作为喜庆节日的专利,重大历史事件、建党建国周年纪念、历史名人和领袖的诞辰周年、各种纪念缅怀活动、慈善募捐为主的社会公益行为、文艺颁奖晚会、行业性节展、专题性文艺晚会、竞赛,以及针对突发性的天灾人祸举办的大型义演声援晚会等,都成为举办晚会的事由,频次越来越多。规模从数百人的演播室到成千上万的大型场所,无论是内景剧场式晚会,还是外景广场式晚会都如火如荼。有统计显示,到 1997 年,全国电视台制作的晚会总量超过了 3000 台[1]。

尽管各种电视晚会的质量高低不一,但还是产生了一批有价值的精彩的晚会和传统保留节目,总体上讲,央视举办的晚会普遍高于地方台。比如,1992 年,央视为纪念毛泽东《在延安文艺座谈会上的讲话》发表 50 周年,举办了《丰收大地》文艺晚会,它同当年的《中秋月正圆》基本上奠定了今后大型文艺晚会的走向;央视"心连心艺术团"慰问演出、晚会栏目化的《同一首歌》在长期连续的固定举办中成为响亮的品牌。

这期间的代表性晚会还有:1993 年央视成立 35 周年台庆晚会《今宵属于你》和纪念毛泽东诞辰 100 周年的大型文艺晚会《人间正道是沧桑》、1995 年纪念世界电影诞生 100 周年暨中国电影诞生 90 周年大型文艺晚会《创造永恒》、1997 年《回归颂——庆祝香港回归大型文艺晚会》、1998 年《我们万众一心——大型赈灾义演晚会》《抗洪精神颂》、1999 年《庆祝

---

[1] 何晓兵:《电视综艺晚会路在何方》,《粤海风》1997 年第 2 期。

中华人民共和国成立 50 周年 喜迎澳门回归大型文艺晚会》《江山如此多娇——中央电视台国庆 50 周年文艺晚会》《红旗颂——中央电视台庆祝建党 80 周年大型综合文艺晚会》、2000 年《同一首歌——相聚 2000 大型歌会》《神鼓金喉骆玉笙》《美丽的地方——首届昆明国际旅游节文艺晚会》、2001 年《"7·13"北京申奥成功晚会——首都各界中华世纪坛群众文化活动》、2002 年《梅苑迎春——北京电视台及十五省市电视台元旦戏曲晚会》《颂歌献给党——广东省喜迎"十六大"大型歌会》《我们成功啦——上海市庆祝申博成功大型联欢活动》、2003 年《春节外国人中华才艺大赛》《龙腾虎跃梨园风——2003 年十六省市电视台元旦戏曲晚会》，等等。

可见，举办文艺晚会，广义上是一种关于民族历史、文明传承的重要手段，记录着国家、社会、行业日新月异的变化，不断强化民族身份和文化历史的集体记忆。

1993 年的春节联欢晚会《金鸡唱晓》首次通过卫星同步海外直播，与海峡两岸暨香港、澳门和新加坡的节目实现了互传。从这年开始，春晚总导演的人选结束了上级指派的惯例，改由招标胜出。考虑到观众群综合性和专业化的收视特点，从 1994 年起，央视在 3 个频道同时分别播出《春节联欢晚会》《春节戏曲晚会》《春节音乐歌舞晚会》，这是电视文艺中有代表性的固定节目。1995 年的春晚收视率创下有记录节目收视的最高点 96.67%。1996 年 2 月 18 日除夕夜，台湾"中视"播出央视春晚 90 分钟的节目，系台湾电视史上首次在无线电视节目中播出大陆电视节目。有实力的地方电视台陆续开办春节联欢晚会，播出时间都是选择提前或错后一天，与除夕播出的央视"春晚"错峰。

央视"春晚"作为中国人一年中"最后的晚餐"，其实一直上演着政治表达、时代精神、民族意涵、文化符号的"变形记"。经过了 20 世纪 80 年代在形式和内容上的创新探索后，在 90 年代将政治教化和平凡生活、宏大叙事和消费娱乐巧妙地黏合在一起，1990 年的"春晚"临近零点时刻，国家领导人江泽民和李鹏亲临直播现场发表新年贺词，即是一个信号。从主旋律歌曲《春天的故事》《走进新时代》《我属于中国》《江山》，到《京九演义》《坐享其成》《宇宙体操选拔赛》《王爷与邮差》《昨天今天明天》

《拜年》等相声小品，对国家大事、社会变化、祖国统一、经济建设、外交活动的反映，都体现了国家意志和主流声音，直接或间接地传递着盛世中国的时代大主题、社会主义核心价值观和家风世风的劝讽引导。

随着观众娱乐方式的增多，文艺晚会越来越众口难调，让所有人都满意和承载过重的内涵，势必偏离大众媒介娱乐性的本质属性，有意思和有意义的平衡、继承传统和艺术创新的结合，是一台"好看"的晚会面临的艰巨挑战。在视觉文化全球化和跨文化传播盛行的时代，每年一届的央视"春晚"的内容生产和播出，年度节点重大事件和庆祝活动的播出盛况，从区域内的电视直播到国际热点、现象的社交媒体发酵和全球传播，集中体现了"视觉事件"向"媒介事件"[1]的转向。

**五、中国音乐电视的发展历程和民族化风格**

20世纪90年代中国电视节目中一个备受瞩目的现象是中国音乐电视的出现、迅速发展和社会影响力。作为电视艺术的组成部分，它是音乐或歌曲通过声画合一的影像再创作，借助电视传播扩大宣传和影响的艺术形态。同其他有着悠久历史或文化传统的艺术不同，它是随着流行音乐的发展兴盛起来并在短时间内成熟的，成为人们喜欢的音乐传播方式之一。

1. 音乐电视的概念和特征

音乐电视（Music Video，简称MV或MTV），是美国一个无线电视音乐频道的名称，引入中国时的宣传语是"MTV就是音乐电视"，故提到中国音乐电视意即"MTV"。它最先是以电视为传播介质，随着互联网和手机等视频新媒体的出现，其传播载体随之拓展，根据不同的介质，又有细微的区别。

音乐电视最早出现是音乐机构为了提高唱片、磁带的销量，包装歌手和乐队以提高公众认知度、获取商业利润而制作的可以供电视播放的音乐

---

[1]［美］丹尼尔·戴扬、伊莱休·卡茨：《媒介事件：历史的现场直播》，麻争旗译，北京广播学院出版社2000年版。

录像片，具有广告性质和浓厚的商业色彩。它的创作一般是在确定了声乐或者器乐的主体表现形象后，根据音乐对象的特点进行视觉创意设计，在一个完整的艺术时空中，把音乐和画面有机地结合起来的视听艺术作品。随着音乐电视的成熟，它的功能属性进一步延展，成为集艺术、广告、娱乐、公益宣传、意识形态展现等于一身的艺术形态。

音乐电视具备如下特点：1. 音乐性：音乐电视是服务于音乐的一种艺术形式，音乐是其创作的核心，电视只是传播载体。2. 可视性：将原来只作用于听觉的音乐作品，配上富有感染力的视觉画面，把内涵和意境进行直观的视觉呈现。3. 商业性：为了获得良好的商业收益，音乐电视是音乐作品在电视上做的一种特殊广告，这是它诞生的胎记。4. 综合性：音乐电视对音乐作品从创意策划到造型设计以至制作手段，综合运用了声音、光效、色彩、构图、运动等各种造型元素，借鉴了电影、电视、绘画等艺术的表现方式，辅助电子计算机后期制作技术，从而创作出声情并茂、情景交融的艺术作品。

音乐电视的形态，从唱法上分为民族唱法音乐电视、美声唱法音乐电视、通俗唱法音乐电视，也有非歌曲类的表现纯粹器乐的音乐电视；从风格上又可以分为叙事风格音乐电视、抒情风格音乐电视、纪实风格音乐电视等。

2. 世界音乐电视的起源

音乐电视的产生背景，与摇滚音乐的广泛流行和电视确立强势媒体地位有联系。20世纪60年代，起源于"节奏与布鲁斯"的美国黑人音乐迅速风靡世界，极大地促进了唱片工业的发展，为了提高唱片销量，电视上开始出现了摇滚乐唱片的广告，这是音乐电视的雏形。

大幅提升唱片销售业绩的举动发生在1975年，英国"女王"（Queen）摇滚乐队推出专辑《歌剧院的一夜》，为了促销它，将其中的一首《波西米亚狂想曲》制作成电视录像片在电视上播出，这是历史上第一部真正意义上的电视音乐录像片，标志着音乐电视的诞生。单曲《波西米亚狂想曲》凭借电视宣传，连续9周蝉联英国流行音乐排行榜第一名，是英国有史以来销量最大的单曲之一。音乐商们看到了推销唱片的最佳方式和无限

商机,电视音乐录像片开始了规模化的商业制作。

1981年8月1日,世界上第一个音乐电视频道"MTV"在美国出现,这是美国华纳·阿迈克斯公司有线电视网开发的一个全天候播放流行音乐的频道,在每天长达2小时的"音乐流"节目中,专门播出音乐录像片。由于它覆盖很多国家和地区,促进了音乐录像片的展出和交流,产生了世界性的影响,"音乐电视"的概念最终定型。

迈克尔·杰克逊的歌曲专辑《恐怖之夜》是音乐电视发展成熟的代表作品。1982年,唱片公司为了促销这张唱片,投巨资请好莱坞恐怖片大师约翰·兰蒂斯导演同名音乐电视片,采用了恐怖电影的制作模式,"碎片式拼贴剪辑、梦幻式的画面语言都成为后来音乐电视作品的一个范本"。[1]《恐怖之夜》音乐片完整的精美的艺术表达形式,使音乐电视确定了自己的艺术地位。

3. 中国音乐电视的发展

音乐电视在我国第一次露面是1989年年末,央视在《潮——来自台湾的歌》节目中,播出了一批港台歌手的作品,如张雨生的《我的未来不是梦》、姜育恒的《再回首》等。这种音乐形式的出现尽管让人感到新颖,但并未引起充分的重视,此后的几年中,内地电视台再没有播出这类节目。1991年8月,香港亚视开播的"MTV"音乐电视频道给了内地音乐人启发,次年,由甲丁策划、白志群导演的电视专题《风》中,收录了9首内地当红歌手的歌曲,标志着中国音乐电视的诞生。

1993年,央视、国内各地电视台和一些音像出版公司拍摄了许多音乐电视作品,如董文华演唱的《长城长》、张海迪演唱的《轮椅上的歌声》等。这一年摄制的音乐作品,已不像当初简单的"画面+歌词",有的已达到较高的艺术水准,在汲取港台和西方音乐流行元素的基础上体现出"民族化"的风格内涵。

同年开播的央视栏目《东西南北中》,以弘扬民族文化、突出地方特色为宗旨,展示各地电视台优秀的文艺节目,开创了中国音乐电视栏目化

---

[1] 杨伟光主编:《蓝皮书:中国电视艺术发展报告》,中国广播电视出版社2007年版,第161页。

的先河。第一期播放了上海电视台的音乐电视作品《青春寄语》，以及李丹阳演唱的《穿军装的川妹子》、周洁演唱的《奉献》、杨钰莹演唱的《轻轻地告诉你》等歌曲。同样是这一年开播的《东方时空》中，专门设置了《金曲榜》版块播放音乐电视，投资拍摄了"中国民歌经典"音乐电视系列 100 首和"中国民族经典歌曲"音乐电视 50 首，推动了中国音乐电视的规模化生产和民族化发展。年底，央视举办了"首届中国音乐电视大赛"，全国 100 多部作品参赛，《牵手》《好大一棵树》《小芳》脱颖而出，"音乐电视"作为专用名词被正式提出，家喻户晓。

1994 年，第二届"花城杯"中国音乐电视大赛在北京举行，参赛作品达到 470 多部，获奖作品《我们是黄河泰山》《祝你平安》《爱情鸟》等广为传唱。尤其是音乐电视《祝你平安》构思巧妙、内涵深刻，采用了电影的叙事手法和纪实化的风格，以一位任教聋哑儿童学校的年轻女教师为主体形象，讲述了一个温馨感人的故事，传递出对人间真情的美好祝愿。1995 年，央视投资 250 万元制作 "95 新歌"音乐电视系列 40 多部，这是首次投拍流行音乐电视作品。1996 年，央视拍摄 "东西南北大拜年"春节系列和 "五一"系列音乐电视，年底举办 "首届全国儿童音乐电视大赛"，先后推出 100 首音乐作品。

中国音乐电视的繁荣发展，使得这一新兴的电视艺术样式短短几年就成熟起来，许多作品获得了国际认可。1995 年，《阿姐鼓》获得全美音乐电视网最佳外语片提名；1996 年，《黄河源头》在罗马尼亚举行的第九届"金鹿杯"国际音乐节上获得大奖；2000 年，《蝶儿飞》在布达佩斯"二十一世纪国际影视艺术节"上获得 3 项大奖。

中国音乐电视从一开始就坚持民族化的创作风格，不同题材、体裁、唱法的音乐作品都有所涉猎。同时，兼顾弘扬民族文化，传达积极的人生价值观，商业性和公益性并重。中国音乐电视也存在着不足，比如，主题相对单一、教化色彩浓厚、想象力匮乏、对音乐仅做表面的泛泛的表现、在理论上也缺乏有深度的研究。中国音乐电视后来消失在电视荧屏，原因是多方面的，其中之一是创新不足，难有突破，表现手段和反映生活的能力有限，很快就被各种歌会、音乐真人秀、综艺晚会所取代。

以"金鹰奖"音乐电视评奖为例。自 1998 年首次设立电视文艺节目奖项,音乐电视节目评奖时间仅 7 年,其中 2 年最佳奖空缺。1998 年第 16 届获奖作品 3 部:《一九九七·永恒的爱》(央视)、《辣妹子》(河北电视台)、《走进新时代》(央视)。1999 年 8 部:央视 2 部《相约九八》《让世界充满爱》、《山路十八弯》(湖北电视台)、《花季雨季》(央视和深圳市委宣传部、深圳市青少年活动中心)、《九九归一》(央视、新华社澳门分社、福建电视台)、《昭君出塞》(辽宁电视台)和河北电视台 2 部《嘎妞妞》《龙子龙孙》。2000 年最佳奖 1 部《爱我中华》(河北电视台),优秀奖 7 部:《同一首歌》(东方卫视)、《永不分开 世界的爱》(央视)、《今宵久久》(河北电视台)、《祝福祖国》(深圳市委、深圳道斯集团)、《跨越九九》(央视)、《乡戏》(江西电视台)、《帕米尔的眼睛》(乌鲁木齐电视台)。2001 年最多,最佳奖空缺,优秀奖 10 部:《越来越好》(河北电视台、长沙电视台、央视)、《盼团圆》(深圳龙岗区文联)、《2001 年中央电视台音乐电视贺岁片》(央视)、《青藏高原》(央视)、《HI 呀》(湖南电视台、湖南广播电视局)、《春的祖国》(天津广播影视艺术团)、《一条路》(央视、长春电视台)、《太行娃》(河北电视台、保定电视台)、《明星反串大拜年》(深圳罗湖区政府、央视)、《幸福万年长》(广西电视台、桂林市委、央视)。2002 年最佳奖是《我幸福,我生在中国》,优秀奖 9 部:《打工者之歌》《香格里拉》《欢乐的家》《南湖望月》《春光美》《又唱浏阳河》《永远的鲜花》《送你一束红月季》《盼归》。2003 年最佳奖空缺,优秀奖 5 部:《笑口常开》(湖南电视台、央视)、《家和万事兴》(北京电视台)、《我爱妈妈我爱家》(深圳日中动画公司)、《阳光乐章》(长沙电视台、长沙市委、央视)、《梦蝶》(杭州电视台)。2004 年是最后一届,最佳奖是《唱起春天的故事》(深圳市委、央视、广东五叶神公司),优秀奖 4 部:《龙船调》(央视)、《幽兰酬春》(绍兴电视台)、《预防"非典"听我说》(中国农业电影电视中心)、《共度好时光》(第二炮兵政治部文工团)。

从以上音乐电视的评奖年度、获奖数目看,音乐电视的辉煌时光仅维持了 10 年左右,2000 年前后达到顶峰,主题集中在歌颂祖国、风光、民俗、家乡、美好情感、文化传统等弘扬主旋律和正能量的内容。

## 第二节　电视连续剧类型多样和世俗审美

对娱乐性、通俗性的强烈渴望，在20世纪80年代的尾声——1989年这样一个充满矛盾和希望的年代显示出林林总总的迹象：王朔年、名著改编电视剧、历史传记片、革命历史剧、公安剧、海派生活剧、农村剧、校园剧等，呈现的是一派艺术的春天气象，又"暗流涌动"的商业气息。中国电视剧成功地捕捉到其中的喜与忧、痛与乐，怀着忐忑和憧憬踏入90年代。

中国社会在文化语境和价值观念上的新旧转型，带给处于雅俗之争中的电视剧以浓郁的通俗化面貌和娱乐化气息，纯艺术、政治功能和精英思想渐渐式微，蛰伏隐身于大众文化的穹宇下，文化商业活动中居于支配地位的大众传媒，成为繁荣大众文化的"酵母"和温床。诞生于1990年的《渴望》是标志性的"分水岭"，其划时代的意义在于奠定了中国电视剧在国民生活中的地位、家庭伦理剧作为核心类型的存在和现实主义叙事传统的承续。自此，中国电视剧艺术在日益宽松的文化氛围中迅速发展，占据了大众文化生活中叙事艺术的隆重地位，潜移默化着人们的日常生活方式和思维方式。

中国电视剧的"本体性"观念，经过了"电视剧是戏剧""与电影合称影视艺术""具有美学独特性的艺术类型"三个阶段的争议后，终于在步入新世纪后确立了自身在当代中国艺术中"第一叙事艺术"的地位。电视剧成为大众文化的风向标，对社会生活和时代精神起着传声筒的作用，也同时显露出娱乐化的商业气质，以及通俗性、平民化、快餐消费的文化特点。尤其是在20世纪90年代中后期互联网数字时代君临的潮头气息，游戏化和互动性诉求日益高涨，电视剧作为大众文化的主流样态，全方位地重塑社会生活的方方面面，包括认知世界和文本生产的方式。

### 一、长篇电视连续剧取代单本剧

如果说，中国电影在20世纪90年代全球化背景中的多元化探索尤

其突出，形成主旋律电影、艺术电影、娱乐片大致份额分别是 25%、5%、70% 并不均衡的格局，那么，作为大众文化的电视剧并未有如此明显的分野，更多地表现出一种审美功能位移后，由官方文化、精英文化、大众文化、传统文化复合交融、多元共生的文化形态格局。

20 世纪 90 年代进入大陆播放的港台电视剧，除了金庸武侠小说改编的武侠剧和琼瑶言情小说改编的电视剧，主要是豪门、商战、黑帮题材的通俗剧，如《流氓大亨》《我本善良》和"港剧收视率最高的 TVB 剧"《义不容情》，以及《戏说乾隆》《包青天》等戏说古装剧。此时，港台引进剧超过千集，"市井生活和小人物"对观众构成强烈的吸引力。1980 年，海外引进电视娱乐节目在央视播出节目中仅占 2%。到 1996 年，这一比例上升到 16%，开风气之先的上海电视台比例高达 33%。1990 年开始，电视剧市场化、节目上星、有线电视崛起、录像市场活跃。中国大陆 1983 年开始出版录像带，到 1989 年，已累计出版 600 多种录像片，个人拥有录像机的数量近 100 万台，海外片的发行量是国产片的两倍。

根据金庸武侠小说改编的武侠剧《射雕英雄传》《神雕侠侣》《天龙八部》等，自 1991 年起风行内地，以大陆和港台合拍的金庸著作《雪山飞狐》为标志，该剧的实景拍摄带给观众莫大惊喜，优美抒情的音乐、情与侠的极致描写，深深影响了此后大陆同类题材电视剧的创作。在当时，金庸 14 部武侠小说"飞雪连天射白鹿，笑书神侠倚碧鸳"中，有 7 部改编为武侠剧。琼瑶剧《还珠格格》在中国电视史上是不能不谈的一部"非典型剧集"，作为一个"现象级"的文化事件，值得研究。该剧对历史叙事传统的颠覆和另类改写，或许完全谈不上"历史"，只是借用历史人物之名，打造的一部成人"童话"，以跨界层的"白日梦"想象引发娱乐狂欢。其艺术价值，一直伴随争议，但它的市场定位、在还未有"圈层"概念时的特殊受众群体、游戏性胡闹的彻底宣泄等，还是吻合了某种微妙的社会心理，算是"中国式的肥皂剧"和古装偶像剧。民间说法"男不看金庸，女不看琼瑶"，也许是对两位作家的小说及其影视剧改编在大陆青少年心目中位置，以正话反说的方式做的恰如其分的描述。

中国改革开放的 80 年代到 90 年代中期，是引进剧的黄金年代，养成了创作群体和观众的审美趣味，带动了中国长篇连续剧的制作播出。重视娱乐诉求的大众审美文化和长篇连续剧体例的约定俗成，便成为 90 年代以来中国电视剧全面拥抱大众文化的突出特点。长篇电视连续剧《渴望》率先践行大众文化而放弃固守精英化思维和艺术个性阵地，按照情节剧模式精心策划组织创作，这种自觉清醒创造了其在大江南北热播热议的神话。

因此，以通俗化、平民化为主旨，关注平凡人生和日常生活，是这一时期艺术创作的脉搏。在传达时代风向、文化思潮、社会生活、主流意识上，电视连续剧更为敏感、及时而深得人心。单本电视剧逐步被商业化的市场机制淘汰，基本依附于栏目被消化转型。"单本电视剧"从此变成中国电视艺术发展史上的一个"历史概念"。

《渴望》是大陆第一部从节目交换转为市场发行的电视剧。1992 年年底，中国家庭电视机拥有量达到 2.2 亿台，央视以 350 万元人民币收购了 200 万元制作费的《爱你没商量》，标志着电视剧市场初级运作的开始。当中国电视剧 1994 年的产量达到 6000 多集时，彻底扭转了本土电视台靠海外剧填充时段的局面。

中国电视剧年产量以令人吃惊的速度增长，在 1989 年还是 2000 集，到 1990 年跃升至 5000 多集，平均不到两年的产量就几乎是之前所有中国电视剧产量的总和，大致是：1958 年 6 月—1966 年 3 月约 200 部，1966 年 6 月—1976 年年底共 4 部，1977 年没有电视剧，1978 年 8 部，1979 年 19 部，1980 年（统计到 1981 年 3 月）131 部，1981 年 128 部，1982 年度（1982-3-1—1983-2-28）348 集，1983 年度（1983-3-1—1984-2-29）428 集，1984 年度（1984-3-1—1985-2-8）740 集，1985 年度（1985-3-16—1986-3-15）约 1300 集，1986 年度约 1500 集，1987 年度（1987-3-16—1988-3-15）约 1500 集，1988 年度约 1800 集，1989 年度约 2000 集，1990 年逾 5000 集，1991 年 5304 集，1992 年 约 5000 集，1993 年 816 部 5631 集，1994 年达到 6000 多集，1995 年约 7000 集，1996 年约 9000 集，1997 年 832 部 8272 集，1998 年 650 部 9327 集，1999 年 489 部 7273 集，2000 年

是455部7535集[1]。之后，2001年是8877集，2002年是6394集，2003年首次破万，达到489部10381集。

实践证明，在众多文艺形式中，电视剧一直是市场和观众的宠儿。央视1996年4—5月的观众收视调查数据显示，央视一套黄金档播出的电视剧全国平均收视率17.8%，按照全国大约8亿观众的基数估算，意味着有1.5亿观众在同一时段看同一部剧[2]。相应地，随着电视机的普及，与电视剧相伴而生的典型文化现象就是不断引发的各种"社会话题"。《新星》《四世同堂》在1985年热播时出现了"千家竞谈李向南，万人争学小彩舞"的景象，《渴望》成就了20世纪90年代的中国电视奇观："举国皆哀刘慧芳，举国皆骂王沪生，万众皆叹宋大成。"根据公安部门统计，《渴望》播出期间，万人空巷观剧，全国犯罪率下降。

与同时期跌入低谷的电影业相比[3]，电视剧自进入20世纪90年代就在数量、类型上高歌猛进，稳步发展，渐入佳境。广电部电影局1987年3月召开的全国故事片厂厂长会议上，首次提出的"弘扬主旋律，坚持多样化"成为电影电视创作的重要方针。广电行政主管部门从1984年就延续下来的每年一次，定期召开全国电视剧题材规划会议，统筹规划下一年度的题材布局，使电视剧生产自90年代中期就沿着"创作生产出一批思想精深、艺术精湛、制作精良的思想性与艺术性完美统一的优秀作品"的"精品战略"轨迹发展，逐渐开花结果。高亢的国家宏大叙事"献礼"和卑微人生的平凡书写，开始成为电视剧创作中有意义的"二重奏"。

弘扬时代主旋律的创作：《大潮汐》（16集，1993）、《西部警察》（17集，1995）、《针眼儿警察》（10集，1994）《苍天在上》（17集，1995）、《问鼎长天》（16集，1996）、《车间主任》（19集，1996）、《党员二楞妈》（6集，1996）、《英雄无悔》（38集，1996）、《抉择》（17集，1997）、《人间正道》（26

---

[1] 电视剧年产量统计以钟艺兵、黄望南主编的《中国电视艺术发展史》和刘习良主编的《中国电视史》为主。
[2] 刘习良主编：《中国电视史》，中国广播电视出版社2007年版，第380页。
[3] 同电视剧稳定的主要面向国内市场不同，电影面临的世界性冲击主要是好莱坞电影，尤其是加入世界贸易组织（WTO）前后，1998年是中国电影的历史最低谷，2002年国产故事片产量仅80多部，票房8亿元人民币。其中，国产份额2亿元，进口影片6亿元。

集,1998)、《忠诚》(20集,2001)、《大雪无痕》(20集,2001)、《省委书记》(18集,2002)等。

革命历史和军旅题材:《赵尚志》(12集,1991)、《和平年代》(23集,1996)、《突出重围》(22集,2000)、《长征》(24集,2001)、《军歌嘹亮》(23集,2001)、《激情燃烧的岁月》(22集,2001)、《长征》(24集,2001)、《DA师》(22集,2003)等。

名著改编和历史题材:《围城》(10集,1990)、《南行记》(6集,1991)、《上海一家人》(26集,1991)、《杨家将》(32集,1991)《三国演义》(84集,1994)、《水浒传》(43集,1998)、《武则天》(30集,1995)、《子夜》(14集,1995)、《司马迁》(18集,1997)、《雍正王朝》(44集,1999)、《大明宫词》(40集,2000)、《康熙王朝》(46集,2001)、《乾隆王朝》(40集,2002)、《橘子红了》(25集,2002)、《孝庄秘史》(38集,2002)、《走向共和》(59集,2003)等。

体现时代潮流、地域文化和年代历史的电视剧:《外来妹》(10集,1990)、《情满珠江》(35集,1993)、《神禾塬》(11集,1993)、《年轮》(45集,1992)、《北京人在纽约》(21集,1993)、《无悔追踪》(20集,1995)、《一年又一年》(21集,1999)等。

反映百姓生活世俗百态和都市言情的电视剧:《渴望》(50集,1990)、《过把瘾》(8集,1994)、《孽债》(20集,1995)、《费家有女》(24集,1994)、《一地鸡毛》(10集,1995)、《东边日出西边雨》(20集,1995)、《儿女情长》(22集,1996)、《一场风花雪月的事》(20集,1997)、《永不瞑目》(27集,1998)、《贫嘴张大民的幸福生活》(20集,2000)、《牵手》(18集,1999)、《不要和陌生人说话》(23集,2001)、《结婚十年》(20集,2002)、《空镜子》(30集,2002)等。

情景喜剧:《编辑部的故事》(25集,1992)、《我爱我家》(120集,1993—1994)等。

"农村三部曲":《篱笆·女人和狗》(12集,1989)、《辘轳·女人和井》(12集,1991)、《古船·女人和网》(14集,1993)。

"统一三部曲"(1996):《香港的故事》《澳门的故事》《台湾海峡》。

以上剧目基本代表了 20 世纪 90 年代各种类型电视剧的创作水平，或获奖，或引发轰动，或远销海外，多样化的创作既体现出民族性，又重视娱乐性，还凸显了电视剧作为大众文化的典型文艺样式的特点。

电视剧的文本意义、社会功能、生产方式、传播媒介、接受模式上，都在寻求新的话语表达方式和美学风格的蜕变。"现实观照"的创作原则成为世俗叙事中体现人文精神的一把钥匙，以《渴望》《编辑部的故事》《北京人在纽约》为代表，对中国人世俗生活和社会心理做了敏锐捕捉与生动呈现，拉开了"共时"状态下跨越空间的传统与现代、东方与西方、历史与现实的"对话"和中国社会转型的寓言叙事。这种传统伦理道德和现代物质文明相遇交汇后既矛盾冲突，又渴望在"新空间"中寻求"再生式"栖息的戏剧化钩沉，表现为形态与表达上富有开拓性创新的灵动交织：在体裁上是连续剧和系列剧的兴盛、风格上是情节剧和轻喜剧乃至情景喜剧的喜闻乐见、语言上趋向民间化地域化的市井气和幽默调侃的特征。

通俗剧在 20 世纪 90 年代大行其道、蔚然成风的根本原因在于有滚烫的生活温度和时代心声，无论是都市情感剧《过把瘾》《东边日出西边雨》，还是力陈改革与反腐心声的《大雪无痕》《苍天在上》《忠诚》，或者主旋律创作《长征》《激情燃烧的岁月》《亮剑》，包括历史题材在正说、戏说间挥发"新历史主义"意涵的古装剧《宰相刘罗锅》《雍正王朝》《汉武大帝》，其实，不同类型的电视剧都在现实主义创作的大旗下，贡献了堪称后世典范的标杆作品。换言之，其间电视剧十多年的发展、成熟，不只是体现在题材类型、风格样式、叙事形态上多样化的探索，更是在创作方法承继中发扬光大文化自觉意识，深刻地揭橥和形塑了中国电视剧 60 年发展语境中最具戏剧性和重要意义的时代变迁与社会转型的整个过程。

## 二、电视连续剧的题材和类型异彩纷呈

引进剧、港台剧哺育了初生的长篇电视连续剧的类型叙事，从 20 世纪 80 年代末到 90 年代，几乎为现行的各类型剧集都"打了样儿"，推出

一部部经典之作，实现了语汇多元的华丽转身，市场化试水初战告捷。

娱乐狂欢和文化消费在世纪末渐成气候。室内剧、通俗剧、现代经典小说成功改编、海峡两岸暨香港、澳门有地域文化色彩的电视剧，丰富着荧屏；香港回归带来的盛世情怀，体现在蕴含国家主义、民族意识的军事题材电视剧创作中，法制和体制题材中诞生了多部"首次关注"的电视剧；在国内与国外、东方与西方的思想和文化碰撞中，现实题材对现实问题的反映更犀利，显露出强烈的平民化底层叙事的倾向，贴近现实生活的家庭伦理剧诉说着代际相处中的矛盾摩擦和观念冲突、少年成长困惑和爱情烦恼的主题。"讲述老百姓的故事"成为从电视新闻节目到虚构节目共同的追求；1995年拉开网络时代新纪元的序幕，1996年进入电脑PC的平民时代，刚刚出现的搜狐网站就像网络时代来临前的一缕曙光，在世纪末发出信息技术革命降临的信号，青年文化中的无厘头、戏说和大话历史成风；世纪之交的审美趣味异变，历史题材电视剧或以盛世预兆的正剧抒怀，或为帝王"翻案"借此讽喻现实，或在还珠格格般"不正经"的胡闹疯癫叙事等引发一浪高过一浪的争议中，刷新着人们历史审美的既往经验。这是大众文化鼎沸的"雨前头"，电视与社会、艺术与现实互为倒影的镜像，残酷与温暖、幽默与感伤、欢笑与悲凉、正说与戏说……多元纷呈的类型剧交织荧屏。

其间诞生了中国通俗剧的两种最重要的形态——情景剧样式的连续剧和喜剧样式的系列剧，尽管这两类剧彼时与当下都非中国本土最繁盛的两个类型，但从诞生就成为"高峰"的创作，显示了中国电视人对文化情境的本土体察与艺术创新能力。《我爱我家》（120集，1993—1994，梁左、英壮、梁欢、臧里编剧，英达导演）是情景喜剧的"孤峰"，《编辑部的故事》推动了此后喜剧风格的系列电视剧创作。美国情景喜剧《成长的烦恼》让人看到不同于中国家庭的父母、孩子、亲子关系和全新的教育方式，作为中国情景喜剧的引路人，直接影响了《我爱我家》的创作，它与2006年播出的《武林外传》代表了情景喜剧传统与后现代两种风格的典型。《东北一家人》《新七十二家房客》《炊事班的故事》《闲人马大姐》虽然都有一定的社会反响，但均没有超过上面两部。

美国肥皂剧《成长的烦恼》拍摄于1985—1992年间，1992年在中国播出，带给无数家庭开心的笑声。高兴之余，困惑于第一代独生子女教育问题的家长似乎豁然开朗，也知道了"情景喜剧"的概念。从美国学成归来的英达，在1993年、1994年适时地推出中国第一部自由活泼的情景喜剧《我爱我家》，它充分运用了电视工具的即时传真性，丰富了中国电视剧的表现形式。作为典型的室内情景喜剧，全部的戏剧性来源于语言对话的机敏逗乐，没有笑声或笑声不频繁是情景喜剧的大忌，该剧在消解正统、古板的同时，以善意、宽容、逗趣的调侃传递了新的家庭价值风尚，笑感和伦理的分寸把握适度，让人感到温馨有爱，编剧梁左奠定了该剧成功的重要基础，因此，有人将《我爱我家》视为"梁左"。

《编辑部的故事》（25集，1992，王朔、冯小刚编剧，赵宝刚、金炎导演）是中国第一部长篇电视喜剧系列剧。与电视连续剧不同的是，《人间指南》杂志社编辑部是故事发生的重要场景，年龄不一、性格各异的6位编辑是贯穿始终的主要人物，现实生活中的热门话题成为情节编织的素材；全剧没有连贯的情节，每一集都是相对独立完整的故事，不妨碍观众断断续续地收看。该剧颠覆了正襟危坐的严肃正统知识分子的形象，塑造了一群以调侃幽默的轻松姿态、风趣智慧地应对瞬息万变的社会现实的北京人，改变了以往创作多闹剧少幽默，体现了一种高级的喜剧精神。尖锐犀利而不盛气凌人，侠肝义胆又不调子过高，游刃有余却不世故琐碎，如此全新的生活方式和言语技巧，催生了新型文化样式，"京味文化"名正言顺地普及开来。有人形容它是一部"90年代之初社会问题、流行热点和时尚风俗的电视百科全书"，这说明了"喜剧系列电视剧"是一种贴切时代生活的艺术样式，也是它风行天下的重要原因。

情景喜剧和喜剧系列剧在中国的发展有着多重约束：一则中国人关切现实，对生活真实和"典型环境"有极致追求，却难于面对情感、心理的真实，重视隐私隐秘的不外宣；二则中国"文以载道"的艺术传统，讲究含蓄、节制、和合之美，追求史诗风格、宏大叙事、严肃厚重、悲怆壮美的审美意境，与批判揭露社会现实意味的戏谑天然违和，而真正的喜剧精神是社会批判，显然忌讳多多。总之，中国情景喜剧和喜剧系列剧创作，

包括其他现实题材和历史题材创作中的特色类型，如家庭伦理剧、历史人物传记片、文学改编，与同期的美国情景喜剧、日本青春偶像剧，有着文化语境和审美意趣迥异的美学特色，各有千秋。

人物题材创作中，《宋庆龄和她的姊妹们》（12集，1990，赵瑞泰编剧，潘霞导演）视角新颖，富有诗意地展现了宋庆龄的一生，以及宋氏三姐妹的人生选择和不同追求，从而再现了20世纪50年代波澜壮阔的中国历史画卷，李羚出色地扮演了宋庆龄的"国母"形象；《焦裕禄》（6集，1990，杜政远、屈春山、王亚、刘俊升编剧，康征导演）以纪实风格多角度地塑造了焦裕禄这一在平凡中创造了不平凡事迹的伟大的共产党人形象，在1990年，电影、电视剧同时推出《焦裕禄》，是时代主旋律的鲜明体现；《格萨尔王》（18集，1990，赵邦楠、王方针编剧，张中一、王方针导演）将世界上最长的英雄史诗搬上荧屏，对藏族人民敬仰的旷世英雄做了人性化演绎，突出了成长在人民中的格萨尔王爱人民、爱家乡、爱祖国的高尚品质。该剧语言优美，战争场面恢宏，有浓郁的民族风格；《孔子》（16集，1990，张辉力、方肇瑞、张营、陈子钊编辑，滕敬德总导演，张新建、刘子云导演）富有诗意地表现了孔子成长、求学、出仕、育才、著述等一生坎坷起伏的命运和博大精深的思想，具有史诗性品格，不可多得。虽然孔子形象塑造尚有不足，沉溺于其教育家、政治家的一面，削弱了人物塑造生动饱满的完整性和丰富性，但该剧在历史真实和艺术真实上的可贵探索和创新性值得珍视；《赵尚志》（12集，1991，王忠瑜、里劫编剧，李文岐导演）生动描绘了抗日名将赵尚志英勇抗日壮烈牺牲的故事。

航天科技题材创作中，《中国神火》（10集，1991，程蔚东编剧，苏舟导演）全景描写了"大跃进"年代艰难起步的"两弹"研制历程，对赤诚报效祖国的中国第一代科技知识分子、全力支持国防事业的人民和解放军指战员、作为坚强后盾的党和国家领导人等各种形象都进行了感人的塑造，资料片、字幕和旁白起到了重要的黏合叙事、抒情、历史的作用；《天梦》（8集，1992，孙祖平、杨展业、姚扣根编剧，富敏、张弘导演）表现了几代航天人以强烈的使命感，为祖国的航天事业无私奉献，做出卓越贡献的故事，将诗意叙事和革命乐观主义精神结合。

通俗剧《杨乃武与小白菜》（14集，1990，方艾编剧，李莉导演），取材于清末四大奇案中流传最广的真实历史故事，采取了旧案新拍的创作方法，与民间传说和戏曲、曲艺对男女情爱的趣味不同，也超越了常规的清官戏或公案戏。该剧以深刻的批判意识，揭露离奇案件久拖无法翻案的吏治腐败，被誉为"清末《官场现形记》"，有较高的艺术品位。

地域文化色彩的电视剧创作，观众领略了海峡两岸暨香港、澳门创作的不同审美意境，也从京味、津味、海派、广味、岭南、东北、湖南、湖北等地域性创作中，感受着中国文化的博大精深。其中，方言剧是中国本土电视剧的独特现象，起到了对地域文化发掘、整理和传播的作用，为录像市场和电视台制作"双栖"产品，如《死水微澜》《凌汤圆》引发了"四川方言剧"的逐渐流行，陆续出现了"傻儿"系列剧：《傻儿师长》《傻儿军长》《傻儿司令》。现实主义色彩浓郁的《山城棒棒军》，被业界公认为20世纪90年代四川方言剧的高峰。方言剧创作从广泛传播的角度讲，并不主张体现方言的"原汁原味"，而是"有点儿意思就行"。1990年12月4—6日，京津沪3家电视艺术家协会在天津联合主办"地域特色电视剧学术研讨会"，深入探讨了地域电视剧适度发展中的现实意义、独特审美价值、地域文化内涵、创作重点和全国传播的局限性等问题。

其间，较为优秀的单本剧出现了表现中苏友谊的《白桦林作证》（2集，1990）、《鸿雁传情》（2集，1990）、《毛泽东和他的乡亲们》（2集，1991）、《好人燕居谦》（2集，1991）、《车站》（2集，1991）、《愤怒的白鬃马》（2集，1992）、《神算子》（2集，1992）、《山梁上的太原》（2集，1992）、《大风警报》（2集，1992）等，短篇电视剧在艺术创作上日臻成熟，注重人物塑造和心理刻画，多样化题材拓展到更广阔的生活，涉及工业、农业、军旅、特区、少数民族和中外人民友好交往等领域。

戏曲电视剧创作中，《桃花扇》（黄梅戏，5集，1991，孔尚任原著，王冠亚改编，胡连翠、李连元导演）、《侯门之女》（越剧，2集，1991，陈秋彤、吕一平、计大为编剧）、《柯老二入党》（黄梅戏，2集，1991，张亚编剧，吴文忠、陈佑国、雪村导演）、《大义夫人》（越剧，3集，1992，赵舜原作，巍峨、双戈改编，梁永璋导演）、《孔雀胆》（京剧，2集，1992，郭启宏编剧，江洪导演）、

《半把剪刀》(黄梅戏，6集，1993，王冠亚、吴英鹏、天方编剧，胡连翠总导演，李连元、余志坚导演)、《钟馗》(河北梆子，1993，方辰编剧，王文宝、刘三丰导演)、《玉堂春》(黄梅戏，1993，天方、吴英鹏编剧，胡连翠导演)、《孟丽君》(黄梅戏，6集，1994，王冠亚、天方编剧，胡连翠、何玉水导演)、《秋瑾》(越剧，8集，1995，张波编剧，梁永璋导演)、《家》(黄梅戏，8集，1995，巴金原著，许公炳编剧，胡连翠导演)、《情醉老龙沟》(评剧，短篇，1995，张福光编剧，傅百良导演)、《春》(黄梅戏，中篇，6集，1996，巴金原著，周锴、王新纪编剧，胡连翠、苑原导演)、《布衣毛润之》(湘剧，1996，杨渊明编剧，李希茂导演)、《大地深情》(吕剧，短篇，2集，1997)、《白月亮，白姐姐》(白剧，短篇，2集，1997，郭启宏编剧，张佩利、顾建中导演)、《司马相如》(昆剧，3集，1997，郭启宏编剧，张佩利、顾建中导演)、《秋》(黄梅戏，8集，1997，巴金原著，金芝编剧，胡连翠、苑原导演)、《孔雀东南飞》(越剧，3集，1997)、《贤母宝璧记》(越剧，短篇，4集，1998，顾锡东编剧，梁永璋、郑伟业导演)、《狸猫换太子》(京剧，12集，1998，黎中城编剧，张佩利、董绍瑜导演)、《啼笑因缘》(黄梅戏，12集，1998，金芝编剧，胡连翠导演)、《变脸》(川剧，短篇，2集，1998，魏明伦编剧，马功伟、张开国、谢平安导演)、《王昭君》(淮剧，4集，1998)、《新乔老爷奇遇》(川剧，2000，刘少匆编剧，马功伟导演)、《红楼梦》(越剧，30集，2000，徐进编剧，梁永璋导演)、《木瓜上市》(黄梅戏，4集，2000，谢樵森编剧，吴文忠、陈估国导演)、《契丹英后》(京剧，6集，2001，钱林森编剧，俞胜利、李希茂导演)、《大年三十》(绍兴莲花落，又名《三家福》，短篇，2集，2001，钱勇、金松编剧，张容桦导演)、《小白玉霜》(评剧，15集，2002，张慧编剧，傅百良导演)、《潘张玉良》(黄梅戏，6集，2002，金芝编剧，胡连翠导演)、《孔乙己》(越剧，2003，沈正钧编剧，郑洞天导演)等都是荣获"飞天奖"长篇或短篇戏曲电视剧一等奖、"大众电视金鹰奖"(1997年第15届"中国电视金鹰奖"，评选统计截至1999年)优秀电视戏曲片奖的优秀作品。

无论涉及历史还是现实、原创还是改编，包括戏曲电视剧，都在极富历史感和人情味的生动演绎中，饱含激情地还原时代的生动表情，挖掘蕴含其间的价值内涵和精神力量，注入感人肺腑的崇高思想，在艺术质量、主题深度和文化水准上都体现出新的境界。这是中国电视剧风华正茂的时

代，类型完备，佳作频出，构成了中国电视剧编年史上典丽高华、名作荟萃的灿华篇章，体现了一种"创作尊严"。

### 三、长篇连续剧趋势：边通俗边深刻

《霍元甲》《上海滩》《血疑》《阿信的故事》《女奴》《诽谤》等来自中国港台和日本、巴西、墨西哥的电视连续剧，客观上推动了中国电视剧向通俗化的转型，满足了观众对长篇电视连续剧的渴望。《渴望》的主创人员曾经仔细研究了这些情节剧的特点，甚至以《女奴》为范例逐个学习其中的镜头，仿照情节剧模式和极致化类型形象，设计《渴望》的诸多典型人物，在老百姓喜闻乐见的中国传统文化语境中，通过煽情的叙事手法，成功地制造了一次本土电视剧的流行文化奇观。

电视剧生产基地化、工厂化、企业化在20世纪90年代全面进入实践。央视1987年年末在无锡建成一个专供制作电视节目的外景基地，1990年又建成涿州外景基地。随后，上海、山东、湖北、四川等电视台陆续建成电视剧拍摄基地。北京电视艺术中心1988年率先建成国内第一座室内摄影棚，中国第一部以基地化生产方式制作的家庭伦理题材电视剧《渴望》（50集，1990，李晓明编剧，鲁晓威、赵宝刚导演）问世，这部最初被冠以"室内剧"的作品，开启了中国通俗电视剧以"戏剧内容展现的平民化和非英雄化"[1]的创作先河，代表了中国长篇电视连续剧向大众化、通俗化转向的里程碑。"一定要让老百姓爱看"的创作初衷，与同时期纪录片、电视节目纷纷"讲述老百姓自己的故事"，都吻合了特定的时代氛围和大众文化心理，偏离精英文化的价值建构和艺术审美的叙事轨道，转向迎合市民阶层的趣味性、娱乐性。

《渴望》对"欲望"的反动，寄托了人们在迈入物质消费时代后关于纯粹年代、纯真情感的怀旧回眸。在刘慧芳这一女性形象的成功塑造中，通过传统伦理情感的"苦情戏"模式，完美体现中国文化"温良恭俭

---

[1] 童道明：《通俗电视剧的本性特征》，《电视艺术》1993年第4期。

《渴望》剧照

让"的道德规范，她是 20 世纪 90 年代"典型环境中的典型人物"，特别的"这一个"是打上了特定烙印的"社会的人"，通过"理念的感性显现"实践着艺术创作"塑造理想"的文艺美学理论。这种探索传统伦理道德融入现代世俗生活、寻求"再生"的尝试是成功的，把握住了历经动乱、各种文化思潮启蒙和改革阵痛的人们渴望回归传统伦理、善良人性的怀旧心理，以及对岁月静好、现世安稳的普通平凡世俗生活的渴望。与其说人们对"刘慧芳"的喜爱是审美认同，不如说她承载了当时中国社会大多数人的情感寄托。因此，有专家和女性工作者表示不安，认为刘慧芳身上的温柔善良、乐于奉献、吃苦耐劳、忍辱负重等中国妇女的传统美德，彻底消解了几十年的妇女解放运动。而对王沪生的指责，又透出歧视和压制知识分子的国家积习。

《渴望》既显示了中国传统社会强大的市民阶层的保守惯性，又在举国个性化声音的自由化表达中，显示了中国各阶层迈入新时代时心理上积重难返的不适和裂变，柔化地回应了渴望国家安定、经济发展、人民幸福的官方意识形态。法国哲学家丹纳认为"作品的产生取决于时代精神和周围的风俗"。[1] 电视剧大众文化形态的本质属性，决定了它绝不会冒犯观众的审美心理，所有的迎合与引导都是建立在亲和性的基础上。

---

[1]［法］丹纳：《艺术哲学》，傅雷译，天津社会科学院出版社 2007 年版，第 29 页。

《渴望》在文化转型时的"怀旧心理"和"破茧而生"的愿望，有一种"乌托邦"般的真诚，令人敬畏，又伴随风险和缺憾。因为"刘慧芳"所谓完美的女性形象，缺乏性格发展，部分丧失了其独立人格的观照和深度，与其参照对比的女性形象王亚茹的塑造，带有明显的主观痕迹和功能性作用。对"理想女性"的塑造和召唤向来是中国电视剧一种挥之不去的"创作情结"，业已成为女性塑造的重要价值取向。不管社会如何变迁，人们的观念如何现代化，大多数中国人心目中或潜意识里的好女人，仍然是倾向传统女性的种种美好品德，而非"追求个性解放和自我价值"的新女性，这就是文化的力量。在世俗生活中，文化理想和文化现实之间永远横亘着一条填不平的鸿沟，《渴望》提供了全民讨论的思想交锋场域。

此外，学者杨东平认为《渴望》"突出了作者对于京味的文化自觉"，是20世纪90年代"轰动社会的京味文化的第一个浪头"，同一批创作者一年后推出的《编辑部的故事》再次轰动才为京味文化真正定性定名。[1] 王朔式语言技巧和调侃风格背后，展现的是北京人骨子里的幽默气质和生活方式，一种貌似玩世不恭实则较真又通达的文化人。

1991年12月2—6日，在广州举办的"'91中国室内电视剧研讨会"上，与会专家学者认为，"室内电视剧"有利于电视剧多快好省地生产，但其概念内涵有待科学规范。也不能因"室内"画地为牢，盲目地一概排斥摄影棚外拍摄的室外画面，或者把在影视生产基地拍摄的戏都视作通俗剧，应从实际出发。因此，《渴望》最初播出宣扬的"室内剧"仅仅是特定时期一个不甚准确的提法。蔡骧认为，"室内剧"创作主要体现在《半边楼》《风雨丽人》《爱你没商量》《皇城根儿》《京都纪事》等5部电视剧的实践中，此后业界很少再用这个模糊的概念，室内剧也没有"遍地开花"。原因之一，不具备或无法达成多机拍摄、现场切换、同期录音等技术条件；原因之二，"室内剧"挑战着创作者的想象力，很难达到像《渴望》所实现的近似于西方的"肥皂剧"、长篇连续、迎合市民趣味、追求通俗、低成本、接纳广告、高生产率等要素。他指出，钟艺兵1990年提

---

[1] 宋强、郭宏：《电视往事——中国电视剧五十年纪实》，漓江出版社2009年版，第154页。

出的"长篇连续剧的通俗化"和"通俗剧的深刻化"的发展趋势，在 1992 年后得到应验。《渴望》快速推进了长篇连续剧的通俗化进程，《半边楼》《风雨丽人》是其中较好的作品，《爱你没商量》积极探索了通俗剧的深刻性创作。而《皇城根儿》《京都纪事》则错会了通俗剧的全部魅力在"情节"，忽视了观众喜闻乐见的审美习惯、人情味、道德感、喜剧性、轻松幽默、赏心悦目和有文化内涵的高质量创作等诸多条件。[1]

《半边楼》(22集，1992，延艺云编剧，苟良总导演，龙图导演)以20世纪80年代中期居住在"半边楼"里5户人家为主线，成功塑造了三代知识分子的典型形象和精神气质，讲述了他们在改革开放中的喜怒哀乐和心态变化，如实反映了在工资、职称、住房上遭遇的不合理现象和捉襟见肘的科研条件。该剧不仅广泛地汲取《渴望》《围城》《编辑部的故事》中通俗故事的讲述方法、犀利语言的精妙打造、对人情世故见微知著的细腻铺展，还一面严格按照"室内剧"的技术指标拍摄，一面突破"室内剧"的局限，将四分之一的戏安排在外景，受到观众和专家的交口称赞，实属意料之中；《风雨丽人》(28集，1992，高春丽、孙秀华、张新、宋安娜、徐希嵋、穆秀玲、彭莱等编剧，张静斌导演)是一部歌颂女性传统美德的作品，没有一个反面角色，对两代女性间的友情、亲情和道德自律的描写都折射着真善美的光辉，在"源于生活，高于生活"的创作指导下，实现了导演的初衷"献给母亲的歌"。该剧与《半边楼》一样，没有受到"室内剧"的时空限制，被誉为"没有室内剧感觉的室内剧"；《爱你没商量》(41集，1992，王朔、王海鸰、乔瑜编剧，张羽导演)在呈现爱、宽容、理解的主题时，也有尖锐深刻的批判讽刺，带有王朔典型的个人风格。在人物塑造和生活哲理表达上，超越了类型和情节模式，重视心灵建设和个人价值实现，即便有调侃卖弄之嫌，无妨业界专家给予高度评价，认为是一部兼具艺术品位、深刻思想、研究价值的通俗剧；《皇城根儿》(30集，1992，赵大年、陈建功编剧，赵宝刚导演)和《京都纪事》(100集，1993，李晓明、陈燕民编剧，尤小刚总导演，陈燕民、陶玲玲导演)双双被认为是失败之作，缺少生活实感的虚假故

---

[1] 钟艺兵、黄望南主编：《中国电视艺术发展史》，浙江人民出版社1994年版，第235、240—246页。

事，难以引发人们情感共鸣，受到了市场冷遇、舆论质疑和专家批评，少有肯定的声音。可见，好的通俗剧，不以杜撰离奇曲折的情节为绝对取胜的因素，同样需要遵循艺术创作规律，以现实主义创作方法获得认可。

通俗剧的流行，还指向一个审美趣味的问题：通俗是低俗、低级？固然，审美趣味存在巨大的差异性，是不可抹杀的事实，无论古今中外。无需对审美趣味进行无谓的争辩，大众文化的逻辑起点是尊重并提供给个体多元选择的产品，英国哲学家休谟在《论趣味的标准》中提出以人性为趣味尺度的见地，平和客观。很难说反映"市民普遍心态"的《渴望》就俗，营造高级"象牙塔意境"的艺术片注定高高在上，两者有雅俗之分无贵贱之别。事实上，"俗"与"雅"是一个相对的、动态发展的概念，中外著名案例比比皆是，《诗经》、莎剧、京剧、歌剧等都曾是通俗文化，随着时间推移经受住了审美考验，逐渐被"经典化"。通俗并不意味着不能蕴含生活的丰富性、生动性和深刻性。对通俗剧进行美学意义上的"刻舟求剑"，本身就是漠视电视剧作为大众艺术的本体属性，并非严肃而专业的态度。

通俗剧的故事和人物往往都不复杂，具有可复制性，主要在通俗性、娱乐性、模式性、类型化、商业性上考量平衡，以"雅俗共赏"为最高境界，失控了的"俗"和拔高了的"雅"都不能深入人心。艺术的真谛是教人向善，给人希望和力量，大众文化的价值即在此。然而，不同的文化情境决定了相异的审美趣味。比如，港剧《我本善良》中阿康的坏，与《渴望》中王沪生的卑劣、《不要和陌生人说话》中安嘉和的阴暗大不相同，显示了不同文化背景下电视剧创作对人物的独特处理方法，港剧多取善恶好坏分明、一目了然的"二元法"，内地则承载了厚重的历史文化积淀和社会转型期价值多元的人性剖析，层次相对丰富。

当然，这期间的通俗剧创作也不可避免地出现了另外的偏颇：出于商业目的对美学原则和人文精神的侵蚀与弱化、大众文化趣味对艺术独创性的庸俗化消解、电视媒介的强势诱导削弱大众独立思考的能力、精英文化的式微导致娱乐狂欢后的弱智审美、通俗流行影响创作群体分化与秩序失衡从而降低艺术净化的作用和品位。这些转向在电视剧下一个娱乐狂欢的"社会化电视"时代全部应验并愈演愈烈。

随着通俗剧在全国的制播收视热,北京作家协会和北京电视剧艺术家协会于1993年5月在京联合召开了"通俗电视剧研讨会",深入探讨了通俗剧的生产现状、本质特征、创作局限、雅俗关系、发展趋势等问题。

## 四、通俗剧还原平民主体的价值立场

精英文化退潮,中国港台及拉美长篇连续剧的持续影响、熏陶和电视剧生产方式的重大变化,对平民化电视剧的创作起到推波助澜的作用。电视剧创作开始从中国社会的经济巨变、普通百姓的现实境遇和民间文化的世俗精神出发,感受普通人的价值观在大时代下的自然演变。正视基本情感被尊重和关怀的人性需求,肯定人应有的追求幸福的权利,还原人作为主体历史的价值,让"沉默的大多数"人文意义地被注视,占据电视屏幕的应有席位,成为那个时代中国社会生动的文化记忆。"当代大众审美文化运动的最大成就是建立了以普通百姓为主体的社会价值立场。"[1]中国电视剧中以往被修饰了的历史价值和历史主体性的强势在场得到了一定程度的修正,《渴望》引领了这股世俗生活的审美转向,《贫嘴张大民的幸福生活》在世纪末将民族乐观坚韧的生存哲学、世俗观念和生活方式,进行文化、历史、哲学意义上的立体呈现,挖掘日常生活的意义和价值。

在1990年,市场青睐有加的《公关小姐》为代表的城市题材创作,曾受到一些措辞严厉的批评,认为过多同质化的、浮华都市生活的表现,陷入了某种宣扬不恰当生活方式的误区,即便反映的是经济大潮到来之初的真实现状,也会产生负面社会影响。这当然是令人忧虑的现象,但也不得不承认这是20世纪中后期全球性的电视时代到来的一个普遍化事实,正像瑟罗在《资本主义的未来》一书中所批评的美国电视业的现状:"如今,最经常被邀请来你家的邻居并不是你真正的邻居。电视上的家庭比真实的一般美国家庭大约要富裕4倍,这就误导了许多真实的美国家庭,给他们留下了一个夸大了的概念,好像一般美国家庭真有多富裕。把自己

---

[1] 仲呈祥、陈友军:《中国电视剧历史教程》,中国传媒大学出版社2010年版,第161页。

的家庭和这种虚构的家庭相比,结果大家都有一种丧气的感觉。"[1]耐人寻味的是,不少行业管理者、实践者、评论家肯定了《公关小姐》之于行业和观众的积极意义:有观众意识,题材新颖,戏足味正,通俗流畅,可视性强,在轻松愉快中颂扬爱国主义。此外,该剧作为较早地反映广东改革开放的现实题材电视剧,不仅在中国电视艺术发展史上具有独特价值,更是一部兼具时尚色彩的青春偶像剧。

《外来妹》《孽债》《北京人在纽约》《东边日出西边雨》《儿女情长》《牵手》《贫嘴张大民的幸福生活》《咱爸咱妈》等连续剧,都在描写个体闯荡世界时的纷繁情感和命运波折时,呈现了中国社会转型期的观念变迁和人间百态,成为20世纪90年代的世俗风情画和平民生活史诗,对中国人漂在西方的生活窘态和价值冲突的描写,揭示了现代性危机迫近的症候,诸如,经济建设洪流中创业打拼的艰辛生存、时代巨变后的生活琐事和情感摩擦、传统价值遭受的现代冲击与诱惑、家庭亲情和传统伦理美德的美好内涵、都市爱情男女的悲喜交加等。

《外来妹》(10集,1990,谢丽虹、成浩编剧,成浩导演)是较早地记录改革开放年代城市发展中外来农村人口流动身影的作品,与旧时代闯关东、走西口、下南洋不同,表现了新时代的农民进城"闯天下"追求幸福时遭遇的各种问题、观念冲击和不同选择,既展现了奔向"新生活"的积极姿态,又没有回避期间的伤痛、失意失落及保守落后意识的根深蒂固。除了展现大时代中的劳资关系、外来资本和现代经商观念,还涉及城乡人际摩擦与敏感的情感投资现象。该剧情节冲突曲折合理,节奏紧凑自然,结构疏密有致,与《编辑部的故事》都展现了"群像叙事"的端倪和"人各有貌"的精湛艺术驾驭能力;《情满珠江》(35集,1993,廖致楷、李彦雄、戴沛霖编剧,王进、袁世纪导演)成功地将主旋律与通俗剧嫁接,通过讲述4个广东青年人,从"文革"到20世纪90年代的命运转折与改革年代拼搏创业的故事,以及错综复杂的情感纠葛和爱情故事,展现珠江三角洲艰难曲折的改革开放史和青年民营企业家的成长;《上海一家人》(26集,1991,

---

[1] 宋强、郭宏:《电视往事——中国电视剧五十年纪实》,漓江出版社2009年版,第107页。

黄允编剧，李莉导演）被称作中国的"阿信的故事"，讲述从旧时代贫民窟走出来的女孩沈若男闯上海成为女企业家的传奇故事，展现了上海自20世纪20年代到1949年的历史变迁、地域风情和市民文化。不足之处是，对男女情感纠葛的过多渲染和道德教化主题，妨碍了对一个女企业家在社会上打拼、奋斗所必然经历的全部复杂性和深刻性的深刻描写。

在现代和传统的较力中，家庭、婚姻、情感是社会生活中最先感受到时代冷暖并发生裂变的现象层面。《牵手》（18集，1999，王海鸰、吴兆龙编剧，杨阳导演）是《渴望》之后，在价值观念的冲突和突破上最大的一部剧。第一次在荧屏上讲述了第三者的故事，婚外恋是当时一个突出的社会问题，该剧反映了中国普通家庭在新时代普遍面临的伦理考验。同时期，台湾歌手苏芮演唱的同名歌曲《牵手》脍炙人口，其MTV中的画面是台湾普通老年人温馨、深情的形象，配上歌词"因为爱着你的爱，路过你的路，追逐着你的追逐，没有岁月可回头，来生还要一起走"，表达的是今生来世生死相依的"爱的箴言"。由此，同名音乐MTV和电视剧形成某种互文性，相对于爱情的炽烈、激情，平凡家庭普通夫妻相濡以沫牵手走过的日子，固然让人难以割舍，但往昔美好的两性情感正在面临严峻的现代危机。婚外恋现象，在传统观念下遭遇道德谴责，在现代意识中有合理的人性诉求，正视正常的情感变化和女性意识，成就了坊间和学者不同观点下颇富戏剧张力的另一种冲突。编剧王海鸰在其后的一系列创作中，都对男女间的爱情、婚姻及其双方家庭关系做了全新视角的描写，保持着理性而审慎的透彻认知，残酷而真实。分别在20世纪90年代的年头和年尾播出的这两部剧，饶有意味地反映了快速时代变迁中，传统人伦社会家庭根基解体的过程，让人进一步思考迥异于西方独立女性的中国文化语境中的女性意识，要经历身心上何其艰难的挣扎。

传统家庭伦理情感题材创作，在大众文化形态中的主流地位不断加强，在世纪之交显示出主题创作上的某种裂变。《咱爸咱妈》（22集，1995，赵韫颖编剧，韩刚导演）以纪实手法，细腻铺陈生活化细节，真实感人、朴实无华地描述了乔师傅一家人身上体现出来的"尊老爱幼""百善孝为先"的中华传统美德；《儿女情长》（22集，1996，李云良、王平编剧，石晓华导演）

同样讲述了普普通通的上海一家人血浓于水的亲情，故事中生活如同身边发生的事儿，父母情、夫妻情、儿女情、兄弟姊妹情情真意切，牵动着观众的心，引发强烈共鸣；《北京人在纽约》（21集，1993，曹桂林原著，李晓明、郑晓龙、李功达、冯小刚编剧，郑晓龙、冯小刚导演）则反映了20世纪90年代的"出国热"和"美国梦"的破灭，躁动、不安、撕裂、伤感是全剧主题，电影化风格，观赏性极强。通过一对跨出国门的青年夫妇落魄的生存状态和分道扬镳，阐释了现代文明对传统生活观、价值观消解后的精神失落和迷茫。《不要和陌生人说话》（23集，2001，姜伟、薛晓路编剧，张建栋、姜伟导演）是一类特殊的家庭生活剧，罕见地表现了"家庭暴力"的主题，这是以往影视作品鲜有涉及的领域。事业有成的外科大夫安嘉和如何在心理扭曲中走向毁灭，知识女性梅湘南生活在暴力阴影下的屈辱、忍耐、反抗与自救，成为中国社会遭遇"家庭暴力"女性的缩影，揭露了造成女性悲剧的文化、历史和社会的深层根源；《结婚十年》（20集，2002，许波编剧，高希希导演）根据苏青同名小说改编，采取编年史叙事方式，通过一年一个家庭变化的主题展示生活的琐碎，夫妻双方情感的磨蚀与困惑；《空镜子》（30集，2002，万方根据自己同名小说改编，杨亚洲导演）对婚姻意义从传统和现代两个层面思考，揭示了传统婚姻模式蕴含的朴素而深沉的本质力量。

　　这些电视剧都在个体和社会、现象与本质、特殊与一般、偶然与必然的生命活动中，展现了历史进程中个体所遭受的时代阵痛。电视剧发挥了重要的纾解焦虑、释放希望的作用。《贫嘴张大民的幸福生活》（20集，2000，刘恒编剧，沈好放导演）以"现实主义"的创作基调，通过真实的细节还原了社会底层人群困窘的生活状态，其面对问题苦中作乐的乐观生活态度，让人用心体悟到"幸福"的含义；《一年又一年》（21集，1999，李晓明编剧，安占军、李小龙导演）以北京两个门第悬殊的家庭在物质、精神和观念上的不同追求与蜕变，勾勒了1978—1998年间中国社会发展的"大事件"，活灵活现地呈现了改革开放中人们的心态发展史。编年体叙事手法，启发了后来的《金婚》系列，虽然当时有人批评它"演绎历史的方式过于直白和平面，戏剧冲突和人物的魅力也相对薄弱"。但该剧以耐人寻味的记录时代丰富讯息的扎实创作，赢得了时间的厚赏，很多观众喜欢这

部剧，因其有鲜活的生活实感，激发了强烈的情感共鸣，它让"每个人"在剧中看到自己和曾经走过的岁月。这种对现实生活"历历在目"的年轮书写和炽热情感，与《贫嘴张大民的幸福生活》一样，都折射出底层人生以轻松幽默笑对现实问题的健康心态，道尽中国传统文化深流中一脉精深宏大、沉博绝丽的悲天悯人情怀，实现了所谓的微言大义。它们与《渴望》一道成为贯穿整个20世纪90年代到2003年现实题材创作中，饱含平民意识、人文理想和文化品格的代表作。

王朔、郑晓龙、赵宝刚引发轰动的一系列作品，开始让人意识到：电视剧是讲故事的最佳工具！通俗也并不妨碍深刻思想的传达！他们志同道合、集体创作出的剧本和电视剧，印证着通俗创作和长篇电视剧的魅力。《过把瘾》（8集，1994，李晓明、黑子编剧，赵宝刚导演）根据王朔《过把瘾就死》《无人喝彩》《永失我爱》改编，现实主义地讲述了爱情和婚姻的真相，以及女性在两性关系中真实而长久的心理渴求并非"一纸婚书"。该剧渗透了强烈的现实生活根基，真实呈现了男女相处中相通的情绪和情感，让不同的观众从中看到"自己的影子"。该剧结构精致、情节紧凑、对话生动、人物鲜活，没有大团圆的套路结局，离婚反而成全了两个人至死方休的爱情，彻底改变了人们一贯的结婚是爱情浪漫归宿的想象。从剧名看好像是人生苦短及时行乐的主题，实则从反面印证了一个道理：人生的浪漫不一定是热恋结婚，离婚后的难以割舍未尝没有刻骨铭心的眷恋，就像那句歌词"不经历风雨怎能见彩虹"。通俗剧以吻合大众常识的情感经历，给不同层次观众以富有哲理内涵的感悟，在不露声色中传达阳光健康的生活态度，抚慰社会、人生。

王朔是电视剧通俗化创作中的重要作家，参与了《渴望》《编辑部的故事》的创作，从20世纪80年代末就制造了电影界的"王朔现象"，但其声名是通过电视剧推向高潮的。根据他的小说《动物凶猛》改编的电影《阳光灿烂的日子》、电视剧《爱你没商量》都缔造了最有才华导演的诞生和版权买断的记录，其创作风格的关键词是：百姓趣味、市民格调、通俗文艺。具体操作模式是：强调日常化，简单而不肤浅；推崇娱乐性，炫目而不低俗；排斥说教灌输，不拒绝有个性的人物内在蕴含传统价值观，在

《过把瘾》奠定了王志文和江珊演艺生涯中绝无仅有的家喻户晓的"青春偶像"形象

低调、侧面、隐蔽中实现言传身教。导演赵宝刚参与创作的一系列电视剧《便衣警察》《渴望》《编辑部的故事》《过把瘾》等,都是体现他善用现代传媒、积极干预生活、表达个人感悟的成功范本。

## 五、都市、校园、主旋律创作的变革主题

电视剧在数量上的繁荣发展,固然解决了电视台的节目荒问题,另一种忧虑却相伴而生。当中国电视剧年产量超过6000集时,以创作了现实题材剧作《西部警察》《车间主任》而著称的青年剧作家张宏森发出告诫:"数字诞生不了美,数字也诞生不了道德和品格。如果中国电视剧创作界不正视在文化生产和文化建设的同时文化道德的严重下降和沦落,那么,数字的庞大只能说那是病入膏肓者的闪烁发光的浮肿。"[1]这当然不是危言耸听,因为它所揭示的严峻问题,更像是对此后二三十年间中国电视剧创作一语成谶的预言。

很多批评者认为1995年是"精品歉收年",年度播出的电视剧不同程度地存在着立意肤浅、展示一般、手法陈旧、剧情松散缺乏内在张力、节奏拖沓、人物表演模式化矫揉造作等毛病。有人开列了四大创作病症:创作手法单一、商战与情战成为情节模式、故事发展和情节冲突更多地依附

---

[1] 宋强:《人民记忆》,江西人民出版社2008年版,第442页。

于语言而不是内在矛盾、人物形象苍白和概念化。

今天看，批评 1995 年电视剧的观点有些激进了，学者们的参照坐标是之前电视剧艺术创作所取得的丰碑，但相对之后商业化对艺术创作空间的蚕食和精品比例更加捉襟见肘的年度产出，整个 90 年代的电视剧创作，反倒令人怀念。以 1995 年播出的电视剧为例，《一地鸡毛》(10 集，刘震云编剧，冯小刚导演)的写实令人触目惊心，以致陈丹青生出"生活的副本"的感慨；《苍天在上》(17 集，陆天明编剧，周寰导演)是中国第一部反腐题材电视剧，收视率高达 39%。该剧以自我道德完善解决腐败问题的手段，不免简单幼稚，遮蔽了现实反腐的艰巨复杂性，在情节和台词上不乏粗糙生硬之处，但它开辟了中国电视剧政治题材的一个重要类型，到几年后的《大雪无痕》《省委书记》时，对腐败现象的描写更加犀利彻骨；《孽债》(20 集，叶辛编剧，黄蜀芹总导演，梁山、夏晓昀导演)的突破在叙事视角，拓展了知青题材的表达空间，摆脱了农村题材的印象，给人以"都市剧"的清新感觉，其海派电视剧的现实主义气质，与王家卫电影的上海小资情调形成互补，烟火气和浪漫是影视故事赋予这个城市的两副面孔；《无悔追踪》(20 集，根据张策同名短篇小说改编，史建全编剧，尹力导演)由于特殊原因没有在电视台播出，以录像带发行。这是一部现实主义创作，剧本出色，内涵沉郁，王志文贡献了教科书般的演技。在长达 40 年"抓特务"的故事中，一面悬疑地呈现了政治运动带给个人命运的沉浮，一面表现北京人的日常生活，其生活化视角给反特剧、谍战剧、年代剧的创作启示是深入而持久的。"三十年河东三十年河西"的人事、政治、历史的沧桑巨变，令人感慨，时代进步中不可言说的苦楚、荒诞和异化，或许恰恰是生活的本质，从这个意义上说，这是一部"伟大的作品"。

国内首部少年军校题材电视剧《少年特工》(16 集，1992，邓海燕、郑方南编剧，郑方南导演)的重要意义在于，"成长叙事"主题和假想将孩子置身战争、红蓝军对抗的情节模式，为军旅题材创作效仿沿用至今，军旅剧《突出重围》《DA 师》中的演习实战，都可见《少年特工》的印迹。中国军队改革很重要的一点是要适应现代战争、未来战争提出的国防要求，居安思危，和平中的军队能否打仗，战之能否必胜；南京电视台制作的儿

童剧《棒棒真棒》（4集，1992，张弘编剧，陈应岐、悦怀怡导演）体现了编导"用儿童的眼睛看世界"的主体自觉，对20世纪90年代少年儿童的精神风貌、优缺点的塑造真实生动；北京电视艺术中心与北京出版社、北京少年儿童出版社联合制作的《金色轮船》（2集，1992，潘桦、沈涛编剧，潘桦导演），汇集了9个国家的小朋友参演，共同诠释了全世界儿童的美好心灵和纯真友谊；央视出品的儿童科幻系列剧《小龙人》（52集，1992，诸葛怡编剧，寒山导演）、央视与澳大利亚广播公司联合制作的人偶剧《神奇山谷》（52集，1998，克莱尔·麦德森编剧，李蕾、伊恩·梦露导演），都是符合儿童心理特点的优秀童话剧。

不管何时，为青春画像的电视剧总能唤起人们对青春的记忆，曾有文化学者将电视剧的发展历史定义为"青年心灵历史的再现"。中国青春偶像剧源于20世纪90年代掀起创作高潮的日本青春偶像剧"纯爱系列"。1991年年底，香港卫视中文台（凤凰电视台前身）开辟偶像剧场，专门播出日本"趋势剧"（trendy drama），该类型对盛行于80年代的"偶像剧"和"时尚剧"的内容进行改造升级，并融入70年代末的"校园剧"和"青春剧"。专业编剧的创作功不可没，使爱情叙事不仅充满个性化、生动性，还不断在发展中兼收并蓄其他类型元素，在题材内容、表现范围、叙事形态上丰富多样，形成了"纯爱系列"（《东京爱情故事》《悠长假期》）、取材同性恋乱伦等禁忌情感的"畸恋系列"（《高校教师》《同窗会》）、"麻辣爱情系列"（《直到变为回忆》《29岁的圣诞节》）、"恐怖系列"（《午夜凶铃》）、"悬疑侦探系列"（《三姐妹侦探团》）、"生活剧系列"（《大王餐馆》《厨房女王》《好想好想谈恋爱》）等。偶像流行文化发达的日本，动漫产业繁荣，许多青春偶像剧背后有成功的漫画支撑。另外，大众文化中的青春偶像叙事，依赖于传媒的发展和欲望、成熟完善的明星机制、专业优秀的编剧队伍等因素。

《十六岁花季》开国产校园青春剧先河，没有跌宕起伏的情节，也没有刻意的社会话题，更多的是在人物塑造上着墨铺陈。该剧道出了青春剧的叙事密码：呈现一代年轻人的梦想，正如剧中独白"你以为这是故事，那么你错了。你以为这是生活，那么我错了。这是综合成千上万个十六岁孩子的经历，编织的一曲歌、一首诗、一个梦"。十年后，《将爱情进行到

底》(20集,1998,刁亦男、霍昕、彭涛编剧,张一白导演)成为中国大陆第一部青春偶像剧,充满了对青涩美好爱情的懵懂向往和浪漫想象,它受到日本偶像剧《爱情白皮书》的影响。《北京夏天》(20集,1996)、《真空爱情记录》(20集,1996)、《17岁不哭》(10集,1998)、《十八岁的天空》(22集,2002)先后播出。这个时期青春剧中感情线主流是"纯爱"路线。

在20世纪90年代当代题材的主旋律创作中,信念、改革、反腐等变革主题与价值坚守,强烈地灌注到公安刑侦、新军事理念、反腐倡廉等电视剧创作中。数量虽少,但掷地有声,充溢着时代对"新英雄主义"的美学呼唤,一个个平凡中建构伟大或者力挽时代狂澜的平民英雄的形象,填补了铺天盖地的武侠打斗、言情泛滥、历史戏说和警匪枪战等娱乐浮尘中,观众对崇高、信仰、悲情的强烈审美渴望,富有生活实感的"英雄"的无悔人生,尤其具有净化情感的艺术穿透力。《针眼儿警察》《无悔追踪》《西部警察》《英雄无悔》《和平年代》《永不瞑目》等代表了这种审美趣味。其中,刑侦、年代、家庭伦理等类型杂糅的《无悔追踪》,单从剧情设置上看是一部追踪揭秘式的悬疑片,所有的戏眼在于选择的"无悔"上。该剧通过一个基层民警和一个潜伏特务跨越40年的角力,证明了"恒久的信念凌锐如初",人物轻松平常的普通生活同内心的惊心动魄充满了戏剧张力。《英雄无悔》(39集,1996,邓原、贺梦凡总编制,章小龙、马卫军编剧,贺梦凡、邓原总导演)是一部用现实主义方法创作的通俗剧,以岭南公安战线为切入点,展示了经济腾飞中的城市公安干警,面对境内外和地方复杂的经济利益与物质诱惑,坚守职业精神与道德操守的故事。在英雄塑造、歌颂改革成绩时,并不回避矛盾和疮疤的揭露,彰显正义与良心提振精神,这是该剧获得高收视的重要原因。《和平年代》(23集,1996,张波、赵琪、何继青、文新国编剧,李舒、张前导演)是电视屏幕上首部审视和平年代军人的价值、意义和选择的长篇连续剧,在社会经济发展的开阔视野中,以军队建设为背景诠释军人的精神风貌,复杂的情感纠葛增加了情节观赏性,让"和平"成为新时代经济发展天平上衡量军人意志的砝码,丰富了"新英雄主义"生活内涵。《突出重围》(22集,2000,钱滨、马进、柳建伟编剧,舒崇福总导演,马进、杨新洲导演)根据柳建伟同名小说改

编，是影视作品中较早涉足军队训练模式的电视剧，通过一场模拟战争进行高科技对抗演习，首次全景式地展现了20世纪90年代末我国"科技强军"的新理念，体现出中国军人面向未来的"新英雄主义"。《和平年代》《突出重围》都塑造了具有时代精神、建立在生活基础上的"新英雄"军人形象，与同期其他电视剧中的"正面形象"一样，全然不见"高大全"的痕迹，观众从这些作品中可以寻找到每个人在日常生活中熟悉的影子。

权力滋生腐败，这是任何时候都引人关注的敏感题材，当代反腐题材的显性主题意味着必须找准社会尖锐冲突的矛盾，将文本取材落脚点与百姓的关注视点和政府立竿见影的反腐力度重合，才能通过艺术"类生活"化的矛盾解决，拉近官民距离，营造良好的反腐社会基础。《苍天在上》《大雪无痕》反映了人们对现实社会中政坛腐败案的关注，有强烈的启迪和警示意义；根据周梅森小说《中国制造》改编的《忠诚》（20集，2001，周梅森编剧，胡玫导演），被评为2000年"最出色的反腐剧"；畅销书作家张成功"黑色三部曲"《黑冰》《黑洞》《黑雾》，抓住了时代痛点，陆续被改编成电视剧。《黑冰》（20集，2001，张成功、钟道新编剧，王冀邢导演）、《黑洞》（31集，2002，张成功、陆川编剧，管虎导演）作为缉毒、反黑、反腐题材的电视剧，表现了繁荣经济背后的黑暗和正邪较量，以及失去法律约束的权力的可怕危害，这类题材统称为"涉案剧"，始终是一面见证中国法制进程，一面昭示揭露真相力度越来越深的国家自信。不管娱乐性如何水涨船高，每个时代有自身特定的历史氛围、现实热点和民生诉求，艺术作品不会忘记自己"社会的镜子"的身份。就像《黑冰》中那段后来被广泛征引的对时代的传神描述："我们这辈子啊，什么麻烦事都让我们摊上了。长身体的时候，赶上三年自然灾害；学文化的时候，赶上上山下乡；结婚了，赶上计划生育；老了，又赶上下岗、医疗制度改革。"

描写20世纪90年代国企改革点点滴滴新风貌反腐剧的《人间正道》（26集，1998，周梅森、俞黑子编剧，潘小扬导演）被评论界誉为"一首荡气回肠的改革进行曲，一部催人泪下的英雄交响乐"。其他如《党员二愣妈》（6集，1996，刘彦武编剧，张元龙导演）、《难忘岁月——红旗渠的故事》（14

集，1998，李佩甫编剧，都晓导演)、《浦江叙事》(26集，1995，贺国甫、白芷编剧，苏舟导演)等剧都是这一时期体现时代精神、展现改革成果的力作。《大雪无痕》(20集，2001，根据报告文学《一个女人告倒了一群贪官》改编，陆天明编剧，雷献禾导演)真实地塑造了社会转型时期典型的人物形象周密，将这个从农村走出来的好干部如何一步步堕入腐化深渊的心理历程，刻画得细致入微，对反面形象的塑造也丰满生动，具有人性深度和生活气息；在2002年党的十六大召开前夕，央视一套黄金时间播出的改革题材电视剧《省委书记》(18集，2002，陆天明编剧，苏舟导演)，奠定了涉及共产党高官形象的敏感题材创作的叙事策略：一是虚化故事发生地，以免观众"对号入座"；二是身居高位的腐败分子，往往处理为副职，代表党的旗帜的"书记"形象必须是正面力量；三是故事的结果应该"邪不压正"，明白无误地传达主流价值观和理想信念。著名作家陆天明凭借《苍天在上》《大雪无痕》《省委书记》"三部曲"的原创而为人熟知。

改革题材电视剧经历了20世纪80年代宣传反映改革中的新人新事、90年代的反腐主题、2000年后政治体制改革中的官场生态和反腐扫黑复杂现象等三个阶段的创作，在不同时代有不同的主题，同步反映改革开放在不同历史时期所取得的成果和暴露出的问题，是兼顾政治性和艺术性的题材，体现了共同的美学特征：传达时代主旋律、贯穿"清官"意识、塑造"青天"形象、采用通俗剧模式叙事。因此，改革题材电视剧在每一个发展阶段，都能因其结合了官方意识形态要求和人民公平正义的诉求而引发轰动，出现"现象级"作品。

纪实电视剧《9·18大案纪实》(8集，1994，李功达编剧，陈胜利导演)以"情景再现"的手法反映1992年9月18日开封博物馆文物被盗案的侦破过程，剧中公安民警和4名罪犯的角色均由真实案件中的原型出演。强烈的纪实性开辟了中国刑侦电视剧的新方向，"最大限度地接近原态和最大限度靠近心灵"[1]。这种以新闻纪录片的风格将艺术加工和实景呈现相结合的拍摄手法，刷新了纪实性电视剧的创作观念。从镜头、表演到整个故

---

[1] 高鑫、吴秋雅：《20世纪中国电视剧史论》，学苑出版社2002年版，第118页。

事的当事人参与、原案实况录像的采撷，最大限度地还原了真实发生事件的原生态，把观众带入逼真的情境中，显示了独特的纪实主义美学色彩的影像魅力。虽然艺术的完整性稍逊、风格有些凌乱，但是，艺术创作如此快速反应地跟进热点事件，并在人们尚抱有浓厚兴趣和现实关注时及时推出，还是赢得了专家和观众的好评与认可。

之后的许多公安破案题材电视剧，基本上都在采用纪实手法拍摄，《12·1枪杀大案》（20集，1999，李岩希编剧，刘惠宁导演）最成功。它可贵地修正了《9·18大案纪实》的失误，原生态地再现真实事件时，并未单纯追求真实性，而是从整体上建构情节和叙事，增加惊险类型元素，将纪实手法与电视剧的艺术规律做了一次完美嫁接，奉献了一个"好故事"。

不得不说，《9·18大案纪实》《12·1枪杀大案》是20世纪90年代引人注目的剧目，代表了纪实风格在刑侦剧中绝无仅有的大胆实践和特殊创作现象，纪实性、观赏性都很强。一是公检法题材后来审查趋严，强调社会正面影响，决定了反映此类题材的切口、手段和方法要更加巧妙；二是仅讲述一个刑侦故事不做人性、情感和人物的深入刻画，挖掘深刻主题，难有艺术升华。只有超越案件，探索社会问题和人性善恶才能提升这一类型创作的艺术性和思想性。

## 六、文学作品改编忠实原著的美学原则

文学改编自电视剧诞生以来就是重要的创作源泉，丰富并提升了电视剧创作的艺术品位。反之，文学作品也借助现代传媒得到了推广普及。

中国四大古典文学名著改编是中国电视艺术史上具有建设意义的系统工程，20世纪90年代，随着长篇电视连续剧《三国演义》《水浒传》的先后播出，为四大古典文学名著的电视剧改编，画上了一个圆满的句号，而且，都创下了当时的收视奇迹。电视剧《三国演义》（84集，1994，杜家福、周晓平、刘树生、叶式生、李一波、周锴编剧，王扶林总导演，蔡晓晴、沈好放、孙光明、张中一、张绍林导演）根据罗贯中原著《三国演义》改编，延续"拥刘反曹"的主题思想，并集合了"五四"以来史学界的学术研究成果，

着力于刘备的忠义、曹操的奸雄谋略、诸葛亮鞠躬尽瘁的人物形象塑造，对三人的性格刻画力求接近历史真实，主观上既自觉遵循"文以载道"的传统，彰显大忠大义，弘扬民族精神，又弱化了原著中曹操"奸诈"、诸葛亮"多智近乎妖"的层面，同时，气势恢宏地再现了官渡之战、赤壁之战和夷陵之战。因此，该剧被绝大多数观众当作"正史"来看，但它并非真正历史，依然有"戏说"的影子，由于借鉴了最新研究成果，很好地把握了百姓喜闻乐见的故事讲述传统，在海内外都有不俗的收视率，央视收视率达到46.7%。该剧投资3000万元，历经4年拍摄，是当时首屈一指的大制作。主创自信地认为"几十年内没人敢翻拍"，显然低估了大众文化的消费欲望和资本复制的力量，2010年出现了高希希版《三国》。

《水浒传》（43集，1998，施耐庵原著，杨争光、冉平编剧，张绍林总导演）选取了100回的《忠义水浒传》为改编蓝本，全景展现了梁山泊农民起义从英雄聚义到失败毁灭的全过程。舍弃了之前3部文学名著"忠于原著，慎于创新"的改编原则，对原著结构调整，改变前40回人物传记为主，后60回群体战争戏，所导致的头重脚轻问题。尽可能体现当代学术研究的最新成果，一方面表现农民起义的历史局限性、批判宋江招安心态和投降路线下"忠义难两全"的矛盾形象，一方面以现代意识刻画了原著中的女性形象，正面塑造潘金莲、潘巧云的命运悲剧和全新的女性形象。当时最被诟病的改动是放弃原著中宋江的"及时雨"形象，然而，却创造了剧中最复杂、最耐人寻味的艺术形象，李雪健对宋江从刀笔小吏到成为起义领袖过程中在神态、行为上的变化，都进行了彰显其性格特色的形象设计和出神入化的表演处理，得到专家一致的交口称赞，此版"宋江"成为超越时代的经典艺术形象，具有很高的审美意义，甚至有人将《水浒传》评为四大名著翻拍剧之首，原因正是李雪健"画龙点睛"的表演，使该剧真正达到了"戏剧历史化，历史戏剧化"的境界。此外，香港武术指导袁和平的武打动作设计、作曲家赵季平的音乐设计、歌手刘欢演唱的主题歌《好汉歌》，都成就了这部鸿篇巨作，收视率达到44.6%。《水浒传》的跟片广告过亿元，台湾播映权1.6万美元/集，达到国际电视剧市场的标准。

其他小说改编的电视剧相继出现。钱锺书的小说《围城》自1947年

连载、成书、译成多国文字后，成为中国近代文学中一部享誉世界的伟大小说。根据小说改编的同名电视剧《围城》(10集，1990，孙雄飞、屠传德、黄蜀芹编剧，黄蜀芹导演)，以较高的文化品位和审美价值，受到观众、专家的一致好评。它传神地再现了小说的风貌神韵，包括对当时丑恶社会现象和人情世故的辛辣剖析与讽刺批判，对人生、职业、爱情独到的哲理性感悟，所有人物形象元神俱佳的活化，以及熔东西方幽默于一炉的精彩对话。该剧画面加旁白的叙事手法，最大限度地保留了原著精彩的文学语言，栩栩如生地呈现了原著精辟透彻的哲理性题眼："围在城里的人想逃出来，城外的人想冲进去，对婚姻也罢，职业也罢，人生的愿望大都如此。"文学名著的影视改编涉及很多问题，向来多褒贬，众口难调，最忌讳荒腔走板、貌合神离，所谓"画虎画皮难画骨"。电视剧《围城》代表了文学改编电视剧与原著"契神不隔"的最高境界，这种神交式、巅峰级的跨媒介叙事转化，成就了文学和电视剧同样"伟大"的经典文本。它的启示是：创作队伍的整体素质至关重要，特别是那些原著本身就丰盈极致，难有超越或发挥空间的二度创作，不如忠实于作品，深刻领悟其精髓，超越浅层的情节搬演，以相匹配的艺术造诣，扎扎实实地将文学语言描绘的风度气概虔诚地转换成视听语言，或许经典的灵魂可以延续、传世。

《围城》是名著改编不可多得的经典范例，抓住了讽刺幽默艺术的喜剧精神，在"二度创作"中难得地呈现了高级的雅俗共赏的浮世绘，雅者看到雅，俗者看到俗，在美学和哲学层面的造诣实现了"大道至简""大象无形"的艺术境界。该剧表演、导演俱佳，"游戏感"的陈述方式、演员灵魂附体般地人物形象演绎、骨子里的幽默风趣对话、悲喜剧熔于一炉的风格，使剧集与原著严丝合缝地"对号入座"，难以超越。四大名著、金庸小说、武侠传奇、革命故事等经典剧集版本，后来均未逃脱翻拍的命运，"十翻九渣"的结果也没有挡住"新说新拍"翻拍风。然而，没人敢动翻拍《围城》的念头，或许是因为它从改编、导演、演员等各个方面毫无短板的登峰造极之境，让人望而却步，难再有推陈出新的发挥余地。

《围城》在艺术、审美、口碑上获得多赢，《南行记》(6集，1991，张

鲁、王沛、汤继湘、王江编剧，潘小扬导演）就没有那么幸运了。它改编自艾芜的处女作《南行记》和《南行记续篇》，是中国现代文学名著改编的典范之作。电视剧汲取文学的诗化意境，分别以《边寨人家的历史》《人生哲学的第一课》《山峡中》三篇各2集的篇幅，精心营造了20世纪20年代、60年代、90年代三个时空，将壮丽的自然景观、特定地域的民间疾苦、人物的经历见闻和有感染力的普通人的命运交汇在一起，反映"在生活重压下强烈求生的欲望的朦胧反抗的行动"，弱化传奇，强化"人生意义"的现实主题，不仅塑造了边境各种流民形象，还深刻挖掘了在底层生活、挣扎的众生们"性情中的纯金"。但观众反应平淡，所谓"叫好不叫座"。比如，其中对"野猫子"女性形象的艺术升华和诗意处理，实现了美学上的突破，在一般人看来现实并非如此，重现了普通观众对现实真实和艺术真实之间关系的又一次质疑。这种强调艺术个性的"作者化"改编的"电视小说"，已经与90年代大众文化甚嚣尘上的氛围格格不入，可贵的艺术追求显得曲高和寡，令人伤感地看到精英文化退潮后固守艺术理想的穷途末路。

《一地鸡毛》根据刘震云轰动文坛的两部中篇小说《单位》《一地鸡毛》改编，是对"宏大叙事"的反向铺展，对事业单位职场氛围、细致入微的写实呈现，得到业内和上班族的肯定。王朔认为小说"一扫以往的英雄主义、理想主义和传统伦理道德，绝无仅有地反映了小市民的真实生活"。导演冯小刚保留了小说贴近生活的写实质地，静水深流地呈现了一部中国小知识分子身处变革社会内外交困的微妙心理，将家庭没完没了的无尽琐事和单位复杂的人际关系表现得纤毫毕现。家长里短、日常生活的点滴琐碎细节，以及声画、音乐、场景的处理都很到位。陈道明饰演的公务员"小林"，成为人们所熟悉的日常生活视线内的经典形象。

海岩编剧、赵宝刚导演的《一场风花雪月的事》《永不瞑目》，在叙事情节上有着鲜明的"海岩剧"标签——善于在警察题材中糅入惨烈的爱情伤痛，表现为案件侦破＋情感故事的"警察＋爱情"框架，对年轻人有强烈的吸引魔力。导演赵宝刚则打造了中国本土时尚的青春偶像剧，善于把控青春脉搏和都市情感，将青春的浪漫、残酷和梦想置于有生活余温又唯美的都市空间，保持作品在艺术和现实之间若即若离的审美距离。在警察

故事中装置爱情悲剧的残酷美，产生了非同凡响的艺术震撼。相比而言，《一场风花雪月的事》发生在女警察与黑社会家族中一名青年男子间纯真凄美的爱情让人唏嘘；而《永不瞑目》则是畸形的"三角恋"，为了强化戏剧冲突，设置了一条反面角色真情付出，正面形象却别有用心地利用的情感线。分别在三角关系中付出真情的一男一女，或是被操纵或是一厢情愿中成为牺牲品的人生悲剧，反而令人对无辜者和反面形象产生同情，而女警欧庆春出于任务的情感诱惑手段，让这一形象产生道德瑕疵，无法令人认同、感动，这是败笔。

　　这一时期，忠实原著的改编观念和电视艺术规律结合，成为赢得市场和观众的基本原则。根据民间传奇改编的通俗历史剧《杨家将》（32集，1991，梁波编剧，张绍林、张裕民、高建国导演），受到欢迎；梁晓声知青题材小说《年轮》（45集，1992，梁晓声编剧，邓迎海导演）搬上荧屏后，被盛赞为"友情的圣经"。另一些作品因改编观念的偏差不免令结果不尽如人意，中国与乌克兰合拍的电视剧《钢铁是怎样炼成的》（20集，2001，中国编剧：梁晓声、万方、周大新，乌克兰编剧：阿列克·波利霍季克、尤拉·莫罗兹，韩刚总导演，嘉娜·沙哈提导演），改编自苏联作家奥斯特洛夫斯基的同名红色经典小说，编剧与导演在创作上的分歧，为既有悖原著又偏离生活逻辑的改编再添遗憾；曹禺话剧《雷雨》的改编同样是一次难言成功的二度创作。

　　《杨家将》在电视剧历史上是"叫好不留名"的典型代表，原因是多方面的：一是该剧以民间传说为蓝本，根据评书改编，注重传奇性和打斗场面，戏曲传奇场景大于戏剧化塑造，没有按照电视荧幕艺术规律进行影像转化，缺乏历史真实性却以历史正剧拍摄，加之过度艺术虚构，产生了形态叙事错位的悖逆感。二是《杨家将》全剧60多个人物，支线过多，群像人物蜻蜓点水式的塑造，主次不分明，人物个性也不突出，犯了长篇剧集形象塑造的大忌。业内有个不成文的共识：人物成功了，故事就成功了。三是该剧在山西电视台播出，缺乏央视大台全国性的影响，宣传意识较弱。

　　总之，文学改编电视剧成功与失败的案例，都带来媒介形态及其叙事规律的深入思考：以何种观念和方式，方可达成不同艺术形态间文字和影像的成功转换。

## 七、戏说历史和古装历史剧的主旋律化

随着改革开放的深入，艺术领域里的宣教色彩日渐淡化，艺术创作氛围相对宽松活跃。20世纪90年代，历史题材和主旋律创作都有了很大突破与交融，处于"戏说"与"正说"交相辉映、"新历史主义"和"新英雄主义"启人视听的时代。历史烟云、深宫大院、高墙内外、权术计谋都被亦正亦谑地演绎着。

鲁迅的《故事新编》开戏说历史小说先河，"只取一点因由，随意点染"，许多进步作家因此纷纷采纳或借古讽今或借古喻今抒发现实情怀的创作方法。而在商品经济时代，随着意识形态内涵的国家叙事逐渐消解，它被移植到历史戏说的娱乐衣钵中。

在古代历史题材中，唐王朝和清宫戏是颇受青睐的取材空间，《努尔哈赤》《末代皇帝》是较早的帝王戏，真正掀起热浪的是《唐明皇》（40集，1992，吴因易原著，张弘统稿，叶楠、曹惠、刘臣中编剧，陈家林导演），通过对李隆基传奇一生的描写，再现并揭示了唐王朝由盛而衰的历史过程及其原因。首先是唐明皇的亲民形象，同以往明显不同，相比之下，李隆基和杨玉环的情感戏缺乏新意；其次，在音乐舞蹈、礼仪服饰、宫阙建筑、祭祀、茶道、道具等方面的设计，均依据历史文献和出土文物，这也导致该剧较多地表现盛大的歌舞场面，戏份不足，人物塑造的新意和深度不够；最后，体现了多姿多彩的民族文化和民俗风情，烘托了大唐海纳百川的包容气度，然而缺乏对庙堂和百姓的真实状况的反映。有人认为该剧是"戏说古装戏的开端"，一定程度上影响了后来《武则天》、《大明宫词》、《秦王李世民》（2005）、《贞观之治》（2006）等唐朝题材电视剧的创作和置景风格。

42集电视剧《戏说乾隆》（1991）影响了内地历史题材电视剧创作"戏说"的表现形式，本土戏说之风风行一时，甚至"青出于蓝而胜于蓝"。《宰相刘罗锅》（40集，1996，秦培春、石零、张锐、白桦编剧，张子恩导演）、《还珠格格》3部（1998—2003）、《铁齿铜牙纪晓岚》系列4部（共165集，2000—2009，陈文贵、邹静之、王振潜、马军骧等编剧，刘家成、张国立、罗长安等导演）、《康熙微服私访记》系列5部（共114集，1997—2007，邹静之编剧，

张子恩、张国立导演)、《神医喜来乐》(35集, 2003, 周振天编剧, 黄力加、洪江导演)及其续篇《神医喜来乐传奇》(36集, 2013, 周振天总编剧, 汪海林、闫刚、范国清、曹逸鸣编剧, 柏杉导演)等是集中代表。每个系列的续集均未超过第一部, 但有着共同的审美取向: 偏离真实历史逻辑进行喜剧化演绎, 倚重主观的艺术虚构建构有喜剧色彩的人物关系, 汲取相声艺术捧哏、逗哏、抖包袱等手段; 诉诸游戏冲动传达进步美好理想的现代价值, 最后以伸张正义善恶有报的审美冲动缓释现实焦虑。具体创作中, 把民间趣味和商业性元素同传统道德价值取向、年轻观众的审美趣味、主流意识形态结合起来, 体现20世纪90年代的文化消费潮流和某种集体失衡的社会心理。

《宰相刘罗锅》围绕刘墉、和珅、乾隆三人"相斗、相依、相随的漫长一生", 在无伤历史大雅的情节戏仿、机巧语言和诙谐讽刺中, 讲述了"一个关于宰相的童话"和"一个君臣之间的寓言"。其实, 这些戏说剧所传达的价值都是最传统、最简单的"大道理", 只是换了一种表达方式和人物关系, 挖掘了宏大历史叙事传统中微观个体日常生活中的戏剧因素, 把庙堂之高消解到民间趣味的偶然和巧合中。以逝去王朝及其封建皇帝开涮取乐, 显然比针砭时弊更为保险、有益、有效, 收获颠覆威权的成功快感而不必负责, 就像阿Q的精神胜利法, 这种经由艺术转化带来的游戏冲动无伤大雅、安全无害, 自有其深厚的文化基础和现实诱因。很多时候, 人们热衷复古, 除了传统历史文化中广阔的取材空间和人类喜欢听故事的本性, 还因为现实的焦灼让人迷失, 渴望逃避到摆脱一切凡尘杂念任由自己驱使支配的陌生时空, 重新寻找美好和轻松, 获得安于现状的心理补偿。

自刘罗锅开始, 分别饰演乾隆、纪晓岚、和珅的演员张铁林、张国立、王刚组成的"铁三角"演绎的戏说历史剧, 撑起了20世纪90年代中后期的"电视民间故事", 暗合了文化转型期微妙的大众心理。需要警惕的是: 戏说剧, 很容易使叙述话语产生暧昧和游离, 好的作品会充分利用这种错位、游移, 进行巧妙的、精准的后现代叙事的结构和重构, 让人获得移情与间离的双重审美感受。反之, 会迷失在癫狂的臆想和胡闹中, 瓦解既定的叙事策略。

另一个引人注目的文化现象是电视剧《还珠格格》（24集，1998，琼瑶同名原著，琼瑶编剧，孙树培导演）的播出，掀起了继《四世同堂》《渴望》之后的又一个收视高潮。索福瑞收视数据显示，湖南卫视的平均收视率达到45%，最高超过58%，其他20多个省级卫视也因此创全年收视率最高纪录。在世纪末社会整体浮躁、价值失衡的背景下，焦虑的人们在前所未见、亲切慈祥、善解人意的"皇阿玛"身上，和打破宫廷一切规则秩序、古怪精灵的格格"小燕子"的胡闹中，找到了尽情宣泄、寻找心理平衡的解压途径。宫廷与社会、威权与民间、格格与平民构成了艺术和现实的互文语境。假格格"小燕子"就像童话灰姑娘的奇遇一样，赢得皇帝的宠溺，拥有贴心好姐妹，得到美好的爱情，不同年龄的观众在捧腹大笑中仿佛回到青春时代，重温"撒尿和泥过家家"的洒脱无羁状态，做了一场暂时忘却人间烦恼，轻轻松松的"白日梦"。《还珠格格》开创的以古装历史框架演绎青春偶像剧和言情剧的创作模式，独辟蹊径，已成为一种类型潮流，只是再也没有出现类似《还珠格格》那样吸引各年龄段观众举国观看的盛况。相反，后继的许多古装青春偶像剧，除了对部分低龄观众和中老年女性观众构成一定吸引力，反而让很多观众在处处"雷点"的剧情中，普遍感到青春的无解和隔膜。1998版《还珠格格》直到2012年都是湖南卫视连续14年的暑期必播保留剧目之一，收视不俗。

与历史戏说并行的是以史诗正剧风格出现的主观化审美倾向。"借古人酒杯，浇心中块垒"的"古为今用"历史观，将史学研究中"发现历史精神"的去其实事求其神似，延展为历史剧创作中带有"主观历史"内涵的"发展历史精神"。在世纪之交形成一脉富有热血气质的历史剧创作潮流——古装历史题材的民族化、主旋律化，它导源于"新历史主义"情怀对时代深情的理想化投射。发端于20世纪70年代末英美文论界的"新历史主义"文艺思潮，90年代进入中国文艺界，对创作产生了广泛影响。作为"文本历史主义"，它改变了传统历史观，强调人是历史的阐释者的"主体性"地位，带有后现代消解和颠覆的批判色彩，提倡借由想象和虚构艺术性地合理重组旧历史主义文本，因此，被西方学者定义为"每一个传统时期的文学历史"。"新历史主义"把历史现实和意识形态的交汇置于

当代现实语境的叙事策略，明显带有民间野史的背景和学术淘金的趣味，将理想主义的美好情感诉求投射到当下现实。

在历史题材电视剧的"正说"中，两位女性导演的作品，给中国观众带来富有新意的艺术震撼。胡玫尊崇"新历史主义"观念下严肃整合历史素材的历史正剧《雍正王朝》，李少红以唯美、华丽、时尚、精致的造型影像著称的《大明宫词》，一面创造收视奇迹，一面引发泾渭分明的争论。特别是《雍正王朝》，被视为改革时代中国社会的政治隐喻。

《雍正王朝》（44集，1999，刘和平〈执笔〉、罗强烈编剧，胡玫总导演）改编自二月河长篇小说《雍正皇帝》，它走出了史家对雍正阴谋篡位、冷血残酷的历史定位，塑造了一位励精图治、百折不回的"改革家"或"当家人"的形象。同时，一改历史剧宫廷争斗、权谋叙事的消遣娱乐倾向，从民族高度重新审视历史，进行有现实积极意义的价值开掘，这对一种类型创作的贡献不可小觑。主创班底"新历史主义"创作理念下的盛世情怀和精神寄托，基于国力日隆时期的社会心理，也相应地调动起观众的情感共鸣，由此深得市场拥戴和官方"治大国艰难"的现实共鸣。也有历史界和文化界的学者对该剧的历史观、思想性提出批评，认为是打着历史正剧和国家利益的旗号宣扬封建帝王的文治武功，再造一个美好的封建社会，显示了骨子里对封建秩序的尊崇，尤其不应该为了颂扬雍正的治国功绩而修饰美化其"篡位"的正当性，显示了狭隘的民族主义情绪，缺乏历史反思的理性意识。还有学者指出强调帝王膜拜和英雄救世神话对观众的消极影响，担忧个人英雄史观的回潮。电视理论家高鑫站在艺术文本和大众文化的立场上，认为《雍正王朝》显示的是"复杂的二律背反"，其一是忠实原著与二度创作之间的关系，其二是历史真实与当代阐释之间的矛盾，但在多元社会背景下应对创作报以宽容态度，电视剧艺术的本质决定了其不会误导观众奉为教科书，该剧的艺术成就和艺术形象应该予以充分肯定[1]。

《康熙王朝》（TV版46集，完整版50集，2001，朱苏进、胡建新编剧，陈

---

[1] 高鑫、吴秋雅：《20世纪中国电视剧史论》，学苑出版社2002年版，第225—230页。

《雍正王朝》剧照

家林、刘大印导演）根据二月河长篇小说《康熙大帝》改编[1]，抱着"反戏说"的创作态度和"基本遵照历史史实，基本还原历史真实，基本再现历史人物"的原则，主观能动地积极阐释历史。

同样，《走向共和》（59集，2003，盛和煜、张建伟编剧，张黎导演）也是应和时代氛围，采取了重新阐释历史和历史人物的"新历史主义"创作方法，走向民族化、主旋律化的叙事方向。一改既往历史不乏偏见的定论和以讹传讹的文史传统，避开中国近代史上最黑暗年代的常规史实面貌，从希望唤起国人的民族自豪感出发，切入历史先辈超越时代的艰难探索的故事框架，正如歌词"世事有新说""热血染山河"的豪迈之情。该剧播出后反响巨大，许多学者指责其美化慈禧、李鸿章、袁世凯等历史人物，强调正确处理历史真实与艺术虚构的关系，认为是混淆基本历史价值判断，以人性化的视角塑造了苍白与虚伪的历史人物[2]，显示了"'新保守主义'的集体无意识"[3]，告诫"历史不是可以任人打扮的小姑娘"[4]。但实际上，该剧对这一历史时期中最重要的四个人物——慈禧、李鸿章、袁世凯、孙

---

[1] 二月河是由"红学"研究萌发创作清代帝王系列历史小说的作家，从1984年到1996年，陆续出版了总共500万字的《康熙大帝》《雍正皇帝》《乾隆皇帝》三部享誉海内外的历史小说。

[2] 殷越：《不要以人性去说明历史——对电视剧〈走向共和〉的一点看法》，《文艺理论与批评》2003年第5期。

[3] 邵燕君：《"新保守主义"的集体无意识——解读〈走向共和〉》，《文艺理论与批评》2004年第3期。

[4] 梁柱：《历史不是可以任人打扮的小姑娘——与年轻朋友谈历史剧〈走向共和〉》，《中华魂》2003年第8期。

中山的形象塑造，无意于已成定论的"概念化"呈现，而是力图还原历史人物本质，赋予其丰满的血肉。

《雍正王朝》在历史叙事上表达空间的拓展，虽有争议，其新颖的视角和符合主流价值观的主题新编，是改革时代国家亟须的艺术呼应，因此成为央视至今反复播放的历史剧。该剧自觉响应"新历史主义"这一世界性的文艺思潮和史学界的最新研究成果，并非可简单地以"做历史翻案文章"一言以蔽之。而被主旋律化的清代帝王剧，也并非如批评的那样在艺术形象和历史想象上全无具体历史情境下的生活逻辑，而是有着经济、社会、人文、史学、文论的复杂背景和理论基础。如果不了解制作人从"千沟万壑藏焉""万钧之力聚焉"的原著中感受到的"受委屈的历史眼巴巴地望着自己"，想用极富可视性的情节架构，表达"治大国艰难"和"演绎悲剧英雄"的制作起点；不了解编剧"把原著的终点当作起点"的改编原则；不了解导演将《雍正王朝》定位于"帝王治国片"的拍摄初衷："英雄对一个民族的提升太重要了！黑泽明电影中的英雄振奋了日本'二战'后的不振，我们为什么不能在千百个荒淫皇帝中塑造一个好皇帝？"也就不会认同主创班底是怀着何种对历史的敬畏之情、对现实的殷切之情，达成了集体共勉的民族化指向的创作情怀。

从《雍正王朝》到《走向共和》所引发的历史观争论、历史与艺术的界限、历史合理想象空间等问题，都成为之后中国历史剧创作和审美中的"暗礁"。学术争议与大众审美，始终在精英与大众的文化对垒中，一次次触底而无果。然而，《孝庄秘史》（38集，2002，杨海薇编剧，尤小刚、刘德凯导演）却呈现了令人惊喜的"另类"表达，在正确的历史情境观照下，一面尊重史实，一面极富创新性地虚构了大玉儿与皇太极、多尔衮的三角情感并大胆采取正剧表达方式，赢得了评论界和观众的好评，叫好又叫座。由于该剧较好地把握了历史史实与艺术虚构的关系，使历史人物的塑造和历史精神的传达得到相得益彰的有机统一，另辟了一条与《努尔哈赤》和《雍正王朝》截然不同的历史叙事路线，成为尤小刚"秘史"系列剧中最成功的一部作品。

## 八、电视剧社会角色与文化策略的思辨

2000年前后，中国电视艺术理论界有关艺术传播与文化品格的理性思辨，在电视剧领域全面爆发，成为中国电视批评发展史上令人瞩目的文化现象。曾庆瑞以《守望电视剧的精神家园——回眸20世纪90年代一场电视剧文化的较量》[1]，系统梳理了20世纪90年代以来精英文化、官方文化与大众文化的激烈冲突，认为是"不同形态文化的较量"。他对历史戏说剧、古装武侠剧、青春偶像剧的严厉批评，对娱乐狂欢的痛心疾首，对大众文化以销魂蚀骨的方式改写电视剧民族特色和精神品格的警示，从而意欲取代精英文化和官方文化以登临文化霸主的野心，旗帜鲜明地显示了精英知识分子深厚的忧患意识、历史情怀和文化使命。

曾庆瑞的文章引发了影视理论研究者的关注，在不同的声音中，尹鸿的观点最具代表性，先后发表两篇文章据理分析，即《意义、生产与消费——当代中国电视剧的政治经济学分析》和《冲突与共谋——论中国电视剧的文化策略》。

前文从"从教化工具到大众文化的移位""市场与政府的双重力量""生产与流通的'准市场化'""输入与输出的文化接近性"四个方面，论述了中国电视剧之所以成为国人当代最重要的文化现象的政治和经济的基础性原因，认为电视剧作为中国大众最喜爱的虚构性艺术形态，它的时代映像和历史实践，充分"见证"了20世纪90年代以来中国电视剧"在有中国特色市场与行政双轨运行的背景下"的长足发展，不啻为"当代中国媒介在各种权力角逐中演变历程的缩影"，反映了当代中国政治、经济、文化的分化和冲突，对当代中国社会的影响是多方面、复杂而深刻的。

《冲突与共谋》则对官方管理机构和艺术创作群体十分现实的选择给

---

[1] 关于"守望电视剧的精神家园"的命题，曾庆瑞最早在1993年的"雁栖湖会议"上提出，这个观点被学院派学者高度评价为"一种反潮流的扭转局面的文化事件"，并将其列为中国电视剧艺术事业和文化产业发展历史上第一次文化事件；第二次文化事件就是发生在世纪之交的两位学者间的辩论，这场争论从某种意义上已经超越了电视剧艺术范畴，给中国电视艺术在文化产业发展中坚持何种文艺立场和文化方向，提供了可资借鉴的学术精神和艺术品格；第三次文化事件是曾庆瑞针对电视剧《乡村爱情》的"伪现实主义"和"伪艺术"所进行的公开尖锐的批评，被媒体称为"赵曾门"事件。

予了理解和肯定,"一方面是'主旋律'电视剧在继续努力维护国家意识形态的权威,另一方面是大量的通俗电视剧通过市场机制来形成文化产业格局"。而参与电视剧生产的"知识分子",作为电视信息传播的"看门人",只能在既坚守又妥协中达成艺术的共谋,从而表达"对历史和现实、社会和人生的批判性认识和反省"。基于这样的立场,尹鸿并不认同曾庆瑞激进的批判色彩,认为是传统知识精英对大众文化过于悲观的"文化保守主义"。

随后,曾庆瑞发表了《艺术事业、文化产业与大众文化的混沌和迷失——略论中国电视剧的社会角色和文化策略并与尹鸿先生商榷》一文,否认自己是"文化保守主义"和"反市场化",认为把中国当时的主流电视剧的艺术走向界定为"娱乐电视剧主旋律化"和"主旋律电视剧娱乐化",是迎合西方现代大众文化思潮的盲目乐观,中国电视剧的文化发展策略不是向大众文化低头,而应该是始终不懈地"追求思想精深、艺术精湛、制作精良和老百姓喜闻乐见的完美统一"。

发展中的问题仍需在发展中解决,过犹不及,时代已经给出了人民的选择和正确的答案。美国学者尼尔·波兹曼昭示的文化精神枯萎,不管是奥维尔式的文化监狱,还是赫胥黎式的文化小丑,都无益于中国电视艺术开放的发展进程。正如英国学者雷蒙德·威廉斯强调区分"绝对变迁"和"相对变迁"那样,必须正视并承认严肃文化所占的比例在任何时期都无法令人完全满意,无论中外。但学者的良心和艺术工作者所应具备的文化情怀与艺术使命,始终是电视艺术发展长河中照亮航程的灯塔。当"沉默的大多数"异军突起后,高级/低级文化之间的雅俗区隔日益淡化模糊。法国学者皮埃尔·布尔迪厄关于"大写文化"(Culture with a big C)到"小写文化"(culture with a small c)的观点,其实是引导知识分子走下"象牙塔"的精神神坛,转而关注大众日常生活,这是精英和大众在"权利位移"后,于公共伦理和美学趣味上的巨大变革。现代生活未必是导致审美趣位恶化的罪魁祸首,而人们也"无法就品位的标准达成共识",但确实,以何种价值观支撑故事讲述的话语结构非常重要。

## 第三节 电视纪录片的话语变迁和多元共生

商品经济意识在 20 世纪 90 年代广泛渗透到中国社会文化领域的方方面面，中国文化格局随着社会经济体制的转轨同步发生着转向，出现了四种文化形态：主流文化、精英文化、大众文化、边缘文化。纪录片作为影视媒介中"最具文化品格的样式"，也形成了与之相对应的四种文化形态，构成语汇丰富、风格杂陈、多元共生的纪录时空[1]。

### 一、中国电视纪录片的文化形态与合作交流

国家意识形态、人文内涵、民生民俗和国家体制外的独立纪录片创作等四种形态的纪录片共存并行。一是体现政治话语意识形态的历史文献纪录片，中国第一部大型文献纪录片《毛泽东》（12集，1993，刘效礼）为代表的一批主旋律献礼性质的作品，社会反响强烈。二是平视生活，表现普通人，体现平民意识的纪录片。《藏北人家》（48分钟，1991，王海兵）、《深山船家》（1993，王海兵）、《远在北京的家》（61分钟，1993，陈晓卿）、《龙脊》（45分钟，1994，陈晓卿、杨小肃）、《回家》（60分钟，1995，王海兵）、《舟舟的世界》（54分钟，1997，张以庆）等扩大了纪录片的社会民生视野。三是继续体现精英思考和文化意识的人类学、民族学纪录片。《沙与海》（30分钟，1990，康健宁、高国栋）、《最后的山神》（30分钟，1992，孙曾田）、《山洞里的村庄》（102分钟，1996，郝跃骏）、《婚事》（80分钟，1999，梁碧波）等受到国际关注，崭露头角。四是中国独立纪录片，从开山之作《流浪北京》（69分钟，1990，吴文光），到"新纪录运动"的众多纪录片《彼岸》（140分钟，1994，蒋樾）、《八廓南街16号》（100分钟，1995，段锦川）、《阴阳》（180分钟，1997，康健宁）等，展现了个体视角下异样的纪录姿态和视角。[2]

---

[1] 张同道：《多元共生的纪录时空——九十年代中国纪录片的文化形态与美学特质》，《电影艺术》2000年第3期。

[2] 纪录片名后括号内标注信息中的人名均为导演或编导，下同。

其中，很多作品获得世界关注，比如，宁夏电视台和辽宁电视台联合拍摄的《沙与海》是中国第一部获1991年第28届亚广联纪录片大奖的作品；央视制作的《最后的山神》获得第30届亚广联大奖，1993年和1995年爱沙尼亚国际电影节大奖；云南电视台制作的《山洞里的村庄》、成都电视台制作的《婚事》等关注"人"的主题或边缘性题材的作品，获得西方重要奖项；1993年，6部中国独立纪录片参加日本山形国际纪录片电影节，《1966年，我的红卫兵时代》首次获得"小川绅介奖"；真实呈现居委会日常工作原生态的《八廓南街16号》斩获1997年法国蓬皮杜中心"真实电影节"首奖，这是在世界纪录片影展中获首奖的第一部中国纪录片，该片现被美国纽约现代艺术馆收藏；《龙脊》和王海兵的"三家"纪录片《藏北人家》《深山船家》《回家》获四川国际电视节"金熊猫奖"，《龙脊》被新加坡和中国港台地区购买播出，在美国探索频道播出。

电视纪录片经过了前两个阶段政治教化和人文气息的实践，随着大众文化从边缘走向中心夺取话语权，精英文化民族寻根之旅的落幕，开始视线下沉，聚焦平凡生活，关注普通人作为"独立个体"的命运。纪实美学观念的迁移，跟拍、同期声等纪实拍摄手法，取代了之前画面加解说的模式，文化人类学（又称"影视人类学"）和民族学两类纪录片实现了与国际纪录片的接轨。中国电视纪录片在20世纪90年代通过"用国际性语言讲述中国故事"，实现了走向世界的愿望。1993年举办的第二届四川国际电视节，首次将中国电视纪录片推向世界。

1993年10月5日，经国家民政部批准，中国电视纪录片领域的第一个学术性社团组织——中国电视艺术家协会电视纪录片学术委员会在北京成立。定期举办理论研讨、作品观摩、学术评奖等活动，译介国外纪录片和相关理论著作，与省级电视台和主要城市电视台的纪录片栏目合作展播中外纪录片，参与国际交流活动，如1999年11月15日，在第40届意大利佛罗伦萨波波里电影节上举办中国纪录片回顾展，共放映了7部纪录片，2000年4月在匈牙利国际可视艺术节的"中国日"，放映了十多部中国纪录片。

## 二、与国际接轨的纪实美学观念和平民叙事

电视剧《渴望》的出现终结了盛行 10 年之久的精英文化，电视屏幕上涌动着生活流的叙事倾向。中国电视机的拥有量从 1990 年的 1.85 亿台，增长到 1996 年的 3.17 亿台[1]，2002 年这一数字上升到 4.48 亿台[2]，电视成为大众传媒中最具影响力的"第一媒体"。

1991 年 12 月，央视与日本东京广播公司（TBS）启动合拍电视纪录片《望长城》（日版片名《万里长城》），共 12 集，每集 50 分钟，跟踪拍摄、声画合一、现场主持等纪实手段的突破性使用，开创了中国电视纪实性纪录片的先河。其确立的中国纪录片新的纪实性美学原则，改变了多年来形成的主题先行、先写解说后拍画面、美化现实的创作定势，标志着电视纪录片纪实美学观念的成功位移。长城，曾经是一个民族地理和心理的防线，而今天已经变为纯粹的壮观的建筑风景，其民俗、生态、融合的意义使该片聚焦生活在长城两边的人们身上。对声音开始重视，所有素材都有同期声和现场效果声，忠实于生活的纪实观念，让摄影机发挥了跟踪拍摄和长镜头记录的纪实魅力，将环境氛围、人物关系、情绪变化尽收画面中。《望长城》好评如潮，其声画结合的方式，彰显了电视艺术的本性，终结了多年来电视界关于声画关系孰轻孰重的争议。尽管对纪实理念的过分运用造成了不同方面"喧宾夺主"的遗憾，但这无碍它在中国纪录片历史上的里程碑地位。

《望长城》代表了中国纪录片从精英文化向大众文化的转变，带动了大批纪实类电视纪录片的出现，影响了纪录片的电视栏目化运作。纪实理念也渗透到宏大题材的创作中，伟人传记片《毛泽东》《刘少奇》《邓小平》等在展现伟人生涯中注入平凡的生活细节；有关文化、民俗、历史的纪录片大量涌现，《神鹿啊，我们的神鹿》自始至终保持着客观纪录的态度；《流年》记录了黄土地上剪纸艺术老人与民间风俗；《沙与海》以洋溢

---

[1] 罗明、胡运芳：《中国电视观众现状报告》，社会科学文献出版社 1998 年版，第 10 页。
[2] 程宏、王建宏：《中国电视观众现状报告》，中国广播电视出版社 2003 年版，第 10 页。

着"生活细节的诗意"描述了戈壁牧民和海滨渔民日常生活方式与观念的差别;《最后的山神》表达了生活在大兴安岭林区的鄂伦春族最后一代狩猎人走向定居生活时,对山林狩猎生活的精神留恋。这些作品从文化人类学的边缘路线角度,原生态实录,采撷现场同期声,记录普通人的真实生存状态,展现传统农业文明向现代工业文明过渡的过程中的观念冲突,以及对原始的淳朴与美好的依依不舍。解说大大减少,规避戏剧性,使纪实作品亲切朴实感人。

《英和白》(50分钟,2000,张以庆)是一部引起极大争议的精英式作品,它夹杂着主观色彩,实录了一段曾相处生活了14年的人和熊猫的生活状态,雄性大熊猫"英"和有着意大利血统的女人"白",把生命的孤独状态淋漓尽致地展示出来。

以纪实主义风格大量关注普通人和边缘人,是20世纪90年代纪录片个性化叙事的一个典型特征,所有微小的人和事都被镜头捕捉。《远在北京的家》描写都市里的保姆、《母亲,你别无选择》关注孤独症患儿的母亲、《德兴坊》呈现狭窄弄堂里的居民生活、《十字街头》表现了在马路上维持交通的老人、《老年婚姻介绍所见闻》注目再婚老人、《老宅2003》反映改革进程中的弱势群体、《小屋》聚焦城市中的边缘人、《八廓南街16号》原生态地记录了拉萨一个居委会日常的工作状态。

有学者指出,20世纪90年代的纪录片创作者所追求的目标,已非《话说长江》的全民文化效应,而是明确地选择了一条以"高雅文化的自我认同"规划自身发展的"小众化"路径,包括栏目化的小纪录片、国家投拍的大型历史文献纪录片、代表着"前沿"先锋意味的人类学纪录片。[1]这从另一个侧面恰恰说明了一个事实,在一个文化多元化、大众分众化、通俗娱乐上位的时代,平民叙事风潮和审美趣味依然无法遮蔽纪录片作为最具艺术品位样态的雅致内涵,无法规避其带有精英意识或作者化个性创作的随时"归位"。随着纪实美学理念和专业性技术性行业规范的全球通行,纪录片注定要回归自己本来的位置,让其长期保持高收视率,

---

[1] 常江:《中国电视史:1958—2008》,北京大学出版社2018年版,第370页。

抢夺综艺、电视剧的风头，不正常也不现实。纪录片曾经的巅峰状态是特定的理想主义年代的丰厚赐予，可遇而不可求，而那个盛满"情怀"的单纯年代已渐渐远去。

### 三、记录时代纷繁：意识形态和大众话语交融

意识形态指向的代表国家话语的创作和资源调用，具有超越市场和时间的文化价值与历史意义。因此，表现正统的意识形态内涵，是重要的国家政治话语，在每一个时期都会占据统治地位。电视纪录片不同于电影、电视剧的即时消费性，或者电视文艺（综艺）节目娱乐性的本体属性，其价值随着时间推移将愈显珍贵。尤其是政治、文化、历史等题材的作品，代表了中国的"国家相册"，承担了其他电视节目难以担当的文化使命："坚守正确的文化价值观的有效方式，就是通过不同形式的艺术作品把大众的精神取向引向一个正确的方向，从而强化大众对中国革命历史的集体记忆，增强公民对于中国革命历史的文化认同。这种集体记忆不仅需要书面语言的承载，而且也需要视觉语言的承载。"[1]

鲁迅先生曾言：改造国人的精神世界，首推文艺。在价值多元、话语芜杂、物欲横流的全球化语境中，对抗物质主义对人们精神世界侵蚀最有效的方法是不忘民族身份，用正确的价值观和社会主义文化武装头脑。因此，纪念党和国家重要历史节点、革命领袖诞辰、重大事件的重大题材纪录片献礼巨制，成为每个历史阶段最重要的创作任务。

历史文献纪录片继《毛泽东》之后，出现了四类题材的纪录片创作：一是表现历史伟人的，如《西行漫记》《中国出了个毛泽东》《周恩来》《刘少奇》《朱德》《邓小平》《彭德怀》《孙中山》等；二是展现重大历史事件的，如《胜利》《解放》《共和国之最》《改革开放20年》《共产党宣言》《香港沧桑》《澳门岁月》等；三是现实题材的，如《大三峡》《大京

---

[1] 贾磊磊：《承传民族崛起的精神力量——大型文献纪录片〈大鲁艺〉的文化意义》，《中国电视（纪录）》2012年第6期。

九》；四是介绍民族文化遗产的，如《孙子兵法》。在创作观念和表现手法上都进行了政治话语大众化、意识形态审美化、表现手法以小见大、艺术风格纪实性的探索。这些代表主流文化的主旋律纪录片，都有着不俗的收视率，并以精湛的艺术表现、强烈的解密性和珍贵的史料价值，获得多个国家级奖项的褒奖。《百年恩来》（12集，1998，邓在军导演）在质朴的纪实风格和综艺元素相结合的叙事中呈现出盎然诗意，通过"历史文献、寻踪觅迹、现场采访"历史和现实交织的多维艺术表现手段，以及浓郁的文学意味，构筑"文献艺术片"独特的审美品格[1]。

与同期关注普通人、关注民生的艺术热潮相契合，纪录片从过去对自然山水、风土人情的展示，转向关注人类的生存状态和心理情感，不管是个体视角的创作，还是精英人士借助大众传媒进行的人文思考，都体现了对个体生存的人文关怀，对生命质量和人生追求的尊重，对人与环境、自然关系的深切思考，带领观众获得一种认识世界的理性方法。《远去的村庄》《德兴坊》《姐姐》《球童》《茅岩河船夫》都是知名度高、流传广的作品。

大众文化的平民叙事洪流和生活化记录潮流，催生了电视屏幕上电视纪录片的栏目化运作，以及向市场化发展的过渡。先是上海电视台8频道的专栏节目《纪录片编辑室》1993年2月1日开播，每周1期40分钟，主要是关注中国当代普通百姓的生存状况，尤其展现上海市民的日常生活和社会热点。《德兴坊》《大动迁》《十字街头》《毛毛告状》《下岗以后》《摩梭人》《老年婚姻咨询所见闻》等以纪实手法拍摄的小型纪录片或者说深度新闻专题，都体现了栏目定位"聚焦时代大变革，记录人生小故事"。一经播出，就吸引了上海市民的目光，收视率甚至超过新闻和电视剧，高达30%—36%，轰动全国。后是央视1993年5月1日开播的《东方时空》，其中的版块《生活空间》最初定位于日常生活中的"烹饪、养生、美容、服饰"等内容，与栏目风格有些违和，6月13日播出的纪实风格的《东方三峡》令人耳目一新。《生活空间》1995年10月改版后，成为

---

[1] 高鑫：《〈百年恩来〉的美学品格》，《中国广播电视学刊》1998年第6期。

后来以"讲述老百姓自己的故事"定位而著称的短纪录片节目版块，2000年11月更名为《百姓故事》，每天早间播出时长10分钟的纪录片。开播7年多，制作了2000多部节目，并非只讲老百姓的故事，而是关注大千世界现实生活中的所有变化，包括变化中的人和人的变化，尽可能地感性再现历史进程中的丰富表情和人间温度，正像栏目的口号："为未来留下一部由小人物构成的历史。"

《纪录片编辑室》《生活空间》扭转了以往纪录片取材远离人间烟火、曲高和寡的创作倾向，代表了电视纪录片的话语变迁，从宏大历史叙事到个人叙事的纪实化转向，从名人到普通人以至整个世界的观念转变，力图培养相对固定的收视群，并为多元化的个性创作提供展示和交流的合法化平台。1994年后，全国的电视纪录片栏目化变得普遍，到1997年，有影响的电视纪录片栏目达47个，像黑龙江电视台的《生活三原色》（1993年12月2日开播）、山东电视台的《家》（1994年11月11日开播），以及1995年后陆续推出的《第三只眼睛》（北京电视台）、《中国纪录片》（安徽电视台）、《电视写真》（陕西电视台）、《写真世界》（四川电视台）等，都是有纪实性色彩的栏目，时长8—40分钟不等，播出纪录片或专题片。

自2000年开始，央视推出《纪录片》栏目（2003年改名《见证》），继续探索电视纪录片的栏目化风格。2002年，上海电视台开办了中国第一个专业纪录片频道——纪实频道。

栏目化运作的电视纪录片有独特而灵活的媒介优势，原汁原味生活状态的逼真反映、投资小、拍摄周期短、见效快，更加适应每天播出。实践证明，纪录片栏目在全国普及，收视率都较高。虽然纪录片栏目中播出的并非都是纯粹的纪录片，一些注重新闻因素的专题片令专家质疑其"纪录片"的性质，观众反而觉得更加接近生活和自己，这是获得高收视的一个重要原因。但是，许多市场化运作的纪录片普遍亏损也是不争的事实，《纪录片编辑室》在最初的前两年里，保持着20%—30%的稳定收视，后因种种原因滑落到1995年的6%、1996年的7%，其"市场化"境遇恰好是中国电视纪录片发展历程中的关键问题。

这期间的很多纪录片盲目追求"纪实性"的技术主义倾向，忽视受众

对故事性的内在要求，远离百姓日常现实生活，背离大众媒介特性的个人主义风格，都使纪录片创作陷入"为纪录而纪录"使然的技巧手法和价值追求的本末倒置，或多或少地与广大观众存在隔膜感。

## 四、中国电视纪录片的概念和内容分类

电视纪录片发展到20世纪90年代，历经纪实和真实的争论，以及与国际接轨的观念确立，从艺术概念和实践上已经到了必须界定和区分的时期。电视纪录片是"通过非虚构的艺术手法，直接从现实生活中选取形象和音响素材，直接地表现客观事物以及作者对这一事物的认识的纪实性电视作品"。[1] 其类型可从不同角度进行归纳，较为直观简便又相对稳定的方法是从内容上分门别类[2]。

### 1. 人文类纪录片

主要是以平民的视角和生活化的纪实风格，深度展示普通人的生存状态。主要有三种：文化类纪录片，《沙与海》是经典代表；历史文献类纪录片，是在珍贵历史素材的基础上的影像化还原和思考，兼具文献价值和艺术价值，如大型文献纪录片《走进毛泽东》《孙子兵法》《潮涌东方》，以及"长征"系列、"历史文化遗产"系列；人物类纪录片，《雕塑家刘焕章》和反映京剧艺术家生活的《方荣翔》分别代表了早期人物和采用同期声后拍摄人物的佳作。

### 2. 社会类纪录片

这类纪录片关注时代变迁和社会现象，包括社会问题纪录片和新闻纪录片。

社会问题纪录片，以反映重大社会问题或关怀弱势群体、边缘个体、底层民生为己任，是社会民主化进程的组成部分，主要以栏目方式和独立制作方式存在。像《东方时空》子栏目《百姓故事》中播出的一些作品如

---

[1] 黄会林等：《中国电视艺术发展史教程》，北京师范大学出版社2006年版，第144页。
[2] 纪录片分类参考杨伟光主编《蓝皮书：中国电视艺术发展报告》和黄会林等著《中国电视艺术发展史教程》。

《油麻菜籽》、体制内的专业纪录片人的作品《小屋》《老宅 2003》等。以独立制作身份拍摄的纪录片，如吴文光的《流浪北京》、朱传明的《北京弹匠》、杜海滨的《铁道沿线》等。

新闻纪录片尤其追求新闻性、时效性、观赏性，因而主题相对单一，主要解释"为什么会发生"。较为典型的是央视《新闻调查》栏目和许多地方电视台类似节目的调查分析型的新闻纪录片，如北京电视台《纪事》栏目播出的《敢问苍穹》。

随着观众纷纷对国内外的军事动态、武器性能、战争历史等军事题材的节目产生浓厚兴趣，带有政治、国运、外交等意义的特殊题材，遂成为电视新闻纪录片中的重要表现内容之一。当涉及历史上的战争、兵法时，与历史文献类、科教类纪录片有一定交叉，如《第二次世界大战实战纪实》《复活的军团》等。反映和平年代有重大现实社会意义的作品中，表现国门卫士与偷渡贩毒分子生死较量的《中华之门》、展现禁毒战线上英雄事迹的《中华之剑》，都是有影响的电视纪录片。另外，中国在融入全球化的进程中，大国地位和影响力不断提高，参与国际重大事件并协调斡旋各种争端的机会日益频繁，于是，观众对国际局势、突发事件、地区动荡、政权交替、全球反恐、疫情暴发等国际焦点问题也因此格外关注，央视的《今日关注》《军事纪实》等栏目颇受欢迎。

3. 政论类纪录片

又称"政论片"，盛行于 20 世纪 80 年代，在题材上细分为三种：历史政论片、事件政论片、政治伦理片。共同特征是：题材重大，带有普遍意义，中心论点鲜明，论据素材丰富翔实，论述不受时空限制，以强烈的政治思辨性引导舆论视听。《使命》《让历史告诉未来》是典型的代表作。

4. 自然科技类纪录片

分为风光、动物、自然、科教等 4 类，后两类在中国纪录片发展中是薄弱环节，尽管获得了一些国际大奖，但缺乏原创，内容单调，制作水平不高。

风光类纪录片在 20 世纪 80 年代是数量最多、形式最为活跃的片种，直接受到了当时人文类大型风光纪录片《丝绸之路》《话说运河》《话说长

江》等的滋养；动物类纪录片较为知名的是《回家》《峨眉藏猕猴》《猴王》《回家的路有多长》等。

自然类纪录片主要是风光介绍和动物故事，通常在各地电视台有关自然界的专题片栏目中播出，如央视的《人与自然》《动物世界》《探索·发现》《地球故事》《走遍中国》《天地人》等，有些栏目中播出的大量内容是译制的；科教类纪录片通过传播科学知识、介绍科学考察和探险，拓展大众视野，启迪民智，有很强的知识性和趣味性。央视《发现之旅》的节目宗旨是"科学揭秘"，《科技博览》《科技之光》多是关于科技知识分子的人物纪录片。我国 2003 年成功发射"神五"后，制作了反映中国航天事业的首部大型全景式纪录片《撼天记》。这一时期，国内制作和播出原创类科教纪录片的主要力量是央视、北京科学教育电影制片厂、湖北电视台。

5. DV 作品拉开"一个人的影像"创作时代

进入新世纪，数码视频摄像机（英文简称 DV）得到迅速推广和普及，电视节目中出现了普通观众和非专业人员的影像作品，如北京电视台的《百姓家园》栏目、《七日七频道》，央视 10 套《讲述》栏目专辟了《DV 讲述》特别节目等。这是独立纪录片进入多元化发展的全民参与大众传播的时代。

非专业女性杨天乙（又名"杨荔娜"）用 DV 拍摄的独立纪录片《老头》（94 分钟，2000）是引发中国 DV 拍摄热潮的标志性的作品，获得日本山形国际纪录片电影节"亚洲新浪潮优秀奖"、法国真实电影节"评委会奖"、德国莱比锡电影节"金和平鸽奖"。另一部同样是非专业独立制作者用 DV 拍摄的《姐妹》（20 集，40 分钟/集，2004，李京红），被称作中国首部"没有虚构，不加渲染""零距离拍摄""超级真实"的原生态纪录片，获得 2004 年《新周刊》"2004 年中国电视节目榜·榜外榜"最佳纪录片。其他著名的独立制作者的 DV 作品如吴文光的《江湖》、贾樟柯的《东》《无用》等。

DV 对纪录片的影响表现在语言和观念两个方面的视角新变化：DV 的轻便灵活随机性和使用者个人化语言风格的千变万化，使纪录片语言的拓展潜力无限；DV 的广泛使用，让纪录片与生活开始同步，原生态地摄取生活素材，最大限度地体现了纪实观念。这种非流水线式的作品既保有

了个人的独立性和民间的鲜活性,又不可避免地显示出非专业带来的粗糙和原始。但不同水准、质量、目标下的 DV 创作,在多元而广阔的发展空间中,在市场的检验和梳理中得到提升,形成电视节目市场新的生力军。

## 第四节 中国电视动画片的发展和民族风格

中国动画片在国际上声誉卓著,电视系列动画片的制作起步则较晚。1984 年,我国第一部系列电视动画片《三毛流浪记》(长 4×10 分,徐景达、包蕾、张乐平编剧,徐景达、朱康林导演)出现,采用电影技术制作,然后胶转磁,作为电视节目播出。

木偶系列片《阿凡提》(长 14×25 分,1979,凌纾编剧,靳夕、刘惠仪、曲建方导演)、动画系列片《黑猫警长》(长 5×20 分,1984,戴铁郎、诸志祥编剧,戴铁郎、范马迪、熊南清导演)、剪纸系列片《葫芦兄弟》(长 13×10 分,1986,姚忠礼、杨玉良、胡进庆编剧,胡进庆、葛桂云、周克勤导演)等都是此间有代表性的作品。动画系列片是最多的类型,如,奇幻科普动画《芒卡环球旅行记》(长 10×15 分,1985,陈光明、杨凯华联合编剧兼导演)、《小兔菲菲》(长 10×10 分,1987,马克宣、张天晓导演)、《鲁西西奇遇记》(长 5×10 分,1989,查侃编剧兼导演)等。其中,单集时间最长的动画片是《金猴降妖》(长 5×30 分,1985,特伟、包蕾编剧,特伟、严定宪、林文肖导演),集数最长的是《舒克和贝塔》(长 13×26 分,1989,郑渊洁、姚忠礼、张治远、聂欣如编剧,严定宪、林文肖、胡依红等导演)。早期动画片以知识传播、德化教育为主,童趣盎然。

一、动画片概念、分类和电影渊源

"动画片"是使用广泛的通俗叫法。最早称谓是英语"cartoon"的音

译名"卡通片",特指"活动漫画",即"以图画表现人物形象、戏剧情节和作者构思的影片"。在中国的学名是"美术片",作为"一种特殊的电影",是"动画片、木偶片、剪纸片的总称"[1]。

世界上第一部电影动画短片是《迷人的图画》(The Enchanted Drawing,又名《奇幻的图画》,89秒,詹姆斯·斯图尔特·布莱克顿导演兼主演),1900年诞生于美国;"万氏兄弟"(万籁鸣、万古蟾、万超尘、万迪寰)1926年拍摄了中国第一部动画短片《大闹画室》(12分钟),动画长片《铁扇公主》(中国版72分钟,日本版65分钟,1941)是他们继美国迪士尼动画片《白雪公主》(1933)后世上第二部动画长片。

动画片作为现代电子技术与艺术结合的产物,随着大众传媒的发展,逐渐成为一门独立的艺术品种。从传播介质上分为电影动画片和电视动画片;从规模长度上分为动画短片、动画长片和系列动画片。其中,系列动画片是电视动画片彰显自身优势,优于电影动画片的特色,从几集到几十集乃至上百集不限,而电影动画片一般是常规电影的长度;从制作手法上分为二维平面动画片、三维电脑动画片、木偶类立体动画片、真人合成动画片;从目标定位上分为儿童动画片和成人动画片,儿童动画片又根据不同年龄段,在内容和表现形式上有针对性地加以细致区分;从片种上分为故事类影视动画片和漫画类电视动画艺术片,市场上出现的动画片绝大部分属于前者,是常规意义上的概念,后者指"电视节目中出现的各类动画广告、动画音乐电视作品、各类栏目包装采用的动画表现片断和科教片中的动画演示等"[2]。

1957年4月1日成立的上海美术电影制片厂,曾经是中国主要的美术片生产基地。改革开放后,涌现出20多家制作动画片的单位,一些地方电视台也开始制作动画片,随着电视的普及,制作电视动画的创作队伍在壮大。1983年,央视CTPC成立美术创作室,生产中国电视动画片,直到1991年央视成立动画部,中国并没有真正电子技术意义上的电视动画,主

---

[1]《中国大百科全书·电影》卷,中国大百科全书出版社1991年版,第277页。
[2] 黄会林等:《中国电视艺术发展史教程》,北京师范大学出版社2006年版,第177—178页。

要沿用电影技术制作方式：先用胶片拍摄电影动画片，再经过胶转磁在电视上播出。

从1992年系列电视动画片《孙小圣和猪小能》（长13×11分）开始，才全面应用电视制作技术，计算机辅助设计动画，改变了过去以手工绘画和胶片拍电影方式那种投入大、周期长、没有规模的局面。除了个别特殊需要或是影院版动画片制作少量采用胶片摄制，自1993年《蓝皮鼠与大脸猫》（长30×20分，葛冰原著兼编剧，陈家奇导演）起，基本上开始用电视方式生产动画片。首先是二维平面动画的电脑技术取代了手工描线、上色和绘景等工序，后来，逐步制作三维电脑动画。但是，现代高新技术的运用也不可避免地遮蔽了中国传统动画片的神韵。

## 二、"中国学派"：动画片的民族风格

中国动画片最突出的特点是有着鲜明的民族艺术风格，早期动画片曾从戏曲、水墨画、木偶戏、剪纸、古代画像等艺术形式中借鉴汲取诸多元素，开创了闻名中外的"中国学派"。

美术片的品种是逐步完善的，新中国成立初期，只有动画片和木偶片两种。1958年，从中国民间艺术皮影戏和窗花剪纸中汲取养分的第一部剪纸片《猪八戒吃西瓜》（20分钟，包蕾编剧，万古蟾导演）出现。1960年，我国第一部水墨动画片《小蝌蚪找妈妈》（15分钟，方慧珍、盛璐德编剧，特伟、钱家俊、唐澄导演）问世，它打破了动画片固有的绘制方法，将中国传统的水墨画形式传神地移植到动画片制作中，成为动画电影史上一个创举，在国内外引起轰动，获得多个国际奖项。之后，《大闹天宫》（上下集，113分钟，1961，李克弱、万籁鸣编剧，万籁鸣导演）、《牧笛》（20分钟，1963，特伟编剧，特伟、钱家俊导演）等水墨动画片相继出现，尤其是《大闹天宫》中的人物造型设计参考了民间年画和京剧脸谱，背景则仿照庙堂壁画和舞台布景，音乐伴奏和武打动作都借鉴了京剧舞台艺术程式化的特色。中国动画片浓郁的民族风格震动了国际动画界，伦敦电影节认为它是"最轰动、最活泼的一部电影"，美国电影发行商对它感兴趣是因为"这种动画

片惟妙惟肖，美国绝不能拍出这样的动画片"。"中国学派"由此出现，它代表了中国动画电影民族风格体系的成熟。

到 1984 年，《大闹天宫》已经在 44 个国家和地区发行，盛演不衰。法国媒体认为它是"动画片真正的杰作"，导演万籁鸣借此确立了他在现代动画电影史上的地位。万氏兄弟编导的《铁扇公主》是引领日本动画导演手冢治虫走上动画创作道路的启蒙之作，他后来导演的日本动画片《铁臂阿童木》风靡中国。

此外，中国动画片的题材多源于民间故事、神话传说、寓言漫画、成语典故、文学名著、历史演义等中国传统文化中的经典存续。中国水墨画又是世界上独有的艺术表现形式，追求"留白"和"写意"。因此，中国动画片讲究虚实相间，兼具画意、诗情、哲理等"三美"，体现出中国美学独有的"意境美"。中国绘画不像西方绘画那样注重写实，往往寥寥几笔便可勾画出对象的神采和品格，瞬间赋予它生命和灵魂，甚至连细腻情感的流露、心理微妙的变化都能让人心领神会。这是早期中国动画片为什么能让外国人看得兴趣盎然、瞠目结舌的重要原因。那种清淡唯美、短小精悍、富有哲理、寓教于乐的作品风格，少有商业的企图，充分显示出中国文化蕴含的灵性、智慧和思辨。许多动画短片如《神笔马良》（20 分钟，1955，洪汛涛编剧，靳夕、尤磊导演）、《骄傲的将军》（30 分钟，1956，华君武编剧，特伟、李克弱导演）、《小鲤鱼跳龙门》（18 分 42 秒，1958，金近编剧，何玉门导演）、《没头脑和不高兴》（20 分钟，1962，任溶溶编剧，张松林导演）等，虽然早年还没有动画特效技术，但并不妨碍这些动画片是代表国产动画片艺术造诣的经典，是一代人记忆中的童年瑰宝。中国早期动画片给了国人以纯粹的精神滋养，以深厚的民族文化传统享誉世界，是对世界动画片的贡献，无愧于"中国学派"的称谓。

20 世纪 60 年代到 80 年代末，中国动画片延续了自己鲜明的民族风格，在各种国际电影节上获得 100 多个奖项。早期动画片由于采用绘画方法表现角色的动态，工作十分艰巨，一部 10 分钟的动画短片需要几十位画家工作一两年，耗时费力。所以，那个年代上映的动画片由于时间短，常常以电影放映中"加片"的形式出现。80 年代初，美、日等国家通过"省略法"

减少动画数量，后来用计算机完成中间过程，这既是造成中、美、日动画片风格迥异的因素之一，也是中国系列动画片起步较晚的客观原因。

### 三、中国动画片的制作和转型

中国动画片制作经历了从短片到长片、从短系列片到大型电视动画系列片循序渐进的过程，随着技术进步、观念变迁和题材不断拓展，使中国电视动画片从早期的知识性、道德型的寓教于乐，逐渐扩展到反映时代精神，以更开阔的视野展现文明文化的创作。《哪吒闹海》(65 分钟，1979，王树忱编剧，王树忱、严定宪、徐景达导演)是中国第一部用宽银幕格式拍摄的动画长片，取自《封神演义》的片段。在美丽迷人的神话世界中，英雄少年哪吒惟妙惟肖的塑造，再次引起国内外如潮的观影和热烈的好评，曾被英国一家公司购买了 15 年的世界发行权；而动画短片《三个和尚》(20 分钟，1980，包蕾编剧，徐景达、马克宣导演)，诙谐幽默的讽刺、灵性逼人的动作、简练新颖的风格、佛家思想的空灵怡然、寓意深刻的哲理内涵让国内外观众叹为观止。这一长一短的动画片不失为中国动画片的精品。

《山水情》(18 分钟，1988，王树忱编剧，特伟、阎善春、马克宣导演)，将泼墨山水画技法的写意和雅致高远的古琴曲这两种代表中国传统文化境界的"古典美"结合起来，完美地融入了儒家文士的高洁品格、道家师法自然的超凡脱俗、禅宗"明心见性"后"见性成佛"的洞察世事，在很好地发挥水墨动画片抒情风格的基础上，把中国音乐和古诗词的节奏韵律、古典意境、质朴的人生观等"中国式"的审美趣味传达出来，因此获得了"全球性的价值"，再次"证明了中国传统艺术的巨大潜力"。

1992 年 10 月举办的第二届全国影视动画展播时，共有 11 部系列片，最长的是《舒克和贝塔》，展播组委会总结情况时，呼吁生产 52 集以上大型电视动画系列片。

90 年代是中国动画片的转型期，不仅是系列长片的生产，还有计算机动画技术及其软硬件的研发应用，更是制作观念在传统和现代、艺术和商业间如何传承与借鉴的艰难转变。从 1995 年开始，大型电视动画系列片

登场，如《自古英雄出少年》（长101×7分，1995，达嘉编剧，严定宪、林文肖、常光希导演）、《封神榜传奇》（长100×11分，1999，王大为编剧，王根发导演）、《大头儿子和小头爸爸》（长156×10分，1995，郑春华编剧，崔世昱导演）等，还有以"知识卡通"为创意的大型科普系列故事动画片《蓝猫淘气3000问》（长3000×10分，1999—2005，王宏、罗沐、王俊等编剧，王宏、雷骁、扶海林、滕海波、贺梦凡等导演）陆续推出。

1996年的《大草原上的小老鼠》（长52×12分，贝蒂·G.伯尼编剧，王力平、王强、庄正斌、严定宪、林文肖等导演），是中外合作的动画系列片，剧中角色直接由美国迪士尼主创人员设计，总导演则是后来执导过美国动画片《蝙蝠侠》《猫和老鼠》的美籍华人黄振安，中方有10名导演参与。2001年的《我为歌狂》（长52×22分，向华、解嬿嬿、曾炜编剧，胡依红导演），在绘画风格、故事情节和运作方式上，借鉴了日本动画细腻时尚的现代风格。通过两个学生乐队的成长道路，折射出20世纪90年代中学生的精神状态，9首原创歌曲是该片的最大亮点。

代表我国改革开放以来电视系列动画片发展最高水平的是1999年的《西游记》（长52×22分，凌纾编剧，方润楠导演），原著中的许多故事曾被多次搬上动画舞台，如《铁扇公主》《大闹天宫》《人参果》《金猴降妖》等，动画片改编是全本演绎。孙悟空的形象同过去民间绘画加京剧脸谱式的造型，与"猴、人、神"三性统一的塑造大为不同，突出了他活泼美少年、童趣和机灵的形象，着重讲述降妖捉怪的惊险故事，增强了影片的观赏性和娱乐性，准确地体现了该片定位于少年儿童的目标。片尾主题曲旋律优美轻松活泼，受到观众的普遍喜爱。为配合国际发行，该片首次采用全数字电视后期制作技术，远销欧美和东南亚，成为我国首部盈利的电视动画系列片。

电视动画片目标受众特殊，并非纯粹的娱乐品。主题设计尤其强调儿童心智的健康引导，以传播昂扬向上的世界观、人生观、价值观为根本。每一类题材都对应一个明确的主题，引导少年儿童崇尚道德、理想、奋斗，认清美丑、善恶、真假，通过饱含励志、益智、勇敢、宽容、善良等温暖有爱的主题故事，自幼培养他们的美好品质。比如，金鹰奖获奖作品《海尔兄弟》（长212×10分，1995，张经平编剧，刘左锋导演）讲述勇敢开

拓、执着探求真理的故事;《大头儿子和小头爸爸》表现中国人浓郁的家庭关爱和伦理亲情,体现了创作者强调童心、童趣、童真的艺术本体认知及"寓教于乐"的责任心意识。将具有时代性的国策融入动画创作,是近年来令人瞩目的现象,比如,《丝路传奇大海图》(长52×22分,2018,罗岳编剧,曹梁导演)、《丝路传奇特使张骞》(长52×20分,2018,吴垠、贺崧编剧,陈家奇导演)是响应国家"一带一路"倡议开发的大型动画系列片,也是第一部丝绸之路题材的动画片,有丰富的中国古代历史地理、人文社科知识。以"文化巡礼"的方式让孩子们感受勇于探索、开放进取的丝路精神,激发求知欲,培养全球视野,树立民族自豪感,大有裨益。

总的来说,电视动画片的题材来源于四个方面:一是奇幻、科幻、冒险、益智、搞笑、励志类;二是来自中国古代神话、民间传说、传奇、漫画等;三是取材于中国历史、传统文化和文学改编等原型,包括科普教育、体育竞技类;四是拓展现实生活的题材。

## 四、中、美、日动画片各美其美

以美国、日本动画片为主的国外动画片曾经在中国创下90%多的市场占有率,从日本动画系列片《铁臂阿童木》[1]开始,到第一部美国动画片《米老鼠和唐老鸭》[2]的引进,大量外国动画片进入我国市场。如果说早期优秀的国产动画片,以纯净质朴、善恶分明的完美理想世界,伴随着"70后"度过了愉快的青少年时光,那么,一个掺杂了更多商业、暴力、爱情、娱乐、时尚、广告的花花世界,给"80后"的成长岁月注入了一种早熟的、充满诱惑和浮华的焦灼气质。所以,各国的动画片创作都带有本民族文化、艺术的深刻烙印,它们给人的审美情趣截然不同。

从美学观念上讲,中国绘画技法讲究"写意"的意境,对动画包括漫画的理解是高度概括、提纲挈领,间或简洁、飘逸的夸张式线条表现,目

---

[1] 1980年香港NTV播放了52集的彩色版,1980年12月,央视播出的是黑白版,也是最早引进中国内地的日本动画片之一。
[2] 1986年,央视每周日播放该动画片。

的只有一个：与其说形似，不如说追求神似；美国代表了西方写实绘画的传统，一花一草一木的表现注重临摹对象和色彩的真实质感，《猫和老鼠》（1965）中的汤姆和杰瑞，有着夸张的造型，其实，更像填充了各种真实颜色的描摹，依然有动物的质感，其丰富的想象力充满了娱乐性；日本尽管受美国文化影响很大，但它是个擅长学习各国文化精华的民族，对中国文化的痴迷可以追溯到唐朝，显示出兼具东西方文化特色的合金文化的本质。除了表现事物的质感，背景的细腻描画、色彩鲜明的对比和运动的光影变化也格外注意，像《聪明的一休》（1975）、《樱桃小丸子》（1990）更靠近中国动画片的创作特点，在追求商业性娱乐性的同时，也蕴含极富哲理意味的文化内涵和民间智慧。

从题材上看，美国国际化的发行策略，使它的取材具有国际化的视野。《花木兰》和《功夫熊猫》是中国题材，《阿拉丁》选自阿拉伯故事，《白雪公主》选自德国格林童话，《小美人鱼》根据安徒生童话改编。而且，美国以娱乐消费为主，动物题材居多；中国和日本的动画题材中多以人物为主，日本倾向于反映现实生活，以本国漫画题材为主，中国多从本民族的文化历史中选材。

从审美效果上看，美国动画片"消遣性"很强，形象漂亮可爱，故事节奏快，画面动感十足，既刺激又解闷。而且，想象力丰富，老少皆宜，比如，《猫和老鼠》中猫追耗子"啪"地贴在墙上的一幕著名场景，是很多观众脑海中记忆犹新的经典画面；日本动画片则在散文化的舒缓节奏中，表现人物的情绪和心理状态，具有唯美神秘的气质；中国动画片在体现民族风格的艺术性和趣味性之外，强调知识性和寓言性，一个故事一个道理，意味悠长，过目难忘。中国动画片是伴随孩子们成长的良师益友，是成人世界的童话。

## 五、中国动漫文化产业的起步

在全球动画业市场，美国、日本、韩国位列前三。美国是全球最大的文化产品输出国，动画产品和衍生产品收入颇丰，仅从美国孩之宝公司免

费提供《变形金刚》向中国全境播放,却在中国玩具市场赚走50亿美元,就可见一斑;日本被称为"动画好莱坞",动画片、漫画书、电子游戏的商业组合所向披靡,日本新媒体的拓展如手机动画和手机漫画的技术研发也领先世界,是全球当之无愧的动漫大国;韩国是后起之秀,发展势头迅猛,在世界动画业的年产值上数量可观。

而中国自产的动画片数量不断萎缩,动漫产业也很薄弱,很多年轻人已经没有了"中国学派"动画片的概念,他们津津乐道的是美国和日本的动画片。1999年的《宝莲灯》第一次采用与国际接轨的影院动画的制作方式,成功地表现了有中国文化传统的曲折故事,市场化运作初见成效,给中国动画业的产业化前景带来一线曙光。但从总体看,中国电视动画片的生产能力、创意策划、制作水平与国际先进水平有很大差距。

2003年后,国产动画片从人才培养、基地建设、政策扶持、专业平台、产业链条建设等几方面都出现了新的气象。广电总局成立"动画工作领导小组",2004年颁布《关于发展我国影视动画产业的若干意见》,这是继2002年实施《影视动画业"十五"期间发展规划》后,又一重要文件。

2004年9月到12月,湖南金鹰卡通卫视、北京电视台动画频道、上海炫动卡通卫视等3个卫星动画频道相继开播。年底,为首批13家动画产业基地和教学基地授牌,中国传媒大学、北京电影学院、吉林艺术学院动画学院、中国美术学院等4所高等院校作为动画教学研究基地;上海美术电影制片厂、央视中国国际电视总公司、湖南三辰卡通集团等9家单位作为国家动画产业基地。三辰卡通借助科普动画片《蓝猫淘气3000问》的生产制作开发出6600多个衍生产品,建立了3000家"蓝猫"品牌专卖店,在全国建立了卡通产品营销网络。

国产原创系列电视动画片《喜羊羊与灰太狼》(15分/集),以搞笑/益智/幽默/轻松见长,由广东原创动力文化传播有限公司出品,自2005年8月推出后,陆续在全国近50家电视台热播,到2021年年底已播出2659集,是目前中国推出集数最长的动画片之一。资料显示,在北京、上海、杭州、南京、广州、福州等城市,《喜羊羊与灰太狼》最高收视率达17.3%,远超同时段播出的境外动画片,在中国港台地区和东南亚等国家

也风靡一时。

此外，还有玩偶、图书、舞台剧、手机游戏等相关产品，"喜羊羊"系列图书销量过百万册，在图书销售排行榜上长期位居前10，是小学生最喜爱的口袋书之一。而首度推出的电影版《喜羊羊与灰太狼之牛气冲天》自2009年1月16日首映后，成为当年中国电影市场的第一匹票房黑马，投资仅600万元，低幼龄儿童的市场定位，是中国电影此前从未有过的。该片由北京保利博纳、上海东方、广东省电影公司和中影集团在全国不同区域分工联合发行，上映25天突破8000万元，创下国产小成本动画影片的最高票房纪录。2010年1月29日上映的《喜羊羊与灰太狼之虎虎生威》，两周票房过亿元，创国产动画片最快卖座纪录，2月28日以1.28亿元人民币收官。2011年后，该系列每年推出数部主题电影。其通俗不乏创意、童趣而不幼稚、启智却不教条的创作风格，在日欧美动漫一统中国动画市场的阴影中，不啻是一个福音。

中国是一个文化消费大国，有很大的市场潜力，动漫文化产业已经具备良好的发展平台。随着国内动画市场的逐步完善、投资与回报良性循环的动画产业链的建设、计算机软件技术研发、衍生产品的综合开发、不同体制企业的合资与合作、网络动画的飞速发展，动画人才源源不断的涌现，只要解决好传承与借鉴的问题，中国动画产业一定会以全新的中国气派走向国际，再创辉煌。

## 六、始于创意、终于技术的艺术转化

中国动画片的艺术变迁史也是技术更迭的历史：从传统二维动画制作形式，向数字二维、三维动画过渡，再到三维建模立体再现。《钟点父子》（长26×11分，1999，姚忠礼编剧，周一恩导演）中的二维与三维技术的结合并不融洽；《独脚乐园》（长104×13分，2007，毛雪冰编剧、导演）是首部全三维动画，有了明显进步，效果依然不尽如人意；到《郑成功》（长52×22分，2014，张荃、赵芮、艾彦儒编剧，吴建荣导演），二维与三维动画技术的运用日臻成熟。再到后来的获奖动画片，在故事、人物、场景上日趋复杂，

对技术的高要求更绝对。

伴随计算机动画智能技术和数字音响技术的成熟，动画片在空间、人物、颜色、运动、音画等方面有了很大提升，主要表现为"场景增多、用色大胆、动作流畅、音像契合"[1]。《哪吒传奇》（长52×21分，2003，吴楠、卞智洪、孟瑶编剧，蔡志军、陈家奇、张族权、戴铁郎导演）可以依据众多人物性格分别进行造型和颜色的设计，还有写实与装饰融合的宏大场景、大量的打斗场面、长镜头的流畅运动等效果，无不仰仗于二维动画软件的合成制作，借助线条全矢量化分配、自定义特技特效、实时顺畅播放等技术辅助；"成人动画长片"《三国演义》（长52×25分，2009，王大为、王鹏编剧，朱敏、大贺俊二、沈寿林导演）呈现了全新的艺术探索，以电脑三维数字艺术模仿中国传统二维手绘的绘画风格，近千个人物造型体现的是工笔人物画的手绘风格，全无计算机三维合成的痕迹。这种技术为全片提供了强化人物性格的完美解决方案，或用周边环境，或用衬托手法，或略形貌取神似，极大地丰富了造型设计手段；《丝路传奇》的故事框架是一个现代男孩奇妙的"穿越"之旅，全片动作流畅，海上丝路自然人文地理的场景华丽，各民族服饰绚丽多彩，动画人物千姿百态，充满艺术想象力。这些精良制作的场景、画面都是借助了3D建模技术和软件合成。

动画片一面注重承袭中国传统民族化风格，一面在艺术和技术上有所创新，并体现时代性。以金鹰奖获奖作品为例，2002年优秀作品《魔鬼芯片》（长26×22分，凌纾、吴云初导演）开发了"纸片人"的叙事形式、2006年的优秀作品《八仙寻宝记》（长8×22分，韩笑编剧，北京电视台动画频道制作的首部Flash动画贺岁剧）借鉴了中国民间剪纸艺术、2010年的优秀作品《三岔口》（4分40秒，马驰导演）融会了京剧艺术和皮影戏的风格。艺术创新不仅体现在单一作品上，北京卫视卡酷少儿频道播出的《2010年北京电视台动画春晚》获得2010年优秀奖，它打破了限定栏目和时间播出的传统方式，带来合家欢和亲子互动的全民向传播，扩大了动画片的全国影响力，对推动中国动画艺术事业有积极意义。

---

[1] 贾秀清、范雅筠:《中国电视金鹰奖动画类获奖作品综论》，《当代电视》2020年第10期。

随着新技术对内容产业的拉动,动画片的观赏性大为提升,少年儿童、青年人、成人都是受众对象,出现了成人向动画的开发趋势。此外,像《大头儿子和小头爸爸》《蓝猫淘气 3000 问》和围绕中国 2008 奥运会相关系列 IP 的品牌孵化和反市场的艺术坚持,许多动画制作者正以扎扎实实、不急不躁的务实作风,诚意打造真正中国民族风格的原创系列作品。

中国动画片目前还存在着不少发展瓶颈,比如,精品数量较少,技术研发人才短缺,产业化程度不高,中国品牌不响,世界知名度小等亟待解决的问题。但是,随着政策扶持、市场激励、产业联动、媒介融合、评奖搭台等综合发力,曾经在 20 世纪 80 年代缔造了动画片"中国学派"辉煌时代的中国动画事业的前景充满希望。

## 结语

从文化视角看电视机"所处的位置"。当电视机从"露天"回到居家陈设时,是当作一个稀罕、宝贝的物件,而非现代社会一件电子产品。它的位置是"显赫"而"尊崇"的,在中国人的家庭生活中曾经扮演着一个极其重要的"角色"。在现代住房的建筑结构中,电视机的位置是被优先考虑的元素,就像一个家庭成员那样必不可少。"一般而言,电视机居于室内空间中心的一个相对于传统住宅中'中堂'的位置上。在传统住宅中,这个位置是神龛或供奉家族祖先牌位的香案,如今,这个位置则被电视机所占据。"[1] 传统和现代的变化就这样因大众媒介的"闯入"奇妙地交织在一起,电视机以特殊方式维系着现代生活中"家"的概念,不仅是人们了解世界的触角,也是将家庭成员的时光集中到有共闲暇同文化趣味分享的感性载体上,成为现代社会民众生活中的"神龛"。此外,"看电视"包括"听电视"以至"用电视",将人们日常生活中仪式化的习惯、人们与社会交往中所处处显示的与电视传媒保持的密切联系,引向更加实用多元的方向,也是人们从精神世界向物质主义转型的开始,电视在塑造人们

---

[1] 基甫:《现代"神龛"》,《新京报》2012 年 6 月 29 日,C07 版。

的生活方式和文化习惯。

　　20世纪八九十年代的中国电视剧，许多现实题材、政治题材的创作不仅将艺术与生活、现实和历史的关系处理得真实而深刻，在艺术与政治的关系上，也似乎呈现了一种"较为完善的艺术形式"，解决了政治倾向与艺术形式、意识形态与世俗人生、国家倡导与个体价值准则之间的辩证统一，主题表达力避喊口号式的机械、概念或抽象，人物形象是有血有肉的鲜活个体，甚至达到了"对生活的深化和诗意的升华"。任何时代，面对宏大的、时代的、政治主题的叙事，凡是经典文本，都不会机械地图解政治主题，正如马克思、恩格斯（《马克思主义文艺论著选读：德意志意识形态》）指出的：人的本质和性格对社会环境的依赖关系，不同的性格特征，归根结底是由不同的社会环境和物质生活条件决定的。马克思、恩格斯曾提醒过作家的一句名言言犹在耳："不要为了席勒而忘了莎士比亚。"

　　也就是说，文艺创作应当确立正确的出发点：反对把作家的主观动机和观念强加于人物自身的做法，这种做法会造成概念的人物化或人物的意识化，违反生活规律和艺术规律；反对夸张的拉斐尔式和概念化的席勒式，反对"席勒式的把个人变成时代精神的单纯的传声筒"。不能为了观念的东西而忘了现实主义的东西，"为了席勒而忘了莎士比亚"。关于席勒式，"作者先从理论上研究某个时代，为自己总结出这个时代的某些原则，然后设计与此原则相适应的人物，并将他们当作这些原则的体现者"。马克思们根据社会存在决定社会意识的根本原理，始终主张文艺创作要从现实生活出发，从有生命有个性的人物出发，反对从意识和观念出发，从作家臆想的意图和动机出发，或图解理论原则，或注释政治条文，或用主观意念剪裁生活、改造人物。而20世纪八九十年代的一些作品，不管是现实题材的，还是涉及重大社会问题、政治议题的涉及，少有抽象的、概念的图解，推崇建立在"真实性"意义上的人物的鲜活性和故事的流畅性的创作。

# 第六章　电视艺术转型：作为文化产业的内容生产（2003—2018）

中国社会的娱乐气息是伴随改革开放从20世纪80年代逐渐浸入百姓生活的。尽管在它弥漫渗透的过程中无时无刻不夹杂着非议和欢呼，但其裹挟着"民意"占据人们日常生活的迅捷之势，还是如同"洪水猛兽"一样让人猝不及防。温饱解决后的物质丰裕时代，"娱乐"是再正常不过的人之常态诉求。在电视节目泛娱乐化态势节节攀升中，对"娱乐"品位高低的认识也是知识界一直争执不休的无解焦点，主流、精英、大众三权分立的文化格局注定了对这场"娱乐盛宴"各持己见，互相无法被说服。这就是多元化时代电视艺术的特点，艺术实践先行，观点争锋在后，但娱乐的趋势已无法止步。

广播电视节目制作进一步向社会开放，文化产业化的力度加大，国家再次放低电视剧准入门槛。2003年6月6日，广电总局下发《关于改进广播电视节目和电视剧制作管理办法的通知》，规定从事广播电视节目制作业务的社会各类投资、咨询、发行公司或机构，由省级广播电视行政管理部门主管业务。7月13日，北京广电集团第一个产业化改制改革单位"中北电视艺术中心有限公司"暨"中北英皇文化发展有限公司"成立；8月以后，广电总局先后分批次向非公有制影视机构核发电视剧制作许可证，电视剧制作发行首次向社会民营资本放开；2009年12月29日，央视中国电视剧制作中心完成转企改制，正式挂牌为"中国电视剧制作中心有限责任公司"，是央视台属、台管、台控的独资公司，也是国家重大革命和历史题材影视剧制作基地。这家成立于1983年的中国最大的国家级电视剧生产机构，26年来共出品电视剧500余部近5000集，包括中国四大文学名著改编的优秀作品。改制后的主营业务将从过去面向电视媒体的单一的电视剧制作，转向面对多媒

体的涵盖全内容的制作发行。这一变化释放了电视剧产业化走向深入的信号。

到 2005 年，一切思想的、舆论的和市场的准备已被彻底发酵，大众媒体和专家学者一致认为这是中国的"娱乐元年"，"正是从这一年开始，娱乐成为中国媒体和互联网的核心母题。芙蓉姐姐、超女、博客，三大流行文化事变，都已载入娱乐元年史册的首页"[1]。超女冠军李宇春甚至登上美国《时代》周刊亚洲版的封面，被视为中国呼唤平民的革命。至此，娱乐成为大众文化和大众文化批评中一个日益喧嚣的部分。中国电视娱乐节目此时形成了五大类节目形态：1. 以央视"春晚"和 20 世纪 90 年代《综艺大观》《正大综艺》为代表的"表演类综艺晚会"，以文化启蒙和高雅审美情趣为特色；2. 以湖南卫视 1997 年《快乐大本营》为代表的"游戏娱乐综艺"，凸显大众文化的快乐为主旨的消费取向；3. 以央视 1998 年《幸运 52》和 2000 年《开心辞典》为代表的"益智竞猜节目"，通过知识竞猜，产生对抗性和悬念性，获得游戏乐趣；4. 以湖南卫视 2004 年《超级女声》为代表的"真人秀节目"扎堆出现，融合多种艺术和非艺术手段的运作模式与舞台呈现方式，彻底打破了新闻节目、电视纪录片、电视情节剧等的真实与虚构的电视节目界限；5. 河南卫视 2013 年《汉字英雄》开启的"新主流文化类综艺"，包括之后的《汉字听写大会》《经典咏流传》《见字如面》《最强大脑》等，都体现了对中国优秀传统文化和传统价值观的发扬，以及对国家文化战略的积极响应。

2003 年后，中国电视剧随着产业化改革的推进，日益走向"泛娱乐化"的商业资本路线，互联网视窗推波助澜，文本的意义开始让渡给产品营销，"GDP 主义"抬头，文化表达和社会意义一度锐减。此外，代际变化带来年轻受众趣味更迭，高雅趣味旁落，精品有限，而低幼水平的理解和癖好一时左右了市场主流供给。中国电视剧创作、生产和播出开启了一个"娱乐主导的新纪元"，有喜有忧。所有转型之痛点便是源于"商业还是艺术"的分裂与焦灼。在文化多元、价值芜杂的语境下，无论是"艺

---

[1] 朱大可、张闳主编：《21 世纪中国文化地图》（2005 年卷），上海大学出版社 2006 年版，第 1 页。

地商业"还是"商业地艺术",都属于理想化的完美平衡,经典的艺术审美从未像今天这样受到市场的挑战和冷落。援引经济学观点,有什么卖什么的短缺经济时代已经过去,买家时代到来。同样,电视剧受众时代到来,引发了内容生产的量变到质变。中国电视剧2007年年产量位居世界第一,成为我国群众基础最广、传播辐射面最宽、影响力最大、商业化程度最高的第一文艺样式和最具影响力的文化产业形态,所谓"剧领中国"。中国电视剧自产业化改革以来,既经历了政治与资本、艺术与商业、文化与娱乐的多方博弈,正视并解决产业化过程中经济过热导致的文化产品质量失衡的问题,又取得令人瞩目的发展成绩。在各种题材、类型中都涌现出直抵人心、能够成为行业标杆的精品,实现了社会主义核心价值观的有效传播,如《士兵突击》《人间正道是沧桑》《平凡的世界》《北平无战事》《父母爱情》《琅琊榜》《海棠依旧》《人民的名义》《白鹿原》《鸡毛飞上天》《大江大河》等,都向观众传达了积极向上的人生观、世界观和价值观,在艺术品质和创新意识上起到了引领业界的作用,为中国电视剧发展指明了正确的文艺方向。

在具体行政管理层面,广电管理在名称和职能上经历了分分合合几个过程。首先是1982年国家机构调整赋予电视与广播同等重要地位,"广播电视"并称;其次是1998年3月,原广播电影电视部改组为国家广播电影电视总局;直到2013年两会后,为落实中央大部委合并的精神,中国新闻出版总署和国家广播电影电视总局合并组建了"中国新闻出版广播电影电视总局",后更名"中国新闻出版广电总局",以适应全媒体发展态势下统筹管理文化产业的需要;最后是2018年,党和国家进行第8次机构改革,新组建了国家广播电视总局,将原国家新闻出版广电总局中的新闻、出版、电影的管理职能划归中宣部。至此,又回归到"广播电视"原点,不同的是,这是一种螺旋式上升后更高级的产业事业格局,从内容到业态有着更为庞大而复杂的版图,呼唤的是重视全局、强调顶层设计、施加内涵式调控的科学管理的全面升级。

## 第一节　内容生产格局：技术进步和文化产业

迈入新千年后的中国电视业在文化管理、观念嬗变、体制机制改革、媒介技术发展和社会环境等诸方面都发生了深刻变化，进入重要的大变革大调整时期，挑战与机遇并存，文化与商业共谋，投资主体日益多元。

### 一、产业化改革：政策规约与内涵式发展

新世纪以来，中国电视产业发展向纵深快速推进，形成国家管理和市场运营的双轨运行机制，资本活跃、受众迭代、技术升级、新媒体崛起等因素叠加，在发展中问题和成绩共存。

广电总局针对造成社会负面影响的特定事件、领域和作品，不断发布一些"临时补充性"的法规、条例、禁令，对内容进行因时制宜的具体调控管理，最常见的便是电视剧题材类型的调控和综艺节目泛娱乐化不良现象的遏制。虽然种种短期条令的颁布叠床架屋，有临时抱佛脚之嫌，给公众和业内造成有失透明、规范、科学的随意性印象，但从文化传统因素的角度看，体现出中国社会变革中的"内在多重适应性"：中国作为亚洲新兴的经济高速发展的国家，有着"亚洲伦理工业区"的共同之处，即相对于西方建立在"法制""规则"上的硬性行为约束，更注重传统文化的"人治"因素，通过非正式社会关系和非正式制度安排对人际关系产生约束，形成"重内容不重形式"的实用主义文化，对古老保守传统与现代化进程反差巨大的多变环境而言，显示出较高的灵活性，有利于解决复杂多变的各种情况[1]。

这种优势终非长久之计，在互联网时代尤显被动。从中国走向现代性国家的全球角度看，强国须依法治理，以律治乱当是中华民族汲取世界文明优秀成果的改革方向，这也是2014年中共十八届四中全会发出的全面深化改革、依法治国的方略。

---

[1]　杨庆育：《变革中的文化因素与制度制约》，《中国新闻周刊》第43期。

电视是大众媒介。电视剧和综艺节目对国人精神生活方方面面的渗透和影响，在所有流行文化中最为直接，文化问题日益成为国家宏观政策中的中心议题。相应地，文化管理在规约、干预、调控、形塑文化生产机构和文化实践方向上有着重大意义。"半市场、半控制"的娱乐生态与文化管制并置于媒介技术发展与融合的大背景下，新账旧债叠加后的中国电视剧行业不免显得积重难返。面对电视剧产业改革中的非理性竞争与乱象，广电管理和政策调控的规范化进程始终"在路上"。

1. 解放社会生产力，立法规范行业行为

2003年8月7日广电总局首次向8家非公有制影视机构核发"电视剧制作许可证（甲种）"，电视剧制作发行的市场准入门槛降低，打破了以往国有广播电视制作机构的垄断格局，向社会力量和民间资本放开；2004年6月25日又增加到16家，民营公司拥有甲种许可证的单位占到16%[1]。非公有资本进入电视剧生产领域，意味着形成了以制作机构为"卖方"，电视台为"买方"的市场，加速推进了电视业制播分离的步伐。2004年8月20日广电总局关于广播电视节目制作经营管理规定的"第34号令"实施，向境内企事业单位和社会组织经营节目制作进一步大开绿灯，取得"广播电视节目制作经营许可证"的机构从2002年的886家、2004年的1160家跃升至2012年的5363家（合格的4678家），2015年和2016年分别达到9561家（合格的8563家）、11783家（合格的10232家），2017、2018年合格机构的数量升至14289家和18728家[2]。

在2001年约有800家机构具有生产电视剧的能力，到2004年6月，社会电视剧制作公司有1100家，其中的三分之二以制作电视剧为主，除了120家拥有"电视剧制作许可证（甲种）"的国有制作单位，持有"电视剧制作许可证（乙种）"的民营公司机构占九成[3]。而国有制作机构在

---

[1] 刘海波：《政治与资本的博弈——影响中国电视剧生产的两股力量及其互动》，载曲春景主编：《中美电视剧比较研究》，上海三联书店2005年版，第459页。
[2] 数据来源：国家新闻出版广电总局发布的年度通告。
[3] 上海电视节组委会、央视－索福瑞媒介研究著，《中国电视剧市场报告：2003—2004》，华夏出版社2004年版，第25页。

2016年为132家，可以申领《电视剧制作许可证（乙种）》的军队系统机构为8家。民营制作力量已经占绝对优势。中国电视剧产业化市场化进程短短十多年发生了根本改变，涌现出山东卫视传媒、华录百纳、华策影视、慈文传媒、唐人影视、上海剧酷、欢瑞世纪、新丽传媒、东阳青雨传媒、海润影视、尚视影业、北京唐德、上海耀客、东阳正午阳光影视等制作公司，无论是第一轮国企改制向民企释放人才、技术的红利，还是国企直接改制成民企和后来的混改构建现代企业管理制度，这些承载着历史使命具有样本意义的实体，被视作降低电视剧制作准入门槛的最大红利，为电视产业化积累了经验和教训。产业弊端和乱象也接连派生，在2013、2014年出现的"怪现象"是近8成公司一年出品一部剧，被业内称作"1部剧"公司，"草台班子"遍地，行业内小公司林立，一盘散沙。

2010年9月26日影视创作座谈会上，中宣部部长刘云山在讲话中强调了5点：用正确的价值观展现思想力量，用科学的历史观反映社会本质，用多彩的乐章奏响时代主旋律，用现实主义精神和浪漫主义情怀观照现实生活，用精益求精的态度打造精品力作。[1] 2014年10月15日习近平在文艺工作座谈会上关于坚持以人民为中心的创作导向的讲话，在新时代继承发展了"延安文艺座谈会"的衣钵。中国文艺创作的方向、价值导向和艺术标准始终是坚定如初，与时俱进。不仅如此，1987年前后便出现在国家有关领导人讲话中的"主旋律"一词，作为一种文艺精神、创作观念、思想内涵的主题导向，贯穿在电视节目实践中。主旋律内涵在电视剧批评话语中的历史演变几经修正，最终归结到包括人情人性、真善美、正能量和文艺发展规律的宽泛界定："从'改革开放'到'反资产阶级自由化'再到'时代精神'最后到'所有积极、健康的内容'的变化。这种变化是特定的时代条件引起的。"[2] "主旋律"实际上变成了一种充盈时代内涵的"文化表征"，代表着中国社会自改革开放以来不同历史时期的时代精神和对受众趣味的理解与尊重，完整见证了中国电视剧的娱乐性、产业

---

[1] 刘云山：《坚持思想性艺术性观赏性有机统一，创作更多深受群众喜爱的影视精品》，《电视研究》2010年第10期。

[2] 熊国荣：《电视剧批评话语中主旋律内涵的流变》，《现代传播》2012年第1期。

化、泛娱乐化、新主流意识的嬗变。

在行业法层面，继1997年国务院发布我国第一部广播电视法规《广播电视管理条例》，1999年广电总局先后颁布《电视剧审查暂行规定》《电视剧管理规定》，收回电视剧完成片由播出台审查播出的权限后，于2004年9月20日出台《电视剧审查管理规定》（第40号令），将电视剧的内容审查正式纳入国务院行政许可发行的监管序列，它是关于电视剧题材规划立项、内容审查、发行许可、播出调控和相关法制的总纲领，之后的补充规定和修订都以此为基础；2006年5月1日起实行的"电视剧拍摄制作备案公示"制度，取代了题材规划立项审批制度；2010年5月14日颁布《电视剧内容管理规定》（第63号令），强化了电视剧内容的审查和管理；2017年9月4日中国新闻出版广电总局、发改委、财政部、商务部、人力资源和社会保障部等5部委联合发布《关于支持电视剧繁荣发展若干政策的通知》（简称"14条"），包括了创作规划、剧本扶持、成本结构、优化播出题材结构、规范收视调查体系、电视剧网剧管理标准统一、促进国剧"走出去"、加强电视剧专业人才培养、保障电视剧从业者权益、严肃职称评审、强化优秀剧目的宣传评介机制、完善财政投入机制、引导规范社会资本、5部门联动落实政策等共14条。对历年来困扰电视剧产业发展和行业秩序的重点问题、通知、限令、倡议等进行统筹汇总，以文件的形式正式发布，以确保中国电视剧发展坚持社会效益第一，实现社会效益和经济效益的有机统一。

从法制史角度看，任何现状都是有历史原因的，这也是立法的意义所在。电视剧产业畸形、乱象频发，主要原因在于行业缺失规则、职业底线和惩治监管的有效措施。

2. 加速产业进程，节目彰显"现代性"

自2003年后，广电总局每年都会针对电视剧市场出现的新问题颁发大大小小的通知和文件，强化"规则意识"。特别是2009年，涉及中国电视改革的一系列高规格、高密度、影响深远的国家政策陆续出台：（1）5月25日，中国政府网公布《国务院批转发展改革委关于2009年深化经济体制改革工作意见的通知》，明确指示"实现广电和电信企业的双向进入，推动

'三网融合'取得实质性进展"。(2)7月22日,国务院常务会议通过《文化产业振兴规划》,这是我国继十大产业振兴规划后又一个具有划时代意义的产业举措,作为"战略性短缺"的文化产业,首次被提升到国家战略的高度。针对广电行业,鼓励通过并购、重组等方式进行区域整合和跨地区经营,支持发展移动多媒体的各项业务,推进三网融合。(3)7月29日,广电总局发布《关于加快广播电视有线网络发展的若干意见》,明确提出数字电视的具体目标,在2010年年底前完成各省的有线网络整合。(4)7月31日,科技部、广电总局与上海市政府签订合作协议,在上海启动国家高性能宽带信息网暨中国下一代广播电视网(NGB)的建设,2010年起上海NGB用户达到50万户。(5)8月6日,广电总局发出《关于促进高清电视发展的通知》,明确将高清电视作为今后主要城市数字电视的重点发展任务。广播电视有线网络整合、NGB建设、高清电视这三大举措描绘了城市数字电视发展的蓝图:数字化—宽带—高清—增值业务。(6)8月27日,广电总局印发《关于认真做好广播电视制播分离改革的意见》的通知,这是自1999年首次提出制播分离概念以来,第一部专门针对制播分离改革发布的指导性政策文件。

继2009年加快产业改革的举措后,2014年是一个新的"历史转折点"。这一年是中国新一届政府全速推进深化改革,并进行顶层制度设计之年,广电管理围绕文艺方向、历史记忆和社会主义核心价值观进行了有"顶层意味"的制度建设。广电监管从"治标"走向"治本"的决心和力度,初显不同往年的新气象。首先,确立社会主义核心价值观[1],对中国传统文化的道德资源加以梳理,创造性地融入现代文明价值元素,与"中国梦"共同传达了植根于传统与现代性对接的转型中国的崭新姿态,也是未来中国文化对内对外传播所应肩负的历史使命,不仅仅是出于国家文化发展安全战略的意识。

其次,循国际惯例首次以国家立法的最高形式设立3个纪念日:9月3日为中国人民抗日战争胜利纪念日、9月30日为烈士纪念日、12月13

---

[1]《人民日报》2014年2月12日公布了包含3个层次共24个字的社会主义核心价值观:从国家层面看,是富强、民主、文明、和谐;从社会层面看,是自由、平等、公正、法治;从公民个人层面看,是爱国、敬业、诚信、友善。

日为南京大屠杀死难者国家公祭日。不仅是向胜利致敬并向罹难者致以深切哀悼,增进本国民众和国际社会对历史的正确认知,更是铭记中国命运的一个个重要的"历史转折",传承民族精神,提升凝聚力,实现中华民族伟大复兴的中国梦。2014年三个纪念日的确立是放下历史的偏见,抛开党派之争,上升到民族角度发起的对抗日历史和国民党老兵的纪念。或许这个节日和这些荣誉对逝去的亡灵来得太晚,但来自民间的声音和国家的尊重,开启了致敬每一个为国捐躯者的仪式,还他们以"英雄""英烈"的礼遇。2014年的电视剧《历史转折中的邓小平》《北平无战事》《四十九日·祭》《长沙保卫战》《战长沙》做了年度颇具呼应意味的艺术立碑。

最后,再次召开文艺座谈会,及时对转型中国秉持何种价值观的迷惘进行历史遗产的重启,高调重申:"文艺不能在市场经济大潮中迷失方向,不能在为什么人的问题上发生偏差,否则文艺就没有生命力。低俗不是通俗,欲望不代表希望,单纯感官娱乐不等于精神快乐。""文艺事业是党和人民的重要事业,文艺战线是党和人民的重要战线。"时代虽变,但延安文艺座谈会作为中国文艺航行的精神灯塔不变,是体现国家意识形态的基石,文化产品的市场化运作绝不能腐蚀文艺筋骨和民族根脉,产业化中的文艺乱象是对文艺传统的背离。

以上三点都指向了"立国之本"。换言之,未来中国的"现代性"建构必须是尊重传统、融洽传统、不失民族身份的转型和新生,是建立在传统资源上的"凤凰涅槃"。影视剧作为承载民族文化和国家形象等意识形态内涵的重要的文艺形态,对民众的"涵化"影响深远[1]。

3. 规范传播平台和娱乐节目的健康指数

产业推进的初级阶段,中国电视剧"产业指数"的畸形发展,促使广电总局基于体制和艺术的双重考量,自2000年后到2014年,密集出台相应法规条令引导规范市场。

---

[1] "涵化理论"是研究电视传播对受众产生影响的理论,20世纪60年代由美国传媒学家乔治·格伯纳系统提出,也称"培养理论""涵化分析""教养理论",是"文化指标"研究的重要部分。该理论认为电视节目通过讯息与受众的长期互动,将潜移默化地塑造人们对现实和文化的认知,从而在学习中构建人们的价值观和行为模式。

2000 年，规定引进剧播出控制在电视剧总播出时间的 25% 内，黄金时段播出不超过 15%，扶持国产电视剧发展；古装剧黄金时段上星播出比例不超过 15%，减少涉案剧播出数量且安排在 23:00 后，严控引进境外涉案剧数量；同一部剧黄金时段播出的上星频道不超过 4 家。

2002 年 3 月 8 日发文，停播湖南卫视引进的中国台湾青春偶像剧《流星花园》。

2004 年 4 月 9 日发布通知，点名批评《林海雪原》《红色娘子军》等"误读原著、误导观众、误解市场"的改编问题，禁止戏说革命历史，要求认真对待红色经典改编电视剧。

2004 年 4 月 19 日，发布《关于加强涉案剧审查和播出管理的通知》，首次明文规定严控涉案剧，净化荧屏，卫视频道"黄金时段不得播放渲染凶杀暴力涉案题材影视剧"。

2006 年 2 月 28 日，在年度电视剧题材规划会上，重申贯彻 2005 年作为"现实题材创作年"的精神宗旨，加大现实题材的扶持力度，限制历史剧、古装剧的审批、创作和播出。

2007 年 9 月 18 日，依据《电视剧审查管理规定》第 32 条，停播讲述女性犯罪案件故事的电视剧《红问号》，要求"对类似以集中表现系列犯罪案件为主要表现、格调低级庸俗的剧目不予备案，不予审查通过"。

2011 年 10 月 25 日，出台《关于进一步加强电视上星综合频道节目管理的意见》（俗称"限娱令"），针对 34 个上星卫视综合频道，重申以新闻宣传为主的定位，扩大多种类型节目播出比例，防止过度娱乐化和低俗倾向。明确提出"三不"：不得搞节目收视率排名，不得单纯以收视率搞末位淘汰制，不得单纯以收视率排名衡量播出机构和电视节目的优劣。

2013 年，重点调控电视综艺节目。遵照中央"八项规定"五部门联合发布《关于制止豪华铺张、提倡节俭办晚会的通知》（俗称"限晚令"）、针对失控的选秀节目"特急"规格下发的《关于进一步规范歌唱类选拔节目的通知》（俗称"限唱令"）、严控境外版权节目模式引进和黄金时段播出的《关于做好 2014 年电视上星综合频道节目编排和备案工作的通知》（俗称"加强版限娱令"）等。当年颁发的《卫视综合频道电视剧播出调控管理办

法》中的 22 条规定，初衷是整饬电视剧总量、题材、时段。对问题和乱象起到了局部纠偏的作用，一定程度上保证了某些重要、敏感、关键题材创作的严肃性和精品化方向。

2014 年，广电系统发出"节目宣传管理进行结构化改革"的明确信号，涉及从传统电视媒体到网络视频的线上线下标准统一、境内市场整体监管、境外作品控制、主持人语言规范、不良内容删减、作品审查、艺人艺德等。短期调控与长期规划并行，表明了广电节目遏制过度娱乐化，改变有"高原"无"高峰"的决心。

2014 年由此成为广电总局历年举措最多、频率最密、力度最大、凸显"根治"的一年。主要有：(1) 4 月 15 日发布"一剧两星"政策，自 2015 年 1 月 1 日正式实施，终结了"一剧四星"播剧模式。(2) 9 月 2 日，发布《关于进一步落实网上境外影视剧管理有关规定的通知》(俗称"限外令")，要求用于互联网等网络传播的境外影视剧，必须依法取得"电影片公映许可证"或"电视剧发行许可证"，将视频网站纳入广电监管体系，并在引进和播出的数量上"总量控制"，明确"先审后播"规则。此举意在"维护我国民族文化主体地位"，鼓励符合条件的视频网站引进播出"内容健康、制作精良、弘扬真善美的境外影视剧"。(3) 11 月 10 日，发布《关于加强互联网视听节目内容管理的通知》，严格管控互联网常打擦边球的色情、暴力、黑社会、凶杀等不良内容。(4) 9 月 29 日，发布特急文件《国家新闻出版广播电视总局办公厅关于加强有关广播电视节目、影视剧和网络视听节目制作传播管理的通知》，要求各级广播电视播出机构和网络视听节目服务机构坚持正确导向，限播劣迹艺人的影视作品，"不得邀请有吸毒、嫖娼等违法犯罪行为者参与制作广播电视节目；不得制作、播出以炒作演艺人员、名人明星等的违法犯罪行为为看点、噱头的广播电视节目；暂停播出有吸毒、嫖娼等违法犯罪行为者作为主创人员参与制作的电影、电视剧、各类广播电视节目以及代言的广告节目"。维护广播影视作品作为传播社会主义先进文化、弘扬社会主义核心价值观重要载体的作用。同时，中纪委对影视行业涵盖影视剧购销、广告经营、大型节目和纪录片等领域的潜规则探底摸查，反腐倡廉深入影视行业。(5) 国家高度重视网络视听业的发展，重视新兴媒

介应用和科学有效的管理。8月18日，中央全面深化改革领导小组第四次会议审议通过《关于推动传统媒体和新兴媒体融合发展的指导意见》，明确了推动新旧媒体融合发展的正确方向："要遵循新闻传播规律和新兴媒体发展规律，强化互联网思维，坚持传统媒体和新兴媒体优势互补、一体发展，坚持先进技术为支撑、内容建设为根本，推动传统媒体和新兴媒体在内容、渠道、平台、经营、管理等方面的深度融合，着力打造一批形态多样、手段先进、具有竞争力的新型主流媒体，建成几家拥有强大实力和传播力、公信力、影响力的新型媒体集团，形成立体多样、融合发展的现代传播体系。"[1]

2018年开始的广电综合治理行业弊端根源的行动显示出"刮骨疗毒"的决心，从政策出台到市场表现具有拨乱反正的"靶向"针对性。对"劣迹艺人"继续零容忍，坚持广播电视邀请嘉宾"四个坚决不用"标准：对党离心离德、品德不高尚的演员坚决不用；低俗、恶俗、媚俗的演员坚决不用；思想境界、格调不高的演员坚决不用；有污点、有绯闻、有道德问题的演员坚决不用。还要求节目中文身艺人、嘻哈文化、亚文化（非主流文化）、丧文化（颓废文化）不用。被高调定义为"偶像团体元年"的2018年迎来最严出镜形象管制，偶像养成类、选秀类节目中多名男偶像因浓妆招致大众反感被批为"娘炮"，央视率先全面禁用"娘炮"艺人。9月后播出的多档综艺节目中男明星的耳钉、文身和怪异的染发颜色的画面都被"马赛克"覆盖。其实，偶像类音乐节目，除了注重音乐的原创和专业以外，最重要的是选手的"饱满少年气"（指间沙语），纯净无邪感是最直观的正能量形象。

### 4. 强化公共空间的文化安全传播的意义

中国网络视频用户规模不断扩大，大的视听网站移动收视份额已经超过PC端，年轻人获得信息的渠道不再是主流媒体，到2014年，广播电视、网络视频市场乱象丛生。原广电总局局长高长力对广播电视节目突出问题的归纳如下：国际新闻和军事类节目把握不当，容易引起外交争端；

---

[1]《习近平：推动传统媒体新兴媒体融合 强化互联网思维》，人民网2014年8月19日，http://it.people.com.cn/n/2014/0819/c1009-25492365.html。

媒体从业者政治敏感性不强，误用、误读中央政策；节目引导不当，价值观出现偏差；引用网上不实信息，播发虚假新闻；炒作丑闻劣迹者，助长社会不良风气；真人秀节目情节身份有假，欺骗公众；选题内容取舍不当，缺少人文关怀；媒体猎奇、窥探隐私，侵犯他人权益；摆错自身位置，超越媒体权力。[1]国家主流意识形态相应地加强了对市场的权力干预，媒介的深度融合与内容标准"线上线下要统一"毋庸置疑。经营者在追求商业利益的同时，必须承载民族文化的历史传承、审美趣味的健康方向和主流价值观的深入传播。

具体管理中往往有很大的市场不确定性，致使监管还是带有侧重保护产业成果的良好愿望而趋于保守，导致管理的简单、机械和片面，比如，调控方向与其盯紧题材，不如在产量和质量上加大针对性的监管举措，尤其要关注内容创新；法规出台缺乏整体规划的全局性和配套性，仅针对具体问题缺乏全局观的解决方案是一种局部的、临时的应急行为，这也是造成广电管理总是出现"摁下葫芦起来瓢"被动局面的根本原因，往往治标不治本，高估了政策效力，低估了市场和资本的应对能力，存在"看得见的手"对"看不见的手"的市场调节和指导的"鸡肋"现象。以2015年实施"一剧两星"为例，减库存刺激市场消化新剧的效果未能体现。数据显示：通常情况下，市场青睐当年和跨年的新剧，2009年新剧首轮播放量是269部，2010年332部，2011年381部，2012年391部，2013年368部，2014年351部，2015年311部，2016年271部，2017年241部，2018年跌至194部[2]。由此可见，年度新剧首轮播放量是从2013年开始止升转降的，直到2018年跌破200部。"一剧两星"不仅没有去库存，也没给新剧创造机会。

从广电总局对全媒介内容的标准建设到边界监控，从新规发布到行业协会联动释放出的信号看，适应技术进步和娱乐方向的试错—容错—纠错正在成为广电监管的特色，社会效益优先的长效机制也在逐步推进

---

[1]《广电总局高长力：节目宣传管理进行结构化改革！》，传媒内参2014年12月27日，http://mp.weixin.qq.com。

[2] 数据来源：《中国电视收视年鉴》（2010—2019），中国传媒大学出版社2010—2019年版。

中,把发展中的问题和方向视为"新常态"的两个基本内涵正在成为共识。中国电视剧作为文化产业进程中的"排头兵",始终在大众文化和意识形态的双重竞合中寻求主流话语权力的新认同。广电政策面对民众高涨的娱乐诉求和媒介技术的迅猛突进,也在试错、容错、纠错的监管之路上探索管理的科学性。不可否认,产业发展初期的宽容和路径依赖,使得管理和引导常常是被动而滞后的,但文化与权力关系的核心问题之一,是对文化实践方向的绝对控制和基本形塑能力,影响文化变量的因素离不开经济、市场、政府和社会,适时适宜的文化掌控能防止"棘轮效应"的蔓延。

## 二、开启多媒介语境下电视事业的新篇章

有线电视和卫星电视带给"电视"最深刻的改变是促成了电视观众最早的分众化现象,为了满足不同社群、不同层次、不同喜好受众千差万别的需要,还有越来越重要的海外传播诉求,电视节目开始多样化地制作和编排。技术进步永无止境,特别是互联网时代的媒介竞争与融合,新传播技术的迅速发展,在全球刺激了对电视剧和其他电视节目需求量的猛增。

### 1. 内因:文化消费推动内容生产转型

人均 GDP 是衡量一个国家或地区经济水平的标志,相关研究显示:"按照发展经济学的观点,人均 GDP 在 400—2000 美元为经济起飞阶段,2000—10000 美元为加速成长阶段,10000 美元以上为稳定增长阶段。"鉴于人均 GDP 从 2000—10000 美元要经历渐进而非突变的相当长的发展阶段,国内外专家因此较多地关注人均 GDP3000 美元左右发展阶段的趋势和特点。[1] 根据国际经验,一个国家人均 GDP 达到 1000 美元,就进入文化消费的快速启动阶段;人均 GDP 超过 2000 美元,意味着向消费性享受型社会过渡;人均 GDP 达到 3000 美元,据世界银行 2000 年提出的标准,

---

[1] 中共浙江省委政策研究室课题组:《人均 GDP2000 到 3000 美元——发展阶段的国内外经验比较》,沈建明主持,郭占恒、宋炳坚、雷朝林执笔,《浙江经济》2004 年第 3 期。

即可视为小康社会的经济指标，相当于中等收入国家和地区的水平，居民消费的突出特征是恩格尔系数（食物消费支出所占比重）不断降低，文化消费快速增长，表现为从数量型向质量型、从物质型向精神型、从实体经济向轻资产消费转变的趋势，这就是"恩格尔定律"；接近或超过5000美元时，文化消费则会井喷。

2007年，中国人均GDP达到2456美元，消费对经济增长的贡献率7年来首次超过投资、出口。2018年，中国人均GDP约为9777美元。全国居民恩格尔系数2016年为30.1%，比2012年下降2.9%，接近联合国衡量富足标准的区间数据20%—30%[1]，中国消费结构和消费习惯发生着巨大变化，国家统计局2017年上半年的统计显示中国人均消费中的5类包括文化娱乐消费的支出均超过10%，高于食品、烟酒、衣着等人均消费和所占总消费比重。2017年全国最终消费对经济增长的贡献率为58.8%，其中，北京将2017年定为"总消费元年"，率先以总消费替代社会消费品零售额作为衡量实际消费水平的指标。到2018年，中国人从生存型消费迈向发展型消费，服务型消费和悦己型消费兴起。中国的文化产业始终在稳定增长中持续处在爆发性成长阶段。

中国自改革开放到2010年，国民经济保持了年均9.7%的快速增长，成为世界上消费市场增长最快的国家之一，新技术和快节奏生活的休闲娱乐需求使中国成为世界上第一大手机市场、国内旅游市场、宽带市场。中国社会科学院《2009年中国文化产业发展报告》中指出：中国文化产业的新增长周期不仅已经到来，且以每年保持15%以上的增速远超GDP和第三产业，随着中国经济增长方式的转变和战略性结构调整，文化产业的新方向将同步于全球文化贸易，从产品服务竞争进入资本博弈时代，并改变中国在国际文化产业分工体系中的低端位置。自2008年后，移动多媒体广播电视发生了令人瞩目的变化，3G、4G、5G的加速度推进标志着移动互联网时代日益深入地开创着数字化的新时代，同时带动了大量硬件投资

---

[1] 联合国20世纪70年代制定的衡量各国居民生活水平的标准，即"平均家庭恩格尔系数"：高于60%是贫穷，50%—60%是温饱，40%—50%是小康，30%—40%是相对富足，20%—30%是富足，低于20%是极其富裕。

和终端消费。当文化产业进入业态创新和商业模式创新的阶段后，视觉文化的爆发性成长在所难免。人口结构中渐成消费主流群体的"70后""80后""90后"和"00后"，也更倾向于购买娱乐和休闲产品[1]。

从2015年开始，国内消费成为经济发展的"新引擎"，推动转型的关键因素之一便是互联网技术。美国《福布斯》杂志强调，是中国的"超级消费者"、科技创新、高端制造和服务业等4大支柱缔造并继续着中国经济的奇迹。彭博社认为是中国的消费者助力中国经济摆脱了对投资拉动增长的依赖[2]。中国独角兽企业发展迅猛，大数据驱动的分享经济、平台经济和智能经济，成为独角兽企业集中爆发的领域[3]。与电视的互联网化改造同步，中国一线视频网站爱奇艺、腾讯视频、优酷（简称"优爱腾"）在挺过最艰难的时间后，终于看到分享时代平台经济的赢面。

2. 外因：电视事业发展的现代化进程

2009年是中国三网融合元年，电子信息和网络技术产业政策的密集出台，体现了国家在全国范围实现网络规模化经营、集约式发展的决心和力度，进入以高新技术产业为主导的城市发展的数字化时代。新中国成立60周年之际也是电视艺术蓬勃发展，开启又一个转折点的时刻，开始步入多媒介语境下"社会化电视"发展的新格局。技术变革再一次让艺术深潜，彻底激发了传播的影响力，深刻改变了人与媒介和影像的关系。网络和新媒体发展携手推进电视艺术进入加速度的高速发展时期，一个技术主导传媒激发艺术潜力的全新时代到来。同样，像电影中声音、色彩、3D等新技术的出现那样，初期的狂热与混乱在所难免。

2009年9月28日，央视一套和高清综合频道与北京卫视、东方卫视、江苏卫视、湖南卫视、黑龙江卫视、深圳卫视、广东卫视、浙江卫视等8家省级卫视高、标清频道同步开播，标志着中国电视开启高清（晰）时

---

[1] 杨雪梅、苗苗：《人均GDP超过3000美元 文化产业"顺势"成长》，中国新闻网2009年4月14日，http://www.chinanews.com/cul/news/2009/04-14/1644419.shtml。

[2]《美学者以夜间灯光数据"看涨"中国经济》，中国政府网2017年5月1日，http://www.gov.cn/xinwen/2017-05/01/content_5190235.htm。

[3] 投资界将国际上估值超过10亿美元且创办时间短迅速崛起的新兴创业公司称为"独角兽企业"。

代;10月28日,四川康巴藏语卫视频道试播成功,成为继西藏和青海两个藏语卫视频道后,在藏区开播的第三个卫视频道。至此,分别使用卫藏方言、康巴方言、安多方言的三个卫视频道,满足了500多万藏族同胞的收视需求,结束了240多万说康巴方言的藏族群众过去"看不太懂、听不太懂"电视节目的日子;12月28日,央视网筹建的中国网络电视台(CNTV)正式上线,这是中国新媒体发展的里程碑。作为国家网络电视播出机构,其目标是"把最好的内容传播给最多的用户",充分体现中国国家水平并具有重要的国际影响力。

中国已建成世界上覆盖人口最多的广播电视网,截至2009年年底,全国广播、电视综合人口覆盖率为96.31%和97.23%。2012年9月底,全部实现了有线电视互联互通,全国形成"一张网"的传播格局,全国有线广播电视网络数字化转换、网络整合和双向化改造全面加速,高清电视成为发展新亮点,各类增值业务日益丰富。在传统四大媒体(电台、电视、杂志、报纸)广告总额中,电视媒体独占鳌头,占有近87%的份额。全球娱乐传媒行业正经历一场不可逆转的"数字革命",付费电视是增长最快的市场。中国付费电视出现是在2003年10月,到2008年全国付费电视收入13.9亿元,共有用户256万,2009年大幅提升至25.42亿元,拥有705万用户,占全国有线电视用户总数的4.06%。

在2009年,除西部个别地区外,全国大多数地区都启动了制播分离改革的工作。它是随着人们对文化娱乐的迫切需求、电视台播出节目时长的增加、媒体自身制作力量明显不足出现的。90年代末广告和电视剧率先进入市场化运作,其他电视节目在2002年年底才开始着手制播分离,主要指国家电视台在坚持意识形态属性和艺术质量的前提下,将一部分非新闻节目的制作交给社会上的制作公司,合作方式有委托制作、合作制作、招标制作、市场购买等。10月21日,上海文广新闻传媒集团(SMG)拆分成上海广播电视台、上海东方传媒(集团)有限公司,是国内率先完成事企分离、转制试点阶段性工作的大型广电传媒集团,标志着全国广电系统制播分离、转企改制工作的全面启动。由上海电视台、上海人民广播电台、上海东方电视台、上海东方广播电台合并组建上海广播电视台。东方传媒集

团自主经营、自负盈亏,但由上海广播电视台"台属台控台管",上海文广集团完成了体制上的"管办分离"、技术上的"制播分离"。随着国家文化体制改革的进一步深入,各省市的电视台和广电局都加快了制播分离的改革步伐。

业界和学界的分歧很大,认为实施制播分离的时机并不成熟,是个"伪命题",将面临很多实际而复杂的问题,"既不符合产业链贯通的发展规律,也不符合中国广播电视台为事业主体、电视制作公司为企业主体的实际"[1]。还有一种观点,认为国家媒体、商业电视台、公共电视台三位一体的体制,使制播分离变成政府宣传和市场产业两种职能的"企宣分离",实质是"一台两制"[2]。电视业的制播分离最后由于饱受争议而不了了之。

### 3. 变革:电视成为第四代"流媒体"

互联网评论家尼古拉斯·卡尔谈到网络和人们的关系时说:"我们不是变深刻了,而是深刻地变了。"

2011年,美国知名风险投资公司 KPCB 发布《移动互联网趋势报告》,宣告"一个崭新的移动互联网时代已经来临!"中国在互联网、移动互联网、新媒体和数字化产业方面遥遥领先于全球,使用手机上网的人数在短时间内就超过了美国。腾讯公司董事局主席兼首席执行官马化腾从20世纪60年代大型计算机演变到 PC 带来的巨大机会,也发现了一个有趣的现象:"每20年,终端的演变会对整个经济业态产生重大转变。"[3]电视出现致使"虚拟"成为全球性现象后,这场新媒体科技革命的浪潮也即媒介学家们命名的"混媒介时代",将推动文化的全球流动,带来创意产业的内容转向,审美位移不可避免。

与过去守着电视机追看影视剧不同,通过移动终端随时随地或集中"刷剧"成为年轻人的习惯,这是世界性的趋势,"刷剧"(binge-watch)成功入选英国柯林斯词典2015年度热词。德国智库 GfK 咨询公司对全球

---

[1] 尹鸿:《2009:我看电视》,《电视文摘》2010年第3期。
[2] 《2009:中国电视改革年?》,《电视文摘》2010年第3期。
[3] 屈少辉:《乌镇的这些声音,创业者们不可错过》,中国新闻网2015年12月18日,http://www.chinanews.com/cj/2015/12-18/7678066.shtml。

17 个国家 2.2 万名 15 岁以上的年轻人曾做过一项问卷调查：认为自己的生活离不开互联网和高科技设备的比例为 34%，而最难以忍受生活中没有智能手机、电脑或其他电子设备的人群是中国青少年，比例为 43%[1]。手机和网络成为中国人如影随形的"电子伴侣"。从社交媒体平台的角度看，中国 2015 羊年春晚摇红包掀起了新媒体与传统电视媒介融合的高潮，吐槽和弹幕结合的效果，对在手机和平板上看影视剧的观众来说，满足了社交和沟通的共享需求；微信公众号中的众多功能实际上就是不同特质内容发布和宣传的"窗口"，从这个意义上讲，新媒体是将观众变为固定用户的价值平台，APP 是实现用户持久关注、价值兑现的方式。

从国际上看，Facebook、Twitter、YouTube、Linkedin 无疑都跻身世界互联网主流媒体阵营，正如专家指出的："确乎构成了一种新的媒介战争，反映了杰弗里·鲍克所说的'世界的数据库化'过程，这里的数据库是指'存在于互联网上、可供搜索的一系列痕迹'。"[2] 手机和平板媒介不只是信息的接收入口，与电视、电脑加在一起，会成倍叠加利润和价值。微博、微信主要是社交需求，能打通各种圈子和人群，线上活动空间自由，人与人之间的链接由点到面创造出产品黏性，无缝切换现实与虚拟，各种用户分享线下活动信息。

电视作为"全球性媒介"，互联网助其进一步超越了物理空间。1994 年，中国接入国际互联网。2009 年，中国三网融合。2013 年，中国发放首批 4G 牌照，这一年被业内人士赋予"后电视时代""传统行业互联网化元年""移动媒体元年""移动互联网元年""大数据元年"等多个称谓。2014 年，以 BAT（即百度、阿里、腾讯的首字母缩写）为主的互联网巨头跨行业布局联动。2015 年，"互联网+"被写入政府工作报告。2017 年，中国进入"流量社会"。至此，传统媒体的互联网化改造，在经历了内容传播渠道网络扩容、社交互动平台搭建、客户端 APP 系统打造经营、台网

---

[1]《国际调查：中国和巴西青年最离不开互联网》，搜狐网 2017 年 8 月 8 日，https://www.sohu.com/a/163126276_123753。

[2]［英］安德鲁·霍斯金斯：《连接性转向之后的媒介、战争与记忆》，李红涛译，《探索与争鸣》2015 年第 7 期。

深度融合的"融媒体"矩阵等 4 个流程后，基本完成。中国电视产业发展格局出现了较大的分化整合，电视媒体的激烈竞争进入从单纯的收视竞争转向品牌竞争的时代。

新媒体以消费者为导向、双向互动、开放迅捷的特点，弥补了传统媒体单向传播的局限。而传统媒体的内容优势是新媒体所不及，随着三网融合的纵深发展，必将强化以技术为纽带的多媒体融合，进而拓展网络视听业务，带来"互动信息平台"的新视野。传统电视媒体和新媒体的高效融合将达成复合式增长。2009 年 12 月 28 日，央视网筹建的中国网络电视台（CNTV，域名：www.cntv.cn）正式开播，它是以视听互动为核心、融网络和电视特色于一体的全球化、多语种、多终端的公共服务平台。CNTV 将央视 20 个频道的节目实行实时的网络直播，提供点播、搜索、上传、下载、互动、评论等服务，还将深度挖掘央视 45 万小时的库存影像资料，汇集全国电视机构每天播出的上千小时的视频节目，实现全国各领域优秀历史文化资料的影像化、数字化保存，建成全国规模最大的、以网络视频为核心、多媒体数据库和网络视频的正版传播机构。

### 4. 社会化电视：媒介融合和泛娱乐化

媒介融合使传统电视媒体开始从"媒体本位"向"受众本位"转型，收视习惯和观看方式在悄然改变，"注定将缓慢消失的是由电视台的节目编排人员为我们选择观看什么、在什么时间观看以及在什么设备上观看的线性模式。相反，观众正在尝试使用复合型的多平台收视系统，例如在网络上收看'TV 随时看'，使用类似 Foxtel 的 IQ 那样的具有个人视频录像功能的机顶盒择时收看电视，在手机或 YouTube 上收看精彩片段"。[1]

当代社会是一个以视觉文化为中心的电子传播时代，人们的工作、生活和娱乐越来越离不开电脑、手机等电子媒介。尼古拉斯·米尔佐夫指出："视觉文化在过去常被看作是分散了人们对文本和历史之类的正经事儿的注意力，而现在却是文化和历史变化的场所。"[2] "影漫游互娱""全产

---

[1] 语见"国内外媒介动态"，《电视研究》2010 年第 4 期。
[2] [美]尼古拉斯·米尔佐夫：《视觉文化导论》，倪伟译，江苏人民出版社 2006 年版，第 39 页。

业链开发"是 2003 年后中国电视业和视频网站产业发展的关键词,包括文学、影视、游戏、动漫、网剧、网络大电影的内容创意产业,都汇聚在"泛娱乐"的产业战略下,视觉文化转向是审美位移和艺术生产转型的深刻背景。在三网融合和新媒体的发展中,"电视网络化"向"网络电视化"推进,新媒体对碎片化时间的关注和开掘,促成了受众群体和收视特点的急剧分化,这种"社会化电视"(Social TV)[1]趋势,使"剧时代"的内容生产深受政策法令、观众结构、播放格局和收视趣味等动态变化的影响,分化进一步带来审美的多元性,而新旧媒体的融合将强化受众持久而深入的"沉浸式体验"。

影像历史的民主化演变,是媒介应用和融合中衍生"泛娱乐影像"概念的一个重要因素。

计算机网络和移动互联网是第三次视觉图像的民主化时代,电视和网络的融合带来了"实时对延时的胜利"。米尔佐夫的技术廉价实用推动视觉图像民主化观点,让人清晰地看到媒介技术大众化后的一条规律:一旦民众可以随时拥有照相机、摄像机、电脑、平板、手机等设备,便是商业模式和内容生产发生变革的时刻,它标志着"用户主权时代"的到来,必然会推动文化产业在组织、生产、制作、内容、营销、传播等方面由传统到现代的颠覆式转型。从 2014 年开启 IP 改编电视剧、网剧热潮,2016—2017 年网剧生产完成了品质提升的华丽蜕变,新技术催生了娱乐新业态和新商业模式,内容的生产与发布变得民主化。

## 三、电视节目内容资源竞争与核心竞争力

电视剧、新闻时事、综艺节目自 20 世纪 90 年代末就成为电视节目市场的主要类型,电视台之间的竞争根本上是内容上求新图变的竞争,而新

---

[1] 指借助社交媒体,观众与电视台和节目制作方更好地互动,从而提高关注度与收视率。"人们对它的评论不错(76%)""主题和故事情节吸引我(64%)""我喜欢看别人喜欢看的剧(16%)""听起来有争议(8%)"等是引发话题效应和观剧热潮的主要原因。参见肖明超:《新媒体时代电视剧的应对之策》,《电视研究》2012 年第 10 期。

闻改革往往与文艺节目的变化有内在关联，涉及政治与民生、技术与艺术在内容和形式上的变革。

2008年是中国电视真正意义上的重大事件直播报道年，2009年是中国电视改版年，这源于现实和政治环境的需要，经过汶川大地震和奥运盛会，央视加速了应急报道机制的建设。央视新闻栏目启动了10年来最大动作的改版，受到社会各界关注，许多地方台也开始在品质化、人性化、本土化上寻求突破。它与公众期待、新媒体竞争、全球化背景中媒介核心竞争力、媒体传播观念的重大转变息息相关，从央视"扩大覆盖面、提高收视率、夺取视频国际话语权，建设国际一流强台"的目标可见一斑。

1. 大型电视文艺节目进入"直播时代"

2003年后，随着电视高新技术的发展和应用，直播技术越来越多应用于大型电视文艺节目、文化专题节目、跨地域电视节目的摄制与合作。电视节展除了常态的评奖，在节目的输出交易与合作交流上，都趋向于市场化的务实。特别是在重大时间节点的盛大庆典和报道活动，最能直接检验电视文艺节目在技术和艺术上的品质提升。比如，围绕新中国成立60周年的系列活动和献礼作品，成果丰富。国庆60周年庆典的报道盛况空前，全国电视台的主要频道都同步转播了央视国庆大阅兵的现场直播，向观众呈现了激动人心的盛大场景。10月3日，央视文艺中心联合全国34家电视台持续13个小时直播《为祖国喝彩》，34家卫视展播了各具地方特色的文艺作品，这是全国电视文艺直播行动的首次尝试；之前的4月8日—5月7日，央视中文国际频道（CCTV-4）与福建省广播影视集团（FJTV）和台湾TVBS电视台，合作推出20集大型系列移动直播节目《海峡东岸行——直播台湾》。这是大陆电视媒体首次入岛，在20天的时间里，以移动直播和"每日一地赏宝岛"的报道模式反映台湾的人文历史、经济文化、社会民生、旅游资源，以及两岸血脉亲缘的节目，累计直播时长超过8小时；11月2日，东南卫视《台湾故事会》节目开播，这是大陆第一档在台湾录制的日播节目，演播厅设在台北，从周一到周五每晚讲述一个关于台湾的故事。

央视科教频道推出《中国记忆》后，每年都以"中国记忆"为题展开

大型直播节目的媒体行动,2009年5月18日和6月13日,规模空前地推出《中国记忆——国际博物馆日》和《2009中国记忆——文化遗产博览月》,产生了很好的社会反响,开创了文化专题节目直播的先河。

2. 卫视季播节目开启"大综艺时代"

央视、省级卫视、地面频道在中国电视市场中逐渐三分天下,频道品牌价值直接影响收视表现。与央视新闻节目改版同步,2009年起,十多家省级卫视纷纷展开提升收视和品牌打造的行动,提出频道定位、改版升级的口号,如北京卫视坚持"打造大气、恢宏、时尚的综合频道",东方卫视推行"新闻立台、文艺兴台、影视强台",江苏卫视提出"情感世界,幸福中国",浙江卫视打出"中国蓝"的响亮口号,重庆卫视定位于"故事中国,人文天下",陕西卫视传达"人文天下"的文化境界,山西卫视以"中国风"弘扬民族文化等。同时,卫视借助自身的灵活性,更是通过大型季播综艺节目的开办和改版提升竞争力。湖南卫视通过"快乐中国"和年轻化频道定位的多年坚守,品牌效应已经形成,是省级卫视中观众忠实度最高的频道,在全国所有上星频道中的市场份额和节目排名上,综合实力和竞争力突出,被业界认为是"最具活力的娱乐品牌"。其后是浙江、江苏、安徽、东方等卫视在娱乐节目上竞争激烈,形成了中国一线卫视阵营。

综艺节目收视比重不断提升,明显高于电视剧和新闻时事,呈现了多类型多形式的群体展现、综艺节目带的连续化、全国性和地域性交叉的业态动向[1]。K歌、选秀、娱乐谈话节目、明星才艺秀、故事类节目都是聚揽人气的综艺娱乐节目,如湖南卫视的《快乐大本营》《快乐女声》、浙江卫视的"平民K歌"品牌集群节目《我爱记歌词》《我是大评委》《爱唱才会赢》、江苏卫视的《谁敢来唱歌》《绝对唱响》、东方卫视的《加油!东方天使》《舞林大会》、江西卫视的《中国红歌会》、云南卫视的《新五朵金花》等。由于不少节目追求收视率、过度娱乐化等原因,广电总局出台相关条令加以限制规范,选秀节目大多退出黄金时段,转而开发边缘时段或午夜前后,并配套相关栏目互动造势。

---

[1] 崔保国主编:《2010年:中国传媒产业发展报告》,社会科学文献出版社2010年版,第255页。

故事类节目是性价比最高的综艺节目形态，被专家誉为"真正中国土生土长的电视节目样式"[1]，它把贴近百姓日常生活环境诸如伦理道德、奇闻轶事、法律案例等事件，以主持人充满悬念地讲故事的方式呈现出来，融汇了说书、纪实、虚构等元素，有相当的市场吸引力，像北京卫视的《档案》、山西卫视的《英达故事会》、山东卫视的《说事拉理》、江苏卫视的《人间》、浙江卫视的《涛出心里话》等都是颇有影响的故事类节目。

婚恋交友节目在2009年下半年复活，相继出现了《相亲才会赢》《因为爱》等栏目。2010年，江苏卫视的《非诚勿扰》、湖南卫视的《我们约会吧》、浙江卫视的《为爱向前冲》、山东卫视的《爱情来敲门》、安徽卫视的《缘来是你》、东方卫视的《百里挑一》等相亲节目的激烈竞争达到白热化。

这一时期，央视、卫视大规模地引进海外综艺节目版权的风头正劲，播出模式从黄金档到晚间档到日常时段，制作模式采用中国电影电视剧的"大片""大剧"模式，"大制作＋大投入"甚至直播，综艺娱乐节目和白热化竞争的季播节目全面走上了"大综艺时代"。2012年开始，综艺节目的市场化进程取得突破性进展，现象级综艺节目缔造了"综艺复兴"的势头。其中，以灿星制作的《中国好声音》和湖南卫视几档真人秀节目最具代表性，这些节目成功地采用了制播分离模式，推动了中国电视行业的改革与发展。

在综艺节目的内容创新上，原创、自制、大版块编排、顾及文化品位，是中国娱乐节目健康发展的方向和目标。同时，倡导为公共领域注入更有核心价值导向的积极内涵，兼备知识性、公益性。比如，央视1套播出的融媒体公益寻人栏目《等着我》是保护性季播节目，收视率2.03%，居全国网亚军，2014年开播后，依凭强大的国家力量和多渠道资源，帮助的家庭逾1100个，有1万多人找到失散亲人实现了阖家团圆梦。

3. 综艺娱乐节目改写晚间黄金档内涵

晚间黄金档不再是电视剧独揽的天下，这是判断娱乐栏目逐渐升温的

---

[1] 苗棣、哈澍：《2009年电视综艺娱乐节目的新格局》，《电视研究》2010年第1期。

明显指标，湖南卫视 2005 年年底就成为先行者，从 2009 年 11 月起做出重大调整，周一到周日的晚间黄金档全部改播综艺栏目，电视剧播出推迟到 10 点以后。此外，占据湖北卫视王牌地位的财经节目改版，《天生我财之牛气冲天》注入娱乐元素并实现品牌化，一周的晚间黄金档成为名副其实的"全娱乐地带"。

许多娱乐节目的主要受众是年轻人，尤其是"90 后"，具有标新立异、追求个性、叛逆传统、热衷解构、看淡输赢的特点，被称为"炅一代"[1]。湖南卫视选秀节目《快乐女声》的直播是晚间 10 点半以后，但其收视率却达到 2.1%—2.2%，在当年国内同类节目中居第一，在播出时所有频道的节目中收视率第一，占同时段收视份额的 12% 以上，在湖南卫视所有娱乐节目收视率排行榜上，也仅略低于周六晚黄金时段《快乐大本营》的 2.3%。[2] 如此，黄金档高收视的内涵被延展，时间坐标上的惯例被由内容打造的"黄金档"刷新。

此间，港台主持人到内地发展之风始于 2000 年前后，随着海峡两岸暨香港、澳门文化交流的频繁，势头渐猛，不少港台主持人纷纷入主内地多家卫视的娱乐节目，比如，阿雅、吴宗宪、曹启泰、吴大维、黄子佼、吴佩慈等，先后分别入主各省卫视娱乐节目——江苏卫视《挑战 100%》、东方卫视《舞林大会》、河北卫视《天使爱靓妈》、广东卫视《乐拍乐高》、深圳卫视《娱乐头条》、东南卫视《美丽佩配》等。消解传统、解构常态是引进娱乐节目本土改良后的共同特点，港台主持人的主持风格轻车熟路，与此较为契合，更接近低龄或知识层次较低观众的口味，这是"大众文化的两种时间"形成的落差带来的结果。

从文化源头讲，20 世纪 90 年代以来，"中国内地具有消费性的大众文化中断了 50 年之后，它的再次启动是在港台消费文化的'反哺'中实现的"。作为"快餐文化"，其战略是"用迎合百姓心理和趣味的方式实现其

---

[1] 这个命名来自 2009 年联想 IEST 大师赛预选赛中一支自称"炅队"的明星队伍，他们最终落败，但乐于 PK、无所畏惧的顽强意志，我存在故我挑战更高更强的精神风貌以及富有个性的队名，给人们留下深刻的印象，形象地说明了"90 后"对待成败的态度。
[2] 《"夜半歌声"将半夜卖成黄金档》，《快乐 8》2009 年 9 月上半月刊。

商业诉求的目标"[1]。这些娱乐节目在文化多元时代，突破了传统电视节目"寓教于乐"的严肃内涵和单向的传播模式，提供了更为轻松、时尚、娱乐的互动交流平台，与深受海外引进剧、港台地区和日韩文化熏陶的年轻人的趣味一拍即合。站在积极的角度看，开放的时代给生活在不同年代的人群和社会各阶层提供了选择娱乐的权利，并保有丰富的选择空间。

娱乐对媒体的全方位渗透还不限于晚间黄金档和娱乐节目，在全国省市级60多家电视台中，娱乐化诉求已经充溢到新闻报道、法制故事、各类专题、社教节目、学术讲坛中。在全民娱乐的阶段，是大众文化主导日常生活的时期。相对于传统中国百姓的生活方式和精英意识，其"革命性"变化表现为三个层面："从娱乐的窄面化到娱乐的全面化；从娱乐的精英化到娱乐的平民化；从娱乐的政治化到娱乐的商业化。概言之，即泛娱乐化倾向、娱乐平民运动和娱乐即经济。"[2] 当今社会的大众娱乐，体现出国家经济发展、政治清明、人民温饱有余后的闲情逸致和轻松活跃的民主氛围。需要警惕的是那些底层的需求被一览无余地深挖殆尽后，所暴露的以低俗的迎合博取商业利益的奇花异果。

## 第二节 电视综艺节目：品牌化路径与媒介伦理

中国电视综艺节目自20世纪80年代以来，历经五个阶段：自力更生—模仿借鉴—模式引进—定制或合作—本土研发，代表了从传统文化中国到现代娱乐中国的开放、多元、包容的文化生态。2005年后，海外电视节目模式的引进、效仿，成为中国内地综艺节目"师夷之长"的主要路径，海外五大真人秀模式相继落户中国。

---

[1] 孟繁华：《众神狂欢》，中央编译出版社2003年版，第119页。
[2] 贺绍俊、陈绚、许婧、陈占彪、巫晓燕：《共和国60年文化发展》，中国大百科全书出版社2009年版，第592页。

## 一、央视综艺节目释放亲民的"娱乐"讯息

2008年北京举办奥运会，汶川大地震发生，全国综艺节目放量总体大幅下滑，央视的《星光大道》《欢乐中国行》《流金岁月》《快乐驿站》《爱电影》《非常6+1》和湖南卫视的《快乐大本营》《奥运向前冲》《智勇大冲关》《天天向上》表现突出；2009年综艺节目升温，播出和收视的比重明显提升，省级卫视36.5%的收视份额直追央视的39.6%，呈现出节目类型多样化的特点，与2005—2007年选秀娱乐节目为主的格局大不相同。2010年出现了三类新节目：一是婚恋交友节目成为省级卫视的主打节目，以《非诚勿扰》《我们约会吧》《老公看你的》《欢喜冤家》《婚姻保卫战》等为代表；二是特长/才艺展示真人秀节目，央视的《我们有1套》《我要上春晚》较为典型；三是海外真人秀节目开始长驱直入。

2013年8月20日，国家主席习近平在外宣工作会议上强调"讲好中国故事，传播好中国声音"，而《中国好声音》的串台词是"用声音来讲故事，用声音传递力量"。两种不同意识形态话语的渗透和叠加，显示了国家政权力量对大众文化符号的征用与交融，也在话语转型的并置中凸显了中国广电媒体赖以生存发展的社会实践基础：对外传播"着力打造融通中外的新概念新范畴新表述"，对内创新公益服务方式，借助"中国梦""正能量"等积极向上的民间语汇，形塑国家意识形态与多元文化和谐共生的文化新语境。

央视历年改革的一举一动都具有"风向标"意义，2013年后释放出越来越迫切的求新求变的娱乐信号，表现出"以市场为导向""开门办节目"的亲民态势。先是与灿星、光线、天娱、唯众等优秀民营制作公司展开社会化合作，打造《舞出我人生》《超级减肥王》《梦想星搭档》《开讲啦》等以复制省级卫视同类成功节目为特点的综艺，继而于2014年尝试增加原创元素、整合优势资源，开辟多元类型节目矩阵《嗨！2014》《中国好歌曲》《出彩中国人》《中国好功夫》《星剧汇》等节目，较之传统娱乐节目，大有脱胎换骨的新气象；后是迎来"开门办春晚"10年来的最大变革，点将因执导喜剧样式的系列电视剧和贺岁电影而创造了大众文化"品

牌效应"的冯小刚担纲马年春晚导演。让春晚舞台更加"接地气"的不只是"冯式幽默"和各种别具一格的创意,还首次融入新媒体互动,观众扫描二维码发表评论。开场短片《春晚是什么》和歌曲《时间都去哪儿了》的 VCR 画面呈现了盛世中国普通人的世俗画面,戳中了人们的"泪点"。

马年春晚是将"民俗"变身"贺岁大片",还是办成"华谊年会"的争议,继续印证着娱乐多元氛围下央视"开门办春晚"一年欢喜一年忧的蹒跚处境。赵忠祥曾言,春晚起初让人念念不忘的原因"就像足球学校的一个年轻运动员看马拉多纳一样"[1],然而,30 年来同样的"年夜饭"不免让人食之无味,产生"审美疲劳"。据历年春晚直播收视数据显示,无论是央视 1 套收视率 9.032%,还是并机总收视率 30.98%,均创最低,央视 1 套春晚直播收视率首次跌破 10%。但是,全媒体收视率却达到 22.15%,而省市地方举办的 20 台春晚的全媒体收视率才 16.94%[2]。网络时代的观众分流,挑战着单纯以电视频道统计收视率的传统方法,全媒体网络互动已成为收视新趋势,电视+电脑+手机+iPad 的全媒体收视率统计将日益常规化。从央视广告管理中心微博发布的收视监测看,央视五个频道并机总收视率 19.71%,全国 202 家电视频道同步播出总收视率 30.98%,总份额为 70.99%,电视观众规模累计 7.04 亿人,网络视频直播观看总人数是 1.1 亿人[3],略低于 2013 年蛇年春晚[4]。毫无疑问,2013 年是视频时代来临分流电视收视率的分水岭。

## 二、电视民俗[5]:真人秀全球狂潮席卷中国

欧美在 20 世纪 90 年代开始研发"电视节目模式",它是推动电视业

---

[1] 徐天:《当年的"春晚"》,《中国新闻周刊》2013 年第 4 期。
[2] 《冯氏春晚收视 10 年最低 李敏镐〈情非得已〉夺魁》,网易娱乐 2014 年 2 月 10 日,https://www.163.com/ent/article/9KNIK41R00031GVS.html。
[3] 《央视马年春晚收视率 30.98% 8 亿观众收看直播》,网易娱乐 2014 年 2 月 1 日,http://ent.163.com/14/0201/08/9K00N08L00031GVS.html。
[4] 2013 年,全国 194 个频道转播了 2013 年央视蛇年春晚,观众总计 7.5 亿人次,但视频网上直播累计观看人数则是 2.09 亿人次,同比上一年提升近 1.5 倍。
[5] 麦克卢汉得到人类学家刘易斯"民俗"观点的启发,在《机器新娘》中延伸出"工业人的民俗"概念,本文使用的"电视民俗"受"工业人的民俗"启发。

现代化与全球化的发动机，强势带动了全球电视产业理念与实践的革新。随着媒介全球化时代的到来，全球娱乐地方化呈显著态势，真人秀成为风靡全球的常态娱乐节目样式。这是一种最能开发平民资源、规避触犯知识产权、成本相对低廉和便于制造粉丝的节目类型[1]。到 2010 年，共有 104 个国家播出 600 多档真人秀节目。这一年，英国全球销售电视节目模式的份额高达 45%，居首位。同时，也是中国综艺节目的"版权模式启蒙年"。

早在 1990 年，央视与泰国正大集团合作，复制台湾原版节目《绕着地球跑》后，推出《正大综艺》。中国最早引入节目模式是 1998 年，央视从欧洲传播管理顾问公司（ECM）购买英国博彩节目《Go Bingo》版权，改良后播出《幸运 52》；2000 年播出的益智类节目《开心辞典》，则是直接照搬美国 ABC 的电视真人秀《谁想成为百万富翁》。

2010 年 7 月 25 日，隶属星空传媒的"灿星制作"与东方卫视合作，引进英国 ITV 电视台节目《英国达人》首次播出《中国达人秀》，又在 2012 年 7 月 13 日与浙江卫视合作，播出《中国好声音》，决定性地起到预热中国电视真人秀节目的先锋作用。全球各地观众对音乐选秀的痴迷是世界性趋势，"好声音"类电视选秀从荷兰到美国、英国、法国乃至席卷全球，唤醒了观众对广播时代淳美音色的怀旧。号称"励志专业音乐评论"的综艺娱乐节目《中国好声音》，令人耳目一新，同时被视为"中国电视史上真正意义的首次制播分离"。

中国内地音乐真人秀在 2013 年全面爆发，部分原因来自 2012 年正式实施的"限娱令""限广令"。双限令改变了中国电视节目的生态与格局，多数综艺节目退出晚间黄金档，填补时段的电视剧的购剧成本飞涨，广告时间被压缩，从央视到省级卫视都在寻求破局解困的出路。音乐选秀节目便成为这个时期最具商业气质的节目类型，省级卫视响应迅速，普遍认为音乐选秀是各类型综艺节目中最适宜中国内地的节目。

省级卫视"引进国外版权"节目模式始自 2011 年，基本以英国节目

---

[1] 张嫱：《粉丝力量大》，中国人民大学出版社 2010 年版，第 109、110 页。

《中国好声音》节目现场

版权为主。浙江卫视原版引进英国BBC的 *Tonight's The Night*（《就在今夜》），2011年4月播出《中国梦想秀》；深圳卫视引进比利时的 *Generation Show*，播出首档不同代际、全明星阵容的互动综艺节目《年代秀》；东方卫视引进荷兰的 *Sing It*，播出《我心唱响》；东南卫视引进英国BBC ONE的周末娱乐秀 *Last Chair Standing*（《超级合唱团》），播出《欢乐合唱团》，同时引进英国ITV电视台益智竞技节目 *This Time Tomorrow*，播出《明天就出发》；山东卫视引进英国ITV电视台的 *Surprise，Surprise*，播出《惊喜！惊喜》；广东卫视引进荷兰TALPA公司的相亲真人秀节目 *Dating In The Dark*（《黑暗约会》），播出"以声听言"的《完美暗恋》，打破同类节目"以貌取人"的相亲方式；辽宁卫视引进英国音乐选秀节目 *X Factor*，推出《唱响中国》；深圳卫视引进瑞士原版"经典老歌新唱"节目，推出《伟大的歌》；等等。这一阶段的综艺娱乐节目找到海外原版模式的已超过90%[1]，2013年由此成为中国"电视节目模式大战年"，全球最受欢迎的

---

[1]《引进与创新——电视节目版权引进浅析》，百度文库 http://wenku.baidu.com/view/f40fb055f01dc28e53af0de.html。

电视节目模式基本落户中国,"相亲秀""达人秀""梦想秀"和名人"跳水秀"等40多档真人秀遍地开花,这些出现频率最高的词组成了"中国星梦歌声秀"。自2012年江苏卫视《最炫民族风》和浙江卫视《舞动好声音》后,2013年的跳舞类节目新增了央视《舞出我人生》、东方卫视的《舞林争霸》[1]、湖南卫视的《其舞飞扬》。至此,国际电视界公认的五大真人秀节目模式(即 Idol、X Factor、Got Talent、The Voice、So You Think You Can Dance)全部落户中国(见附录2)。

2014年,韩国电视节目模式在中国掀起新一轮真人秀热潮,中韩联合制作一定程度上降低了"文化贴现"。随着韩国 Running Man 的中国版《奔跑吧,兄弟》在浙江卫视开播,江苏卫视《明星到我家》、天津卫视《囍从天降》、四川卫视《两天一夜》、贵州卫视《完美邂逅》、东方卫视《花样爷爷》、湖南卫视《爸爸去哪儿》《我是歌手》《花儿与少年》等在中国落户,韩流从最初的音乐1.0时代、韩剧2.0时代升级为综艺3.0时代。

中国真人秀节目的类型,从兼顾内容题材、侧重于电视节目形态模式的角度,分为三大类七小类:竞赛真人秀(包括游戏真人秀和职业竞赛真人秀两类)、才艺真人秀(包括平民才艺真人秀和明星才艺真人秀两类)、非竞赛真人秀(包括生活服务真人秀、换位体验真人秀和特殊任务真人秀3类)。真人秀风靡全球与人类深层的社会心理有关,"人类都有深入了解他人生活状态的欲望,从低级层面说就是窥视欲,从高级层面说则是要通过观照他人来理解自己。故事与戏剧的出现大概都与人类的这个普遍欲望有关,而电视则更是为实现人类这一古老理想提供了极大的方便"[2]。此外,真人秀节目模式代表了全球电视产业跨文化传播中具有现代性意蕴的发展趋势,体现出"真实性与戏剧性完美结合"的艺术价值,造就了中国荧屏"大综艺娱乐狂欢"、常规综艺与大型季播真人秀集群化、流行"大片化"制片路线等特点。《中国好声音》《我是歌手》《爸爸去哪儿》《奔跑吧,兄弟》《最强大脑》《快乐大本营》等广告吸金的"现象级"季播综艺,不断在

---

[1] 引进由《美国偶像》和"美国舞台表演奖"原班人马制作的 So You Think You Can Dance。
[2] 苗棣、毕啸南主编:《解密真人秀——规则、模式与创作技巧》,中国广播影视出版社2015年版,第9—12页。

《最强大脑》现场

冠名费纪录上"放卫星"。大型季播真人秀变成卫视媒介融合的获利法宝，基本营利模式是播出权、广告冠名和插播广告，进一步是 IP 内容开发乃至版权销售。到 2015 年，以大剧独播首播和强综艺季播奠定了浙江、东方、湖南、江苏、北京一线卫视"五强格局"。

音乐"选秀"节目作为新型商业营销案例取得的成功是罕见的，激发了连锁示范效应，电视荧屏音乐选秀节目"歌声鼎沸"。浙江卫视《中国好声音》、东方卫视《中国梦之声》、湖南卫视前后三档节目《我是歌手》《中国最强音》《2013 快乐男生》、山东卫视《中国星力量》、天津卫视《天下无双》、安徽卫视《我为歌狂》、北京卫视《最美和声》等，在可视性、参与性、互动性、竞争性和回炉歌手东山再起的二次成名机会等方面，都是以往本土娱乐节目所不及的。江西卫视的《中国红歌会 2013》因立意"流行与经典崇高的结合"，表现亮眼，不同于其他常规的选秀节目；新改版后的《非常 6+1》在 2009 年 11 月中旬拉开北京地区的海选序幕，旨在让"有梦想、有才艺、有职业特色的老百姓登上央视舞台"[1]；北京电视

---

[1] 《〈非常 6+1〉"招募"阅兵将士》,《新京报》2009 年 10 月 15 日，C10 版。

台青少频道针对国庆 60 周年特别策划的电视活动《青春走过 60 年》中，也推出大型电视选拔活动"寻找青春代言人"。"眼球"经济时代的选秀节目，娱乐性往往大于专业性。

央视"青歌赛"作为中国内地最早的"选秀"节目，重视专业性和艺术传承。全国优秀选手严格的逐级选拔、著名专家学者严谨的学术点评、增添节目信息量的综合素质考评，使这档节目和获胜选手符合中国正统的遴选范式，从而得到比较广泛一致的认可。显然，地方电视台难比央视的号召力。音乐选秀节目的引进，为卫视开辟了一条捷径，在中国已 9 年的音乐选秀节目经过了 2007 年的尴尬和沉寂，一度产生被潜规则、各种作假、煽情秀等令"梦想"变味的负面效应，2010 年湖南卫视的"快男"被指无争议、无话题、无毒舌"三无"产品。在海外模式引进和本土改良中，音乐选秀节目重新发现了新的生长空间，盲听选拔、专业歌手竞艺、师生模式互动、业余和专业人士同台、评委身份多元等新元素，调动了观众的热情。可视性、互动性、参与性、目睹偶像再生和追星的快感，极大丰富了观众的体验。

谈到中国内地的电视娱乐节目，湖南卫视引领了内地综艺节目的娱乐热潮，近 20 年来推出一系列屡创收视奇迹的自制品牌栏目，开创了"超女"神话时代，培养出庞大的固定的年轻收视群。凭借《快乐大本营》《还珠格格》《超级女声》依次拉开中国电视艺术史上三个娱乐时代：综艺为王的娱乐时代、电视剧的戏说时代、全民娱乐的选秀时代。此外，积极拓展海外市场，与泰国正大集团签订《挑战麦克风》，开启了第四个娱乐版权输出的新时代。

湖南卫视敏锐地捕捉到"青歌赛"这类被动观看节目背后可挖掘的潜力空间，其专业门槛高，普通人难以望其项背，只能作为旁观者。于是，仿效欧美真人秀栏目《美国偶像》，于 2004 年推出本土选秀节目《超级女声》，并在 2005 年、2006 年连续举办了第二、三届，2009、2011 年更名为《快乐女声》，此后停播四年，2016 年是最后一届。男歌手选秀节目《超级男声》继 2003 年、2004 年举办两届后，2007 年更名《快乐男声》，2010 年、2013 年、2017 年各举办一届。湖南卫视的"超女""快女"选秀像一处"磁力巨大的

名利场",一块娱乐的大本营或者大众文化的实验特区,为中国的大众文化提供了实验和批评的样本。从"超女""快女"到"快男",湖南卫视和天娱传媒创造了本土资本社会中新的权力话语,湖南卫视完成了从艺人经纪、综艺节目到影视投资制作这一完整娱乐产业链的构架。2009年6月,湖南卫视第五次入选"中国500最具价值品牌排行榜",以63.31亿元的品牌价值获得电视行业仅次于央视和凤凰卫视的排名,成为湖南省响当当的地方文化名片。

湖南卫视2013年上半年连推三档同类节目:引进韩国版权 *I am a Singer*,1月18日推出《我是歌手》,这是国内首个让成名专业歌手同台竞技、由观众投票决定名次的专业性较强的音乐节目;4月19日播出《中国最强音》,来自由《英国达人》创始人和《美国偶像》灵魂人物Simon Cowell重新打造的升级版综艺节目 *X Factor*,4位海峡两岸暨香港、澳门的影星和音乐人担任导师;5月8日启动了已有9年历史的"超女快男"品牌选秀节目《2013快乐男生》。

在中国电视综艺娱乐节目如火如荼的热浪中,相伴而生的是不绝于耳的模仿抄袭、克隆跟风的指责。最早是从湖南卫视1997年开播的《快乐大本营》模仿香港《综艺60分》和台湾《超级星期天》、2004年《超级女声》模仿美国真人秀节目《美国偶像》开始的,其"超女""快男"选秀节目曾被美国《时代》周刊列为中国九大山寨产品之一。2010年1月1日江苏卫视首播了国内少见的"原创节目"《非诚勿扰》,该节目与湖南卫视引进的相亲节目《我们约会吧》引发了沸沸扬扬的"剽窃"声浪。娱乐节目爆火后,过度消费、模仿抄袭的同质化倾向缩短了栏目更新周期,大多昙花一现,各领风骚三两年。只有那些沿着"节目交易模式"有规划地开发创意产品的节目,才能显示出可持续发展的品牌化路径。

本土节目的研发力度开始加大,东方卫视首创"父母亲属陪儿女相亲"模式的真人秀《中国式相亲》(搜狐购买播出权),首播后一石激起千层浪,批评者认为是"猎奇"为主的审丑式话题炒作,是婚姻包办的时代变种,甚至用"巨婴理论"分析中国父母和孩子的关系。节目刺激了敏感的社会神经,反映了社会急剧变迁中的代际矛盾,以及转型社会婚姻观念的多元裂变。"中国式"称谓一语道破传统的根基和力量,中国社会真正走

向"单身友好型社会"还需假以时日。从传播角度看,《中国式相亲》显示的中国式真人秀研发的方向、类型和表现尺度到底在哪里,才是更深层次需要思考的问题。

娱乐节目的开放性引进和全面升级,使本土节目与国际接轨,活跃了大众生活,制造了文化话题,少数节目开始走出本土,反向传播中国娱乐,尝试探索版权交易模式。一个明显的征兆是,大陆娱乐节目开始风靡台湾,继 2011 年《步步惊心》、2012 年《甄嬛传》在台热播后,2013 年 4 月 12 日《我是歌手》总决赛吸引了台湾民众的关注,收视率比平时增长近 220%。曾经以《康熙来了》《非常男女》《我猜我猜我猜猜猜》等深得大陆观众喜爱、卫视争相模仿的台湾综艺节目,随着《非诚勿扰》《中国好声音》《我是歌手》在台湾的风行,岛内近 10 档节目停播。原因要么是综艺圈主持人数十年不变的风格无法满足年轻观众,要么是"围坐讲八卦"的低成本谈话节目泛滥,以及台湾综艺制作团队北上大陆等,都使台湾综艺式微。有台湾电视制作人发出"台湾综艺节目迟早有一天会被大陆吃掉"的感慨。

原创节目也迈出了海外输出的第一步,灿星开发的《中国好歌曲》是中国首档输出海外的原创才艺模式节目,被英国国际传媒集团英国独立电视台购买了版权模式,并负责其全球发行和英国播出,巴西、越南等国电视台也购买了节目版权。之前,湖南卫视 2009 年与泰国正大集团签订《挑战麦克风》节目模式销售协议,这是中国电视 50 年来首个销往海外的原创电视节目模式,也是国内首家将自主研发的节目模式销往全球的卫星电视经营机构。[1] 江苏卫视《非诚勿扰》播出以来,在收视率、社会影响、观众口碑、综艺节目排行、海外知名度、国内外嘉宾、海外专场等方面的业绩,受到美国哈佛大学的关注,《非诚勿扰》作为中国电视界的首个案例被引进哈佛大学商学院课程。此前,中国只有阿里巴巴少数商业企业的发展模式进入课程研究案例,电视节目中仅《美国偶像》《60 分钟时事调

---

[1]《中国首个原创电视节目模式销往泰国》,凤凰网资讯 2009 年 3 月 13 日,https://news.ifeng.com/c/7fYWBiPyRXK。

查》入选哈佛商学院的研究范本[1]。从《挑战麦克风》《非诚勿扰》到《中国好歌曲》的海外版权输出交易，代表了中国自主研发版权能力的养成和产业盈利方向：从全国性影响生发成全球性现象级事件，引起世界关注，输出版权，与国际电视业接轨。

### 三、以文化品质打造节目"核心竞争力"

电视娱乐节目的引进与本土研发，虽反映了时代喜好，满足了观众日常生活休闲娱乐的需求，但也应该清醒地与之保持恰当距离。毕竟，真人秀有着可观的商业收益，其目的并非"寓教于乐"。相反，其"反现实"的负面效应和非逻辑非理性的感性诉求，在一个浅阅读浅思考的视觉喧哗时代，常会出现不可预料的干扰和并不令人乐观的价值导向。广电总局下发《关于加强真人秀节目管理的通知》(俗称"限真令")，倡导真人秀不仅要"有意思"还要"有意义"。严控明星子女参加真人秀的"限童令"也得到落实，消费"萌娃"对未成年儿童潜在的不良示范诱导、过度娱乐却不经心理评估而对当事人造成的伤害，以及炒作"星二代"撬动粉丝经济的投机操作一并被抑制，仅有少量节目被保留。

麦克卢汉认为工业时代的许多民俗来自实验室、演播室和广告公司，由于是对"大众梦幻"的淘金、"普通经验的回放"，必然产生旋涡式的幻觉效应，大众只有保持一种"超脱的距离"，才能自救并可以欣赏"工业民俗的无限美景"。

2016年后，中国真人秀开始"变脸"，在版权模式、自主创新与热点话题上，进行力度较大的改版升级，中国真人秀从对欧美和韩国节目模式"一买二仿"过度依赖的初级阶段，走向自主研发。这得益于政策的调控和引导，在广电总局"小成本、大情怀、正能量"的倡导方向下，令人惊喜地出现了本土原创的现象级季播文化类节目，河南卫视2013年播出《汉字英雄》《成语英雄》后，全国涌现出一批文化节目，央视《中国汉字

---

[1]《〈非诚勿扰〉将入哈佛课本 创中国首例》，《法制晚报》2013年6月20日，A45版。

听写大会》《中国成语大会》《中国谜语大会》、河北卫视《中华好诗词》、云南卫视《中国灯谜大会》、贵州卫视《最爱是中华》等，都在充分调动电视的全息性、戏剧性等艺术手段，以竞赛模式，结合互动体验，传播中国文化，填补了《百家讲坛》后电视节目形式创新上的空白。

2014年的现象级文化类节目《中华好诗词》《中国汉字听写大会》，与传统节日之际推出的《清明说吧》《写在墓碑上的人生》等新节目模式，一并被视为对传统文化的回归。《人民日报》特发专版文章，盛赞复兴传统给中国文化带来的新内涵，"原创、低成本、接地气、寓教于乐，这些节目风格清新、内容充实，不仅触摸到了流淌在中国人血液中的文化情结，更直指世道人心，对社会风气起到了很好的引领作用"。[1]

河南卫视与爱奇艺"以网主导，台网共制"模式推出的原创文化季播节目《汉字英雄》，实现了以用户为中心、新旧媒体互补的可复制的网台合作驱动模式，最好成绩直逼《中国好声音》《快乐男声》，在社交网络上形成热议，新浪微博热门话题排行一度超过前两档歌唱选秀节目，是"零差评"的好口碑原创节目。它践行了大数据时代电视节目区隔化和差异化的发展方向，其文化意义超过了单纯的市场意义，以"中国制造"的内容竞争，标注了从生产力到先进生产力之间的文化距离。央视知识性励志文化节目《中国诗词大会》立足传统文化中古典诗词的意境美和人文智慧内涵，传递"人生自有诗意"的主题，扩展题库达数百篇经典诗词，加入非遗元素，回答着"原创性"的真谛，不仅激励学生爱好中国文化提高审美素养，也激发了国人对"雅文化"由衷的热爱和温暖的诗意。

2017年的综艺新"时尚"是两档原创文化节目——明星读信触摸历史的《见字如面》、结合朗诵美文诗篇和嘉宾访谈感受丰富人生的《朗读者》，其与现实社会中不断上升的阅读量和高涨的全民阅读意识遥相呼应。《见字如面》由黑龙江卫视和腾讯视频合作，用一种极简的朴素形式，通过明星阅读信札让观众走进历史和文化，它与北京卫视的《档案》用不同

---

[1] 张贺、陈原、王珏、郑海鸥：《2014，中国文化精彩百分百》，人民网2014年12月29日，http://culture.people.com.cn/BIG5/n/2014/1229/c1013-26289521.html。

的呈现方式，让人看到立足于本土文化进行原创的广阔空间。省级卫视陆续播出一系列文化节目，如湖南卫视的《百心百匠》《中华文明之美》《汉语桥》《诗词天下星》、东方卫视的《诗书中华》《喝彩中华》《唱响中华》、浙江卫视的《向上吧！诗词》《汉字风云会》、北京卫视的《非凡匠心》《中国故事大会》《传承者之中国意向》、江苏卫视的《阅读·阅美》《成语中华》、安徽卫视的《耳畔中国》《少年国学派》《家风中华》、山东卫视的《国学小名士》、四川卫视的《诗歌之王》、深圳卫视的《一路书香》等。不同类型、体量的文化节目，显示了一个文化大国应有的气派，一个充满创意、生机勃勃的诗意中国。

从央视到地方文化类节目的举办，口碑好，反响热烈，与国家政策和当地政府的支持分不开。那些勇于创办文化节目的地方卫视尤为可贵，虽囿于传播力局限，或因欠缺"娱乐性"无法与纯娱乐节目的收益相比，普遍面临招商难困境，但在价值传播和示范意义上，远比即时快感更能造福社会。导演了《中国汉字听写大会》《中国成语大会》《见字如面》《一本好书》等爆款综艺的关正文认为，文化节目的实质是"内容价值类节目"，不同于"类型"的盈利模式，很难与经济利益进行简单直接的挂钩和量化，"从来都是单品的胜利，而不是类型的胜利"。[1]

"核心竞争力"概念最早由英国学者C.K.普拉哈拉德和加里·哈默尔提出，包含三点，首先是经营主体具备可持续增长的丰厚潜力空间，其次是产品拥有长期服务于顾客的巨大价值贡献，最后是其创新能力难以被竞争对手复制和模仿[2]。更多体现"中国特色"的综艺节目陆续出现，文化、博物、科学、民宿等节目崛起。随着国际文化艺术交流的深入，每年在戛纳电视节上出现的新节目模式，总能吸引中国电视人的视线并快速接轨。2016年国际电视节目模式掀起"科学娱乐节目热潮"，激发了国人对"科技+综艺"的科学类节目的制作热情，央视的《加油！向未来》《正大综艺·脑洞大开》《机智过人》《未来架构师》、湖南

---

[1] 冷成琳：《专访关正文：做创作这件事儿，你就别想着挣钱了》，公众号《广电独家》2019年1月19日。

[2] 参见百度百科词条"核心竞争力"，http://baike.baidu.com/view/157135.htm。

卫视的《我是未来》、浙江卫视的《脑洞实验室》、辽宁卫视的《奇幻科学城》、深圳卫视的《极客智造》等，打破了游戏、竞技、歌唱、选秀、演艺等娱乐类综艺的定势，将站在时代前沿的"高冷"科技与百姓生活建立起息息相关的内在联系。科普综艺节目是娱乐节目形态的建设性审美开发，融合了俗文化与雅文化，喜闻乐见地科普启智，巧妙地传递国家强大、科技进步的讯息。科技影响生活，文化改变面貌，综艺娱乐节目回归到教化人生的积极意义。

2018年，中国原创节目网台同步发力，电视综艺节目全面升级，传播文化、知识，增强服务性、实用性，有意思也有意义，不止于娱乐，在改头换面中走出一条渐入佳境的本土原创的特色之路。央视大型文博探索节目《国家宝藏》整合了故宫博物院、上海博物馆、南京博物院等全国9家顶级文博资源，汇聚明星、专家，集合多媒体手段和演播室综艺、纪录片、舞台剧等多种艺术形态，采用纪录、定格、传承、守护等"仪式性"流程，以情景剧的方式讲述国宝传奇故事，戏剧性地再现国宝的"前世今生"，揭秘尘封已久的历史，让观众感受守护历史、守护文化、守护身份的骄傲，实现了节目的宣传语"这里有最顶级的国宝，最传奇的故事，最有趣的解读，最忠诚的守护，最惊艳的展览，最骄傲的历史"。"纪录式综艺语态"让沉睡文博的国宝"活起来"，掀起社会上热爱历史文物的热潮，中华文化在新时代找到了更好的弘扬与传播的联动方式。可见，启智的节目是"塑造社会"，社会历史文化记忆的形态随着现代电子技术的更新和互联网"活性"发展，扩容了以往通过文字、身体、纪念碑、博物馆、档案馆等物质载体的保存方式[1]，传播范围、途径和影响力发生了巨变。文旅部未来将免费开放更多的博物馆，保障并丰富国民的文化权益和精神生活，文博综艺节目的意义与文旅部的初衷一致，调动一切手段保障大众充分享受文化权益，创新文物资源利用模式，焕发中华文化在新时代的勃勃生机。

---

[1]［德］阿莱达·阿斯曼：《回忆空间：文化记忆的形式和变迁》，潘璐译，北京大学出版社2016年版，第198页。

当音乐、竞技、相亲、旅游类节目经过了风光鼎盛期相继进入瓶颈期时，更为陌生、幕后和专业的有趣领域进入创新视野，飙演技、赛配音、音乐剧、高科技、篮球、街舞、机器人、电子竞技、电音等皆是有可能引发小众或大众关注的"奇点"。《声入人心》《经典咏流传》《声临其境》《这！就是灌篮》《幻乐之城》《我就是演员》《上新了，故宫》等对应的关键词是"破圈""创新"。综艺节目的内容结构分布进一步优化，呈现了复合化、场景化、大型化和垂直精品节目的多元立体开发意识。

中国综艺节目经过十多年竞争激烈的规模性产业扩张后进入快车道，从版权引进、模仿借鉴、联合研发到原创自制，在学会自己走路后具备了国际竞争力。2018年4月7日举办的法国戛纳春季电视节MIPFormats主舞台上，中国电视人首次以"原创节目模式"集体亮相，推出《国家宝藏》《朗读者》《经典咏流传》《天籁之战》《声临其境》《跨界歌王》《明日之子》等7个台网爆款原创节目和《功夫少年》《好久不见》等2个节目"纸模式"[1]；10月15日，中国首次作为主宾国出现在戛纳秋季电视节上，《我就是演员》《这！就是灌篮》等更多的原创节目与美国公司签署节目模式海外输出协议。国产综艺的"模式出海"，标志着中国自主知识产权节目模式研发步入正轨。

**四、传媒学意义的电视娱乐节目反思**

电视媒体集体全民造星的非理性跟风制作现象，引起社会各界广泛关注，认为是资源浪费，并将会误导下一代，电视人应该有所反省。网友呼吁多做一些读书类、有文化历史气息的节目，娱乐之余增长知识。2013年7月24日，广电总局针对当年歌唱类选拔节目总量明显增多和观众意见，提出三条针对性调控要求：不再制作新节目；尚未开播的推迟播出；已开播的错时播出。倡议电视媒体自觉贯彻中央"八项规定"

---

[1]《组队走向海外，九大中国原创节目模式登陆戛纳电视节》，搜狐网2018年4月8日，http://www.sohu.com/a/227573658_260616。

落实到节目制作中：力戒铺张奢华、力戒炫目包装、力戒煽情作秀[1]。7月26日，广电总局与9家卫视召开内部会议，公布歌唱类节目的最终调控结果和相关调控细节，以"特急"规格下发的"限唱令"，指明严格调控引进海外节目模式、鼓励原创、注重专业性的方向。政策立竿见影，江苏卫视原定8月2日上档的《全能星战》延期，央视原定7月28日首播的《梦想星搭档》搁浅，湖南卫视应在7月24日播出的《快乐男生》的衍生节目"快男"全景式真人秀《男生学院》未播，青海卫视《花儿朵朵》宣布取消当年制作。新规颁布后在播的歌唱类节目大约保留了9档[2]。

广电总局自2006年起加大了对娱乐节目的泛滥跟风、品位格调不高扰乱视听的整治力度。2010年的相亲节目曾因打情骂俏、低俗拜金、人身羞辱等叛离中国人传统的价值观和道德观倾向而被全面整顿。《广电总局关于进一步规范婚恋交友类电视节目的管理通知》《广电总局办公厅关于加强情感故事类电视节目管理的通知》两份文件下发，规定"严禁伪造嘉宾身份，欺骗电视观众""不得选择社会形象不佳或有争议的人物担当主持人""不得以婚恋的名义对参与者进行羞辱或人身攻击，甚至讨论低俗涉性内容""不得展示和炒作拜金主义等不健康、不正确的婚恋观"。2011年4月8日，贵州卫视纪实故事类栏目《人生》（2008年开播）"因单纯追求收视率，不顾及当事人的心情和处境，放大个人隐私和社会的阴暗面，缺乏同情心"被广电总局勒令永久性停播[3]。湖南卫视《真情》、浙江卫视《涛出心里话》相继主动取消了类似节目，江苏卫视《人间》改版。

2011年的"限娱令"，对34个电视上星综合频道提出具体要求，坚持新闻立台原则，不宜娱乐节目过多，满足广大观众多样化多层次高品位

---

[1]《新闻出版广电总局将调控歌唱真人秀》，《新京报》2013年7月25日，C03版。
[2] 9档在播音乐真人秀节目，从周三到周日分别是：《一生所爱大地飞歌》《中国星力量》《2013快乐男生》《中国好声音》《天下无双》《年代秀》《最美和声》《我的中国星》《中国梦之声》。
[3]《贵州卫视〈人生〉被永久停播》，台海网2011年4月8日，www.taihainet.com/news/pastime/yllq/2011-04-08/672634.html。

的收视需求,扩大新闻、经济、文化、科教、少儿、纪录片等多种类型节目播出比例。从 2012 年 1 月 1 日起,每个电视上星综合频道每日 6:00 至 24:00 新闻类节目不得少于 2 小时;18:00—23:30 必须有两档以上自办新闻类节目,每档新闻节目时间不得少于 30 分钟;各电视上星综合频道要开办一个弘扬中华民族传统美德和社会主义核心价值体系的思想道德建设栏目。对类型相近的节目进行结构调控,对节目形态雷同、过多过滥的婚恋交友类、才艺竞秀类、情感故事类、游戏竞技类、综艺娱乐类、访谈脱口秀、真人秀等类型节目实行播出总量控制:上述类型节目,每晚 19:30—22:00,全国电视上星综合频道播出总数控制在 9 档内,每个电视上星综合频道每周播出总数不超过 2 档,每天时长 90 分钟以内。另外,要求各广播电视播出机构要坚持把社会效益放在首位,社会效益和经济效益有机统一,建立科学客观公正的节目综合评价体系。

"限娱令"出台一个月后,卫视悄然做出相应改变,湖南卫视《天天向上》中没有了欧弟的身影,江苏卫视停录《老公看你的》推出访谈节目《大驾光临》,北京卫视《BTV 秀场》被《北京观察》取代,情感访谈类节目唯收视率取向地兜售两性话题和婚外恋的低俗猎奇趣味,得到一定程度的遏制。2012 年年初,新闻类节目同上年相比,增加了三分之一,新创办栏目达 50 多个,基本注重内容创意、文化品位和审美格调。婚恋交友、才艺竞秀、情感故事、游戏竞技等七类被调控娱乐性较强节目减少了 2/3,《非诚勿扰》《中国达人秀》《快乐大本营》《天天向上》《我爱记歌词》等知名栏目仍保留。

职场服务类节目互相打击,以恶搞博取收视的现象被广电总局严厉批评。2012 年 6 月,天津卫视最具品牌影响力的求职节目《非你莫属》,因个别求职者被 boss 团鄙视,主持人刻薄冷漠,传递负面职场文化,受到社会各界人士的批评抵制。2012 年年底,江苏教育电视台竞猜节目《棒棒棒》因罔顾媒体社会责任,为恶俗言行开辟舞台,造成恶劣社会影响,被国家广电总局勒令停播,并入江苏电视台后更名为"江苏教育频道"。重庆卫视走了另一条截然相反的极端路线,自 2011 年年初打造"省级卫视第一红色频道",不播商业广告,减少电视剧播出和外购外包节目,自办专题

和新闻节目，一系列举措后收视下滑一蹶不振。排斥娱乐和娱乐至死，给人的反思同样深刻。

2018年7月10日，广电总局发布《关于做好暑期网络视听节目播出工作的通知》，指示"对于偶像养成类节目、社会广泛参与选拔的歌唱才艺竞秀类节目，要组织专家从主题立意、价值导向、思想内涵、环节设置等方面进行严格评估，确保节目导向正确、内容健康向上方可播出"，坚决遏止过度娱乐化、拜金享乐、急功近利等不良倾向。此后，偶像选手参与的节目和卫视真人秀不再有未成年人身影。"偶像""练习生"成为年度敏感词，《偶像练习生2》改名《青春有你》，节目中"练习生"称谓被代之以"训练生"。11月中旬，湖南卫视被中央第八巡视组点名批评"过度娱乐化"的七大问题，湖南省委指导、督促其改变"过度集中综艺娱乐、过度依赖明星艺人、过度追求商业价值和市场效果"等三个"过度"倾向。湖南卫视遂调整黄金时段和周末晚间编排，增加新闻专题、公益类节目、公益广告和相关"中国故事"纪录片的播出量，减少娱乐类节目日均播出时长，明星亲子节目《爸爸去哪儿6》《想想办法吧！爸爸》在"延期"声明中望风消失。

收视绩效和娱乐狂欢是生产者和消费者的共谋，美国《新闻周刊》曾称小沈阳为"最低俗的中国人"，代表了低俗喜剧潮流。虽说有文化差异因素，以及观众层次分化和审美喜好的具体国情，评价未必公允，但作家梁晓声的观点"文化不能使老百姓变傻"引人深思。

娱乐节目中"它需要让你看见什么"比"有什么给你看"甚至决赛结果更重要的娱乐倾向，始终是交织着人性隐秘心理的传播隐患。在眼球经济时代，给观众"看什么"是对电视媒体的伦理考验，考量着一档节目的真实底线和观众的心理承受力。

大众文化的一个好处是给观众提供了更多选择的机会，催生了娱乐的多样性，也让观众在逐渐地提高认知和辨析能力。作为大众文化的电视传播，一方面是感官娱乐节目蜂拥而至又大多短命的周期存在，一方面有质量的娱乐节目和严肃高端的节目持续满足着人们不断提高的文化需求，传统节目也在适应观众的审美趣味中顽强生存。央视首次引进海外情景喜剧

类真人秀综艺节目《谢天谢地你来了》，自2012年4月14日播出后收视良好，其原型风靡世界十几个国家，到场文艺嘉宾在没有剧本、一切都是未知数的情况下，进入规定情景随机应变发挥演艺才能，充满智慧和变数的趣味性、艺术性和游戏性，让这档节目成为有内涵的益智娱乐节目。《艺术人生》在2013年7月改变了固定一位主持人的节目风格，由朱军和湖南卫视的年轻主持人谢娜混搭主持，以吸引年轻观众，并推出"致青春"系列节目。《第十放映室》自2003年开播以来，每年年底针对年度重要影视作品做"恭贺系列盘点"。

娱乐至死的风气一度僭越文化产业底线。2013年播出的两档明星跳水竞技秀节目备受争议，4月6日浙江卫视继《中国梦想秀》《中国好声音》后播出《中国星跳跃》[1]，号称"中国三部曲"；4月7日江苏卫视播出《星跳水立方》[2]。前者打"公益牌"，后者强调竞技，但性质都是"砸钱"，把名人"当成谋利的工具，让参赛者面临危险"[3]。为期两个多月的跳水节目，在发生了拒绝整容选手参赛、"皇阿玛"不离口的主持风格、高龄选手秋行春令玩命跳水、泳装走光、明星恐高恐水受伤昏厥甚至死人等拼胆比虐、令人瞠目的一系列事件后，跳水节目的娱乐尺度、节目性质和意义被人质疑。《人民日报》5月2日发文《还有什么不可以娱乐》，痛批收视率下的怪现象。还有人调侃"叫明星去跳楼，看谁命大，收视更佳"，讽刺地道出了选秀节目"娱乐至死"的致命弱点和悲哀。

在西方，私人电视台由于面临商业压力较大，常播些"垃圾电视"节目。比如，德国电视台RTL的真人秀《丛林露营》，邀请二三流的过气明星，以匪夷所思的折磨人的无底线考验，博取观众"幸灾乐祸"的满足感。该节目人气之旺甚至被素有"德国电视奥斯卡"之称的"格里姆奖"提名。真人秀成为传媒学研究中一个新的研究动态，有的认为观

---

[1]《中国星跳跃》源自荷兰《Celebrity Splash》(《名人四溅》)，得到了"中国国家跳水队卫视中国独家合作授权"，田亮任明星队长，周继红、张铁林、李小鹏、李娜当评委。

[2]《星跳水立方》源自德国《Star in Danger》，在国家游泳中心水立方举行，高敏、熊倪、胡佳、萨乌丁等4位奥运跳水冠军担任教练和裁判。

[3]《跳水名人秀电视节目不看好》，《参考消息》2013年4月11日（摘自香港《南华早报》网站4月9日报道《跳水真人秀在中国电视上引起的反映不冷不热》)。

众是抱着"看别人热闹"的心态收看,传媒学者阿西姆·特雷贝认为:"此类节目在话题、言语表达上的无拘无束也打破了日常生活中的许多'禁忌',比如两个人互相破口大骂,或者一起在背后说别人坏话这种让观众既熟悉又陌生的镜头都出现在真人秀里,让观众'大饱眼福'。"至于获得"格里姆奖"提名,他的解释是:"这一奖项非常重视某个节目对社会的影响力,以及在促进公众讨论方面的作用,提名一个被热议的节目也能让这一奖项本身受到关注。"[1]德国新闻杂志《明镜》周刊网站的调查让人大跌眼镜,按照传统认知,真人秀电视节目是针对接受能力标准不高的受众的低水准构想,但在实际中受教育水平相对较高的人也喜欢这类节目。

娱乐狂欢全球同此景观,中国双轨制管理下的电视娱乐节目的总体质量在可控范围内。作为欧洲综艺节目创意源头的是荷兰、德国、奥地利等国,英国的创意产业发达,节目引进后重新包装本土试验后,再销售到美国、加拿大、中国等国家。也许正是这样的节目渊源,令许多学者忧虑,"在繁华的大众娱乐潮流背后,笼罩着晚期资本主义的曼妙阴影。全球资本向娱乐业大规模'寻租',以民众的趣味(凶杀、暴力、情色和名人隐私等)为诱饵,从中牟取高额利润。媒体、时尚、影视、音乐、戏剧、体育、游戏、游乐等,所有这些文化样式,都已成为资本冒险的天堂"[2]。

娱乐是商品社会的产物,市场规则决定了其消费走向,有效需求论是大众文化遵循的规则,并且,从历史到现在,大众文化都被视作"带菌的文化":在主流文化的视域里它不健康,对青少年荼毒无穷;在文化精英眼里它低俗,是与学院文化和经典文化不能相提并论的"文化垃圾"。而当大众经过了"渴望伤寒感染"的未免疫期后,势必会获得免疫抗体,作为大众文化的批评者同样也不再是道德审判的"文化带菌者"。[3]

---

[1]《低俗真人秀充斥德国荧屏》,参见并引自《参考消息》2013年3月5日(转载自德国之声电台网站3月3日的文章《德国荧屏渐渐"垃圾如山"》)。
[2] 朱大可、张闳主编:《21世纪中国文化地图》(2005年卷),上海大学出版社2006年版,第1页。
[3] 孟繁华:《众神狂欢》,中央编译出版社2003年版,第125页。

有人说"收视率是万恶之源",导致了电视台节目"严肃的不够严肃,娱乐的不够娱乐",娱乐背后的商业利益又推进了大众文化"低俗化"的恶性循环。事实上,应客观看待收视率。视听数据能够满足"强烈的社会需求"。因此,这种传播学经验性的定量研究在广播电视业和网络视频中始终占据强势话语地位。全球范围内,无论是商业还是非商业的传媒体制,"在任何一种媒介业的游戏规则中,即使不牵涉利润问题,视听率也为节目成功与否提供了主要标准。"[1]真正应该引起关注的是涉及"生存、底线、理想"的媒介伦理,媒体应对社会负有崇高的责任感:"在整个中国构建和谐社会的进程中,信仰的重建、理性的回归,包括价值层面的重新认定,应该是媒体最应该干的事情。"[2]娱乐是人类社会的正常需求,一旦毫无道德底线和理性准则的低俗娱乐覆盖了人们的日常生活,就出现了尼尔·波兹曼并非耸听的盛世危言:"人们由于享乐失去了自由",最终,"我们将毁于我们所热爱的东西!"[3]

娱乐讲究品位格调,这是知识精英对大众文化审美趣味予以美学提升的殷殷之情。它指向了一个严肃的思考层面:娱乐节目是不是艺术?商业时代的电视艺术要不要谈审美?怎样看待艺术娱乐的非审美现象?钱锺书在《谈艺录》中提出审美的三个递进层次:"事之法天"的"真"、"定之胜天"的"善"、"心之通天"的"美"。回顾中国电视艺术的发展历程,经受住检验的电视文艺、纪录片和电视剧创作,都以自身的成功经验佐证着一条主流方向:"以'大众化'作为电视艺术创作的价值取向,以'市场化'作为电视艺术创作的产业导向,以'精品化'作为电视艺术创作的努力方向,还要进一步强化节目营销意识和操作。"[4]而不断成长中的观众最终会渴望对娱乐注入审美的情怀。

---

[1] McQuail D., Audience Analysis, Sage Publications, London, 1997, p.14. 转引自[英]丹尼斯·麦奎尔著:《受众分析》,刘燕南、李颖、杨振荣译,中国人民大学出版社2006年版,"译者前言",第9页。

[2] 《记者节上的追问与反思》,《中国电视报》2009年11月12日,A20版。

[3] [美]尼尔·波兹曼:《娱乐至死·童年的消逝》,广西师范大学出版社2009年版,封面、扉页题词。

[4] 杨伟光主编:《蓝皮书:中国电视艺术发展报告》,中国广播电视出版社2007年版,第39页。

## 第三节　讲述中国故事：电视纪录片的生动语态

中国电视纪录片在合拍中蹒跚起步，不断与国际上的纪录片美学观念接轨，在开放中形成与世界交流互鉴展现中国文化的方式，从而在多元化建构中回归了有文化使命感和社会责任感的主流诉求、精品意识。因此，中国电视纪录片走向世界的经验是不断趋近"用国际性语言讲中国故事"[1]。这种主流文化与大众文化协商式的冲突、矫正、补充，最后形成了彼此认同的宏大叙事个性化真实呈现、故事化讲述的融合话语策略，是一种消费和文化两相助益的话语整合实践。从国家立场主流话语的阐发，到大众文化立场纪实理念的脉动，再到精英文化角度"人类生存之境"的独立思考和理性观照，成为考察中国纪录片美学观念历时性更新和商业化生存镜像的线索。

美国学者阿兰·罗森沙尔在《纪录片的良心》中写道，"纪录片的作用是阐明抉择、解释历史和增进人类的了解"，它"必须展现、揭示人类的尊严"，这也正是 2000 年以来中国电视纪录片努力的方向和实现的艺术境界。

### 一、纪录片"频道品牌化"战略升级

进入新千年，中国纪录片在内容生产的转型中，面向多元市场的类型化生产的纵深诉求，在技术和艺术上，全面提升内容题材的表达空间和文化气息。许多省级电视台完成了向卫星电视的转变，城市有线电视得到长足发展，电视频道数量激增；新媒体和新的播出方式出现，个人 DV 时代来临促成"泛平民化"的创作群体，节目空前丰富，令人眼花缭乱。

全国各地电视台的纪录片栏目存在不同程度的萎缩，许多栏目在频道制改革中转型，不仅在专业化、特色性、个性化上打造品牌栏目，致力于

---

[1] 钟艺兵、黄望南主编：《中国电视艺术发展史》，浙江人民出版社1994年版，第509页。

打造内容的差异性和独特的不可替代的优质内涵，更在频道的品牌化建设上发力。一些大型纪录片的制作和新的频道建设、栏目策划重新唤起观众的收视热情。央视2005年实施"频道品牌化"策略，战略性升级了之前的"节目精品化、栏目个性化、频道专业化"的目标，纪录片频道化探索初战告捷。纪录片生存的主流方式是栏目化，央视10套是科教纪录片的阵地，开办了诸多优秀的品牌栏目，不仅有《人物》《大家》等人物类栏目，还有《探索·发现》《走进科学》《科技博览》《见证》《发现之旅》《百科探秘》等栏目，代表了自然探索类纪录片的最高水平，故事化的叙述手段和极致的视听效果，提升了纪录片的品质；上海纪实频道除了经典纪录片窗口《纪录片编辑室》和《经典重访》以外，又推出关于文化记忆的历史节目《档案》《往事》《大师》和当下文化现实的《文化中国》《风言锋语》，并承制了"激情三部曲"——《大阅兵》《大工程》《民族底片》；重庆广电纪实传媒有限责任公司参与了《中国1978—2008》的制作，并致力于"渝派纪录片"的市场开拓，推出获得当地好评的纪实栏目《真实》《纪录重庆》《人文天下》；重庆电视台以《品味》《记忆》两档新节目传播经典美文和纪录片；云南电视台自2004年创办纪录片栏目《经典人文地理》以来，重视视觉时代的大众需求，立足纪录片的故事性和娱乐性，按照主题系列打包播出国内外优秀作品，2集电视剧加1集纪录片的播出模式，取得很好的收视效果。

  纪录片的栏目化生存，在日趋成熟的道路上，兼顾了大众话语、精英意识、主流价值观的融合，对社会、历史、人文、地理、自然等内容的关注更加广泛和深入。《东方时空》周末推出的特别节目——24集系列片《记忆》有独到的定位："20世纪文化名人一生中的一年"，拍摄了鲁迅、梅兰芳、阿炳、茅以升等中国近代史上有影响的人物，避开泛泛论述，通过一个具体而微的"点"深入挖掘，呈现富有质感的人生最华彩的乐章，制作深度决定了传播广度和影响力度；央视科教频道自2001年7月开播以来，坚持"教育品格、科学品质、文化品位"，推出众多具有深邃文化品位的纪录片栏目，它的纪实类谈话栏目《讲述》在周末版块中制作的《达巴在歌唱》，充满悬念地讲述了世界上唯一保存完整的母系氏族——摩

梭人如何传承摩梭达巴经的曲折故事,获得 2003 年国际电视节最佳长纪录片奖和最佳创意奖;《探索·发现》中推出的 8 集纪录片《千年书法》,6 部梵音净土大型纪录片《考古中国》,战争题材的《滇缅公路》《战俘存亡录》《世纪战争》《长沙文夕大火》打开历史记忆的大门,引领观众走向发现之旅;央视纪录频道推出的《茶,一片树叶的故事》(6 集,2013,王冲霄)填补了中国纪录片在茶文化领域的题材空白,舍弃"茶"的消费性和实用性的日常角度,升华到文化精神的高度,聚焦中外不同地域空间和 60 多位茶人的生活,展现出"特定民族的符号行为及其作品中显示的该民族的生活方式"[1]。其他像江苏电视台城市频道栏目《南京零距离》以"民生"理念制作节目的姿态,央视关注中国司法现实的《第一线》(如《飓风——中国禁毒年度报告》)"讲述传奇故事,直面人生本色"的宗旨,新疆电视台深度报道节目《记者调查》(如《生命的奇迹》)的地方特色和百姓生活的传真,都给了中国电视纪录片如何挖潜走出困境以诸多启示。

科教类节目成为爆款很难,央视纪录频道(CCTV-9)2016 年播出的 6 集纪录片《创新中国》豆瓣评分高达 9.3 分,涉及信息、制造、生命、能源、空间、海洋等深具影响领域的中国创新发展,是世界上首部利用人工智能模拟人声完成配音的大型纪录片。

客观地讲,中国纪录片产业还远未建立与市场完全接轨的生产模式。2000 年成立的阳光卫视是亚洲第一个历史纪录片频道,是纪录片市场化的初次尝试,在 2003 年抱憾而终。上海电视台 2002 年开办的纪实频道,是国内第一个以纪实命名的纪录片专业频道,在市场化的过程中历尽艰辛,按照文化工业的模式管理后,终于走出低谷,建立了稳定的知识层次较高的收视群体,广告收入连年递增。而这些成就相对于他们自身的远景目标来说仅是一个良好的开端,中国纪录片的市场化道路任重道远,但前途光明。2018 年的纪录片在网络平台上的活跃度和接受度均优于往年,中国纪录片研究中心 4 月发布的《中国纪录片发展报告(2018)》,封纪录片为"互联网新晋网红"。这与传媒行业大数据监测研究机构泽传媒发布的一份

---

[1] 胡继华:《中国文化精神的审美维度》,北京大学出版社 2009 年版,第 97 页。

关于"90后"最喜欢的节目类型的调查结果互为印证：平时泡在视频网站上的"90后"，受调查者中喜爱综艺节目的占55.63%，喜欢纪录片的则占57.27%[1]。

有人说，"纪录片是把光投到黑暗的地方"，是对纪录片使命的最佳诠释。处在转型期的中国社会，如何把握时代脉搏，创新观念和视角，深化题材的表现空间，树立纪录片的精品意识，是中国纪录片未来可持续发展的核心题旨。

## 二、国家相册：记录时代和民族图强的历史足迹

纪录片是市场化程度较低的电视节目类型，但它往往体现着媒介的意识形态属性、文化发展规律、社会效益和公益性，是公共文化领域的精神标杆，特别是在关键时间节点上的重大题材创作，对国家、民族、公众的文化形塑力量巨大。

中国是一个重视传统、历史、文化的民族，前事不忘后事之师，一些因时因事而特别推荐的奖项往往超越了节目形态，尤其是对当下和后世具有特殊意义的纪录片，这类作品主要是纪念缅怀对国家民族有突出贡献的卓越人物，全景再现有里程碑意义的历史事件，记录褒奖人民创造历史的伟大壮举，以呼应承载着民族复兴、大国情怀、时代精神的社会情绪和国家意志。很多作品都是主题重大、史有出处、创作严谨的政论性献礼巨制，聚焦领袖的伟人传记类历史文献纪录片甚至开创了中国纪录片的新形态。比如，2004年的《百年巴金》；2006年的《百年小平》《抗战》《李先念》，分别是为纪念邓小平百年诞辰、抗战胜利和世界反法西斯战争胜利60周年、李先念诞辰95周年而摄制；2008年的《复兴之路》《香港十年》《杨尚昆》，分别是为新中国成立60周年、香港回归10周年、杨尚昆诞辰100周年而摄制。

纪录片的使命是为时代立传，为历史存真。重大题材创作尤其特殊，

---

[1] 波斯：《纪录片成"新晋网红"，视频网站早已加紧布局》，公众号《传媒头条》2018年12月22日。

代表国家话语的表达。无论是从重要历史事件、党史、外交史,还是领袖人物切入,都有明确的主题定位:"史诗性"建构百年中国和革命岁月,"以人带史"是主流创作方法。

2009年适逢新中国成立60周年,许多讲述历史、回顾改革开放的文献纪录片成为创作主流,这些作品集中体现了宏大叙事和民生情怀、历史钩沉和现实呼应灵动结合的人文特点。鲜活的故事、人性化的细节、普通人的感受将厚重、遥远、枯燥的历史变得感同身受。美学风格也从政论化、说教宣传走向纪实性、故事性和视觉化的多元交织,契合了读图时代的"大传播"概念。央视的《辉煌60年》是"新中国全景影像史";《长安街》把长安街上的建筑融进历史进程中,借以咏物言志;《人民大会堂五十年》《西藏民族改革五十年》《澳门十年》[1]或从有政治意味的周年节点,或从地区发展切入,富有人文气息地展现国家的政通人和;北京电视台的《我爱你,中国》以照片串联起时代风云和人民往事;《中国1978—2008》由中央文献研究室和重庆市委、浙江省委、云南省委、南京市委联合摄制,被誉为"电视版的中国改革开放编年史"。

从央视到地方电视台,献礼共和国60周年和改革开放成果相关主题的栏目纷纷推出。北京电视台的《北京记忆》从老百姓的视角见证改革开放30年来北京翻天覆地的变化,生活气息浓厚;湖南电视台的《湘江》以小人物的命运折射出湘江大地60年沧海桑田的变化;北京电视台的《百花》跨越了各类文艺体裁的界限,以国人的记忆重温经典传播文化。

人文社会类纪录片在数量和质量上成绩斐然,包括建筑遗迹、历史事件、社会民生、人物传记、科普等题材类型。如《台北故宫》《大三峡》《大庆魂》《北京记忆》《百花》《感动中国——共和国100人物志》《百年香港电影人》《中国航天之父钱学森》《月球探秘》等。令人叹惋的历史,成就了许多探幽揭秘类纪录片的创作,周兵导演的《台北故宫》是一部"生活化的、亲切的、朴实一点的纪录片",它唤醒那些留存在台北故宫里

---

[1]《澳门十年》是为庆祝"澳门回归祖国十周年",由央视和澳门特别行政区政府合作,特别摄制的唯一一部官方电视纪录片,2009年12月11日20:00在央视一套黄金时间播出。

的珍宝故事和事件背后渐行渐远的个人记忆，用当下发生的事引领人们回溯历史，建立承古开今一脉相连的气质。

2009年，两部非电视台体制内创作的纪录片给了人们意外惊喜。《劫后》（66分，舒崇福）聚焦汶川大地震后普通居民真实的情感状态，从母子两代捡垃圾、扔垃圾的冲突中，建立起独立于官方史志形态的生动的民间影像。打捞废墟上的记忆碎片，拼接生命和历史中的事实真相，是这类纪录片忠实地还原生活的诚意[1]。《劫后》获得第15届上海电视节白玉兰奖最佳亚洲纪录片金奖、第10届四川国际电视节"金熊猫奖"和"国际自然灾害纪录片类"最佳长篇纪录片金奖，2009年5月30—31日在英国BBC播出；5集电视纪录片《西藏一年》呈现了真实的西藏，导演书云没有预设立场，从人类学学者的视角，用田野考察的方式，记录了8位普通藏族人一年四季真实的生活状态，为人类留下一部鲜活的民族志纪录片。该片于2008年3月6日率先在BBC等西方40多个国家的主流电视台播出，英国主流媒体给予高度评价，BBC连续多次播放。2009年7月27日央视播出此片。

中国纪录片无论是"走出去"还是跨国合作，在市场化和国际化方面都在积极地进行艺术调整与探索。2009年9月21日，中视传媒股份有限公司与BBC历时3年联合摄制的6集高清系列纪录片《美丽中国》，获得第30届新闻与纪录片艾美奖多个奖项，并在全球50多个电视频道播出，成为中外电视节目国际合作的又一成功范例。央视《我和我的祖国》是新中国成立60周年的献礼纪录片，将"口述历史"电视化，呈现出叙事视角个性化的感性色彩。它采用网络传播方式，由央视联合新浪与土豆网播出，取得良好口碑和收视效果。网络播出的模式开辟了多元化的传播渠道，网络的分众优势，降低了相对艺术的、小众的公共产品在传统电视播出渠道中的收视压力和商业风险，为高品质的、人文类的、高端收视对象的精品节目找到了合适的生存方式。

---

[1] 独立影像导演杜海滨创作的《1428》也传达了相似的感受，并获得第66届威尼斯电影节地平线单元"最佳纪录片奖"。

2009年12月7—11日，由广电总局和广州市人民政府联合举办的"2009中国（广州）国际纪录片大会"在广州举行。8日推出的"广东日"活动系南派电视纪录片的高端学术交流暨"中国纪录片南方论坛"，是中国国际纪录片大会自2003年创办以来，首次举办的纪录片主题日活动和论坛，反响热烈。中国国际纪录片大会已成为亚洲最大的纪录片交易平台，在国际纪录片界具有一定影响力。2011年元旦，央视纪录片频道正式开播，这是中国第一个全国播出、中英双语、全球覆盖的国家级纪录片频道，意味着中国通过对外传播建构国家形象、对内催生纪录片产业、提高全民素质的文化责任意识。

### 三、中国电视纪录片美学与产业新气象

以《大国崛起》《复兴之路》《故宫》《圆明园》《再说长江》《森林之歌》《中国记忆》等为代表的历史文献、人文类、自然类纪录片，在2004年后相继播出，形成聚合发展之势，在纪录片美学观念的更新中，成为影响中国电视文化生态的标杆意义的电视纪录大片。一是普遍从单纯的纪实手法转向真实美学为主的多种表现手法结合的理念，上海纪实频道更名为"真实频道"即是典型表征；二是开始盛行"纪录片故事化"的理念，它与之前"纪录片原生态化"的创作理念相反，呼应电视传媒转向重视观众接受心理的娱乐语境，纷纷采用以故事情节精心架构的新表达策略。央视《纪录片》栏目2003年更名《见证》，进行"以娱乐的方式去教育受众，用悬念的方式结构故事，用故事的方式传播信息"[1]等国际化的语言讲述中国人文和历史的大胆尝试，逐渐形成栏目化风格；四川卫视开办"故事频道"，形成真实故事和电视剧两大支柱节目。

优秀的纪录片用影像讲述故事，而故事化的叙事策略则是充分尊重青年人审美趣味和大众审美习惯的类型经验。《血脉》（8集，2002，吴建宁）是新中国成立后首部聚焦两岸关系、表达统一主题的敏感政治题材，基调

---

[1] 欧阳宏生主编：《中国电视批评史》，北京大学出版社2010年版，第427页。

是"主题表达上的时代性、内容选择上的真实性、摄制手段上的纪实性，语言、音乐的平实性，摄影风格上的非雕琢性等"。[1] 该片摆脱了褊狭的意识形态陈规，站在民族、国家和世界的立场上客观表达，采用故事化的讲述方式，从人性和人道的角度陈述两岸同根、骨肉相连的生理血脉，和海峡隔不断的"文化血脉"，是一部"用新的理念诠释两岸关系"的作品，情真意切，生动感人；大型理论文献片《香港十年》《澳门十年》对故事化策略的形象化、审美化运用，摆脱了同类作品惯有的枯燥、沉闷、空泛；《香港十年》（8集，2007，王影、董鑫、李侠）的创作基调定位于"真实、细节、情感"[2]，让历史事件的见证者、亲历者、建设者以个体故事的现身说法，告诉世界"一个真正的香港"；《澳门十年》（8集，2009，刘文）从澳门社会十年的变化、历史影像的搜集整理、文化的渊远流长与认同三个角度，用真实的影像、鲜活的故事、动人的情感呈现"一国两制"制度的现实成果：从政治的回归到人心的回归[3]。

这一时期，其他有影响的纪录片创作体现在各个类型中。

历史文献纪录片中，《大国崛起》《复兴之路》代表了国家话语。《八路军》建立在亲历者口述历史基础上的纪实感和对文献的细节补充；《我们新疆好地方》从经济发展的视点切入，对于一个曾经是社会稳定压倒一切的地区来说，是成立50周年最好的礼物和祝福；《远祖之谜》通过历史考古拼接流逝时空的碎片，整合了一个地域的文化风貌。

人文类纪录片中，《故宫》《圆明园》《中国记忆》《江南》《徽商》《徽州》《晋商》以对传统文化的驻足缅怀"打捞失去的商业文明"。另外一类是平民为主角的创作，超越单纯记录，注入精英式思考的关于人类、社会、文化的寓言。《幼儿园》（69分，2004，张以庆）是"精英纪录片社会化"的代表作，记录了武汉一所寄宿制幼儿园里孩子们的日常生活，但无意表现快乐的童年，而是捕捉儿童与成人世界同样面临的困惑和惆怅，来折射

---

[1] 吴建宁：《"生理血脉"里的"文化血脉"——电视纪录片〈血脉〉创作谈》，《当代电视》2003年第3期。

[2] 邱萍菲：《十年细节勾起港人集体回忆》，香港《文汇报》2007年6月26日。

[3] 刘文：《告诉世界一个真实的澳门》，《现代传播》2010年第4期。

成人世界。该片多义、复杂、混沌，如导演所言"《幼儿园》其实是拍给大人看的"。创作者以一种清醒的主体自省意识，"把熟悉的东西陌生化，把陌生的东西深刻化"[1]，让每位观众都产生共鸣。

人物类纪录片中，《邓小平与上海》把纪实与政论相结合；《归来，殉难亡灵》以一己之力挽救即将消失的民族记忆；《第十一世班禅额尔德尼》充满禅意的真实感；《大爱无疆·歌者丛飞》对生命充满敬畏的客观再现，从不同层面表现了让中国为之感动的人物。

社会类纪录片中，《囚犯生死大转移》真实记录了广东坪石监狱小水关押点面对百年一遇的洪水，以对生命的尊重所完成的新中国成立以来最大规模的囚犯徒步转移的成功壮举；《时光倒流五十年》以轻松有趣的风格给人以思考：怎样看待纪录片中的娱乐性，应该把握什么样的分寸；上海广播电视台和上海市卫计委联合拍摄的10集新闻纪录片《人世间》围绕构建和谐医患关系的良好愿望，诚实地再现了医生和患者面对生死共同谱写的生命之歌，搭建起温暖人心的沟通桥梁，深深地感染了观众。

自然风光类纪录片中，大型纪录片《再说长江》《森林之歌》《航拍中国》不断创造审美新意，受到市场青睐。

专为故宫博物院建院80周年制作的《故宫》（12集，2004，周兵、徐欢），拉开了新一轮纪录片创作和收视热潮，3D技术的情景再现和延时摄影呈现了"一个既古老又新鲜的故宫"，创造了非凡的视觉体验，收视率高达3.09%；《圆明园》（90分，2006，金铁木、薛继军）代表了精英话语大众化传播的精品意识，拍摄历时5年，是继《较量》《周恩来外交风云》后走进影院放映、并取得良好票房的纪录片，被视作"三秒钟战略"的典型实例；《再说长江》（33集，2006，刘文、李近朱）以人和故事串史的新视角，再现长江流域20年来的人文历史变迁，除了长江沿岸人民的生活变化，还包含中国政治、经济、文化的发展，弘扬中国社会的主流价值观，

---

[1] 罗晓静：《主观性和个人化的真实表达——张以庆纪录片综论》，长江文艺评论杂志社，2017年9月28日，http://mp.weixin.qq.com/s/wFKDBO-03QSCVawCrmSNBQ。

显示出纪录片从琐碎和边缘化创作状态向"关注时代主题的回归"。《大国崛起》(12集,2006,任学安)引发热播热议和光盘丛书的热卖,其成功原因,一方面是以翔实的资料、精致的画面、故事化表述、陌生化细节等方式,客观再现了15世纪后世界上9个大国的崛起历程,淡化主观情绪的介入,延续"让历史告诉未来"的艺术风格,成为中国新人文历史类纪录片的典范;另一方面是生逢其时,此片在美西方面对中国崛起,危言耸听地叫嚣"中国威胁论"的声浪中诞生,关于"中国崛起"的理论探讨正逢高潮,为纪录片的播出做了理论预热。《复兴之路》(6集,2007,任学安)是一部思想性、艺术性、观赏性俱佳的精品,全景追溯了中华民族160多年的强国之梦和辉煌伟大的奋斗历程;《森林之歌》(11集,2007,陈晓卿)填补了中国生态纪录片空白,是我国首部自然类商业纪录片,在森林与人类文明、中华文明关系生动的故事讲述和美丽画面中,传达了人与自然和谐共生的理念;《中国记忆》(10集,2009,余立军、朱昱东、李小江、金颖)是中国纪录片首次对地域性传统文化的挖掘整理,原生态地呈现了中国少数民族古老原始的民俗技艺,如彝族火神祭祀、佤族木鼓舞、诡秘傩戏、正骨绝技、远古制陶术等。

纪录片创作观念一直在演变,但不论何时,将悲悯的眼光投向现实人生,关注"具体的人",是纪录片打动人心、超越国界的永恒价值。换言之,人文思考、真实表达和美学呈现是优秀纪录片的底色。《平衡》(68分,2002,彭辉)追随"生命禁区"可可西里的反偷猎部队,真实记录保护藏羚羊的严峻现状和普通藏民的英雄之举;《探索·发现》栏目中播出的《236号麋鹿:孤独者的故事》(上下集,2006)拟人化地讲述了一头成为"孤儿"的幼鹿,在人类帮助下成长为"鹿王"的感人传奇;深圳市和楚雄彝族自治州联合摄制的《中国有个暑立里》(51分,2010,李亚威),将政治生态、朴素民风、真实心理和人文情怀的分寸拿捏得分毫毕现;2011年,重庆电视台在"重庆故事"中播出万州区县级广播电视台制作的《那山那老人》讲述一个苦等儿子回家过年却落空的惆怅故事,技术上略显粗糙,影像语言朴实无华,创作者的平等视角足够真诚、真实,饱含人性关怀和人道主义素养,引起社会认真审视和思考农村空巢老人的问题。

纪录片创作往往体现社会的良心和创作者的质量，普通人平凡而闪光的故事越来越多地进入镜头，如《真心英雄》《希望从这里延伸》《中国军医和英国战俘》《来自无声世界的报告》《苗家三姐妹》《生活特别记录——爱的故事》等。

2012年5月14日，央视播出了国内首次使用高清设备拍摄的美食纪录片《舌尖上的中国》（7集，陈晓卿），社会各界反响热烈，收视率超过同时段热播电视剧。它代表了中国纪录片的商业化转向，在戛纳电视节上销往40多个国家，打破了《故宫》带来的单集售价纪录。该片突破了中国传统美食类纪录片以地域菜系为结构的讲述方式和显性传达主题的观念，采用国际纪录片的先进理念，从BBC2011年的纪录片《人类星球》汲取灵感，用国际语言讲述中国的故事，把"美食"置于历史变迁中的感性载体——人和人物关系。于是，《舌尖上的中国》转而从文化角度谈食材、味道、美食背后辛勤智慧的劳动者、多彩的风俗民情、朴实的传统价值观、淳朴的人际关系、温馨的昔日社会、遥远的乡愁等丰富而温暖的人文情愫，完成了哲学意义上国民气质的影像素描、一个国家沧海桑田的百味人生、一个崭新的富有活力的中国形象。在故事讲述方式、诗意影像风格、舒缓镜头节奏和洗尽铅华的语言等方面，都超越以往地奠定了中国电视纪录片有国际水准的高起点，这种蕴含创意的文化思乡，也让"吃"激发了中国人空前的爱国情怀。"在中国纪录片界，一部纪录片能在国内外产生如此的轰动效应，在'舌尖'之前根本无法想象，《舌尖上的中国》可谓是完成了一部中国纪录片几乎不可能完成的任务，为央视纪录频道的发展，为中国纪录片业界的发展，为传播中国饮食文化，塑造中国良好的国际形象做出了突破性贡献。"[1]

2014年，央视将纪录片《舌尖上的中国2》（7集，陈晓卿）和《嗨！2014》两档热播节目的版权向多家视频网站开放，收视不俗。《舌尖上的中国2》延续了"舌尖文化"作为年度电视文化现象的纪录，自4月18日首播以来，力压众多电视节目获得黄金档周播收视冠军。区区几百万的制

---

[1] 参见百度百科词条"舌尖上的中国"，http://baike.baidu.com/view/2874555.htm。

作费以小博大，创造了包括播出权冠名、版权销售及插播广告的上亿元收益，也缔造了近年中国纪录片海外发行的最好成绩。这并非单纯源自央视的"饥饿营销"手段，还获益于盈利模式创新，展开线上线下的立体推进。挟第1季的收视口碑，第2季采取季播模式，与天猫食品同步首发每期节目中的食材和美食菜谱。刚播出两集，在电商平台上就引爆了相关食品的销售佳绩，彰显了"舌尖文化"价值衍生的市场购买力。《舌尖上的中国2》在艺术和品质上逊于第1季，立足于市场化生存的生意方式，将审美主体从"美食故事"转移到"中国人的故事"，在"舌尖上的中国梦"中完成主旋律基调和多方利益诉求的置换，难掩说教冲动和商业欲望，2018年播出的《舌尖上的中国3》同样如此；但"舌尖"系列纪录片的巨大贡献是开辟了纪录片新的"言说"方式，创造了纪录片"美食品牌"的制作热潮和民间影响力。同时，这种挖掘中国"民以食为天"背后传统文化现代转发的启发性路径，开拓了纪录片创作的商业新空间，推动了其产业化进程。

"舌尖效应"产生的巨大社会影响力刺激了产业想象，原因或许如导演陈晓卿所言，它"不是告诉你什么是中国最好吃的东西，而是告诉你吃到的东西就是中国最好吃的东西"，不止于呈现中国美食，更是在"吃"中让观众深深地领略中国文化和家的味道，这是中国电视纪录片提升文化品位和传播价值的重要功能。这之后，各个平台都将美食题材的纪录片做成盈利模式清晰的商业产品，取得可观的市场价值。尽管商业化的纪录片更像是专题片或营销片，溢美和抒情时有远离纪录精神，甚至部分失去纪录片形态的规定动作。然而，一个可喜现象不容忽视，传统修辞学与纪录片的结合，能够更好地实现纪录片的社会学和美学的目的。

利用新媒体扩大纪录片的传播影响力，线上线下多平台联动，推动了电视纪录片的制播和接收效果。五洲传播中心打造的中国非物质文化遗产大型纪录片《指尖上的传承》选择在优酷网首发，上线两小时便获得30万点击和200多条评论，上线24小时内全网视频播放量突破2000万次，次日上午相关话题登上了新浪十大热门话题排行榜。它还针对移动互联网将每一种古老技艺都采用3分钟和25分钟两种时长的版

本同时推出,"微纪录片"这种新纪录片样式的诞生正是得益于新媒体的特性[1]。

2016 年的"现象级"事件是小成本的 3 集纪录片《我在故宫修文物》的走红,电视首播时并未引起过多关注,由于吸引了"80 后""90 后"而意外地在弹幕网站 B 站走红。它从故宫文物修复工作者的角度,分门别类地讲述了故宫稀世文物的修复故事,是中国迄今唯一一部成体系拍摄的大型纪录片,被认为是"2016 年'二次元'平台受众需求'逆袭'传统影视创作的一次'意外惊喜'"[2]。文物修复师们代代相传的精湛技艺和工匠精神、朴素的"择一事终一生"的修身理念、睽违已久的远古记忆和文化情怀是其打动人心的原因。

鉴于纪录片用户群体趋向年轻化,台网纪实风格的节目都针对性地开发了适合"e 时代"年轻人喜好的纪录片类型,并创新视角、革新语态、注重体验。《古墓派》全新的互动方式,改变了人们看纪录片单向接收的传统习惯,吸引新媒体受众从"看"到"玩",在沉浸式体验中学到更多,传播效果颇佳。自《舌尖上的中国》风靡中国后,人文历史类和美食题材纪录片规模性涌现,风格清新、视角独特,有着不一样的创作理念和影像风格。央视在 2018 年推出首部原创文化类融媒体短视频百集系列《如果国宝会说话》(第 1、2 季,徐欢),每集仅 5 分钟,以"拟人化"的故事语态和对国宝萌态意味的摄影风格,讲述中华文物源远流长的前世今生,融历史性和故事性、知识性和趣味性、文学性和娱乐性为一体。

移动互联网为电视纪录片提供了巨大的发展潜力,优秀作品获得了"酒好不怕巷子深"的媒介赋能。

---

[1]《热播新媒体,打动两岸三地文化精英,"指尖"是如何做到的?》,公众号《广电独家》2015 年 7 月 25 日,http://mp.weixin.qq.com/s?__biz=MjM5MjEwOTc3Nw==&mid=207521818&idx=1&sn=3c626917eae1817783dbf80c2a3adbd0&scene=5#rd。

[2]《盘点 2016 网络动漫平台新现象:二次元如何传递能量》,中国新闻网 2016 年 12 月 20 日,http://www.chinanews.com/sh/2016/12-20/8098917.shtml。

## 四、拓展探索真实观念的现代表意实践

某种意义上,中国电视纪录片的历史实际是怎样找到属于自己表达方式的历史。

2000年后的电视纪录片日益借鉴电影拍摄手法,创新视听语言,运用现代纪录片理念和丰富多样的视听手段,以别出心裁的叙事视角,擘画现实中国和历史中国的艺术魅力,充分展现国家强大、传统文化的魅力和民族性,是历史人文类、自然类纪录片成功的密码。《航拍中国》(6集,2017,余乐、郭滢)采取换一个视角看中国的"鸟瞰美学"风格,以空中俯瞰中国山河、社会新貌、人文古迹、经济发展的新视野,向世界展示一个现代化的全新的"不一样的中国"。

文献纪录片的使命是追求真实,将"文献"升华为"艺术",将"史料"活化为有思辨性的"故事",是获奖电视纪录片的共性,正如许多创作者的感受,"我们是历史的记录者,我们的记录又将成为历史"[1]。很多事关"国家记忆"和"国家影像"的纪录片都在自觉地实践一种"口述式"的记录方式,为民族保存下一份可以永续传承的宝贵的影像历史档案,作为见证神州变迁的"中国相册"。《百年小平》《邓小平》《杨尚昆》《大鲁艺》《长征》等都记录下历史亲历者的珍贵记忆。《苦难辉煌》(12集,2013)被总导演徐海鹰视为"值得为之'倾家荡产'的作品"[2],重点展现党史中的一些片段,"有气魄、有美感、有思想深度",引发信仰新思,率次打破收视纪录。该片立足金一南同名原著,几次重走红军长征路,远赴日俄等国寻访当事人和重大历史线索,实现了历史呈现的高难创作"正确的基调、准确的史实、精当的评论、精彩的制作"[3]。视听语言上,采用真实再现、动画演绎、音乐烘托、专家诠释、优美解说等多种艺术手法,激发普通观众政治寻根的热情。

---

[1] 杜军玲、司晋丽:《中国纪录片的历史性突破!病榻上的邓小平看〈邓小平〉》,人民政协报2019年8月6日,https://mp.weixin.qq.com/s/G46r3txHFQubxp6WEjrVeA。

[2] 冷冶夫:《〈苦难辉煌〉的"网来"辉煌》,《当代电视》,2013年第9期。

[3] 欧阳淞:《〈苦难辉煌〉:增强党的自信》,《中国电视(纪录)》,2013年第5期。

秉承大历史观对重大题材重构视觉景观，营造富有"新意涵"的视听冲击力，从而让主旋律成为主流文化，是文献纪录片的跨越式突破。《见证南京大屠杀》（180分，2007，吴建宁）是为"南京大屠杀"70周年而制，创作者寻溯历史的足迹遍布国内16个省市及美日等9国，采访历史见证者、南京大屠杀幸存者、中外人士160多人，收集中外馆藏资料照片，搜集相关口述证言及中日军人战时书信日记。拍摄的过程变成取证、举证的实证调查，多视角、全景化、立体地"复现"了日本法西斯灭绝人寰的屠城罪行，通过"见证"佐证历史，真实还原人类文明史上的至暗时刻；纪念建党90周年的献礼之作《旗帜》（10集，2011）不仅有较高的史学价值，还使用了大量的航拍镜头和动画特技，以及通过色彩渲染情感、表现情绪的美学手法，富有艺术感染力地描绘中国共产党90年的漫漫征程，诠释"没有共产党就没有新中国"的理念。片头设计意向突出，画龙点睛，气势磅礴。全片在历史与现实、解说词与同期声、史料与采访的艺术平衡中，激发观众对信仰的由衷礼敬。

鲜活地讲述历史，避免抽象、空洞、虚泛，是当代纪录片必须首先正视的"难题"，实景拍摄、情景再现、三维动画相结合是常用手段。《复活的军团》（6集，2004，金铁木）结合秦始皇陵兵马俑考古挖掘的过程和三维动画，情景再现了大秦帝国的盛世图景和人物命运，凝聚着无数人心血的"特效镜头"，带领观众"回到大秦帝国"。《故宫》对故宫历史命运和中华文化瑰宝的展现，超越了传统的纪录片理念和创作手段，从题材到主题、风格进行了由形式及内容的创新拓展，在人文内涵和思想深度上开辟了空间拟人化、精神具象化的新途径。采用高清摄像机拍摄，大量使用3G动画，创造了建筑空间和文物藏品灵动的"生命气象"，视觉语言上的大胆创新，功不可没。一是采用由动画制作和演员表演构成的两种情境再现手段，与实景拍摄结合，让静态的建筑文物和文献信息在流动的影像中变得生动；二是大量运用延时摄影风格的镜头和画面，细腻地捕捉光影移动的明暗变化，在空间和物质维度上营造出时光流逝、岁月更迭的时间印记，赋予历史生动的微表情，"力图深入统治者的精神世界，探寻历史发展的线索，使观众透过对建筑空间的直接感受，体味

时间深邃的历史沧桑"。[1] 如果没有现代高科技和影像技术的辅助，很难想象如何创造一种沉浸式、梦幻般的身临其境之感，人们仿佛在梦游璀璨的古代文明。未来，随着技术发展，高端、精美的影像，将是高品质纪录片的标配。

在现代纪录片风格化的艺术手段中，"虚构表意"的造型方法变成主流，大致有三种造型风格：情景的再现、思辨的重构、心绪的呈现[2]。运用情景再现手法，在真实再现、写意写实间进行艺术探索，《复活的军团》《故宫》都是探究真实并艺术再现的典型，代表了中国纪录片从传统纪实美学向真实美学的转型，刷新了纪录片观念：真实记录不是目的，"情景再现"只是触摸历史气质的形式，并未从本质上背离纪录片的真实性原则。这种感性再现的艺术手法，解决了史料和图片极端匮乏的历史题材纪录片的瓶颈问题，并拉近了普通人与历史、文物的距离，通过"血肉丰满"的故事，输送鲜活直接的审美感受，找到了纪录片扎根市场的底层逻辑，对此后潮涌的文化类综艺节目也产生了良好的示范作用。其他优秀奖作品还有：《梅兰芳》一改传统事无巨细的线性编年史手法，将大师的传奇一生与民族命运和京剧艺术沉浮以点带面地串联起来，有视野有格局，不同以往的视觉语言创新和剧情化情节建构，赋予历史人文纪录片以"异质"的惊艳；《昆曲六百年》（8集，2007，陈丽、万娟）致力于文化传承和艺术保护，有诗意之美；《圆明园》对被火烧焚毁的人类文明遗迹，创造性地艺术复原了"真迹"；《辛亥》（10集，2011，袁子勇、吴群）揣摩"历史的人质"微妙的心理轨迹，以"火胶棉湿版摄影术"还原波诡云谲的民国历史现场；等等。这些作品引领观众巡礼悠远的灿烂文明，欣然接受民族文化的熏陶，正是评奖的重要使命之一。

需要注意的是，纪录片讲究题材、内容、主题和风格的高度适配，"情景再现"手段尽管可以技术性地复原消逝的文明，艺术地实现从形似升华到神似的创作理念，但并非毫无边界。类似《见证南京大屠杀》这样

---

[1] 杨国光：《〈故宫〉：中国电视纪录片史上的又一巅峰之作》，《当代电视》2006年第1期。
[2] 刘洁：《纪录片的虚构：一种影像的表意》，中国传媒大学出版社2007年版，第154页。

真实而沉重的题材，还原历史真相是唯一主题，必须遵循"客观、冷静、纪实"的风格，所有艺术表现手段严格服从"历史真实"，绝不容许使用有"虚构"之嫌的"情景再现"手段。

电视是现代电子科技文明的产物，电视艺术是作用于视觉、听觉的综合性艺术。每一次技术进步都激发了纪录片的创新活力，释放视听语言丰富多样的可能性，在民族性、时代性、人民性与现代性上进行富有艺术感染力的有机结合。

## 第四节 "剧领中国"：文化消费、意义生产与美学嬗变

中国电视剧产量在2003年首次突破万集，电视剧制作门槛降低，向社会制作力量进一步开放，推动了产业改革实践。2007年中国电视剧年产量跃居世界第一。相伴而生的问题是电视剧产量与质量不成正比的失衡，过度娱乐、热钱涌入、创作跟风、行业短视等问题凸显，守望电视剧精神家园的文化怀旧意识，与展望产业改革中在冲突中达成共谋的文化新策略，形成贯穿至今的两种鲜明的文化立场。

2003年以来，文化管理对中国电视剧在文化构建、道德感染、主流观念塑形等方面表现出前所未有的迫切心绪，鼓励用类型片手法进行主旋律创作。特别是经过2009年新中国成立60周年、2011年建党90周年、2018年改革开放40年和中国电视诞生60年，国家对献礼剧题材强有力的规划引导，具有中国特色的革命历史题材创作在形式和内容上开始多元化，转向家国情怀和人性化表现相结合，通过"内容上提升、方法上迎合"[1]的叙事策略，达成艺术、商业和主流价值的完美平衡，在审

---

[1] 周勇、刘梦逸：《试析央视高收视率电视剧的收视特征与受众需求》，《电视研究》2010年第12期。

美趣味、观赏指数和价值追求等方面的艺术探索卓有成效,产生了一批电视剧精品。

到 2018 年,在中国文化产业格局中,逐渐形成了主旋律类型化、类型剧主流化的"新主流意识"的娱乐样式。主旋律类型化表现为在风格上向大众文化和市场化运作倾斜,自觉吸纳娱乐性、商业性元素,尽量消除简单化、概念化、模式化的通病,在人性化、平民化表达的同时传递主流意识形态认可的先进文化方向和思想内涵,并适应消费时代观众对世俗化作品的呼唤。历史伟人和英模人物的塑造,不再忽视内容创新,改变了形式主义的教条化搬演,在写实中适当地加以虚构,给予"平凡化""非英雄化"的生活还原,甚至用新闻报道式的写实风格,强化社会主流意识形态,使主旋律和产业化的对接日益融洽;类型剧主流化倾向表现为充分满足观众娱乐期待的同时,有效地输出社会伦理的正面价值和情感表达的积极意义,并对社会问题所可能引发的消极影响进行合理的修补和疏导,最大化地赢得社会各阶层的认同。《历史的天空》《亮剑》《远山的红叶》《杨善洲》《历史转折中的邓小平》《海棠依旧》等都是体现新主流意识的电视剧。

## 一、现实题材电视剧:如同"生活的副本"

在与中国电视几乎同步诞生的 60 多年间,现实题材电视剧因贴近社会生活、民生疾苦和世俗情感,成为中国电视剧所有题材和类型中最具亲和力,产量和播出量最大,受众最多的"第一"题材,是名副其实的反映现实生活、时代变迁和文化心态的浮世绘。在广电总局举行的中国电视 50 周年论坛上,原电视剧管理司司长李京盛认为,电视剧的发展主线始终是现实题材,"中国电视从诞生开始,就以反映社会生活、表现人们的情感为主,这条主线也使得电视这门艺术成为今天百姓最喜欢的娱乐内容,这也是中国电视的光荣传统"。

2003 年后,中国现实题材电视剧的创作、生产、播出产生波动起伏。2018 年是"现实题材回归年",用"回归"字眼,意味深长。因为自 2011

年现实题材剧获得年度发行许可证的部数、集数占比分别跌至50.53%和47.61%后，就出现了一条"分水岭"。之后的2012—2016年，部、集比例双双盘桓在51%—57%，之前的2004—2010年，部、集占比均高于显露"回归之相"的2017年（即60.51%、56.40%）和2018年（即63.16%、60.25%），最高占比是2007年的73.35%、70.85（见附录1）。8年时间换回中国现实题材电视剧创作的"回归"，是一组沉重的数字，也显示了文化管理与产业资本博弈中回归优良文艺传统的胜利。

1. 家庭伦理剧：题材多元、聚合社会热点

家庭作为社会生活的缩影，天然具备承载"类现实"[1]热点话题的优势，能够动态折射社会变迁过程中独有的时代信息、大众心态、新旧观念更迭和意识形态内涵的演变，是记录民族生活史、心灵史、文化史嬗变历程的生动影像载体，家庭伦理剧最初也是因为反映平民价值观和生活智慧而备受青睐。

从消费社会媒介传播和公共空间建构的角度看，家庭题材电视剧天然有市场，源于媒介叙事中虚构的私人空间，是大众社会交往关系中实际经验的想象性充实，也即哈贝马斯所谓的"私人经验的公共通约"，观剧是检验与佐证的参与分享过程。随着大众传媒的勃兴，私人经验对公共领域的蚕食，导致了"可消费"的"私人化"叙事的盛行，电视剧作为大众传媒的典型式样，理所当然地成为媒介与公共领域诸关系的焦点。建立在社会个体现实生存经验上的家庭题材剧，由此也建构了公共领域结构转型中新的媒介隐喻，它提供了一个创作者的私人经验公开展示的"类现实"的想象窗口。自从《渴望》到《一地鸡毛》所完善的叙事隐喻发生转向后，这种"私人经验的公共制作与展览"的"编故事"总方向延续下来，既无法避免"看热闹的钥匙孔"成为家庭伦理剧叙事的主流趋势[2]，又使那些在艺术创作上真正有突破，寓教于乐，并为公众提供建设性参考的优秀作品凸显出来。

---

[1] 即与当代社会生活相似的故事、人物、台词的直接搬演或艺术虚构。
[2] 耿波：《电视剧与转型期的中国公共领域的建构和失落》,《现代传播》2011年第10期。

家庭伦理剧作为类型的内涵与外延在不断扩容拓宽，出现了家庭伦理剧、都市情感剧、青春偶像剧等类型杂糅的复合类型电视剧，以及侧重养老、育儿、教育等的家庭生活剧。但总的来说是围绕"家庭"展开的关于世俗生活、亲情关系、爱情婚姻、育儿养老等话题的情节剧，往往以女性叙事为主。以2009—2012年间热播家庭伦理剧为例，有4种类型：第一类是婆媳剧，如《媳妇的美好时代》《憨媳当家》等；第二类是婚姻剧，如《复婚》《岁月》《金婚风雨情》等；第三类是家庭生活剧，如《老牛家的战争》《老马家的幸福往事》等；第四类是类型元素杂糅的都市青春家庭伦理剧，如《婚姻保卫战》《裸婚时代》《金太狼的幸福生活》《相爱十年》等。不少剧以女性为主角，透视家庭、爱情、婚姻，提供了男性在家庭位置中处于"弱势"、"旁置"或"缺席"之外的伦理道德内涵。

家庭是社会的基本组织，随着社会的城市化和现代化进程，离婚率逐年攀升，当破碎家庭、破碎情感、破碎婚姻的"三破"成为普遍社会现象时，社会学意义上的家庭模式开始多元化。反映在电视剧中，就是昔日"三破一苦"不再是少见多怪的反常叙事模式，已成为家庭伦理剧中对社会常态的客观反映。"一苦"指"苦情戏"模式，是传统戏剧的常规范式，反映了中国文化因袭5000年而不变的民族基因——极强的苦难承受力和道德感化的文化底色。但随着时代进步，暴露出致命弱点：善无善报！拉开了生活和审美的距离，崇尚个体价值的年轻观众已难以接受这样的价值观，可敬而不可取，可叹而不可效，产生本能的抗拒，收视热度不断降低。2011年、2012年关注家庭结构模式变迁的作品相对最多，动态的多元化的家庭模式逐渐取代稳定的传统家庭结构。既有绵延数千年的传统家庭模式"大家庭模式"的叙事，如《咱家那些事》《王海涛今年四十一》，又有涉及单亲家庭、继亲家庭和继亲重新组合家庭等"组合家庭模式"的悲欢离合，如《满秋》《家常菜》《幸福来敲门》《野鸭子》《你是我的幸福》《家的N次方》等，还有主要围绕独生子女的成长、工作和婚姻结构故事的"核心家庭模式"，如《裸婚时代》《双城生活》《婆婆来了》《当婆婆遇见妈》等。

新型社会父母和子女剪不断理还乱的纠结关系，年轻一代被"物质"袭扰的婚姻、工作、生活成为焦点，以及充满凝聚力的"家"的想象和怀旧都进入家庭伦理剧的反映视野。"因价值观念、思维行为、道德标准等不同而带来的两代人差异，通常被称为代沟，并不稀奇，然而，没有哪一个国家像今日中国这样，农业社会、工业社会、后工业社会三个时代和社会阶段的社会结构并存于当下，生活在不同社会形式下的父母与子女之间，由于经济、历史、教育等原因，形成了奇特的代际差异——双方既渴望亲密，却只能疏离；疏离之中，亦有无法剪断的现实羁绊以及从经济到心理的相互依赖。"[1]社会学者孙立平称之为"断裂社会"，这是都市青春家庭伦理剧出现的社会基础。几代人的观念冲突和思维隔阂，是所有故事的出发点，反映了"断裂社会"的新家庭关系的综合症候，喜剧化的叙事风格和社会流行元素的趣味呈现，奠定了老少咸宜的收视基础。

有人说"问题是时代的声音"，电视剧就是形象地反映问题的一扇文化窗口，反映着中国人在每一个历史阶段的喜与忧。家庭伦理剧尤其是承载当下热点话题和时代精神的典型类型，能直观地呈现现代文明对传统文化和价值观的强烈冲击，以及家庭伦理关系所受到的社会转型的挤压。2009年的《王贵与安娜》（32集，六六、滕华涛、曹盾编剧，滕华涛导演）、《蜗居》（35集，六六、滕华涛、曹盾编剧，滕华涛导演）、《大生活》（35集，乔瑜同名原著，乔萨、栈桥编剧，黄力加导演）、《北风那个吹》（36集，高满堂编剧，安建导演）等剧，集中反映了常见的婆媳失合、城乡差异，以及困扰普通人的下岗、住房、返程、离异等社会问题。"婆媳矛盾"是家庭伦理剧的收视热点，怎样处理矛盾是检验其超越庸俗戏剧冲突的创新指标。《媳妇的美好时代》（36集，2009，王丽萍编剧，刘江导演）受到好评，讲述了乖巧媳妇毛豆豆与夫婿离异家庭中两个麻烦婆婆和难缠小姑子相处的故事，剧中有极端的打闹争斗，问题的解决也有些轻描淡写。可贵的是传达了积极豁达、乐观向上的生活态度，如导演所言："我们就是要给观众另外一种态度，生活有时是人心造成的，它可以是天堂也可以是地狱，关键

---

[1] 陈薇：《天伦之痒：独生80后与父母的复杂情感》，《中国新闻周刊》2012年第33期。

是你怎么看问题，用幽默乐观的眼光看，一切就没什么大不了。"[1]毛豆豆以单纯、善良、隐忍、智慧换来家庭和睦，可能不符合现代社会平等相处的价值理念，却符合中国人情社会的传统伦理，很实用，被网友誉为"80后"一代的媳妇攻略或婚姻宝典。

《蜗居》以两姐妹的视角反映大城市中困扰普通人的"买房难"现象，以及社会转型期的价值困惑和官员作风腐败问题。现实焦虑和电视剧叠加后的共振，引发人们对"构建和谐社会"的质疑，它像一根锋利的刺，深深地触痛了各方敏感的神经。该剧选取了一个颇为尴尬的视角，透视理想与现实、爱情与金钱和特权的社会矛盾。有人指出，"《蜗居》真正脱离现实的地方是对于现实痛苦的过度夸大"[2]。每个时代的年轻人都有自己的问题和困惑，就像"60后"的经历，"那时候我们甚至连成为蚁族的条件都没有，没粮票敢在北京漂着吗？全社会关注蚁族的时候，蚁族已经在它的痛苦中具有天然的幸福，我们那时候连痛苦的资格都没有"。《蜗居》貌似"现实主义"的暧昧在于，相对于父辈面临的"温饱问题"，这一代人的"住房问题"不应该无限放大。编剧六六说，《蜗居》写的是"爱情寻租"，是谴责特权阶层对感情的掠夺。显然，这与观众将《蜗居》视作"房奴"们的代言之作有很大出入。

在视频网站崛起和资本开始跑马圈地的2012年前，是中国家庭伦理剧的"黄金时代"，许多剧作在二三十集为主的篇幅里，传达着对家庭生活、两性情感和婚姻关系的认真思考，细腻而生动，人性的阴暗与光辉、命运的坎坷与幸福，映射了千丝万缕的时代气息。比如，根据万方"女性三部曲"小说改编的电视剧"空系列"：《空镜子》(30集，2002，万方编剧，杨亚洲导演)、《空房子》(19集，2004，万方编剧，陈国星导演)、《空巷子》(26集，2008，萧矛、郑凯南编剧，王晓明导演)，以及《搭错车》(22集，2005，李晓明编剧，高希希导演)、《家有九凤》(26集，2006，高满堂编剧，杨亚洲导演)、《亲兄热弟》(30集，2007，彭三源编剧，黄力加导演)、《红梅花

---

[1]《"新型婆媳关系"受追捧》，《精品购物指南》2010年4月8日，第18版。
[2] 喻若然：《〈蜗居〉——瑕瑜互现的现实之作》，《光明日报》2009年12月6日。

《中国式离婚》剧照

开》（28集，2007，周一民编剧，余丁导演）、《戈壁母亲》（30集，2007，韩天航编剧，沈好放导演）、《男人底线》（30集，2007，王海鸰编剧，高希希导演）等电视剧。

如果说《过把瘾》最早打破了传统观念中以结婚为爱情圆满归宿的认识，《牵手》以犹疑难言的复杂心态反映了婚外恋现象和"第三者"出现的原因。那么，新世纪以来的家庭伦理剧几乎涉及了各种婚恋观念与危机，离婚不再是生命中无法承受的重，中国社会对家庭幸福和失败婚姻的认识出现了理性的多维视角，人们的观念日趋开放包容，电视剧敏锐地捕捉到这种变化。如《中国式离婚》（23集，2004，王海鸰编剧，沈严导演）、《半路夫妻》（28集，2005，彭三源编剧，刘惠宁导演）、《大校的女儿》（20集，2007，王海鸰编剧，张进战导演）、《新结婚时代》（26集，2006，王海鸰编剧，鄢颇导演）、《美丽人生》（30集，2008，郭靖宇、肖绍权、韩晓天编剧，郭靖宇导演）、《岁月》（23集，2010，根据阎真小说集《沧浪之水》改编，全勇先编剧，刘江导演）、《双城生活》（32集，2011，王丽萍编剧，安建导演）、《新恋爱时代》（36集，2013，王海鸰编剧，张晓光导演）等。

《岁月》通过讲述一个刚出校园的年轻人在20年间所经历的成长阵痛，把主人公历经职场沉浮和爱情婚姻波折走向成熟的心理历程，表现得

丝丝入扣，得到知识阶层的好评；素有"中国婚姻第一写手"之称的王海鸰，在《新恋爱时代》中，将一个俗套故事颇富创意地打造成本土青春偶像剧。

"金婚系列"意在探讨不同婚姻的情感形态，显示了积极尝试用不同理念架构系列剧的思路，"编年体"加"时代背景"的叙事方式呈现了开阔的视野。《金婚》(50集，2007，王宛平编剧，郑晓龙导演)通过一对吵吵闹闹老夫老妻的婚姻故事，讲述了中国千千万万个家庭中最普通、最平常夫妻们的"一辈子"，向代表了爱情与婚姻终极情怀的"执子之手，与子偕老"这一文化传统致敬，50年携手的中国式婚姻的理想结局：平平淡淡才是真；《金婚风雨情》(51集，2010，王宛平、丁丁编剧，郑晓龙导演)的题材切入视角和创作观念不同于《金婚》，跳开了锅碗瓢盆的琐碎生活，社会视野更加开放，是说着各种地方方言和不同地域的人乃至华侨的生活、文化和价值观念的冲突。在人物关系的设定上颇有新意，既承载了"美女爱英雄"这种有特定时代气息的集体记忆，又把一对一见钟情、出身悬殊、来自南北典型地域的夫妻能否携手人生，同全剧传达的婚姻理念建立起密切的对应关系，让人耳目一新。

当代婚姻关系中夫妻所处的家庭地位和由此导致的心理变化，引发更多关注。《婚姻保卫战》(33集，2010，魏晓霞编剧，赵宝刚导演)聚焦社会上日益普遍的"女主外男主内"现象，以男性视角叙事，强调故事的游戏感和叙事形式，弱化情节，突出快节奏的台词和对话，仿佛婚姻辩论剧，而剧中人物的生活环境和身份设置，完全是中年人给年轻人设计的一场华丽大梦，一个"贩梦空间"[1]。《裸婚时代》(30集，2011，周涌、温豪、文章编剧，滕华涛导演)改编自有着很高点击率的"80后"网络作家的小说。同样，"裸婚"是一个毫无现实之痛的无病呻吟的概念，对比现实世界中"连钥匙都是租来的"[2]城市流浪族，如果用苹果手机和电脑、拎LV包、穿名牌、开宝马mini也是"裸婚者"，只能说爱情在物质面前太脆弱，婚

---

[1] 董啸：《赵宝刚的贩梦空间》，《新京报》2010年9月8日，C02版。
[2] 语出作家蒋一谈短篇小说集《赫本啊赫本》，参见新浪新闻中心2011年7月10日，http://news.sina.com.cn/c/2011-07-10/034122786811.shtml。

姻与拜金主义的捆绑注定了情感异化的悲剧。该剧是一部用"话题"精美地包装的青春偶像剧，吸引年轻人的不是裸不裸婚，而是他们谙熟的青春元素、族群语言和对时尚浪漫生活的欲望。

《相爱十年》（35集，2012，霍昕编剧，刘惠宁导演）改编自慕容雪村的小说《天堂向左，深圳向右》，超越了"青春偶像剧"类型所赋予的认知内涵，不再是单纯的"梦想"成真的故事，而是成长中实实在在的残酷代价，是青春追名逐利后的理想幻灭和人生碎片，渗透着浓郁的"伤痕"意味；《咱们结婚吧》（50集，2013，孟瑶编剧，刘江导演）摸准了流行文化的脉搏，剧中人物的职业、着装、交往、家居陈设时尚、靓丽，从演员人选、制作到播出话题性十足，49个植入广告创年度电视剧之最；《大丈夫》（48集，2014，李潇、于淼编剧，姚晓峰导演）聚焦现实中日益普遍的老少恋，强情节重口味的情节剧表现方式，和对细节失当的处理招致非议，引发了人们对生活剧创作方向的积极思考。网络上，北上深广的观众点播突出，尤其受到东南沿海"70后""80后"白领女性观众的喜爱，是2014年收视高争议大的热播剧。

《离婚律师》（45集，2014，陈彤编剧，杨文军导演）是一部都市话题情感轻喜剧，并非严格意义上的行业剧。只是从离婚律师职业身份的独特视角，透视在传统和现代转型期复杂酸楚的一幕幕"中国式离婚"。深层次上则影射了现实法制保障的缺陷，争取人格和经济的双重独立固然是今日新女性的独立价值，但对传统时代缔结的婚姻而言，中国的《婚姻法》并不能完全保护受害者利益。如同专栏作家黄佟佟的博文："一个不公平的游戏带来的恶果是，它让所有人都显得很难看，它让所有参与者都显得那么面目可憎——就像在中国式离婚里你很少看到一别两宽的体面男女，在那里，你永远只看到秦香莲和陈世美，在那里，负心的男人永远那么猥琐，而索命的女人永远那么狰狞。"[1]

随着"80后"结婚生育潮、"90后"进入适婚年龄、中国老龄社会的

---

[1] 黄佟佟：《中国式离婚：负心的男人VS索命的女人》，新浪娱乐专栏·水煮娱2014年8月19日，http://ent.sina.com.cn/zl/discuss/blog/2014-08-19/10502124/1198474965/476f46d50102uzur.shtml。

来临，家庭伦理剧围绕裸婚、丁克、育儿、上学、养老等现实话题讲故事的"代际效应"明显，从 2005 年开始盛行的婆媳剧落潮。2013 年出现了《小儿难养》《宝贝》《断奶》《独生子女的婆婆妈妈》《今夜天使降临》《孩奴》《小爸爸》《辣妈正传》等反映年度话题的育儿热剧，大多以独生一代成家后努力切断与原生家庭的"心理脐带"为叙事起点，讲述从"依赖"走向"独立"的故事。其中，《小儿难养》（35 集，2013，韩天、陈琼琼、粉扑编剧，曹盾导演）开启了"育儿剧潮"的序幕，在家庭剧、职场剧、青春偶像剧的类型杂糅中，呈现时代话题、亲情关系和年轻人二次成长的主题；《辣妈正传》（38 集，2013，秦雯编剧，沈严、刘海波导演）以风格轻快、视觉明丽的时装职场剧类型，包装生活育儿的琐碎，配角人物的情节线探索了有深度的夫妻情感问题。遗憾的是，这些剧都意在突破都市情感、家庭伦理的表现边界，大部分育儿剧未能免俗地夸大"育儿困境"，育儿专业细节并不生动，叙事上例行极致情境、极品人物、离奇情节、夸张表演，风格上采取现实问题轻喜剧、闹剧的修辞表达。反倒是不以养儿育女为主的电视剧《无贼》（48 集，2013，彭三源、耿旭红、朱艳编剧，丁黑导演）涉及了特殊群体的非婚生子、育儿和孩子成长过程中生动而专业的新颖细节，故事贴着生活和人物走，意味深长地呈现了时代巨变、人情冷暖、家庭教育和真正的社会问题。

《虎妈猫爸》（45 集，2015，申捷编剧，姚晓峰导演）再现了中国社会典型教育环境中的焦虑的父母和孩子，呈现了独生子女教育在传统与现代、洋派与本土、素质教育与应试教育上的各种观念。该剧向那些将全部精力孤注一掷地放在孩子身上，导致个人生活、价值、婚姻、情感触底的年轻夫妇，敲响了"警钟"。如果说《虎妈猫爸》中的父母还在为"学区房"纠结，《小别离》（45 集，2016，何晴、鲁引弓编剧，汪俊导演）则反映了低龄留学热的爱与痛，选取了大城市里贫富不等的 3 个代表性家庭展开叙事，绝不让子女输在起跑线上的理念，让有条件还是没条件的家庭都拼尽全力，给孩子创造更好的受教育的机会。这些教育剧都反映了中国父母"望子成龙"的普遍社会心理，注定了"一辈子操心"。

另一类家庭伦理剧展现了不同的叙事风格，《有你才幸福》（35 集，

2012，陈枰、王瑞编剧，王瑞导演)、《儿女情更长》(39集，2013，李云良编剧，沈星浩导演)、《我的父亲母亲》(45集，2013，赵冬苓编剧，刘惠宁导演)、《一仆二主》(43集，2014，陈彤编剧，刘进导演)、《父母爱情》(44集，2014，刘静根据自己同名小说改编，孔笙导演)等在处理家庭矛盾和情感困惑时，都较为写实而诗意地呈现了日常生活的质感，将人性刻画、人物关系和价值观念的冲突作为严谨叙事的内在驱动力，传达了健康、务实、善意、质朴的思考和乐观豁达的积极生活态度。

《我的父亲母亲》与同名电影截然不同，不乏苦涩但温情脉脉地讲述了特殊年代缔造的父母姻缘。错位的婚姻，女性的觉醒，哀而不伤地奏响一曲时代进步的"欢乐颂"；《父母爱情》改编自编剧创作的同名小说，温馨地娓娓道来一对出身悬殊、知识差距大的年轻人长达半个世纪的美好爱情，展现普通人生的"平凡中的不平凡"。编剧没有因为两人的差距刻意制造矛盾，将戏剧冲突平实善意地融注在啼笑因缘中，既呈现问题也描写性格互补的生活乐趣，全无斧凿痕迹，仿佛是生活的自然流淌。《父母爱情》和《我的父亲母亲》如同一个硬币的两面，真实呈现了人生年轮和特殊岁月中两种典型的父母爱情／婚姻；《一仆二主》以轻喜剧风格，诙谐幽默地讲述了一个在北京事业有成的陕西女老板暗恋自己的男司机，却求而不得的苦恼爱情故事。西安方言、普通话和英语在人物日常对话中土洋结合的使用，既塑造了人物的个性化气质，又一语双关地暗示了人物原始身份和现实阶层的错位，增加了荒诞中的喜感和思考。

从中老年人视角表现再婚难、养老难、看病难现状的电视剧数量有限，却提供了另一种现实人生的况味，既扎心又温暖，引人深思。《谁来伺候妈》(30集，2011，王志军编剧，佘淳导演)涉及了赡养老人的子女义务与房产分割；《老爸的心愿》(35集，2012，刘誉编剧，曾晓欣导演)通过两个老人各自与儿女的亲疏关系，反映看病难、看病贵的问题，更指向了儿女如何关爱老人并给予精神赡养的思考；海派电视剧《儿女情更长》是《儿女情长》的续集，延续了15年不变的亲情主题和质朴的叙事风格，传递了"风雨再大，家不能散"的和谐观念。该剧不仅涉及啃老和代沟的问题，也反映了各种新的恋爱婚姻现象，如恐婚、逃婚、隐婚、闪婚、早

恋、裸婚、拼婚甚至父母代替儿女相亲;《老有所依》(41集, 2013, 陈彦编剧, 赵宝刚、侣皓吉吉导演)取材自大量典型的现实案例, 尖锐残酷, 令观众动容, 也"取巧"地挽救了该剧在叙事逻辑、剧作节奏、形象合理性、艺术完整性上的不足;《有你才幸福》不以"养老"为噱头, 对老年孤独与精神赡养采用了白描手法, 情真意切地讲述老人的晚年生活、情感寄托和父子情感。《放开我的手》(32集, 2013, 王力扶、赵冬苓编剧, 王滨导演)另辟蹊径的叙事视角, 没能挽救前后判若两剧的结构性矛盾和缺乏人性基础, 难免生硬的主旋律意图, 该剧与《辣妈正传》《老有所依》都或正面或侧面地描写了现实中备受关注、俗称老年痴呆症的"阿尔茨海默症"。2015年, 随着中国老龄化社会的来临, 养老困境凸显, 尤其是老年痴呆症的病患困扰着人们,《嘿, 老头!》(37集, 2015, 刘东岳、俞露编剧, 杨亚洲导演)给坐在电视机前的观众感同身受的体会, 尤其是李雪健在《有你才幸福》《嘿, 老头!》中炉火纯青的表演, 细腻感人。

2003年以来优秀的家庭伦理剧, 继承了中国文艺创作现实主义的优良传统, 捕捉鲜活的时代气息和现实脉搏, 充盈着生命的精神本质和人性内涵。在理性的现实白描和自觉反省中, 激活真实的人生状态和完整生动的"多层次隐喻", 这是其生命力旺盛的原因。

2. 都市剧: 欲望书写、价值表达

现实题材IP有着广阔的改编空间, 可以装置现实热点和话题, 激发社交媒体上的热议, 甚至成为大众生活中某种文化现象。一些网文IP迎合受众趣味的改写, 暗含了"小时代"旨趣的创作与接收, 往往沦为遮蔽"日常光线"的白日造梦。另外一些则是触及现实困惑, 提供一种教益。

《欢乐颂》(42集, 2016, 阿耐同名原著, 袁子弹编剧, 孔笙、简川訸导演)描写了走入婚姻前不同成长背景和阶层的女性友情, 及其欢乐、焦虑、苦恼和选择, 号称"中国版《欲望都市》", 与其说是"欢乐颂"更像是5位单身女性享受单身乐趣的"自由颂";《欢乐颂2》(55集, 2017, 阿耐同名原著, 袁子弹编剧, 简川訸、张开宙导演)仿佛"换了个马甲"的剧版《小时代》, 讨好大众文化无关痛痒的谈情说爱与中产趣味, 把阶层分化及其生活方式人为地悬殊并炫耀, 将富人阶层的肆无忌惮和底层人生的困窘焦

灼并置。对转型期社会问题的遮蔽混淆与身份标签下貌似中性立场的叙事，变成有钱通吃且霸道的叙事逻辑下毫无欢乐可言的"金钱颂"，"这种嫌贫爱富，反映的并不是真实的富人生活，而像是出于编剧对富人生活的想象"。[1]

《我的前半生》（42集，2017，秦雯编剧，沈严导演）改编自亦舒同名小说《我的前半生》，原著本意是致敬鲁迅的《伤逝》，是关于女性独立的跨时代艺术想象，剧版只是分别撷取两个时代的小说中男女主人公的名字、事件缘起，在主题和情节上嫁接当下热点话题和大众流行文化元素，着力多角情感关系的铺展，是离婚后女性独立困境的猎奇叙事。影评人半辈子认为罗子君的人设缺陷在于其标准的"巨婴太太"的定位，她与闺密唐晶亲密相处的结果"不是两个女人之间的战争，而是一个婴儿在向一个成年人争宠"。该剧《我的前半生》的价值观错位和网文趣味，渗透了IP观念下的"同人小说"的创作意识。

《好先生》《中国式关系》对都市人生的书写则体现出寓言色彩和浓郁的文人气息。《好先生》（42集，2016，李潇、张英姬、于淼编剧，张晓波导演）被盛赞为"国产都市剧的新实验"，有着十分精致圆形套层结构，闪回中套闪回。"太阳型"人物关系的叙事架构极富新意，围绕核心人物构建放射型人物关系，呈现过去与现在、生死与阴阳、悬疑与爱情、恐怖与温暖等两极交错的复杂情感叙事，为都市剧罕见。人生与美食的主题互喻、潜台词丰富的人物对话、张弛有度的精彩表演、电影大片的画面质感和充满意境的空镜头等，让该剧余味悠长。剧中对生者和死者蕴含哲理"对话"的智慧处理，拓宽了都市情感剧、家庭伦理剧和偶像剧的多重叙事疆域。英文剧名"TO Be A Better Man"意即"成为一个更好的人"，精准概括了该剧的"成长"主题：真正的成长是人格完善，而非年龄大小。

《中国式关系》（36集，2016，张蕾编剧，沈严、刘海波导演）的故事讲得深入浅出，把每个人所生存其中的社会机制和社会关系的特定意义构造——渗透着中国人伦道德和阶层身份的"文化规则"，通过男女主人公

---

[1] 张丰：《〈欢乐颂2〉可别成了〈金钱颂〉》，《新京报》2017年6月9日A04版。

"建筑者"的身份设置与人文理想呈现出来。同时，在将官场政治和中国人对房屋的感情与养老情结巧妙地嫁接，通过"造房子"的一个"老年公寓"项目，展现了"家"从形式（建筑）到内涵（情感）的升华与完满。让人想到作为现代建筑民主和科学化代言人的勒·柯布西耶的宣言：建筑是时代的镜子，一栋住宅是一种人道的缄届，"为普通人，'所有的人'，研究住宅，这就是恢复人道的基础，人的尺度，需要的标准，功能的标准，情感的标准。就是这些！这是最重要的，这就是一切"。[1]同样，《咱们相爱吧》（58集，2016，史海伟编剧，刘江导演）中也强调了建筑的传统文化、环保、自然和人文的内涵。

伴随中国经济的腾飞，都市剧不断拓展新的题材空间，聚焦代表经济活力的新领域，如收藏、拍卖等，对世道人心的洞察别具现实主义色彩。前有《雾里看花》（30集，2009，根据高大庸、黄永辉小说《大玩家》改编，黄永辉、高大庸、陈勇编剧，钟少雄导演），后有《青瓷》（40集，2012，浮石根据自己同名小说改编，李骏导演），它们都瞄准了以往很少涉及的令人陌生的新兴行业，触及现实灰暗面，呈现了复杂的社会镜像。《青瓷》还涉及了古董字画成为新的官场腐败方式的"雅贿"这一灰色领域，其情感指涉是现实普遍而敏感的潜在领域。该剧台词的文学性和哲理性赋予该剧较高的审美价值，得到知识分子阶层观众的普遍赏识。

3. 青春偶像剧：大众传媒制造偶像崇拜

中国青春偶像剧的类型范式演进历经三个阶段："发现偶像"（1998—2002）、"模仿偶像"（2002—2006）、"重塑偶像"（2007年至今）。[2]在这个过程中，纯粹意义上的国产青春偶像剧数量不多，偶像形象深受日韩青春文化的强势影响，主要是模仿20世纪90年代日韩成熟的类型剧模式，带有校园剧、青春剧、家庭剧、趋势剧、时尚剧的类型元素遗迹。日剧《东京爱情故事》（1991）风靡亚洲，催生了台剧《流星花园》（2001）。

---

[1] [法]勒·柯布西耶：《走向新建筑》，陈志华译，商务印书馆2016年版，"第二版序言"。
[2] 张斌、潘丹丹：《青春之歌——国产青春剧的类型演进与文化逻辑》，《重庆邮电大学学报》（社会科学版），2008年第6期。

在中国，以俊男美女们恋爱、工作、生活展现靓丽青春、花样年华的青春题材电视剧，《将爱情进行到底》(1998)被公认为代表作，再早是校园剧《十六岁花季》(1989)、《十七岁不哭》(1997)等少数剧，仅有懵懂的青春意识。2007年后才形成本土意味的"平民偶像"规模生产，以赵宝刚导演的《奋斗》《我的青春谁做主》等一系列青春偶像剧为代表。

世纪之交，网络小说培育了庞大的粉丝受众群，最具大众缘的电视剧瞄准了这块丰美的处女地。痞子蔡1998年创作的言情小说《第一次的亲密接触》，被奉为网络小说的开山之作，兼中国互联网平台第一部畅销小说，后改编为同名电视剧（40集，2004，胡玥编剧，崔钟导演），于2004年7月28日在广东电视公共频道"黄金剧场"播出，成为网络小说改编电视剧的肇始。之后，《蝴蝶飞飞》(2004)、《我的功夫女友》(2006)等网络文学改编电视剧相继播出，"绝症"情节成为表现"纯爱"屡试不爽的催泪模式。此时的青春剧与十年前的校园青春剧有了霄壤之别，更多地注入了市场逻辑，散发着资本的味道，主打青春偶像，强调情节冲突，青春叙事的主题也从理想、纯爱，走向反叛和个体价值。于是，着重描写成年人先入为主的各种欲望罗织的困境下，青年人在爱情、金钱、事业上的挣扎、选择与成长，驱动主人公的内在力量是外界的诱惑，热衷的是新时代个体凭借努力"改变命运"的可能性路径，而不是发自内心的纯粹理想。

赵宝刚导演的"青春三部曲"《奋斗》《我的青春谁做主》《北京青年》完成了从模仿偶像到本土青春偶像的重塑，都是以北京年轻人的爱情和生活书写对"青春"的理解。《奋斗》（32集，2007，石康根据自己同名小说改编，赵宝刚、王迎导演）被视为青春偶像剧的经典之作，有着编剧石康明显的个人风格化印记。通过讲述刚刚走出大学校门的年轻人融入社会的苦涩过程，描写了跨越时代的年轻人的特质：从困惑、迷茫到独立，实现真正意义上的"成长"。男主人公陆涛游走在两个爸爸、两个恋人、两条道路间，困于平民与中产两个阶层的身份、情感和选择中。其对"青春偶像剧"关于"自我认知"的定位，奠定了中国青春偶像剧的意义雏形，"言情+励志+成长"的主题和情节模式延续至今；《我的青春谁做主》（32集，2009，高璇、任宝茹编剧，赵宝刚、王迎导演）关注"80后"与父辈、成

长、责任等颇具现实意义的关系，从生活常态出发直面三代人的青春、爱情和价值观的矛盾冲突；《北京青年》（36集，2012，常琳、孙建业编剧，赵宝刚导演）是群像叙事，用理想超越现实的大胆假定构思故事，将当代年轻人的成长迷思和长辈厚望做了强烈对比。一群生活在塔尖上的"北京青年"纷纷离家离职出走，在观众看来仿佛是身在福中不知福的无病呻吟，因为他们在生活、职业和爱情上的优越处境，恰恰是现实中许多焦头烂额的普通青年梦寐以求的"理想国"，这种脱离生活中很多年轻人"实际状态"的艺术处理，就像《奋斗》中的年轻人根本"不需要奋斗"一样，其"重走青春路"的故事脉络和理想化的主题颇受争议。

2010年后的青春剧与网络IP联姻后，开始呈现悬浮于现实的"白日梦"，不再关心社会命题和价值表达，"奋斗"也不再是改变命运的发条，而是面对困扰青年人的社会阶层的固化，提供一种臆想的青春装台与解决问题的"爽文化"方案，理想的青春之歌被残酷青春物语或言情和甜宠所取代，充斥着物质消费、财富成功、自杀、堕胎等情节。中国青春偶像剧的年产量和发展不均衡，要么集中于特定编剧和导演的风格化创作，要么在类型杂糅中扩展故事空间，要么将"青春偶像"元素广泛移植入古装、历史、军旅、谍战、现实、医疗、职场等各类题材中，改变了最初青春偶像剧原是特指现实题材领域的一个类型的定位。

中国青春偶像剧制作，一度以湖南、江苏、浙江、东方等卫视面向特定受众的自制剧为主。湖南卫视《一起又看流星雨》《丑女无敌完美季》、东方卫视《杜拉拉升职记》、安徽卫视《幸福一定强》都是在2010年热播的自制剧。省级卫视持续多年致力于打造有频道特色的类型节目，从综艺节目到引进剧再到自制剧，围绕年轻、时尚、情感、励志、快乐等主题做文章，培养了相对稳定的年轻受众市场。这个时期的热播青春偶像剧大多难以摆脱自制剧山寨、夸张、雷人的特点，质量良莠不齐，形式花哨，本土文化内涵挖掘不够，原创少，多停留在模仿韩剧、日剧、琼瑶剧的阶段，存在审美的窄化趋势。由于是粉丝追捧的"Fans剧"，收视率可观，对卫视来说，有市场针对性的定向制作，是一种商业模式下便于快速识别消费对象又无冒险因素的营销类型，它按照市场逻辑打造流

水线上的标准产品——"标签化的人物类型、趣味化的文本风格以及程式化的场景与情节"[1]。

个别青春偶像剧显示了自制剧锐意创新、树立频道品牌和突破瓶颈的倾向,台湾导演带来台湾青春剧的清新气质。《娱乐没有圈》(又名《像"傻瓜"一样去爱》,26集,2010,根据鞠健夫同名作品创意,汪海林、郎雪枫、李辉、费明、于淼编剧,林清振导演)"整体风格清新、悦动,演员表演颇有新意,它既糅杂了中国台湾导演林清振带来的台湾偶像剧中的点滴精华,也融合了大陆制作方和演员独有的'内地风范',开创了一种不分地域,又有亲和路线的'趋势偶像剧'风格"[2]。《杜拉拉升职记》(32集,2010,李可同名原著,张薇编剧,陈铭章导演)塑造了一个与电影版反差很大的杜拉拉,有着傻傻的天真及与想象中的白领不相称的质朴,电视剧充分发挥自身展现大容量故事和从容塑造人物的优势,立意于"成为杜拉拉"这一完整的成长过程。在事业和爱情戏的处理上比重相当,既不像原著中事业比爱情重要,也不像电影中在事业的外壳下讲了一个爱情故事。

《北京爱情故事》(39集,2012,陈思诚、李亚玲编剧,陈思诚导演)、《时尚女编辑》(30集,2012,赵赵编剧,滕华涛导演)都是以北京为故事背景又超越地域限制,在对来自中外、城乡、贫富等不同类型人群的爱情和工作的描写中,显示了北京乃至中国海纳百川的包容气度,代表了大陆青春偶像剧寻找本土风格的多元化创作路线。因此,两部剧关注的是成长和爱情、奋斗中的迷失与励志,以及代际差异。《北京爱情故事》一反青春偶像剧的纯情气质,对物质时代的追富逐利现象予以回应;《时尚女编辑》的原小说《穿"动物园"的女编辑》是对美国小说《穿PRADA的女魔头》的戏仿,揭秘并调侃中国时尚圈里的山寨现象仅仅是故事背景,意在立体地勾画出古老北京城和现代北京人富有人文内涵的地域性格。

2015年韩剧《请回答1988》因以真实细腻的笔触描写了"双门洞五人组"而风靡中国,其对"真实"的追求和把握,几乎成为检验中国青春

---

[1] 闻娱:《在"励志"的盒子里放什么?》,《中国电视》2009年第9期。
[2] 《上半年电视剧收视50强出炉 新〈三国〉排名第一》,《电视文摘》2010年第8期。

剧中人物形象和情感描摹的某种"标杆",带来青春剧叙事的"1988化"。"狗焕"是《请回答1988》中的人物,他给人的启示是:剧本好,人设好,演员颜值普通反而更出彩,即所谓的"狗焕理论"。校园类青春网络剧《匆匆那年》(2014)是对十年青春的伤痛回眸,《致青春》(2016)、《悲伤逆流成河》(2018)等IP改编剧的"纯爱"描写,甜虐参半。与《请回答1988》相媲美的国产青春剧基本出自网络剧,呈现出群像模式的青春怀旧气息,《最好的我们》(2016,电视播出更名《遇见最好的我们》)、《一起同过窗》(2016)、《你好,旧时光》(2017)、《忽而今夏》(2018)、《独家记忆》(2018)等剧火爆网络。国产青春剧有了直面现实再现真实的勇气,有生活温度,不再强说愁加狗血,白描又不失理想化地表现干干净净的生活的自然纹理,感情线柔和甜美。其将传统青春剧的"纯爱"模式、赵宝刚的群像奋斗、当代年轻人的个体价值诉求融合在一起,国产青春偶像剧完成了从模仿到本土热点的取材空间延展。

"青春偶像"崇拜是大众传媒操纵下的一种大众文化活动的商业实践,通过刺激大众对青春偶像的"欲望消费"实现循环生产,大众青春偶像的制造过程不是为了"给予信仰",而是"把偶像崇拜替换为传媒依赖和传媒欲望"[1]。因此,其兴盛必然要伴随大众文化和媒介活动的活跃,而青春题材电视剧成为中国电视剧创作的"蓝海"恰恰是在视频网站崛起和网剧成势之际即2014年后,越来越多的电视剧和网剧发力青春剧,尤其以视频网站自制为主。到2018年,短短5年,网台两端播出的青春剧不断迭代升级,在题材上日益垂直细分,并与行业剧、校园剧、都市剧、家庭剧、军旅剧等类型交叉,适应社会丰富多元的大众文化生活和成长于互联网时代的年轻人对反映自身学习、交友、生活、情感等成长状况的旺盛需求和审美趣味,突出偶像、言情、励志的剧集更受平台青睐。

中国本土意味的青春偶像剧在动态的发展演变过程中,衍生出亚类型"剩女剧",或者说"都市青春家庭伦理剧",将青春期、更年期及老龄化社会扑面而来的养老看病问题等杂糅在一起,这是面对观众日益分化的现

---

[1] 肖鹰:《青春偶像与当代文化》,《艺术广角》2001年第6期。

状,出现的一种有效整合不同受众群的收视新路径。定位于国内首部剩女题材剧的《晚婚》(32集,2009,韩杰编剧,周晓文导演),与2010年播出的《张小五的春天》(25集,宋毓建编剧,周小刚导演)、《大女当嫁》(25集,饶晖、刘深、李潇编剧,孙皓导演)、《一一向前冲》(28集,王芸、赵梦编剧,王加宾导演)等"剩女"题材热播剧扎堆出现,它们既是现实题材的社会问题剧,又是励志剧、偶像剧、都市情感剧等元素杂糅的类型剧,由于触及现实热点,有大家共同关心的困境,年轻人和老年人都比较爱看。

"剩女剧"的共同特点是突出励志内涵和健康心态,表达女主人公选择成为"剩女"的理性态度。所有剧中的"剩女"都面临来自家庭、朋友和社会的压力,但当事人大都不以为然,有着淡定超脱、绝不草率、宁缺毋滥的乐观态度。她们为人真诚,始终相信爱情的美好与纯粹,并在执着的坚守中迎来爱情和事业的春天。有评论家从传播学角度分析"剩女"的成因,认为媒介在其中扮演了重要角色:一是青春偶像剧对成功男性的完美塑造,抬高了女性择偶的期望值,制造了现实社会中几无概率的浪漫"爱情幻象";二是家庭伦理剧对不幸婚姻和女性异化的过度渲染,让女性面对婚姻选择时过于审慎裹足不前[1]。

从上述热播剧看,乐观基调和完美结局不同程度地美化了现实生活,淡化了真正社会问题的严峻性。相对而言,剩男题材和男性题材很少。《男人帮》(30集,2011,唐浚编剧,赵宝刚、王雷导演)被称作"男人版的《欲望都市》",通过已不年轻的"三个男人一台戏"、一集一个话题的形式探讨了都市男女情感问题。与赵宝刚以往的作品一样,针对的是都市时尚年轻人,有强烈的话题意识、游戏色彩和网络语言的机智幽默风格。该剧前卫地引领了将内容与多媒体终端结合的趋势,以炙手可热的情场知识小说,探索了电子书、手机阅读、电视剧同步发布的营销组合新形式,其成系列的独立章节设置,便于读者和观众在电脑或移动视频终端上随时随地观看,适应了浅层阅读的趋势;《大男当婚》(30集,2012,饶晖、李潇、刘深编剧,孙皓、张晓波导演)是《大女当嫁》的续作,同样是"伪命题"表

---

[1]《现代剩女传媒制造》,《南方电视学刊》2010年第2期。

达，它显然不关注社会问题的严肃性，只是借"剩男"小强的单身状态表现他与7位女性的"奇遇"，父母的强势介入反映了两代人不同的婚姻观和生活观。

2007年教育部发布的《中国语言生活状况报告》中首次收录"剩女"一词，是对一些超过社会普遍认为的适婚年龄仍未结婚女性的称谓。时至今日，"剩女"已成普遍的社会现象，关于界定"剩女"年龄的下线也一再提高，从30岁提高到35岁，甚至更大。她们多是有才华、高学历、高收入、工作能力强等自身条件优越的大龄单身女青年。许多专家从社会学角度指出"剩女"的提法是对现代女性人格的亵渎，是把女性价值缩小为结婚与否的偏颇理解。外国人眼中的"中国剩女"并非贬义词，是"觉醒的中国女性"，比起日韩女性不得不选择或宁愿不结婚的"被剩下"是截然不同的社会境遇。美国记者玫瑰（Roseann Lake）在中国调研5年后著书《单身时代》，展示了与大众视线中不一样的"中国剩女"形象：快乐、积极、正面，是"影响世界的下一个强大力量"。这一观点受到清华大学心理学系创始人彭凯平博士关于"农民工"和"受过教育的年轻女性"是中国经济奇迹的两个奥秘的启发。中国职业女性对GDP的贡献比例位列世界第一，也是亚洲国家中生活得最快乐最逍遥的一个群体[1]。

"剩女"表面看是找不到姻缘的女性，事实上是增加了那些没有物质、相貌、职业优势的男性的婚配难度，"光棍节"的出现和2010年开始相亲节目的火爆，都说明了现代社会人们对于爱情婚姻的多元开放态度。实际上，催生"剩女""剩男"的原因是完全不同的问题，女性的不甘心"下嫁"，与男性的无处择偶不同。社会学家认为"剩女"是个伪问题，"剩男"才是大问题，预测到2020年中国适婚男性将比女性多3000万人左右。事实上，这与民政部2020年的数据统计高度吻合。而社会学家尖锐的观点与大众文化的审美趣味和价值呈现，注定是两个视域难解的问题。

"剩女""剩男"题材电视剧都不过是依附社会热点的类型炒作和"伪

---

[1]《美国记者5年采访上百中国剩女：她们太酷了，不该单身歧视》，公众号《一条》头条号2019年6月12日，https://open.toutiao.com。

现实主义"的表达，与现实境遇相去甚远，是大众传媒制造的"性别消费"狂欢，与真实、深刻、意义无关。

4. 类型杂糅的行业题材：医疗剧是亮点

随着中国综合国力的提升、城镇化进程的加快、网络文学的繁荣、中产阶层及趣味的凸显和相关行业专业者的介入，中国行业剧渐渐增多。除了类型发展相对成熟的医疗剧以外，《杜拉拉升职记》《小儿难养》《辣妈正传》《时尚女编辑》《女不强大天不容》《亲爱的翻译官》《遇见王沥川》《咱们相爱吧》《中国式关系》《欢乐颂1、2》《离婚律师》《我的前半生》等热播剧，都涉及大量"职场"元素，包括都市白领、出版媒体、外语翻译、建筑设计、官场仕途、金融运作、人力资源等。将其归入家庭伦理剧、都市剧、偶像剧比行业剧更准确，由于这些剧中的角色人设、关系铺陈和过分倚重情感关系推动叙事的特点，常有缺乏行业常识细节的先天局限，无法传达真实职业信息和生动的职场人形象。因此，很多剧被视作"伪行业剧"，经不住细致推敲的专业细节，又往往被专业人士和网友吐槽。

这类剧有3个共同特点：一是突出"女性向"的性别消费叙事，主人公多以女性为主，容易承载都市时尚符号，适宜广告植入，具有工业化产品的标准的可复制模式；二是重视颜值、CP，偶像出演居多，也兼顾粉丝和各阶层受众的收视心理，老中青演员阵容的鲜花配绿叶的特点，成功地平衡了艺术性和商业性；三是制作比较精良，从编剧到导演班底、出品公司的专业化程度相对齐整，有不俗的收视。

在日趋激化的医患矛盾和紧锣密鼓的中国医疗体制改革中，看病难、看病贵、黄牛号贩子、以药养医等尖锐的现实问题时时触动着大众敏感的神经，演变为突出的社会焦点话题，关注医疗行业内容的电视剧多起来。情节设置明显带有阶段性热点的本土生活气息，与日韩美以专业化和人性化的"双P模式"（Professional+Personal）这一类型发展方向根本不同。

《医者仁心》（33集，2010，徐萌编剧，傅东育导演）是中国第一部真正的医疗正剧，它没有医院表象的戏剧化陈列，而是通过诸多医患案例，深刻触及医者内心和从医信仰，毫不回避医患纠纷和行业内幕，也不偏袒医患任一方，从双方的角度给予辩证客观的回应，从而严谨地建立起医者神

圣崇高职业背后的无奈甚至迷失的心理轨迹，并从医疗行业上升到对整个社会人文情感教育背景缺失的犀利思考。之前的《柳叶刀》（24集，2009，林黎胜编剧，张建栋、白涛导演）并非严格意义上的医疗剧，它以希区柯克式悬疑包装剧情，探讨医院政治与利益和良心，以及医疗行业职业伦理。故事主线不是医患关系，而是指向医者职场竞争、医疗内幕和复杂人性。涉及医疗行业的都市情感剧《浪漫向左，婚姻往右》（30集，2010，娟子编剧，曹保平、冯自立导演）、《说好不分手》（26集，2011，陈彤编剧，顾晶导演）较好地延续了《医者仁心》关于医患双向观照的情感内涵。

2012年涌现出4部医疗剧：《生死依托》《心术》《感动生命》及鲜见的古代题材《怪医文三块》。2014年出现了3部医疗剧：《产科医生》《青年医生》《产科男医生》。2015年和2017年分别出现了《长大》《外科风云》《急诊科医生》《儿科医生》。

《心术》（36集，2012，六六编剧，杨阳导演）并非手术刀式直切医疗行业和制度病灶的作品，只是在医院背景中展开的插科打诨风格的都市情感剧。强烈的娱乐性调侃，显示出创作者刻意调和、避免社会矛盾激化的美好愿望，不免存在对医疗体系、医护工作流于表面的明显瑕疵；《生死依托》（31集，2012，林海鸥编剧，康宁导演）展现了横跨30年发生在鄂尔多斯的反映农村医改的故事，融农村剧、年代剧、医疗剧、情感剧为一体。该剧采用隐性和显性结合的双层叙事结构，借知青后代的成长，侧面反映农村医疗状况的改善。渗透了强烈的现实诉求，"乡村赤脚医生的艰苦时代、乡卫生院的落后时代、新型农村合作医疗的新好时代，与之相对照的城市医疗状况隐隐约约出现"[1]；《产科医生》（42集，2014，张作民根据自己同名小说改编，李小平导演）树立了"国产医疗剧"的新标杆，将专业医疗剧和职场剧、青春偶像剧进行了很好的类型杂糅，叙事上不回避尖锐话题、医学腐败、医患冲突、争议医疗和职称权力角逐黑幕，也不以恋爱故事喧宾夺主，体现出医疗剧真实严谨的行业风格；《青年医生》（50集，2014，徐萌编剧，赵宝刚、王迎导演）被称作"中国版的《急诊室的故事》"，

---

[1] 梅子笑：《〈生死依托〉：传统叙事的精细化》，《新京报》2012年5月14日，C02版。

从 3 个实习生和 3 个带教急诊医生共同成长的角度，讲述医务人员的工作、爱情与生活，有着赵宝刚电视剧人物台词对话多、强调青春时尚元素的一贯的影像风格，医疗剧、青春偶像剧和都市生活剧杂糅；《长大》（38 集，2015，朱朱同名原著，张巍编剧，林妍导演）是一部"医疗剧＋偶像剧＋职场剧"的青春叙事作品，较多地刻画了医生群体窘迫的生存压力和精神状态，讲述精英型的实习生的成长及与带教导师的恋爱，将新一代年轻医者的信念和理想融入个人价值实现的自觉意识中。

《产科医生》《青年医生》《长大》均选择实习医生和师生恋的叙事视角，用大量细节铺垫每一个好大夫包括事业与感情的成长之路。从实习医生角度出发构建情节成为"青春叙事"的标配，而妇产科和急诊室是常见的故事发生背景，开头"灾难片"风格的"危机叙事"是共同的剧作技巧。同时，普及医疗知识和急救常识，突出医学实践中人文精神的现代性趋势，所谓"技术能救命沟通能救心"的以心换心的医疗理念，表达"知行合一"的现代职业理想。

中国医疗剧有鲜明的国情特色，与时代同步，反映现实矛盾和社会热点问题，热衷精英形象的人物塑造和理想主义色彩的主题表达。《外科风云》（44 集，2017，朱朱编剧，李雪导演）交织了复仇、悬疑、爱情、医患冲突、办公室政治、中产精英医者等元素，将中国式医疗环境和中国式医患矛盾、"会看病的不如会写论文"的职称晋升体系痼疾，药商和医院凌驾于患者权益之上的利益、医生的尊严与荣誉面对生命个体的拷问，做了现实主义的还原，较好地描写了三代医者的观念碰撞，以及新一代年轻医者奉行的价值观；《急诊科医生》（43 集，2017，根据点点原创剧本《人命关天》改编，娟子编剧，郑晓龙、刘雪松导演）取材真实案例，反映了急诊科繁忙嘈杂的日常工作环境和暴力伤医事件。该剧极力呈现急诊医生高强度的生活、工作、情感的真实状态，对话较为节制，与人物的身份和场景契合度高，将每个医生的身份没有限定在单纯的"医者"，而是还原身为"患者"的普通人的生存和情感状态。

医疗剧是中国行业题材常规的通俗化类型中的佼佼者，已确立了成熟的医疗观念、主题内涵和人文思想。从职业精神上遵奉"希波克拉底誓

言",到行为准则上推崇美国医师 E.L. 特鲁多"有时去治愈,常常去帮助,总是去安慰"(To Cure Sometimes, To Relieve Often, To Comfort Always.)理念,都成为中国医疗剧塑造人物和设计剧情的人文标准。随着文化交流与视野的扩大,中国医疗剧不断在注入新的时代内容和医学思考,顺应着国际上"生物—心理—社会"的医学模式转变,一面强化医者崇高的从医信念,一面向民众普及"好医生"不同于传统想象的现代新标准。然而,在中国转型社会的复杂语境下,心理投射与科学知识的距离,注定了中国社会医患之间的信任与托付极为沉重,强化了医疗剧的戏剧性和艺术张力。

### 5. 年代剧:时代之痕、怀旧影像

让历史的痕迹嵌进个体成长和家庭生活,展现具有独特时代风韵的社会氛围、思想波动和观念变化,是年代剧的主流叙事模式,也是"怀旧"最具质感和最有价值的影像记录,凝聚着一个远去的纯真年代的集体记忆,也镌刻着时代印痕的文化隐喻。

《闯关东》(52集,2008,高满堂、孙建业编剧,张建新总导演,孔笙、王滨导演)、《老马家的幸福往事》(47集,2010,贾鸿源总编剧,王卫国、肖迺明、王季明编剧,杨文军导演)、《你是我兄弟》(36集,2011,彭三源编剧,刘惠宁导演)、《幸福来敲门》(36集,2011,根据严歌苓小说《继母》改编,严歌苓、马进编剧,马进导演)、《钢铁年代》(37集,2011,高满堂编剧,孔笙导演)、《师傅》(35集,2011,齐星编剧、导演)、《风车》(38集,2011,刘雁编剧,孔笙、张永新导演)、《下海》(37集,2011,袁克平编剧,唐宇、袁子弹改编,王晓明、王晓康导演)、《雪花那个飘》(38集,2011,高满堂编剧,安建导演)、《请你原谅我》(30集,2011,徐兵、孙强、柳烨编剧,刘惠宁导演)、《情满四合院》(46集,2015,王之理、郝金阳编剧,刘家成导演)、《正阳门下小女人》(48集,2018,王之理、郝金明编剧,刘家成导演)等剧在对历史的书写中呈现出不同的时代语境与文化氛围。

《钢铁年代》《师傅》都是聚焦工人题材的作品,前者以中华人民共和国成立初期鞍钢建设发展为叙事基点,"全民大炼钢铁"的历史背景下高昂自觉的革命干劲、以厂为家的主人翁精神、"大跃进"时代的盲目冒进、两男一女"欢喜冤家"的人物关系是最大看点。后者以师傅和3个徒弟长

达30年互有交集的生活轨迹、思想情感的巨大变化，展现个体命运被时代着色的挣扎和选择。

《幸福来敲门》《请你原谅我》《风车》《下海》《你是我兄弟》都展现了更符合年代气质的人物形象和对纤尘不染的纯洁情感的仰慕，为历史留痕，显示了集体怀旧的情结，怀旧成为观照现实缺憾的一种历史梳理和参照坐标，星星点点地记录着渐行渐远的精神纯真的年代，提醒人们在国家经济提振后反思幸福的真谛，寻找并重建失去的美好和世界。

《幸福来敲门》的高收视率不仅仅因为再现了20世纪80年代让人顿感亲切熟悉的物件、衣着、生活用品等，与编剧立意挑战"有情感的戏剧和20世纪人物关系"的创作观念有关。女主角是一名时尚前卫的大龄单身女性，既有中国女性身上的美好品质，又与传统认知中或隐忍克制或恶声恶气的"媳妇""继母"截然不同。这一新时代浪漫、知性的"贤妻良母佳偶"形象，彻底摆脱了"嫁汉嫁汉穿衣吃饭"简单的实用主义的婚姻观。《请你原谅我》则是纯爱故事，通过几个年轻人遗憾的人生和无果的爱情，诗意地展现了那个年代懵懂少年的朦胧爱意和特有的温和气质，唯美略带伤感但不撕裂，仿佛是一则20世纪80年代超凡脱俗的青春怀旧铭文，复现了那个年代一见钟情、二见倾心、三见铭刻终生的纯粹而美好的爱情观。《风车》则让人看到了"怀旧"残酷的一面，探讨了"记忆有多沉重"和过去对现在的影响。故事始于1966年的"文革"，并无直接表现政治运动的影像，而是通过日常生活、穿衣着装和文艺爱好映射时代氛围，表现被"政治"深深干预了的生活。这种"政治背景言语式在场"的处理，巧妙地规避了直白场景对想象力和主题深度的损害，还营造了浓郁的有地域文化色彩的怀旧氛围，勾画出一幅20世纪60—90年代老北京四合院的风情画。"风车"对应的是传统、古典、怀旧的意向，"吉祥轮"的寓意暗示故事因果循环的轮回之意，怀旧不单是唤起温馨记忆，通过对"伤痕"的展示，揭示时代悲剧、人性善恶、自我完善与救赎。《下海》反映的是改革开放主题，选取了一个微观的叙事视角，在怀旧中反思时代巨变和复杂人性，以大时代中普通一家人的命运变迁和小人物的奋斗故事，感性地捕捉到国家经济体制的转轨、国营私企管理模式的对比、人们思想

观念的巨大变化，以小见大。该剧唤醒了几代人有历史余温的记忆，"50后"会热血沸腾，"60后"会记忆犹新，"70后"重温历史，"80后""90后"在感受父辈生活经历时，了解了那个年代里是非善恶贫富的纯粹观念。

《你是我兄弟》几乎杂糅了以上所有题材和类型元素，作为视角独特的家庭伦理剧，反映了父母双亡的四兄弟在长兄如父的家庭里坎坷而温馨的成长；作为怀旧的年代剧，展现了四兄弟在改革开放的洪流中，对法制、金钱、爱情、知识截然不同的人生目标、追求和亲情考验；作为言情剧，讲述了"白衣飘飘的纯真年代"一段海枯石烂的爱情往事。在对亲情、友情、爱情极致而美好的展现之余，百科全书式地呈现了20世纪80年代后的胡同文化、改革开放、经商大潮、全球化商品时代等平民生活和心灵轨迹。

如果说，《渴望》代表了"京味文化"在20世纪90年代的肇始，刘家成执导的"正阳门下系列"算是第二波京派电视剧代表作，2018年后反映新时代建设"和谐社会"的主题则是第三波。《情满四合院》有着浓郁的人艺风格，呈现了一出老北京风物人情的鲜活画卷，亲切有趣的京味方言、四合院老少爷们的群居生活、有"舞台感"的议事场景、呼之欲出的各色人物，特别是那个时代人们特有的思维方式、情感交往与人际关系，勾起了很多观众对80年代往事的回忆。因此，该剧也是一部为"老北京人"画像、为地方立志、有年代史诗气质的作品；《正阳门下小女人》融入"一山二虎、瑜亮相争"的商战剧手法，将愉悦、昂扬、逗贫的轻喜剧风格和"京味儿"文化结合。剧中，两个女人的CP成为曲折人生的欢乐励志交响曲，道出该剧的魂："原谅别人就是原谅自己"，以及"知者减半，省者全无"的人生境界。

《叶落长安》（40集，2011，吴文莉同名原著，赵冬苓编剧，姚晓峰导演）、《风和日丽》（35集，2012，艾伟同名原著，林和平、泳群编剧，杨文军导演）、《那样芬芳》（34集，2012，顾伟丽编剧，安建导演）、《成长》（30集，2012，王海鸰编剧，梦继导演）、《浮沉》（30集，2012，崔曼莉同名原著，鲍鲸鲸编剧，滕华涛导演）与家庭伦理剧中的女性叙事不同，年代剧中的女性力量从家庭到渗入社会的各个领域，展现出不同时代女性的伟大形象或精英气质。

移民题材的年代剧《叶落长安》改编自西安女画家、新生派作家吴文莉的同名小说，重现了1942年中原难民大规模的逃荒移民运动，以及河南人扎根西安的故事，有着强烈的史诗情怀。通过一个普通女性顽强而智慧地带领全家，历经60年风雨、忍辱负重、超越苦难、走向幸福的奋斗故事，再现了千千万万个底层中国家庭的共同命运，从而有了民族生活史和精神史的寓言叙事内涵。编剧赵冬苓认为《叶落长安》是一部超越了技巧的作品，它不是依靠悬念、对立面架构而成，而是依靠一种真实质朴的力量打动人心"。

商战题材关注中国改革开放以来的当代生活，是年代剧创作的一个类型亮点。2009年后，当代现实生活中的新兴事物进入商战剧的视野，商战题材从之前聚焦中国近代几大著名商帮，转向有现实脉搏的当代新商帮的崛起。《向东是大海》（36集，2012，马军骧编剧，安建导演）讲述宁波商帮传奇，杂糅了商战、家族、帮派、江湖、爱情等元素，在人物关系上设置了3个结拜兄弟的恩怨纠葛，以两个家族的起落沉浮为故事主线，弘扬智者取胜、所谓利益轻之、道义至上的理念、"老老实实做人，本本分分挣钱"的家训和"与官不做，与匪不做"的信条；《温州一家人》（36集，2012，高满堂编剧，孔笙、李雪导演）首次描写改革开放中被誉为"东方犹太人"的温商崛起，以其发展历程反映改革开放30年的变迁，虽在情节上存在明显疏漏和结构失衡的问题，但较为真实地再现了有着不光彩的原始积累、备受争议的"温州精神"和温州商人超常的发家致富的创业之路，比如，不怕吃苦不嫌利微的商路风格、强大的老乡互助和资本动员能力、敏锐的商业嗅觉、信奉多个朋友多财路的义利观、不守行规不择手段的商业发家、缺乏现代法制观念和自律意识的经商行为等，形象地注解了特定时代"白猫黑猫，抓住耗子就是好猫"的发展理念；《鸡毛飞上天》（55集，2017，申捷编剧，余丁导演）有着开阔的社会视野，意境高远，既突出了义乌商人祖辈"鸡毛换糖"的经商传统和历经诚信波折才凤凰涅槃的精神品格，又刻画了中国社会发展、改革和转型的三个大时代背景中三代义乌人的不同经商理念，经商专业知识和行业发展细节的描写到位，至爱至纯的亲情、友情、爱情的刻画细腻感人，可见编剧扎根式体验生活的创作诚意。

### 6. 农村题材电视剧：轻喜剧风格盛行

在电视产业化进程中，农村剧创作势单力薄，它和儿童剧都是商业目的很难达成的题材领域，造成少有人涉足问津的冷门类型。在中国城乡一体化进程中，"城市"相对于"农村"而言犹如天堂，寄托了农村人对未来和美好生活的全部向往，并把"进城务工"当作改变命运和身份的理想选择，留守老人和儿童成为时代之殇。

颇为尴尬的是，农村剧的收视群体既非农村人，也非城市人，占有市场一席之地的"本山传媒"出品的农村剧也不是传统意义上的"农村剧"。将醇美的乡村韵味和新一代农民的生活面貌结合表达时代新精神、新内涵的作品屈指可数，展现城镇化进程中日趋边缘化的凋敝乡村和农村发展问题的就更少。"9亿农民8部戏，农民兄弟不满意"[1]绝不只是调侃之语。改观发生在2002年后，以《刘老根》（18集，2002，何庆魁、薛立业、万捷编剧，赵本山、谢晓嵋导演）、《刘老根2》（22集，2003，何庆魁编剧，赵本山导演）、《希望的田野》（23集，2003，冯延飞编剧，孙沙导演）、《烧锅屯的钟声》（8集，2005，薛立业编剧，刘继书导演）、《圣水湖畔》（20集，2005，何庆魁、王永奇编剧，傅百良导演）、《插树岭》（24集，2006，郁晓编剧，顾晶导演）、《老大的幸福》（41集，2010，谢丽虹、宫凯波、刘江舸编剧，李路导演）、《手机》（36集，2010，刘震云同名原著，宋方金编剧，沈严、王雷导演）、《马向阳下乡记》（40集，2014，谷凯编剧，张永新导演）、《新圣水湖畔》（20集，2018，王永奇编剧，张多福导演），以及"乡村爱情"系列季播剧，如《乡村爱情》（30集，2006，张继编剧，张惠中导演）、《乡村爱情2》（41集，2008，张继编剧，赵本山导演）、《乡村爱情故事3》（36集，2010，张继编剧，赵本山、徐正超导演）、《乡村爱情交响曲4》（37集，2011，张继编剧，赵本山、徐正超导演）等为代表，异曲同工地采取了喜剧路线。

喜剧是一种有固定市场效应的艺术类型，有天然的亲民性，制作成本低。凡是热播的都市/乡村生活剧或多或少地呈现出小品化、喜剧化的倾向，习以为常的生活小事因城乡、地域、阶层差别而产生的戏剧化，由误

---

[1] 刘江华、王莹：《9亿农民8部戏》，《北京青年报》2003年12月21日。

会、巧合、偏见、差异构成矛盾冲突或段子，消解了话题的沉重性。适应读图时代观众对相声、小品、说书等的偏好，也是尝试将喜闻乐见的民间艺术形式与电视剧这一现代技术产物结合的探索。

《老大的幸福》和"乡村爱情"系列的热播，体现了范伟和赵本山小品在社会上的影响力，但在艺术样式的转换和个人创作风格的结合上，呈现出不同的艺术效果和社会影响。《老大的幸福》触及幸福指数话题，探索了"欲望"和"迷失"的主题。故事情节流畅，细节饱满，台词幽默机智，降低小品的夸张，贴近生活，喜剧色彩源于观念差别和生活巧合而非性格缺陷，给人以笑中带泪的感动。故事的节奏把握比较利落，场景很快从东北静谧祥和的小城顺城拉开，切换到以北京为主，用典型地域间的文化冲突影射传统和现代、乡村和都市截然不同的幸福观，并以有情人难成眷属的结局，加大了物质和幸福的对立。"乡村爱情"系列对东北农村生活进行了小品式夸张的渲染和戏剧化处理，是将"二人转"和电视剧两种艺术样式结合的跨界尝试。高收视和争议并存，批评者认为，以"逗人乐"为主的小品语境时不时地流露出"伪现实主义"和"伪喜剧"混合气质，显示出一厢情愿的想象性叙事，对时代精神肤浅展现，流露出戏弄乡村生活琐碎轻佻的姿态。有专家指出："赵本山系列农村剧所反映的现实乡村不能算是'真实'意义上的乡村现实，换言之，这里的'乡村现实'在不经意间被'都市现实/都市想象'所取代和偷换。"[1] 值得研究的是，"乡村爱情"系列的市场反馈和收视效果总体不错，自 2006 年到 2018 年已拍摄 11 季，堪称一个长寿的喜剧 IP 品牌，主创班底基本固定，有稳定的粉丝基础，"90 后""00 后"受众不在少数，豆瓣评分很难得地维持在 6.7—7.5 分。原因与差异化定位、喜剧向来受市场青睐、地域文化风格的创作稀缺和针对性强、紧扣时代脉搏的热点捕捉使续集创作空间弹性大、赵本山小品喜闻乐见特色的延展、剧中"小品情境"吻合新媒体时代碎片化收看和短视频受宠等诸多因素叠加。这是一个复杂的文化现象，需要更多的理解、包容。

---

[1] 薛晋文、曾庆瑞：《新世纪农村题材电视剧的缺失与期待》，《现代传播》2010 年第 7 期。

《手机》并非严格意义上的农村剧，但其对农村生活的描写拓展了艺术表现空间，把城市文明和农村文明的对立与共振作为两条情节主线，以传统文化与现代文明的裂变与反衬为主题，反映中国社会改革开放以来在精神和观念上的物质化蜕变，生动地描画了从农耕的传统的温馨社会到都市的现代的娱乐社会的时代轨迹。不同于电影版围绕"手机如手雷"展开由出轨导致的秘密、笑话和冲突，表现技术挑战文明的时代问题，相对轻松娱乐。电视剧涉及了城乡差别、中年危机、精神出轨、泛娱乐化等诸多沉重的时代主题，并在人物塑造上做了较大改动。

从《老大的幸福》到《手机》出现了这样一种叙事逻辑：北京代表了有典型性的"大都市"，拥有资本控制下的现代文明和物质享受，也是容易导致人们心灵异化的迷失之地。而农村、边缘小城则成为具有救赎意义的精神家园，并往往象征了人类文明最后希望的原乡。《手机》中的"奶奶"老迈之年独自承担起耕田犁地、收获果实的重任，同时，作为来自乡村的民间的底层的长者则印证着"无欲则刚"的古训，她的人生智慧成为制衡浮躁城市的最后堤坝，是城市彷徨者获得心灵安宁的避难所。《老大的幸福》中的老大在他熟悉的小城中充实而幸福的生活步调，待他来到北京后完全被打乱，甚至在二弟的别墅里找不到自己的房间，二弟夫妇契约式的夫妻生活，其他弟妹在声色犬马追逐中的自我迷失，无不隐喻了消费社会对个体的强势挟裹和对"幸福"的认同危机。

《马向阳下乡记》是山东省委的定制性创作，编剧深入农村一线体验生活，虚实结合地塑造了由几十位原型人物汇成的"马向阳"，深刻反映了"993861"[1]的"空心村"留守人群现状。不同于火热荧屏的农村剧的喜剧路线，该剧不刻意喜剧化，是"按照生活逻辑"创作的正常故事。编剧将高落差的人物设置和低位置的戏剧冲突合二为一，对生活细节诗意处理，描写了美丽的山村景色和"空心村"普遍生活贫困的"双重现实"，既凸显了农村推行政治体制改革实现民主制的艰难，又将中国最基层组织民主政治图景实现的可能性，做了符合农村实际和农民心理的描写。这

---

[1] 即以数字和特定人群的节日相结合的方式形象化指称老人、妇女、孩子的缩略语。

是一部中国乡土叙事的精品,它是建立在费孝通"乡土性"中国社会的根本认识上,贯通历史、文化、传统和现实几个层面的有沉淀意味的作品。在城镇现代化过程中,农村人外出打工和城市机关公务员下基层挂职锻炼、大学生村官都已经成为常态。该剧撷取了不同于以往农村剧的叙事视角——城市青年干部下乡对口扶贫,艺术地反映了这种成熟的行政扶贫模式,从而开启了一个认识农村、观察城乡差别的新视角和新模式。它对农村题材电视剧的另一个创新和突破是:实现了田园牧歌、乡村现代化追求、新农村建设的聚合性叙事。剧中的大槐树、齐长城、农村原生态的自然风光、600年历史古村和建筑文化风貌等,带火了当地旅游,该剧成为最好的"旅游风光宣传剧"。

## 二、军事、英模、公检法特殊行业题材:与时代同呼吸共命运

在行业题材领域,军旅剧、英模剧、涉案剧、刑侦剧、反腐剧等创作关涉国家政权的主流意识形态内涵,内容严肃,影响巨大,不容歪曲和戏说,有着严格的规划、立项、审批等流程,以及高规格、高标准的专业创作准入门槛。因此,在中国电视产业化改革中,这些特殊行业题材的创作虽然也会遭遇发展中的诸多问题,但严格的管理机制保证其成为颠覆性最小的少有的"一片净土",较好地兼顾了规则秩序、专业性和审美创新,及时反映时代精神、国家意志,且基本保持了"精品化"生产模式。

1. 军事题材电视剧:类型和反类型交融

军事题材电视剧创作产生影响力是在2000年前后,与中国新军事变革、强军目标的提出、军队信息化建设同步启动。海湾战争和伊拉克战争、科索沃战争为和平环境下的当代军队"能否打仗"和"打胜仗"敲响了警钟,进而在治军理念、高强度高技术训练和军队现代化建设上引发深入思考。最早是2000年播出的《突出重围》,作为央视一套的开年大剧,突破了之前军旅剧军史、战史的叙事框架,以旗帜鲜明的类型化特色,引发当代军旅剧的创作热潮。这一年,央视重磅播出的军旅剧多达6部,

《DA师》（22集，2003，王维、邵钧林、稽道青、郑方南编剧，郑方南、石伟导演）在剧名上就隐含了"数字化部队"的信息和强军梦想。之后的《士兵突击》（30集，2006，兰小龙编剧，康洪雷导演）、《垂直打击》（20集，2006，王功剧本、张嵩山编剧，高希希导演）、《旗舰》（34集，2008，段连民编剧，巴特尔导演）等塑造了一系列新治军理念下的当代新式军人形象。

军旅偶像剧《幸福像花儿一样》（27集，2005，根据石钟山小说《幸福像花样灿烂》改编，王宛平编剧，高希希导演）突破了军旅剧大多讲训练、打仗和军队现代化建设，鲜有表现女兵生活的常规视角，选择部队文工团这个特殊并略带神秘的新领域作为故事背景，通过文工团这样一个姹紫嫣红的小社会，表现了20世纪80年代"生在红旗下，长在红旗下"纯真一代，随着社会转型在价值观、事业、情感、家庭和生活上经受锻炼的故事。该剧在韩剧《大长今》刚刚谢幕，2005年版《京华烟云》还未上档时首播，创造了北京地区当时在播电视剧收视率第一的佳绩，受到了各年龄层观众尤其是军人的喜爱。

当代军旅剧由于在叙事和内涵上，普遍采用传奇手法讲述成长、蜕变，通过江湖改写和偶像打造，演绎励志青春，完成了个性十足的新一代年轻军人"草根偶像"的塑造。从《士兵突击》到《我是特种兵之利刃出鞘》（24集，2011，刘猛原著、编剧、导演）、《麻辣女兵》（TV版47集，网络版38集，2012，王焰珍、西童为原创剧本编剧，田良良、周海丹、陈晨、尹薇为拍摄剧本编剧，谷锦云导演）、《火蓝刀锋》（32集，2012，冯骥同名原著，冯骥、徐速、王潇涵编剧，张国庆导演）、《雪域雄鹰》（33集，2015，根据成都军区战旗文工团话剧《生命高度》改编，罗雷总编剧、总导演，蔡泽、孙小茹、艾兰、刘洪涛、姚其耀、王力羽、晋杨编剧，张东东、孙梦飞导演）、《深海利剑》（34集，2017，冯骥、尚伟、黄小玮编剧，赵宝刚导演）等，都是讲述"好兵"大同小异的历练成长道路：团结合作、自我牺牲和集体荣誉高于个人成功的故事主旨，是共同主题；老兵退伍，"班长"的深刻影响等部队传帮带的情节模式，是新兵感受军队传统成为合格战士的必经之路；草原中转站、海训场、部队农场、边防哨所这些封闭寂寞的军营训练场和长年驻守的严酷环境，成为初入军队的"衰兵"被孤立隔绝后实施反常强化训练的

"速成小灶"，也是发生精神蜕变的转折点。从许三多到庄焱、蒋小鱼、汤小米、荣宁、乔二、卢一涛等出身、家境、性格、素质、性别不同的士兵形象看，已经完成了中国军队从农村到城市的传统兵源位移，以及年轻观众"偶像"审美趣味的收视喜好。城市兵普遍受教育程度高，有开阔的视野、活跃的思维、叛逆的个性、较高的智商和情商，战术理解能力强，现代新型武器装备掌握快；缺点是体质弱、耐力差、怕吃苦、个性叛逆。这些优缺点都是提高情节信息密度和故事趣味的突破口，叙事重心移向军事化训练对年轻人个性才华的压制、冲突和因势利导，也更多地融入了军营外的生活内涵。他们与许三多的当兵改换身份和实现梦想的行为有着本质区别，是不怕虎的初生牛犊，在挑战和超越前辈的权威与军队秩序中证明个人价值，实现更高更强的人生梦想。当代军旅剧的年轻化趋势，赋予该类型强烈的当下性和"青春励志"的主题。

《麻辣女兵》从"90后"的视角展开故事，讲述了一个街舞、跑酷、耍混样样通的假小子式的叛逆女孩成长为优秀女兵的故事，被称作军营版"小燕子"。独生一代成长中熟悉的生活习性、交友方式、电玩产品、美食娱乐等都成为教官训练新兵的新课题，似曾相识的生活映像，赢得了年轻观众的追捧。《火蓝刀锋》根据网络点击量过亿的军旅小说改编，原著在中央人民广播电台文艺之声三年内八次重播，有庞大的听众基础，为电视剧做了市场预热。这是首部揭秘海军陆战队和特种兵训练、生活的电视剧，逼真地还原了蛙人、潜艇、荒岛训练、特战技能、维和反恐、国际军事竞赛等神秘的海军陆战队的真实生活。该剧将军旅剧武侠化、喜剧化的尝试，由于融知识性和趣味性、专业性和游戏性、文学性和民间故事为一体，通过个性化人物的成长诠释"把每一滴热血都流进祖国大海"的主题，因而好看、好玩，颇具艺术感染力。该剧播出时正值一年一度的征兵季，很多人表示观剧后有参军冲动，称其为"海军的招兵宣传片"。

军旅剧和青春偶像剧的结合，满足了年轻观众对时尚和理想的想象，找到了"主旋律"与之建立共鸣的视界。有学者指出，传统意义上的偶像崇拜是一种宗教仪式活动，"当代的青春偶像崇拜，以大众传媒为基本载体，以大众文化为基本活动模式"，其"本质上是一种文化商业活动，它

受制于当代市场经济的整体运动"。基本操作手段是对青春偶像同时进行"造神和灭神的游戏",刺激和强化精神无归的个体对青春神灵的欲望,但又绝不容许受众对某个偶像长期持续的膜拜,通过新旧偶像的不断替换,瓦解受众的情感和信仰,最终实现制造大众青春偶像的唯一目标,"把偶像崇拜替换为传媒依赖和传媒欲望"。[1]这便注定了青春偶像缺乏恒定的内涵、意义与价值,而失去类型得以存在的持久生命力,摆脱不了昙花一现的宿命。青春偶像剧与革命历史题材电视剧包括谍战剧、抗日剧以"信仰"立身的审美创新,恰好形成了截然相反的路径,显示了政治与资本博弈的实质:消费性娱乐还是精神的熏陶,根本区别是"给予信仰"。因此,衍生出这个时期将青春偶像与主旋律结合的类型创新路径,红色青春偶像剧在"反类型"中实现了革命历史题材与青春偶像剧的完美联姻,并成功营造出"怀旧情结",《恰同学少年》《延安爱情》《革命人永远是年轻》《我的法兰西岁月》等都是典型文本。

2. 英模人物传记:从生活中来到生活中去的朴素叙事

英模传记叙事在新时代取得较大的突破。2012年前后,围绕党的十八大召开,一批聚焦民生、保障国家财产安全、歌颂共产党人公仆精神的主旋律电视剧相继播出。如《远山的红叶》(20集,2010,谭力总编剧,彭启羽、谭语蕊编剧,雷献禾导演)、《永远的忠诚》(24集,2011,石零编剧,张绍林总导演,张植皓导演)、《营盘镇警事》(28集,2012,公金盾、牛力军、刘光编剧,马进导演)、《杨善洲》(23集,2012,石零总编剧,甘昭沛、罗仕祥、杜建文、伍乐华编剧,张绍林总导演,张植皓导演)、《焦裕禄》(30集,2012,殷云岭、陈新原著,何香久编剧,李文岐导演)、《便衣支队》(23集,2012,查文白、王军、车俊妍编剧,张多福导演)等都是根据真人真事改编,对人性、人情和心理的生活化描摹上强化了艺术感染力,得到官方和市场的认可。

焦裕禄,是一个中国人亲切而熟悉、倍感温暖的名字,作为"党的好干部""人民的好儿子""人民公仆的榜样""道德楷模",他令人敬仰的事迹被电影、歌剧、舞剧、话剧、京剧、小说连播等不同的艺术形态分别呈

---

[1] 肖鹰:《青春偶像与当代文化》,《艺术广角》2001年第6期。

现过。其中，电影的影响最大。电视剧没有沿袭电影主要表现焦裕禄长达470天的"兰考事迹"，而是充分发挥篇幅优势，从1949年年初的土改工作和清匪反霸展开叙事。同时，以传记片体例，采用现实、回忆和倒叙结合的方式，从容完整地展现了焦裕禄的成长、求学、工作、爱情、艺术爱好等文武双全的一生和公仆形象。有意思的是，两部英模题材电视剧《焦裕禄》《杨善洲》，都有李雪健主演过的电影珠玑在前。

《杨善洲》刷新了以往英模剧的创作模式，历史氛围的细节还原、场景再现、化服道体现原汁原味的农村生活语境，台词对话接近乡土特色，有生活实感。该剧叙述方式新颖，通过代表"70后""80后"视角的女记者展开第一人称叙事，在她对杨善洲身边的同事、百姓、家人和朋友的采访、观察与思考中，还原了杨善洲半世为官的感人经历。这种以"人生拼图"的叙事方式再现人物和事件的手法，曾被电影《公民凯恩》《罗生门》定格为"经典叙事模式"。电视剧通过塑造杨善洲"一人一生一地"，隐喻"一家一党一国"的为官理政治国之根本，有强烈的现实针对性，尖锐地指向了共产党干部的立身和执政标准。杨善洲代表了新中国成立初期"经典版的共产党人"的人民公仆形象，他就像一面镜子，照出了现实社会中党的一些中高级干部和家属身上典型的为官陋习和不正之风。该剧播出时，正值十八大召开并提出共产党队伍"纯洁性建设"的命题，拉开了之后5年间力度空前的正风反腐行动，贯彻落实"生态文明建设"与经济建设、政治建设、文化建设、社会建设"五位一体"的思路，国家监察体制改革试点推进等中国社会反腐败资源整合联动机制的建设。

《营盘镇警事》写"公检法"却没有掉入"英模剧"窠臼，而是深挖题材的先天潜力，将农村剧、公安剧、英模剧、偶像剧和家庭伦理剧等类型有机融合。通常而言，公安剧的视角是关注城市或大案要案的侦破，农村剧的视角多是围绕村民纠纷和地方领导领乡亲致富奔小康的主题，英模剧的视角难免有刻意拔高传记人物导致人性化和生活化的衰减，偶像剧的视角基本是小情小调小家的纠缠，家庭伦理剧的视角常围绕一个或几个家庭内部成员关系的矛盾展开。而该剧中的警民关系是亲善友爱的关系，如朋友、亲人、邻家、相识故旧般的熟稔，是"穿着警服的老百姓"，是

新时代警民共建共治的样板模范。主角范党育总是给人和蔼面善、朴实亲切的印象，从不摆官架，也不居高临下地呵斥审问，常常不疾不徐如话家常地询问案情缘由，再循循善诱地晓之以理动之以情，将日常摩擦纠纷纳入有人情余地的情境中智慧化解，让大事化小小事化了，村民因此亲昵地送他"大了"的绰号。这种工作方式于无形中引人向善，维持乡里乡亲间的和睦生活秩序，让小小的派出所成为老百姓的主心骨，再现了中国极富人情味和伦理性的基层治理建制。"叔""哥""侄儿""大了"是剧中百姓乃至扰乱社会治安分子对范党育司空见惯的亲切称呼，体现了中国伦理社会血脉由家及人的可贵延展，这也是中国共产党继承优良文化传统，并发扬光大为"军民一家"的立国根本。

《营盘镇警事》基于民生、民情、民意的人文关怀视角，真实可信地"反映了中国社会生活与社会变革，特别是当前各种社会矛盾凸显的转型期，新的生活观念对农民固有生活的冲击和改变、贫富差异形成的新的社会形态以及因为社会管理滞后造成的局部震荡等"。[1]剧名为"警事"，突出了执法行业的工作方式从审、查，向服务管理转变的时代理念，代表了当前处于转型期的中国社会在行业行风上的作风变革，是不可多得的"警教剧"，其实用性是今天各类型剧在娱乐之余深化专业性、知识性和思想性的结果。

《杨善洲》《营盘镇警事》超越类型痼疾的生活化创作观念、严谨统一的剧作水平、流畅朴实的艺术表达、摆脱"功能性"人物塑造的方法，显示了英模剧返璞归真的可贵创作趋势。

3. 涉案剧、刑侦剧、反腐剧："戴着镣铐跳舞"

涉案、刑侦、反腐题材电视剧有着广泛的受众基础，也是国产剧创作中最敏感最有难度的题材领域。广电总局2004年发布的《关于加强涉案剧审查和播出管理的通知》中规定：一个案件贯穿始终的"典型涉案剧"不允许进入所有频道的晚间黄金时段，一律安排在23:00后播；"一般涉案剧"不准安排在卫视晚间黄金档，但可在地面频道黄金档播放；政法战线

---

[1] 苟鹏：《小人物大情怀——电视剧〈营盘镇警事〉创作谈》，《中国电视》2012年第11期。

上的优秀人物和先进事迹为主的普法教育类涉案剧，可在卫视和地面频道的黄金时段播出。此后，涉案剧退出卫视黄金档，涉案剧创作逐渐式微，难再有引起关注的佳作；2011年，《关于切实加强公安题材影视节目制作、播出管理的通知》，涉案题材审查标准提升到新高度，这个类型的创作趋于萧条。这无形中增加了创作的精品意识。

所有罪犯都是女性的《红蜘蛛：10个女囚的临终告白》（20集，2000，陈育新、裘永刚、张邦友、阎心红、墨白编剧，张军钊、都晓总导演，张军钊、乔戈里导演）、创造当年收视热潮的《征服》（20集，2003，陈育新编剧，高群书导演）、冷峻纪实风格的《高纬度战栗》（30集，2007，陆天明编剧，郭靖宇导演）、根据真实案件改编的《湄公河大案》（34集，2014，陈育新编剧，安占军导演）等都是不同时期的代表性作品。《高纬度战栗》刻画了一个始终坚守信念、无悔追寻真相的公安干警形象，影像凌厉、叙事逻辑、剧情缜密、人性描写有思想深度，以宗教般的谕示突破了类型意义。该剧与《云淡天高》（19集，2003，刘俊华、冯守文原著，李邦禹、张华峰编剧，张中一导演）、《国家干部》（30集，2006，赵琪编剧，苏舟导演）、《神圣使命》（24集，2011，根据许开祯长篇小说《政法书记》改编，张栩编剧，何群总导演，刘进导演）等都延续了新世纪以来公安刑侦、改革反腐题材创作的余温，保持了较高的艺术水准。

总的来说，鉴于这类题材的高度敏感和所可能产生的强烈社会影响，2004年后一直处于严格的文化管控下，鲜有引起社会关注的现象级作品。直到2011年年底，首部全面展示海关人员工作生活的电视剧《国门英雄》（36集，2011，根据何署坤小说《关花》改编，何署坤总编剧，陈宇、陈锐、吕艳编剧，傅东育导演）在央视8套播出，反响热烈，继而作为跨年大戏在央视1套重播，平均收视率破3%，单集最高收视率达到5.34%，成为当时历年收视最高的刑侦涉案剧；2014年7月15日央视1套黄金档播出《湄公河大案》，将2011年发生的"湄公河惨案"改编成电视剧是央视CTPC的"命题作文"，涉案剧开始出现转机。之后，公安部宣传局在广东省"雷霆扫毒"12·29专项行动刚刚结束后，就酝酿拍摄电影的计划，后变成电视剧《破冰行动》（48集，2019，陈育新、秦悦、李立编剧，傅东育、刘璋牧、李

晋瑞导演），成为涉案剧类型化主旋律化的成功样本。该剧将缉毒英雄变成制毒集团保护伞的沉沦过程，进行艺术的理想化设计，挖掘背后合理而人性化的复杂因素，极大地提升了艺术感染力和审美价值。

《湄公河大案》后，涉案剧渐渐回归央视及各大卫视的黄金档。特别是2015年6月，中纪委宣传部提出这类题材"每年电影最少一两部，电视剧最少两三部，而且必须是精品"的要求，涉案剧重回主流视线。公开资料显示，这一题材的备案数量逐年回升：2016年有22部，《人民检察官》《卧虎》《谜砂》3部剧上星黄金档，但关注度不高。反而是《法医秦明》（20集，2016，根据秦明《第十一根手指》改编，郭琳媛、杨哲总编剧，徐翔云、辛非、肖诗瑶、杨开泰、张吉、王维康、陈雅怡编剧，徐昂导演）、《余罪》（12集，2016，常书欣同名原著，沈嵘、张仕栋、姜无及编剧，张睿导演）等网络自制剧成功进行了涉案剧年轻态叙事的尝试；2017年有37部，其中，《人民的名义》刷新了近十年卫视收视率纪录。涉案网络自制剧以三部有电影质感的精品剧《河神》（24集，2017，天下霸唱原著，刘成龙、杨宏伟编剧，田里导演）、《白夜追凶》（32集，2017，指纹编剧，王伟导演）、《无证之罪》（12集，2017，紫金陈同名原著，马伪八编剧，吕行导演）开启了网剧精品化的2.0时代；2018年有28部，卫视播出了《橙红年代》《猎毒人》《青春警事》《走火》《阳光下的法庭》《莫斯科行动》等，爱奇艺推出《原生之罪》《悍城》等。网络自制的涉案剧逐步走出了一条精品化、品牌化的发展路径。

公检法题材创作不可能像一般的行业剧或职业剧那样，任意营造微妙的办公室政治和直面人性阴暗的桥段，也不能局限于"罪案"题材，创作基调是"反"而不是"腐"，不能津津乐道于泥足深陷，要在批判揭露中惩恶扬善树立正面典型。呼应十八大以来中央从严治党、正风反腐的举措，更多涉及公检法行业的电视剧创作开始活跃，一些积极拓展生活化视角，以"有信仰的人生"和警民鱼水情，与普通观众共情的作品，产生了良好的社会凝聚力和激励意义，比如，《草帽警察》（28集，2014，林和平编剧，杨亚洲导演）、《刑警队长》（35集，2015，陶纯、慕星、钱戎编剧，来赫、张睿导演）、以"见义勇为"为叙事切口的《别让我看见》（37集，2015，苏

霆、秦牧放编剧，王加宾、刘方、高峰导演）、悬疑心理剧《后海不是海》（40集，2015，段咸同名原著、编剧，韩晓军导演）等。《刑警队长》根据公安部一级英模、被誉为"江海神探"的江苏省南通市公安局刑警支队原支队长顾瑛的英雄事迹改编。在英模形象塑造和刑侦细节披露、人性挖掘与戏剧情境的虚实处理上进行了有机平衡，生动讲述了"一个非专业刑警的专业性故事"，兼具"普法"的现实意义。该剧致力挖掘每个案件背后令人深思的东西或生活的无奈与选择，甚至落后的"普法"现状导致的复杂的社会问题，真实而深刻地反映个体遇到的社会问题和心理困扰，包括公职人员的职业困境。

公检法类的行业剧越来越与民生问题挂钩，沉入人心、人性和生活，而非直白、概念、脸谱化地呈现主旋律，使"敏感题材"找到了赢得观众的叙事点位。纪实题材电视剧《别让我看到》是公安部重点推荐的大剧，根据全国见义勇为英雄模范真实事迹改编，号称"中国首部见义勇为题材的都市悬疑情感电视剧"。全剧在一桩银行抢劫大案的侦破背景中，讲述了正邪对抗中涌现出的一件件无私奉献和见义勇为的故事。采用了纪实性拍摄和故事性手法交织的结构，每集开头加入真人事迹的采访画面，剧中辅以退休刑警队长接受记者采访的串场，营造了故事中"情景再现"的纪实氛围。

反腐剧从专业看，属于法治题材，是由中纪委、监察部、公检法侦办的高级别官员职务犯罪题材，主题是反腐倡廉，内容是以一些触犯国法党规的"下水"干部为表现对象进行"警示"叙事的电视剧。回顾以往，反腐剧创作准入门槛规格高、题材特殊、政治内容敏感，是"戴着镣铐跳舞"的题材。其政治意义、社会影响常常会高于审美价值，不能完全按照常规题材的人物塑造和叙事去衡量，在叙事规则、人物界限和情节处理上有严格的意识形态考量与限定；作为政治领域的敏感创作，最高原则是谨防娱乐，规避负面影响，"维稳"至上。中国电视剧之所以是"题材"分类的框架，基于特殊的文化和国情特色。反腐剧诞生的时代背景有规律性，是在国家处于大变革的转型时期出现，一些优秀的反腐剧基本上诞生在2000年前后10年左右的时间里，多出自反腐剧创作"三驾马车"的编

《人民的名义》海报

剧陆天明、周梅森、张平等。再就是反腐力度空前的 2017 年,《人民的名义》释放了强烈的信号。

被誉为"反腐第一大剧"《人民的名义》(52 集,2017,周梅森同名原著,周梅森、孙鑫岳编剧,李路导演),作为一部出色的"政治剧",是一部好看、不说教的主旋律大剧,抓住了十八大以后从上至下重拳出击、民心所向的现实反腐风暴,成功地实践了"艺术地政治"或"政治地艺术",对时代精神做了较好的审美把握。该剧揭露反腐却没有处理成"案件剧",同时传达出"人民心声"和"党的决心",《人民日报》赞其为"一部反腐高压下中国政治和官场生态的长幅画卷"。剧作扎实,触及现实中的大案要案,台词犀利尖锐,大尺度地突破了以往同类型创作,播出时创下全国网收视率 2.41%、份额 7.37%、收视峰值破 7% 等近 10 年国剧收视的多项最高纪录。在微博、豆瓣、各种游戏论坛、B 站,包括表情包和各种 CP,都可见《人民的名义》热播带来的"全民娱乐狂欢"。十八大提出的"立党为公,执政为民"的理念,继道路自信、理论自信和制度自信后提出的文化自信,表现在艺术创作上,就是敢于直面执政党水平及其不足。该剧出炉可谓中国社会反腐深入的成果,其尺度之大不在剧中案件之大,不在官员级别之高,而在于终于可以正视当下社会的政治生态。

2004 年政策严控涉案剧,此后 10 年反腐剧沉寂,主要原因还是创作门槛高和产业发展初期泥沙俱下的矛盾。毛泽东曾指出,任何阶级社会的

任何阶级的艺术判断，总会把"政治标准"放在第一位，其次是"艺术标准"。任何国家和民族都无法忽略一个事实"'民族利益'总是一个永不言败的政治话题"[1]，葛兰西视文化为"可操作的战争"，阿尔都塞认为国家政权的意识形态在各种意识形态中居主导地位。同样，反腐剧与重大历史革命题材创作，需要叙事策略和市场策略的双重成功，尤其在社会转型、文化消费、国际局势动荡等背景叠加的时代，叙事与商业的妥协和路径，对保证主流文化安全并稳居传播主流位置，带有无可争议的绝对意义。

## 三、历史题材和献礼剧创作：敬畏历史，弘扬主旋律

"主旋律"并非指题材，自 1987 年提出后，就成为影视创作中主题、意义、内涵层面上的概念，随着时代进步、政治宽松，"主旋律"创作焕发了新的主题意境。特别是 2000 年后，顺应大众文化潮流，纷纷采用类型模式和生活化、人性化等富有人情味的叙事表达方式，提升道德感染力，丰富主旋律新鲜的阐释方式，从而得到观众普遍认可。在"兼有文化与反文化双重特性"的"二元性"结构中，让观众获得合理合法地有效体验和释放"被禁止的感情和欲望"[2]。革命题材、红色经典、年代剧、民国剧、谍战剧、抗日剧在国族想象和文化身份的价值表达中，完成了趋近主旋律的类型转换和审美更新。

革命历史题材电视剧中，《八路军》（25 集，2005，王朝柱总编剧，孟冰、王元平编剧，宋业明、董亚春导演）、《西安事变》（36 集，2007，王兵脚本，李凯军、王爱飞编剧，叶大鹰总导演，贾永华、李琦导演）、《战北平》（26 集，2008，根据张东林长篇小说《古城春色》改编，邵钧林总编剧，范昕编剧，胡雪桦导演）、《人间正道是沧桑》（50 集，2009，江奇涛编剧，张黎、刘淼淼导演）、《我的兄弟叫顺溜》（26 集，2009，朱苏进编剧，花菁导演）、《革命人永远是年轻》（38 集，2011，周志方编剧，陈健导演）、《北平无战事》（53

---

[1] 武桂杰：《霍尔与文化研究》，中央编译出版社 2009 年版，第 142 页。
[2] [美] 查·阿尔特曼：《类型片刍议》，《世界电影》1985 年第 6 期。

集,2014,刘和平同名原著,刘和平编剧,孔笙、李雪导演)等都触及以往革命历史题材的敏感区,对英雄形象全新改写,突出平凡、真实、可爱,在传奇故事中演绎复杂人性,唤起普通人朴素的爱国主义热情和英雄主义情结。

表现战争岁月里军人成长和爱情的电视剧也在与时俱进地更新表达方式,适应新时代观众的审美情趣。《激情燃烧的岁月》(22集,2001,根据石钟山小说《父亲进城》改编,陈枰编剧,康洪雷导演)、《历史的天空》(32集,2004,徐贵祥同名原著,蒋晓勤、姚远、邓海南编剧,高希希导演)、《亮剑》(30集,2005,都梁同名原著,都梁、江奇涛编剧,张前、陈健导演)、《光荣岁月》(40集,2007,根据燕燕长篇小说《去日留痕》改编,燕燕编剧,高希希导演)、《我的团长我的团》(43集,2009,兰小龙编剧,康洪雷导演)、《延安爱情》(38集,2010,武歆同名原著,俞白眉总编剧,王宛平、徐小斌、李青、肖茅编剧,曹保平、冯自立导演)、《战长沙》(32集,2014,却却同名原著,吴桐、曾璐编剧,孔笙、张开宙导演)、《少帅》(48集,2015,江奇涛编剧,张黎导演)等颠覆了以往塑造"英雄"或"共产党人"先入为主的"高大上"模式和概念化形象,显示出真实可信、略带传奇色彩的英雄成长足迹。

在反法西斯战争胜利60周年之际,许多作品因超越以往的审美新意赢得市场,甚至连站在风尚前沿的小资们也被吸引了。这些电视剧的共同点是:大多数作品以男性为主角或群像,塑造阳刚、豪爽、热血的革命英雄。艺术风格上向大众文化和市场化运作倾斜,自觉吸纳娱乐性的商业元素,尽量消除主题简单化、人物概念化、情节模式化的创作窠臼,传递主流意识形态认可的先进文化方向和思想内涵,适应消费时代观众对世俗化作品的呼唤,完美兼顾世俗审美趣味和文化内涵,将革命的现实主义和革命的浪漫主义创作风格成功对接。

1. 革命历史题材创作:维护正统史观,创新表达方式

中国文化向来敬重传统、历史和先贤,忌讳戏说和调侃民族引以为傲的圣人、英雄、重要或重大事件,为确保重大革命和历史题材影视剧创作与播映"导向正确、效果良好",广电总局报中央批准对此类影视剧的立项审批和完成片审查办法进行调整,2003年7月28日紧急发布文件《关

于调整重大革命和历史题材电影、电视剧立项及完成片审查办法的通知》。

通知规定:"国家广电总局成立重大革命和历史题材影视创作领导小组（简称'领导小组'），负责我国重大革命和历史题材影视剧创作的组织指导、剧本立项把关和完成片审查。领导小组在中宣部的指导下，由国家广电总局具体开展工作。领导小组下设电影组和电视剧组，电影组办公室设在国家广电总局电影局，电视剧组办公室设在国家广电总局总编室。"同时，对这类影视剧从题材范围和概念上予以界定:"凡以反映我党我国我军历史上重大事件，描写担任党和国家重要职务的党政军领导人及其亲属生平业绩，以历史正剧形式表现中国历史发展进程中重要历史事件、历史人物为主要内容的电影、电视剧，均属于重大革命和历史题材影视剧。"[1]这种题材规划制度导向性和强制性的结合，保证了关于国家和民族的历史记忆的"血统性纯正"以及人民政权的合法性地位，理所当然地成为"献礼剧"的重头，任何国家和民族都无法忽略一个颠扑不破的真理：民族利益高于一切，爱国主义是民族身份的体认。

一段时期以来，出于意识形态的强制性宣传需要和二元对立历史观极端思维的影响，正面歌颂党的丰功伟绩、民族解放和英雄事迹，回避反思历史进程中的错误，长期左右了文艺创作。革命题材创作一度因其严格的政治规定性，双向堵死了还原历史真实和尊重艺术规律的通道，因而成为题材敏感、难有创新的创作雷区。对革命历史缺乏深度的单向度歌颂基调、对主题缺乏艺术感染力的概念化呈现、对革命人形象缺乏人性描写的脸谱化塑造、对小人物缺乏关注的形象盲区、着力描写伟人和重大革命历史事件的狭窄取材方向，都使年轻观众对革命题材抱有本能的逆反心理，敬而远之。但新世纪以来，所有的政治禁忌都因时代开化、思想解放和观念更新逐一被扫除。放开手脚真实地反映革命历程中的光荣与梦想、低潮与失败、成绩与错误、残酷与无奈，大胆虚构革命洪流中的小人物甚至另类出格形象的英雄传奇，肯定民间力量和智慧在历史进程中的作用，都成

---

[1]《国家广播电影电视总局关于调整重大革命和历史题材电影、电视剧立项及完成片审查办法的通知》，百度文库，https://wenku.baidu.com/view/761628fad938376baf1ffc4ffe4733687e21fcfc.html?_wkts_=1673357544467&bdQuery=。

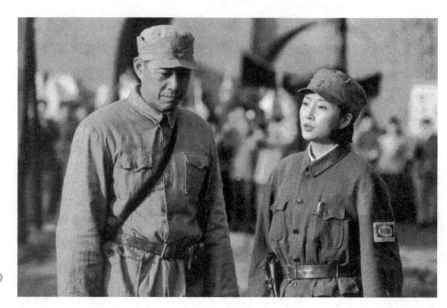

《历史的天空》剧照

为有标杆意义的主流创作观念。这些具有人性内涵的改变，在修正了新的经典革命叙事视角的同时，最终指向了一个政党乃至一个民族的"先进性"和"包容性"。

作家徐贵祥的长篇小说《历史的天空》是较早释放这种信号的文学作品，根据同名小说改编的电视剧，在 2004 年纪念抗日战争胜利 60 周年之际几轮播出后的好评如潮，让更多的人感受到革命历史题材的创作转向。《历史的天空》剧情是虚构的，没有伟人也没有著名战役，只是一个顽劣小人物的成长过程，还涉及了复杂的基层党内斗争，它奠定了红色革命题材剧的几个经典模式：大背景小人物、草根英雄传奇、战火中的爱情、女性和爱情成为引导男性走上革命并成长的动力，从人性和文化的角度理性地塑造敌人。类型修饰和传奇祛魅的商业叙事策略，开启了革命题材创作一个崭新的时代。此后，随着《亮剑》《人间正道是沧桑》《延安爱情》的热播，红色革命历史题材电视剧的创作在类型化发展中迅速成熟，从文化内涵、类型元素、叙事模式、视觉影像、情感欲望等方面不断地进行审美改写，重塑和强化着"信仰"的力量，在超越了单纯的政治主题后实现了更高层次上主流意识形态内涵的完美落地。

《延安爱情》用现实主义精神和浪漫主义情怀结合的手法，书写了延安知识青年热血沸腾的革命生活。貌似以革命为背景讲述爱情故事，其实是以知识青年爱的牺牲和奉献颂扬引导中国走向光明、令人心向往之、前赴后继的神圣延安精神。一方面生动描写了延安改造、延安学习生活对当时中国优秀青年、进步学生和国际友人在思想情感上的吸引力、感染力和号召力；另一方面以大量生活细节真实再现了历史情境，展现知识分子身心的革命改造是多么的艰难而彻底，"信仰"的力量使无果的爱情既不悲情也不纠结，这是革命年代的情感常态。该剧还突出展现了延安对人才的求贤若渴和知人善用，塑造了一个过去影视作品中少见的风气开放、观念先进、人才济济、充满了青春活力的延安新形象；《革命人永远是年轻》以山西吕梁地区为故事背景，时间跨越30年代到80年代的土地革命、抗日战争、解放战争和新中国建设等四个时期。与《延安爱情》一样延续了女性引导男性走向革命之路的叙事模式，以革命的乐观主义和浪漫主义情怀，塑造了将"殉道者"的崇高和"快乐的牛虻"结合起来的纯粹革命人形象。该剧在重温中国共产党伟大革命实践的同时也直面了执政党历史上的不足和过失，实事求是地表现了个人与国家命运的交织与错位。对新中国建设时期革命热情超越科学态度造成的巨大危害，也进行了深刻反思，从而将民族的重要性放在执政党的位置之上，这是最具历史深度和政党自信的主题呈现。

《少帅》传神地再现了历史韵味，李雪健扮演的"东北王"张作霖是画龙点睛之笔，超越了相去甚远的外形局限，已臻化境地塑造了一代乱世枭雄，演绎出了"江湖不是打打杀杀，江湖是人情世故"的真味，还原了一段极为复杂的历史语境，为历史学家深深折服。张作霖也成为李雪健继"宋江"的艺术形象后，再次为荧屏贡献的一个精彩绝伦的艺术形象，也是到目前为止影视剧中意味深长、别具一格的张作霖形象。

青春偶像元素的启用、言情谍战等类型商业元素的糅合，为红色革命题材的创新打开新视野，也更容易赢得青年观众的认同，《决战南京》《利剑》《高粱红了》《历史的进程》等剧代表了这种创作方向。《高粱红了》（32集，2010，肖玉同名原著，赵琪编剧，刘家成导演）侧重描述了硝烟弥漫的

《少帅》剧照（李雪健饰演张作霖）

革命岁月里年轻人的青春、爱情、励志和成长，还有东北雪乡密林里"围剿"与"反围剿"的斗争，有着浓郁的地域风格；《历史的进程》（27集，2009，徐贵祥总编剧，刘奎序、吴军编剧，连奕名、王红飞导演）描写了一个"顽劣地主"丁啸天成长为革命军人的故事，在塑造这个纨绔子弟时，该剧有意加入很多相声曲艺元素，以诙谐的喜剧色彩调剂战争剧沉重灰暗的基调，营造了轻松有趣的娱乐氛围。这些电视剧对人物形象的喜剧塑造与过去有了很大不同，宏大叙事被地域色彩、微观情态、个人命运的人性化和戏剧化叙事代替，既展现历史对个体的推动，也肯定个体的偶然性对历史进程的影响，赋予革命、国家、民族等蕴含了强烈意识形态内涵的政治话语以生命体征，具体可感。

对一些边缘性题材和人物的创作明显增多，突出民间力量乃至边缘力量对推动革命历史进程的作用，显示出类型化叙事特点，取材范围扩大，分别涉及了正规军、非主流基层组织、各种地方势力、普通民众自发联手等抗战方式。

首先是"二战"中的中国军队首次走出国境抗击日寇的中国远征军题材。这类电视剧很少，其题材的重要历史意义和艺术创作价值，正如有评论对10集纪实电视片《中国远征军》的评价："该剧是二战中，中美英三国军队在东南亚战场至今为止最为惨烈、又不为人所知的，也是全世界影

视界之前均未涉及过的反战电视剧。"[1]与之媲美的是经典抗战剧《我的团长我的团》，塑造了之前中国电视剧中绝无仅有的国民党军人群像：没有大无畏的革命气节，没有视死如归的豪言壮语，只是一帮"溃兵"、一小撮"炮灰"、一群"乌合之众"和一个冒牌"团长"。在日复一日的自由散漫、意志消沉中，他们身上渐渐迸发出动人心魄的民族精神，从"痞子"集体成长为"英雄"。该剧把对战争的灰色调侃、残酷性反思、战争状态下的生命意识和真实复杂人性的揭示，纳入玩世不恭、有巨大反差乃至变形的艺术想象中，通过自嘲和反讽构成了"对大众的国家意识、国民认同、历史常识和电视剧习惯的一种刺痛和颠覆"。[2]该剧的基调是表现"从个人求生存到带领着众人求生存、从军队求生存到民族求生存的合乎逻辑的爱国主义精神"，其艺术的提炼概括超越了类型的限度和规则，超越了时代的"文化包容性和美学包容性"[3]，变成一个充满文化自信的知识分子眼中具有后现代主义色彩的对战争和人物的真实还原与反思。另外几部是《滇西往事》（20集，2007，沈诗月编剧、导演）、《滇西1944》（36集，2010，郭亚平、范伟编剧，宁海强导演）、《中国远征军》（45集，2011，邱对编剧，董亚春、杨军导演）等。其中，《中国远征军》影响较大，它对国民党军队正面战场的这次远途抗战，采用虚实结合的手法，将虚构的韩少功及其家人，与历史上真实的国民党戴安澜将军的200师和孙立人将军的新38师两支传奇之师，作为基本叙事框架。《滇西往事》《滇西1944》《中国远征军》构成"滇西抗战系列"电视剧。

其次是非主流抗战力量，如《生死线》（48集，2009，兰小龙编剧，孔笙导演）、《大西南剿匪记》（又名《最高特赦》，40集，2010，海飞、王彪、曾凡华编剧、李舒导演）等。《生死线》通过对战争和革命的"江湖化"戏写，对历史进行了作者化和商业化的类型探索；洋溢着青春激情的《雪豹》（40集，2010，根据业余狙击手的小说《特战先驱》改编，张健、景旭枫、佟睦、

---

[1] 参见百度百科词条"中国远征军"，http://baike.baidu.com/view/24111.htm#sub5314758。
[2] 尹鸿：《2009：我看电视》，《电视文摘》2010年第3期。
[3] 李淑榕：《塑造别样英雄的冒险"游戏"——评电视剧〈我的团长我的团〉的陌生化倾向》，《中国电视》2009年第6期。

王鹏义等编剧，皓威导演）改编自业余狙击手的网络小说，融战争剧、言情剧和偶像剧为一体，讲述了苏州富家子弟弃笔从戎投身八路军，训练出中国第一支特种作战分队，彻底将日军赶出根据地迎来抗战胜利的故事。

第三类是区别于正规或非主流等有组织抗日队伍的普通民众的群体抗战，《中国地》（40集，2011，赵冬苓编剧，阎建钢导演）是一部表现偏居一隅的民众自发抗日的"民族寓言"，表达全民抗战的"国民性"主题。全剧虚化了整个村庄赖以生存的生产方式，消解了阶级间的雇佣关系，讲述赵老嘎率领村民在长达14年的固守中，保存了东北全境沦陷后唯一未被日军占领的"中国地"。考古学家身份的"异乡人"王先生具有文化象征意义，在精神层面上隐喻了民族不屈抗争的根性。

总之，这一时期的革命历史题材创作，凸显了对信仰宗教般的坚守和理想主义的情怀，基本上体现出以客观的立场表现历史，以人性的态度写好对手，用理性的观念表现敌我双方；将国家主流意识形态诉求同艺术家的自觉创作，以及观众的审美情趣，达成求同存异的合流共赏。这是国力的提升、时代的进步、文化的自信，赋予艺术的更加宽广自由的表现空间，也在印证"所有的历史都是当代史"的意义和价值。

### 2. 献礼剧：文化记忆的调用与主流话语生产

献礼剧作为中国特色的重要艺术类型，是巩固"主流历史观"话语体系的有效的影像载体，每逢建党、建军、抗战、建国、改革开放等重大历史节点的周年庆日，都会成为开启隆重献礼的阀门。对有纪念意义的近现代重大历史事件、红色革命和著名历史人物的着重表现，成为中国影视文化的优良传统，与时俱进地进行历史话语系统的表述和更新，保证了现实合法性起源的代代相传。建立在正统史观和文献资料基础上的写实和想象，将"没有共产党就没有新中国"的信念和历史不可逆转的必然性，通过宏大叙事与个体叙事和民间叙事的互补，以及题材领域的拓宽与类型化发展，收到了越来越好的传播效果。

2009年是新中国成立60周年，各类与革命、军事、战争相关的题材剧目集中播出，《人间正道是沧桑》的热播，标志着主旋律内涵的电视剧在类型创作上有了重要的审美突破；2010年的献礼剧类型多样，如根据

历史真实事件改编的《奠基者》，根据真实历史人物或现代英模改编的传记片《远山的红叶》，历史真实框架下的虚构故事《同龄人》，还有为新中国成立60周年制作的剧目《红色摇篮》《为了新中国前进》《松花江上》等；2011年是被国家、民族、历史"大规模征用的一年"，辛亥革命的百年回声、建党90周年的壮怀激烈、新中国成立60年来的英雄传奇、改革开放30年的笑与泪，使献礼、怀旧、青春抒发成为历史想象的酵母。《五星红旗迎风飘扬》《东方》《中国1921》《开天辟地》《中国1945之重庆风云》《风华正茂》《我的青春在延安》《永不磨灭的番号》等都是建党90周年的献礼剧；2012年播出的《我们的法兰西岁月》《国家命运》《五星红旗迎风飘扬2》《雪浴昆仑》《先遣连》《圣天门口》等，在对青春中国的历史揭秘中留下了可圈可点的艺术探索印记；2014年是抗日战争胜利69周年，《北平无战事》《四十九日·祭》《长沙保卫战》从不同的历史视角，共同讲述了国民党的反腐、民族的灾难与胜利，将传统的文化、价值、理性、责任、伦理，含蓄隐性地蛰伏于"感性愉快"和"智性愉快"交织的好看与耐人寻味中，映射了当下现实语境的变革需求；2018年是改革开放40年，《最美的青春》《大江大河》等从不同行业和视角反映这场伟大变革的辉煌成就，唤起人们对昔日岁月的缅怀情愫，获得"重回现场"让时间不朽的力量[1]，发挥了属于意识形态范畴的电视剧的主要魅力和重要的社会文化功能"协助公众去界定那迅速演变的社会现实并找到它的意义"。

《永不磨灭的番号》（34集，2011，徐纪周、冯骥、张磊编剧，徐纪周导演）被广电总局誉为2011年度"最好看的献礼剧"，是在借鉴经典和反向设计基础上混搭出的另类抗日剧，移植了许多被不同年龄层观众所验证过的经典文艺桥段，从而激活了中国传统文化符号中关于生死荣辱、是非曲直、忠奸善恶、真假美丑等传统价值观，拓宽了题材翻新的创作空间，取传统文化精华辅以现代表述方式，最终带给常规抗日题材以新鲜感。尽管在背景、史实、细节和敌我力量过于悬殊的设置等方面存在不足与争议，但它通过糅合多种文艺样式的经典艺术经验，创造了自成一体的故事表意系

---

[1] 许婧：《中国电视剧40年与中国人的"共同往事"》，《中国艺术报》2018年12月19日。

统，在传奇和荒诞的风格中抒发爱国主义情怀；《我们的法兰西岁月》（31集，2012，李克威总编剧，王斌峰、励信婴、王思嘉编剧，康洪雷导演）以20世纪初中国留学生留法勤工俭学为时代背景，讲述了周恩来、邓小平、蔡和森、陈毅、聂荣臻、李维汉、李立三、赵世炎、陈乔年等革命先辈，在艰苦的留法学习生涯中逐渐形成共产主义信仰的故事，填补了该类题材的空白，其政治意义和历史价值深远："在中国历史上，还从未有过这么一个现象，在一个求学的群体中，集中涌现如此多的杰出政治家、军事家、外交家和社会活动家，他们对中国复兴、民族强盛以及对世界格局改变的影响，持续到今天，并还将持续下去。"[1]《长沙保卫战》（35集，2014，钱林森编剧，董亚春导演）在2014年12月13日纪念南京大屠杀死难者的首个国家公祭日播出，部分情节根据罗先明著名历史纪实小说《远东战争风云》改编，从叙事、影像、配乐到镜头都借鉴了俄罗斯卫国战争题材的艺术风格。严格讲，这是首部走出国门获得国际认可的中国抗战题材电视剧，获得2014年俄罗斯国际电影节"评委会特别大奖"、俄罗斯塞瓦斯托波尔第10届国际电视节"大功勋编年史"一等奖。历史上的"长沙保卫战"历时4年，其意义是"守一城捍天下"。该剧视角高远，将一场重要战役置于"远东战争格局"的背景下，呈现了中国在国际反法西斯力量中一致抵抗外侮的民族形象，而非国共争端。同时，突出了同盟国统一战线缔结后，中国战场对日寇的胜利是同盟国对轴心国"第一场胜仗"的历史功绩，它是中国抗日战场和太平洋防御体系的转折点，而中国抗日也在正面战场和敌后战场取得了双重胜利。

以家族叙事重构历史想象的《人间正道是沧桑》，是重大革命历史题材创作的突破，全景式地描写了1925年黄埔时期到1949年新中国成立这一波澜壮阔的现代革命史。通过杨、瞿两家5个青年男女国共之路的不同选择，巧妙地把家庭变迁和国家命运交织，把个人经历与信仰选择结合，而两个家庭的悲欢离合正是当时动荡多变的社会政治关系的真实缩影。该剧以家族叙事和亲情叙事寓言国共两党20多年的纷争与恩怨，寄托了期盼

---

[1]《走进一代热血青年》，《中国电视报》2012年6月28日，B16版。

海峡两岸统一的心愿，"渡尽劫波兄弟在，相逢一笑泯恩仇"的现实书写意欲淡化曾经势不两立的敌对关系，显示了创作者"重构历史想象的野心"。

《北平无战事》《红旗漫卷西风》都延续了《人间正道是沧桑》"国事往家事里写"的主旋律叙事策略。随着年轻观众的崛起，革命和历史题材的创作都在兼顾不同代际观众的审美趣味分野，在表达方式上寻求让主旋律深入人心的路径，纷纷将亲人置于不同立场、信仰的天平上，增加戏剧张力。这种饱含政治立场的情感叙事，改变了以往中共阵营非黑即白的对立和必然你死我活的二元思维结局。同时，增加了情感维度后，由于面临亲情"抉择"，更显复杂和历史莫测感，绝非单纯的敌我矛盾，将"国共叙事"形象地纳入民族血脉维度的共同体框架。《北平无战事》是一部"电影规格"的电视剧，它改变了很多人之前对电视剧"难登大雅之堂"的评价，也得到学界高度评价，"对历史的诠释已经达到历史学界研究前沿"。被业内同行公认的"为编剧写作的编剧"刘和平七年磨一剧，用符合史实的解读方式，戏剧化地描写了国民党这个曾经"一个巨大的存在"是如何在一年的时间里，从经济战线到地下战线的党内反腐和国共斗争中全面溃败逃亡浮岛的，印证了学界共识：决定国共两党命运的不是军事和经济，而是两党对社会各阶层力量的态度和方针，所谓"三分军事，七分政治"，国民党的失败是自食自己种下的恶果。

在邓小平108周年诞辰纪念日推出的"重大革命历史题材电视剧"《历史转折中的邓小平》（48集，2014，龙平平总编剧，张强、黄亚洲、魏人编剧，吴子牛导演）显示了主流政治叙事的"脱敏"表达，以及主流文化对流行文化符号的征用。在题材和叙事上的突破表现在三个方面：一是将改革开放以来对敏感人物和政治事件的前沿学术研究成果引入大众文化传播，打破了诸多"历史话语禁忌"：第一次涉及以往影视作品中很少出现的"敏感人物"华国锋和胡耀邦，第一次在代表官方意志的影视作品中对"文革"基本全盘否定，第一次戏剧化地呈现逃港事件。二是该剧按照"信史"标准采取真实与虚构相结合、设置正反角色再现时代分歧的创作方法，把对国家领导人政治活动的描写，纳入私人家庭生活细节和公共领域代表"民间力量"的基层描写中，改变了过去新闻纪录片式的严肃影

《历史转折中的邓小平》海报

像表达和符号化诠释的模式,凸显"故事性"。三是突破了大而全的人生传记的时间跨度,截取其中最具"历史转折"意义、"正确决策"出台的8年(1976—1984年)。

2018年的献礼剧集中抒写了"不尽狂澜走沧海,一拳天与压潮头"的改革乐章,营造了感恩时代的氛围。《大江大河》(47集,根据阿耐小说《大江东去》改编,袁克平、唐尧编剧,孔笙、黄伟导演)承载了一个纯真年代国人共同走过的悲欢岁月,"弄潮三子"是那个时代"典型环境"中3类典型人物的缩影,他们不负时代不负青春、一往无前九死不悔的不懈追梦,是改革年代执着奋进者的精神画像,回答了共和国走向富裕强大的"中国原因"。该剧与寄托了讴歌情怀的《最美的青春》(36集,郭靖宇、杨勇总编剧,徐锦川、李思典、张弘弢、陈幼军编剧,巨兴茂导演),都是以最炙热的青春热血共同谱写了不同时代的最美中国画卷,后者以塞罕坝几代造林人50年绿化荒漠建成"世界上最大的人工林海"事迹为原型,其所展现的革命的乐观主义精神于今是饱满而稀缺的。

主旋律献礼剧创作的可喜变化,显示了主流文化和大众文化的交融和谐,主流意识形态将话语阐释的权利部分性地交由民众,促成了借助大众媒体传播主流价值观的良好愿望。

《大江大河》海报

### 3. 反特、谍战、抗日电视剧：政治修辞和艺术策略

谍战剧和抗日剧，作为战争记忆重构策略之一的叙事文本，其艺术的虚构是通过民族记忆、文化记忆、政党记忆等三个维度来确定自身的内涵、意义和价值：民族之殇——战争记忆的影像志；文化权威——通过精英政党的道德权威重塑民族凝聚力，国家政权合法性——人民和历史选择了中国共产党，没有共产党就没有新中国。

谍战剧故事发生的时间是在1949年前，敌明我暗，主要表现我方面对敌人的情报搜集、人员策反等；反特剧故事的时间在1949年后，敌暗我明，主要表现我方为了维护国家安全、社会稳定，针对潜伏特务的反潜打击行动；国安题材反谍剧是反特剧的新变种。自1983年国家安全部成立后逐渐形成类型。讲述的是发生在和平年代我方对国内外敌特势力的斗智斗勇与隐蔽侦查，同样会有追捕、监视、讯问等专业手段，但随着社会

发展，科技进步，现代侦查中的科技因素的应用相较以往大大提升，有更多的高科技交锋，在技术层面升级了传统的谍战反特，更多的时代因素。相比于谍战剧的刀光剑影，国安题材反谍剧最突出的特点就是科技战要素的加持。

《誓言无声》（20集，2002，钱滨、易丹编剧，毛卫宁导演）引领了反特剧复苏，这部"总共放了一枪"的剧以高度还原生活场景为傲，没有强情节、快节奏、大场面和吸睛的动作戏，最大特点是自然、写实、克制。之后，反特剧和谍战剧开始风生水起，出现了《梅花档案》（22集，2003，张宝瑞同名原著，傅麒名、汪也迪编剧，毛卫宁导演）、《暗算》（34集，2005，麦家同名原著，麦家、杨健编剧，柳云龙导演）、《羊城暗哨》（23集，2006，根据同名电影改编，汪奕升、傅琦然等编剧，赵俊凯导演）、《特殊使命》（40集，2007，谭力、乔辉、王剑锋、彭启羽编剧，彦小追导演）、《红色追击令》（27集，2007，沈亢、雷婷、张莱编剧，李骏导演）、《功勋》（33集，2007，徐广顺编剧，成浩导演）、《保密局的枪声》（35集，2007，根据吕铮小说《战斗在敌人心脏》改编，朱昭宾、李鲁轲编剧，高群书、侯明杰导演）、《敌营十八年》（40集，2008，根据唐佩琳同名电影文学剧本改编，刘晓波编剧，游建鸣总导演，刘逢声、林峰导演）等电视剧。它们中大多采取的是矛盾剑拔弩张、单线推进的冲突叙事，敌我对立、黑白分明的二元审美模式，敌人形象塑造概念化、脸谱化，表现为智慧和能力上的弱智、低能，道德上的凶狠残忍，难见人性。其中，《特殊使命》初现"新谍战剧"端倪，将家庭生活元素融入谍战故事，拓展叙事的丰富性和人物的复杂面；《暗算》以极具个人风格化的创作超度了类型，在表现无线电侦听、密码战、间谍战时，穿插友情、爱情、亲情，这种"嫁接"使故事既陌生又熟悉，艺术性、趣味性、娱乐性得到较好结合。

《誓言永恒》（28集，2009，钱滨、易丹编剧，毛卫宁导演）生不逢时，遇到央视在2009年限播30集以上长剧、限播电视剧续集、限播经典改编剧的"三限令"，尽管在情节和主创班底上是《誓言无声》名副其实的续集，剧名不得不由《誓言无声2》改为《誓言永恒》。2011年，国家安全部下发通知，要求隐秘战线题材影视剧须经安全部审查，并在年底重新知会中

宣部、广电总局和中央台多家单位，国家安全部影视领导小组专门负责顾问和审查[1]。《誓言今生》（30集，2011，钱滨、易丹编剧，刘江导演）作为敏感题材的电视剧创作碰上了格外严谨的特别审查管制。既要揭秘，又要保密，还要兼顾收视率，造成多年来国安题材大剧的失语和缺席，这也是《誓言今生》作为首部国家安全部正式授权的隐秘战线题材电视剧难能可贵的艺术权衡。谍战剧创作的红线在于，要遵循隐秘战线上共产党组织的严明纪律，由于抗日/谍战题材的一度泛滥、非专业创作缺乏常识和审查环节难以全剧把关的困难，导致一些明显违背情工人员组织纪律原则，有损"我方"政党先进性和道德约束力的戏剧性情节时有越轨。为此，2014年相关部门针对谍战剧创作提出了以下禁令：不允许中共谍报人员出现色诱敌方、金钱收买情报、红色刺杀等3种行为。

表现隐蔽战线斗争题材的反特剧、谍战剧，将"红色经典"情结推向高潮，出现了《陈赓大将》（20集，2006，钟晶晶、姚远、蒋晓勤、邓海南、徐远翔编剧，叶大鹰总导演，沈星浩、王英权导演）、《暗哨》（28集，2006，余沥卿、陈炜、黄志超、刘志江导演）、《数风流人物》（30集，2007，钱滨、易丹编剧，毛卫宁导演）、《5号特工组》（30集，2007，潘军编剧、总导演，赵青、虎子导演）、《海狼行动》（34集，2008，潘军编剧、导演）、《英雄虎胆》（23集，2007，根据丁一三同名电影文学剧本、同名经典电影改编，虹儿编剧，陈健导演）、《天字一号》（28集，2007，余沥卿、高山编剧，于立清导演）、《雪狼》（25集，2007，全勇先同名原著，全勇先编剧，刘江导演）、《英雄无名》（26集，2008，钱滨、易丹编剧，毛卫宁导演）等一大批电视剧，表现了触目惊心、悬念迭起的国共暗战，以及生活在刀尖上的无名英雄们少为人知的革命事迹，带给观众久违了的心灵震撼。

此后，涌现出谍战剧的经典之作《潜伏》（30集，2009，龙一同名原著，姜伟编剧，姜伟、付玮导演）、《黎明之前》（30集，2010，黄珂编剧，刘江导演）、《借枪》（30集，2011，龙一同名原著，林黎胜编剧，姜伟、付玮导演）、

---

[1] 唐磊：《〈誓言今生〉的隐秘线索》，中国新闻网2012年3月5日，http://www.chinanews.com/cul/2012/03-05/3719540.shtml。

《悬崖》(40集，2012，根据全勇先长篇小说《霍尔瓦特大街》改编，全勇先编剧，刘进导演)、《伪装者》(48集，2015，张勇原著、编剧，李雪导演)、《风筝》(46集，2017，杨健、秦丽编剧，柳云龙导演)等，逐渐跃升为电视荧屏的主流播放类型之一，在人物塑造、叙事模式、题材遴选、情节结构上实现了诸多艺术突破和类型创新。谍战剧表达共同的主题，"把镜头对准了隐蔽战线无名英雄们丰富的内心世界，突出表现了他们'祖国利益高于一切'的人生信念"[1]。并且贯穿一种献身革命、无怨无悔的精神，就像《风筝》中郑耀先所说，"国家需要是最大的个人价值"。从谍战剧的主题思想诠释和正面人物塑造看，本质上是一种"精英叙事"，是蕴含时代精神的类型化主旋律创作。

毫不夸张地说，谍战剧是新世纪以来快速成熟起来的根植于中国革命历史的电视剧类型，它在政治修辞中注入时代消费的新需求，有着广泛的阐释空间，同时满足了意识形态的主旋律导向、主体对历史的想象和隐喻，以及大众娱乐的多方诉求。适应新的两岸局势和国家统一的民族心声，谍战剧的故事情节从最初国共双方两大阵营的"敌我"对峙设置，走向以国共合作为主的民族抗日统一战线，同侵华日军和汪伪分裂势利的较量博弈。因此，《潜伏》《借枪》《悬崖》都与令谍战剧风生水起的《誓言无声》《暗算》有了明显的政治分野，也一步步从"自我身份"的焦虑走向更为复杂的国族身份的认同，从历史事件谍影重重的猫鼠游戏，走向谍战人生残酷的生存体验和心理焦虑的真实还原。

《潜伏》是"新谍战剧"的滥觞之作，体现了艺术和商业、口碑与收视、文化内涵和观赏性、信仰追求与戏剧化故事的有机结合，开启了此后"假夫妻，真谍战"的情节模式和谍战剧性格喜剧的风格。它颠覆了传统谍战剧的模式，带有反类型和多类型融合的特点，汲取重大革命历史题材"大事不虚，小事不拘"的历史观，在符合间谍和反间谍工作行业规律和职业规范原则的基础上[2]结构剧情，以逻辑严密的巧妙编排和

---

[1] 白小易：《论涉案剧到谍战剧的策略转型》，《中国广播电视学刊》2010年第5期。
[2] 周启亮：《情报专家揭秘真实情报生活——余放点评谍战影视剧》，《中国新闻周刊》2009年第21期。

《潜伏》海报

细节推理、符合人物身份的生活化的台词设计,严丝合缝地讲述了一个充满荒诞滑稽色彩和悲剧意识的笑中带泪的故事。人物塑造也抛开以往黑白分明、标签化刻板模式,丝毫没有漫画式地贬低"军统"天津站里国民党情报人员"为党国而战"的精神,以唯物史观的态度客观地刻画敌我双方在信念、理想和价值观上的交锋,真实可信。《黎明之前》在类型元素借鉴与融合中,创造了一种世俗审美的潮流。该剧没有《潜伏》那样精彩的官场文化和权谋技巧的细腻描述,但主要人物的典型化塑造非常成功,观众从中提炼出现实的人际关系和办公室政治:忠诚远胜于能力、做人做事不可没人缘。此外,重视营造"谍味",强化逻辑推理和技术手段,汲取电影剪辑手法,快速切换镜头;大量运用国产电视剧中非常少见"两个小时前""两天前"的叙事手法,制造悬念和紧张感,快节奏推进叙事;借鉴电影的平行蒙太奇和美剧的多线索叙事方式,多角度多线索地平行推进剧情;《借枪》不按常理出牌,故事情节反其道而行

之，是颠覆类型经验的反类型叙事，着眼于历史的荒诞特质，既描写了国共最基层特工活动经费的窘迫和对"信仰"的坚守，又在还原有津味文化底蕴的历史生活背景中，反英雄化地塑造了"平民的侠义传奇"。全剧结构精巧，在看似不可思议的反常故事中建立起严密的叙事逻辑，使暗中较量的谍战最后演变成明杀，以至公开决斗，充满令人意外又合情入理的奇思妙想。

《悬崖》体现了心理现实主义的冷峻，与《誓言今生》同被认为是引领谍战剧"峰回路转"的创作新方向。一是改变了以往谍战叙事重情节、悬念、节奏，轻人物心理的固定模式，塑造了一个在伪满洲国警察局供职、有思想、爱生活的儒雅特工形象。"真实"是全剧最高的美学品格，故事背景真实、人物情感真实、思想维度真实、细节逻辑真实、拍摄场地真实，区别之前谍战剧主要在摄影基地的取景惯例。二是体现了"心理性"的人物观，从"革命信仰"的单一主线走向"人性内涵"的主题变奏，对历史施加于个体人生的阴影，进行"去政治化"的人文关照。三是超越了谍战剧情节意义上"真假夫妻"关系的使命设定及传统道德意义上的家庭伦理，在不是妻女胜似妻女的生活实感中，深刻探讨了特定环境下异性革命战友间"第三类感情"[1]的真实性、合理性和人文层面的情感伦理。全剧充满理想主义的光芒，以信仰和大爱提升了类型情怀，用"苦难中的人性美"[2]超越了谍战剧精致的情节化叙事。《伪装者》较好地平衡了艺术和商业、精英和大众、价值观和网友CP互动、主旋律和腐文化的种种分寸，让喜欢萌系和情趣的不同阶层受众各取所需。制片人侯鸿亮微博留言："当我们谈论CP的时候，其实我们萌的是：父子恩、兄弟情、师生道、朋友义；我们YY的是：男人之间的权谋智斗、惺惺相惜、亲密无间、热血青春；我们挚爱的是为了家国大义最终选择牺牲自己、兄弟、学生、下属、爱人时，那一瞬间的男性荷尔蒙大爆发！"网友的一条回复得

---

[1] 特指似是而非的异性情感，是超过友情的知己，又非爱情的模糊界定。参见百度百科词条"第三类感情"，http://baike.baidu.com/view/40764.htm。
[2]《〈誓言今生〉〈悬崖〉让谍战剧创作"峰回路转"》，中国新闻网2012年3月2日，http://www.chinanews.com/cul/2012/03-02/3714950.shtml。

到最多的点赞"一本正经的胡说八道"[1]。

《风筝》将谍战题材中的主角从先前的事件叙事、身份叙事,升格为命运叙事,将其置于生命难以承受重负的戏剧冲突和矛盾压力之中。最终成为一部有史诗气质、人文厚度和哲学深度的"作者化"创作,超越了谍战类型框架,带有历史正剧的内涵。该剧对国共双方群像的整体塑造十分成功,没有丑化矮化国民党特工,彻底颠覆了过去好坏正反的脸谱化图解。各方只有立场不同,没有信仰之别,还原"社会的人"基于人性人情的历史情境。由于复归"信仰"本质,对不同以往经典共产党人的潜伏者和国民党特工都给予了智商与情商的平等刻画,令人信服地展现双方各为其主的"主义"之战,虽身在曹营心在汉,然并不回避此间的友情和爱情。也完全规避了"假夫妻"谍战的套路,直接切入到分属两个阵营"未必能走到最后"却真心相爱的情侣关系,及其必然面临的信仰与爱情的艰难选择。《风筝》提供了一个超越类型经验,有着无穷阐释意向的复杂文本。在政治和艺术、内容和形式上实现高度统一,是中国谍战剧不断创新的魅力所在。

抗日剧数量众多,是地面频道的收视保障,造成商业爱国主义面具下抒发"幼稚的憎恨"的"雷剧""神剧"的出现。2010 年播出的《抗日奇侠》是"抗日雷剧"开先河之作,拉开了武侠化、偶像化的抗日风潮,以表达民粹情绪、意气用事、"三俗"为特点的"雷剧""神剧"开始泛滥,出现了《箭在弦上》《利箭行动》《一起打鬼子》《向着炮火前进》等剧。其中的"奇葩"场景、剧情和人物,因全无生活常识和历史逻辑而成为雷剧的"标签性"笑柄。如《抗日奇侠》中的"手撕鬼子"、《向着炮火前进》中的哈雷摩托和时尚装扮、《箭在弦上》沾有"色情+暴力"意味的女弓箭手的复仇、《一起打鬼子》中的"裤裆藏雷"、《满山打鬼子》中的"弹弓射穿鬼子"、《敌后便衣队传奇》的"包子雷",等等。

"抗日雷剧"对民族抗战历史的无底线消费,暴露了创作上严重的历史观和价值观缺陷,以及创作者的商业投机心理,是缺乏历史素养和创新

---

[1] 梅子笑:《〈伪装者〉一本正经卖腐》,《新京报》2015 年 9 月 23 日,C02 版。

能力的表现。这种对民族苦难"大不敬"的戏说和打着民族主义旗号的"艺术性忽略",导致"文化成为一场滑稽戏"[1],消解了抗日的艰难困苦和中国人民的巨大牺牲,是不值得提倡和鼓励的创作方向。自"手撕鬼子"事件后,广电总局屡次对过度娱乐化的抗日剧提出明确修改、重审甚至停播的要求,抗日雷剧逐渐淡出荧屏,直至彻底失去市场。

4. 家族剧、商战剧的视野重合:家国叙事的文化隐喻

家族剧和商战剧在诠释"家国一体"磅礴主题,再现大时代风云上,是别具戏剧性和传奇色彩的题材。家族剧主要是指中国百年近代历史中,有关大家庭、家族、宗祠、庄园等在动荡岁月中发生的命运沉浮和时代变迁的故事,它通常将家国和个人的关系提升到道义的高度,延续着儒家文化对家事、国事、天下事的关心姿态。因此,家族剧有着"个人—家庭—家族—国家"多重递进关系间矛盾交织的叙事特征;商战剧分为历史和现实题材,前者主要表现以地域为中心、以血缘或乡谊自发形成、对地方经济和商业发展有举足轻重作用的商帮群体的故事,常与家族剧有所交叉,讲究同宗同族同乡间的"相亲相助",联系既"亲密"又"松散"。在叙事上表现为个人、家族与商帮、会馆、公所等的发展—家族企业/民族企业的兴衰—中国近代工商业的艰难成长史—国家兴亡等结合起来的叙事渐进线。提到商战剧,多以近代题材创作为主。现实题材的商战剧则是中国改革开放以来,发生在个人、公司、利益实体间的社会性商业活动,传统与现代的冲突、做人与经商、个人奋斗与时代精神的感召的矛盾是推动情节发展的动力,常与年代剧有交叉。文化记忆、族群、身份是家族剧和商战剧强调的核心宗旨。

2010年前后,《雾柳镇》《铁梨花》《牟氏庄园》等家族剧,《孟来财传奇》《经纬天地》《上海上海》《新安家族》等商战剧都是热播剧,由于对历史充满了现代意味的想象和建构,使观众对民族历史产生情感认同。年代剧充分适应观众的审美经验,不断以民族观念和民族叙事代替传统的阶

---

[1] [美]尼尔·波兹曼:《娱乐至死·童年的消逝》,章艳、吴燕莛译,广西师范大学出版社2009年版,第132页。

级对立与阶级斗争叙事，在日常化、个性化、传奇化叙事中，实现主流意识形态价值观有效传播的商业化改良。

随着社会的开放，观众对历史的兴趣和题材的丰富性在增加，年代剧远离人们的生活经验认知，却也因"距离"激发了观众的好奇心、求知欲和窥视欲。《雾柳镇》(33集，2008，白志强编剧，黄健中导演）的主题更复杂和阴暗，它改取材苏童的《米》，以及贾平凹的"匪盗小说"《五魁》《美地穴》，以扭曲的人性、混乱的情欲、生死无常的幻灭感，构建巴蜀偏远小镇上深宅大院的阴郁氛围，既隐喻了当时动荡迷茫的社会，又暗示了觉醒的艰难，全剧在"传奇的故事，传奇的人物"叙事框架中演绎了地域性的抗日传奇；《铁梨花》（43集，2010，肖马原著，郭靖宇编剧、导演）讲述了军阀混战时期，一个出生在盗墓者家庭的女子铁梨花的传奇人生，乱世中的宅门恩怨、江湖情义、家仇国恨，都意在突出"传奇"而非"史诗"。导演极力将情节戏剧化、故事矛盾化、人物冲突化、表演夸张化[1]，在大开大合中缔造乱世传奇。

清末到新中国成立前是中国近代史上最动荡的年代，也是民族工商业的成长期，与家族联系密切，故而成为家族剧的主要故事背景。错综复杂的社会关系、豪门世家的恩怨纠葛和家族产业的兴衰荣辱，理所当然地成为家族剧传奇叙事的核心。《牟氏庄园》（35集，2010，李冰、衣向东编剧，李建新导演）是"中国第一部庄园大戏"。"庄园"作为浓缩一个地域的历史沿革和生活样貌的"小社会"，它的形成与发展有着厚重的文化传统。该剧以中国几千年的农耕文化和"人与土地的情结"为主题，通过现代人对历史的回望，打破了阶级冲突的局限，把地主阶层的命运同整个民族的历史命运紧密相连，从学习借鉴的视角和民族的高度，挖掘其发家史、成功的管理手段、克勤克俭的经营理念，用积极的励志的内涵结构故事，令家族企业和工商业者产生共鸣。

很多年代剧都把叙事冲突中的重要环节延展到抗日战争时期，它有利于解决民族身份的认同问题。所以，"抗战"是年代剧中一个关涉主流意

---

[1]《〈铁梨花〉绽放初冬》，《中国电视报》2010年11月4日。

识形态和家国叙事的关键点，在它的统领下，所有的欲望想象都找到了焦虑释放的合理出口：共同的民族记忆。《孟来财传奇》（38集，2010，周振天、尚伟编剧，曾晓欣导演）中孟来财与日本军火商十几年的明争暗斗，显示了小人物化险为夷的智慧；《雾柳镇》中整个雾柳镇的命运因抗日战争的爆发而改变，柳爷并未一坏到底，最后加入到反抗外来侵略者的斗争中。人物身上的狼性、血性、人性在巨大的民族危亡关头得以转换，各方势力的对峙在家仇与国恨的权衡中让位于民族利益，这种创作倾向在《铁梨花》中表现得尤其充分；《铁梨花》描写了一个充满"狼性"的军阀和六个姨太太的情感恩怨，连同家族血海深仇导致的结拜兄弟反目，都在国家蒙难时暂且"悬置"，一泯恩仇，展示了一个民族生生不息的凝聚力。国民党抗日被推到前景中突出表述，结尾戏剧化地设置了赵氏父子分属国共两党身份的对立与和解，以家族叙事喻两岸血脉渊源。

以家族企业、地域文化为主的中国历史上的著名商帮，以及与国脉息息相连的近代民族工商业，是中国商战剧的主流视域，尤以徽商和晋商题材创作为主，如《胡雪岩》《大清盐商》《新安家族》《白银谷》《龙票》《乔家大院》《经纬天地》《那年花开月正圆》等。谈及一代豪商，徽商胡雪岩的传奇生涯较早地激发了创作者的热情，作为中国历史上登峰造极、显赫一时的红顶商人，其从一介布衣到富可敌国、平步青云的发迹，再到最后穷困潦倒、盛极而衰的湮灭，极富戏剧性和人生哲理，前后拍摄的两个版本《胡雪岩》（23集，1996，钟源编剧，今滔导演）、《红顶商人胡雪岩》（40集，2004，高阳原著，二月河、薛家柱编剧，闫建刚导演）都对其真实而传奇的人生进行了传记体例的历史叙事。另外就是反映改革开放后新兴民营企业壮大的类型，从20世纪90年代的《情满珠江》《东方商人》到2017年的《鸡毛飞上天》等，虽数量有限，但从未间断。共同特点是以文化传统和商业伦理为价值取向，建立在仁义礼智信等个人修养上的儒商是经商的最高境界，从而形成诚信为本、和气生财、经商即做人、国家民族危亡关头舍利取义、改革年代的不懈追梦与感恩时代等由个人推演至国家的一整套包含人情礼仪的商业文化准则。与西方法制意识乃至宗教传统下的职业操守和自律意识截然不同，中国人伦社会的伦理、人情、乡谊等守则与

现代商业价值冲突磨合中，保持着强大的地域文化人格和人文惯性。

近代题材的商战剧一向有着鲜明的地域色彩和民间化、个人化的叙事风格，《孟来财传奇》是津商，《经纬天地》是豫商，《上海上海》是沪商，《新安家族》是徽商，《那年花开月正圆》是秦商。以晋商题材为例，历史上的山西是一个深深地浸润着儒家文化传统的地方，晋商不单纯追求在商言商，更看重做人的德行和商界操守，形成了独特的诚信敬业、同舟共济、富贵不淫、贫贱不移等"以德经商"的晋商文化。山西因之有句谚语："十年寒窗考状元，十年学商倍加难。"晋商题材电视剧中，《龙票》（44集，2004，王跃文、吴兆龙、李跃森编剧，龚艺群总导演，桑桦、罗兰导演）情节跌宕起伏，强调戏剧性；《白银谷》（45集，2005，成一同名原著，邓原编剧，苏舟导演）在故事性、传奇性上下足功夫；《乔家大院》（45集，2006，朱秀海编剧，胡玫总导演）最有轰动效应，获得"飞天奖""金鹰奖"优秀长篇电视剧大奖。该剧意在重估历史，"古为今用"，强调社会责任意识。将最初剧本讲述悲欢离合、恩怨情仇的感情戏，调整改编为正剧，着力弘扬中国社会所缺失的晋商文化，以及积淀在民族灵魂深处的人文精神。最终，塑造了一个悲剧性人物形象乔致庸，成为有着仁义礼智信的儒家心态、恪守温良恭俭让的儒家行为准则、胸怀天下济世救民的一代晋商光彩照人的缩影。该剧从情节到主题的改头换面，从最初戏剧化的情感恩怨，转换为大历史格局下地域民族性格的文化扫描，显然是"新历史主义"理念主导的一次文化基因的故事改良，因为一个陷于男欢女爱的乔致庸注定无法承载沉重而强大的文化命题。

商战剧的主题并不局限于各个商帮取之有道的经营理念，而是探入商业伦理深层和为民谋利为国分忧的"民本思想"。无论是豫商还是徽商，包括有着"玛丽苏情结"的青春偶像商战剧《那年花开月正圆》，都在弘扬诚信天下、道术有别、和谐共赢的中华文化底蕴，映射当下社会的商业语境。首部反映河南商人精神的商战剧《经纬天地》（49集，2010，周大新长篇小说《第十二幕》，周志方编剧，黄健中总导演，朱德承、袁晓满导演）和《新安家族》（49集，2010，季宇编剧，张培根总导演）都是展现以家族、商帮为主的某个行业的商战年代叙事，在内求发展外争商权的斗争中，反映中

国早期民族工商业的艰难成长;《那年花开月正圆》(74 集，2017，苏晓苑编剧，丁黑导演)以清末陕西女首富周莹的传奇一生为原型，但仅是保留了其姓名、性别、地域背景、经商天赋和传奇色彩。该剧采用"大女主"叙事模式，叠加了女性传奇、底层奋斗、励志逆袭、民富国强等元素。情节上的"先紧后松"和人物塑造轨迹相应的偏移，给人留下虎头蛇尾的印象。更加令人惋惜的是完全"去地域色彩"，并且将义商周莹的故事彻底蜕变为 5 男爱 1 女的"加强版玛丽苏"，在倾慕者死心塌地的爱慕追随中成就其传奇生涯，从商战剧滑向情节剧。

商贾文化在反映时代变迁和地域文明方面，有得天独厚的优势。传承久远的商帮流派几乎都被地方视作勾连历史与现代的"文化名片"，"一方水土养一方人"的谚语在商战剧中也体现得尤其淋漓尽致。正因如此，中国著名商帮都被电视剧做了文化寓言的史诗书写。

### 四、古装历史题材：异质纷呈的历史想象

中国历史题材电视剧创作分为正说、戏说、传奇、架空、穿越五种主要叙事模式。具体讲，历史正剧忠于史实并呈现最新研究成果的创作方法，一直是史诗正剧的主流叙事模式，代表着中国历史剧创作的正统观念，20 世纪 80 年代末两部"清宫题材"电视剧《努尔哈赤》《末代皇帝》是"清宫戏"的源头，更是历史剧创作的典范；戏说历史在 90 时代中后期风光一时，穿越剧昙花一现；以传奇、架空方式讲述历史故事的高峰是《琅琊榜》；古偶剧、宫廷剧、后宫剧等古装剧，自 2011 年风生水起，几经起伏，到 2018 年年末降至谷底。

源远流长的中国历史为古装剧提供了丰富的素材宝库，其中，帝王将相、后宫故事和清朝题材最是热门，在相当长时间里处在资本的"风口"。2000 年前后，历史题材电视剧创作和年度批准立项的比例开始呈现递增态势，1999 年是 10.7%、2000 年是 21.6%、2001 年是 27.8%、2002 年是 30.6%，2003 年，年度批准立项的 30 集以上的电视剧中，历史题材高达 86%，其中，正剧占近 17%、武侠剧占 19%、戏说剧占 64%。遗憾的是，

大部分古装剧的主流故事架构是：朝前权术，朝后争宠，朝外名利，充斥着权谋、宫斗的消极情节和戏说历史的不良娱乐消费心态。为此，广电总局2005年严格控制历史剧、古装剧的审批，把当年定为"现实题材创作年"。之后，出现了一批反映强国之梦和盛世心态的力作。如《大清风云》（又名《清宫风云》，50集，2006，鲁新国编剧，陈家林、井冈导演）、《越王勾践》（41集，2007，张敬同名原著，张敬编剧，黄健中、元彬、延艺导演）、《卧薪尝胆》（41集，2007，李森祥编剧，侯咏导演）、《贞观长歌》（82集，2007，周志方编剧，吴子牛导演）、《上书房》（47集，2008，马军骧编剧，曾丽珍导演）等。

### 1. 历史正说和严肃的戏说

随着中国走上复兴之路，"新历史主义"的创作倾向成为历史剧一个强劲的势头。这种古为今用的"新历史主义"创作方法，在中国历史剧的艺术探索中有明确的实践指向，即"以现代的审美眼光，重新估价和表现古典和历史"，也可以称作"新古典主义"或"历史现实主义"，旗帜鲜明地区别于历史剧创作中颇为流行的历史戏说类闹剧[1]。2000年前后，"新历史主义"创作观念指导下的历史剧创作和改编成为文化热潮，继《雍正王朝》热播后，《康熙王朝》《乾隆王朝》《走向共和》跟进，相继出现了《江山风雨情》（40集，2003，朱苏进编剧，陈家林导演）、《汉武大帝》（58集，2005，根据司马迁《史记》、班固《汉书》改编创作，江奇涛编剧，胡玫总导演）等，无不是顺应这一文艺思潮。这种创作理念也是利弊得失互现，学界争议激烈，在人物美化、取材单一、史料运用等方面广遭诟病，从另一个角度推动了消费历史的创作跟风。

"帝王题材"的"新历史主义"创作取向，其实并非倾心表现高墙内的政治斗争，也不是刻意树立雍正帝、汉武帝等为天下黎民苍生鞠躬尽瘁的功德坊，更不是简单浅薄地"阐释权力崇拜"。而是体现了当中国和平崛起走上复兴之路，终于告别百年历史悲情后，召唤强者精神、盛世情怀等有强烈现实意味的文化诉求。《雍正王朝》的编剧刘和平曾指出，二月河的原著特别畅销，好评如潮，电视剧改编难度却极大，小说前三分之一

---

[1]《电视剧〈汉武大帝〉导演胡玫阐述》，百度贴吧，https://tieba.baidu.com/p/71291978。

"九王夺嫡"的情节,戏剧性很强,雍正登基后不好写。出品方提出一个"强概念",要求配合当时改革开放形势,塑造一位"真正改革的皇帝",且突出"改革之难"。改编时尽可能呼应现实做了一个"强设定",即原小说是按照历史记载描写"八爷党",其在雍正三年时全军覆没,电视剧将"八爷党"的存在时间延长10年,直到雍正十三年,以"八王议政"情节凸显雍正的改革难。这种为了"高概念"而采取的以戏剧结构支撑"强设定",正是西方哲学、逻辑学上偶尔用于文艺创作的一种"假说"推论,或称之为"逻辑后承"的观念。有人将《雍正王朝》视为中国历史剧权谋叙事中"巅峰",在央视播出时创下16.7%的最高收视率纪录,与编剧深厚的历史积淀、文学功底和戏曲编剧创作经历密不可分,导演张黎认为,刘和平"对历史人物内心隐秘的揣摩和构造达到了极高的境界"。

其间,诞生了多部逆流而上的历史剧或严肃地讲述历史传奇的标杆作品,如历史正剧《大明王朝1566》(46集,2007,刘和平编剧,张黎总导演)、清宫剧《苍穹之昴》(28集,2010,日本作家浅田次郎同名原著,杨海薇、黄珂编剧,汪俊导演)、网文IP改编《甄嬛传》(76集,2011,根据流潋紫小说改编,流潋紫、王小平编剧,郑晓龙导演)、新编历史剧《赵氏孤儿案》(41集,2013,陈文贵编剧,闫建刚导演)、商战剧《大清盐商》(34集,2014,南柯编剧,韩晓军导演)、架空历史的传奇系列剧《琅琊榜》(54集,2015,海宴原著、编剧,孔笙、李雪导演)和《琅琊榜之风起长林》(50集,2017,海宴编剧,孔笙、李雪导演)、历史剧《大军师司马懿之军师联盟》(42集,2017,常江编剧,张永新导演)和《大军师司马懿之虎啸龙吟》(44集,2017,常江编剧,张永新导演),以及根据孙皓晖同名历史小说改编的"大秦帝国"系列三部历史剧:《大秦帝国之裂变》(央视版51集、网络版48集,2009,孙皓晖编剧,黄健中、延艺导演)、《大秦帝国之纵横》(央视版43集、网络版51集,2013,张建伟、李梦编剧,丁黑总导演,鲍成志导演)、《大秦帝国之崛起》(央视版34集、网络版40集,2017,张建伟、钱洁蓉编剧,丁黑总导演,鲍成志导演)等,都堪称各个时期历史剧的最高艺术水平。特别是"大秦帝国"系列历史剧,改编自历史学家孙皓晖的同名小说,以创作严谨、尊重史实著称,有年代质感,剧情紧凑节制,叙事详略得当,人物塑造丰满,制作

《大明王朝1566》海报

上彰显春秋战国时代的朴拙之风。第3部虽因演员吸毒导致相关戏份和战场戏重拍，留下不少"改动"的痕迹，但扎实的剧本、主创的诚意、演员整体精彩的表演和该系列累积的业界口碑，仍然奠定了良好的收视基础。

或许，雍正皇帝、汉武帝、乔致庸等历史人物在一定程度上被理想化了，但它确实表达了一种重整国民魂魄的良好愿望。而且，无论是现实题材还是历史题材创作，中国电视剧从政策到实践始终在提倡"用明德引领风尚"。这是中国优秀传统文化的精髓，艺术创作者最高的道德准则就是笔下的每个人物都是鲜活的，是时代的产物，应取一种"理解之同情"，达到"不失诗人温柔敦厚之旨"的境界。创作中极端的"恶"、无限的"好"、无根基的"闹"都不符合艺术创作规律，也非中华美学精神的精当传承。

《大明王朝1566》讲的是清流、清官倒严党、反贪墨巨腐的故事，湖南卫视2007年首播时，遭遇收视滑铁卢。自此以后，历史正剧的创作由盛转衰，显示了去历史化、去严肃性、去深度感的创作倾向。2017优酷首播，与当年热播的《人民的名义》形成互文。1566是明朝开启一个新朝代的国号，剧名暗含的即是"一种改革序幕的拉开"，对应明朝是长达18年

的隆万大改革，于现实则是隐喻。电视剧创作中渗透了民本思想和君臣共治的中国史观，比如，剧中海瑞欲上奏疏向皇帝进言治理国家病根时，与李时珍对谈的一席话，医家之道是"上医医国，中医医人，下医医病"，海瑞总结了中国历代王朝兴衰荣辱的真谛。庭辩戏是当代题材律政剧的软肋，但在中国历史剧创作中，"清官断案"从来都是叙事的华彩章节，是塑造清官形象的重中之重。

《苍穹之昴》是我国与日本 NHK 同步播出的首部中国内地电视剧，改编自日本作家浅田次郎的同名畅销小说。它沿用了原著的"宿命观"、玄幻推理色彩、真实历史人物和众多虚构角色结合的手法，开创了古装剧新视野，堪称清宫剧的"别备异说"，呈现了不同以往视域的晚清风云和清宫戏中少见的青春励志、人性和亲情。"阿信版"的慈禧少了些政权更迭中的狠毒凌厉，多了些作为女性的阴柔与人情味，以及常人的爱恨情感，是一个挣扎在权利、欲望、亲情之间的人格化的慈禧形象，导演汪俊称之为"严肃的戏说"。中国帝王剧经过了世纪初"大国崛起"的民族复兴之梦的高调书写后，转而以"目观天下"的胸襟审视自身接受质疑而毫无排斥之意，以期对历史、变革、人伦做出更加深刻的思考。

纵观这个时期出现的历史题材和名著改编作品，都渗透了"大国"复苏的情怀，挖掘了中华民族自强不息、不屈不挠的内核，与盛行的"戏说风"有着不一样的历史厚度和家国意识，如《天下粮仓》（31集，2002，高峰编剧，吴子牛导演）、《五月槐花香》（32集，2004，邹静之编剧，张国立导演）、《京华烟云》（44集，2005，林语堂同名原著，张永琛编剧，张子恩导演）、《漕运码头》（40集，2009，王梓夫同名原著，袁炜、王梓夫编剧，袁炜总导演，赵轶超导演）等。《天下粮仓》是"开年大剧"，抓住了"粮食"这个自古以来以来就十分重要的天下命脉，以"粮"为核心展开了一场腐败与廉洁、忠诚与奸佞的惊心动魄的斗争，表现出浓郁的变革惩腐的忧患意识。剧中一系列震动朝野的大案要案无一不根植于一个"粮"字，以粮为纲，纲举目张，这是《天下粮仓》能在帝王将相戏中显得一枝独秀并创下收视新高的原因。古往今来，统治者对粮食问题格外重视，它上关国家存亡，下关百姓生死。正所谓："有粮天下便重，无粮天下便轻；以粮可观天下，

以粮可测民心。重视粮，便是重视民！"这是一个以往鲜见的题材和视角，在现实中引发了多层次、多视角、多范围的思考，它与在世纪之交时的热播历史剧《雍正王朝》、《康熙王朝》和《长缨在手》（45集，2000，陈文贵编剧，刘家成导演），乃至"李卫当官"系列古装喜剧《李卫当官》（30集，2001，刘和平总编剧，毓钺编剧，郑军导演）、《李卫当官2》（32集，2004，尚志发编剧，周视都、徐峥导演）、《李卫当官3：大内低手》（30集，2010，毓钺编剧，王伟导演）等剧，虽艺术风格各异，但都表达了共同的为君为官之道：民贵君轻、天下为公、追求公平正义。雅俗之间彰显智慧，轻松娱乐中传递民族价值观，显示了创作者重塑民族精神的愿望及以人为本的人文情怀。

中国历史上的野史、公案、评书、神怪故事和文学经典，张扬的都是一种气节或魂魄，很多与真实历史相去甚远，取材耳熟能详的历史典故也需要突出新意。但在跨时代的创新演绎中，对那些喜闻乐见耳熟能详的故事、人物等承载的价值底线，保有基本的尊重，创新才有新意和价值。剧版《赵氏孤儿案》力图发掘区别于历史和戏曲、话剧、电影等文本的"缝隙"，在当代视野中别出心裁地演绎了一个新编历史故事，完成了相同故事不同媒介叙事的独特性文本转换。该剧全然规避了血腥残酷历史和传统定论的影像搬演，重新确立了令人信服的行为动机，致力于复杂人性的多维呈现，为程婴超越个人亲缘血脉的大境界，构建血亲逻辑与道义逻辑间的关系，从而完成了符合现代审美有艺术张力的叙事。对手间的较量与博弈，也祛除了好坏、善恶等二元对立的历史观和情节剧的简单架构，通过双方不同的选择彰显人格力量，呈现价值观魅力以及崇高的使命感和正义感。同时，剔除固有模式中权谋和复仇的欲望叙事，代之以信仰、情操的现代进步主题。

享有"沉稳的传奇、飘逸的正剧"美誉的《琅琊榜》，胜在一种有知识分子态度的审美回归，以及对待大众文化秉承严谨的专业的娱乐精神。该剧的传奇始于江湖传言"江左梅郎，麒麟之才，得之可得天下"，止于身世揭秘、冤案昭雪、肝胆相照的故人情谊，以及鞠躬尽瘁、死而后已、精忠报国的赤子之心。情怀下的多线叙事，赋予传奇以正剧的沉稳和历史

《琅琊榜》剧照

的飘逸,明明架空历史却全无戏说的随心所欲,而是在传奇中赋予蕴含历史视野的恢宏格局和史诗气质,将以往宫廷剧司空见惯的皇子间的"夺嫡大战"变成正义之战,超越"上位—成功—孤独"的浅层叙事和意义表达,把"夺位"变成一场为英雄平反昭雪、让幸存者重燃信心、正义战胜邪恶的过程,将宫廷剧"前朝权谋+后宫争位"模式,转换为邪不压正的道德复仇。该剧类型定位精准、剧作叙事逻辑、强情节快节奏、选角得当、制作精良、影像语言精致,绝非简单地添加了谍战、武侠、复仇、宫廷、偶像元素的古装剧。

《大军师司马懿之军师联盟》《大秦帝国之崛起》《琅琊榜之风起长林》是 2017 年历史题材创作的丰碑。《大军师司马懿之军师联盟》独辟蹊径地从司马懿这个史料记载中着墨不多、评价却较高、影视剧也少有涉及的生僻冷门人物入手,表现了一个"不一样的三国"。将以往诸葛亮视角下与曹操、周瑜、司马懿智慧较量的常规叙事,富有创意地反转为司马懿的生活化视角,建立起古典情境中的人物与现代人可以交流产生通感的职场进阶语境,赋予人物以烟火气。在"大事不虚,小事不拘"的历史框架里戏剧化地演绎司马懿的家常生活、惧内护家、智斗朝堂,清新而不幼稚、轻

松而不肤浅，是一个全新有趣的世俗三国。司马懿在匡扶汉室"夺嫡之争"背后的保家初心，令他的传奇人生，少了励志和主旋律的概念先行，多了份寻常人家的真情实感。既然是司马家事，该剧烟火气息浓郁，司马府的庭院、厨房、做饭、美食等充满生活实感的场景，让观众在大开大合的宫廷故事中感受古代人"舌尖上的人生"。该剧"师夷之长"，有韩剧的生活韵味，有美剧的凌厉节奏，有英剧的诙谐喜感，以及配乐上似曾相识的简短旋律。

有意思的是，《大军师司马懿之军师联盟》《琅琊榜之风起长林》都不约而同地选取了在亲情、爱情、友情上建功立业的故事视角，建立起现代人与历史人物产生情感共鸣的生活体验。这种亲情与庙堂、保家与卫国的主题超越以往同类题材，有着不俗的叙事格调和审美品位。历史剧创作中一个好的方向是，在正邪不两立的冲突叙事中，正面人物胜出不再是以毒攻毒、以牙还牙、以暴制暴的方式，而是用高尚情操和果敢睿智给出化解困境的精妙情节设置，引人向善，凸显主人公的人格、修养与崇高。就像《琅琊之风起长林》中年轻的怀化将军身陷囹圄，革军权削爵位退居琅琊，依然在国家需要时，再次义无反顾地挺身而出。

## 2. 通俗文化的后现代狂欢

2011 年开始，后宫题材异军突起，先后经历了穿越、宫斗、仙侠、宠妃为主要剧情模式的不同阶段，演变为吸引年轻观众的收视新宠。穿越剧、宫斗剧延续了港台叙事文化中对皇宫、豪门等镜像窥私的阴暗心理和欲望展现，中国香港 TVB 电视剧《寻秦记》《金枝欲孽》分别影响了内地同类型剧目的兴起和叙事走向。到 2013 年 IP 概念出现，流量变现的价值模式和商业潜力显示出强大诱惑，网文 IP 改编的市场"钱景"成为资本市场一块诱人的蛋糕。2015—2017 年，IP 概念正式引入影视行业，一种在内容上有无限发挥空间、只取历史"一瓢"或架空历史背景、装置千篇一律的"玛丽苏剧情"的古装青春偶像剧，迅速受到市场追捧，成为满足年轻人抒发欲望、臆想成功、梦想逆袭，并投射了理想爱情和传奇人生的"配方剧"，在大同小异的故事里做着相同的不切实际的"青春梦"。古装 IP 的盛行，加速了古装青偶历史传奇剧"历史虚无主义"倾向，比如《思

美人》(2017)拍成了与历史文化认知严重不符的言情剧,将伟大爱国诗人屈原的"救国忧民"置换成猎奇低俗的谈情说爱,违背历史的服饰设计俗艳,对中国的姓氏制度全然不知,以至于网友讽刺道:"这是一个整体需要补补历史课的剧组。"

所谓"穿越",是指在现在、过去、未来的时间和空间中自由穿梭,以见证历史或实现某种愿望,又或改变事件进程为行动目的。与电影中"科幻式"穿越不同,指向情感和权谋的欲望叙事,多为意淫,与历史无关。穿越剧始于2001年的《寻秦记》,同年,大陆出现第一部穿越剧《穿越时空的爱恋》,并未引起注意。2008年的《魔幻手机》,因制作粗浅低劣成为过眼烟云。内地穿越剧真正走红,始于2010年央视8套播出的50集电视剧《神话》,激发了穿越剧的创作热情。2011年,数部穿越剧播出,改编自李碧华小说的《古今大战秦俑情》在央视1套晚间档播出;湖南卫视自制剧《宫》号称第一部"清穿剧",是《流星花园》《西游记》的合体,受到青少年观众的热捧,连续16天在全国同时段收视最高;改编自桐华同名网络小说的《步步惊心》在湖南卫视首播时,延续了《宫》的收视热度;江苏卫视播出的由动漫迷马广源担任编剧、《寻秦记》导演蔡晶盛联手打造的《女娲传说之灵珠》,剧情和人物类似于日本动画《犬夜叉》,也夺得同时段卫视收视之冠。

后宫剧是在"宫斗"叙事模式框架下讲述后宫妃嫔争宠上位的故事情节,2011年年末,《倾世皇妃》《武则天秘史》《唐宫美人天下》《万凰之王》《甄嬛传》等相继播出,网络热门穿越小说开始被影视公司蜂拥购买囤积。穿越剧和后宫剧的共同特点是:发端于网络小说,以后宫为活动背景,明星偶像阵容,服饰艳丽多姿,画面唯美,情节新奇,充满避世情绪的爱情幻想,崇拜权力,追逐利益,靠钩心斗角谋求生存实现个人欲望,这些要素几乎满足了作为收视主力的女性观众所有的视觉和心理期待。

广电总局电视剧管理司2007年以来的题材统计显示,"古代宫廷"题材获准发行的年度电视剧数量维持在1—4部,2011年激增到16部;从总量上看,"古代题材"在2011年、2012年分别为61部和65部,达到历史最高峰;穿越剧、后宫剧受到政策限控后,也通过题材转向"古代传奇"

领域实现了总量略有提升。广电总局自 2011 年后持续对古装剧、后宫剧进行日益趋严的"提质减量"管控，从限制其在卫视黄金档播出、年度播剧配额、避让重大宣传活动、严禁历史戏说、卫视禁播宫斗剧，到"限古令"在台网两端的严格备案审批与播出。

穿越剧、后宫剧热播背后，有媒介发展、大众文化、网络文学累积效应和社会心理基础等诸多原因。一方面是网络文学十多年发酵，适逢影视剧产业发展和规模扩大的市场结合。互联网的飞速发展复兴了被主流社会话语体系（包括精英文化、宣传媒介和意识形态）长久抑制导致传统题材边缘化的民间视野，网络文学杂糅了中外传统文学的类型精髓，又有思想解放后的丰富想象力，它对欲望和想象超乎寻常的发挥，有明显的传统文学因袭和现实代入感，最终完成了对固有题材表述形式的翻新演绎。网络小说创作时的连载开放、网友参与互动等媒介技术优势，使其诞生之初就埋下了商业看点和潜在的资本市场需求，改编获得先天收视保障。影视作品向来有从文学创作中汲取养分的艺术传统，网络文学整体上虽不精致甚至肤浅，但其天马行空不乏原创的丰富想象力，迅速成为与"纯文学"争奇斗艳的新势力。

另一方面，穿越、宫斗从文学到电视剧的盛行，与社会结构变迁和后现代社会流行文化混搭有关。网络文学经过十几年的狂飙突进，其主力写手和主要读者对象，多是成长于大众文化繁盛年代的独生子女一代，传统文学、动漫、言情、港台武侠/宫廷的戏说文化深刻影响了年轻人的思维、言行和价值取向。"宫斗"的网络作者和粉丝基本是中国香港 TVB 电视剧《金枝欲孽》的忠实粉丝，也是开启他们网络写作的最初启蒙。许多适合女性阅读的青春小说以言情为主，它们植根于传统言情小说、武侠小说、琼瑶小说甚至琼瑶剧的土壤中，是网络时代的更新变种。而帝王时代后宫嫔妃"集万千宠爱于一身"的梦想和奋斗，又与独生子女成长过程中备受宠爱的家庭环境和初入社会的心态调整耦合，后宫成为完美承载"白日梦"的最好舞台。事实上，所有的故事如出一辙：帝王将相背后寂寞女人的灵肉蜕变和孤独命运，或者青春少女因机缘穿越到古代帝王贵胄之家，带着拥有现代知识的优越感，周旋于危机四伏的政治、后宫、王族纷

争中，并与多个英俊潇洒的王爷谈情说爱，抒发了青春期对爱和未来人生的焦虑和幻想。"与其说穿越小说穿回了历史，不如说它穿越到了由以往通俗文化构成的想象空间……充斥着对既往通俗文化作品的篡改、模仿、拼贴和剽窃"[1]。

多数穿越剧后宫剧因故事荒诞、角色架空，暴露出过度的自恋和矫情。"宫斗"因此被奉为有励志因素的职场宝典，"穿越"成为梦想遇阻的短期调剂手段。网络文学在幻想中达成酣畅的情感宣泄，隐含着消费主义媚俗悖史的娱乐表征，带有"过渡性"阶段消费气质，呈现出社会转型期杂乱失序、热钱涌动、价值失衡、生活压力等多元复合的文化症候。

### 3. IP改良范本《甄嬛传》与古装剧落潮

穿越剧让人忧虑的不是"穿越"作为一种艺术手法的运用，而是扩大化的对历史的随意解构篡改，导致青少年毫无历史约束的历史观、价值观、生活观的错位，以及超越文化底线的想象力对"历史中国"的陌生化改写。2011年，《甄嬛传》在社会对后宫叙事一片批评和质疑中胜出，是因其在创作主旨、价值导向、历史想象、文化反思和制作上的精益求精，与不少充满奇情艳遇和弱智情节的"宫廷偶像剧"，有着高下立显的艺术分野。

《甄嬛传》对原网络小说做了根本的导向性的修改：改变原著架空历史的处理，将故事背景坐实，增加批判色彩，跳出小说"只言情爱风月"的框架，拓宽故事视野，多角度阐释，采用现实主义风格拍摄"有历史厚重感的戏"，历史细节求真务实，平衡青春偶像与故事氛围和人物气质的内在神韵等，使电视剧比小说更具批判力度[2]。因此，《甄嬛传》是在真实历史背景下，围绕"雍正"这位清朝最具争议、"誉满天下，谤满天下"的皇帝，展开合理大胆的艺术想象。依托严谨而专业的后宫规制、药理知识和权谋规则佐味，赋予虚构的故事以历史况味、文化批判和现实指向。换言之，甄嬛曲折的生存经历和处世哲学，既指向了封建文化的弊端和中

---

[1] 王海晴：《穿越：让通俗更通俗》，《新京报》2011年9月21日，C02。
[2] 《这不是宫廷偶像剧——访电视剧〈后宫甄嬛传〉导演郑晓龙》，《中国电视报》2011年12月8日，D1版。

《甄嬛传》海报

国传统文化的劣根性,又与现实社会环境的职场、商业和人际交往中的各种关系网和规则形成互文性。它呈现了一个有意味的历史时空:前朝与后宫千丝万缕的政治勾连,家族兴衰与个人荣辱难分彼此的命运,皇家子嗣与江山基业主导的残酷生存。这种欲望叙事满足了观众隐秘的窥私心理和娱乐诉求,兼容了历史深度和文化批判。该剧对故事结局不同于其他宫廷剧的处理,显示了现实主义的创作态度,已无任何对手的甄嬛毫无胜利者的笑意,所有人都未逃过尔虞我诈、机关算尽后的历史宿命,这种虽胜犹败的况味,或许是另一次关于欲望、异化、权谋、裙带关系的别有深意的理解的开始,她为亲子宏曕所做的放弃皇权的决绝选择,呈现了甄嬛式的奋斗和成功所渗透的悲剧意味,有深刻的文化反思意义:封建皇族所谓恩宠眷爱难敌子嗣绵延、江山万代的残酷本质。

《甄嬛传》基于大众文化娱乐价值的层面上,以正确的历史观和价值观,古韵盎然的"甄嬛体"语言体系,给一众肤浅的"宫廷偶像剧"做出正本清源的回应和表率。它改变了很多人对后宫剧的看法,重新确立了后宫剧在历史、文化、剧作上的艺术取向和质量标杆,该剧批判了"美化皇

阿玛""小妾心态""奴婢心态"等不健康的女性人格。有评论不吝赞美之词："《甄嬛传》如纳兰词，足够浅白却又不失回味悠长，终于把一个最言情不过的宫斗故事，演出了正剧的样范来。"[1]这从另一个角度说明，网络小说的优势在创意和受众基础，"二度创作"和植入正确价值观更为必要，对IP改编有良好的示范和借鉴意义，显示了严肃地对待大众文化的专业娱乐主义精神。

　　古装剧表现出根据受众结构变化，调整创作思路和叙事方式的趋势：一面深度挖掘历史底蕴和人性内涵，拓宽题材领域，更新人物塑造手段，展现出艺术发展的新视野、新观点、新方法；另一面更加倚重传奇叙事，注入大众传媒时代娱乐性和消费性为核心的青春时尚元素，甚至将此当作文本的主旨或全部内涵走向极致，引入游离真实历史的港台戏说文化，放置于以青春消费为流行文化潮头的旋涡中。《古剑奇谭》（52集，2014，邵萧逸、逐风编剧，梁胜权、黄俊文导演）改编自同名国产电脑游戏，操作模式有新意，模仿韩国"水木剧"的观众定位和播出时间，借鉴台湾偶像剧成功造星经验，既用偶像明星阵容托底，又靠剧情加大配角戏份，通过"红花衬绿叶"的方式带火配角。《花千骨》（TV版58集，2015，果果、饶俊编剧，林玉芬、高林豹导演）在精良制作、水墨山水意境、影游联动、产业链衍生模式上先声夺人，位于当年网络点击量第二，全国网数据最高收视3.89%，最高收视份额24.73%，是当时收视最高的周播剧。

　　深刻认识古装剧戏说对历史真实的消减，绝非"限古令"限制数量即可。《北京日报》曾列举了宫斗剧5大罪状，批评热播宫廷剧使宫廷文化传播不断升温不容忽视的负面影响：1.热衷追崇皇族生活方式，使之成为流行时尚。2.精心演绎"宫斗"情节，恶化当下社交生态。3.不吝美化帝王臣相，淡化今朝英模光辉。4.宣扬奢华享乐之风，冲击克勤克俭美德。5.片面追逐商业利益，弱化正面精神引导[2]。

---

[1] 《〈甄嬛传〉系列策划人物篇：宫廷浮世绘》，新浪娱乐2012年4月9日，http://ent.sina.com.cn/v/m/2012-04-09/21293600783.shtml。

[2] 《北京日报列举"5宗罪"宫斗剧疑遭卫视全面禁播》，百度，https://baijiahao.baidu.com/s?id=1623895063244544932&wfr=spider&for=pc。

《三生三世十里桃花》《楚乔传》《择天记》都是2017年的热播剧，豆瓣评分较低。制作精良的两部清宫剧《延禧攻略》（70集，2018，周末编剧，惠楷栋、温德光导演）、《如懿传》（87集，2018，流潋紫编剧，汪俊导演）是年度焦点，一位网友感叹"被清朝三位皇帝锁死的电视剧人生啊"，道出古装剧对清宫题材的青睐和过度开采的现象。网剧"虐不如爽，男性向不如女性向"风格向电视剧迁移，过于伤感的悲剧气息和沉郁思想让正剧叙事、艺术气质更佳的《如懿传》不再讨喜，然而，该剧以严肃的态度呈现了紫禁城里"青樱弘历，兰因絮果"的皇家爱情，初时美好，最终离散，情深缘浅的悲伤，为宫廷爱情的异化做了深刻的注解。相较于《如懿传》情感幻灭的真切，《延禧攻略》是又一则现代爱情的爽文式幻想，以一反常态的颠覆传统宫斗叙事和人设的"爽剧"模式，引发年度"现象级"热议。

随着《延禧攻略》"强情节、快节奏"爽剧模式先网播出再反哺卫视的一路开挂，一种更符合互联网趣味、戏仿游戏闯关打怪、大快朵颐的"爽剧"叙事模式开始流行。《延禧攻略》的影响波及中国港台、东南亚国家和地区，甚至引发全球关注，其版权销售到90多个国家和地区，刷新YouTube华语剧集最高观看纪录，开创中国电视剧首登谷歌2018年全球电视剧"热搜"榜首的纪录，是国剧近年来影响、规模最特殊的一次"现象级输出"文化案例。这是艺术创作中继"高雅"和"雅俗共赏"之后又一个需要严肃看待的娱乐现象。

"爽剧"衍生于起点中文网形容网文的熟词"爽文"，也即"小白文"，情节以"打怪升级"为主、遵循简单快乐原则、用"高度幻想"实现逻辑自洽、符合人们现实无望后的期待视野。初看与"阿Q胜利法"式的意淫叙事相似，都是经过短暂的"闷"后迅速无节制地满足看者压抑的欲望，极度释放快意，必要时会忽略经典叙事中故事和人物的逻辑，其核心功能是"心理按摩"，情节完全服膺于"爽"的基础设定。几乎每一集都有战斗和凯旋，通过"加快打怪升级的节奏，大幅度缩短主人公的'蛰伏期'和'被打压期'，以一个胜利接着一个胜利来作为全剧（全文）的主线"。[1]然

---

[1] "一周语文"黄集伟专栏，《新京报》2018年9月4日。

而，此类游戏化叙事简化历史的反智倾向、暴力对抗的合理性、观众被完全代入游戏状态的非理性观战与期待，需要格外注意。艺术不是玩游戏，历史的意义是启智，浸入权力浑然不觉地享受权力的照拂和以暴制暴的快感而毫无反思，是危险的，并非艺术的初衷。或许《延禧攻略》最该为业界师表的是，在天价片酬甚嚣尘上时，没有押宝 IP 和流量明星，演员 2400 万元的总片酬只占总制作费 3 亿元的 8%。

今天，处于商业包围圈中的大众文化和流行艺术，擅长为生活重负下的人们提供赖以"喘息"的休闲消费型娱乐，黑格尔理想化的"绝对心灵的领域"的活动渐行渐远[1]。特别是在与宗教脱钩、失去了革命时代"政治乌托邦光环"的动员力量后，艺术已经完成了面向"流着奶和蜜的国度"的解放使命，转身热情拥抱"有趣"，与技术、市场一道膜拜追求经济现实核心——"轻"的逻辑中，实现着"符号上的变革"。它与梭罗式返璞归真的极简追求近似，又没有走向"反文明"的极端。艺术仍然"承载着文化里最突出的价值观"，但无法回避"轻文明"作为第二种现代性的倾向，"轻"在第二层意思上"承载了正面的价值"，满足"超现代时代"中的个体活得更好更轻的愿望，对时尚、酷、轻盈、放松的热爱已是全球"超现代性的主流"。这便是法国哲学家利波维茨基在《轻文明》中阐释的思想，"无论是从字面上还是从寓意上，我们都生活在一个'轻'大获全胜的时代。统治我们的是一种由大众传媒传播的日常的轻文化，消费领域不断宣扬着享乐主义、趣味至上的参考标准"[2]。

## 五、经典重拍和文学改编：文化传播还是娱乐反刍

在一个飞速变化的时代，怀旧成为日益普遍而频繁发生的文化现象，一种社会学家形容为"流动的现代性"的意识活动。基于此，有一个观点："创作者都是怀旧的"，它不单单指建立在艺术经验上的纯粹的创作活

---

[1] ［德］黑格尔：《美学》第一卷，商务印书馆 2015 年版，第 121 页。
[2] ［法］吉勒·利波维茨基：《轻文明》，郁梦非译，中信出版集团 2017 年版，"引言"和第 27、155 页。

动,更是一种不自觉的"回望"过去的意识冲动。通过重新唤醒对现实的某种"活力",承担起"一定的记载传统、延续历史的文化功能",并在构建日常生活中体现出"追寻生命源头、发掘意识根基的动机"。所以,"怀旧不单单是一种历史感,还是一种价值论"。而且,怀旧必定是伴随美和诗意,"是一种有选择的、意向性很强的、构造性的回忆"。[1]

无论是经典电视剧的重拍翻拍,还是文学改编(包括网络文学)剧集,都隐含着指向两个极端不言而喻的"倾向性":逐利的还是文化的?速食的还是审美的?纯娱乐还是诗意的?这决定了剧集重拍的意义和价值。

1. 名著改编经典剧翻拍的价值提炼

中国古典四大文学名著堪称国民IP,是可供反复改编诠释的"超级文本",它们浓缩了中国社会关于文化、传统、社会、经验、幻想等全部的精华和糟粕,启发后人从经典的"元意义"中提炼出当下阐释的新内涵。四大名著在2000年前全部被改编成电视剧,1986版《西游记》、1987版《红楼梦》、1994版《三国演义》、1998版《水浒传》创下收视神话,也都曾历经波折,彼时争议,今时经典。2010年开始,电视界掀起重拍四大名著的热潮。2010年、2011年是中国电视剧改编市场的"名著年",四大名著同时被重新翻拍,在两年内相继播出:新版《三国》(95集,2010,朱苏进总编剧,周志方、郝中凤、韩增光编剧,高希希总导演)、《新红楼梦》(50集,2010,顾小白、苏向晖、柏邦妮、张天然、李雪、胡楠、董友竹、刘玥、菜一玛编剧,李少红总导演)、《新水浒传》(86集,2011,施耐庵、罗贯中原著,温豪杰总编剧,赵帅、张启音、宫尚娟、吴桐、常青田、程思敏、卢然、张多、孙平阳、曾璐、陈阿煊、缪春山、李立、杨玥编剧,鞠觉亮、国建勇、邹集城导演),以及两版《西游记》:浙版《西游记》(52集,2010,张平喜、佩玲编剧,程力栋总导演)、张纪中版《新西游记》(60集,2011,高大庸、刘毅、郎雪枫、黄永辉、康峰、张华编剧,张建亚总导演,黄祀权、赵箭导演)。

2000年前四大名著的严肃改编,体现了以影像普及名著和传统文化,激发民族凝聚力的初衷;2010年后的名著改编则从"六经注我"的封闭

---

[1] 赵静蓉:《怀旧——永恒的文化乡愁》,商务印书馆2009年版,第38、39、57页。

文本，走向"我注六经"的开放文本，崇尚个性化和多元化，经典翻拍的尺度放得更开。所有改编都是代表当下新视角和新价值观的具体"文本"，是主创者适应大众审美意识和商业诉求的当下阐释。

新版《三国》的改编不再是一个只针对有经典文学意义的文本《三国演义》，而是将《三国志》和民间传说纳入的边界宽泛的想象与创作。在改编者看来，文学的《三国演义》并非真实历史，完全忠实于原著做演义之演绎已不合时宜。《三国》对不同版本中的故事和人物进行取舍调整，调动一切手法使剧情更新鲜、人物更丰满、冲突更激烈、爱情更吸引人、战争场面更好看。最大的改变是将文学名著中的"尊刘抑曹"变为"曹操视角"统领全剧，人物塑造模式有了集体性的改变，改变了原来从道德范畴单一定义历史人物的奸、雄、仁、义、智等程式化、脸谱化的符号标签。有血有肉的人性化塑造显示出《三国》对时代心理的察觉，却也颠覆了传统的英雄史观，突出个体"以成败论英雄"的意味。导演高希希在接受《三联生活周刊》记者采访时谈到，他和编剧朱苏进的创作理念一致，对《三国演义》进行了"整容不变性""帮忙不添乱"的处理，对历史中的人物进行一个重新的视点认清和价值观的重新提炼，翻拍解决了人物集中和故事完整性的问题。《三国》从现代视角出发的对传统文化、价值观和英雄史观的多重改写，体现出对"视觉奇观"的商业化追求，而对经典的再创作、解构与重建是典型的后现代语境。说到底，无论是文学三国，还是电视剧新旧两个版本的三国，都是不同时代对历史和人物的"当下阐释"。

《新红楼梦》开机前，北京电视台为其选角举行了声势浩大的电视选秀活动"红楼梦中人"。它的改编理念和"当下阐释"体现在与市场的互动：基于商业逻辑的支撑，消解原著的批判色彩，对一个封建大家族由盛而衰的变迁和形形色色人物的悲剧性刻画不作深刻揭示，而是融合"爱情偶像剧"和"传奇家族剧"类型，进行视觉性的戏剧化处理。同时，在音乐和画服道上追求唯美极致，过度追求视效造成诡异的影像风格，消解了留白的美学意境，物极必反。旁白过多、文言文台词、铜钱额妆、快进镜头、秀选演员等是最大争议。从小说到电视剧，从文学思维到电视剧思维的视听语言转化上，该剧亦步亦趋于原著，变成音配画广播剧、动态连环

画，反而是对名著的最大损害，意味着一次失败的文本媒介叙事转换。这次号称"忠实原著"的重新改编最终招致恶评，成为一个饶有意味的文化现象。

《三国》《红楼梦》等名著改编电视剧，提供了"忠实原著"这一传统改编观念之外的后现代阐释、文化杂糅的两种改编观念，凸显了大众文化和精英文化主导下名著改编的新视角与多元化创作方向。

成功的名著改编或重拍电视剧，都是基于当下现实和审美的取舍重编，它像一面镜子，深刻地反映着时代精神和文化语境。《水浒传》原著诞生的年代，是一个俗文化取代雅文化，并成为当时文化主流的时代，但这部以造反为主题的小说常被后世视作"教诱犯法之书"，一直难逃被查禁的命运，清政府更是首次明确了其"社会动乱根由"的禁书地位。所以，小说既有市民社会的清新自然，又通篇洋溢着根出底层社会的"江湖文化"肆无忌惮的负面因素，如热衷暴力、向往财富、工于心计、憎恨妇女等。在名著影像化改编过程中，还需要削减特殊时代的"造反有理"的激愤情绪，情节结局的"招安"处理，更符合现世的文化情境。时移世易，《水浒传》每一次搬上银幕或荧屏，都在进行符合时代潮流的选择性改编，对故事所承载的价值、形象展现的意义做慎重的改良。《新水浒传》舍弃李逵式"杀人如麻快哉也"的嗜杀性格，现代社会的法制、人权和人本思想修正了这个人物不合时宜的素质。

《新水浒传》将宋江全新演绎成忠义双全、谦和内敛的"悲情英雄"形象，相应地，改变了原著和原版电视剧中备受争议的"招安"、以术术笼络人心的伪善、毒杀李逵等情节，辅以观众容易理解的历史逻辑和性格走向，呼应全剧彰显"兄弟情义"的故事基调。而且，全剧的群体形象也顺理成章地做了整体改善，从原著的世界"是道义无法伸张的世界"，走向"符合时代审美的梁山英雄"[1]。首次让108将全部出镜，按主次轻重尽量给予个性化演绎，并以字幕显示人名和绰号，甚至在影像画面上还提示

---

[1] 访谈：《新版〈水浒传〉没给潘金莲翻案——访总编剧温豪杰》，《中国电视报》2011年4月28日，A20版。

重要情节所在小说的章回篇目，有意为之地"印记留痕"。此外，在结构和叙事上，舍弃单线叙事，不同于原著许多故事线的发展顺序。《新水浒传》也存在不少制作上的粗糙，诸如情节和细节失之严谨、台词有时不够讲究、多处显露历史常识谬误和穿帮镜头等不尽人意之处。但该剧改编在符合时代审美需求时，并未滑向审丑或猎奇，相反，果断剔除了原著对暴力的"病态崇拜"、不讲公德的"帮派意识"、怀有强烈偏见的妇女观、过于晦暗的诸多形象等内容，让"水浒英雄们"在去除了草莽气息后，整体置换为一种现实社会稀缺的简单、真诚、血性、阳刚、温暖、总体向上的人际关系和男性气质，反衬了现代都市的冷漠和阴阳失衡，让人眼前一亮。名著根据时代审美重新理解、阐释焕发出积极意义的价值，正是对现实的贡献。

《新水浒传》在经典改编或翻拍剧创作观念上，无疑是令人称道的。首先是扎根经典的创新改编，远离了别出机杼的解构和颠覆的风潮；其次是顺应了消费社会和主流文化的要求，对原著内容有所选择、改良和修正，节制江湖精神、淡化暴虐残忍、弱化宿命论和封建思想残余、减少阴谋和钩心斗角、给女性融入好汉世界的空间，强化兄弟情义；再次是消解了以往改编赋予的意识形态痕迹和阶级内涵的时代烙印；最后是充分考虑大众文化对视觉美感、快感、奇幻的审美偏好，让人物气质、造型兼顾剧情和历史氛围的基础上尽可能地有型、时尚、偶像化。除了"特型"角色不宜大幅颠覆形象外，上自"及时雨"宋江，下到跑龙套的"没羽箭"张清，与山东版和央视版的电视剧在视觉呈现上有了泾渭分明的赏心悦目的改观。

《新西游记》几经延期、删减，从地面播出到上星，横跨两个年度。播出后出现了收视不俗、口碑不一、网友热议的收视惯例，尤其是特效场景投入和技术的不均衡，以及形象造型的实与虚等方面，诟病最多。尽管该剧在人物造型、形象塑造、主题走向、故事和台词的趣味性、时代融入等方面做了许多整体性的有益尝试，将经典与当下生活建立了富有人生隐喻的解读和关联，采用年轻人喜爱的"逆袭"叙事模式：唐僧本是在长安城里诵经，悟空压在五行山下受难，八戒在高老庄娶亲不受待见，沙和

尚滞留流沙河兴风作浪。他们无一不是在命运的安排下无奈上路，历经"九九八十一难"后终成正果，最终揭示了人生更高的佛家境界——妖魔即心魔，战胜自己就是战胜心魔！此外，该剧初尝中国电视剧此前从未涉足的特效行业，积累了宝贵经验，也揭示出中国特效行业起步之初的尴尬困境。

中国四大古典文学名著的新编重拍虽有遗憾，却也在时代性的选择取舍中深刻阐释着创新内涵，正好印证了"名著之所以为名著"那经得住时代反复阐释而总有新意的经典魅力。甚至如1986版《西游记》那样经过了九九八十一难，被肯定为"永远值得被致敬的一部作品"，在技术、特效和表达手段捉襟见肘的岁月，从1982年开拍直到1988年磨出25集，从原著、改编、导演、演员、配乐、插曲到后期每一个环节，都在困难重重的磨砺中，体现出导演杨洁对"艺术完整性"的执念。回首1986版《西游记》当年令人感慨的艺术坚持、创新和突破，都成为执着于艺术创作"内容为王"的最好注脚。唯其如此，铸就了后世仰视的艺术丰碑。

2. 现当代文学名著改编的成功实践

广电总局2011年叫停重拍四大名著影视剧，虽然是必要的风口管控，但不能否认，相比于网络文学创作的芜杂、随意和泛滥成风的抄袭现象，严肃文学创作者的人文素质和专业水平，为电视剧的改编、重拍毕竟提供了二度创作的扎实基础。

《茶馆》（39集，2010，叶广芩、杨国强编剧，何群导演）一直是人艺话剧舞台上的保留剧目，改编成电视剧尚属首次。其蕴含精英意识的创作原则，不仅是向"忠实原著"经典改编理念的致敬，一定程度上还实现了老舍意欲在"最悲的悲剧"里"充满了无耻的笑声"的艺术愿望。改编者首先把对老舍精神的理解建立在老舍所有的作品上，采取了"若即若离"编织故事的原则[1]。《茶馆》是工程浩大的再创作，从1.5万字90多个人物的3幕话剧，到40多万字140多个人物的39集电视剧，场景增多，人物增加，但老舍作品的魂魄没散，京味犹存。老舍作品的魅力在于人物和语言，《茶馆》把

---

[1]《电视剧版〈茶馆〉央视开播》，《中国电视报》2010年7月8日。

老北京三教九流各色人等的性格、身份、命运勾勒得栩栩如生，生动地展现出北京半个多世纪的沧桑。电视剧在台词对话的处理上抓住京味语言幽默反讽的神韵，呈现出地道的"京片子"；对原作的人物也做了合理适度的微调来适合现代观众的口味，比如，对裕泰茶馆的掌柜王利发，除了保留他见人三分笑的八面玲珑、既懦弱又精明算计的性格，还突出了他的正义感和个性。作为一部反映老北京历史文化和社会变迁的电视剧，大部分演员都是土生土长的北京人，全剧 80% 是京籍演员，从制作班底到演员遴选的精益求精，出色地还原了一个原汁原味的、时代感浓郁的"老北京"面貌。这一严肃真诚富有创意的改编，给物质时代的名著改编和商业操作模式是有启示的，传世精品不一定非靠选秀、炒作、大制作等营销手段。当然，《茶馆》由于宣传营销欠佳，也是导致收视率不高的一个原因。

《圣天门口》（48 集，2012，刘醒龙同名原著，邹静之、刘亚玲编剧，张黎、刘淼淼导演）改编自茅盾文学奖得主刘醒龙同名小说，原著深受 20 世纪 80 年代拉美小说魔幻现实主义色彩影响，视觉呈现难度很大。该剧对"另类革命叙事"进行了前卫探索，导演直言不讳地坦陈关注高品位的艺术鉴赏而非收视率的创作定位："一部艺术作品是需要有引导作用的，我一向都反对'接地气'这种说法。我的作品是为专业观众而拍的，酒足饭饱之后坐在那里，边品茶边看得昏昏欲睡，那是普通观众。我希望自己的作品能够引起专业观众的讨论和共鸣。"[1] 该剧保留了原著的文人写意和魔幻心理写实的叙事风格，依据人物在大时代变动的革命洪流中的心理变化轨迹建立叙事逻辑，探索有历史情怀和深刻哲理的"思想叙事"方式，而非行为叙事或戏剧冲突叙事，彻底跳开了常规电视剧讲究线性因果的事件陈述模式。在艺术风格上代之以情绪饱满的文学性台词、充满象征和意识流色彩的审美意向、承载符号丰富指涉意义的人物、现代话剧舞台追光意味的心理刻画、诗意的画面和散文化结构等。与原著的先锋性一样，电视剧用影像重构了自 1927 年后 40 多年的中国革命历史，包含军阀混战、国共对峙、抗日战争、解放战争、土地改革乃至"文化大革命"武斗。电视剧呈

---

[1]《"黎式浪漫"再突围》，《新京报》2012 年 11 月 2 日，C20 版。

现的革命、民族不再是宏大历史叙事视野，而是关注生命个体及其在不同时期的心理蜕变，这种文化反思是经历苦难后的民族心灵史。教堂和民居华洋混杂的小镇环境、法语版《国际歌》和苏式革命情结的服饰与音乐的隐喻、上下翻飞的光影蝴蝶、飘忽而至的报纸讯息、二十四朵白云的意向、通过光影和色彩的对比区别正反形象的镜头语言、历史雾霭中充满悬疑色彩的人物群像塑造、叙事视点"可变的内在焦距"等渗透了哲理和寓意的全新的浪漫革命表述，一方面将外来文化潮讯和本土革命方向、思想精英的革命播种和普通民众的接收熏陶、传统观念和革命现代性思想的交锋与冲突表现得酣畅淋漓。另一方面，大量后现代意味的镜头语言和留白带来的遐想空间和意境，也确实与普通观众难以建立知识资本的共鸣，令其无法获得会心解读的快意，失去收视兴趣。

《圣天门口》成为张黎个人乃至中国电视剧史上迄今为止最为实验化的先锋作品，彻底颠覆了大众文化产品重视娱乐和商业的铁律。作者放弃故事性采用意识流手法叙事，另类解读中华民族1949年前后的个体觉醒、家族贡献和革命启蒙，布满浓郁的文学色彩和魔幻现实主义风格，还略带小资情调，黎式电影化的诗意镜头语言、高反差的用色和沉郁影调得到了极致的张扬。这种前卫的艺术探索，让喜欢的和不喜欢的两极分化。固然，这令该剧从同质化的革命题材中脱颖而出，导演超越自己突破红色主旋律剧定势的大胆尝试，丰富了中国电视剧多元化创作的实践，其创新启示和在艺术史上的地位重于市场意义。同时，也让人思考大众文化层面上的电视剧，怎样把握个人的艺术探索之路和普通观众的审美引领。

《平凡的世界》[56集，2015，路遥同名原著，温豪杰（执笔）总编剧，毛卫宁导演]较好地平衡了对特定时代的客观再现和商业叙事元素，从而将文学意义上的"现实主义常销书"（邵燕君语）成功地转化为热播剧。片头路遥的原声朗读和剧中大段原文旁白相结合，最大限度地保留了原著的"文学性"和人物深层心理的刻画，既展现"贫穷"带给主人公的创伤式记忆和奋斗不息的原动力，又唤醒了广播时代电台小说联播的经典记忆。全剧保留了小说95%的故事情节和人物关系，将原著中第一主角孙少平改为与兄长孙少安的"双主角"叙事。该剧自拿到版权到播出历时七年，

《平凡的世界》海报

采用电影拍摄手法,在时代氛围和农村情境上还原原著韵味,从窑洞到生活用具、从服装化妆造型到细节逼近历史状貌,几乎重建了剧中的村庄和县城,甚至新修了一段铁路,重建了一段水坝,搭起一个被洪水淹没的城市一角,用心呈现主人公扎根生活的农村、学校、煤矿。

《白鹿原》(77集,2017,陈忠实同名原著,申捷编剧,刘进总导演)呈现了原著有"年代质感"的史诗画卷和气质精髓,将旧体制、新思想、生产关系和革命变革,以及古老土地上农民靠天吃饭的阵痛和挣扎淋漓尽致地呈现出来,不啻一则时代风云变幻中改天换地的"文化寓言"。20世纪初渭河平原上50年的沧海桑田巨变,通过白鹿两大家族祖孙三代人的戏剧性人生的命运轨迹、爱恨恩怨纷争的故事,以及浓郁地域文化的关中风情、民俗风物、饮食起居、宗庙祠堂、年代生活细节和特殊时代背景下的农村土地革命、抗日战争、解放战争等乱世中国长达半个世纪疾风暴雨中经历变革的众生相,悉数史诗般地还原在荧屏上。原著中近20个主要人物和94个重点形象得到栩栩如生的塑造,就连"见善必行,闻过必改"的朱先生也被演绎得立体丰满,呼之欲出。该剧豆瓣评分稳定在8.8分左右,最高时9.2分,远高于丧失原著神韵的2012年同名电影版的6.4分,实现了已故作家陈忠实"寄希望于电视剧"的夙愿。该剧2000年获得版

权，历经15年筹备、7年立项、2年拍摄制作，投资3亿多元，多次更换制作班底，播出后遭遇停播再播调档的一波三折，收视率不如同期的热播剧，前有收视破纪录的反腐政治剧《人民的名义》，接连上档的有《外科风云》《择天记》，同档有热度翻天的《欢乐颂2》，但开播后自始至终保持好口碑，低开高走，最后10天的平均收视率超过1.2%。

所有文学作品的影视改编都会有争议，改编的关键不在于是否忠实于原著，而在是否留住了原著的"魂"。文学名著改编电视剧最难的不外乎将文学性如何转化为相宜的影视语言，延续名著精神。

3. "红色经典"和经典剧目重拍热潮

20世纪90年代初，"红色经典"文艺作品回潮，对久已逝去的革命激情的留恋与向往，为电视剧创作开辟了一方热土。2000年后，大众文化中的娱乐意识和怀旧心理、精英文化的家国理想和人文情怀、主流文化的爱国主义和英雄主义，再次推动了"红色经典"电影的电视剧改编热潮。

新中国成立初，反映隐蔽战线斗争的反特题材在惊险片中占有很大比例，特点是：敌我关系分明、矛盾冲突尖锐、线索单一、最终邪不压正。《无形的战线》《人民的巨掌》首开此类影片先河，《羊城暗哨》《永不消逝的电波》《冰山上的来客》等成为典型代表。《羊城暗哨》是20世纪50年代公安题材电影中里程碑式的作品，在人物形象塑造、情节曲折微妙的铺排、悬念层出不穷的设计上都是当时惊险片中的佼佼者；《永不消逝的电波》没有"为惊险而惊险"，其悬念和惊险来自主人公隐秘的地下工作者身份，对观众而言，这种工作性质的陌生带来的神秘感和情节本身逻辑严密、跌宕起伏的合理化设计，无疑增加了影片和人物更为深刻的内涵；《冰山上的来客》突破了惊险片模式，在惊险曲折的反特情节中融入浓郁的民族风情和强烈的抒情基调，有别样的清新。当时影响较大的反特片还有《英雄虎胆》《神秘的旅伴》《秘密图纸》《铁道卫士》《霓虹灯下的哨兵》等。值得一提的是，在革命战争片中糅进"惊险情节"的影片最早见于《智取华山》，自然环境的奇秀险峻不单纯是环境交代，还同内容有机地结合在一起，成为推动剧情的有效手段；《渡江侦察记》在敌我双方人物斗智斗勇等个性刻画上更胜一筹，在营造惊险悬念的同时还将革命斗争

和人性化的抒情结合。

在传统意义上，武打、反特、刑侦、枪战这些有着激烈动作或先天悬念的题材一向占优势，很容易调动观众的好奇心。因此，上述老版电影被改编或重拍成电视剧，成为一种"安全有效"的市场策略，新技术、新受众、新审美决定了这种改编重拍行为不约而同地选择更商业化、更时尚地演绎故事的方式，大多带有偶像剧的色彩，以符合现代年轻观众的收视趣味。如《霓虹灯下的哨兵》《红色娘子军》《沙家浜》《渡江侦察记》《敌后武工队》《平原游击队》《铁道游击队》《51号兵站》《永不消逝的电波》《红岩》《林海雪原》《智取华山》《苦菜花》《野火春风斗古城》《小兵张嘎》《青春之歌》《夜幕下的哈尔滨》《烈火金刚》等。通常情况下，大部分作品在艺术表现上不尽如人意，商业用意明显。比如，被称为"现代版梁山好汉"的电影《铁道游击队》自1956年上映后，开启了之后的经典影视作品改编，分别于1995年、2016年重拍电影《飞虎队》《铁道飞虎》；2006年推出35集电视剧《铁道游击队》，原班人马2011年拍摄了续作36集电视剧《铁道游击队2》，从电影版一笔带过的情节入手，讲述游击队和日军顽固残余抵抗的斗智斗勇的故事，剧中违背自然规律的"自行车神技"桥段，成为"抗日雷剧"。2017年的经典翻拍剧《林海雪原》，同样背上"雷剧"标签。凡是令人失望的红色经典翻拍剧，共同特点是远离经典创作观念的"去历史化"倾向。

其实，广电总局在2004年就红色经典改编电视剧中戏说革命历史的问题，曾指出其"误读原著、误导观众、误解市场"的实质，点名批评《林海雪原》《红色娘子军》，倡导行业要认真对待红色经典改编电视剧。2010年，《洪湖赤卫队》（28集）、《江姐》（30集）、《永不消逝的电波》（34集）等3部"红色经典"改编剧热播，在史料挖掘、人物形象、情节设置上都有所突破，将信仰与亲情、爱情、友情结合，把党性和人性世俗化对接。尽管阶级对立依然是叙事主线，但正反面人物非黑即白的二元对立倾向在减弱，正视长期以来被革命历史题材作品所回避的现实情感和边缘观念。尤其是《江姐》《永不消逝的电波》，作为非典型的谍战剧，显示出主流文化与大众文化和商业文化合流的趋势。

在转型社会，面对愈益强烈的"时代病"，怀旧成为人们不满现实的失落心绪，从精神上重返安全、温暖、和谐、美好的"家园"，影视作品在重拍中或可部分提供艺术化抵达的捷径。然而，唯独在翻拍剧这一方便资本运作的"类型捷径"上，少有文化怀旧，也无意做出有时代新意的诠释，更多的是"大树底下好乘凉"的市场行为，注定了一些翻拍剧雷声大雨点儿小的结果，给观众留下"十翻九糊"的印象。

凡成经典，无论是原著，还是影视剧的改编或重拍，都离不开"工匠精神"和艺术诚意，这种建立在多重文本和复杂时代语境比较意义上的创新，相对增加了再度创作的难度。2010年后相继播出一批经典电视剧的翻拍作品，从《三国演义》《红楼梦》《水浒传》《西游记》，到都市情感剧《再过把瘾》（2011）、琼瑶剧《新还珠格格》（2011）、海岩剧《玉观音》（2011）和《新永不瞑目》（2011）、抗战剧新版《亮剑》（2011），以及《楚留香新传》（2012）、《新京华烟云》（2014）、《新萧十一郎》（2016）、《新金粉世家》（2018），金庸、古龙小说改编武侠剧的翻拍更是常态。其中，只有个别翻拍得到基本认可，翻拍的整体水平受到质疑，普遍被认为缺乏创意，难超旧作，豆瓣评分均低于原版。韩浩月对长达98集的《新还珠格格》的评价"破罐子破摔的成功学"，也一针见血地击中了许多翻拍剧"靠经典吃饭"的命门。

2011年后翻拍跟风日盛，资本永不枯竭的想象力在于永远复制成功的欲望。2017年掀起翻拍国剧和海外剧的小高潮，总体艺术品质不高。卫视平台播出6部，只有《射雕英雄传》进入年度电视剧口碑排行榜十佳，其他，《夜市人生》翻拍自台湾电视剧，《求婚大作战》《深夜食堂》翻拍自日剧，《漂亮的李慧珍》《亲爱的她们》翻拍自韩剧，都因亦步亦趋地生硬仿制原版，缺乏本土生活气息成鸡肋。海外剧翻拍并非简单照搬"依葫芦画瓢"，而应该是参透原剧神韵进行文化情境的移植，是文化语境和时代精神结合的新作品。

不少打着为"90后"拍剧旗号的古装剧，突破艺术和审美底线的恶搞创作尤甚，流行文化以形象的年度标签化用语为质量低劣的电视剧留名。"雷剧"本是广东雷州半岛的一个地方戏种，因湖南卫视的"流星雨"系列

电视剧而流行，"二剧"[1]更是成为继"雷剧"后的荧屏新名词。典型症候发生在 2012 年，人们曾经耳濡目染的武侠故事、民间传说重归荧屏时全部"变味"，济公甚至用上了"淘宝体"和"微博体"等网络用语，钟馗说一口流利英语，穆桂英变成鲁莽冲动冒傻气的乡野版"小燕子"。《怪侠欧阳德》《薛平贵与王宝钏》《活佛济公 3》《钟馗传说 2》《天涯明月刀》《轩辕剑之天之痕》《新白发魔女传》《穆桂英挂帅》《深宫谍影》《山河恋美人无泪》等 10 部热门武侠剧、神话剧、宫廷剧中，除《穆桂英挂帅》外，几乎全部由港台人员挂帅，轮回了早年《纽约时报》影评人对中国香港功夫片的怨言"尽皆过火，尽是癫狂"（All too extravagant, too gratuitously wild），却毫无大卫·波德威尔激赏的艺术的"荣誉标志"[2]。《精忠岳飞》（2013）的编剧、导演、监制全部是中国香港主创班底，在观众期待的视野中，又一次将本应是历史正史和民间文化交织的正剧，处理成一部集史实纰漏、结构杂乱、叙事主线涣散的武侠、历史、传奇、偶像、言情等元素杂糅的"大杂烩"。

2013 年后，暑期神剧《追鱼传奇》《全民公主》《花木兰传奇》《天天有喜》《新洛神》等创下高收视的"雷剧"和以"雷"营销谋利的现象，招致广泛批评。《中国青年报》社会调查中心在 2011 年年末通过民意中国网和新浪网对 2315 人进行的在线民调显示，75.1% 的受访者感叹近年来国产"剧二代"越来越多却质量较差，其中，25.9% 的人认为质量"非常低"，而认同者只有 19%；对于国内影视剧翻拍成风，70% 的受访者表示"反对"，仅 6% 的人持"支持"态度[3]。网络上有一则"这个时代"的神评，对 2013 年"雷剧"的讽刺可谓一针见血，点出了"雷剧"在人物关系设计和历史素材借用上，通过颠覆经典抒发现实焦虑的思想根源："这是个武松给西门庆看家护院的时代，这是个诸葛亮三出茅庐难见刘备的时代；这是个关羽过五关贿六将的时代，这是个包拯把秦香莲送进了精神病

---

[1] 系网友智慧的总结，相对于"雷剧"的"不靠谱"，"二剧"尤甚，特指"剧情无逻辑，对白非常理"。参见百度百科词条"二剧"，http://baike.baidu.com/view/10052098.htm。
[2] [美] 大卫·波德威尔：《香港电影的秘密》，何慧玲译，海南出版社 2003 年版，第 14、28 页。
[3] 《翻拍剧增多但质量低 反映编剧创作枯竭》，新浪娱乐 2011 年 11 月 10 日，http://ent.sina.com.cn/c/2011-11-10/11123477936.shtml。

院的时代；这是个白骨精三打孙悟空的时代，这是个喜儿美滋滋嫁给黄世仁的时代，这是个颠覆千年传统文化和价值观的新时代！"

2018年达到顶点，翻拍数量增至23部，翻拍来源主要是3类：国产剧（大陆经典剧集、台湾偶像剧、香港武侠剧）、日韩剧和经典电影（见下表）。除1部是根据原小说改编的剧版《原来你还在这里》，比分高于电影版，其他22部全低于原版，且原版越是经典，翻版越是扑街的尴尬。

**2018年23部翻拍剧及其来源、豆瓣评分**（统计截至2018年年底）

| 国产剧 | 豆瓣评分 | | 日韩剧 | 豆瓣评分 | | 经典电影 | 豆瓣评分 | |
|---|---|---|---|---|---|---|---|---|
| | 翻拍 | 原作 | | 翻拍 | 原作 | | 翻拍 | 原作 |
| 新笑傲江湖 | 2.6 | 8.3 | 北京女子图鉴 | 6.2 | 8.7 | 原来你还在这里 | 6.9 | 4.1 |
| 新圣水湖畔 | 暂无 | 7.8 | 上海女子图鉴 | 6.7 | 8.7 | 合伙人 | 4.8 | 7.6 |
| 天乩之白蛇传说 | 6.1 | 9.0 | 最亲爱的你 | 7.2 | 8.2 | 龙门飞甲 | 4.6 | 6.7 |
| 开封府 | 6.6 | 7.3 | 高兴遇见你 | 暂无 | 无 | 梦想合伙人4 | 暂无 | 3.9 |
| 钟馗捉妖记 | 4.1 | 8.2 | 如果，爱 | 4.2 | 6.6 | 新万家灯火 | 暂无 | 8.3 |
| 流星花园 | 3.2 | 8.2 | 柒个我 | 5.4 | 8.8 | 新刑警本色 | 暂无 | 8.4 |
| 泡沫之夏 | 5.2 | 5.9 | 重返二十岁 | 6.2 | 8.3 | | | |
| 爱情进化论 | 5.3 | 8.3 | | | | | | |
| 寻秦记 | 2.3 | 8.3 | | | | | | |
| 再创世纪 | 6.8 | 8.9 | | | | | | |

与之形成鲜明对照的是，许多经典老剧在寒暑假反复播出，仍有很高收视率，1986版《西游记》重播逾2000次，《雍正王朝》《康熙王朝》等老剧依然霸屏，收视稳定。

后世经典剧目翻拍大多尽失经典老剧的艺术诚意，成为资本意志下娱乐反刍的速食消费品。有学者指出电视剧产量过剩下的翻拍实质是"资本逐利特性在电视剧生产环节的鲜活体现"[1]。

---

[1] 吴秋雅、杜桦：《资本运作下的翻拍闹剧》，《当代电影》2012年第3期。

## 结语

伴随中国社会的政治转型和经济转型,人们的道德观念、价值准则和审美趣味,从未像今天这样在多元中呈现出芜杂、暧昧与难以把控的局面。相对宽松的文化氛围和活跃的媒介融合环境,提供了"各美其美"的娱乐产品,传统和经典已然明确,但新的价值标准尚未明晰。在社会转型期,理想与现实、情怀与娱乐、艺术与商业的平衡与取舍越来越难,但内容产业是智力密集型的创意主导的观念是正道。

2000年前后,文化艺术领域里关于传统与现代的博弈和争鸣愈演愈烈。自从中国电视剧成为大众文化产品的主流样式,围绕发展中的问题时有交锋,且带有时代特色的阶段性特点,从专业人士的声音、影迷剧迷的自发批评到互联网时代的网友吐槽。从20世纪80年代开始,关于中国电视剧发展中的问题和争议就没有停止过。最初是从具体文本着眼,先是《新星》,后有2部今天引为经典当年却差点儿遭遇"禁播"的剧目引发的文化现象——1986版《西游记》片头曲混入西方电子乐器的"超前"创新而招致批评,1987版《红楼梦》引发红学界两派的选角之争。到90年代,出现了关于《渴望》的全民大讨论、《北京人在纽约》对"出国热"的反思、《三国演义》的名著改编分歧、《还珠格格》的戏说历史问题等。世纪之交新老学者关于电视剧审美、历史真实和娱乐化的争鸣增多了,不乏时代局限性,但时间证明了经典的力量,如《走向共和》特立独行的历史思考引发的争议,在今天看来已不是问题,备受困扰的是行业秩序、制作水准和演员艺德问题。归根结底,都是围绕利益大于艺术的本体失格和无视传统文化的审美不适。

全球化加速了文化的流动和混合,美学碎片的拼贴是后现代社会的流行风格,类型杂糅和文化混搭作为一种收视策略,在一段时期内变成求新求变的一种艺术手段。中国电视剧各种题材创作的类型杂糅和反类型化的叙事特点,自2003年后演变为一个越来越突出且普遍化的审美定势,能够最大限度地吸引更多层次与类别的收视群,也突破了文本的类型规约,带来艺术新意。从内容上看是艺术靠拢世俗生活和心理现实的多样化芜杂

呈现，从美学上看是体现了后经典时代的"文化混搭"。类型杂糅是后现代社会的结果，后现代审美突出视觉性和视觉快感，代表了一种艺术文本从核心的风格化的经典美学体系，向"去中心"的风格迥异的美学碎片过渡的修辞转向。当然，有文化批评家精辟地分析了"文化混搭"具有的双重性：一方面在文化大变动时代可激发创新契机，防止艺术保守僵化故步自封；另一方面也为骗子艺术家大开方便之门浑水摸鱼，"无差别的拼凑可以以'混搭'为名，冒充创新，并且拒绝批评。尤其是在汉语中，'混搭'一词容易给人一种没有原则和不负责任的随意混淆、混乱搭配的印象，这与该词原有的'混合'和'匹配'的两层含义，相去甚远"[1]。前一种利好，《永不磨灭的番号》《悬崖》《母亲母亲》《营盘镇警事》做了较好的艺术诠释；后一种弊端，其实是创作者偷换概念后唯有功利目的、缺乏职业素质的胡乱混搭，这正是"武侠抗日传奇剧"《抗日奇侠》、"抗战偶像剧"《向着炮火前进》的致命顽疾，其收视率越高对产业和观众的危害越大，两部剧开启并推动了"雷剧""神剧"的跟风制作。非理性的反日情绪宣泄或许迎合了相当数量观众的情感和心理需求，但已经与历史、艺术无关，是极端利己主义和历史虚无主义的商业异化。

　　武侠小说作家温瑞安也批评了2012年武侠小说改编影视作品的混搭现象："明明是根据金庸武侠小说改编的，你却从中看到古龙小说的味道；而在古龙武侠电影中，你又看到梁羽生武侠的感觉。而在梁羽生的小说改编武侠电影中，你可能什么也看不到。"[2]《天涯明月刀》的故事主线是古龙同名武侠小说及其《边城浪子》的混合，在人物形象、典故和细节上大量移植了金庸小说《倚天屠龙记》和《天龙八部》的元素，再辅以低幼搞笑的现代偶像剧风格，被评价为"江湖大杂烩"；《新白发魔女》将梁羽生原著的武侠背景格局和人物性格命运进行重新设定并改写，与《西游记》混搭，现代特效、爆破、过多的武打场面和偶像出位的现代表演，使这部尝试"边拍边制作边播出"的武侠剧同样不伦不类。

---

[1] 基甫：《文化"混搭"在流行》，《新京报》2012年4月17日，C11版。
[2] 温瑞安：《当下武侠电影"很二" 演员只知道吊钢丝》，百度贴吧，http://tieba.baidu.com/p/1737461586。

一段时间以来，电视节目不再是单纯的娱乐，更像是一门生意经，综艺节目和电视剧的风吹草动左右着背后公司的股价波动曲线，业绩对赌压力和商誉下滑风险在加大。中国电视剧产业化改革自2003年取消电视剧制作资质的准入门槛限制，民营制作机构已达1.2万家左右，新的影视公司不断成立，"一部剧"公司为数不少，非专业影视实体唯IP和流量明星的取向，加剧了行业乱象。广电总局曾明确提出："我们欢迎资本进入电视剧领域，但要警惕的是资本不能违背电视剧艺术与产业的原有规律，要警惕资本把电视剧变成理财工具和金融产品，警惕上市公司与制作企业靠数量对赌、蒙骗股民来牺牲电视剧质量，这样最终只能是搬起石头砸自己的脚，双方都不得利。"[1]受制于传媒行业并购整体降温的宏观经济运行环境，影视资产并购在2017年明显放缓。尤其是经历了2013—2017年间国内影视业重组并购A股上市中不良资本运作受阻，过审越发困难，风口经济的袋口已被趋严的监管政策收紧。2017年10月后，一些民营影视企业兼并、重组、上市的违规操作遭遇发审委和多部委联动的"达摩克利斯之剑"，去水分监管、优化影视企业，成为市场主体集约化改革的关键。扼制扰乱产业秩序、挑战行业规则的一切非法牟利行径，从而将活跃的民营经济纳入中国经济从高速度增长阶段向高质量发展阶段的战略转型中，确保业绩承诺与商誉风险可控，2018年成为检验成果的关键一年，结果令人欣喜，开启了中国电视业的崭新篇章。

总之，中国电视人在经历了资本狂欢带来的泛娱乐化侵蚀艺术品质的焦虑后，已经意识到要想收视和口碑双赢，必须建构一种更为积极、更富创造性、更有精神实质的主流话语"新主流意识"。它不仅具有抑制颠覆性的文化和社会因素以稳定社会和人心的调节机制，而且充分考虑主流价值的传达与个体潜在需求的内在关联，即摒弃狭隘的民族主义和保守心理，以开放宽容的姿态，寻找个人和集体、传统和现代、民族和世界之间适度的平衡，智慧地化解困难、矛盾和危机，传达和谐、友爱、幸福、平等、尊重等体现民族传统、文化自信，并且积极推动文化"走出去"和构

---

[1] 郭小平、王子毅：《论2009年中国广播电视改革的维度》，《现代视听》2010年第2期。

建全球化时代人类命运共同体的道德观、价值观、世界观。在个性化作品的背后，只有契合受众心理需求，并自然导入一种时代精神，以"非说教"和"去政治功能化"的方式潜移默化地将正面、积极的价值观植入，才能既保持主旋律创作的精神内涵和道德标准，又融入商业化的类型模式和消费时代大众的观赏趣味。

# 终　篇　文化迭代：互联网趣味的内容孵化与传播

互联网带来现代技术革命的"第三次浪潮"，以热衷使用新技术的年轻受众为主体，用户结构的年轻化明显带动娱乐消费。网络观众70%在15—35岁，热衷口碑传播、弹幕社交、付费意愿积极。中国视频网站的"泛娱乐"产业布局之所以风生水起，正得益于这些"超级消费者"。同时，代际趣味分野明显，网络对"80后"而言是社交、"90后"是寻找安全感、"00后"则是寻找各种乐趣。网游、手游成为很多"00后""10后"深刻的童年记忆，青少年触游低龄化，便利而丰富的体验超越了简单的日常娱乐。而当玩网游、手游的一代人长大后，会继续关注填满了童年和青春期嗜好的游戏改编影视剧，正如美国漫画英雄成为好莱坞行销全球的主流商业电影一样。

## 一、用户思维：面向超级消费者内容的娱乐转向

互联网时代的"消费驱动力量"显著标志是数据思维、用户思维，它源自受众结构变化和主流消费者的崛起。大城市中，"80后""90后""00后"是成长于电子时代并乐于接受新鲜事物的消费主力，社会竞争的加剧和个体上升空间的狭窄，促成了他们生存的焦灼感和梦想的现实感。当代都市青春偶像剧中呈现的品质生活与情调，带有唯美、微奢意味，是贴合年轻人生存和情感实际的"轻型梦想"，交织着"轻叙事"的爽感与"我的青春我做主"的自我意识，正如尼尔森中国总经理范奕瑾指出的，成为混合了"提前成人期"和"延后青春期"的一代人的审美趣味。

2009年，优酷出品第一部网剧《嘻哈四重奏》，播放破亿，2013年，网剧《万万没想到》一鸣惊人。爱奇艺2013年涉足自制剧，2015年上线《灵魂摆渡》《废柴兄弟》《心理罪》《盗墓笔记》《蜀山战纪》等七部

2015年实施"一剧两星",结束了长达十多年的"一剧四星"播剧模式,政策本意是调库存、防止恶性竞争、促进电视剧深耕精制,却恰逢网文IP风头正盛和网剧发力时。2014年是"网络自制剧元年",2015年是"网络小说改编风靡之年",2016年、2017年,二次元和网文IP席卷中国视频,2018年精品网剧频出,令人刮目。网剧产量之猛超乎想象,2014年的自制数量超过之前总和,达到55部1242集[1];2016年全年备案上线数量猛增到4430部,首次超过传统电视剧1137部的备案数量;2017年网剧全年播剧数量反超电视剧后,到2018年进一步拉开差距。《南方都市报》"2014年度华语十大电视剧"的评选中,《暗黑者》是唯一获奖的网剧,获奖词是:"在涉案剧无缘卫视黄金档之后,终于可以在网上过过瘾了。它象征着网剧从搞笑段子集锦进化到完整情节剧,并甩掉粗劣小制作的标签赶追上卫视强档剧的制作水准。"[2] 2017年,《无证之罪》《河神》《白夜追凶》三部旗帜性作品将网剧推入2.0精品时代,2018年后的网剧迈入3.0裂变时代。网剧精品普遍得到口碑推送,如《无心法师》《余罪》《鬼吹灯之精绝古城》《将军在上》《春风十里不如你》《镇魂》《最好的我们》《武动乾坤》《长安十二时辰》《庆余年》等,都昭示着网剧制作开辟了一个生机勃勃的"新世界"。

视频网站和传统影视公司的合作,不断推出现象级"爆款",网剧渐渐向大制作和邀约知名影视公司合作倾斜,合作日趋多元。视频网站在吸纳了更多专业制作团队和专业人才后,开始了更为迅疾的华丽转身,向高投入、高质量、精品化的精良制作方向转型。影视公司进军网剧制作,与2015年"一剧两星"实施,导致电视台购剧成本增加,连带加剧了制作公司的售剧难度有关。在网剧崛起之初,相对电视剧而言,具有审批更简单、审查尺度宽容、盈利模式多元等优势。新媒体与华策、山影、唐人、儒意、新丽、东阳正午等传统影视公司的版权内容合作常态化,视频网站

---

[1] 数据来源:艺恩咨询《2014年网络自制内容白皮书》。
[2] 杨文山:《网剧大航海时代又添巨舰 宏观中微观解读企鹅影业》,公众号《影视独舌》2015年9月14日,http://mp.weixin.qq.com/s?__biz=MjM5NzA5MzA3NQ==&mid=209380802&idx=1&sn=38aa61ed048fc562442696e6e45cd660&scene=23&srcid=09146mTxyYVWuA5CDTkfwKpj#rd。

和互联网公司打造的新媒体矩阵,也区别于过去跟传统电视台合作时作为内容版权方所获得的单一收入,最重要的是获得了完全市场化运作的均等机会,在分享广告、营销策划、衍生品销售、产业链立体开发等方面结成利益共同体。

新技术变革导致人才的需求和流动,商业媒体崛起的4年里,与央视主持人的辞职潮重合,大大小小的电视台中,传统媒体人纷纷"下海",或跳槽到视频网站,或到内容制作公司。体制内精英外流的背后,是制播分离的大势所趋,也是中国电视"制片人制度"从新闻向娱乐节目蔓延的结果,职业选择与时代、技术、观念和中国电视业的改革密不可分。引起社会反响的网综、网剧的制作商,几乎全是体制内人才再创业的结果。他们所做的内容与传统电视最大的不同,并非传播平台的变化,而是注意力经济和大数据支撑下的"受众思维",真实、尖锐、有趣、互动是内容生产的核心,在获得资本支持而无须再顾及太多条条框框的牵绊后,试错和容错空间相对灵活广阔。

"用户主权时代"来临加权在影视游产品内容、制作、传播上的变化就是:"受众为王"成为一切的"轴心"。代表了新与旧、传统与现代两个时代下的力量,通过深入融合构建新的产业链,重新审视新传播语境下的商业价值,打造核心竞争力。即,构建具有互联网属性的品牌和内容的圈层营销、全版权项目产业链开发的全价值空间、培养规模化的用户群体、做热粉丝经济,而不是仅仅简单地把互联网视作一个渠道的多元覆盖的"+互联网"思维模式。马化腾认为,"未来,如果一个企业不能通过'互联网+'实现与个体用户的'细胞级连接',那就如同一个生命体的神经末端麻木,肢体脱节,必将面临生存挑战"。[1]

中国移动互联网发展迅猛,被网民形象地称作"指尖上的中国"。互联网公司沉淀用户、培养用户消费习惯的方式,正如有人指出的,"腾讯做移动互联网,骨子里是在做社交;百度做移动互联网,背后是搜索;阿

---

[1] 詹丽华:《"互联网+",连接一切——访腾讯董事局主席兼首席执行官马化腾》,《浙江日报》2015年12月15日,第7版。

里核心当然是电商和零售"[1]。归根结底，目标都是用户，腾讯基于QQ和微信双体系平台主攻社交和游戏，百度在内容化的应用搜索和移动化的下载行为中摸清了用户喜好的内容，阿里的支付宝已渗透全球。2016年是中国"移动支付年"，手机支付业务遍地开花，极大方便了付费文化消费已成主流的视频业务，所有数据都在显示深得"80后""90后""00后"青睐的这种行为模式和付费习惯日常化。

剧集视频付费大势所趋的原因大同小异，网站差异化内容创新和用户至上的服务意识与手段不断创新，付费后享受高品质内容和会员尊享的商业模式日益人性化。一则，年轻观众通过新媒体观看网剧和传统电视剧更有主动性。二则，台网联播模式下，剧集更新和播出策略趋于准同步调整，深得人心。三则，网站与电视台在题材、类型上形成互补格局。四则，迎合年轻人趣味的年轻态叙事和表达富有新意。网剧中逆袭的主题、有喜感的段子、强节奏的情节、犀利畅快的台词、毒舌和鸡汤兼顾的爽文风格等先声夺人。五则，"弹幕思维模式"下的网剧策划与创作的精准方向。

视频网站的"话语权"不断在提升，不断修改着观剧"鄙视链"[2]，有了中国高质量的电视剧、网剧，海外剧对网民的吸引力从韩剧下降开始，波及英剧、美剧的地位松动。

## 二、互联网趣味：内容衍生逻辑与圈层传播

技术革新和互联网发展带给电视和电视剧的巨大变化，导致了整个内容生产链上的美学观念和表达方式的彻底改变，一种谙熟互联网趣味的小清新、萌宠甜爽的清浅化亲民路线，颠覆式修正了过去对情怀、励志、正能量、主旋律等的庄重表达方式。

---

[1] 宋玮：《周鸿祎：重新思考360》，《商周刊》2014年第11期。
[2] 系网络社会日益加重的一种病态社会心理，是自视甚高而藐视他人选择的歧视性癖好，比如，玩豆瓣的看不起混天涯的，混天涯的瞧不起玩猫扑的，玩猫扑的不待见上贴吧的等，百度百科上列出了17种"鄙视链"。具体到"电视剧鄙视链"，就是看英剧的鄙视看美剧的，看美剧的鄙视看日韩剧的，基本上沿袭英剧＞美剧＞日剧＞韩剧＞港剧＞台剧＞内地剧＞泰剧的顺序类推。

是什么培育了互联网趣味的内容？很多专业人士认为是"二次元"，即由动画（Animation）、漫画（Comic）、游戏（Game）、轻小说（Novel）组成的内容池，简称ACGN。"二次元"是亚文化变迁过程中受众迭代和文化迭代的双重叠加。BAT的商业布局都不放弃弹幕和动漫游戏，阿里和腾讯2015年相继收购A站（即AcFun）、B站（即Bilibili）与二次元密切联姻，正是因为中国影视IP热与二次元和网络文学的密切相关，与浸淫于美日动漫、音乐中并根深蒂固地融入几代人成长的文化记忆有关。日本2001年出现弹幕，中国最早定位于二次元服务的视频分享弹幕网站B站成立于2009年，短短6年吸纳5000万用户，24岁以下的占75%，涵盖"90后""00后"群体[1]，B站遂从起初小众化的二次元开发升级为大众化的定制服务。到2017年6月17日，二次元核心用户达到8000万，泛二次元群体规模为2.3亿，其中，97%是"90后"和"00后"，儿童"触网"低龄化加剧。B站活跃的超过1.5亿的用户年龄大部分在24岁以下，他们养成了为自己喜欢的东西（包括二次元周边、游戏、漫画、模型等）付费的消费习惯，人均每年消费1700元左右，没有消费支出的占极少比例，仅占被调查用户的5.5%[2]。B站如同一个"蓄水池"，覆盖多个社区、圈层，有文青和各类迷、粉，容易将"小众喜好"的涓涓细流汇成江河，拥有集趣成雅的活力，这是"弹幕社交"受到圈层欢迎的原因。

每个时代的观众自有其鲜明的异质，不同代际各自拥有独有的价值观。从历史看，所有价值观的转变，无不是伴随社会及其个体的转型为背景的。文化迭代意味着不可调和的趣味，以及文化消费的不同选择，分众化服务的实质，便是为更加细分的、小众的、多元化的受众市场提供垂直定向的文化产品。社会化媒体也进一步细分成主流自媒体圈、垂直细分社交圈、粉丝化生态圈，内容生产和传播日趋多元而立体。不同的中文社交平台上聚集的是不同的用户，需求各异，参与程度深浅不齐，就像QQ是

---

[1]《尚世影业牵手B站，合资设立子公司》，流媒体网2015年12月28日，https://lmtw.com/mzw/content/detail/id/125243/keyword_id/-1。

[2]《流量是优酷土豆6.7倍，却为情怀拒绝广告，B站的二次元变现走得通吗？》，顶尖财经网，http://www.58188.com/invest/2017/6-17/79310.html。

"95后"的领地,盘踞在微信的用户都是成年人,至于微博都是资深人士或影视网络红人。有一个流行的观点:"微博用户偏年轻、喜欢点赞与转发;微信用户偏年长,喜欢长文字阅读;漫画平台用户审美偏好性较强。能够突破二次元受众审美壁垒的,恰好是微博上这些碎片化的、强设定、轻情节漫画。"[1] 大数据提供了应有尽有的参照系,是影视产品分众化生产的依据。

新媒体融合的产品逻辑是充分利用媒介的社交性互动,拓展传统媒体所不具备的多屏营销和传播方式,对载体传媒化功能空前重视,细分多媒介平台资源的用户属性和产品投放逻辑。从 UGC 到 PGC 的转变中,情绪和情感在那些异军突起的作品中格外引人注目。2015 年电视播出的国庆大阅兵让国人热血沸腾,由军迷网友创作的军事题材的爱国主义动画短片《那年那兔那些事儿》(简称《那兔》)便实现了互联网趣味和多层受众的整合。《那兔》"多平台的网络播放和跨媒介的品牌运营,为多个活跃而又相对封闭的亚文化圈子提供了一个趣缘扭结点,成功地将相当一部分'80后'、'90后'乃至'00后'的国家主义者('自干五')、民族主义者('四月青年')、军事迷('军宅')、动漫爱好者('二次元宅')、女性向网络文学爱好者('小粉红')连接在一起,整合成一个数目可观、声势浩大的'兔粉'群体"[2]。一个字就能概括激发网民亢奋情绪的审美秘密——"燃",爱国主义和时代主旋律,只要能激发起网友的"燃",便找准了情感共鸣点,这是撬动市场对主旋律思想内涵诠释的支点,网友把这种力挺自诩为"精神股东"。

点赞、弹幕是许多年轻消费者投入情感的社交方式,没有地域距离、阶层分化、贫富差别、城乡歧视。传统的暗黑空间中安静地观影赏剧,被新媒体开辟的众生喧哗的社交场取代,变成客厅或广场,观剧因此成为集体而非个人的行为。腾讯发布的网络数据报告显示:73.7% 的用户表示看

---

[1] 梅子笑:《他们说二次元是宅文化的次生品,宅族们喜欢呆萌蠢贱软甜》,公众号《梅子笑》,http://mp.weixin.qq.com/s?__biz=MzA5ODA4OTA0OQ==&mid=207597957&idx=1&sn=d6e667b40a14102e233e5793cf199493&scene=23&srcid=0920ihi3PCbxFmChW8hTKF9d#rd。

[2] 林品:《民族主义与二次元文化的耦合——"爱国动画"〈那兔〉的情感编码》,《探索与争鸣》2015 年 9 月 14 日公众号。

视频喜欢看评论，点赞/踩是互动功能中用户使用最频繁的，超过半数用户不排斥弹幕功能[1]。另一类群体表现出并非社交，而是分享资源的需求喜好。QQ提供了这种服务，作为"00后"们最爱的应用，有针对性地向御宅族提供大量泛二次元产品（非纯二次元产品），他们的社交行为不活跃，也不需要私聊、点赞，资源才是二次元的核心。沉浸于二次元世界里的人群绝非现实世界里春风得意的少年，泛二次元产品提供了短暂的心灵栖息点，为生活在三次元世界里的宅男宅女减压，体现出次元社创始人陈漠所谓的二次元是亚文化变迁过程中的文化迭代这一观点[2]。电商平台上各种日产和国产仿制美少女、圣斗士手办、动漫游戏玩具、高达模型等都是二次元文化衍生到三次元生活的文化消费。

中国影视内容在"混媒介时代"发生的审美转向无不沾染了互联网趣味，与年轻人成长岁月里耳濡目染的"二次元"文化，以及渐成文化产品的消费主力有关。对IP破除"次元壁"的影视改编，实际是通过撬动粉丝经济掘金的"罗盘"。大数据支撑了分门别类的有针对性的定制内容生产，视频网站针对年轻女性用户的产品不只是粗泛定位于青春偶像，细分为不满20岁的少女和20多岁的轻熟女，也对年轻男性的趣味分类投产如直男型作品。市场调查显示，《花千骨》的目标受众，65%以上为女性人群。

网剧从2009年破土而生到2018年已届10年，2015年形成气候，显示了互联网趣味，以幽默搞笑、都市言情、青春校园、时空穿越、奇幻修仙、玄幻练级、惊悚悬疑、侦探推理为主。其中，幽默搞笑的网剧占比超过三分之一，播放量最高的剧无一不包含惊悚和轻微暗黑成分。虚拟世界从不兼容"批判现实主义"，那些与浪漫、唯美、偶像、颜值、搞笑、热血、温暖、友爱、悬疑、推理、暗黑、新奇、创意、弹幕、吐槽有关的青春元素和交际方式受到追捧。轻小说、轻电影、轻电视剧大行其道：热衷

---

[1]《2015年中国网络视频大数据报告》，企鹅智库，http://mp.weixin.qq.com/s?__biz=MjM5Nzk0NzA5Mg==&mid=210107528&idx=1&sn=3a95f7d28d143a802760b74433dabab4&scene=23&srcid=0920abldGDpCK3MYxSxaUYZ6#rd.

[2] 叶妙玉：《泛二次元才是最适合的产品发展路径》，《创业者》2015年12月2日，转引自公众号《36氪》，http://chuangye.cyz.org.cn/2015/1202/52006.shtml.

娱乐性、游戏性、轻松感的体验，呈现不同内容和价值观的文本，强调个性化生活方式的社会认同；如果说，爱情、惊悚、喜剧等戏剧元素，是世界电影工业中最成熟的 3 种类型。那么，电视作为一种"全球化的媒介"，在互联网加速了文化的全球互联互通的语境下，中国网剧明显吸纳各门类艺术中得到市场验证的成功元素，包容所有为年轻人所喜闻乐见的"外来"异质，有中国本土传统文化的影子，也掺杂年轻人熟悉的"国际元素"。

### 三、网络文学 IP 改编：快餐式消费，还是二度创新

玩乐经济时代的泛娱乐趋势互文了电视剧产业日益娱乐化的商业语境。中国主流视频网站在内容、产量、融资和会员付费业务上的规模性爆发，均得益于 IP 孵化。同时，也刺激了市场对内容 IP 的逐利趋势。2015 年，支撑各网站全年视频的主流是喜剧电影、古装玄幻仙侠周播剧和探案神鬼题材网剧。它们清晰地画出了一条产业链：网络文学 IP 的影视改编—网络短视频集聚人气成为季播网剧的"风头"—网剧 IP 衍生为大电影—热映热播热互动的影视剧交互改编。

带着网络胎记的影视作品均有浓郁的"草根""逆袭"等传奇元素，区别于传统影视创作者的网络"创客"及其作品代言了底层人生的所有欲望与梦想，深得网民喜爱。在题材类型上以古装玄幻、二次元转化、网络文学改编、罪案刑侦、青春言情等为主，这些题材恰好是网站吸引会员的主流影漫游产品。2015 年进入观众眼中的现象级电视剧，大多脱胎于网络文学改编，虽然艺术品质参差不齐，豆瓣评分高低不一，但都因市场预期好而获益匪浅。《何以笙箫默》是 2003 年首发于晋江文学城的网络小说，《芈月传》源于晋江文学城同名小说的篇章，被网友誉为"看过琅琊榜，无剧可恋"的《琅琊榜》首发于起点中文网，《盗墓笔记》2006 年起在起点连载共 8 部小说，《花千骨》源于晋江文学城，《华胥引之绝爱之城》《大汉情缘之云中歌》都是首发于天涯论坛的盗墓小说的始祖《鬼吹灯》，《盗墓笔记》最初就是《鬼吹灯》的同人小说。

网络文学在 2000 年前后起步，无门槛写作开拓了网络文学写作的自

由时代，开启了新晋"作家"分享一己奇思妙想的通俗写作时代。二十年间经历了数代写作者的交接，也经历了从校园青春怀想、新言情、新武侠、新旧玄幻、盗墓、官场、公案、职场、商战，到穿越、宫斗的题材转换。2000年前的博客时代和起点中文网的成立，标志着网文创作从个体意趣的分散状态，进入第二个阶段的集体培育时期；2008年盛大文学的版权经营意味着产业链条的整合互动，网文创作的规模化时代来临，正式进入商业观念下的资本启蒙；互联网技术和新媒体的发展提速后，2013年IP旗帜下的批量生产水到渠成，资本厮杀的"淘金梦"愈演愈烈，截至2016年年底，中国40家刊载网络文学的主要网站作品总量已达1454.8万种，当年新增175万部。至此，网络文学市场规模已届46亿元，其包括网络游戏、手机游戏、动画、电影、电视剧和网剧在内的改编市场规模更为惊人，高达4698亿元，彰显了吸引资本的魔力，以至于胡润富豪榜单自1999年瞩目中国富豪后，又在2017年联手国内IP版权运营机构猫片，首次将目光定焦在网络文学上，发布《2017猫片——胡润原创文学IP价值榜》，位于榜首的是玄幻小说《斗破苍穹》，前10名的其他9部剧依次是：《盗墓笔记》《凡人修仙传》《将夜》《琅琊榜》《甄嬛传》《神墓》《择天记》《龙蛇演义》《花千骨》等。

需要注意的是，现阶段的网络文学创作普遍存在"重市场需求、轻价值引领，重个人诉求、轻思想内涵，重故事情节、轻文化底蕴的现象，片面追求点击率和经济效益等问题突出"。[1]网络文学繁荣发展中，从创作到改编存在着很多问题，后现代的艺术作品若只有拼贴复制解构而无重构后的新解，娱乐大于创新。业界屡次爆出越来越严重的抄袭风波，像12名小说作者联名起诉《锦绣未央》作者秦简涉嫌抄袭多达219本小说，只是最为典型的案例之一。被诉病为"抄袭"的网文IP和电视剧，共同的特点是亦步亦趋地模仿式嫁接，缺乏创新式借鉴和加工提炼，是一种以"熟悉的陌生"唤醒过往和融合现实的商业策略。网络文学改编市场抄袭问题的集中爆发，说明网文创作亟待相关部门科学监管和制度规范，仅仅寄希

---

[1]《广电总局发布〈办法〉整顿网络文学》，《中国电视报》2017年7月6日，A3版。

望于公众个体的道德修养和自律意识并不现实。

网文创作令人担忧，网文改编现状也不令人乐观。IP 自 2013 年站上"风口"后，除了带给利益攸关方盆满钵溢的回报，真正得到认可或收视口碑双赢的寥寥。2015 年 11 月 27 日，在天津举办的"原创与 IP 相煎何太急"论坛上，阿里影业副总裁徐远翔一番"请 IP 贴吧吧主和同人小说作者"启动超级 IP 研发的观点，一石激起千层浪，它触及了两种创作方式。换言之，从产品逻辑角度讲，作为一个产品经理，他看到了一种新创作力量的崛起——撬动粉丝经济基石的庞大网络文学，乃至同人小说衍生价值的商业转化路径，是关于影视创作工业化生产流程中"打通一条新的商业捷径"的考虑，但其撇开文化产品的内涵挟资本倨傲的语气确实令人不快。这场争议本身也是文化迭代的最好证明，因为同人创作与 ACGN 圈层文化基因勾连，已经与传统的小说和编剧制度形成两股分庭抗礼的创作力量，由同人小说作者创作是最接近浸淫于 ACGN 中粉丝痛点、燃点和互联网趣味的捷径，是具有受众调研思维且性价比较高的操作模式。相对于网络文学的影视剧改编，同人小说则是更新一轮的"洗脑"之举，也不乏成功之作，国内《盗墓笔记》是《鬼吹灯》的同人作品，电影《西游降魔》《捉妖记》《大圣归来》等根植于文学名著《西游记》基于同人心理的二次创作和改编，都是互联网圈层文化的迭代现象和文本跨媒介叙事商业转化的新模式。

IP 和文学原创的本质区别在哪里？真正的文学原创，是个体的独特的生命意义的创作，难以复制。而 IP 如同"类型"，是可以复制批量生产的流水线作业。编剧陈彤有一个精辟的类比，"比如《霸道总裁爱上我》，作为一个类型，可以不停地复制，在古装剧里，就是'九五之尊'爱上我；在武侠剧里，就是'天下无敌'爱上我；在民国剧里，就是'老爷少爷'爱上我；在黑帮剧里，就是'江湖大哥'爱上我，在都市剧里，就是'霸道总裁爱上我'……之所以反对 IP，是反对把'文化产品'沦为'化工产品'，把属于'精神产品'的创作，沦为'饲料加工业'"。这才是原创作者为什么口诛笔伐 IP 的真正原因。网络文学的成功改编具有示范性，如《亮剑》《甄嬛传》《花千骨》《琅琊榜》《伪装者》《他来了，请闭眼》《王

大花的革命生涯》等都是获得好评的现象级大剧。不同于影史上传统文学改编抬高电影艺术地位的现象,网络文学是借助爆款网剧和现象级电视剧逆向上位,成为转化最快、价值潜力巨大的素材库,关于网络文学争议多年的身份问题迎刃而解。

东阳正午阳光影视有限公司选择 IP 的独到眼光和二度创作后鬼斧神工般的再造能力,如同它的制作实力一样让人放心、期待。有剧评人指出:"正午阳光真是默默地干着买二三流 IP、做一流电视剧的勾当啊!"并在对比其他 IP 改编剧的前世今生后一语中的:"一流 IP 也可能是赔钱货,二三流 IP 也可以成就爆款发大财。怎么做、谁来做将成为一部 IP 作品成败的关键,电视剧的成败又回到真正的创作者手中,不要以为二次创作就不是创作,很多时候它甚至比第一次创作(原著 IP)更重要。"[1]事实上,一流作品固然奠定了扎实的剧本化基础,但往往改编难度高,是对经典"如履薄冰"的固本创新。反倒是二三流作品在影像化过程中精品衍生的创作空间大得多,而电视剧工业化重要的标志之一就是大量专业人才"致力于创作经典而不是生产一次性消费品"。[2]

2018 年开始,国家行政管理和行业行风整顿不断深入,IP 泡沫逐渐消散,回归内容创意产业的理性认知。

### 四、网感内容末路:擦边涉险俗文化、亚文化

2016 年是网剧进行"亚文化"涉险颇具实验性的年份。多部"爆款剧"让人无法再漠视网剧正成为电视剧强悍对手的事实。青春校园剧《最好的我们》是当年最火的网剧;《余罪》塑造了一个以往电视荧屏上少见的新生代中国警察,其成长轨迹渗透了可感可知的世俗和人性,打破了观众对好警察的刻板印象;悬疑剧《法医秦明》改编自现实生活中真实职业就是法医的作者秦明的悬疑小说《第十一根手指》,因不同以往刑侦剧的

---

[1] 小麦:《〈欢乐颂〉买三流 IP,却制作成一流电视剧》,《新京报》2016 年 4 月 28 日,C02 版。
[2] 韩浩月:《〈鬼吹灯之精绝古城〉 资本对大 IP 的一次正确消费》,《新京报》2016 年 12 月 28 日,C02 版。

"尸语者"破案方式和"重法证"的剧情脱颖而出，但同时，其背离职业剧的浮夸叙事也受到批评；刑侦题材悬爱剧《如果蜗牛有爱情》和以专业标准制作、规格比电视剧高的《鬼吹灯之精绝古城》等，提升了网文 IP 的艺术精良指数。

相比网剧充满朝气的青春再现和刑侦题材，2016 年电视剧主打类型仍是都市情感、革命历史、年代叙事和少量古装剧。网台多元文化和芜杂趣味共存，主旋律、小情怀、二次元、小鲜肉、玛丽苏、污文化为代表的亚文化趣味，成为汹涌澎湃的大众文化潮流中各表一枝的存在。但是，鉴于传播的社会意义和价值导向的嘻哈文化、亚文化、丧文化在中国电视节目中属于严控范畴，艺术创新的边界在传统维护与禁忌撕扯中试错纠错。

比如，《太子妃升职记》《上瘾》等"非典型性"网剧，由于打擦边球、审美误导、价值观触底而被国家广电总局下架处理，以遏止不良影响在行业和社会上的蔓延。《太子妃升职记》是具有特殊美学风格的"网络化产品"，充满夸张变形、恶搞爆笑、拼贴穿越等元素，人物设定和制作自带吐槽效果，具有"污"和"腐"的亚文化特质，凸显纯粹的网感，是针对"90 后""00 后"目标受众群的定制产品；《上瘾》因涉及耽美内容被勒令永久下架。"耽美"是源自日本的文学名词，日语"たんび"的发音为 TANBI，意指与自然主义对立，崇尚唯美至上的浪漫主义[1]。后演变为漫画中一类人物形象的塑造模式，经台湾演绎后，英译为 Boys' Love，简称 BL，指男性间的纯爱，近似于中国历史典故"断袖"，而非男同性恋或 Gay 圈所指涉的二次元文化中的男性相亲相爱。这种亚文化审美癖好总属 ACGN 范畴。

然而，古装剧、谍战剧偏好高颜值的年轻男演员的另外一种审美则完全构不成对价值观颠覆的黯景，反而在很多影视剧作品中寄予更多励志、阳光、向上、智慧甚至信仰等文化内涵，其发展到博学、理智的地步便等同于"貌美志坚"的"老干部"形象，如《伪装者》《琅琊榜》中男性角色的演员阵容配备。"视觉系"概念一旦远离软文软色情暴力倾向的不

---

[1] 参见百度词条。

良暗示，反而生出一种建立在以往视觉经验基础上的可供想象品质的收视期待。相关联的文化源头始于英国娱乐工业的"基情"和"腐文化"，这是一种世界性流通的娱乐符号，只是看点和营销符号，是年轻受众和女性观众的最爱，并不会对价值观传达和文化秩序形成冲击或颠覆的破坏性力量。从《琅琊榜》《伪装者》都可以看到这个事实，这两部剧的艺术品质都被业界以"思想精深、艺术精湛、制作精良"界定。因为定位于同性"情谊"如兄弟情的美好想象在每个时代都令人激赏，与"耽美主义"或"酷儿理论"并不沾边儿，很大程度上是突破审美常规，微涉禁忌却无伤大雅的一种权利解构，也可以从接受心理学、性别政治、女权主义甚至全球对同性恋日趋宽容的影像声援的角度去解读。

"玛丽苏"是艺术创作中又一个热词。2015年出现的4部亿元大剧《武媚娘传奇》《芈月传》《花千骨》《琅琊榜》均是网络IP，共同特点是：古装大剧＋颜值CP＋玛丽苏剧情。"玛丽苏"是外来词，源自20世纪70年代《星际迷航》同人小说虚构而来的女主角，多指女性，后来也涵盖男性，以"苏"统称。从《古剑奇谭》《琅琊榜》男主角分别命名"百里屠苏"（昵称"苏苏"）、"梅长苏"（化名"苏哲"、本名"林殊"，或同音或谐音）看，暗含某种暧昧的联想。"苏"与元文本或真实历史无关，因其作为意淫、自恋的代名词，基本上投射了创作者和读者/观众关于"完美"的自我代入想象。热衷于网络文学和网生内容的"80后""90后""00后"十分熟稔"苏"文化，早在琼瑶小说和电视剧《还珠格格》就开始了，直到《步步惊心》《武媚娘传奇》《活色生香》《班淑传奇》《甄嬛传》《红高粱》《芈月传》《女医明妃传》《那年花开月正圆》等，在结构剧情时多多少少沿袭着"玛丽苏"传奇叙事模式。对年轻观众来说，这类电视剧所提供的幻想性传奇人生与完美人物，迎合了现实生活中无法达成的渴望的实现。

大众文化潮流从年度流行语脱胎自电视节目就可洞察一二。电视已经融入人们日常生活，国人借助高度日常化的媒介、网络和社交软件建立起潜在的社会联系。IP、网感、游戏化、二次元、萌文化、视觉化表情包等突出的青年文化流行现象，与年度流行语高度互文，都是见证社会变迁、记录大众心态和反映民众诉求的窗口。2016年出现的"污文化"趣味，并

非是沾染淫秽的脏口，但确实又是时下年轻人喜好的带点荤腥孟浪、"好色而不淫"的性感语言游戏："以网络为载体，借助语言偏离的手法，通过避免直接开黄腔的方式以达到社交互动、解压娱乐目的一种属于青年群体的亚文化形式。"[1] 另一方面，互联网的社交趋势在助推把不同时代的经典形象与作品唤醒，重新找到历史和现实共鸣点的"创作冲动"，以跨界、反差、通感、后现代杂糅为特点，就像"90后"把白居易的《琵琶行》改编成配有戏曲腔调的流行歌曲视频燃爆B站一样。2018年两会上，有委员认为"佛系青年""丧文化"等词有时是标榜个性的口头禅，不一定意味着堕落，报以"不轻易否定年轻人"的宽容之见。

### 五、超越平台属性：网剧逆袭和剧集制播转型

网剧抹平与电视剧在内容、题材、艺术水准上的差距，仅用了5年，只剩下平台差异的区别。"优爱腾"自2014—2019年在自制剧上发力走向精品化制作，崛起为媲美省级一线卫视的平台，证明了"内容为王"的铁律。《神探夏洛克》《纸牌屋》《继承者》《来自星星的你》等英剧、美剧、韩剧在2014年几乎横扫中国视频。到2015年，海外剧的粉丝被制作精良的国剧"拿下"，鲜有海外剧喧宾夺主。

中国剧集生态发生了转变，表现在四个方面：1. 以往"开年大剧"或"跨年大剧"引领年度审美风向的传统被修改，全年成为大剧出世的"档期"。电视回看和时移功能，模糊了晚间黄金档和次黄金档的区分，扩大了剧集的价值空间。2. 新旧媒体的融合不单是平台渠道的互补。从传播模式的多元化即先台后网→网台联动→先网后台→反哺电视台，过渡到台网形成有各自"核心竞争力"优势并互补的内容生成模式。电视剧的盈利模式衍生出广告模式、内容付费会员模式、版权交易模式、全项目版权模式等多种。3. 中国电视剧、网剧的季播化趋势渐成常态，显示了与国际接轨的趋势。以续集或系列化产品开发形成主流产业模式，降低了单

---

[1] 语见"黄集伟专栏"，《新京报》2016年12月20日，C02版。

个产品单打独斗的投资风险,整体提升了系列化产品的抗风险能力和内容优化的创作趋势。4. 新旧媒体题材内容的差异化和品质提升的特点显著,网剧加大现实题材创作的力度。电视台播出的大剧出现电影化制作倾向,网剧则主打区别于电视台、更接地气的内容,提供趣味、创意、话题和社交互动的产品。至于周播剧,则成为一线卫视主要是湖南卫视拼实力、培养受众、留住观众的有效"圈粉"新路径。

2015年中国电视节目格局的变化,3组数据折射了媒介融合下大视频生态的联动反应。

一是来自Vlinkage新媒体数据监测的统计:2015年上线网剧257部,其中189部点击量轻松超过100万次,上星播出电视剧约250部[1]。网剧年产量从2014年55部到2016年201部、2017年211部、2018年的260部,稳步上升。视频网站已是央视、卫视上星频道外的"另一星",形成事实上的"双星格局",以及剧集在题材、类型、时段上的互补。

二是来自广电总局的统计:2015年生产完成并获准发行的国产剧共394部,是2000年以来首次不足400部,总集数略有上升,注水剧增多;现实题材电视剧的大幅下降和历史题材的稳中有升,形成鲜明对比,长剧模式背后的广告营收用意,不再遮掩。有意味的是,这是2000年后国产剧现实题材与历史题材创作部数相差最少的一年,观众对"现实"的关注度大为衰减。与视频网站崛起、网络自制剧猛增、年轻受众审美趣味锐变、剧集制播逐利意识等有关,粗略统计,2015年257部网剧的出品方,传统影视公司21部、视频网站77部、新生影视公司159部,由于出品方经常是多家,计量有叠加重复[2]。流媒体对电视剧的出品分流是显而易见的,大视频市场的总量在扩大,题材比例的变化源于网络和新媒体受众对古装剧、历史剧、偶像言情剧和网生内容的偏爱,影响了出品源头。

三是有数据显示:2015年收视率排行前20名的电视剧中,网剧占

---

[1] 沈浩卿:《新商业生态下的电视剧产业重塑》,公众号《媒介360》2016年1月15日,http://mp.weixin.qq.com/s?__biz=MjM5MTM1NTA2MA==&mid=400903836&idx=1&sn=044d6e485927ef89d61660aa6761a89c&scene=23&srcid=0212UErzNH98oGf0OSQdYDqN#rd。

[2] 沈浩卿:《新商业生态下的电视剧产业重塑》,公众号《媒介360》2016年1月15日,网址同上。

40%，2014 年这个比例是 30%[1]。如果说，2010—2013 年网剧以承载 UGC 趣味的"段子剧"为主，《万万没想到》《后宫那些事》《屌丝男士》《废柴兄弟》等为代表，到 2014 年《暗黑者》《灵魂摆渡》《匆匆那年》等个性化专业创作的令人侧目，开始褪去网剧恶俗低廉的标签。2015 年推出的《爵迹》《盗墓笔记》《蜀山战纪》《心理罪》《无心法师》《他来了，请闭眼》等，晋身为 PGC 阶段的精良制作。2016 年出现了《余罪》《最好的我们》《如果蜗牛有爱情》《鬼吹灯之精绝古城》等网剧精品。2017 年度十大热搜网剧依次为：《白夜追凶》《河神》《使徒行者 2》《致我们单纯的小美好》《大军师司马懿之军师联盟》《春风十里不如你》《无心法师 2》《鬼吹灯之黄皮子坟》《无证之罪》《你好，旧时光》。2018 年推出《镇魂》《如懿传》《延禧攻略》《为了你我愿意热爱整个世界》。视频网站接连推出网剧精品，已难分辨其网剧的出身，反向输出卫视后，大多数收视不俗，卫视购买网络出品"超级剧集"的意愿增强。

在互联网营造的全新社会场域中，正是个人力量的被激活造成了互联网趣味对内容生产的深刻影响和审美位移，使中国电视在新旧媒介融合中既焕发出活力又必须面对棘手的新问题。这种自下而上、不以主观意志为转移的强大驱动力，重塑了中国电视新的商业格局。有学者将互联网视作一种全新的"高维媒介"，类比为社会的"操作系统"，而不仅仅是传播介质或基于传统媒介范式的新媒介，认为任何"低维"逻辑的运作和管理将无法彻底地"赋能与人"，因为"对于'个人'为基本社会传播单位的赋权与'激活'是互联网对于我们这个社会的最大改变"。表现在三个方面："个人操控社会传播资源的能力被激活""个人湮没的信息需求与偏好被激活""个人闲置的各类微资源被激活"。[2]

---

[1]《国内网络剧、电视剧审核机制的差异》，公众号《复兴门外 2 号》2016 年 2 月 1 日，转引自《文化产业新闻》，http://mp.weixin.qq.com/s?__biz=MzA3NTgyMzUyNw==&mid=402791252&idx=1&sn=011d43a5dea4a101977aedb67a858de4&scene=23&srcid=0210nDUBcwUckOvs5Wh6uM0m#rd。

[2] 喻国明：《"互联网+"是整个社会的"操作系统"》，公众号《广电独家》2015 年 8 月 15 日，http://mp.weixin.qq.com/s?__biz=MjM5MjEwOTc3Nw==&mid=207918893&idx=3&sn=dc3e50167329ab2c0e85033c4e436e87&scene=5#rd。

## 结语

20多年间,移动互联网和新媒体从容构建了"无缝的世界",从精神到物质全方位接管了大众生活,事无巨细。遍布在手的电子终端既是内容传播介质,又是记录传播影响力的数据"神经元",积流成海,剧集内容在趣味、审美、生产和传播上的巨大转折由此开启。

我们身处并见证了新旧媒介变迁中从相杀到融合的狂风骤雨,从传统媒体的互联网化改造、新旧媒介的握手言和、传统影视公司与流媒体的亲密合作,到网络文学改编的故事转化能力的蜕变,都最终指向了内容的创意生产。中国电视剧、网剧沿着剧集内容制播"线上线下一致"的目标前行。大众文化产品的娱乐属性和流行密码,决定了无论是电视剧,还是网络剧,必须在内容和形式上不断创新,趋势如马,永远向前,不进则退。

## 附录1：2000—2018年国产电视剧发行许可剧目总数及题材比统计

| 题材年份 | 现实题材 | | | 历史题材 | | | 重大题材 | | | | 发行部/集 | 播出比重(%) | 收视比重(%) | 平均集长(集/部) |
|---|---|---|---|---|---|---|---|---|---|---|---|---|---|---|
| | 部数 | 占比(%) | 集数 | 占比(%) | 部数 | 占比(%) | 集数 | 占比(%) | 部数 | 占比(%) | 集数 | 占比(%) | | | |

| 年份 | 部数 | 占比(%) | 集数 | 占比(%) | 部数 | 占比(%) | 集数 | 占比(%) | 部数 | 占比(%) | 集数 | 占比(%) | 发行 部/集 | 播出比重(%) | 收视比重(%) | 平均集长(集/部) |
|---|---|---|---|---|---|---|---|---|---|---|---|---|---|---|---|---|
| 2018 | 204 | 63.16 | 8270 | 60.25 | 116 | 35.91 | 5346 | 38.95 | 3 | 0.93 | 110 | 0.80 | 323部 13726 | 28.1 | 31.8 | 42.50 |
| 2017 | 190 | 60.51 | 7597 | 56.40 | 118 | 37.58 | 5663 | 42.04 | 6 | 1.91 | 210 | 1.56 | 314部 13470 | 26.7 | 30.9 | 42.89 |
| 2016 | 190 | 56.89 | 8617 | 57.79 | 138 | 41.32 | 6067 | 40.69 | 6 | 1.80 | 228 | 1.53 | 334部 14912 | 27.1 | 29.6 | 44.65 |
| 2015 | 202 | 51.27 | 8608 | 52.04 | 185 | 46.95 | 7606 | 45.99 | 7 | 1.78 | 326 | 1.97 | 394部 16540 | 26.2 | 30 | 41.98 |
| 2014 | 243 | 56.64 | 8335 | 52.15 | 178 | 41.49 | 7383 | 46.19 | 8 | 1.86 | 265 | 1.66 | 429部 15983 | 25 | 31.1 | 37.26 |
| 2013 | 242 | 54.88 | 8143 | 51.63 | 192 | 43.54 | 7366 | 46.71 | 7 | 1.59 | 261 | 1.66 | 441部 15770 | 26.6 | 31.5 | 35.76 |
| 2012 | 284 | 56.13 | 9274 | 52.39 | 216 | 42.69 | 8189 | 46.26 | 6 | 1.19 | 240 | 1.36 | 506部 17703 | 26.4 | 32.1 | 34.99 |

续表

| 题材年份 | 现实题材 | | | 历史题材 | | | 重大题材 | | | | 发行部·集 | 播出比重(%) | 收视比重(%) | 平均集长(集/部) |
|---|---|---|---|---|---|---|---|---|---|---|---|---|---|---|
| | 部数 | 集数 | 占比(%) | 部数 | 集数 | 占比(%) | 部数 | 占比(%) | 集数 | 占比(%) | | | | |
| 2011 | 237 | 7114 | 47.61 | 219 | 7436 | 49.77 | 13 | 2.77 | 392 | 2.62 | 469部14942 | 27.8 | 31.5 | 31.86 |
| 2010 | 271 | 8457 | 57.59 | 158 | 5983 | 40.74 | 7 | 1.61 | 245 | 1.67 | 436部14685 | 28.4 | 31.8 | 33.68 |
| 2009 | 247 | 7538 | 58.39 | 143 | 4998 | 38.71 | 12 | 2.99 | 374 | 2.90 | 402部12910 | 26.1 | 32.2 | 32.11 |
| 2008 | 342 | 9284 | 64.03 | 149 | 4895 | 33.77 | 11 | 2.19 | 319 | 2.20 | 502部14498 | 24.7 | 32.5 | 28.88 |
| 2007 | 388 | 10394 | 70.85 | 127 | 3884 | 26.48 | 14 | 2.65 | 392 | 2.67 | 529部14670 | 25 | 34.1 | 27.73 |
| 2006 | 355 | 9411 | 67.76 | 138 | 4477 | 32.24 | 9 | 1.79 | 323 | 2.33 | 502部13888 | 25.4 | 34.6 | 27.67 |
| 2005 | 339 | 7245 | 58.21 | 163 | 4860 | 39.05 | 12 | 2.33 | 342 | 2.75 | 514部12447 | 25.3 | 36.5 | 24.22 |
| 2004 | 365 | 8814 | 71.86 | 140 | 3451 | 28.14 | 15 | 2.97 | 230 | 1.88 | 505部12265 | 28.3 | 36.4 | 24.29 |
| 2003 | | | | | | | | | | | 489部10381 | | | 21.23 |
| 2002 | | | | | | | | | | | 6394集 | | | |
| 2001 | | | | | | | | | | | 8877集 | | | |
| 2000 | | | | | | | | | | | 455部7535 | | | 16.58 |

(数据来源:广电总局官网、CSM媒介研究)

## 附录2：2013年央视、卫视引进海外版权模式娱乐节目一览表

| 频道 | 节目名称 | 类型 | 原版节目 | 版权国家 |
| --- | --- | --- | --- | --- |
| 中央电视台 | 开门大吉 | 游戏益智 | Super Star Ding Dong | 爱尔兰 |
|  | 谢天谢地你来啦 | 情境喜剧真人秀 | Thank God You're Here | 澳大利亚 |
|  | 正大综艺·墙来啦！ | 大型游戏 | 人体俄罗斯方块 | 日本 |
|  | 舞出我人生 | 舞蹈励志 | Dance out of my life | 美国 |
|  | 超级减肥王 | 减肥瘦身 | The Biggest loser | 美国NBC |
|  | 咏觉大战 | 美食真人秀 | The Taste | 美国 |
|  | 我们约会吧 | 婚恋交友 | Take Me Out | 英国 |
| 湖南卫视 | 百变大咖秀 | 明星模仿秀 | Your Face Sounds Familiar | 西班牙 |
|  | 中国最强音 | 歌唱真人秀 | X Factor | 英国 |
|  | 女人如歌 | 音乐表演秀 | The Winner Is | 荷兰 |

续表

| 频道 | 节目名称 | 类型 | 原版节目 | 版权国家 |
|---|---|---|---|---|
| 湖南卫视 | 我是歌手 | 歌手竞赛 | I am a Singer | 韩国 MBC |
| | 爸爸去哪儿 | 亲子秀 | 爸爸, 我们去哪儿? | 韩国 MBC |
| | 中国达人秀 | 才艺竞技 | Got Talent | 英国 |
| | 梦立方 | 游戏闯关 | The Cube | 英国 |
| | 妈妈咪呀 | 主妇歌唱秀 | Super Diva | 韩国 CJ E&M |
| 东方卫视 | 顶级厨师 | 美食才艺秀 | Master Chef | 英国 |
| | 舞林争霸 | 舞蹈真人秀 | So You Think You Can Dance | 美国 |
| | 步步惊心 | 游戏闯关 | Minute To Win It | 美国 |
| | 中国梦之声 | 歌唱比赛 | American Idol (美国偶像) | 美国 |
| | 壹周·立波秀 | 脱口秀 | The Late Late Show | 美国 |
| 浙江卫视 | 中国梦想秀 | 公益真人秀 | Tonight's The Night | 英国 BBCW |
| | 中国星跳跃 | 明星跳水竞技 | Celebrity Splash | 荷兰 |
| | 我爱记歌词 | 互动音乐真人秀 | The Singing Bee | 美国 |
| | 中国好声音 | 励志音乐真人秀 | The Voice OF Holland | 荷兰 |
| | 越跳越美丽 | 舞蹈综艺 | Dance Your Ass Off | 美国 |
| | 转身遇到TA | 婚恋服务 | The Choice | 美国 |

附录2：2013年央视、卫视引进海外版权模式娱乐节目一览表

续表

| 频道 | 节目名称 | 类型 | 原版节目 | 版权国家 |
| --- | --- | --- | --- | --- |
| 江苏卫视 | 星跳水立方 | 明星跳水竞技 | Stars in danger : High diving | 德国 |
| | 一战到底 | 益智答题 | Who's still standing | 美国 NBC |
| | 我为歌狂 | 音乐队队战 | Mad for Music | 荷兰 |
| 安徽卫视 | 黄金年代 | 年代明星综艺竞技 | The Best Years Of Our Lives | 意大利 |
| | 势不可挡 | 全民才艺竞技 | Don't Stop Me Now | 英国 |
| | 年代秀 | 全明星代际互动 | Generation Show | 比利时 |
| 深圳卫视 | 男左女右 | 男女组队竞赛 | Battle of the Sex | 荷兰 |
| 辽宁卫视 | 激情唱响 | 音乐选秀 | The X Factor | 英国 |
| 湖北卫视 | 我的中国星 | 音乐励志真人秀 | Super Star K | 韩国 CJ E&M |
| | 我爱我的祖国 | 全明星音乐互动 | I Love My Homeland | 荷兰 |
| 北京卫视 | 最美和声 | 歌唱竞技选秀 | Duets | 美国 ABC |
| 山东卫视 | 中国星力量 | 明星养成真人秀 | Kpop star | 韩国 |
| 天津卫视 | 天下无双 | 全明星音乐模仿秀 | Copycat Singers | 英国 |
| 广西卫视 | 一生所爱大地飞歌 | 新民歌选秀 | True Talent | 瑞典 |
| | 猜的就是你 | 身份识别游戏秀 | Identity | 美国 |
| 贵州卫视 | 非常访谈 | 水上综艺访谈秀 | 危险的邀请 | 韩国 |

# 附录 3：中外参考文献

## 中文参考文献

1. 冯友兰：《中国哲学简史》，天津社会科学院出版社 2008 年版。
2. 宗白华：《美学散步》，上海人民出版社 2008 年版。
3. 朱光潜：《西方美学史》，人民文学出版社 1981 年版。
4. 李泽厚：《美的历程》，生活·读书·新知三联书店 2009 年版。
5. 梁漱溟：《东西文化及其哲学》，商务印书馆 2005 年版。
6. 王国维：《人间词话》（手稿本全编），吴洋注释，内蒙古人民出版社 2003 年版。
7. 王国维：《王国维戏曲论文集》，中国戏剧出版社 1957 年版。
8. 叶长海：《曲学与戏剧学》，学林出版社 1999 年版。
9. 费孝通：《乡土中国》，刘豪兴编，上海人民出版社 2013 年版。
10. 黄仁宇：《中国大历史》，生活·读书·新知三联书店 2007 年版。
11. 潘知常：《反美学》，学林出版社 1995 年版。
12. 胡继华：《中国文化精神的审美维度》，北京大学出版社 2009 年版。
13. 罗艺军主编：《20 世纪中国电影理论文选》（上、下），中国电影出版社 2003 年版。
14. 朱立元、李钧主编：《二十世纪西方文论选》（上、下），高等教育出版社 2003 年版。
15. 郑永年：《重建中国社会》，东方出版社 2016 年版。
16. 孟繁华：《众神狂欢：世纪之交的中国文化现象》，中央编译出版社 2003 年版。
17. 周宪：《视觉文化的转向》，北京大学出版社 2008 年版。
18. 张国良、黄芝晓主编：《反思与前瞻——首届中国传播学论坛文集》，复旦大学出版社 2002 年版。
19. 王文章：《艺术当代性论评》，生活·读书·新知三联书店 2013 年版。
20. 李心峰主编：《艺术类型学》，文化艺术出版社 1998 年版。

21. 贾磊磊：《电影语言学导论》，复旦大学出版社 2011 年版。
22. 贾磊磊：《中国电视批评》，中国广播影视出版社 2015 年版。
23. 朱大可、张闳主编：《21 世纪中国文化地图》（2005 年卷），上海大学出版社 2006 年版。
24. 赵静蓉：《怀旧——永恒的文化乡愁》，商务印书馆 2009 年版。
25. 钟艺兵、黄望南主编：《中国电视艺术发展史》，浙江人民出版社 1994 年版。
26. 郭镇之：《中外广播电视史》（第二版），复旦大学出版社 2008 年版。
27. 郭镇之：《中国电视史》，文化艺术出版社 1997 年版。
28. 赵玉明主编：《中国广播电视通史》（新一版），中国广播影视出版社 2014 年版。
29. 赵玉明：《中国广播电视史文集》，中国广播电视出版社 1993 年版。
30. 赵玉明：《中国广播电视史文集》（续集），北京广播学院出版社 2000 年版。
31. 刘习良主编：《中国电视史》，中国广播电视出版社 2007 年版。
32. 陈志昂主编：《中国电视艺术通史》（上、下），中国文联出版社 2000 年版。
33. 欧阳宏生主编：《中国电视批评史》，北京大学出版社 2010 年版。
34. 欧阳宏生、段弘主编：《广播电视概论》，北京大学出版社 2013 年版。
35. 许婧：《中国电视艺术史》，文化艺术出版社 2013 年版。
36. 许婧：《20 年：形塑中国电视剧内容的力量》，北京时代华文书局 2021 年版。
37. 贺绍俊、陈绚、许婧、陈占彪、巫晓燕：《共和国 60 年文化发展》，中国大百科全书出版社 2009 年版。
38. 常江：《中国电视史：1958—2008》，北京大学出版社 2018 年版。
39. 宋强、郭宏：《电视往事——中国电视剧五十年纪实》，漓江出版社 2009 年版。
40. 宋强：《人民记忆》，江西人民出版社 2008 年版。
41. 苗棣：《电视艺术哲学》（修订版），中国广播影视出版社 2015 年版。
42. 苗棣等著：《美国经典电视栏目》，中国广播电视出版社 2006 年版。
43. 苗棣、毕啸南主编：《解密真人秀——规则、模式与创作技巧》，中国广播影视出版社 2015 年版。
44. 时间、乔艳琳主编：《实话实说的实话》，上海文化出版社 1999 年版。
45. 高鑫：《电视艺术美学》，文化艺术出版社 2005 年版。
46. 刘隆民：《电视美学》，文化艺术出版社 1990 年版。
47. 朱羽君、王纪言、钟大丰主编：《中国应用电视学》，北京师范大学出版社 1993 年版。

48. 朱宝贺：《电视文艺编导艺术》，中国广播电视出版社 1996 年版。

49. 何苏六：《中国电视纪录片史论》，中国传媒大学出版社 2005 年版。

50. 李灵革：《纪录片下的中国——二十世纪中国纪录片的发展与社会变迁》，清华大学出版社 2008 年版。

51. 黄会林等：《中国电视艺术发展史教程》，北京师范大学出版社 2006 年版。

52. 赵群编著：《电视剧长短录》，东方出版社 1996 年版。

53. 仲呈祥主编：《中国电视剧艺术发展史》，中国电影出版社 2014 年版。

54. 赵玉嵘主编、陈友军编著：《中国早期电视剧史略》，中国电影出版社 2008 年版。

55. 陈刚主编：《中国电视图史：1958—2015》，中国传媒大学出版社 2019 年版。

56. 高鑫、吴秋雅：《20 世纪中国电视剧史论》，学苑出版社 2002 年版。

57. 郝建：《中国电视剧：文化研究与类型研究》，中国电影出版社 2008 年版。

58. 吴素玲：《学院派电视剧批评研究》，中国广播电视出版社 2012 年版。

59. 苗棣：《美国电视剧》，北京广播学院出版社 1999 年版。

60. 曲春景主编：《中美电视剧比较研究》，上海三联书店 2005 年版。

61. 易前良：《美国"电视研究"的学术源流》，中国传媒大学出版社 2010 年版。

62. 何群：《文化生产及产品分析》，高等教育出版社 2012 年版。

63. 张嫱：《粉丝力量大》，中国人民大学出版社 2010 年版。

64. 《中国电视台综览》编辑委员会：《中国电视台综览》（第一卷），北京出版社 1994 年版。

65. 《中国中央电视台 30 年》编辑部编：《中国中央电视台 30 年：1958—1988》，中国广播电视出版社 1988 年版。

66. 杨伟光主编：《中央电视台发展史：1958—1998》，北京出版社 1998 年版。

67. 杨伟光主编：《蓝皮书：中国电视艺术发展报告》，中国广播电视出版社 2007 年版。

68. 李舒东主编：《中国中央电视台对外传播史（1958—2012）》，人民出版社 2013 年版。

69. 沈纪主编：《电视文艺论集》，人民出版社 1993 年版。

70. 朱景和主编：《电视专题论集》，人民出版社 1993 年版。

71. 洪民生主编：《电视声画论集》，人民出版社 1993 年版。

72. 中国电视剧制作中心编：《电视剧研究资料选编 1、2、3》（1984 年内刊资料）。

73. 《中国电视收视年鉴》（2003—2018），中国传媒大学出版社 2004—2019 年版。

74. 《当代中国的广播电视》编辑部：《中国的电视台》（《广播电视史料选编》），北京广播学

院出版社 1987 年版。

75. 中共中央文献编辑委员会：《邓小平文选》（第二卷），人民出版社 1994 年版。

76. 中共中央文献研究室：《关于建国以来党的若干历史问题的决议注释本》（修订），人民出版社 1983 年版。

77. 中华人民共和国史广播电视编辑部编：《当代中国广播电视回忆录 3——周恩来与广播电视》，中国广播电视出版社 1994 年版。

78. 《全国宣传思想工作会议文件汇编》（内部发行），学习出版社 1994 年版。

79. 《中国电视剧市场报告：2003—2004》，华夏出版社 2004 年版。

80. 罗明、胡运芳：《中国电视观众现状报告》，社会科学文献出版社 1998 年版。

81. 程宏、王建宏：《中国电视观众现状报告》，中国广播电视出版社 2003 年版。

82. 崔保国主编：《2010 年：中国传媒产业发展报告》，社会科学文献出版社 2010 年版。

83. 《广播电视简明辞典》编辑委员会：《广播电视简明辞典》，中国广播电视出版社 1989 年版。

84. 《中国大百科全书·电影卷》，中国大百科全书出版社 1991 年版。

85. 《中国大百科全书·戏曲曲艺卷》，中国大百科全书出版社 1983 年版。

## 外文译著参考文献

1. 《马克思恩格斯文集》第 1 卷，人民出版社 2009 年版。

2. 《马克思恩格斯文集》第 10 卷，中共中央马克思恩格斯列宁斯大林著作编译局译，人民出版社 2009 年版。

3. ［德］黑格尔：《美学》，朱光潜译，商务印书馆 1979 年版。

4. ［古希腊］柏拉图：《理想国》，张竹明译，译林出版社 2012 年版。

5. ［德］席勒、［俄］普列汉诺夫：《大师谈美》，李光荣译，重庆出版社 2008 年版。

6. ［苏］奥夫相尼柯夫、拉祖姆内依主编：《简明美学辞典》，冯申译，高书眉校，知识出版社 1981 年版。

7. ［法］丹纳：《艺术哲学》，傅雷译，天津社会科学院出版社 2007 年版。

8. ［意］翁贝托·艾柯编著：《美的历史》，彭淮栋译，中央编译出版社 2007 年版。

9. ［美］苏珊·朗格：《情感与形式》，刘大基、傅志强、周发祥译，中国社会科学出版社 1986 年版。

10. [美] 苏珊·朗格：《艺术问题》，滕守尧译，中国社会科学出版社 1983 年版。

11. [美] M.H. 艾布拉姆斯：《镜与灯：浪漫主义文论及批评传统》，郦稚牛、张照进、童庆生译，王宁校对，北京大学出版社 2004 年版。

12. [美] 哈罗德·布鲁姆：《影响的焦虑：一种诗歌理论》，徐文博译，江苏教育出版社 2006 年版。

13. [英] 大卫·麦克奎恩：《理解电视：电视节目类型的概念与变迁》，苗棣、赵长军、李黎丹译，华夏出版社 2003 年版。

14. [美] 罗伯特·C. 艾伦编：《重组话语频道：电视与当代批评理论》，牟岭译，北京大学出版社 2008 年版。

15. [美] 马塞尔·拉夫莱特：《美国电视上的科学》，王大鹏译，中国科学技术出版社 2017 年版。

16. [加] 考林·霍斯金斯、斯图亚特·迈克法蒂耶、亚当·费恩：《全球电视和电影——产业经济学导论》，刘丰海、张慧宇译，新华出版社 2004 年版。

17. [美] 乔治·布鲁斯通：《从小说到电影》，高骏千译，中国电影出版社 1981 年版。

18. [美] 罗伯特·麦基：《故事——材质、结构、风格和银幕剧作的原理》，周铁东译，中国电影出版社 2012 年版。

19. [加] 琳达·哈琴、西沃恩·奥弗林：《改编理论》，任传霞译，清华大学出版社 2019 年版。

20. [法] 米歇尔·西翁：《影视剧作法》，何振淦译，中国广播电视出版社 1991 年版。

21. [美] 华莱士·马丁：《当代叙事学》，伍晓明译，北京大学出版社 2005 年版。

22. [加] 马歇尔·麦克卢汉：《理解媒介——论人的延伸》，何道宽译，商务印书馆 2000 年版。

23. [加] 埃里克·麦克卢汉、弗兰克·秦格龙编：《麦克卢汉精粹》，何道宽译，南京大学出版社 2000 年版。

24. [英] 利萨·泰勒、安德鲁·威利斯：《媒介研究：文本、机构与受众》，吴靖、黄佩译，北京大学出版社 2005 年版。

25. [美] 伊莱休·卡茨、约翰·杜伦·彼得斯、泰玛·利比斯、艾薇儿·奥尔洛夫编：《媒介研究经典文本解读》，常江译，北京大学出版社 2011 年版。

26. [美] 丹尼尔·戴扬、伊莱休·卡茨：《媒介事件：历史的现场直播》，麻争旗译，北京广播学院出版社 2000 年版。

27. [美] 尼尔·波兹曼：《娱乐至死·童年的消逝》，章艳、吴燕莛译，广西师范大学出版社 2009 年版。

28. [英] 雷蒙·威廉斯：《文化与社会》(1780—1950)，高晓玲译，吉林出版集团有限责任公司 2011 年版。

29. [德] 哈贝马斯：《公共领域的结构转型》，曹卫东、王晓珏、刘北城、宋伟杰译，学林出版社 1999 年版。

30. [美] C. 赖特·米尔斯：《社会学的想象力》，陈强、张永强译，生活·读书·新知三联书店 2012 年版。

31. [英] 乔纳森·波特、玛格丽特·韦斯雷尔：《话语和社会心理学》，肖文明、吴新利、张擎译，方文校，中国人民大学出版社 2006 年版。

32. [美] 尼古拉斯·米尔佐夫：《视觉文化导论》，倪伟译，江苏人民出版社 2006 年版。

33. [法] 让·博德里亚尔：《完美的罪行》，王为民译，商务印书馆 2000 年版。

34. [美] 鲁道夫·阿恩海姆：《艺术与视知觉》，滕守尧、朱疆源译，四川人民出版社 1998 年版。

35. [美] 鲁道夫·阿恩海姆：《视觉思维：审美直觉心理学》，滕守尧译，四川人民出版社 1998 年版。

36. [日] 中川作一：《视觉艺术的社会心理》，许平、贾晓梅、赵秀侠译，上海人民美术出版社 1991 年版。

37. [美] 弗雷德里克·杰姆逊：《后现代主义与文化理论》，唐小兵译，陕西师范大学出版社 1987 年版。

38. [美] 丹尼尔·贝尔：《资本主义文化矛盾》，严蓓雯译，人民出版社 2010 年版。

39. [法] 福柯等：《激进的美学锋芒》，周宪译，中国人民大学出版社 2003 年版。

40. [法] 居伊·德波：《景观社会》，王昭风译，南京大学出版社 2007 年版。

41. [法] 让·鲍德里亚：《消费社会》，刘成富、全志钢译，南京大学出版社 2008 年版。

42. [美] 约翰·费斯克：《理解大众文化》，王晓珏、宋伟杰译，中央编译出版社 2006 年版。

43. [美] 约翰·菲斯克：《解读大众文化》，杨全强译，南京大学出版社 2006 年版。

44. [美] 阿瑟·阿萨·伯格：《通俗文化、媒介和日常生活中的叙事》，姚媛译，南京大学出版社 2006 年版。

45. [英] 罗杰·西尔弗斯通：《电视与日常生活》，陶庆梅译，江苏人民出版社 2004 年版。

46. [英] 尼古拉斯·阿伯克龙比：《电视与社会》，张永喜、鲍贵、陈光明译，刘仪华审校，南京大出版社 2007 年版。

47. [英] 丹尼斯·麦奎尔著：《受众分析》，刘燕南、李颖、杨振荣译，中国人民大学出版社

2006 年版。

48. [美] 亨利·詹金斯：《文本盗猎者：电视粉丝与参与式文化》，郑熙青译，北京大学出版社 2017 年版。

49. [德] 阿莱达·阿斯曼：《回忆空间：文化记忆的形式和变迁》，潘璐译，北京大学出版社 2016 年版。

50. [美] 露丝·本尼迪克特：《文化模式》，王炜等译，社会科学文献出版社 2009 年版。

51. [美] 爱德华·霍尔：《超越文化》，何道宽译，北京大学出版社 2010 年版。

52. [法] 弗雷德里克·马特尔：《主流——谁将打赢全球文化战争》，刘成富等译，言予馨审校，商务印书馆 2012 年版。

53. [美] 本尼迪克特·安德森：《想象的共同体：民族主义的起源与散布》，吴叡人译，上海人民出版社 2016 年版。

54. [美] C.赖特·米尔斯：《权力精英》，尹宏毅、法磊译，新华出版社 2017 年版。

55. [法] 吉勒·利波维茨基：《轻文明》，郁梦非译，中信出版集团 2017 年版。

56. [美] 苏珊·桑塔格：《论摄影》，黄灿然译，上海译文出版社 2008 年版。

57. [美] 斯坦利·D.威廉斯：《故事的道德前提》，何珊珊译，北京联合出版社 2013 年版。

58. [日] 四方田犬彦：《日本电影 100 年》，王众一译，生活·读书·新知三联书店 2006 年版。

59. [美] 大卫·波德威尔：《香港电影的秘密》，何慧玲译，海南出版社 2003 年版。

60. [法] 勒·柯布西耶：《走向新建筑》，陈志华译，商务印书馆 2016 年。